影視著作權
與
合約談判策略

黃秀蘭————————著

目錄

推薦序

揚帆啟航之時

吳洛纓

　　花了四天的時間，一口氣讀完全書書稿，閱讀過程中的暢快淋漓，很難用言語形容。篇章中論及的面向，都是在行業中長久以來的議題。書中流暢的文筆、提綱挈領的理路以及對影視產業的熟稔，讓原來藏身雲霧中的疑惑，一一得到解答，釋疑的本身更藏有對產業發展的關切，這絕對是溫柔的書寫。

　　台灣正在蓬勃發展的影視產業中，著作權一直是個重要的議題，不只牽涉到報酬、權益與合約擬定。制定著作權法的精神，本就是用以保護具有創造性表達的權利，同時能促進多樣文化的交流，進而對人類社會做出貢獻。在個體人生受利組的賽道上，還能保留對文明進步的探索和檢視嗎？這小小火苗的延續，是社會進步的資本之一，在這本書中深入探討影視產業中著作權的各個層面，從法律框架到創意保護，從商業投資的模式到新興媒體的影響。不只釐清觀念、對權利義務的標定，更以諸多近三年台灣影視業的案例做說明，讀來格外親切有趣。

　　以創作者的角度，著作權法是創作者權益最重要的保護。必須確保權益的合法性，以經常被討論的「著作人格權」為例，作者在文中數度闡述人格權的意義：「『著作人格權』制度其實是著作權法對創作人最深情的表示，它最瞭解創作人的心情，創作人有時候不欲具名、不希望發表，著作權法完全理解並接納。」「著作權法為尊重藝術家之創作自由與精神權益，特別賦予『著作人格權』的

保障，創作者可自行決定作品是否公開發表、問世時點，以及需否具名，並保有作品不被恣意變更或非法修改之權利。」（P223）在這層定義下，除指出創作者的角色除了換取經濟利益外，著作人格權還有更深遠的影響：「創作者透過藝術結晶與世界對話，在公開作品的過程中，如何兼顧利用者（或被授權人）的用途，同時符合法律規定，不轉讓或放棄著作人格權、不侵害被攝者或真實人物之民法上人格權，但又可配合科技載體轉換的需求，其間的尊重與合約落實，亟需影視工作者深入掌握智慧財產權知識，透過權利人之談判溝通，嚴謹實踐於條文規範中，才能確保著作權益，免於陷入權利遭無端侵害之困境。」

台灣影視界對於相應法規的陌生，導致許多糾紛拖著前進的腳步，因此創作與製作能量內耗，長期下來無法建立互信的基礎，業務運作的合法性也備受質疑。瞭解著作權法有助於制作公司、導演、演員等在製作過程中遵守法律，避免侵犯他人的著作權。例如影視合約的擬定，往往涉及許多重要面向，包括權利轉讓、使用權範圍、報酬分配……等。深入瞭解著作權法讓從業者能在合約談判中確保權益得到適當的保障。常見的影視製作方（甲方）需要使用他人的作品，如音樂、劇本等，合約議定可以讓製作方取得合法的使用權，以免因侵權行為而遭受法律追究。為了讓較為弱勢的創作方（乙方）的勞動權益有所保障，文化部也在 2022 年 3 月發布《文化藝術工作者契約範本》，這是集合了相關專業團隊的意見，並諮詢勞動部、各藝文公（工）協會才研訂出的契約範本，因其無強制效力，宣傳推廣時間與力道不夠，無論甲方或乙方在應用上都有限。影視產業對著作權法的基本認識不夠，囿於積習或人情，因此白白辜負一番美意。

以劇本創作為例，著作權法保障編劇可以合法地主張對其故事、劇本或角色的所有權，激勵其進行更有深度和原創性的創作。

在看似公平的合約中，經常引發爭議，如作者於文中準確地指出「製作公司對於劇本驗收通過與否，通常影響編劇能否受領報酬及其領款時程；甚至在劇本修改後若無法通過驗收，製作公司可能啟動編劇合約終止或解除之退場機制，然而，驗收的標準常陷於主觀、抽象、寬泛，實務上編劇與製作公司經常為此爭執拉鋸。」（P253）

甲方將劇本編寫視為：「創作作品」或「生產商品」也是原因之一。的確在劇本「生成」的過程中，可能因為「婆婆太多」導致意見過離無法收束在一個明晰的標準上。但對彼此專業的不信任感、製作方向不明或因市場貧脊導致資金籌措困難，也經常導致即便合約完善但滯礙難行。

2023 年好萊塢的編劇和演員大罷工，對整個行業造成不小的損失，但這正是罷工行動談判的籌碼，除了訴求基本薪酬的調漲，如何在新科技（串流平台／AI 生成）發展的浪潮裡，即便出現新興媒體，也能為從業者提供了安全、公平的環境，才能充分發揮創意，也在商業上取得成功時，分享相應的報酬。從工會組織到分潤機制，都是在一個相對成熟的產業裡才有機會逐步建立。台灣影視產業頻頻「向好萊塢取經」時，是否也能體悟到這個創作基礎的穩定，對於導入人才有多大的助益？

從事影像編劇二十餘年，一直期待的影視產業能夠走向制度健全化，由此才會有機會朝深遠發展，朝尖端衝刺。台灣文化曾經透過電影對外傳播，近年來卻頻頻在世界三大影展缺席。即使政府大量挹注資金，或串流平台興起拉高預算，似乎形成一種假象：看似與國際商業內容更接近，但對內的生產機制並無太大改變。這本和藹可親的書是個很好的起點，對著作權法建立基本認識，更公平地對待業內每個環節，而不是一昧向資本傾斜。

感謝黃秀蘭律師的著作，若想航向世界，熟悉著作權法，絕對是行囊中必不可少的利器。

- 本文作者為資深編劇、劇場導演。以《白色巨塔》榮獲第四十二屆金鐘獎戲劇節目最佳編劇獎，並以《痞子英雄》入圍第四十四屆金鐘獎戲劇節目最佳編劇獎。作品包含《給愛麗絲的奇蹟》、《我在1949，等你》、《滾石愛情故事——愛情／最後一次溫柔》、《深藍與月光》、《哇！陳怡君》。著有散文集《人間散策》等。

推薦序

影視圈的大寶典

<div align="right">林昱伶</div>

　　第一次見到黃秀蘭律師，是在四年多前的一場與著作權法相關的講座，律師毫無冷場的三小時，在枯燥法條與援引案例中為影視產業界的朋友建立著作權基本概念。說實話，當時我們剛聽完都有種略懂略懂（其實一知半懂）的狀態，但幾年下來，秀蘭律師不斷致力於專欄書寫、演講、出書、為藝術相關系所開課，業內皆因此而受惠，從一知半解，慢慢明白了這些法條並不可怕，它能保護自己，也能更公平對待每個合作案與合作者，秀蘭律師這些年無私付出真的功不可沒，而她也已然成為影視文創產業中，大家非常熟悉的一個名字了。

　　其後，她成為大慕影藝和大慕可可的法律顧問，台灣影視因OTT時代來臨而風起雲湧，產業內開始重視與努力提升對人才的照顧，以及改善環境條件，我們有了更多互動、討論法律的機會，黃律師除了有法律人的冷靜果斷外，最甘心的是她能同理這個產業的特質，譬如習於講人情、過於感性、尊重前輩、喜歡在事前說好話等等，在冰冷的法律文字之外，黃律師努力趨近影視行業的特性與訴求，更有效地與業界溝通，讓兩造雙方都能在她的引導下，彼此理解且愉快地簽訂合約，在某些很膠著的實務問題上，也能援引法條協助我們解決問題。

　　但給魚吃，不如教更多人釣魚，這本《影視著作權與合約談判策略》，簡直就是黃律師這幾年所累積下來的超級「大寶典」，

一次性、非常具體的把整個產業鏈中每一環會產生的合約與法律問題，從投資、開發、製作、宣傳發行等等面向，從原創、續集、改編及所有 IP 延伸使用……，系統性為讀者解說含義，並配予相應之台灣及國際案例作為參考，從書的內容和厚度，我又再一次看到了黃律師的發心（和發功）XD。

　　知識能帶給我們力量，在娛樂內容的產製過程中，若能透過這本書更有條理與脈絡去學習，除了減少合約可能的爭議，更能保護自己、無後顧之憂為理想的作品努力！

* 本文作者為製作人、監製。2013 年成立大慕影藝，其投資及製作作品口碑票房俱佳，包括獲得 54 屆金鐘獎六項大獎《我們與惡的距離》、56 屆金鐘四項大獎《做工的人》，以及 2023 年上半年的話題劇《人選之人─造浪者》，作品屢創市場聲量，並帶著台灣內容成功走向國際。參與投資電影包括：《紅衣小女孩》、《女鬼橋》、《做工的人電影版》、《疫起》等作品。

推薦序

法內理・法外情

<div align="right">聞天祥</div>

　　黃秀蘭律師為影視界指點法律迷津多年，從深入淺出的課程講座，到實際攻防的法庭現場，無論諮詢、商討、提點、陪伴，早已獲得業界滿滿口碑。她總能將心比心，拉近我們與法律條文的距離，讓人覺得被理解，也常有茅塞頓開之感。

　　我的實際經驗是在一次競賽入圍公布後，某部紀錄片的被攝者提出肖像權遭侵犯，希望能取消該片資格。影片涉及社會抗爭，申訴者是運動的帶領人，我大概可以理解拍攝者與被攝者之間的矛盾，應是後者發難的主因。但這部作品從社運開場，最終解構的卻是導演自我，角度與成品皆有可觀。只是社會事件加上作者創意，是否就足以構成維護作品的理由？讓我陷入躊躇。之後向黃律師求援，她不是搬出法條直接塞給我答案，而是讓她完整看過影片再行討論。那通漫長的電話有如醍醐灌頂，律師完全看出本片的另闢蹊徑與自我解嘲，也把我從同（濫）情的泥沼裡拉出來。那種遇到影迷同好還同時上了一課的經驗，實在新奇。

　　其實，後續處理又是另一個故事。訟則凶，如果兩造各有情理，協助他們突破盲點，找出都可接受的平衡點，消解恩怨，不是更好？但如果不成，法理必須高於立場。如何決斷，也更考驗智慧了。

　　影視界很小，影視要面對的世界卻很大。有時囿於倫理輩分，或者識人不明，一時不察，嘔心瀝血的成果可能就被一紙合同全盤抹煞。也有時候情況相反，作品公諸於世後，外界不明究理，捕風

捉影，還落井下石，召喚正義魔人羅織抄襲罪名。自然還有各式各樣因人性、利益所衍生的紛爭，都時有所聞。我們不只容易心生同情，也會無意間便隨之起舞，淪為打手而不自知。

這時更顯得黃秀蘭律師的存在，極其珍貴。多年來，她不把這些專業見解僅用在法庭攻防，而是樂於和創作者及學子們分享。現在撰寫出版，造福更多人。書中旁徵博引各類實例，證明相關課題就在身邊上演。別說是遇到類似狀況者，可奉為圭臬；即使吃瓜群眾，也能從耳熟能詳的作品及其引發的爭議，驚覺自己站對還是選錯了邊。

我不認為這本書是便於興訟而作。她教你的反而是謹慎。不只是維護自己權益，當你想用食指指向別人的時候，也同樣需要它。這個時代，謹慎是和諧的基礎。透過她的筆鋒，原本剛硬的條文，因實例而鮮活，因敘述而柔軟。

從此以後，我們大概很難再抱怨法律人沒說清楚，而是影視人有沒有做好功課了。

- 本文作者為資深影評人及策展人，著有《過影：1992-2011台灣電影總論》等書。曾任五屆台北電影節節目策劃，2009年起在主席侯孝賢、張艾嘉、李安、李屏賓邀請下，擔任台北金馬影展執行委員會執行長至今。任內新增了金馬奇幻影展、金馬經典影展、金馬電影學院、金馬大師課、青少年電影課、亞洲電影觀察團等活動。2022年獲楊士琪紀念獎。並於台灣藝術大學及政治大學等校任教。

推薦序

創作者的眼淚

蔡銀娟

　　我有位導演兼編劇的好友，曾接受一家電視台的緊急委託來撰寫劇本。當時，那家電視台給他一式兩份的紙本合約，請他當場簽名後，說要拿回去用印，但從此沒有再把合約送來，只撥付了第一期款。

　　等我好友繳交了劇本後，發現電視台沒有匯給他下一期款，而他卻沒有合約可以做為爭取的依據，也沒有 email 往來信件可以證明。個性溫和的他，摸摸鼻子、吐吐苦水，此事就成了過往雲煙。

　　當時他還不認識秀蘭。

　　多年後，我也走入了影視產業。有一次，在影片的攝製過程中，我跟一間大公司談好合作細節與合約條文，然後就按照對方的要求，列印了一式兩份的合約，蓋章後寄過去給對方。不料，我也跟我朋友一樣，從此沒有合約的消息。無論怎麼催促，我就是收不到對方寄來的用印合約。

　　跟我朋友不同的是，當時我已經認識了秀蘭。

　　後來，在秀蘭的大力協助下，我終於拿到了大公司用印後的合約，相關的波折與艱辛也順利圓滿落幕。

　　壯年期才轉入影視產業的我，這些年來，在編劇、製作人與導演的角色中浮浮沉沉，但無論擔任什麼工作，一定會遇到的就是法律問題。即使到今天，周遭許多編劇或導演朋友，仍常在工作中撞得鼻青臉腫。因為，大家往往是遇到問題時，才會想到要請教律

師，請教之後才發現，先前沒有簽約、或是簽約時沒有注意到一些細節……但此時一切都太遲了。

於是，他們流下了創作者的眼淚。

而我自己，在攝製各種影片時，也常遇到各種疑難雜症與突發狀況，感謝秀蘭律師的用心協助，才能讓我平安度過許多難關。如今，有幸搶先讀到她的新書《影視著作權與合約談判策略》，讓我深深感到這是所有影視創作者都需要的甘霖。

因為，這本書從編劇、導演、投資者、IP 開發……等各個面向，來分析我們在攝製一部影片時可能會遇到的種種問題，以及如何用法律條文來落實彼此的期待。秀蘭甚至舉出許多生動的例子，包含台灣、韓國、日本、美國……等許多國家的知名作品及相關爭議，深入淺出讓我們瞭解實務上可能會遇到的狀況，也讓我們對於相關的國內、外法律有更清楚的認識。

而這些例子往往都是精采萬分的故事。秀蘭除了呈現衝突雙方彼此的觀點外，還常呈現每一審的判決結果，無論是勝訴、敗訴或是和解，都讓我們更加理解這個議題的關鍵。而這些案例，都是許多國內外影視前輩走過的辛苦路。我們不需要跟他們一樣跌一大跤、委屈憤怒甚至傷心落淚然後才成長，我們只要閱讀秀蘭這本書，就可以獲得經驗、記取教訓，避免在同樣的地方再次重摔。

最棒的一點是，秀蘭還會列出各種相關議題的條文內容，讓我們具體瞭解，編劇、導演、投資、或是發行的合約條文要如何草擬？簽約時要注意哪些問題？而合約裡的某些特殊字詞又是什麼意思？

編劇朋友們，你曾經簽約後，嘔心瀝血創作出劇本，但只拿到非常微薄的頭期款嗎？

導演朋友們，你是否曾無酬協助籌資，卻在資金到位後被撤換？

投資人朋友們，你是否曾因為藝人或劇組人員涉入 MeToo 風

波，以致於拍攝中的影片耗費巨資重拍？

而尚在影視科系就讀的學生們，你知道「獨家授權」、「專屬授權」跟「轉讓」有什麼不同？你又是否知道「所有權」跟「著作權」的不同？你知道在你未來的創作生涯中，「著作財產權」、「著作人格權」跟「民法人格權」跟你有什麼關係嗎？

我曾經只拿到微薄的頭期款，就將嘔心瀝血完成的對白劇本，給了國外一個電影公司；然後……就拿不到後面所有款項了。我也跟許多創作者一樣，曾經有過許多跌跌撞撞、不為人知的挫折。但我期盼你可以避免我犯過的錯、吃過的苦頭，走上更順遂的影視創作之路。所以，向你大力推薦這本書。

因為，書裡觸及的，並不是一個個冰冷的法律條文，而是跟我們權益息息相關的重要叮嚀。那是一份用心的提醒，也是充滿溫暖的祝福。

- 本文作者為導演 (兼編劇)。作品有電影《候鳥來的季節》《心靈時鐘》及影集《火神的眼淚》。曾獲伊朗茉莉花國際影展最佳劇本獎、台灣優良劇本獎特優獎、拍台北劇本獎金獎、金馬創投台北金創獎、金鐘最佳人氣獎等。

推薦語

（依照姓氏筆畫排列）

在台灣影視產業努力轉型與邁向成熟化的過程中，與製作出好作品同樣重要的，是建立起建全、透明的法務系統與財務流程。其中最核心的，便是著作權相關領域。過去，因為影視行業的微利與高風險，願意在這方面投入的律師極為稀少。也因此，我們都很開心，更感謝黃秀蘭律師這幾年來懷抱著熱情，幾乎是以教育家的姿態奔走努力，在觀念和實務上為整個行業引入應有的認知。黃秀蘭律師的這本大作，產業人士應該人手一本，反覆翻讀。

——牽猴子股份有限公司共同創辦人　王師

跟秀蘭律師相遇，是華山電影實務學堂邀請秀蘭律師跟我座談，會答應是因為我只要問編劇（白癡）問題就好。那次我真的大開眼界，後來立刻追蹤蘭天律師FB，發現每個座談、演講，她都針對觀眾、主題、時事新案例重新編排內容與PPT，認真魔人來著。

智財項目與細節多如牛毛，我永遠聽過就忘，到現在還記不住著作人格權、財產權，很高興對於智財包山包海的這本書出版了（AI相關著作問題都談了），影視相關產業的人都該人手一本，當聖經來用。

——編劇　呂蒔媛

　　在閱讀這本書的過程中，我總是想，如果小時候可以接觸到這本書，早點開啟對版權的意識，我的人生會不會不一樣呢？儘管不是相關產業，或是撇開嚴肅的版權問題，書中列舉的古今中外案例，在法律的面前其實寫滿了人性，不妨看看書裡的各種縮影，來省視自己世界的各個角落。

<div style="text-align: right;">——創作歌手　吳青峰</div>

　　黃秀蘭律師的新作是影視產業的功德善書，集結近年業界各類型實務合約樣態，從合作法律關係、改編授權、談判策略，爬梳各種內容案背後成案脈絡，洞悉見解也釐清盲點。衷心推薦創作者、製作方、發行商、出版商、平台投資方，影視產業的各種角色，在進入合作的權利義務關係前，把這本書當成必讀的功課。（黃律師苦口婆心耳提面命的提醒都寫給你了，讀一本書比律師費便宜多了，這不是佛心什麼是佛心？）

<div style="text-align: right;">——公視節目部經理　於蓓華</div>

　　一直到我成為被告之後，我才知道律師的重要性。太多的創作人，專注在自己的工作，而忽略了保護自己，我們總是認為呈現作品才是最重要，但卻有更多算計利益的人，只想拿走你的全部……雖然我們不要有害人的心，但是一定要有防範被害的準備……建議大家好好看這本書，黃律師用很白話的方式，告訴很多不願搞懂那些法律名詞的創作人，如何保護自己，爭取自己應有的權益。

<div style="text-align: right;">——導演　魏德聖</div>

　　電影製作，法律事務繁雜，從一開始工作人員與演員的合約，隨後資金加入時的權利義務，各式成品的版權規範，以及最終各種販賣授權的結算，處處都讓人頭痛。

　　廣告製作相對簡單，但亦牽涉演員，音樂，林林總總公播內涵。

　　秀蘭（蘭天）律師是我電影與廣告工作的後盾，她的版權專業，給了我很大的安全感。而安全感是所有在第一線往前衝的人，最需要的背後支柱。

<div align="right">──電影導演　蕭雅全</div>

自序

　　投入智慧財產權的領域，已近二十年。最初因緣際會擔任滾石唱片的法律顧問，在音樂世界處理製作專輯歌曲的各式合約；繼而結識電影導演侯孝賢、魏德聖，陪伴他們渡過國片從灰暗慘澹到發光發熱的歷程；爾後進入文創產業，經常面對茫然無助的編劇、詞曲作者、導演、歌手、編舞家、製片、模特兒、插畫家們，引導創作者解開法律難題，協助創作者保住作品、談判和解，走過幽暗的人生低谷。

　　多年後發現如僅為一樁樁法律案件提供訴訟辯護，一份份合約逐步審閱商議，似乎趕不上創作者被侵權、被掠奪作品的速度，更防止不了影視產業爭端頻傳、訟案叢生。於是開始四處奔波演講，積極傳遞智慧財產權的法律知識；進而步入校園，在各藝術大學研究所教導莘莘學子解構法律案例，模擬合約實作。將律師職涯承辦的紛爭實例，轉化為通案，摘要重點製作圖解，逐一在課堂上解說分析，課後為學生們整理筆記，授業解惑。匆匆六載時光，累積豐富的合約案例，有感於國內缺乏影視合約實務之案例解析，2023 年下定決心提筆為文、集結成冊，希望成為影視產業的實戰手冊。

　　密集撰稿期間，當事人的法庭訟爭不斷，經常白天辦案、夜裡趕稿，持續熬夜，完成論述。32 萬字文稿的靈感與案例原型，源於歷年影視人士的合約諮詢及訴訟案件，淬鍊自每一段專業陪伴「苦主」與受害人的艱苦時光。在法庭裡、會議桌上，我們共同經歷訴訟程序的煎熬、合約談判的挑戰。透過法律爭取權益，面對生命的磨難，學習放下執念，打開命運的另一扇窗，窺見更美麗的人生風

景。

　而今事過境遷，曾經錐心刺骨的案件，去識別化後轉為個案探討，讓更多創作者引以為鑑，警惕在心。祈願法庭爭訟與合約談判化為文字後，讓創作者願意親近法律，懂得駕馭合約，捍衛作品的權益，阻卻不法的侵奪，庶幾減少人際仇怨猜忌與法律風險，促使美好的影像故事順利問世，永世流傳。

第一章
影視產業合作之法律關係

　　電影自從西元 1895 年橫空出世，帶著強烈衝擊性，躋身人類的文明史後，對於普羅大眾產生感官與心智的刺激和啟發，經典影片傳遍全球，票房紀錄持續刷新。美國好萊塢的市場機制不斷影響世界各地的影視產業，台灣在日治時期貧瘠的影視產業，進入光復後逐漸汲取經驗，引進機器設備及人才培育，在 80 年代興起台灣新電影浪潮，爆發新的生命力，從此台灣電影邁入新的紀元，產業規模日漸成形，影視製作公司逐年林立，帶動台灣影業的商業合作，國片的製作日臻成熟。然而影視商業模式卻因欠缺法律的後盾支援，致使合約被嚴重漠視，製作公司或導演等創作者無法透過合乎法理情的合約保障權益，肇致紛爭頻仍。輕者爭執怨懟、終止合作；重則影片束諸高閣，無法問世，造成精彩作品難產，主創團隊交互攻訐訴訟，糾紛難解。

　　對於影視產業的創作者（編劇、導演）而言，長期傾注所有心力在影片的創作上，創作以外的事，似乎距離遙遠。一旦決定將創作成果導入市場「商業機制」的運作時，竟遭受打擊，無法因應。其中法律的陌生感或畏懼心，即屬明顯可見的致命傷，使得創作者經常在合約談判與擬定過程中，不僅未能爭取到更多的權益保障，反而喪失許多自身該享有的權利。更甚者，創作者在合約洽商過程中，或因堅執己見、或產生歧異、或輕信受騙，難以進退得宜，最

終導致合約談判破局。因此充實法律知識與合約內容，成為現階段台灣影視創作者培養專業能力之亟務，不僅可以達到維護權益之目的，同時增加國際競爭及跨國合作的優勢。

　　本章將自影視產業中的合作架構談起，綜覽影視製作的多方合作關係，從劇本開發、資金募集、主創團隊建置、影片拍攝製作、影音產品行銷上架及海外代理發行，探討影視產業建構的商業模式，形成的法律關係，同步剖析各方權利義務。繼之解說影視作品的多元智慧財產權內涵，進而聚焦在著作權法保護的著作型態，並以影視實務的著作權利清單進行分析。深入解說影視作品拍攝製作各階段形塑的合約類型，從而強化確認合約簽訂之必要性。最後，以影視創作合作的主要架構逐項釐析，供作電影合約制定之重要範例。

一、影視製作合作架構

製作歷程主要分成三個階段：籌備、拍攝及後製

　　影視製作公司開始著手電影的拍攝製作時，通常來自於導演發想的故事[1]，其發展歷程主要可以分成三個階段：籌備、拍攝及後製。製作公司在籌備階段，目的在於開發劇本及尋找資金，主要工作為「募資、劇本開發、田野調查、建置主創團隊」等。我國影視實務上，就籌備期間的長度通常為 2-5 年不等，不過，也有不少影片的籌備期所跨越的時間很長，例如導演魏德聖執導之電影《賽德克巴萊》及導演侯孝賢執導之《聶隱娘》，超過 7-8 年。影集的籌備期間相較於電影通常較短，但劇本開發與孵育常常耗費數月或經年的時間，以《做工的人》電視影集為例，大慕影藝在 2017 年 7 月取

1　在一次專訪中，被問到拍電影是為了什麼？魏德聖導演說：「……電影就是，我有一個故事覺得好精彩，為了想告訴你們，我寧可跑得滿身大汗、氣喘吁吁，甚至跌倒流血，就是為了跟你說這個故事，相信你會因為這樣覺得溫暖和開心……」，參閱張硯拓，專訪魏德聖導演：他活著的每一天，都在想電影──姜秀瓊 x 魏德聖的楊導回憶，釀電影季刊，2023 年 8 月出版。

得作者林立青撰寫《做工的人》的原著授權，迄至 2020 年 5 月播出，前後歷經三年，期間孵化劇本的歷程更是漫長[2]，唯其劇本故事打磨成功，後續拍攝製作才有加乘的效果。

籌備期組建「主創團隊」包含哪些成員？

為順利進行籌畫事項，在籌備階段必須先確立「主創團隊」，以利於設置工作之分工，分辨合約簽訂時所指涉的特定對象，以及其權利義務與後續利潤分配等約定。「主創團隊」究竟包含哪些成員，雖然市場上尚乏明確定義，不過「主創團隊」之用語，近幾年在影視產業中已逐漸被採納，而形成商業慣例，其指稱的成員包含編劇、導演、製片及男女主角；有別於其他演職人員，例如攝影師、視覺設計、美術指導、場記、音效後製等，後者僅屬劇組成員，而較少涵蓋於主創團隊中。

主創團隊重要性與日俱增，不僅決定影片之品質，黃金陣容更屬票房保證，因此侯孝賢導演執導的電影《刺客聶隱娘》，在合約中即明訂「主創團隊」成為分潤主體之一。文化內容策進院（文策院），在國際合作投資專案計畫申請文件中，亦明確採用「主創團隊」一詞，包含導演、製作人、編劇統籌[3]，作為「台灣元素」判定標準之一。另外，在文化部影視及流行音樂產業局公告之「中華民國一百十一年度電視劇本開發補助要點」之圖表附件：「刪減電視節目製作及劇本開發補助金裁量基準表」中，同樣採用「主創團隊」之條款，包含製作人、導演、編劇、主要演員、主要技術人員[4]。

除此之外，表演藝術之節目組成，也有採用「主創團隊」一詞，

2　《做工的人》製作人林昱伶在專訪中述說：「原著的敘事視角是監工的工程師，不同篇章來自各自獨立的觀察與事件，筆風寫實中性、俐落樸實，但也因為是散文集，沒有貫穿全書的人物，據此，劇本幾乎是要破土重練。」參閱王祖鵬，專訪《做工的人》製作人林昱伶：揮別《我們與惡的距離》從工地故事走出同溫層，關鍵評論，2020 年 5 月 6 日。

3　參閱文策院，國際合作投資專案計畫台灣元素說明文件。

4　參照文化部影視及流行音樂產業局，中華民國 110 年 12 月 15 日局視（輔）字第 11030097771 號令訂定之「中華民國一百十一年度電視劇本開發補助要點」圖表附件 pdf。

例如 2019 年演出的音樂劇《我的媽媽是 Eny ？》，其主創團隊包含導演郎祖筠、音樂總監黃韻玲、製作人林奕君及編劇謝淑靖[5]。

啟動影視製作的關鍵要素——「拍攝資金」

影視製作需要大量資金挹注，倘使缺乏資金，可能肇致影片無法開始拍攝或中途停拍，「影視籌資」一直都是主創團隊在籌備期間所面臨的最大挑戰之一，亦屬製作公司最關切之核心議題，足以決定影視作品之啟動或賡續執行。台灣目前許多的投資方，提供豐厚資金，促成影視跨界合作，例如台灣大哥大股份有限公司、中國信託商業銀行、聯合線上股份有限公司（udn）、華文創股份有限公司、台灣文創天使投資股份有限公司、台北市電影委員會、文化內容策進院、樂到家國際娛樂股份有限公司、中環國際娛樂事業股份有限公司、百事數碼創意股份有限公司、大慕可可股份有限公司、紅杉娛樂股份有限公司等。其中有些公司係從其他產業甫跨足影視產業，較難自行評估劇本開發成為電影之效益及品質良窳；從而，投資方在決定是否投資時，常需仰賴電影劇本或影片攝製是否申請取得文化部的劇本開發補助、長／短片輔導金，藉以判別劇本與製作團隊之優劣。透過文化部影視專業評審的第一層把關，以及輔導金補助款「第一桶金」的肯定，嘗試降低投資的風險[6]，提升投資意願。

由於公部門的補助金係屬公帑，制度嚴明，影視製作公司一旦觸法，可能資格被撤銷，或補助金被追繳。倘使文化部後續因特定事由而撤銷或廢止輔導金資格，投資方可否主張退出？先前投入的資金，應當如何處理？實務上不乏此類先例，關涉投資方與編劇方／製作方、編劇方／製作方與文化部等個別的合約條款約定，需視

5　參閱音樂劇《我的媽媽是 Eny ？》主創團隊介紹。
6　參閱吳尚軒，國片拍 10 部賠 9 部資金難找　投資方說出丟錢關鍵是文化部「輔導金」，風傳媒，2019 年 11 月 11 日。

其退場機制而定之。由此益可理解，影視製作產業多方合作關係裡，合約已經不單純僅在「甲、乙雙方」間相互牽制影響，更會連動影響到第三方、彼此間交互作用。創作者及影視從業人員，應當認知到影視產業的多方合作關係角色，認識彼此工作屬性與商業運行模式，才能從中確立自身在影視產業合作架構的定位，進而靈活因應。

影視製作前期宜同步考量「IP 開發」權利布局

隨著近年來商業合作態樣變化，影視作品可衍生多元的 IP 開發，例如編劇享有劇本的語文著作權，進而衍生各式各樣不同的作品，發展成影片、影集、舞台劇、展覽或是周邊商品等，並透過授權方式授予他人利用，以收取權利金或分潤。2019 年公共電視台推出的社會寫實電視劇《我們與惡的距離》，後續公視轉授權予故事工廠改編成為舞台劇版，於 2020 年在台北城市舞台首度公演後，逐年持續演出。赤燭遊戲公司於 2017 年 1 月製作發行之電玩遊戲《返校》，陸續改編為小說（2017）、電影（2019）、電視劇（2020）、實境展覽（2020），為近期 IP 開發的最佳實例。影視作品有無限多元的 IP 開發可能，製作團隊持續摸索而不設限，才能讓影視作品發揮盡致，產生更多元的價值。從影視製作公司輻射形成多方合作的有機體，透過投資人、委製單位、主創團隊、劇組、電視台、戲院、影音串流平台等組成商業合作體系，成就傳播全球的影視作品。

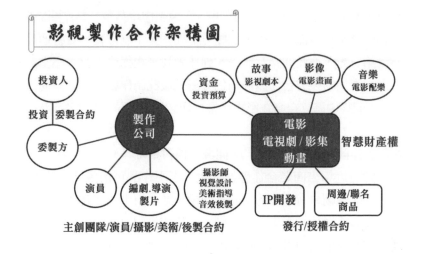

二、影視權利之保護——智慧財產權法規

　　智慧財產權法並非我國特定法規的名稱，係為保護人類精神活動成果，而創設各種權益或保護規定的統稱。主要包含著作權法、商標法、專利法、營業秘密法、公平交易法（不正競爭的部分）等法律。因為著作權、商標權、專利權及營業秘密等權利都是法律所創設之「無形」權益，一般稱為「無形財產權」或「無體財產權」。著作權法是智慧財產權領域中，用以保護文學、科學、藝術或其他學術創作的主要法規，其中保護的著作權利內容多元，包含音樂（詞曲）、視聽、語文、美術、建築、錄音、舞蹈、戲劇、攝影、圖形、電腦程式著作、表演、編輯等著作。專利法（發明、新型、設計）立法目的在於鼓勵、保護、利用發明、新型及設計之創作，以促進產業發展，例如光雕技術·多媒體劇場系統、VR 系統等，可以申請發明專利之保護。商標法（商標、證明標章、團體標章、產地標示等）則著眼於企業標識和消費者利益之保障，以及市場公平秩序之維護，就電影片名、展覽名稱、創作團體名稱、品牌標誌等商業

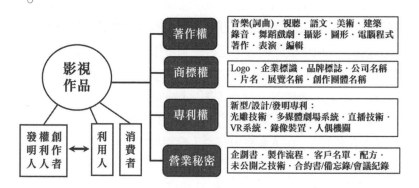

性識別，可以尋求商標註冊保護。至於營業秘密法保護的內容範圍更廣，就任何方法、技術、製程、配方、程式、設計或其他可用於生產、銷售或經營的資訊等，例如企劃書、製作流程、客戶名單、合約書、會議紀錄等，只要符合「非一般涉及該類資訊之人所知者」（秘密性）、「因其秘密性而具有實際或潛在之經濟價值者」（經濟性）以及「所有人已採取合理之保密措施者」之三個要件[7]，即可列入保護。

（一）影視作品保護之主體：人類或 AI？

AI 自動生成影視劇本、預告片等創作內容是否受到法律保護？

　　近年各產業中對於「AI 人工智慧」之應用，成為各界熱議的焦點，元宇宙概念與數位科技飛速發展，現代生活及工作場域中隨處可見智能系統、智慧型機器人等 AI 技術，分擔機械性的工作或取代勞力。藝術領域也出現 AI 藝術作品，翻轉傳統人類創作的思維，

7　就營業秘密之具體保護要件、如何盤點及管理等，詳請參照經濟部智慧財產局編，營業秘密保護實務教戰手冊 2.0，108 年 12 月 30 日。

挑戰智慧財產權之定義及法律見解。舉凡影視劇本、影像剪輯、配樂、行銷文案，皆有 AI 之介入與生成。

　　生成式 AI（Generative Artificial Intelligence）從資料中透過機器學習，進而生成圖片等全新資料，生成內容與訓練資料相似，但不是複製；其所生成的內容，是否受到著作權法之保護？著作權主體為何人？ AI 可否成為著作人（authorship）？目前世界各國著作權法律之規定，皆僅限於保護人類之精神創作，故產生 AI 創作內容之權利應歸屬 AI 機器或人類之爭論。主流意見認為如果人類以 AI 作為創作工具，由人類主導且深入參與創作，此作品亦屬於人類精神活動的產物，而主導創作之人類可取得 AI 創作內容之著作權人身分。倘使 AI 創作內容，純粹是機械化蒐集、統計、歸納、運算等過程產生之作品，由於缺乏人類抽象之精神思想，AI 本身不應取得著作權保護。

美國著作權局提出判斷標準：AI 技術之創作不得申請註冊著作權

　　美國著作權局於 2023 年 3 月 16 日公告「包含 AI 生成內容的作品著作權註冊指南」[8]，官方表示：（1）作品的作者身分（traditional elements of authorship）若為「機器」，則不符合自然人作者身分（human authorship）之法定要件，不得申請註冊著作權。（2）如果 AI 技術僅收到人類的簡單提示，而自行生成複雜的文書、視覺影像或音樂，此類作品屬於 AI 技術之創作，而非自然人之創作，不得申請註冊著作權。（3）使用 AI 技術創作之作品，可以針對自然人提供創作貢獻之部分，主張著作權保護。（4）申請著作權註冊時，「作者」必須是自然人，並具體標註作品中由「人類創作」及「AI 創作」的部分。（5）申請人不得僅因創作時使用 AI 技術，

8　Copyright Registration Guidance: Works Containing Material Generated by Artificial Intelligence，A Rule by the Copyright Office, Library of Congress，2023 年 3 月 16 日。

而將 AI 技術公司列為作者或共同作者。（6）申請人有義務主動揭露申請註冊之作品中包含 AI 生成的內容，並說明自然人作者之創作內容，申請註冊之作品範圍，應排除 AI 生成內容。

美國法院判決：AI 演算法生成圖片不受保護

2023 年美國法院判決認定 AI 演算法生成圖片不受著作權法保護。本案中，Stephen Thaler 博士開發 Creativity Machine 演算法，並以該 AI 演算法自動生成的圖片，向美國著作權局申請註冊著作權。其主張此 AI 生成圖片屬於 Creativity Machine 所有權人的委製作品（work-for-hire），以 AI 為創作者，Thaler 博士則是該作品的所有權人（owner）。美國著作權局駁回此 AI 生成圖片申請案，Stephen Thaler 博士於 2022 年對該局提起訴訟。美國哥倫比亞特區地方法院法官 Beryl A. Howell 於 2023 年 8 月 18 日判決 Thaler 博士敗訴。主要判決理由在於著作權未保護「沒有任何人類指導」的作品，人類著作人（human authorship）是著作權保護的基本要求；並援引獼猴自拍照不受著作權保護的判例[9]，判定 AI 生成的圖片作品亦不受著作權保護[10]。

9　美國聯邦法院曾作成印尼獼猴自拍照片訴訟案之判決，該案例事實為印尼獼猴於 2011 年持英國野生動物攝影師 David Slater 的相機，自拍照片。Slater 將「猴子自拍照」放在網站上，並收錄於攝影集出版。動保團體「善待動物組織」（PETA）在美國加州北區聯邦地方法院提起著作權訴訟，稱猴子享有照片著作權，並建議由 PETA 擔任法定監護人管理收益，讓所有猴子受益。聯邦地方法院判決認定，猴子並非人類，不享有照片之著作權，因此動保團體不得代表猴子提起訴訟。動保團體不服，提起上訴。聯邦第九巡迴上訴法院 2018 年 4 月裁定維持下級法院判決，因動物不是人類，缺乏法定地位，只有人類可以對侵權提出訴訟，猴子之自拍照不具有著作權。此案後續由雙方於 2018 年 9 月達成和解，攝影師同意捐出未來照片盈利的 25%，以保護印尼黑冠獼猴的棲息地。詳請參閱黃秀蘭，台北藝術大學智慧財產權與合約談判課程 §9 隨堂筆記【AI 人工智慧之原創性—電影侵權案例解析】，蘭天律師官網｜主題文章｜教學課程，2021 年 4 月 22 日。

10　Evan，美法院震撼判決：只有人類才享有版權，AI 生成圖片作品不受著作權保護，科技新報，2023 年 8 月 22 日。Wes Davis，AI-generated art cannot be copyrighted, rules a US federal judge / DC District Court Judge Beryl A. Howell says human beings are an 'essential part of a valid copyright claim.'，THE VERGE，2023 年 8 月 20 日。

台灣智慧財產局及法院見解：AI 完成創作無法享有著作權

我國台灣經濟部智慧財產局見解認為：「著作必須係以自然人或法人為權利義務主體始有可能受到著作權的保護。……AI 並非自然人或法人，其創作完成之智慧成果非屬著作權法保護的著作，原則上無法享有著作權。但若其實驗成果係由自然人或法人具有創作的參與，機器人分析僅是單純機械式的被操作，則該成果之表達的著作權由該自然人或法人享有。」（電子郵件 1070420）。智慧財產法院亦曾作出相關判決：「電腦軟體依據輸入之參數運算後之結果，此種結果既係依據數學運算而得，自非『人』之創作，自難因此認為係著作權法所保護之標的」（98 年度民著上字第 16 號民事判決）。

（二）電影企劃書之法律保護

以劇本企劃書向投資人及製作公司提案，如何避免外流或盜用？

1. 影視企劃書之法律地位

從著作權法的觀點出發，當影視企劃書之創意概念（Idea）已有具體表達，以文字或圖片影像呈現，創作者或提案人可享有語文著作權、美術著作權、攝影著作權及視聽著作權之法律保護。然而，倘若故事創意仍停留在想法、概念的階段，未臻具體「表達」的層次時，即無法受到著作權法之保護。但由於企劃書之創意內容，具有一定程度經濟運用價值，且並非一般人所能得知之資訊，從而，當製作公司就企劃書已為合理程度之保密措施，讓第三人無法輕易接觸或取得企劃書時，則可受營業秘密法或工商秘密之保護。

編劇將原創故事提案予製作公司，應要求簽訂保密協議，以期保護原創故事及其企劃案。因為原創故事之提案，故事多僅為思想、概念之層次，尚未到達具體化之表達，因此，不受著作權法保護。倘使編劇未與製作公司簽訂保密協議，製作公司嗣後開發出類似於

編劇故事之電影作品，編劇將難以獲得權利之救濟。

影視實務上，雖然編劇或製片逐漸理解其手上握有劇本開發的企劃案，尚未具備語文著作之規模與地位，而可主張營業秘密的權利，但在向製作公司、電視台、OTT 平台提案時，仍有顧忌，怯於提出簽署保密協議之要求，憂心得罪對方，喪失合作商機。然而卻因而導致商業機密外流，無法追究法律責任。倘使事先以口頭或書面約定，日後一旦發現接受提案的單位或劇組成員洩密，即可追訴民刑事責任[11]。近期台灣影視圈曾有類似洩漏電影企劃書之商業機密案，遭檢察官提起公訴後，刑事庭法官判刑之實例，值得引為借鏡。

2. 影視企劃書之洩密案

歌手黃大煒籌劃拍攝製作電影《張學良的一生故事》，製作企劃案的內容包含故事大綱、人物介紹、演員卡司、主創團隊、電影配樂、團隊成員（音樂總監、美術設計、視覺藝術等）、IP（Intellectual Property 智慧財產）開發計畫等重要內容，籌備期間竟遭其團隊成員王〇伯向週刊爆料，公開企劃書最重要之男、女主角演員卡司，且於 109 年 6 月 10 日全台上架違法銷售散布，致使黃大煒之影視拍攝計畫生變。經被害人黃大煒的公司提出告訴後，台北地方檢察署以違反刑法第 317 條洩漏工商秘密罪提起公訴。

未公開之電影企劃書屬於有經濟價值的工商秘密

全案移送台北地院刑事庭審理，經法官調查後，依據最高法院見解：「刑法第 317 條洩漏工商秘密罪係以行為人洩漏業務上知悉依法令或契約應保密之工商秘密為其構成要件，至所謂『工商秘密』指工業或商業上之發明或經營計畫具有不公開之性質者，舉凡工業

11 關於劇本開發企劃案之保護，詳請參閱黃秀蘭，劇本提案之權利保護，蘭天律師官網主題文章｜案例研究，2023 年 10 月 16 日。

上之製造秘密、專利品之製造方法、商業之營運計畫、企業之資產負債情況及客戶名錄等均屬之。」[12]，認定電影企劃書中遭被告洩漏之男女主角及製作團隊名單，除係告訴人公司為拍攝此電影所製作，其所載「劉德華、周迅將演出張學良及趙一荻」、「坂本龍一將擔任音樂總監」等資訊，不僅可增進他人參與電影製作之意願，更有助於電影票房，若恣意外流讓外界知悉，恐影響上開人等參與此電影之意願，進而影響電影後續拍攝，顯見遭被告洩漏之演員及製作團隊名單具財產上或非財產上保密之價值，認有秘密利益性，且具資訊之非公開性。故判定被告妨害秘密犯行事證明確，應依法論科，處有期徒刑參月[13]。

（三）影劇片名之保護方式

依著作權法第 9 條之規定，名詞、標語等不受保護，而經濟部智慧財產局於 110 年 7 月 5 日發布解釋令函（電子郵件 1100705）之見解[14]，亦表示書名、電影之標題名稱通常因過短而缺乏原創性及創作性，故不受著作權法保護。

為何作為重要標示之電影、電視劇片名不受保護？立法者此種規範設計是否合理？值得探究。由於「片名」文字過於簡短，例如台灣電影《咒》、《想見你》、《五月雪》、《模仿犯》、《茶金》，韓國電影《幻影》，美國電影《芭比》、《奧本海默》等，片名無法彰顯出電影劇情之創作內涵，呈現電影的「原創性」，故不受著作權法所保護。中國大陸法院曾判定，電影文學劇本《五朵金花》的名稱不能單獨受著作權法保護，判決理由闡明：著作權法保護的對象是具有獨創性，並能以特定形式複製的智慧創造成果，而作為

12　參照最高法院 109 年度台上字第 2709 號刑事判決。

13　參照台北地方法院 110 年度智易字第 48 號刑事判決。

14　因此如「僅使用相同的書名、電影名稱作為頻道名稱，頻道內容為原創而未利用到該書或電影之內容，原則上並無侵害著作權法之疑義。」參照經濟部智慧財產局 110 年 7 月 5 日電子郵件第 1100705 號令函解釋。

一部著作權法意義上的文學作品，是指用文字表達意見、知識、思想、感情等內容的具有獨創性的文學創作成果。本案電影文學劇本《五朵金花》是一部完整的文學作品，但僅就「五朵金花」四字而言，並不具備一部完整的文學作品獨立表達意見、知識、思想、感情等內容的要素，「五朵金花」一詞並不構成《五朵金花》電影劇本的實質或者核心部分，因此「五朵金花」這一詞組只有與作品內容一起共同構成一部完整的作品，才受著作權法保護。被告的行為既不損害原告的著作權，也不妨礙原告行使其著作權，故不構成著作之侵權[15]。

電影片名不受著作權法保護，但可申請註冊商標權獲得商標法保障

　　影劇圈通常擔憂如此一來創作者用心發想、選定之電影片名，是否只能任人使用，並質疑法律之保障不周。然而電影、電視劇片名雖不享有著作權，但並不表示未經同意使用他人之片名，即無任何的法律風險。倘使片名申請註冊商標，在指定之商品服務範圍內，受到商標法之保護。未經同意或授權使用他人片名，即有商標權侵害的可能；亦有觸犯公平交易法（不正競爭法）之疑慮[16]。例如國際馳名的電影《哈利波特》之片名，已由電影公司美商華納兄弟娛樂公司在台灣申請註冊取得商標權[17]。倘有任何人未經商標權人之

15　參照昆明市中級人民法院（2002）崑民六重字第 2 號、雲南高院（2003）雲高民三終字第 16 號民事判決，該案中原告趙繼康訴稱：原告（筆名季康）與王公浦（筆名公浦）於 1959 年共同創作了電影文學劇本《五朵金花》，被告曲靖捲菸廠未經二作者同意，擅自將「五朵金花」作為香菸商標使用，利用《五朵金花》的知名度進行牟利。被告的行為嚴重歪曲了原告和王公浦創作《五朵金花》的原意，侵犯原告的著作權。被告曲靖捲菸廠答辯稱：（1）原告創作《五朵金花》電影文學劇本的行為屬於職務行為，該劇本應為著作權屬於國家的特殊法人作品，原告不享有著作權。（2）「五朵金花」四字不具有獨創性，而是自古在雲南白族民間廣為流傳的用語，不受著作權法保護。第一、二審法院均判定被告不構成侵權，參閱高戢，《影視娛樂法》，清華大學出版社，2017 年 4 月第一版，頁 368-369。

16　參閱馬克‧利特瓦克著，董媛媛、馮俊玲、李欣然、韓旭譯，電影與電視產業內的交易─從談判到最終合同，中國電影出版社，2021 年 4 月第 1 版，頁 58-59。

17　商標名稱：哈利波特，商標權人：美商華納兄弟娛樂公司，註冊公告日期：91 年 2 月 1 日，專用期限：120 年 9 月 15 日，商品類別（009）：有關喜劇、戲劇、動作、冒險或動畫之電影影片；有關喜劇、戲劇、動作、冒險或動畫之電視影片等。資料來源：智慧財產局商標檢索系統。

商標 SQUID GAME Stylized／魷魚遊戲

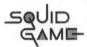

魷魚遊戲

> 商標名稱：SQUID GAME Stylized
> （商標02251928）
> 商標名稱：魷魚遊戲（商標02251925）
> 商標權人：美商奈飛工作室有限公司
> （NETFLIX STUDIOS, LLC）
>
> （圖示來源：智慧財產局商標檢索系統）

同意，擅自使用商標名稱，商標權人即可依商標法之規定維護其權益，要求侵權者停止使用商標名稱及賠償損害。

2021 年風靡全球之韓劇《魷魚遊戲》，Netflix 已就「魷魚遊戲」、「SQUIDGAME」向台灣之智慧財產局申請註冊取得商標權，專用期限：111 年 9 月 16 日至 121 年 9 月 15 日，保護範圍包括影音錄製品／含有音樂、故事、戲劇表演、非戲劇表演及遊戲內容之錄音製品／有聲書籍／光碟及數位影音光碟／含有音樂、電視原聲帶、音樂表演及音樂影片內容之可下載影音錄製品／可下載之電視影集[18]。

以電影《我的少女時代》為例，益都有限公司（華聯國際的控股公司）向智慧財產局申請註冊商標，獲得商標專用權，可將《我的少女時代》商標使用在電影片、電視影片、影片發行、劇本改編等商品服務類別[19]。如果某製作公司欲拍攝電視劇或影集，並取名

18　商標名稱：魷魚遊戲，商標權人：美商奈飛工作室有限公司（NETFLIX STUDIOS, LLC），註冊公告日期：111 年 9 月 16 日，專用期限：121 年 9 月 15 日，商品類別（009、016、025、028、041）：可下載之電視影集相關娛樂軟體；虛擬實境、混合實境及擴增實境遊戲軟體及電腦硬體；喜劇及（或）戲劇電影及電視節目角色人物之書籍及雜誌；遊戲領域之書籍；萬聖節及化裝舞會服裝；角色扮演服；玩具公仔；搖頭玩具娃娃；塑膠玩偶；娛樂服務；藉由隨選視訊提供不可下載之電視劇集等。資料來源：智慧財產局商標檢索系統。

19　參照智慧財產局，商標名稱：我的少女時代 OUR TIMES，商標註冊／審定號第 01949907 號。

商標　我的少女時代 OUR TIMES

我的少女時代 OUR TIMES

商標名稱：我的少女時代 (商標01949907)
商標權人：開曼群島商益都有限公司
(圖示來源：智慧財產局商標檢索系統)

為「我的少女時代」，倘若單純作為片名使用，並無著作侵權疑慮，
僅需考慮市場效益；但若將片名取用作為電視劇或影集之商標，而
觀眾從電視劇或影集名稱辨識，可能以為電視劇或影集與電影《我
的少女時代》來自同一來源或有所關聯，造成觀眾混淆誤認，此時
將有侵害商標權之虞，或構成不正競爭，違背公平交易法之精神。

電影片名如廣為人知，成為著名商標，雖未註冊商標仍享專有效力

　　我國商標法係採取先申請先註冊為保護原則，但「著名商標雖
未申請註冊，仍可依商標法之規定排除他人申請註冊，具有自己專
用的效力，此為著名商標與一般商標的差異所在。[20]」因此，若未
在我國註冊之外國商標，屬於「著名商標」，此際其他人仍不得在
我國搶註該著名商標[21]。換言之，當電影或電視劇暢銷至一定程度，
而使影視作品之名稱成為「著名商標」[22] 時，其保護效力更有顯著
不同[23]。例如2014年中華網龍股份有限公司，申請註冊商標「我

20　參閱何燦成，論商標識別性與著名商標之關係—評台北高等行政法院八十九年度訴字第十一號判決，
　　91 年 5 月智慧財產權月刊。

21　參照智慧財產局商標主題網，外國人的商標未於我國註冊，若有他人以相同或近似商標於國內先行註
　　冊，該外國人應如何主張？

22　商標法施行細則第 31 條：「本法所稱著名，指有客觀證據足以認定已廣為相關事業或消費者所普遍認
　　知者。」

23　著名商標的形成需要投入大量的金錢、精力與時間，基於保護著名商標權人所耗費的心血，避免他人
　　任意攀附著名商標的信譽與識別性，有必要對著名商標給予較一般商標更有效的保護。防止著名商標
　　所表彰之來源，遭受混淆誤認之虞外，對著名商標本身之識別性與信譽亦應加以保護，以免其遭受「淡
　　化減損」。

可能不會愛你」，指定使用在電腦軟體等第 9 類商品及提供線上遊戲服務（由電腦網路）等第 41 類服務，經智慧財產局審查，認為前開商標申請構成商標法第 30 條第 1 項第 11 款 [24] 不得註冊事由，而予以核駁 [25]。根據核駁處分書之理由指出，《我可能不會愛你》是 2011 年八大電視自製的台灣偶像劇，由徐譽庭編劇、瞿友寧執導，林依晨、陳柏霖主演。該劇於 2011 年 4 月 14 日正式開拍，9 月 18 日起於民視無線台全球首播。收視率頗高，在第 47 屆金鐘獎電視部分，入圍 8 項大獎，並榮獲 7 項大獎，當時成為金鐘獎史上獲得最多獎項的戲劇。雖然製作公司本身並未申請註冊商標「我可能不會愛你」，但智慧財產局依據前述事實，認定《我可能不會愛你》商標之知名度因戲劇廣受歡迎，已為相關事業或消費者所普遍認知而成為著名商標，故依法駁回中華網龍股份有限公司之商標申請 [26]。

　　商標法和著作權法之立法目的不相同，商標法側重商標使用是否有損害品牌象徵與市場競爭秩序，而著作權法則重視創作精神有無被彰顯運用。因此，電影片名雖然無法受著作權法保護，但可藉由註冊商標之申請，以維護其商標在市場上提高品牌聲量的經濟效益與法律保障 [27]。

24 商標法第 30 條第 1 項第 11 款：「商標有下列情形之一，不得註冊：十一、相同或近似於他人著名商標或標章，有致相關公眾混淆誤認之虞，或有減損著名商標或標章之識別性或信譽之虞者。但得該著名商標或標章之所有人同意申請註冊者，不在此限。」

25 參閱洪燕媺，賣座電影或電視節目名稱之商標保護，聖島智慧財產權實務報導，2016 年度 18 卷 06 期，2016 年 6 月。

26 參照智慧財產局，核駁處分書（104）智商 00468 字第 10480261560 號（核駁第 T0362768 號）、（104）智商 20780 字第 10480293730 號（核駁第 T0363334 號）。

27 除了商標權之保護外，中國大陸的法院針對電視節目《中國好聲音》、《非誠勿擾》、《人再囧途之泰囧》等案中皆揭櫫影視名稱不受保護之司法見解，但已逐漸發展出「商品化權」的概念，用以保護影視作品之權益，詳請參閱楊吉著，娛樂業的玩「法」，中國社會科學出版社，2017 年 6 月第 1 版，頁 95-111。

三、影視作品之著作權

　　影視作品中存在許多面向的智慧財產權保護，而「創意」和「內容」居於影視作品核心地位，因此，關於影視作品的智慧財產權保護，主要聚焦於著作權法之規範。以下就著作權法的保護要件先為基本介紹，再針對個別電影可能涉及的著作權利類型進行分析。

（一）影視作品享有之著作權

影視作品何時創作完成，開始受著作權法保護？

　　依據著作權法第 10 條規定，我國對於著作之保護係採「創作保護主義」，著作人於「著作完成時」即享有著作權，不需要向任何機關或單位申請登記或註冊。例如唱片公司之歌手在一定場景為特定的歌唱表演，搭配台詞、音樂等所構成之音樂錄影帶 MV，並由導演執導、攝影師運鏡、演員依擬定腳本為演出、附隨聲效等進行拍攝，拍攝完畢經後期剪接、調色調光、配樂、字幕等而成，為原創性之表達，享有視聽著作之保護。

　　我國著作權法自民國 74 年起採取創作保護主義後，著作人於著作完成時無須經註冊登記，即享有著作權，究竟如何認定著作人之著作完成時點？例如 2021 年由躍演劇團製作之《勸世三姊妹》讀劇音樂會，將過去正式演出前的「讀劇」排練方式，直接搬上舞台進行展演。究竟「讀劇」的呈現，是否已屬於完成的著作？從著作權法的角度分析，所謂「創作完成」，屬於相對概念，倘若作品完成度已達到具有一定的「獨立性」，甚至已具有特定「市場價值」，則應肯定其超越單純的思想、概念而已達創作完成的程度，無待乎整體著作完成，即應受到著作權法的保護。「讀劇音樂會」具有完整的表演形式，包含演員接續讀誦台詞、搭配音樂，呈現劇情與戲劇氛圍，故應屬於戲劇著作，受到法律保護。

　　著作權法所謂之原創性，包括原始性與創作性。「原始性」係

指著作人原始獨立完成之創作，而非抄襲或剽竊而來；「創作性」係指該創作足以表達著作人之思想、感情，且與先前存在之作品，具有可資區別的變化，足以表現創作人之個性及獨特性而言 [28]。又依據著作權法第 10-1 條規定，著作權保護僅及於著作之「表達」，因此，著作權法所保護者，為具有「原創性」之「表達方式」，而不及於創作之構想或觀念。

數人共同創作影視作品，形成著作權共有關係

　　倘若有多人參與著作之完成，是否即共同享有著作權？此時，應該就各成員有無參與創作，以及參與者對於著作之「貢獻程度」加以檢視。換言之，並非所有劇組參與者即能成為共同著作人，例如電影製片或監製，並未參與劇本或影片之創作，即未享有著作權。參與者即使成為共同著作人，其中的權利比例分配亦會因為貢獻程度差異而有不同，並非以齊頭式平等劃分權利，例如編劇群共同完成電影劇本，但負責之內容質量並不相同，所享有之語文著作權利占比則迥異。時下劇本漸有集體創作之趨勢，例如甫獲取 2023 年台北電影獎最佳編劇之電影《關於我和鬼變成家人的那件事》，編劇為吳瑾蓉、程偉豪等二人，入圍 2023 年金鐘獎戲劇節目編劇獎之劇集《模仿犯》，編劇包括馬克明、王加安、何昕明、尤以青、周克威、吳俊佑、楊宛儒等七人 [29]，皆屬劇本語文著作之共同著作人。由於共有之著作財產權，非經著作財產權人全體同意，不得行使之，因此共有劇本語文著作財產權之編劇，宜於著作財產權人中選定代表人行使著作財產權，以利著作之推廣與運用（參照著作權法第 40 條之 1）。

28　關於原創性之詳細說明，請參照智慧財產及商業法院 110 年度民著訴字第 77 號民事判決；智慧財產及商業法院 110 年度民著訴字第 106 民事判決。

29　2023 台北電影節完整得獎名單！關鍵評論，2023 年 7 月 8 日；天下雜誌，金鐘獎 2023　金鐘 58 入圍名單揭曉！2023 年 9 月 14 日。

著作財產權有保護年限，著作人格權則永久存續

著作人[30]於著作完成時享有著作權，著作權包括「著作財產權」及「著作人格權」，兩者之權利內涵並不相同。「著作人格權」包含三大內涵，包括「公開發表權」、「姓名表示權（署名權）」、「禁止內容不當變更權」，著作人所享有之著作人格權，係永久存續，不得讓與第三人，亦不得由繼承人繼承；著作財產權可由權利人使用收益，具有高度之經濟價值，僅限於保護期間內存續，並且可轉讓、繼承。關於著作財產權利之存續期間，於著作完成後，著作人即享有著作財產權，保護年限亦開始起算。劇本之語文著作、詞曲之音樂著作等，其著作財產權存續於著作人生存期間及死亡後50年；僅攝影、視聽、錄音及表演四種著作財產權，存續至著作公開發表後50年。此乃立法者有意之區別，因為視聽著作、攝影著作、表演著作、錄音著作之創作方式，必須建立在他人已完成之創作或已存在的素材之上，屬於第二次創作，立法者認為相較於音樂著作

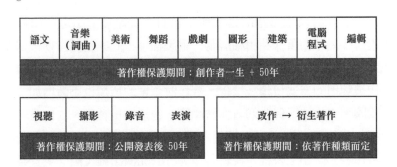

著作權之保護－著作種類／保護年限

語文	音樂（詞曲）	美術	舞蹈	戲劇	圖形	建築	電腦程式	編輯
著作權保護期間：創作者一生 + 50年								

視聽	攝影	錄音	表演	改作 → 衍生著作				
著作權保護期間：公開發表後 50年				著作權保護期間：依著作種類而定				

30　著作人、著作權人、著作財產權人，實務上經常將三者混淆適用，應詳加區辨。所謂「著作人」指的是創作者，例如撰寫劇本之編劇、拍攝影片的攝影師、設計海報的視覺設計師，其享有著作人格權，但不一定享有著作財產權；「著作權人」指的是權利人享有著作財產權及著作人格權；「著作財產權人」指權利人僅享有著作財產權。

或語文著作等，此類型著作之創作力度、創意程度均較低，因此僅賦予其較短的保護年限[31]，然而，此僅由創作之歷程和結構作成之差異性區別，對於各項著作之藝術內涵或商業價值，並無高下之別。

著作權財產權作分析表

著作人 著作種類	自然人	法人	多人 （共同創作）
視聽‧攝影 錄音‧表演	公開發表後 50 年　　著作權法 §34		
	未公開發表：創作完成後 50 年 著作權法 §34II 準用 §33 但書		
語文‧音樂 戲劇‧舞蹈 美術‧建築 圖形‧ 電腦程式	作者一生 + 50 年 著作權法 §30 （包含已／未公開發表）	公開發表後 50 年 著作權法 §33	最後死亡之著作人 死亡後 50 年 著作權法 §31
		未公開發表： 創作完成後 50 年 著作權法 §33 但書	

（二）著作財產權之種類

「著作財產權」指的是著作中具有「財產價值」之利用權能的集合，最早的著作利用權能為「重製權」，此亦為著作權被稱作「Copyright」的原因。隨著科技的進步，著作保護的範圍愈來愈廣，著作被利用的方式日趨多樣化，著作財產權的種類也不斷增加。目前我國著作權法所保護的著作財產權，包括：重製權、改作權、編輯權、出租權、散布權、公開播送權、公開傳輸權、公開口述權（語文著作）、公開上映權（視聽著作）、公開演出權（語文、音樂或戲劇、舞蹈著作、現場表演）、公開展示權（未發行之美術著作或

31　參閱黃秀蘭，創作者和法律人想得不一樣，處理合約不能放在心裡，台灣電影網，2022 年 1 月 21 日。

攝影著作）。著作財產權受有保護年限之限制，可透過讓與或繼承完成權利之移轉。因此，實務上常見之著作授權或轉讓，係指「著作財產權」之授權或轉讓。

著作財產權之各項權利，其定義於我國著作權法第 3 條第 1 項有明文規定。其中，就比較常見且易於混淆的權利析述如下：

1.「重製權」與「改作權」之區別

「重製」乃著作之重複製作，並不限於就原著作為「全部」或「局部」的「重複製作」，倘使就原著作略予修正、增減，並未實質改變原著作之內容，亦屬重製之範圍。針對重製之方法，無論以印刷、複印、錄音、錄影、攝影、筆錄等形式，都包含在其中，換言之，重製之方法並沒有任何限制要求 [32]。

「改作」是指「指以翻譯、編曲、改寫、拍攝影片或其他方法就原著作另為創作 [33]。」例如將著作人的小說翻拍成電影、將《哈利波特》的英文版翻譯為中文版，均屬於改作的行為，需要取得原著作權人的同意 [34]。

「重製」和「改作」之間的差異，主要在於有無戲劇化、影視化、小說化、圖片化等「創新表現」，意即，改作者必須另外投入新創意改變既有作品，才屬於「改作」。如果只是單純簡單的變更或替換，未加入任何創意或創新之表現，此情形屬於原著作之重製範圍，而不屬於改作 [35]。

[32] 著作權法第 3 條第 1 項第 5 款：「五、重製：指以印刷、複印、錄音、錄影、攝影、筆錄或其他方法直接、間接、永久或暫時之重複製作。於劇本、音樂著作或其他類似著作演出或播送時予以錄音或錄影；或依建築設計圖或建築模型建造建築物者，亦屬之。」

[33] 著作權法第 3 條第 1 項第 11 款：「十一、改作：指以翻譯、編曲、改寫、拍攝影片或其他方法就原著作另為創作。」

[34] 著作權法第 28 條規定：「著作人專有將其著作改作成衍生著作或編輯成編輯著作之權利。但表演不適用之。」

[35] 參閱蕭雄淋，新著作權法逐條釋義（一）：第三條 用詞定義。

2.「公開傳輸權」與「公開播送權」之區別

「公開傳輸[36]」是透過網路或其他通訊方法,將著作提供或傳送給公眾,讓大家可以「隨時隨地」透過網路進行瀏覽、觀賞或聆聽著作內容的權利。意即作者將著作放置於網路上提供給公眾,接收的人可以在任何自己想要的時間或地點,選擇自己欲接收的著作內容。因此,電影製作公司倘使計畫在影音串流平台(OTT 平台)上架播映影片,需要取得著作權人授予之公開傳輸權。

「公開播送[37]」是指以有線電、無線電或其他器材之廣播系統傳送訊息之方法,且由播送者單方面決定及控制播出時間及向公眾傳達著作內容的權利。因此,電影製作公司倘使欲在電視台播出影片,則需要取得公開播送權。

「公開傳輸」與「公開播送」並非以網路技術區別,其最大的差異在於,公開播送有時間、地域、範圍之限制,且僅得單向傳達著作內容;公開傳輸無遠弗屆,並無時間、地域、範圍之限制,具有雙向互動之特性。換言之,倘使公眾接受內容之方式,僅為單向、即時之接收,無法隨時隨地,於自己擬定的時間、地點接受內容,即屬於「公開播送」之範疇[38]。

3.「公開上映權」與「公開演出權」區別

「公開上映[39]」是指將視聽著作向現場或現場以外之一定場所

36　著作權法第 3 條第 1 項第 10 款:「十、公開傳輸:指以有線電、無線電之網路或其他通訊方法,藉聲音或影像向公眾提供或傳達著作內容,包括使公眾得於其各自選定之時間或地點,以上述方法接收著作內容。」

37　著作權法第 3 條第 1 項第 7 款:「七、公開播送:指基於公眾直接收聽或收視為目的,以有線電、無線電或其他器材之廣播系統傳送訊息之方法,藉聲音或影像,向公眾傳達著作內容。由原播送人以外之人,以有線電、無線電或其他器材之廣播系統傳送訊息之方法,將原播送之聲音或影像向公眾傳達者,亦屬之。」

38　隨著科技、技術之進步,於網路上同步播送電視、廣播節目等著作內容,雖然使用網路系統傳輸,然而仍係以受管控的範圍內單向、即時性同步播送,仍屬「公開播送」。參照經濟部智慧財產局 109 年著作權法部分條文修正草案、智慧財產局智著字第 10400059610 號令函解釋。

39　著作權法第 3 條第 1 項第 8 款:「八、公開上映:指以單一或多數視聽機或其他傳送影像之方法於同一時間向現場或現場以外一定場所之公眾傳達著作內容。」

傳達著作內容。例如在電影院放映電影即屬公開上映的行為，若是在電影院放映電影的同時，透過同步轉播在電影院外以電視播放，仍屬於公開上映權的範圍。

「公開上映權」僅限於「視聽著作」之著作財產權人始得主張[40]，其他著作類別並無公開上映之權能，因此「視聽著作」於公開上映時，附隨於該「視聽著作」內之其他類別著作之著作財產權人自不得主張公開上映權。

「公開演出[41]」則是指以演技、舞蹈、歌唱、彈奏樂器或其他方法向現場之公眾傳達著作內容。例如街頭藝術家彈奏吉他、唱歌，商家播放音樂 CD 等，都是公開演出權的範圍。同樣的，「公開演出權」是有限定著作類別，著作人之「公開演出權」僅限於「語文、音樂或戲劇、舞蹈著作及表演」，其他類別的著作不會產生「公開演出權」。而「錄音著作」之著作人，就其錄音著作經公開演出，僅有「使用報酬請求權」[42]。

理解上述著作財產權的權利內涵後，可以進一步分析影視作品使用流行歌曲作為配樂，需取得何項授權？由於配樂產生的著作權利包含音樂著作（詞曲）及錄音著作，倘使製作公司欲將配樂以影音同步方式使用於影片，必須分別取得音樂著作及錄音著作之「重製」授權。日後影片（含配樂）若將在電視播出、OTT 平台播映，則製作公司另須取得「公開播送權」（電視）及「公開傳輸權」（OTT）之授權。影片（含配樂）若是在劇院上映，則附隨於電影內之音樂著作，權利人不得再另行主張公開演出權[43]。

40　著作權法第 25 條：「著作人專有公開上映其視聽著作之權利。」
41　著作權法第 3 條第 1 項第 9 款：「九、公開演出：指以演技、舞蹈、歌唱、彈奏樂器或其他方法向現場之公眾傳達著作內容。以擴音器或其他器材，將原播送之聲音或影像向公眾傳達者，亦屬之。」
42　著作權法第 26 條第 1 項：「著作人除本法另有規定外，專有公開演出其語文、音樂或戲劇、舞蹈著作之權利。」同條第 2 項：「表演人專有以擴音器或其他器材公開演出其表演之權利。但將表演重製後或公開播送後再以擴音器或其他器材公開演出者，不在此限。」同條第 3 項：「錄音著作經公開演出者，著作人得請求公開演出之人支付使用報酬。」
43　參照經濟部智慧財產局 106 年 4 月 7 日電子郵件 1060301b 令函解釋。

（三）電影之著作權結構分析

　　一部電影的完成，需要許多演職人員與主創團隊共同合作；並非每位參與的人員皆享有著作權利。參與其中的人員將依據「工作內容」、「貢獻程度」之差異，決定其可否享有著作權及其享有之權利占比。以 2023 年底在台灣上映、入選為第 60 屆金馬獎開幕影片之電影《車頂上的玄天上帝》為例，分析主創團隊及各劇組人員所享有之著作類型，如下表所示：

電影《車頂上的玄天上帝》著作分析表

項目	編劇	導演	美術設計	監製	攝影	配樂	演員	製作／發行
著作種類	語文著作	戲劇著作	美術著作	無	攝影著作	音樂著作 錄音著作	表演著作	視聽著作
著作權人	黃文英	黃文英	黃文英	侯孝賢（無權利）	余靜萍	林強 雷光夏 楊琬茜	林依晨 周渝民 阮經天	三視影業 甲上娛樂（發行權）

　　電影集合眾多著作在其中，製作公司、導演、製片宜羅列影視作品之著作權利清單表，可明確區分各演職人員和創作者所享有之著作權及其對應的權利人，對照檢視劇組是否已經簽約取得各項著作之權利或授權，避免日後發生爭議。電影公司拍攝製作影視作品必須按著作的性質，事先取得創作者的授權或轉讓，以確保電影權利能合法發行及上映。

（四）著作物「所有權」與「著作權」為不同概念

　　「著作財產權」與「著作物所有權」實務上經常混淆，兩者分屬相異的概念，應加以區分。舉例而言，當畫廊、收藏家、藝術拍賣公司、公私立美術館等購買畫作時，究竟取得什麼權利？

　　所謂「著作物所有權」係指著作附著之「原件」或其「重製物」

之所有權，屬民法上之動產物權。因此，著作權人讓與著作物（著作原件或其重製物）之所有權時，如未同時讓與著作財產權，則受讓人僅取得著作物之所有權，並未取得著作財產權，其著作財產權仍屬著作人享有。因此單純贈與含有著作之媒介物（medium），仍與著作之授權利用有間，受贈人僅取得該含有著作之媒介物（例如光碟、卡帶、相片等）所有權，並不當然取得該媒介物上所附載之著作財產權，換言之，受贈人不當然取得該著作之重製權、公開傳輸權、公開展示權或改作權、散布權等權利，而其為自己利用之目的，亦必須在符合合理使用範圍內（參見著作權法第 51 條規定），始得主張免責[44]。但如著作人讓與著作物所有權時，同時亦將著作財產權讓與受讓人，則受讓人於讓與之範圍內取得著作財產權，著作人則於讓與之範圍內喪失其著作財產權[45]。實務上畫廊、收藏家、藝術拍賣公司、公私立美術館等，不論是直接向藝術家（著作人）購買，或是在藝術市場購得「畫作」，通常僅取得美術著作所附著之物的「所有權」，而未取得該美術著作之著作財產權。因此，若欲利用該美術著作時，除有合理使用之情形外，應得著作財產權人之同意或授權[46]。

1. 電影《山中森林》劇組商借拍攝故宮展廳與展品

以 2023 年在台灣上映的電影《山中森林》為例，電影劇組因劇情取景的需求，透過影委會與故宮聯繫，故宮特別出借內部場館

44　參照智慧財產法院 100 年度民著上易字第 1 號民事判決，判決理由欄闡述：「經查，本件被上訴人即附帶上訴人確曾將內含系爭著作在內之光碟片贈與高雄戰爭與和平紀念館，此為兩造所不爭執，堪信為真實。惟被上訴人即附帶上訴人於贈與上開光碟片予高雄戰爭與和平紀念館時，並未表示贈與光碟片內所含著作之著作財產權與館方，亦未明示授權館方有何種權利，此為被上訴人即附帶上訴人主張，上訴人即附帶被上訴人就此亦無法提出證據反證之，是以，參酌前揭說明，被上訴人即附帶上訴人贈與光碟片予高雄戰爭與和平紀念館，應僅係同意館方於不違反設館展覽之目的下，得利用該光碟片內之著作，例如將光碟片內之攝影著作列印後張貼於館內展示即為適例，高雄戰爭與和平紀念館並未取得上開著作之著作財產權，自不得以著作財產權人身分為任何處分行為。」。

45　參照經濟部 85 年 4 月 29 日，台（85）內著字第 8506850 號函。

46　參照經濟部智慧財產局，103 年 9 月 25 日，智著字第 10316006410 號函。

予劇組進行拍攝，包含「汝窯長展廳」、故宮牌樓及故宮大門紅毯入口[47]。針對劇組取景拍攝展廳中擺置之汝窯瓷器，屬於「重製」行為，是否需取得著作權授權？由於汝窯的各項器物產製於北宋（960-1127），時至今日已成為公共財，而不受著作權法保護。故宮文物（含汝窯瓷器）屬於全體國民共有，文化部交由故宮管理，故宮對於汝窯瓷器僅享有管理權，並不享有美術著作權，劇組雖然無需取得美術著作之授權；然而由於劇組係拍攝使用故宮仿製之汝窯瓷器，依文化資產保存法第71條之規定：「公立文物保管機關（構）為研究、宣揚之需要，得就保管之公有古物，具名複製或監製。他人非經原保管機關（構）准許及監製，不得再複製。」劇組仍需向故宮取得拍攝故宮仿製汝窯瓷器之准許。

2. 台南市海安路「藍晒圖」遭塗抹刷白

倘若第三人在某建物之牆面作畫塗鴉，屋主可否任意抹除牆面的圖案？所有權人或美術著作權人的權益較為重要？在台南市海安路的知名景點「藍晒圖」曾發生此項爭議。2004年台南市政府文化局委託劉國滄建築師設計的海安路「藍晒圖」街景，2014年2月遭屋主收回牆面塗白[48]。建築工事繪製之「藍晒圖」，性質上原屬建築著作，但台南市海安路「藍晒圖」已非作為建築施工使用，而轉變為美化牆面的目的，故具有「美術著作」的性質。由於海安路「藍晒圖」使用的牆面屬於屋主私有權利，其所有權的權能高於繪製其上的「藍晒圖」美術著作權，因此屋主決定牆面移作他用，不再繼續維持「藍晒圖」之外觀，亦屬所有權的行使，「藍晒圖」權利人無從阻止。但屋主未經通知，即將牆面刷白，致使「藍晒圖」一夕

47 《山中森林》故宮出汝窯展廳拍電影，影帝李康生竟然把故宮汝窯拿來當「十八骰」賭具，Yahoo奇摩電影戲劇，2023年1月19日。

48 bye bye，府城「藍晒圖」牆面刷白回不去了，中廣新聞網（圖：蔡宗昇提供），2014年2月24日；還是拆了！台南市藍曬圖「塗白」正式走入歷史，天天要聞，圖／記者洪聖壹攝，ETtoday東森新聞旅遊雲。

台南市海安路 2014 年「藍晒圖」

消失，有無侵害其美術著作權，仍有探討的空間。除需檢視當年文化局委託劉國滄建築師繪製時，雙方對於「藍晒圖」著作權歸屬的約定以外；尚需考慮文化局與屋主對於牆面使用權限及圖面維持之義務，以及創作者劉國滄建築師之著作人格權。

3. 英國藝術家班克斯 Banksy 之街頭塗鴉遭移位

英國藝術家班克斯 Banksy 於 2018 年在英國威爾斯小鎮車庫牆上創作《佳節祝福》塗鴉作品，作品由轉角兩面牆壁構成，一面是小男孩張著嘴，雙臂敞開，宛若迎接天上飄落的雪花；轉角另一面是燃燒的鐵桶，雪花竟是飄落的灰燼，寓意諷刺威爾斯鎮煉鋼廠環境汙染問題。班克斯在社群網站 IG 發文證實為其作品，並標註「佳節祝福」作品名稱，引來許多民眾圍觀欣賞。車庫主人不堪保存藝術作品及眾人目光之壓力，竟將車庫牆面賣給藝廊老闆，並將牆面搬遷至小鎮上新設的藝廊展示[49]。

此案例顯現的法律問題，包括街頭塗鴉屬於何項著作？是否受到著作權法的保護？何人享有塗鴉牆面的所有權？車庫主人擅自割牆面、出售班克斯塗鴉畫作，此舉有無侵害藝術家的著作財產權

49　牆壁被人塗鴉 竟成觀光景點 最後高價賣出……，壹讀，2019 年 1 月 29 日；班克西的塗鴉出現在英國威爾斯小鎮塔巴特港（圖片：Matt Cardy Getty Images）。

英國藝術家班克斯 2018 年《佳節祝福》塗鴉作品

或著作人格權？當塗鴉的美術著作權與牆面建物的所有權發生衝突時，孰先受到保護？如何衡平兩者的權益保障？諸多問題需要深入探究。

4. 紐約 5pointz 倉庫牆面塗鴉遭抹白拆除

　　無獨有偶，類似的權利衝突亦曾發生在紐約，美國房地產公司 Gerald"Jerry"Wolkoff 於 2002 年起，開放藝術家在紐約 5 pointz 倉庫牆面上，自由創作塗鴉作品，成為紐約著名景點。但房地產公司於 2013 年決定拆除倉庫，引發塗鴉藝術家之反對，並於 10 月向法院聲請禁止拆除倉庫。房地產公司在法院審理程序中，逕自於 2013 年 11 月將倉庫塗鴉漆白，2014 年 8 月拆除倉庫。21 位塗鴉藝術家們先後於 2014 至 2015 年間向法院提起訴訟，變更訴求，轉而對房地產公司請求損害賠償，原告共計為 21 位塗鴉藝術家，紐約聯邦地方法院於 2017 年 10 月合併審理。

　　法庭攻防過程中，原告塗鴉藝術家主張被告違反美國視覺藝術家權利法案之規定：「作者得防止任何人對其作品進行有意的歪曲‧殘損‧修改，損害作者名譽……」、「作者得防止對公認作品（work of recognized stature）之破壞，包含故意‧重大過失破壞作品。」（視覺藝術家權利法案 §106A（a）（3）（A）（B）），「若建築物

所有人欲移除建築物上之視覺藝術作品，需符合：（A）已盡一切努力仍無法通知作者，或（B）以書面通知作者 90 天後，作者未移除作品或未付移除費。」（同法 §113（d）（2）），被告卻未盡通知義務，因此被告應負賠償損害。

　　被告房地產公司則主張原告所為街頭塗鴉係臨時性作品，不受保護。紐約聯邦地方法院判決，被告須賠償原告 675 萬美元，理由在於塗鴉藝術的藝術價值不遜於美術館作品，應同受保護；公認作品係藝術領域公認具高品質之作品，未排除臨時創作之塗鴉作品。由於被告地產公司將塗鴉刷白而致圖案消失，係「故意」侵害原告藝術家的著作權，故應負賠償責任。嗣經被告房地產公司提起上訴，美國第二巡迴上訴法院於 2020 年 2 月 20 日宣判，維持一審判決，駁回房地產公司之上訴[50]。

　　影視產業在劇組團隊努力下，創作劇本—語文著作、道具布景－美術著作、劇照－攝影著作、剪接－編輯著作、海報主視覺－美術著作、配樂－音樂／錄音著作、影片－視聽著作等。個別著作有其著作人與著作權人，通常由製作公司取得前述美術著作、攝影著作、編輯著作、視聽著作；但劇本與配樂之著作權則由編劇或配樂師享有，僅授權製作公司使用於特定影片之拍攝製作，以期日後得以再授權第三方，作為其他用途。各項具有原創性的影視著作受到著作權法、商標法、專利法和營業秘密法等智慧財產權法規之保護。

　　電影各項著作權之保護自創作完成時即已開始，無待乎註冊登記。電影各項著作如具原始性與創作性，即受保護，惟電影之名稱通常因過短而缺乏原創性及創作性，故不享有語文著作權；但可申

50　周雪君，史上首例！屋主拆除充滿「塗鴉藝術」的大樓，遭美國法院判賠 1.9 億，關鍵評論，2018年 2 月 17 日；黃子軒，美國聯邦法律首度保護塗鴉與噴漆藝術，中華網，2017 年 11 月 20 日。參照 Castillo v. G&M Realty L.P., No. 18-498（2d Cir. 2020）。

請商標註冊登記，可受商標法保護。投入影視產業應精準掌控作品所享有之智慧財產權，才能維護權益，合法促進影視作品之推廣流通。

第二章
影視作品之原創與抄襲侵權

　　影視作品是否具有「原創性」，關乎作品是否能受到著作權法之保護，原創性除了是創作者才華洋溢的表現外，更是著作權法最關鍵的核心。然而，究竟該如何認定作品之原創性？原創與抄襲的界限何在？致敬或借鑑是否合法或侵權？皆屬創作者亟需理解的議題。

　　在數位科技時代，任何人皆可輕易在網路上搜尋作品資訊作為創作的素材，或者直接下載、複製檔案進行加工改作。如稍有不慎，未經授權逕將他人著作使用於自己的作品中，即可能遭人指控抄襲。創作者倘未妥善面對處理、釐清真相或舉證，極易引發媒體論戰及輿論關注，甚至進入法院訴訟程序。最終導致創作者委屈莫名、心力交瘁，影視作品之創意價值亦被負面新聞吞噬，甚而嚴重影響後續商業利用。台灣影視產業近年來曾發生電影《誰先愛上他的》、《無聲》、《刻在你心底的名字》、《周處除三害》的抄襲爭議，造成影展宣布作品入圍或得獎後輿論譁然，眾說紛云。

　　當影視作品被指控與其他作品之故事劇情、角色人物、場景對白、題材元素等內容相似時，是否即可斷論該作品構成抄襲侵權？抑或應先檢視影視作品中所使用之素材是否受到著作權法保護？如受保護，是否屬於公共財（公眾領域 Public Domain）而得自由使用？著作權法不僅保障著作人之權益，同時亦須兼顧、調合社會公共利益。因此，針對何項著作內容可受法律保護，何種內容可以在

公共財制度下自由使用，或在必要範圍內得合理使用，立法規範上已有層次區分。

　　本章內容先就著作權法之原創性介紹，接續說明著作權侵害（抄襲）之法院判斷標準，輔以國內、外影視作品之侵權案例分析，進而從法律層面具體解析作品侵權判斷之思考流程、判斷標準及法院見解，引領創作者學習如何面對此類糾紛及危機處理。

一、影視著作之原創性

（一）原創性意義

原創性包含「原始性」及「創作性」

　　著作權法所保護之著作，須為著作人所創作之精神上作品，即思想或感情上之表現，且有一定表現形式，並具原創性。所謂「原創性」，依據歷年智慧財產法院之見解，係指作品具有「原始性」及「創作性」，「原始性」意指著作人原始獨立完成之創作，而非抄襲或剽竊而來，以表達著作人內心之思想或感情；而「創作性」，並不必達於前無古人之地步，僅依社會通念，該著作與前已存在之作品有可資區別之變化，足以表現著作人之個性或獨特性之程度為已足[1]。換言之，著作只要是「獨立創作非抄襲」而來，且著作能「表現出創作者獨特性」，即具有原創性，受著作權法保護。

作品藝術價值與美感之高低不影響原創性的判斷

　　「創作性」與藝術價值、美學評價是否有關連，而應予以著作權保護上之區別對待？曾引發法律界激烈的辯證。我國智慧財產法院實務見解明確表示：創作性不等同於美學價值，基於「美學不歧

1　原創性程度之認定，不需要達到如「專利法」中發明、新型、設計專利等要求原創性之程度（即新穎性），也就是著作權法之原創性，不必達到完全獨創之地步。參照智慧財產及商業法院110年度民著訴字第97號民事判決；智慧財產法院110年民著訴字第18號民事判決；智慧財產法院110年度刑智上易字第64號刑事判決。

視原則」，不能以著作不符合美學標準，即認為不具創作性[2]。意即，著作之品質與美感，並非創作性考量之要素，此為美國著作權法之美學不歧視原則，著作僅需符合最低創作性、最起碼創作（minimal requirement of creativity）之創意高度，即具有創作性[3]。尤其美學本身牽涉主觀看法與感覺，藝術文學作品背後承載的歷史因素、民俗風情、時代背景、社會風潮、個人生命經驗皆可能影響創作者或觀賞者的不同詮釋與評價，而長期受到邏輯思維訓練的法律人，如以社會科學的觀點判斷著作之原創性，可能無法感受創作者所欲傳達的藝術理念，遑論作品中的美學價值。因此美國大法官荷姆斯（Holmes）曾言：「法律的生命從來不只是邏輯，而向來是經驗（The life of the law has not been logic; it has been experience[4]）」，實屬至理名言。因為在藝術領域中，美學經驗的感受與作品的體驗，宜尊重創作者的藝術表現與理念；如一味以法律崇尚之邏輯思維和秩序，進行藝文作品的判斷，恐將失之偏執，缺乏美學的意涵。

（二）影視作品之著作原創性

　　一部電影的成型，必須經過繁複的製作過程，多人參與協力才得以完成[5]。電影從開發到製作階段，除了編劇撰寫劇本，導演指揮拍攝外，另有攝影師、燈光師、服裝師、配樂師、化妝師、美術設計以及演員等參與製作。劇本屬於語文著作，電影屬於視聽著作[6]，

2　參照智慧財產法院 107 年度民著訴字第 63 號民事判決；智慧財產法院 108 年度刑智上易字第 27 號刑事判決。

3　法院實務見解援引美國判決說明最低創作性：「創作性對於創作程度的標準是極低的，即使是只有微量程度的創作，也足以符合創作性的標準。大部分的作品都可以很容易的達到此標準，無論是多麼的粗鄙、普通或簡單的內容，只要有些許的創作星火，都可以算是創作。原創性不等於新穎性，只要出於巧合而非抄襲，就可以算是具有原創性。」參照智慧財產法院 106 年度民著訴字第 13 號民事判決。

4　參閱 THE COMMON LAW By Oliver Wendell Holmes, Jr.，2000 年 12 月 1 日發行。

5　侯孝賢導演曾謂：「電影從來不是一個人的事。」EACHEN LEE，侯孝賢影響台灣電影的 10 個觀點：「電影從來不是一個人的事！」BAZAAR，2020 年 11 月 21 日。

6　參照（81）內著字第八一八四〇〇二號公告，我國內政部所發布之「著作權法第五條第一項各款著作內容例示」，所謂視聽著作，包括電影、錄影、碟影、電腦螢幕上顯示之影像及其他藉機械或設備表現「系列影像」，不論有無附隨聲音而能附著於任何媒介物上之著作。

配樂屬於音樂著作（詞曲）、錄音著作，電影海報屬於攝影著作、美術著作，演員表演屬於表演著作。以上作品均能表現出創作者之個人創作精神及創意，符合原創性殆無疑義。但某些作品不具原創性，則參與人員縱有創作成果，亦無從獲致法律之保護，有待進一步釐清。

1. 美術、場景、道具設計

功能性設計作品如缺乏藝術創意，不受著作權法保護

電影團隊之美術組，負責設計製作及布置完成拍攝場景道具，道具或場景的建置通常由設計圖的繪製開始，設計圖可視為美術著作或圖形著作，例如電影拍攝場景勘察繪製標記之地圖、道具製作方式的工程設計圖等，屬於「圖形著作」；電影場景設計繪製之設計圖、美術道具外觀設計之草圖，屬於「美術著作」；街頭場景及房屋搭景之建築設計圖及搭建完成之建築物，屬於「建築著作」，例如由魏德聖導演執導於 2011 年在台灣上映的電影《賽德克・巴萊》，劇中搭建賽德克族的部落；又如由蕭雅全導演執導於 2018 年在台灣上映的電影《范保德》，劇中「保德五金行」在美術指導黃文英設計下重新改裝，場景空間擺滿五金雜貨的陳列架、發明工作室，充滿復古色調，當年榮獲第 20 屆台北電影節最佳美術設計獎，亦屬建築著作之形式。

電影場景、美術道具之設計內容通常以藝術美學考量為主，經過巧妙設計而具有原創性，受到著作權法之保護。但亦有少數情況之設計內容，僅以功能性或工程實用為主，未含有藝術創意成分在內，例如劇組拍攝捷運車廂內部座椅立柱，或夜市場景時所使用一般常見的圓板凳、鐵桌椅及手推車等，並未考量設計美感，缺乏原創性，故不受著作權法保護。

2. 服裝設計、特效妝髮

服裝之款式不受著作權法保護，服裝上的圖案始受保護

　　影視作品中服裝設計、特效妝髮是否具有原創性，是較少被討論的環節，例如電影《海上花》以細膩考究之服裝、道具與場景設計，於 1998 年獲得第 35 屆金馬獎最佳美術設計獎項之肯定；電影《刺客聶隱娘》還原唐代瑰麗雅致的古裝服飾、妝容設計，於 2015 年獲得第 52 屆金馬獎最佳造型設計之殊榮；白色恐怖電影《返校》中女主角的魍魎特效妝、鬼差的特殊造型及視覺特效設計[7]，亦於 2019 年獲頒第 56 屆金馬獎最佳視覺效果獎項。電影之服飾、妝容、髮型、特殊妝效，經過巧妙設計，形成極富藝術性的具體設計外觀及圖案，有別於一般通俗服裝樣式，具有原創性，屬於美術著作。

　　公視製作於 2021 年首播之電視劇《茶金》的角色人物服裝設計，由造型指導姚君根據故事劇情的時代背景及角色身分，設計搭配合宜的西裝、洋裝、套裝等日常服飾。依智慧財產局及法院之見解[8]，服飾之「款式」，通常屬於實用性的工業設計，不受著作權法保護，但是衣服上繪製之圖樣如具有原創性，屬於美術著作，且受著作權法保護。此外設計師繪製之服裝設計手稿，具有原創性，亦屬於美術著作。公視將《茶金》的角色人物服裝手稿製作成「NFT 服裝手稿系列卡包」於 2021 年 6 月在 Jcard 平台線上發售[9]，頗具巧思。影視作品之服裝設計、特效妝髮如具原創性，屬於美術著作，依著作權法第 10 條之規定，原則上由設計師享有美術著作權。不過，電影公司及設計師亦可於設計合約中，明文約定將美術著作權

7　本月 T 人物｜專訪電影《返校》的特效幕後推手：再現影像總監郭憲聰，後製技術與硬體需求完全解密，T 客邦，2020 年 5 月 22 日。

8　參照經濟部智慧財產局 103 年 6 月 3 日電子郵件字第 1030603 號函釋；台南地方法院 108 年度智易字第 9 號刑事判決：「本院尚無從認定 B、C、D 服飾上之圖樣，有何處與乙、丙、丁服飾上之圖樣具有實質相似性，至多僅能認定乙服飾與 B 服飾、丁服飾與 D 服飾之『款式』相近，然『款式』不受著作權法保護……從而，檢察官既未舉證證明 B、C、D 服飾上之圖樣確屬侵害戛麥公司之著作財產權之重製物，自難認被告有何散布侵害著作財產權之重製物之犯行。」

9　《茶金》NFT 再回甘 金鐘造型師推出壓箱寶，Yahoo 奇摩娛樂新聞，2022 年 6 月 2 日。

歸屬於電影公司，便於日後影片 IP 開發之利用。

3. 燈光是否具有創意表現？

舞台上或影片中燈光設計是否具原創性？應視個案認定。以張學友演唱會的雷射光束設計為例，雷射光束的設計與變化表現，除了強化歌手舞台表演效果外，獨立欣賞亦能單獨成為特別的燈光秀，燈光設計與歌手演繹可謂相輔相成。由此足見，燈光可以不單純僅為氛圍陪襯，亦能有高度巧妙的創意在其中，在此情況下應肯認燈光之設計具有原創性，享有美術著作權之保護。但如舞台上或影片中燈光之呈現方式僅為簡單的打燈，照亮主要演員或道具背景，或顯示人物背景的明暗，並無獨特性或創意表現，則不受著作權法之保護。

4. 編劇、導演、剪接師之作品原創性

究竟如何判斷著作有無原創性？可從編劇、導演、剪接師的作品加以分析。以 2019 年播映之電視劇《我們與惡的距離》為例，編劇呂蒔媛結合大數據分析為劇本開發，展開田野調查，訪問法官、律師、立法委員、精神科醫師、記者、社工、思覺失調症病友及其家屬等約 40 名人士，並以這些素材作為基礎進行劇本創作，包括選擇田調素材、改編故事內容，以文字描述架接起影像化的拍攝橋梁，完成的劇本足以表現出編劇呂蒔媛思想感情之個別性或獨特性而具有原創性。另外，劇中罹患思覺失調的主角之一「應思聰」，由於他發病時常有幻聽症狀，導演林君陽選擇採用三稜鏡重疊交錯的形式，表現患者的幻聽畫面，其取景、運鏡等表現手法，具有原創性，足以彰顯其執導之獨特性[10]。

10 劇組在拍攝現場做出一面三稜鏡，讓應思聰實際與幻聽對象一起拍攝，利用鏡子拍出破碎視覺效果，呈現應思聰腦中混亂的幻聽畫面。對此，導演林君陽表示，該畫面在當今數位時代可以選擇後製進行處理，但這與現場拍攝的感覺還是不相同。詳請參閱自由時報，《與惡》完結網友一面倒讚神劇 5 個拍攝秘密全公開。

　　至於剪接師就導演拍攝完成的畫面，進行篩選、安排、剪輯，以呈現最終在劇院觀看的版本，影片剪輯是否也有原創性？以近期在台灣重新 4K 數位版上映之《悲情城市》為例，該電影由侯孝賢導演執導並於 1989 年在台灣上映[11]。根據剪接師廖慶松專訪說法，侯孝賢導演拍攝該電影時，為避免敘事重複，精選劇本重要情節拍攝，部分場景故事採取跳躍式拍攝方式，造成剪接的困難與挑戰，無法以順剪方式讓故事串連起來。剪接師廖慶松徵得導演同意後大膽變動場次，使用「倒裝」模式剪輯，並在一些畫面呈現之前，採用「聲音導前」[12]。剪接師廖慶松發展出迥異於慣用的電影敘事邏輯，其剪接手法與專業技巧，足以彰顯出其個人之獨特性，具有原創性。

5. 攝影原創性之認定

攝影取景、光線決取、焦距調整等含有拍攝者之思想創意

　　智慧財產法院曾就攝影著作之創意表現解釋如下：「攝影者如將其心中所浮現之原創性想法，於攝影過程中，選擇標的人、物，安排標的人、物之位置，運用各種攝影技術，決定觀景、景深、光量、攝影角度、快門、焦距等，進而展現攝影者之原創性，並非單純僅為實體人、物之機械式再現，著作權法即賦予著作權之保護。至有無藝術性等價值判斷或應用價值，均非所問。……各拍攝者的選景、風格各有不同，藉此表現其個人及個性，有不同之表達方式，

11　影片的故事時空背景，設定在 1945 年 8 月 15 日日本戰敗，國民政府來台接收，228 事件爆發前兩年，透過一個台灣基隆林姓家族的起落興衰，帶出曾經因戒嚴令與白色恐怖時期，被塵封禁錮的歷史傷痕。參閱影評／《悲情城市》為何時隔三十年依舊經典！劇情挑戰最沉痛的歷史禁忌話題，台灣人都必看，方格子 Vocus。

12　為了解決導演未拍攝所留下的空隙，廖慶松發展出「中國詩詞抒情傳統」為導向的剪接理念，其認為中國詩詞基本上即是從一個鏡頭跳到另一個鏡頭，一個情境跳到另一個情境，借助中國詩詞的特性，廖慶松剪輯時以詩人的眼光看待，使整體畫面處於一種氣氛中流動，讓電影的「氣韻結構」銜接起來。由此可看出，剪接並不全然是依照導演一個畫面一個指令進行剪輯，剪接師透過自身對於電影內容的詮釋，從中國詩詞尋找剪接靈感，重新將導演拍攝的畫面進行編選、組合及安排，最終發展出迥異於慣用的電影敘事邏輯。詳請參閱《悲情城市》20 年專輯系列專訪（三）：剪接師廖慶松專訪，財團法人國家電影資料館電子報部落格。

得以展現其原創性，而得受著作權法保護[13]。」

我國實務上曾發生新聞媒體之攝影師拍攝到獨家照片刊登後，其他媒體未經攝影著作權人之同意，擅自轉載使用該獨家照片，事後攝影師提告侵權，雙方進入法院訴訟，法院認定：「原告新聞媒體之攝影師拍照過程中，如何選擇參數、選景、光線決取、焦距調整、快門使用、安排位置、背景、景深、攝影角度等因素，均經相當之推敲、設計，始能捕捉到虛弱之傅達仁難以捕捉之自然瞬間祥和神情狀態，已挹注拍攝者個人精神思想在內，具有原創性，攝影著作財產權歸屬原告[14]。」一審判決原告（攝影著作權人）勝訴，被告（其他轉載媒體）應賠償原告新台幣 20 萬元。被告不服判決，繼續上訴至二審法院及最高法院，最後雙方達成和解，全案就此落幕。

攝影著作係保護照片及拍攝而非保護拍攝之對象

藝術家創作有時需要參考他人的攝影作品獲得靈感或作為參考資料，依我國法院實務見解：「照片之攝影著作所保護者為照片及拍攝之權利，至於所拍攝之『對象』尚非著作權所保護之對象，如他人僅就照片中之自然生物作為寫真描繪之對象，以繪畫者本身藝術觀點及專業繪畫技巧呈現該照片中之自然生物，並無剽竊、仿冒攝影著作所展現包括空間、角度、光線與大自然光影、色彩等整體結合之思想及創意，則兩者應屬各自完成之攝影著作與美術著作，並無所謂重製他人著作之行為[15]。」換言之，藝術家若僅參考攝影作品中的內容，自行創作其他作品，無須授權，但若係完全依攝影作品加以描繪臨摹，則構成攝影著作之重製或改作，應取得攝影著

13　參照智慧財產法院 102 年度民著上字第 1 號民事判決。

14　參照智慧財產法院 107 年度民著訴字第 87 號民事判決、智慧財產法院 109 年度民著上字第 11 號民事判決、最高法院 110 年度台上字第 1790 號民事判決。

15　參照台南地方法院 94 年智字第 20 號民事判決。

作權人之授權，始屬合法。

類似實例尚有國立臺灣美術館藝術銀行於 2014 年購藏油畫《圍牆另一端》後，舉辦展覽「在瘟疫的天空下」，使用此幅油畫作為海報主視覺。嗣經網友發現該油畫疑似抄襲中國攝影師翁奮之攝影作品《騎牆》。翁奮透過一系列《騎牆》照片，以女學生跨坐圍牆遠眺城市景觀的構圖布局，進一步探討中國城市轉型所帶來的環境變遷和人心變化，反思傳統與現代的矛盾衝突。油畫《圍牆另一端》的作者表示是朋友提供照片給她繪製畫作，當時未查明照片來源。究竟此幅油畫是否構成侵權，需要釐清。由於中國攝影師翁奮享有《騎牆》之攝影著作權，台灣畫家擅自改作《騎牆》照片為油畫《圍牆另一端》，縱使兩者性質上屬於不同種類之著作，如達到實質相似程度，即有抄襲情形，仍構成侵權 [16]。

6. 原著小說改編為電影劇本

不少人會疑惑，究竟編劇將原著小說改編為電影劇本，是否具有原創性？2022 年獲得金馬獎最佳改編劇本獎的香港電影《智齒》，改編自中國小說家雷米的同名短篇小說，由於編劇將原著小說改編為電影劇本，已加入個人創意以表達具體之角色人物互動關係、對白、場景、戲劇性情節橋段或添加新劇情等，具有原創性，受到著作權法之保護，因此，電影編劇歐健兒、岑君茜享有劇本之語文著作權。由此可知，所謂「原創作品」並非僅可無中生有；倘使編劇改作自既有作品，加入個人創作精神及創意，在法律上同樣具有原創性。

7. 口述歷史之原著改編

2022 年上映之電影《流麻溝十五號》改編自曹欽榮、鄭南榕基

16 詳請參閱黃秀蘭，台藝大傳播學院【智慧財產權與合約談判】課程 §2 隨堂筆記一【藝術之原創與抄襲侵權】，蘭天律師官網｜主題文章｜教學課程，2023 年 09 月 21 日。

金會編著之口述歷史書籍《流麻溝十五號：綠島女生分隊及其他》，著作內容源自政治受難者之口述歷史事件與其生平事蹟。書籍之語文著作是否具有原創性？在原著改編為電影上映後，曾有質疑之聲浪，亟需細膩區辨。由於「白色恐怖」、「二二八事件」、「綠島政治犯」等歷史事實本身係在特定時代背景之下，匯聚政治、社會、人性思潮等主客觀因素而產生，並非作者創作而來，不具原創性，不受著作權法保護。但歷史事件經由受難者口述表達親身見聞，實為情感之獨特表現，具有原創性，屬於語文著作。

至於作者採訪歷史事件之真實人物（受難者），整理受訪文字、圖片、歷史檔案資料，並加以編輯成為口述歷史之文學作品，該作品應屬著作權法保護之著作。蓋採訪過程中，作者除了需要設計訪綱，就受訪者不同的口音辨識、敘事內容理解外，針對大量的受訪內容進行揀選、安排，並依事件順序、時程安排、史實取捨、人物規劃、切入觀點等撰寫成可閱讀之口述歷史書籍，作者享有語文著作權，就資料之選擇及編排亦具有創作性，亦取得編輯著作權。

著作「原創性」與影展「原創、原著作品」獎項 兩者意義有別

影展通常就「原著劇本」及「最佳改編劇本」個別設立獨立獎項，台灣金馬獎於 1979 年將「最佳編劇」增列為「原著劇本」與「改編劇本」兩個獎項。美國奧斯卡金像獎亦設有「最佳原創劇本」（Best original screenplay）與「最佳改編劇本」（Best adapted screenplay）兩個獎項。製作公司將口述歷史書籍《流麻溝十五號》改編為電影劇本，究竟屬於原著劇本或改編劇本，值得進一步釐清。如果製作公司採用歷史書籍《流麻溝十五號》中受訪者之內容，並以此為電影拍攝之基礎，縱使編劇因為劇情所需而有所增修、調整，依照台灣金馬獎競賽規章中「最佳改編劇本」獎項說明：「指改編自現有的文學、戲劇、動漫畫、電玩或其他形式之作品，亦包括續

集或前傳等系列電影及短片延伸之作品。」該電影劇本改編自書籍，符合前述改編劇本獎項之定義，並不影響編劇創作改編劇本之法律上原創性。實際上，電影中的劇情皆為真實發生的事件，三個主要女性角色則是綜合真實政治受難者的身分，經歷綠島關押後創造的虛構人物，如身為學生的余杏惠因為參加社團遭逮捕，和書中張常美女士的經歷幾乎相同。電影中描繪女生分隊的孕婦在獄中產子，也是曹欽榮著作中受訪者曾提到的情景。可見電影《流麻溝十五號》確實是改編自書籍《流麻溝十五號：綠島女生分隊及其他》[17]。

不過，設若製作公司就歷史書籍《流麻溝十五號》僅列為參考素材之一，未使用書籍中受訪人物之具體細節、內容等，編劇另透過大量田調材料、官方檔案與其他相關文本資訊，梳理史實，編撰故事情節，則劇本係針對相同歷史事件，為不同的表現手法之呈現，並非改編自書籍。此時，該電影劇本不符合前述改編劇本獎項之定義，而屬於影展獎項分類中之原著劇本；而該劇本堪與歷史書籍並列為著作權法肯認之平行創作[18]。此外，電影《無聲》改編自 2004年至 2012 年間發生之台南大學附屬啟聰學校性侵害事件，編導表示其看過 2014 年 1 月出版之報導文學《沉默：台灣某特教學校集體性侵事件》，但電影《無聲》並非改編自此書籍，而是取材自相同之真實社會事件，編劇與導演透過大量田野調查，自行創作故事情節，以不同的視角與表達形式，講述聲啞學校的學生遭性侵的歷程。電影劇本亦於 2020 年電影上映當年入圍第 57 屆金馬獎最佳原著劇本獎項，亦屬適例。

17　關於《流麻溝十五號》原著書籍與電影劇本改編之分析，詳請參閱蘭天律師官網「2023 台北藝術大學【智慧財產權與合約談判】課程 §2 隨堂筆記【影視著作之原創與抄襲侵權】。

18　關於「平行創作」，我國法院之實務見解皆肯認其受到著作權法之保護。參照智慧財產法院 110 年度民事訴字第 33 號民事判決：「……著作權法承認『平行創作』的保護，縱然不同的創作者，在獨立創作情形下，偶然創作出相同或非常相似作品，係給予不同獨立著作加以保護……。」最高法院 103 年度台上字第 1544 號民事判決：「倘創作者源於相同之觀念，各自使用不同之表達方式，其表達方式並非唯一或極少數，並無有限性表達之情形，在無重製或改作他人著作之情形下，得各自享有原創性及著作權。」

二、影視作品抄襲侵權之認定

（一）侵權要件

我國法院判決多年來根據著作權法原創性之精神，以及侵權之民、刑事責任，形成「接觸」及「實質相似」兩要件[19]，作為著作權侵害之判斷標準。關於著作權之侵害，我國實務亦經常以著作「抄襲」指涉之，而社會大眾也經常使用「抄襲」一詞。然而「抄襲」一詞並非著作權法上之法定用語，只不過在法院實務以及社會大眾長期使用下，「抄襲」一詞已被用來指稱非由作者所自行創作，而係未經授權而擅自模仿或抄錄他人著作的情事，也可能因此構成對原著作之權利侵害[20]。

法院判斷著作權有無構成侵害，係將權利人與抄襲者之作品進行比對，判斷有無構成「抄襲」，並以「接觸」和「實質相似」二要件作為抄襲與否之判定標準[21]，說明如下：

1. 實質相似

綜合判斷兩部作品質與量之相似程度

實質相似，係指行為人之作品與他人著作量之相似及質之相似，此為客觀要件。分析比對時，除以文字比對之方法加以判斷抄襲外，亦應對非文字部分進行分析比較。所謂量之相似，係指抄襲之部分所占比例為何，著作權法之實質相似所要求之量，其與著作之性質有關。故寫實或事實作品比科幻、虛構或創作性之作品，要

19 中國大陸的法院對於侵權的判定亦採「接觸」及「實質性相似」兩要件，在判斷郭敬明的小說《夢裡花落知多少》是否侵犯了原告莊羽發表在先的小說《圈裡圈外》的語文著作權時，比對兩造之作品後，認為原告與被告的小說相似情節和語句數量已經遠遠超出可以用「巧合」來解釋的程度，故認定被告郭敬明侵權成立，詳請參閱楊吉著，娛樂業的玩"法"，中國社會科學出版社，2017 年 6 月第 1 版，頁 23-26。

20 參閱謝銘洋，智慧財產權法，2016 年 9 月，7 版，頁 309。

21 雖然著作權法之相關規定均未見「抄襲」之用語，但法院實務皆認定所謂著作之抄襲，即係指著作之侵害，參照最高法院 97 年度台上字第 3914 號刑事判決：「所謂抄襲，乃係剽竊他人之著作，並當作自己所創作之謂，而據以認定抄襲之要件有二：即接觸及實質近似。」

求更多之相似分量，因其雷同可能性較高，故受著作權保護之程度較低；所謂質之相似，係指抄襲部分是否為重要成分，倘屬重要部分，則構成實質之相似。因此抄襲部分如為著作之重要部分，縱使僅占著作之小部分，仍構成實質之相似 [22]。

面對當今侵權態樣與技巧日益翻新，實務上似乎較缺乏與原本全盤照抄之例。有意剽竊者，通常會加以相當之變化，以降低或沖淡近似之程度，避免侵權之指控，使得侵權之判斷更加困難。故分析著作是否構成實質相似時，除了應同時考慮使用之質與量；縱使抄襲之量不大，然其抄襲部分為精華或重要核心，亦會成立侵害著作財產權 [23]。

不宜流於形式比對，而應以「整體觀念與感覺」判斷

在判斷圖形、攝影、美術、視聽等具有藝術性或美感性之著作是否抄襲時，如使用與文字著作相同之分析解構方法為細節比對，往往有其困難度或可能失其公平，因此在為質之考量時，尤應特加注意著作間之「整體觀念與感覺」[24]。既稱「整體感覺」，即不應對二著作純以割裂之方式，抽離、解構各細節詳加比對，否則將喪失整體藝術美學之判斷，而流於局部僵化或制式之比對。在量的考量上，主要應考量構圖、整體外觀、主要特徵、顏色、景物配置、造型、意境之呈現、角度、形態、構圖元素、以及圖畫中與文字的

22 參照智慧財產法院 108 年度民著上字第 3 號民事判決：「行為人主張被抄襲之著作內容，係取自公共領域較多之事實型著作，由於其具有不容杜撰、自由發揮空間及表達方式受限、資訊來源多有重疊等特點，故在著作抄襲有關實質類似之構成要件，應採取較嚴格之標準。反之，著作係虛構性、科幻性作品或詩文等創作性較高之著作，關於實質類似之要求標準較低。」

23 參照台北地方法院 106 年度智易字第 10 號刑事判決；智慧財產法院 100 年度民著訴字第 55 號民事判決。

24 參照最高法院 103 年度台上字第 1544 號民事判決：「倘抄襲部分為原告著作之重要部分，縱使僅佔原告著作之小部分，亦構成實質之相似。其次，對美術、圖形等具藝術、抽象美感之著作，著作權法予以保護之程度較高，在判斷圖形、攝影、美術、視聽等具有藝術性或美感性之著作是否抄襲時，如使用與文字著作相同之分析解構方法為細節比對，往往有其困難度或可能失其公平，因此在為質之考量時，尤應特加注意著作間之『整體觀念與感覺』，亦即需就著作人之意境、外觀及感覺判斷是否相似，以決定是否構成著作權之侵害。」

關係，以一般理性閱聽大眾之反應或印象為判定標準[25]。

2. 接觸

有合理機會接觸亦可能符合要件，不以直接接觸為必要

接觸要件要如何判斷？接觸要件包含直接接觸，例如行為人有參與著作物之創作過程、取得著作物、閱覽著作物等情事；以及間接接觸，指行為人具有合理機會接觸著作物，例如著作物已行銷於市面或公眾得於販賣同種類之商店買得該著作，被告得以輕易取得；或著作物有相當程度之廣告或知名度等情事。實務上曾發生某甲編劇將劇本寄給好友某乙編劇閱覽，以提供修改建議，倘使某乙將劇本進行改編，並以某乙名義投稿，某甲指控某乙涉嫌抄襲時，其「接觸」要件即已符合。

又如編劇經常需要就劇本向潛在買方進行口頭提案（pitch）[26]，或是藉由書面提交劇本，或參與劇本競賽以提高曝光與交易機會；倘使製作公司並未採納提交之劇本內容，然而嗣後卻開發出類似的劇本內容，製作公司則因先前已有「接觸」提交劇本，而有抄襲之疑慮。如果兩部作品之相似程度甚高，僅需證明至依社會通常情況，有合理接觸之機會或可能即成立[27]。換言之，兩作品相似之程度越高，侵權人曾接觸著作人創作之可能性越高，因此，法院會降低「接觸」要件之舉證責任。

（二）實質相似之判斷基準：幾米繪本與江蕙歌曲 MV 侵權案

插畫家幾米於民國 88 年創作出版《向左走 · 向右走》繪本，

25 參照智慧財產及商業法院 111 年度民著上易字第 5 號民事判決；智慧財產及商業法院 110 年度刑智上易字第 64 號刑事判決。

26 劇本之口頭提案，如果僅闡述劇本之故事概念，由於概念（idea）並不受著作權法保護，實務上通常就該故事概念之保護，以合約的方式加以保護。本文中所強調者，主要是針對劇本具體表達部分舉例說明。關於劇本提案之創意保護，詳請參閱吳依庭，影視劇本契約爭議探討—以台灣、中國大陸委託創作契約之判決為中心，國立政治大學科技管理與智慧財產研究所碩士論文，頁 51-57，2019 年 6 月。

27 參照台中地方法院 110 年度智易字第 18 號刑事判決；新北地方法院 109 年度智易字第 9 號刑事判決。

獲選為當年度金石堂十大最具影響力的書。大信唱片（股）公司於
89 年初為歌手江蕙製作發行「江蕙・我愛過」專輯，其中單曲〈晚
婚〉MV 之劇情有一幕「女主角因曾邂逅心靈契合之男主角，但卻
因造化弄人而失去聯絡，錯失姻緣，造成年紀老大尚未成婚」。幾
米發現後，認為〈晚婚〉MV 與《向左走・向右走》繪本內容類似，
有抄襲之嫌，因而委託律師於 89 年 6 月寄發律師函及存證信函，
通知大信公司停止繼續製造、銷售、發行侵權之 CD、DVD 出版品，
但唱片公司否認侵權。幾米遂向台北地方法院提起民事訴訟，請求
大信唱片公司及 MV 導演連帶賠償新台幣 500 萬元、銷毀及停止製
造／銷售／發行〈晚婚〉MV 著作物 [28]。

圖 2-1：江蕙《晚婚》音樂錄影帶 vs. 幾米《向左走・向右走》繪本

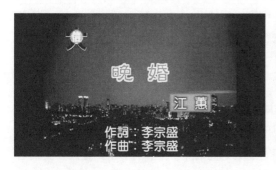

　　原告幾米主張〈晚婚〉MV 與其《向左走・向右走》繪本著
作內容符合實質相似要件，指控 MV 導演與唱片公司抄襲繪本，構
成侵權。被告導演出庭時答辯，歌曲 MV 創作靈感來自曾拍攝之音
樂錄影帶及其他電影畫面，為獨立創作，靈感源自《巴黎情人》、
《電子情書》、《心動》、《重慶森林》、《甜蜜蜜》等國內、外
電影劇情和畫面，並未抄襲《向左走・向右走》繪本。

28　祁玲，江蕙 MV 抄襲幾米繪本？第一時間做錯才被告上法庭，鏡週刊，2020 年 5 月 31 日。

台北地院一審宣判，被告導演及唱片公司敗訴，導演應賠償新台幣一百萬元、唱片公司應銷毀且不得製造、銷售、發行〈晚婚〉MV 之錄影帶、VCD、DVD。判決理由在於，經法院勘驗比對被告〈晚婚〉MV 影片與原告繪本之內容，在「質」的方面，兩作品所表達之意念及故事架構、布局、結構、情緒起伏，均有重大相似之處，已達實質相似程度。原告繪本於 88 年 2 月間出版，被告導演拍攝〈晚婚〉MV 於 89 年 3 月間完成，當時原告繪本已在市場行銷、商店販售，大眾均有機會取得繪本，足以構成接觸要件，不以直接接觸為必要[29]。

唱片公司及 MV 導演不服一審判決，提起上訴。二審法院委託學術機構進行鑑定，高等法院採納鑑定人台灣大學法律系謝銘洋教授之意見，認定兩作品所表達之意念雖有類似，但具體事件、角色男女、互動關係，並不相同，且兩作品之十項重要事件次序、角色互動關係中，僅三項實質相似，MV 影片與繪本不足以構成實質相似要件[30]。

實質近似判斷基準：布局架構、重要事件次序及角色互動

關於兩作品之表現形式有無實質相似性，具體判斷時，原創性程度越高之作品（例如老子的道德經、倪匡的科幻小說），受到著作權法保護之效力就越強，他人之侵權作品不須具備非常高之實質相似性，即能認定有侵害著作權。反之，寫實或事實作品比科幻、虛構或創作性之作品，因其雷同可能性較高，故受著作權保護之程度較低，須要求更多之相似分量，始構成實質相似[31]。以《向左走・向右走》繪本創作之原創性程度，比憑空想像或杜撰之科幻小說低，在實質近似性之判斷上，應要求較高之實質相似比例，而在對比繪

29　參照台北地方法院 89 年訴字第 4859 號民事判決。
30　參照高等法院 90 年上字第 1252 號民事判決。
31　參照智慧財產法院 99 年度民著訴字第 36 號民事判決。

本及 MV 影片兩者在十項重要事件之次序與角色互動關係中，僅三項構成實質近似，難以認定 MV 影片整體故事之重要事件次序與角色互動關係與繪本構成實質近似。

再者 MV 影片製作前，幾米繪本銷量不到八萬本，雖獲選書店推薦書籍，但非喜好書店、繪本之人通常不易注意及閱讀繪本。況且 MV 影片中部分畫面，確在其他影片中有類似畫面表現，被告攝製 MV 影片之橋段靈感可能係自其他來源所接觸到類似之表達，未構成接觸要件。故判決 MV 影片與繪本內容，不符合實質相似、接觸之侵權要件，不成立侵權。因此高院法官廢棄一審判決，駁回幾米的訴求。由於訴訟標的未逾 150 萬元，不得上訴最高法院，全案定讞。

本件訴訟之判決理由針對「接觸」及「實質相似」兩大侵權要件之具體判斷方式，分別提出重要觀點。關於「接觸」要件，雖不以直接接觸為必要，但仍需依據 MV 導演本身之條件（例如是否喜好書店或繪本），判斷其在商店取得繪本可能性之高低判斷之，並非只要具有閱覽之可能性即應認定構成接觸要件。而在判斷「實質相似」要件時，除了實際比對出兩部作品之相似內容，應先將其中不受著作權法保護之部分（例如思想概念）排除後，再就其餘之相似部分進行質與量的比對，判決之見解值得參酌 [32]。

（三）影視作品侵權爭議

1. 台灣電影《奇幻同學會》劇本抄襲案

編劇薛○軒於 2013 年創作電影劇本《同學會》（嗣後改名《最難忘的同學會》），導演林○介提供修改意見，在劇本中加入愛情

32　參閱黃秀蘭，影像與繪本侵權案例淺析—以幾米繪本《向左走‧向右走》與江蕙專輯 MTV 侵權判決為例，法學新論第 21 期，元照出版有限公司，2010 年 4 月，頁 79-109；幾米繪本與江蕙〈晚婚〉歌曲 MV 影片侵權案；黃秀蘭，幾米繪本與江蕙〈晚婚〉歌曲 MV 影片侵權案，蘭天律師官網，主題文章｜案例研究，2021 年 12 月 03 日。

故事線。林〇介嗣於 2015 年拍攝及發行電影《奇幻同學會》，薛少軒發現後，認為該片剽竊其創作劇本《最難忘的同學會》，已經構成著作權侵權，遂向台北地檢署提起刑事告訴，檢察官以不起訴處分，薛〇軒再向智慧財產法院提告民事賠償。原告薛〇軒主張：《奇幻同學會》與《最難忘的同學會》之人物相似，劇本有 21 處雷同，構成侵權，求償新台幣 114 萬元。被告林〇介則答辯：《奇幻同學會》電影劇本經被告修改並另聘編劇重寫劇本，增加舉辦同學會的動機，重新調整主角人物個性，增加愛情故事線，另編新故事，屬於全新的故事架構，使新劇本《奇幻同學會》有別於《最難忘的同學會》。

智慧財產法院判決原告薛〇軒敗訴，認定《奇幻同學會》劇本並無抄襲情事，被告無需賠償。主要判決理由在於，原告薛〇軒及被告林〇介皆為《最難忘的同學會》劇本的共同著作人，故林〇介有權改作劇本。《奇幻同學會》逾四分之三情節發展均與《最難忘的同學會》明顯不同，雖然主角人物及劇情主線部分相仿，惟極大比例之情節發展已南轅北轍，顯為不同之故事劇情，不論由二劇本之實質與重要部分之表達，或由二劇本相似之量的部分比對相似度，尚不足認有抄襲之情事 [33]。

2. 動畫《獅子王》抄襲卡通《小獅王》爭議

日本知名漫畫家手塚治虫於 1950 年創作發表連載漫畫《小獅王》，由富士電視台於 1965 年改編為卡通公開播映。美國華特迪士尼公司（The Walt Disney Company）於 1994 年製作動畫《獅子王》公開上映，嗣後在日本上映引發各界質疑，認為《獅子王》與《小獅王》兩部作品之角色特徵、互動關係、人物設定、電影場景極為相似。究竟動畫《獅子王》屬於原創或抄襲，宜就兩作品之角色人

33　參照智慧財產法院 106 年度民著訴字第 61 號民事判決。

物、分鏡、場景畫面、劇情等層面進行比對與分析。

　　比對兩作品中的角色人物，由於皆取材於自然界之真實動物，因此有許多動物習性、特徵會有所雷同。但針對自然界動物進行描繪，就同樣的習性、特徵所能表達的方式有限，因此，該部分角色人物縱有雷同，可能也屬於「思想與表達合併」或是「必要場景」，而不構成著作權侵害[34]。況且仔細觀察角色的形塑呈現，顏色與許多細節仍有諸多差異。另外，從兩作品之「劇情」觀察可知，漫畫與動畫中小獅子的經歷、取回王位冒險過程等皆各自展現不同之創意表現及故事情節，至於相似處（獅子國王被殺害、王子復仇、登取王位）僅屬思想、概念層次之運用，不受著作權法保護，因此，本文認為兩作品不構成實質相似[35]。

3. 電影《非誠勿擾》vs. 小說《徵婚啟事》

　　1989 年作家陳玉慧在報社刊登一則徵婚啟事，並將她與 42 位徵婚男子的見面過程、互動與對話紀錄，集結撰寫成小說《徵婚啟事》，1992 年出版。1998 年電影導演陳國富向作者陳玉慧取得《徵婚啟事》小說之改作授權，並改編拍攝成為電影《徵婚啟事》（導演：陳國富 / 編劇：陳國富、陳世杰）。影片內容包含女主角杜家珍醫師與數位徵婚男子見面之互動場景與對話，其中少數的徵婚男士角色改編自原著小說，大部分男子角色（自閉症、視障街頭藝人、女同志、演員（鈕承澤飾）、作曲家（伍佰飾）、性交易馬伕）與

34　關於角色形象是否會構成抄襲，2015 年中國動畫電影《汽車人總動員》涉嫌抄襲美國迪士尼公司之動畫《賽車總動員》（Cars）、《賽車總動員 2》（Cars 2）形象爭議值得參考，法院最終認定抄襲成立。參照上海市浦東新區人民法院（2015）浦民三（知）初字第 1896 號民事判決。

35　類似情形可參酌 2017 年上映之美國電影《水底情深》，被控抄襲美國舞台劇《Let Me Hear You Whisper》，一審法院認為，關於人與動物相戀的情節設定，電影和舞台劇的核心概念類似，但這個概念太過籠統，因此無法判別是否為抄襲。換言之，因為概念不受著作權法保護，因此使用相同概念並不構成抄襲。參閱都是女清潔工戀水怪？《水底情深》爆抄襲挨告！遭控 60 多處相似，電影公司這樣反駁怒回嗆，中央社，2018 年 2 月 22 日；《水底情深》抄襲門落幕！法院判定無抄襲「一切都是巧合」，歐美娛樂癡迷，2021 年 4 月 5 日；Guillermo del Toro Overcomes Claim 'The Shape of Water' Was Plagiarized，The Hollywood Reporter，2021 年 4 月 5 日。

對話內容、徵婚後的故事進展等則是電影編劇新的創作。此外，電影劇情中也增加了新的角色（前男友、老師（羅北安飾）、元配）與人設（女主角職業、假名），以及新增的不倫戀故事線及結局，包括女主角（劉若英飾）過去曾為前男友（有婦之夫）墮胎，兩人分開後，女主角透過徵婚，移轉注意力，然而每天卻仍在固定時間打電話給前男友，訴說日常與心路歷程，但卻始終無人應答。後來女主角在徵婚過程中找到新對象（陳昭榮飾前科犯），卻在雙方發生關係後痛哭失聲，始發現自己仍眷戀前男友。電影戲劇性的高潮，也就是在結局中，前男友的元配在電話中告訴女主角，其夫曾專程飛到國外向元配坦白外遇及道歉，並且決定要讓女主角生下孩子，翌日其夫隨即返台，卻因空難身亡，女主角聞之心痛落淚。《徵婚啟事》電影編劇不僅為影片建立出完整的世界觀，讓各個角色人物及性格更加立體、獨特，且自行創作原著小說所缺乏的故事線及結局；電影除改編原著小說之外，已有新創的內容，製作公司與導演取得完整的劇本語文著作權和影片視聽著作權。

中國導演馮小剛對於電影《徵婚啟事》頗感興趣，邀集導演陳國富合作，將此部電影改編拍攝成為中國版電影《非誠勿擾》（導演：馮小剛／編劇：馮小剛、陳國富），於 2008 年上映，立即引起《徵婚啟事》小說作者陳玉慧之質疑，認為電影《非誠勿擾》之部分故事情節與小說《徵婚啟事》內容十分相似，卻未向她取得授權[36]。

電影《非誠勿擾》係改編自電影《徵婚啟事》，與小說《徵婚啟事》亦有部分結構相似，需否取得原著小說之授權？經實際比對電影《非誠勿擾》、電影《徵婚啟事》與小說《徵婚啟事》之內容，發現電影《徵婚啟事》確實改編了原著小說之徵婚男子角色，且採取與原著相同之元素及架構—徵婚啟事、徵婚男女面談、互動與對

36 參閱酈亮，台灣作家陳玉慧：《非誠勿擾》源自《徵婚啟事》，上海青年報，2011 年 6 月 8 日；唐毓麗，陳玉慧《徵婚啟事》的眾聲喧嘩與文學試驗，文學新鑰第 22 期，2015 年 12 月南華大學文學系出版，頁 1-46；陳玉慧，徵婚啟事，時報文化出版，2022 年 12 月，頁 26-172、223。

話，已取得原著小說之改作授權；但陳國富導演在電影中加入新故事線、建立世界觀及結局，衍生創作新劇本及拍攝影片，則迥異於原著小說。雖然電影《非誠勿擾》影片中男主角秦奮（葛優飾）刊登徵婚啟事、與不同徵婚女子面談之元素，與小說《徵婚啟事》之型態架構相似，但整體劇情與故事發展大異其趣。

《非誠勿擾》中應男主角徵婚而來之女子特徵、背景及對白，已有大幅改編轉化，與小說完全不同；且電影劇情主要描述男主角秦奮與女主角梁笑笑（舒淇飾），二人邂逅、相知、相惜的過程及曖昧關係。而梁笑笑外遇有婦之夫，藕斷絲連，最後投海殉情獲救的故事設定，係改編自《徵婚啟事》之電影情節，而有變化，並非源自小說內容。

除此之外，「徵婚」屬於社交行為，為當時社會背景下，流行徵求結婚對象之民俗風情，雖然原著小說的作者將「徵婚啟事」之概念，以及當時與眾不同之實際做法（女性徵婚）使用於小說創作，受到歐洲無形劇場與行為藝術創作形式之啟發，極富創意且史無前例。不過，根據著作權法之規定，著作權法的保護僅及於著作之「表達」，而不包括其所表達之「思想」或「概念」。因此，倘使排除「徵婚」之思想概念，以及「徵婚男女對白」（屬於「徵婚」之必要場景）之特徵後，再就電影《非誠勿擾》其餘內容進行比對，其人物設定、對話內容、故事情節及結局與原著小說大相逕庭，可見電影《非誠勿擾》與小說《徵婚啟事》並無實質近似。

比對實質相似前，應先排除不受保護及不構成侵權之內容

當兩作品涉嫌抄襲，實務上認定抄襲之程序，通常需先確認提告者（權利人）之著作是否符合著作權保護之要件，即原創性之認定，須由權利人舉證其著作係獨立創作，且享有著作權。其次進行著作權侵害之認定，應排除不構成侵權之部分，包括符合平行創作、

合理場景原則之相似內容，或者相似之處屬於不受保護的思想、概念，再就剩餘之部分，進行實質相似之比對。此外，實質相似性之比對，應著重在兩作品中之「相似處」進行觀察，抄襲者不得藉由主張作品中包含大量的不相似處，進而以此脫逸法律責任。

三、排除著作權侵害之情形與案例

兩作品客觀上雷同相似，是否即代表被指控者主觀上存在抄襲故意？如何明確區分著作是否受有侵害？著作受保護的界線範圍存在何處？倘使有些元素或素材，本身不在著作權保護之列，從而使用該等元素內容時，即不需取得同意或授權，亦不至於構成著作權侵害。以下針對影視作品中不構成著作權侵害情形，說明如下：

（一）思想與概念不受保護

「著作權法保護著作之表達，不及於其所表達之思想、程序、製程、系統、操作方法、概念、原理、發現」之原則，不僅為我國著作權法第 10-1 條所明定，亦屬國際智慧財產權司法實務接納之精神。

1. 美國電影《移動迷宮》

以美國電影《移動迷宮》抄襲訴訟案為例說明。美國作家 TIZE W. CLARK 於 2002 年註冊取得其撰寫小說《The Maze》手稿之語文著作權，並於 2004 年出版。另有美國作家詹姆士達許納（James Smith Dashner）於 2009 年撰寫完成及出版小說《移動迷宮》，二十世紀福斯公司聘請諾亞奧本海姆等編劇，將小說《移動迷宮》改編撰寫為電影劇本，並拍攝製作電影《移動迷宮》，於 2014 年 9 月公開上映後，作家 TIZE 認為小說中之「巨型迷宮、移動牆壁、機械生物」等概念屬於其原創作品《The Maze》享有，電

影《移動迷宮》使用前述概念已抄襲侵害小說之著作權，TIZE 因此於 2014 年 10 月提起訴訟。

法院審理調查後，最終認定原告 TIZE 不可獨占「青少年試圖從巨型迷宮中逃脫而經歷重重阻礙」的思想、概念，「適者生存和純真失落的主題是科幻小說和恐怖小說中的常見元素」，此部分不受著作權法保護，而比對原告書籍與被告影片內容，其場景設定、人物特徵、劇情節奏、氛圍情緒皆不構成實質相似，故於 2016 年 6 月判決原告 TIZE 敗訴[37]。

2. 台灣電影《誰先愛上他的》

2018 年上映之台灣電影《誰先愛上他的》入圍最佳原著劇本金馬獎項後，翌日金馬執委會收到檢舉，提及該電影抄襲舞台劇《收拾殘局》，爆發劇本抄襲爭議。《誰先愛上他的》劇本由兩位編劇共同完成，其中一位編劇兼導演徐譽庭曾於 2000 年接觸美國舞台劇《收拾殘局》，將之改編成舞台劇《愛他的女人和男人》，究竟兩項作品僅使用相似之思想與概念，或確屬抄襲，需要比對細究劇情內容。

具體比對電影和舞台劇之故事內容與主軸脈絡截然不同；《收拾殘局》描述同志情人與妻子於丈夫過世後在房間收拾遺物過程中，主要呈現男女主角共同緬懷思念亡夫的對談情境。《誰先愛上他的》則描繪台灣傳統社會母子緊張關係、同性戀者進入異性婚姻的心路歷程，以及元配和外遇對象的激烈衝突，深入探討傳統家庭與婚姻價值觀及同婚議題。兩者劇情雖皆有探討同性戀、主角罹患

37 判決中再次重申著作權保護僅限於具有原創性之表達，而不及於表達背後之思想與概念。原告不可以將「青少年試圖從巨型迷宮中逃脫出來但受到許多困難阻擾」這樣的概念和想法獨占，而且「複雜且危險的迷宮」此般概念早從希臘神話中就已經存在，而且近年來在其他作品中也可以經常發現此概念的運用。像是《哈利波特：火盃的考驗》（Harry Potter And The Goblet Of Fire）一書中即有迷宮錦標賽的情節，因此原告主張此種概念並不受著作權法所保護，最終駁回原告之訴。參照 Clark v. Dashner, No. CV 14-00965 KG-KK, 2016 WL 3621274（D.N.M. June 30, 2016）。

絕症死亡、遺孀與亡夫之伴侶同志討論遺產之議題，但僅故事概念相似，情節發展、人物互動、結局皆迴異，而依著作權法第 10-1 條之規定，著作權法僅保護著作之表達，並不及於思想概念，因此電影《誰先愛上他的》不構成抄襲侵權。

（二）平行創作：電影《無聲》與報導文學《沉默》

二創作者不約而同偶然創作出相似作品，二部作品皆受法律保護

當實務上發生兩部作品之內容表達部分極為相似時，不得僅以此貿然認定抄襲成立，尚須考量相似之作品是否屬於獨立之創作。倘使兩作品之作者未曾接觸過彼此作品，不符合侵權兩要件之「接觸」要件，則不構成著作權侵害。此時，獨立創作之兩作品，皆受著作權法保護，即為我國法院實務所承認之「平行創作」保護。最高法院 103 年度台上字第 1544 號曾闡釋：「倘創作者源於相同之觀念，各自使用不同之表達方式，其表達方式並非唯一或極少數，並無有限性表達之情形，在無重製或改作他人著作之情形下，得各自享有原創性及著作權。」因此，不同創作者在獨立創作情形下，偶然創作出相同或非常相似作品，應給予不同獨立著作加以保護[38]。換言之，兩作品均來自獨立之表達而無抄襲之處，縱有雷同之情形，亦僅屬巧合，兩作品皆享有著作權保護。

電影《無聲》於 2020 年在台灣上映後，網友發現電影部分情節與報導文學《沉默》高度相似，片中部分對白也與書中內容相同，電影《無聲》有無抄襲《沉默》？或係平行創作？網路上正反意見各有堅持，一時之間鬧得沸沸揚揚。由於報導文學《沉默》及電影《無聲》之創作取材，皆以民國 93-101 年間台南大學附屬啟聰學

38　參照最高法院 81 年度台上字第 3063 號民事判決闡述：「按著作權所保護者，為著作人獨立創作之作品，兩作品祇其均來自獨立之表達而無抄襲之處，縱相雷同，亦僅巧合而言，仍均受著作權法之保護。不得僅以客觀上之雷同類似，即認定主觀上有抄襲情事……苟非抄襲或複製他人之著作，縱二作者各自獨立完成相同或極相似之著作，因二者均屬創作，皆應受著作權法之保護。」

校內發生之 164 件性侵害及性騷擾事件為內容，兩作品取材自相同之真實事件，而分別以各自之思考邏輯及思想感情創作出相異之文字與影像，兩者的整體布局事件順序及主角關係結局之具體表達方式，並不相同，皆屬獨立創作，具有原創性，各自受到著作權法的保護。

　　仔細觀察電影《無聲》導演之表述方式，靜靜述說整起事件發展始末，與報導文學《沉默》聚焦在事件及制度的批判上迴然不同。又如電影就校車上性侵場景，有很大比重著墨，該關鍵性場景之事件發展，報導文學中亦僅為數句敘事。由此可看出，兩作品表達方式有很大的差異。另外，雖然《無聲》影片中出現兩小段對白與《沉默》作者訪談之調查問答對話，幾乎相同，但對話內容在性侵案件的調查問答中較常見，且相似之處質量均少 [39]，劇中雖有少數情節相似之處，但係真實事件之共同取材，整體表達仍迴異，並無實質相似之情形，充其量屬於平行創作，故不構成抄襲或侵權 [40]。

（三）電影抄襲爭議

1. 電影《後來的我們》侵權案

　　中國大陸武漢光亞文化藝術發展有限公司委託編劇黃丹蓉創作完成原創電影文學劇本《後來‧懂得如何去愛》，並於 2015 年 5 月 4 日進行作品登記，2015 年 4 月 1 日取得攝製電影許可證。2015 年 5 月 11 日光亞公司與漢華易美圖像技術有限公司簽署劉若英演唱版本歌曲〈後來〉之《版權素材使用許可證合同》。

39　參照智慧財產法院 99 年民著訴字第 36 號判決闡述：「寫實或事實作品比科幻、虛構或創作性之作品，要求更多之相似分量，因其雷同可能性較高，故受著作權保護之程度較低。」

40　詳請參閱黃秀蘭（蘭天律師），淺析電影《無聲》與報導文學〈沉默〉之爭議，台灣電影年鑑 2021 年，國家電影及視聽文化中心出版。

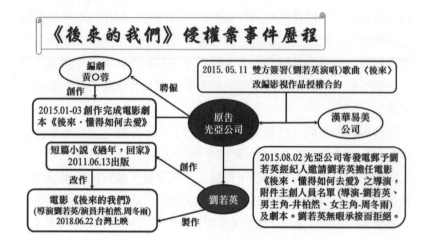

製作公司提供男女主角名單及劇本向導演提案合作

　　光亞公司製作電影攝製策劃方案，擬聘請劉若英擔任電影導演，井柏然、周冬雨為男女主角，並於 2015 年 8 月 2 日將影片相關主創資料及腳本發送到劉若英之經紀人葉如婷的郵箱，但劉若英以將舉辦演唱會，且無擔任電影導演的規劃為由拒絕光亞公司。

　　2018 年初劉若英執導電影《後來的我們》院線上映，導致光亞公司之《後來‧懂得如何去愛》電影項目被迫終止。2018 年 12 月 4 日中國武漢光亞文化藝術發展有限公司及電影製片人黃乾生以電影《後來的我們》構成著作權侵權和不正當競爭為由，向武漢市中級人民法院提起訴訟，要求劉若英、葉如婷、上海拾谷影業有限公司等人賠償人民幣 7000 萬元及登報道歉。

導演拒絕合作並自製電影，男女主角及題材卻與製作公司提案雷同

　　2019 年 1 月間原告公司員工在微博表示，原告向索尼音樂購買歌曲〈後來〉之電影改編權，企劃及創作電影劇本《後來》，並轉交劇本與企劃資料予劉若英之經紀人葉如婷，邀請劉若英擔任導

演，未獲回音，嗣後劉若英及葉如婷卻剽竊電影劇本《後來》製作拍攝電影《後來的我們》，且導演及主要演員皆與《後來》之電影企劃相同。

2019 年 1 月 8 日電影《後來的我們》律師發布聲明：「電影《後來的我們》改編自劉若英享有著作權之散文集《我的不完美》所收錄之短篇小說〈過年，回家〉。電影《後來的我們》之創作、策劃、拍攝、發行等過程皆無不正當競爭行為。」

在法庭攻防中，原告光亞公司與黃乾生製片主張：「被告電影《後來的我們》核心人物關係、故事情節、主創人員幾乎套用原告電影《後來・懂得如何去愛》策劃方案及故事核心；被告等未經許可採用原告劇本《後來・懂得如何去愛》獨創性內容及影片攝製方案，侵害原告劇本《後來・懂得如何去愛》改編權與攝製權。被告等使用與影片《後來・懂得如何去愛》相近之電影名稱、同類型題材內容、攝製方案，利用歌曲〈後來〉，拍攝製作電影《後來的我們》，導致原告失去攝製《後來・懂得如何去愛》之商業機會，損害其市場利益，構成不正當競爭。」

被告劉若英、葉如婷答辯：「葉如婷並未參與電影《後來的我們》之劇本創作，劉若英及電影創作團隊並未接觸原告《後來》劇本及策劃方案等。電影《後來的我們》是以劉若英小說〈過年，回家〉為基礎[41]，加上北漂、春運、過年等元素與生活經驗、劉若英生命感受而獨立創作，與原告《後來》劇本並無實質相似。電影《後來的我們》與原告擬拍攝之《後來・懂得如何去愛》並無片名混

41　如針對短篇小說〈過年，回家〉與電影《後來的我們》之內容進行比對：《過年，回家》全文 2000 多字，內容講述男女主角相戀、一起搭火車回家過年，分手後為隱瞞男主角的父親，女主角每年仍回男主角家過年。十年後男女主角各自婚嫁，女主角寫信不再如常，男主角是帶妻子回男主角家過年，父親死後留信給女主角表示早已知道分手真相。電影《後來的我們》劇情講述男女主角在返鄉過年的火車上相遇相戀，往後每年一起回男主角家吃飯，分手後，女主角仍每年回男主角家過年，十年後兩人再重逢，父親死後留信給女主角表示早已知道分手真相。〈後來〉歌詞與小說〈過年・回家〉雖皆使用追憶已逝愛情的相似概念，但實質內容並不相同，歌詞並未表述具體事件和男女互動，小說表達較為具體。《後來的我們》電影人物互動、劇情內容、重要事件順序（搭火車返鄉過年、男女主角回吃飯、分手、父親死後留信）皆與小說〈過年，回家〉高度相似，電影確實改編自小說，而非〈後來〉的歌詞。

用之情形，不構成不正當競爭。」

劇本核心之抽象情節、思想、主題不受著作權法保護

一審法院經調查後，2019 年 12 月 27 日宣判原告敗訴。理由在於原告《後來》劇本核心「戀愛、分手、錯過、重逢、再也回不到從前」屬於抽象情節、思想、主題等，不受著作權法保護。原告與被告之兩部作品具有完全不同的人物設置、人物關係、情節事件、情節發展串聯、人物與情節的交互關係、矛盾衝突等，觀眾不會產生相同或相似之欣賞體驗，也不會錯誤感知作品來源，很難認定兩者為同一故事，不構成實質相似。原告影片策劃方案包含片名、演員、導演、題材、宣傳語等簡單表述，無法構成語文著作，被告無從侵害策劃方案之著作權。原告僅獲得歌曲〈後來〉之非獨家授權，限於作為電影歌曲使用，無論被告作品與歌曲〈後來〉是否有關，原告均無權禁止。歌曲〈後來〉的知名度形成源於劉若英，與原告無直接關係，不能成為原告的獨享利益，反而限制劉若英等人的正常使用。且原告對〈後來〉歌名不享有任何權利，並未形成對原告具有影響的商品或服務名稱，亦無仿冒混淆之情況，故不構成不正當競爭。湖北省高級法院終審裁定光亞公司上訴敗訴，維持原判。

2. 電影《怪胎》與《寵我》

電影《怪胎》導演廖明毅，2020 年 8 月 7 日台灣上映，入圍 6 項金馬獎項，嗣遭質疑其創作元素抄襲2018年上映之電影《寵我》。電影《寵我》製作公司（編劇虞日新開設），故事取材自編劇擔任律師期間承辦之訴訟案件。《寵我》製作公司於 2020 年 11 月向香港高等法院提起訴訟，以導演廖明毅、製作／出品方——牽猴子行銷公司、滿滿額公司為共同被告，主張《怪胎》抄襲侵權，要求法院禁止《怪胎》11 月 19 日在香港上映。

如從侵權要件分析，首先查明電影《怪胎》劇組是否有接觸電

影《寵我》。新聞報導《怪胎》監製表示電影為廖明毅導演的原創
作品，並未抄襲，不曾聽過或看過《寵我》。其次分析兩部電影是
否實質相似。故事相似之處為服裝造型元素皆有雨衣、手套、口罩、
垃圾袋，且色調皆為黃色；《怪胎》男女主角及《寵我》母女主角，
皆患有強迫症，無法正常社交。但相異之處包括影片劇情、主角設
定、強迫症型態。《怪胎》為原創故事，男女主角皆患有潔癖，兩
人在超市相遇後相戀，進而同居，卻發生出軌，兩人分手，最後以
開放式結局告終。《寵我》則係取材真人真事，母女主角家境富有，
罹患消費強迫症及寵物囤積症，從香港移居到馬來西亞。

　　可知兩部影片並無實質相似，《怪胎》屬於獨立創作。因為《怪
胎》劇情內容與《寵我》完全不同，《怪胎》雨衣造型強調男女主
角患嚴重潔癖，《寵我》女兒穿雨衣打掃非因潔癖，手套、口罩、
垃圾袋為打掃必備用具，並非強調其特殊之人格特質或病症，故無
抄襲侵權之可言。

　　《怪胎》2020 年 11 月 19 日在香港順利上映。但因《寵我》公
司發信予各香港戲院要求停止上映及宣傳活動，導致十四間戲院取
消上映《怪胎》，損失頗鉅，實屬無妄之災。

3. 香港電影《無雙》與美國電影《刺激驚爆點》

　　香港電影《無雙》與美國電影《刺激驚爆點》（又名：非常嫌
疑犯）劇情有相似之處，是否構成侵權？電影借鑒之說甚囂塵上，
然而「致敬／借鑒／靈感啟發」等僅為業界描述性用語，不代表未
侵權，仍須依法律要件判斷是否構成侵權。究竟電影《無雙》與《刺
激驚爆點》是否實質相似？如自電影劇情之相似部分分析，包括影
片開頭皆有「近期發生 XX 案，傷亡 XX 人，請配合警方查案」之
類似對白，並以嫌犯之口供堆砌編造故事；男主角皆以虛構故事及
人物誤導警方調查；影片中警方皆有描繪主謀嫌犯容貌之素描圖；
男主角皆以弱者形象出現，影片最後關鍵幾分鐘卻反轉為主謀，似

乎有抄襲劇情之嫌，但比對兩部電影之重要劇情，卻發現有重大差異。

電影劇情之相異部分，可從以下角度剖析：

（1）事件內容（劇情）及順序

《無雙》為五人組成犯罪集團製造偽鈔及銷贓過程，破解1996年新版美鈔所有的防偽技術，購置印鈔機、搶奪油墨、詐購紙張、設計電版，合力製造仿真度極高的美金，主角為父報仇爆發激烈槍戰、男女主角間之虛實愛情（偽鈔對照感情的真偽）。《刺激驚爆點》劇情主軸為珠寶搶案、槍械及毒品走私、幫派仇殺械鬥。

（2）主要角色之互動

《無雙》的男主角李問與阮文僅為鄰居，並非情侶，李問暗戀阮文。嫌犯李問向警方供出其與虛構人物吳復生間合作偽鈔犯罪，犯罪過程中影片顯示吳復生（周潤發飾演）參與其中，最後警方發現吳復生為李問編造之人物，轉而緝捕李問。《刺激驚爆點》中嫌犯羅傑向調查員供出犯罪故事及神秘主謀凱撒索斯，犯罪成員均真實存在，合力規劃搶案，及受主謀脅迫上船械鬥搜尋毒品，但犯罪過程中凱撒均未現身，僅在江湖傳聞，片尾出現羅傑即為主謀。

（3）電影結局

《無雙》敘述的結局為男主角離開警局後，遭女主角設計在海上爆炸雙亡；電影《刺激驚爆點》的男主角離開警局後，順利脫身。

由於我國法院關於侵權的判定標準，包括人物角色之互動、劇情及事件順序等，且著作權法僅保護著作之表達，不保護概念與架構。倘使表達劇情內容時，若無法避免必須使用特定的場景、順序及元素等致生相似之表達，依必要場景原則，將不構成實質相似之侵權。因此《無雙》與《刺激驚爆點》兩部影片之劇情結構雖有部

分相仿，但主要劇情、事件發生順序、角色互動及結局，創作者表達之內容皆不同，在法律上並無實質相似，不構成侵權。

（四）必要場景原則

必要場景原則（Scenes a Faire）之涵義，係指創作者表達內容時，若無可避免必須使用特定的場景、順序及元素等，導致產生相似之表達，不構成實質相似之侵權[42]。

1996 年上映之電影《不可能的任務》曾經被指控為抄襲，被控抄襲內容即與必要場景息息相關。小說家 David 認為電影《不可能的任務》之男主角，是以其自身為原型人物，認為電影侵害其 1992 年出版之自傳小說《*Brains, sex & racism in the CIA and the escape*》，因此向美國法院提起訴訟。美國哥倫比亞地方法院判決，認定原告 David 在美國中央情報局工作，並將工作經歷撰寫成書出版，內容包含 CIA 角色（偏執的探員、金髮美女）及逃脫情節。雖然電影《不可能的任務》中出現相似人物及逃脫情節，但是探員、美女、逃脫情節在動作片中十分常見，屬於必要場景，不受著作權法之保護，故該部電影不構成侵權。

「必要場景原則」：無法避免使用相同或類似表達之特殊情況

我國智慧財產法院亦接受「必要場景原則」的適用，並於判決闡明：「所謂『必要場景原則』，係指在處理特定主題之創作時，實際上不可避免地必須使用某些事件、角色、布局或布景，雖該事件、角色、布局或布景之表達與他人雷同，但因係處理該特定

42　「Scène à faire」為法文，是一個戲劇性術語（theatrical term），主要用於戲劇文學中。參考牛津英語詞典（Oxford English Dictionary）之説明，Scène à faire 指的是戲劇或歌劇中不可避免被使用之重要場景。Scène 指的是戲劇中之布景、環境，à faire 則是指「action to be done」，亦有譯為「scene which must be done」，也就是場景必須要被執行和完成。關於「必要場景原則」之歷史演變美國法院之發展適用，詳請參閱蔡宗豪，關於「必要場景原則」之歷史演變美國法院之發展適用，國立政治大學科技管理與智慧財產研究所碩士論文，2018 年 7 月，頁 31-56。

主題所不可或缺，故其表達縱與他人相同，亦不構成著作權之侵害[43]。」

　　例如在《搞鬼》電影抄襲「重回鬼戰場」劇本侵權案，法官也認為在處理某一戲劇、小說主題時，某些事件、角色、布局、布景等常因易於聯想、太過普遍而成為處理特定主題不可或缺之基本要素，故此時縱二著作之該等事件、角色、布局、布景有相似之處，亦不能執以認定抄襲之情事，此即所謂「必要場景原則」（scenes a faire）。例如：「阿兵哥說鬼故事」、「部隊有養狗」、「部隊測驗，結果成績不佳，長官發怒，全體禁假並加強磨練」、「站哨衛兵打瞌睡」、「士兵抱怨不放假」等處，皆為以「軍隊服役」為主題編撰戲劇時易於聯想而經常描述之情節，應認有「必要場景原則」之適用[44]。

四、面對抄襲之危機處理與談判

和解條件除補付授權金，亦可要求參與電影收益分潤

　　日本導演黑澤明編劇及執導電影《用心棒》於 1961 年上映，義大利導演李昂尼編劇及執導電影《荒野大鏢客》於 1964 年上映，其劇情與《用心棒》雷同。黑澤明認為電影《荒野大鏢客》侵害其電影《用心棒》著作權，遂於美國提起侵權訴訟[45]。訴訟過程中，雙方不斷商談和解方案，最終於 1967 年達成共識，黑澤明獲得電影《荒野大鏢客》全球票房收入分潤 15% 及影片在日本、台灣及南韓地區之發行權。由此案可見，當面對抄襲爭議，尤其是影片劇情高度實質相似之際，和解談判如何達成共識，消弭歧見補償損失，「票房分潤」是一個值得運用的條件。換言之，面對抄襲爭議時，

43　參照智慧財產法院 109 年民著上字第 5 號民事判決。

44　參照台北地方法院 93 年度自字第 90 號刑事判決。

45　陶短房，剽竊在美國會 "死得很難看"？環球時報，2021 年 1 月 8 日。

訴訟不是唯一途徑，權利人可以如何擬定和解條件進行談判，以達成雙贏局面。

　　當今影視產業之抄襲爭議，隨著網際網路推波助瀾，以及媒體大肆報導，劇本抄襲、配樂侵權、影像非法使用等狀況，於日常實務經常可見。究竟有無構成抄襲，雖然需要法院作成最後的判斷，不過面對抄襲疑雲，權利人與被指控者如何因應，攸關作品之存亡與創作者之名譽，不可輕忽。面對抄襲指控，被指控者在危機處理上，必要時，應適時舉證提出澄清聲明（媒體新聞稿、社群網站公告），或召開記者會說明；而權利人面對著作權利侵害，除了民事求償外，亦可提起刑事告訴。

　　為避免訟累，消除對立、設定停損，雙方亦可洽詢和解／調解單位：法院、智慧財產局，進行和解商談，並就侵權作品下架、公開道歉、賠償、切結不再犯等內容進行協商。抄襲爭議一旦爆發，權利人與被指控者皆宜勇於面對、妥善處理，以消弭社會疑慮、降低輿論壓力，並免除惡意興訟，讓影視作品順利問世，產業合作更臻健全發展。

第三章
影視作品之著作權歸屬
——出資聘人 & 職務著作

　　電影屬於綜合之藝術型態，集所有著作之大成，一部電影的成型，必須經過繁複的製作過程，多人參與協力才得以完成。電影從開發到製作階段，除了編劇編寫劇本，導演指揮拍攝外，演員、攝影師、燈光師、服裝設計師、化妝師、美術設計和配樂師等參與製作。以集體智慧創作出各式著作，包括劇本—語文著作、影片—視聽著作、劇照—攝影著作、海報—美術著作、配樂—音樂／錄音著作、影片剪接—編輯著作、服裝道具布景—美術著作。

　　究竟影視作品之著作權利屬於何人擁有？法律有無明定或需賴劇組約定？依著作權法第10條：「著作人於著作完成時享有著作權。但本法另有規定者，從其規定。」之規定，意指在一般情況下，以「著作權歸屬於創作之人」為原則，但若合作的雙方有特定的法律關係，如為僱傭關係所產生之職務著作、承攬關係所完成之出資聘人著作，其著作權歸屬皆有不同，須依著作權法第11條「職務著作」與第12條「出資聘人著作」之規定，判斷著作權歸屬。由於影視製作公司多為出資者，實務上通常約定將影片之視聽著作權及其相關作品之著作權（包含劇照、美術設計、戲劇、剪輯等）歸屬於製作公司，但配樂或劇本多採授權方式提供製作公司改編利用，則影視創作者在聘僱或承攬關係中創作產生之著作人格權及著作財

產權，究竟歸屬創作方或出資方，需要逐一梳理，始能合法行使權利。

一、著作權歸屬——職務著作／出資聘人

影視合約性質上屬於僱傭、承攬或委任？

在影視製作產業中，製作公司通常根據其聘請主創團隊、劇組人員等不同之工作內容及從屬性，簽訂不同法律性質之工作合約，實務上包括僱傭（例如會計、行政人員）、承攬（視覺設計、配樂、編劇、導演）、委任（行銷、代理發行、製片），皆屬常見。法律上認定電影公司聘僱劇組人員之法律關係時，除根據勞務契約之條文約定外，亦須斟酌實際上劇組人員提供勞務之性質。依民法「承攬」之規定，承攬係指甲方（影視製作公司）委託乙方（創作者）負責履行完成「特定工作」，承攬人（乙方）依定作人（甲方）之指示執行工作時，對於工作方法有較大之自主權及專業性，例如電影美術承攬製作建築搭景或後製特效。另依民法「僱傭」之規定，意指受僱人須在約定期間限內為雇主提供勞務（例如製片助理、攝影助理），未必會完成特定之工作物，多半屬於劇組例行工作，且雇主對於受僱人之控制權較高，受僱人需隨時依雇主之指示提供勞務工作，因此雇主對受僱人亦負有較高之監督保護責任，亦需負擔勞健保等成本費用。至於電影製片的工作內容主要係在「整合」、「溝通」、「監督」、「控管」製作期間各項技術及工作進度，屬於為電影公司「處理事務」，倘使電影製片係以專案方式受聘於電影公司，雙方間係成立法律上之「委任」關係；若電影製片係受僱於電影公司，成為公司編制內員工，則成立「僱傭」關係。

著作權歸屬之判斷——優先依雙方約定，未約定則回歸著作權法規定

影視作品中所包含之各項著作，著作權法區分「職務著作」及

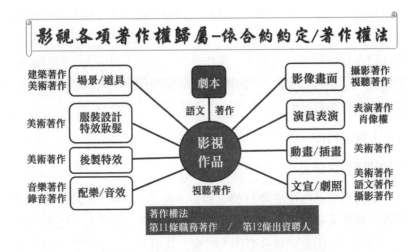

「出資聘人著作」，決定著作權之歸屬，原則上依照雙方當事人之約定。申言之，基於私法自治、契約自由原則，法律尊重當事人間之約定。若雙方有約定以雇用人（影視製作公司）或出資人（影視製作公司）為著作人，則電影製作公司「原始取得」美術、攝影、錄音、語文、視聽等著作之著作權，享有著作財產權及著作人格權[1]。換言之，影視製作公司自始取得著作財產權及著作人格權，此情況並無著作人格權轉讓之情形，應加以釐清。若約定為受僱人創作者（編劇、配樂師）取得著作權，則影視製作公司依著作權法「出資聘人」之規定有權利用該著作（劇本及配樂）。

　　但如果雙方當事人未簽約或未明文約定，此時，須依著作權法第 11 條[2]、12 條[3]規定劃分權利歸屬。如為「職務著作」，以受僱人

1　從法律的角度來看，視聽著作於大部分情況下常為多數人共同完成之作品，若無特別情況應屬於「共同著作」。然而綜觀電影產業生態可以發現，業界多由影視製作公司主導影視作品的拍攝製作，包括開發劇本、募集資金、建置主創團隊與劇組、拍攝影片、後製行銷等，故經由僱傭、出資關係，或是與創作人之特別約定，使視聽著作由影視製作公司單獨享有。

2　著作權法第 11 條規定：「受僱人於職務上完成之著作，以該受僱人為著作人。但契約約定以雇用人為著作人者，從其約定。依前項規定，以受僱人為著作人者，其著作財產權歸雇用人享有。但契約約定其著作財產權歸受僱人享有者，從其約定。前二項所稱受僱人，包括公務員。」

3　著作權法第 12 條規定：「出資聘請他人完成之著作，除前條情形外，以該受聘人為著作人。但契約約

（創作者）為著作人，著作財產權人歸屬於雇用人（例如電影製作公司）；如屬「出資聘人著作」，以受聘人（創作者）為著作人，著作財產權亦歸屬於受聘人（創作者），不過，出資人（例如影視製作公司）享有著作之「利用權」，影視製作公司可依該次聘任合作約定之目的及範圍內，合法使用作品。

（一）職務著作

1. 職務著作之認定

根據我國著作權法第 11 條之規定，員工於職務上完成的著作，原則上著作人格權屬於員工、著作財產權屬於公司；但可以例外透過契約約定，由公司取得著作人格權。其中，由於法條並未明文定義「職務上完成之著作」，因此，實務上就職務著作之認定，勞雇雙方時有爭議發生，法院也曾經審理相關訴訟案例，作成判決[4]。

立法意旨主要在於著作權法認為員工的職務上著作，往往是雇主指示下所為，且員工經常是使用雇主的各項資源完成著作，加上僱傭關係具有經濟性和人格上從屬性，既然員工受領薪資，則著作財產權（著作的經濟利益）即應該歸屬於雇主，例如出版社的編輯、電影公司的會計或企宣人員、文創公司之設計師；反之，如果員工在職期間完成的著作與職務無關，雇主則不能主張享有權利。

定以出資人為著作人者，從其約定。依前項規定，以受聘人為著作人者，其著作財產權依契約約定歸受聘人或出資人享有。未約定著作財產權之歸屬者，其著作財產權歸受聘人享有。依前項規定著作財產權歸受聘人享有者，出資人得利用該著作。」

4　例如校園潔牙影片訴訟案，某國民小學之電腦老師於 91 年利用暑期課餘時間，自費拍攝「潔牙教學示範」影片，製作成光碟。該國小校長於 92 年未經電腦老師之同意，即指示實習老師，直接將潔牙影片拷貝製作成光碟百餘片，封面標註「設計實習老師○○國小製作」，並分送予牙齒保健教學觀摩會成員。電腦老師發現後，於 92 年間以違法重製侵害姓名表示權為由，以校長、台北市政府教育局為被告，向台北地院提起刑事自訴。台北地院經過兩造法庭攻防與審理調查後，判決被告校長無罪，而教育局無犯罪能力，故自訴不受理，經自訴人上訴，高等法院仍維持原則，參照台北地方法院 92 年自字第 355 號刑事判決、高等法院 92 年上易字第 2901 號刑事判決。詳細判決理由及法律分析請參閱黃秀蘭，台灣藝術大學傳播學院【智慧財產權與合約談判】課程 §3 隨堂筆記一【文創著作權歸屬 - 出資聘人 & 職務著作】，2023 年 9 月 28 日。

依雇主指示或利用雇主經費資源完成的著作通常是職務著作

如何認定「職務上完成之著作」？須以工作性質作實質判斷（例如是否在雇用人指示、企劃下所完成，是否利用雇用人之經費、資源所完成之著作，該著作與其職務之關聯性強弱等），其與「工作時間」及「地點」無必然之關係。而「職務」之範圍，固然不以在公司所擔任之職務為限，於任職期間被指派之職務亦包含在內[5]。

實務上的案例例如雲門舞集 2022 年由鄭宗龍藝術總監創作之全新舞碼《霞》，委聘影像設計師周東彥邀請舞者嘗試繪畫，藉由畫筆將舞者真實的心境記錄下來。周東彥設計師將舞者的畫作投放在舞台上，當舞者在舞台上獨舞時，背板即為其所繪製的圖像，交錯的投影圖樣和線條，呼應舞者肢體呈現的喜怒悲欣[6]。舞者所繪製的畫作（美術著作），是否為雲門舞集僱傭之職務上完成的著作呢？另有類似的案例發生在音樂產業，某音樂製作公司與員工詞曲創作者約定創作「流行音樂」，倘使某女員工（懷孕）於在職期間下班後創作出「兒歌」，其是否屬於職務上完成之著作呢？

本文認為，參照智慧財產法院刑事判決意旨，可以從「著作與其職務之關聯性強弱」判斷[7]。舞者受僱於雲門，其職務內容在完成特定之舞蹈著作《霞》，在完成舞作過程中，藉由繪畫的嘗試，找

5　參照經濟部智慧財產局 106 年 7 月 18 日電子郵件第 1060718 號函令解釋；經濟部智慧財產局 105 年 9 月 22 日電子郵件第 1050922 號令函解釋；智慧財產法院 106 年度刑智上訴字第 38 號刑事判決。

6　《霞》為雲門 2022 年之全新舞作。面對 Covid-19 疫情爆發，雲門展開全新的工作模式，藝術總監鄭宗龍與個別舞者採取「遠距視訊」排練，藉由深入溝通、對話，挖掘舞者深層生命故事，並以此呈現在舞作中。比較特別的是，影像設計師周東彥嘗試讓舞者將自身心境繪畫下來，並將畫作投影在舞台背板，與舞者獨舞相互呼應。參閱雲門鄭宗龍推出最新舞作《霞》，舞者心境成為創作素材！2022 年度精彩活動總整理，ELLE，2022 年 9 月 6 日。

7　參照智慧財產法院 106 年度刑智上訴字第 38 號刑事判決：「在受僱人與僱用人約定職務上完成之著作以僱用人為著作人之場合，對於『職務』範圍之認定應採較為嚴格之標準，若受僱人受僱之職務內容本在完成特定之著作（例如受僱於廣告設計公司擔任設計師），則所完成之著作只要與其職務有關聯性（例如公司指派受僱人繪製廣告文案，受僱人為完成該廣告文案所於過程中所完成之一切創作），即應認定為職務上完成之著作，然若受僱人職務內容本身與創作無關，僅附隨有完成一定著作之任務（例如受僱擔任清潔人員，但須拍攝工作環境照片以證明完成清潔工作），則職務行為與著作間須有直接關聯性，始能認定為職務上完成之著作。」；「是否屬『職務』範圍之創作，大致上可由該著作是否在僱用人指示、企劃下所完成，是否利用僱用人之資源，『該著作與其職務之關聯性強弱』等，以資認定。」

出身體姿態的新可能。舞者在受僱人之排練室繪畫[8]，其後，畫作更顯示於舞台背板與演出同步呈現。由此以觀，繪畫之創作，乃在於完成特定舞作《霞》，與舞者職務內容有關聯性，應屬職務上完成之著作。至於女詞曲創作者利用自身靈感資源，於孕期創作的「兒歌」，由於其與流行音樂之性質有高度差異，兒歌與職務關聯性薄弱，應認其不屬於職務上完成之著作。

　　以上兩案例顯現在職期間完成的著作，是否屬於職務上完成的著作，確實存在模糊不清的地方。為了避免爭議發生，就某些特定的工作內容，勞僱雙方可以事先在契約中明確約定其屬性，以避免爭議。

2. 非職務著作之約定

　　一般職務著作的權利歸屬應如何約定，才能同時保障勞資雙方權益？以下例示實務上之合約條文，加以分析說明其合理性：

1. 乙方（受僱人）同意於任職期間所產生之一切工作產出物，包括但不限於一切創作、著作、設計、發明、新型、技術、資訊等，其相關智慧財產權、所有權及一切權益，均歸屬甲方（雇用人）所有，並以甲方為著作人。

2. 如乙方有「非職務」之音樂詞曲、漫畫、動畫、故事、劇本、手機遊戲、NFT、桌上遊戲的創作，乙方應立即以書面告知，並提供予甲方，甲方享有著作財產權。（＊此項條文有爭議，分析於後）

3. 前項所定「非職務上之創作」係指乙方並非於任職期間或利用甲方資源或甲方指示交辦而完成之作品。

8　形形色色都是我｜繪畫工作坊〈個人創作篇〉，雲門舞集網站，2021 年 11 月 11 日。

僱傭合約宜明文與工作範疇無涉之「非職務著作」權利歸屬員工

　　上開條文約定，雙方主要爭議通常會發生在第（2）項「非職務上之創作」，倘使此類作品著作權完全歸屬資方（雇用人），是否合乎情理法？由於係在非上班期間，受僱人未利用公司的資源完成著作，且著作之完成也非雇用人所指示交辦，因此，實不應由公司取得著作權。比較合理的條文約定，宜修改為「甲方有優先議約權，並得以合理價格優先受讓或取得授權。」

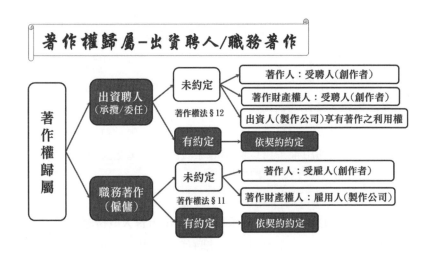

（二）出資聘人

1.「出資聘人」制度立法之沿革

新法時代（1992.6.10迄今）雙方未約定時——創作者有著作權，出資人有利用權

　　時至今日，出資聘人完成之著作，出資人與受聘人通常立於較平等之地位，與僱傭關係完成之著作，其受僱人係利用雇用人提供之軟、硬體設備、受領薪資、接受職務指示完成者，雇用人居於合

約優勢地位,並不相同。因此,根據我國著作權法第 12 條之規定,出資聘人完成之著作,原則上應由雙方當事人依其出資、受聘目的訂立個別契約決定之。如當事人間「未約定」者,由於出資人出資目的,通常僅欲「利用」受聘人完成之著作,故著作財產權應歸「受聘人」享有。此時,出資人本於法律規定,得於出資人出資或契約之目的範圍內「利用」該著作。

以近期 2023 年在台灣數位修復版重新上映之電影《悲情城市》海報為例,可以清晰說明出資聘人之著作權歸屬關係。由於電影公司出資聘請設計師(陳世川)創作電影海報[9],雙方屬於「出資聘人」關係,依著作權法第 12 條之規定,如果雙方有明確約定海報設計之美術著作權歸屬於出資人電影公司,即由電影公司取得美術著作權;倘使雙方未簽約或合約中未約定著作權之歸屬,依著作權法第 12 條之規定,係由設計師(陳世川)享有美術著作權。不過,電影公司得在其出資聘請設計師創作電影海報作為電影行銷宣傳之目的範圍內,享有利用權,可以使用海報設計製作電影文宣、上傳至官網／社群媒體、發布新聞稿等。

舊法時代(1992.6.9 前)雙方未約定時,由出資人取得著作權

由於「出資聘人」制度在舊法時代是由出資人取得著作權[10],民國 81 年 5 月 22 日修正、同年 6 月 10 日公布生效後,制度產生變革。因此,《悲情城市》電影於 1989 年首次上映時,其由視覺設計師劉開設計的海報[11]之美術著作權歸屬,依當時未修法前之著作權法規定,如雙方有簽約約定海報設計之美術著作權歸屬於設計師劉開,即由設計師取得美術著作權;倘使雙方未簽約或未約定著

9　《悲情城市》新舊海報,與它們背後的時代 —— 從劉開到陳世川,跨越三十年的電影對話,BIOS monthly,2023 年 3 月 10 日。

10　民國 81 年修法前,關於出資聘人之規定,依 74 年公布之著作權法第 10 條:「出資聘人完成之著作,其著作權歸出資人享有之。但當事人間另有約定者,從其約定。」

11　同註 9。

作權歸屬之合約條文，則由出資人電影公司即侯孝賢導演所屬公司享有美術著作權。

　　「出資聘人」制度修法變革已逾 30 年，然而部分公司負責人仍停留在過往印象而疏未簽約，致使出資後僅取得「利用權」，事後欲再加利用遭受聘人拒絕時，即產生諸多爭議，平添無謂的紛爭。有鑑於此，近年實務上常見製作公司在合約中明文約定著作權條款：「創作者依本合約所完成之本著作，以製作公司為著作人，享有著作人格權及著作財產權，製作公司有權行使本著作包括但不限於過去、現在及未來之所有權利。」

2. 表演著作數位發行與出資聘人之合併實例分析

唱片公司聘請歌手演唱錄製歌曲——表演、錄音著作權歸屬何人？

　　表演人之權利保護於民國 87 年著作權法修訂，始經確立。然而音樂產業實務上卻引發歌手對於唱片公司將其演唱歌曲上架至數位音樂平台之不滿，產生表演著作回溯保護之爭議，以及出資聘人著作權利歸屬之訴訟。台灣民歌手王夢麟於西元 2021 年向台北地檢署提告，指控其於民國 68 年演唱錄製之歌曲〈阿美！阿美！〉、〈木棉道〉、〈雨中即景〉及表演影片，遭被告滾石音樂公司擅自重製及上傳影音串流平台公開傳輸，侵害其表演之著作權。告訴人王夢麟於民國 68 年間演唱錄製〈阿美！阿美！〉等歌曲，表演權利歸屬何人，唱片公司可否將歌曲上架數位音樂平台，成為兩造攻防之焦點。

1998 年修法前已完成之表演且未逾保護年限者，依法有回溯保護

　　由於著作權法係於民國 87 年始增訂明文保護表演人之權利，依經濟部智慧財產局實務見解[12]：「87 年修法前已完成之表演，屬

12　參照經濟部智慧財產局 111 年 6 月 8 日智著字第 11110009870 號解釋令函。

於『未受歷次著作權法保護之著作』，依著作權法第 106 條之 1 規定，於我國 91 年 1 月 1 日加入世界貿易組織時，依現行規定計算其保護期間仍在存續中者，有回溯保護之適用。」、「本法所稱之著作人原則上係包含表演人在內，且本法並未對表演人之權利歸屬另訂特別規定，故表演人之著作亦適用著作權法第 11 條及第 12 條規定。」換言之，表演人之著作權利可以回溯保護，因此新格唱片公司錄製由王夢麟於 68 年演唱之歌曲〈阿美！阿美！〉等表演著作，受到著作權法之保護，且有適用出資聘人著作之規定。

1992.6.10 前完成之表演適用舊法規定，由出資人享有表演著作權

又依經濟部智慧財產局解釋令函闡釋[13]：「我國著作權法歷經多次修正……為免變動既有權利義務關係，維持法律秩序之安定，爰於本法第 111 條第 1 款明定本法第 11 條（職務著作）及第 12 條（出資聘人著作）規定不適用中華民國 81 年 6 月 10 日修正施行前取得著作權之情形。」、「出資聘人於民國 68、69、74 年間完成之表演之著作財產權歸屬，依前述說明，應排除本法第 12 條規定之適用，而適用舊法之規定。……不論適用 53 年法或 74 年法，如出資人與表演人未另約定權利歸屬，其著作權歸出資人享有之。」此案依媒體報導，經台北地檢署檢察官偵辦調查後，參酌前揭智慧財產局之函釋認為，王夢麟認為遭侵權的歌曲發表時間，從六十九年至七十四年間，當時的著作權法規定，除非有特別約定，否則應由出資的唱片公司取得作品的著作權。後來八十一年以後的著作權法規定，才改為歌曲的著作權歸屬創作者，因此滾石當年已出資買下相關歌曲的著作權，即屬合法取得著作權，王夢麟無法舉證其與新格唱片有何特別約定，檢察官認定侵權事證不足，將滾石及負責人處

13 參照經濟部智慧財產局 111 年 10 月 3 日智著字第 11110018710 號解釋令函。

分不起訴[14]。意指依〈阿美！阿美！〉等歌曲發表時之《著作權法》（53 年公告生效）出資聘人之規定，除有特別約定外，原則上由出資者即新格文化事業股份有限公司取得作品的著作權（含表演著作權及錄音著作權）。被告滾石公司當年已自新格文化公司合法取得錄音著作的著作權，告訴人（即歌手王夢麟）無法提出反證，證明當年受聘錄製民歌，其與新格文化公司曾有著作權之特別約定，故檢察官認定被告滾石唱片並未侵權，作成不起訴處分[15]。

3. 影視 AIGC 與著作權歸屬

21 世紀 AI 自動生成內容之智慧財產權保護及權利歸屬

近年影視產業實務上屢見「人工智慧生成內容」（AI Generated Content，簡稱 AIGC），以電影配音為例，電影《星際大戰》反派角色黑武士之配音員詹姆斯厄爾瓊斯，迄今屆齡九十多歲，決定將其「聲音」授權烏克蘭 Respeecher 公司以演算法將歷年錄音透過 AI 使用舊音檔，讀出新台詞[16]。製作公司以 AI 演算法製作配音員讀新台詞的錄音著作，權利歸屬於原配音員或製作公司？姑不論 AI 生成配音員的「聲音」權利屬於製作公司或配音員，只要配音員本人同意授權製作公司使用其聲音，而 AI 生成新台詞的聲音是由製作公司錄製成檔案，依著作權法規定即由錄音的創作者——製作公司享有錄音著作權，再轉讓與電影公司。

電影演員肖像之 AI 生成實例亦須決定權利歸屬，Metaphysic 公司於 2023 年 1 月 31 日宣布與美國演藝經紀公司（Creative Artists Agency）成立合夥關係，共同為影視娛樂產業，提供 AI 技術服務。Miramax、Sony 影業將於 2024 年發行新電影《Here》，Metaphysic

14 黃必成，王夢麟告滾石侵害著作權 不起訴，中華日報／中華新聞雲，2022 年 11 月 08 日。

15 本案詳細分析請參閱黃秀蘭，南藝大音像藝術學院 2023 智慧財產權法律課程隨堂筆記—【音樂創作表演之智慧財產權】，2023 年 04 月 28 日。

16 陳冠榮，《歐比王肯諾比》達斯維達的配音，來自烏克蘭新創 Respeecher，科技新報，2022 年 9 月 27 日。

提供生成式 AI 技術，男主角湯姆漢克斯將演出二十歲至八十歲，由 AI 技術從大量拍攝片段，為演員建立訓練 AI 模型，真人湯姆漢克斯每完成 1 場拍攝，AI 模型即可快速創建臉部等其他部位的年輕化版本 [17]。湯姆漢克斯 AIGC 的臉部模型權利歸屬何人，將成為 AI 科技時代下影視產業必須面對及處理的問題。Metaphysic 取得藝人之肖像授權，建立臉部 AI 模型，該臉部模型之著作權應由委製單位即 Miramax、Sony 影業公司與 Metaphysic 約定權利之歸屬。

4. 出資人之「利用權」

出資聘人著作如著作財產權歸屬創作者，出資人享有利用權

依照著作權法第 12 條第 3 項所指出資聘請他人完成之著作，出資人得利用該著作，乃係「本於法律之規定」，其利用之範圍，應依出資人出資或契約之目的定之，在此範圍內所為之重製、改作均屬合法。至於出資目的之範圍，應探求當事人間之真意，而當事人間之合意，亦不以文字為限 [18]，口頭上合意亦包含在內。

實務上就出資人之「利用範圍」常有爭議產生，例如曾有策展人委託紀錄片導演製作影片內容，由導演享有視聽著作權，此時，策展人可利用影片之範圍為何即產生爭議。依據智慧財產法院之見解，其利用範圍應依出資目的及其他情形而為「綜合判斷」。就此情形，法院依合約提及委製「背景情形」及「展覽需求」觀察，以此釐清雙方之特別約定授權範圍，最終，法院認定授權範圍應僅限展覽所需之使用範圍內為限，不得有其他商業用途，判決載明：「衡酌締約雙方簽約時之真意，應可推認原告授權之範圍，係限定於在系爭展覽上，無論以成果片、預告片或其他任何名義，均只能播放一次 [19]。」

17　葉子杰編譯，AI 造假太發達 湯姆·漢克斯：挑戰演藝界與法律，大紀元，2023 年 05 月 18 日。

18　參照最高法院 107 年度台上字第 553 號民事判決。

19　法官敘明「審酌本件系爭合約簽定之目的在於出資人即被告黃福魁支付報酬委請原告依此合約拍攝影片，此由系爭合約之『背景說明』段提及雙方係就『本展所需』合作紀錄片拍攝與製作，及雙方於系

　　關於出資聘人承攬合約解除後，出資人對於委製之著作有無「利用權」？法院判決認為，著作權法第 12 條第 3 項的利用權必須以出資聘請他人完成著作之法律關係繼續存在為前提，如果受聘完成著作之法律關係，已經解除，出資人自不能再享有法定利用權[20]。出資人在尚未依約給付價金前，能否享有著作之利用權？法院實務見解認為，出資人就受聘人依約完成之著作，縱未依約給付報酬，仍不影響出資人本於著作權法第 12 條第 3 項之利用權（2012 年 5 月智慧財產法院 101 年「智慧財產法律座談會」[21]）。出資人之利用權乃係本於法律之規定，並非基於當事人之約定，與著作完成之報酬給付，並非立於互為對待給付之關係，自無同時履行抗辯之可言[22]。

（三）職務著作／出資聘人之修法方向

　　為符合契約自由原則及產業需求，關於著作財產權之歸屬，依現行著作權法規定職務著作及出資聘人完成著作，著作財產權「僅」得以契約約定全部由受僱人或雇用人及受聘人或出資人享有，缺乏彈性，不利產業發展。因此，行政院於 110 年提出修法草案，修正除使雇用人與受僱人或受聘人與出資人間可約定著作財產權歸屬外，亦可約定予「第三人」，或「各享有一部分權利」，以符合契

　　爭合約第 1 條第(3)點就出資人即被告黃福魁得利用系爭保留著作權影片之方式，特別約定原告僅授權被告黃福魁使用 1 次，且不得有商業用途，以及參以原告與被告黃福魁在此合作案前因曾有糾紛而彼此不快之情形綜合判斷，原告就系爭保留著作權影片之授權範圍，仍應僅限於系爭展覽所需上使用，而斷無授權被告黃福魁、趙昕南得於系爭展覽所需之外，以其他名義或形式，毫無限制、限期加以利用。是被告黃福魁、趙昕南此部分之抗辯，並不足採。」參照智慧財產法院 105 年民著訴字第 41 號民事判決。

20　參照智慧財產法院 106 年度民著上易字第 6 號民事判決：「經查，利用權雖然是根據法律規定而生，但其必須以出資聘請他人完成著作之法律關係繼續存在為前提……如果受聘完成著作之法律關係，已經解除，出資人自不能再享有法定利用權，此乃當然的道理。況出資人委託受聘人完成著作後，卻分文未付，受聘人因此以出資人債務不履行，解除受託契約，如果還讓出資人享有法定利用權，不僅對受聘人不公平，也嚴重違反契約正義。」

21　參閱司法院周刊 4：「司法院於 (101 年)5 月 7、8 日在智慧財產法院舉辦 101 年智慧財產法律座談會……共討論提案 15 則，其中 11 則達成共識決議，包括：出資人就受聘人依約完成之著作，縱未依約給付報酬，仍不影響出資人本於著作權法第 12 條第 3 項之利用權。」101 年 5 月 11 日。

22　參照最高法院 100 年度台上字第 1895 號判決。

約自由原則及產業發展取得著作財產權之需要[23]。

二、鼎泰豐公仔人物（鼎仔）設計侵權案

實務上針對著作權歸屬情形，發生過不少訴訟案件。鼎泰豐公仔人物設計侵權案[24]，主要爭議環繞在於，離職員工是否有權使用其於前公司所繪製的作品？權利歸屬如何認定是本案的關鍵。該案分別歷經刑事及民事訴訟，介紹如下：

（一）刑事訴訟──被告有罪

設計師之職務著作無論有無被公司採用，作品之著作權均屬公司所有

顏○○設計師原於寶來公司任職，在職期間曾創作繪製公仔人物草圖，但未被寶來公司採用。設計師離職後，另謀他職至鼎泰豐公司擔任設計師，並在鼎泰豐公司春酒活動的背板中，使用其於前公司任職期間創作之公仔人物圖案「鼎仔」。原任職之寶來公司發現後，對設計師及鼎泰豐公司提起刑事侵權告訴，案經檢察官提起公訴。一審法院判決認定，被告設計師於任職寶來公司期間創作之（職務）著作，無論寶來公司有無使用、採納，均屬寶來公司所有，非經授權不得重製使用，故設計師將「鼎仔」圖案使用於鼎泰豐公司春酒活動，構成侵權[25]。

公司春酒活動屬於營利行為，須嚴格判斷合理使用之要件

被告鼎泰豐公司及設計師不服一審判決，提起上訴並主張，寶來公司未採納公仔人物草圖，表示該草圖尚未完成，並非著作，縱使視為著作，被告使用「鼎仔」圖案屬於合理使用。智慧財產法院

23 參照行政院版本 110 著作權法部分條文修正草案總說明。
24 林盈君，鼎泰豐 GG 了！Q 版卡通人物商標涉嫌侵權文創公司告贏了，三立新聞網，2019 年 3 月 19 日。
25 參照台北地方法院 107 年智易字第 33 號刑事判決。

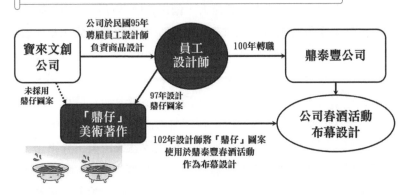

二審判決認定，鼎泰豐公司及設計師敗訴，理由為「鼎仔」著作由薑絲、醬油及碟子等項目所構成，具有色調變化之可愛造型，經由被告設計師之巧思創意與美感技巧，表達出「鼎仔」為食物容器之氛圍，充分彰顯被告創作之獨特性及其所欲表達之意涵，為具有視覺美感效果之應用美術著作，表現出著作人個性，不論告訴人寶來公司內部判定採用與否，亦屬著作權法所保護之著作。此外，被告利用「鼎仔」圖案之主客觀目的及性質，係為鼎泰豐公司之春酒活動，具有商業目的之營利行為，對社會文化發展助益有限，不應犧牲系爭著作之著作財產權人權利。被告利用著作之行為，不論質或量，其利用結果會影響「鼎仔」圖案潛在市場與現在價值，無法成立合理使用，故維持一審被告有罪之判決 [26]。

26　參照智慧財產法院 108 年刑智上易字第 27 號刑事判決。

（二）民事訴訟——被告鼎泰豐公司及設計師連帶賠償

職務著作未約定以出資人為著作人，創作者仍享有著作人格權

另外，原告寶來公司以被告設計師、被告鼎泰豐公司及負責人擅自使用「鼎仔」圖案製作「鼎泰豐紀念明信片」，以重製及改作之方法侵害原告之著作財產權及著作人格權，於 107 年提起民事訴訟，並提出訴聲明：被告設計師、被告鼎泰豐公司及負責人連帶賠償新台幣 270 萬元、登報道歉。智慧財產法院一審判決被告勝訴，其認為被告等並無侵害原告著作財產權之故意或過失，且原告並不享有「鼎仔」圖案之著作人格權，員工才是著作人[27]。原告寶來公司不服提起上訴，智慧財產法院二審判決改判被上訴人鼎泰豐公司及負責人連帶賠償兩萬元；鼎泰豐公司及設計師連帶賠償兩萬元。法院認定上訴人寶來公司對「鼎仔」圖樣享有著作財產權，但未享有著作人格權。鼎泰豐公司、設計師就含有鼎仔圖案之明信片，構成過失侵害上訴人著作財產權[28]。原告寶來公司不服上訴三審，最高法院認為，原告未合法表明上訴理由，駁回上訴，全案定讞[29]。

三、電腦程式委製侵權訴訟——出資人利用權之範圍

廠商科技公司參與台北縣政府標案，得標後，於 95 年 8 月 8 日簽訂主合約「95 年度台北縣政府建築管理數化作業契約書」，科技公司將部分之數位開發工程轉包程式公司，雙方於 95 年 8 月 8 日簽訂「轉包契約」，約定科技公司將主合約之部分電腦程式開發工程交由程式公司施作，工程款為新台幣 135 萬 1700 元，但未約定電腦程式之著作人及著作財產權之歸屬。事後，科技公司於 96

27　參照智慧財產法院 107 年度民著訴字第 63 號民事判決。
28　參照智慧財產法院 108 年度民著上字第 4 號民事判決。
29　參照最高法院 110 年度台上字第 747 號民事裁定。

年 12 月 18 日寄發存證信函予程式公司，表示轉包之程式公司「未依約交付程式之系統規格說明書等相關文件」，致科技公司與台北縣政府之工程「驗收未通過」，科技公司解除「轉包合約」，拒付工程款。

外包公司未完成工作致出資人解除契約之著作權歸屬？

程式公司不滿科技公司未付工程款，且擅自將程式公司製作之電腦程式原始碼交由第三方公司繼續開發完成，提供台北縣政府使用電腦系統，遂於 97 年向智慧財產法院起訴，以被告科技公司擅自篡改變造、重製程式碼且提供台北縣政府使用，已違反著作權法，請求被告賠償給付原告新台幣 166 萬 2822 元。

法庭攻防中，原告程式公司主張：1. 原告撰寫系爭工程之電腦程式，雙方未約定著作權歸屬，依著作權法第 12 條規定，原告為電腦程式之著作權人；2. 被告不履行支付工程款之義務，並將系爭程式不法加以篡改變造、重製；3. 未徵得原告之同意，而將系爭程式之著作財產權以書面讓與台北縣政府使用，被告侵害原告所有系爭程式之著作權。

被告科技公司答辯：1. 電腦程式是由被告與第三方公司承作及開發與原告無關，原告並非電腦程式之著作權人；2. 被告所提供經業主台北縣政府驗收通過之電腦程式或系統規格文件均非原告所撰寫及開發，若原告主張其係系爭程式或規格文件之著作權人，應舉證證明；3. 原告從未提供任何原始碼或系統規格說明書予被告，被告如何篡改或變更原告之程式？被告將程式之著作權及使用權讓渡予台北縣政府，與原告無涉，更無侵權。

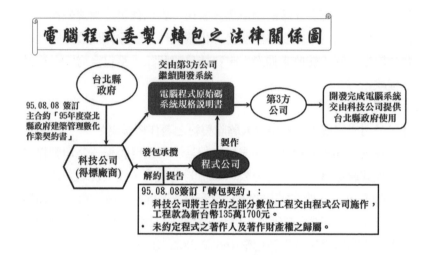

智慧財產法院判決原告程式公司敗訴,被告科技公司有權利用電腦程式,無須賠償。判決理由重點如下:

1. 原告依合約創作完成電腦程式,已交付且陪同被告安裝於台北縣政府之電腦系統。當庭比對勘驗原告及被告所提供的程式碼,勘驗結果,程式碼相同之比率高達九成以上顯見兩造就系爭工程所陳報之程式碼,於實質上構成近似,是以被告所呈之程式除由第三方獨立創作部分之外,其餘應係抄襲重製原告就系爭工程所撰寫創作之程式;

2. 電腦程式係被告出資聘請原告完成之著作,轉包合約未明文約定著作權歸屬,依著作權法第12條規定,應以受聘人即原告為著作人,著作財產權亦歸原告享有;

3. 但被告依法得利用該著作,包括「被告自台北縣政府之電腦系統重製電腦程式,提供第三方公司撰寫資料庫結構說明書」或「將程式碼交付予台北縣政府俾以履約」,均屬其利用權之範疇,而不構成著作權之侵害;

4. 被告出具「著作權讓與同意書」將電腦程式之著作財產權讓與
台北縣政府，係將其未享有著作財產權之電腦程式著作讓與第
三人，核屬無權處分，未經原告同意，並不生著作財產權讓與
之效力；

5. 被告委由第三方公司於電腦程式新增內容，然原告並未證明上
開內容之增加對其名譽造成損害，亦難認被告因此有何侵害原
告著作人格權之情事 [30]。

　　原告程式公司不服一審判決，上訴二審。智慧財產法院二審
判決原告敗訴，維持一審判決 [31]。原告不服二審判決，上訴至最高
法院。最高法院逆轉判決，認定被上訴人科技公司已通知上訴人程
式公司解除轉包合約，另將系爭工程轉包予第 3 方公司，轉包合約
解除如屬合法，契約自始歸於消滅，則被上訴人科技公司對於系爭
程式已無利用權。轉包合約是否已經被上訴人科技公司合法解除，
原審未調查明確，又被上訴人科技公司對於電腦程式之利用權範圍
如何？得否再將系爭程式交付第三方鴻維公司利用？原審未敘明
理由，有待商榷，故將原審判決廢棄，發回智慧財產法院重新審
理 [32]。

出資人尚未給付承攬報酬，不影響其依法律規定享有之利用權

　　智慧財產法院更一審判決，原告敗訴，維持一審判決。判決理
由在於本件雙方所簽訂之轉包合約，性質屬於承攬契約。被上訴人
科技公司係在驗收後之 96 年 12 月 18 日始發函予上訴人程式公司
解除契約，至少系爭契約中上訴人已經完成並提出交付、代被上訴
人安裝於業主機房之系爭程式著作部分，並未解除，仍屬有效存在。

30　參照智慧財產法院 97 年度民著訴字第 17 號民事判決。
31　參照智慧財產法院 98 年度民著上字第 20 號判決。
32　參照最高法院 99 年度台上字第 1757 號判決。

電腦程式著作之著作人即為上訴人，而著作財產權亦歸上訴人所有。至被上訴人身為出資人，雖非系爭著作之著作人，惟依著作權法第 12 條規定，仍得利用電腦程式著作。著作權法第 12 條第 3 項，出資人得利用該著作之範圍，應依出資人出資或契約之目的定之，在此範圍內所為之重製、改作，自為法之所許。被上訴人委請上訴人撰寫系爭程式著作，係為業主台北縣政府「95 年建築管理數化作業工程」，上訴人並且曾與被上訴人共同前往業主單位進行多次需求訪談、修正、確認內容，提供符合業主需求之電腦程式著作，乃出資人出資之目的，亦為兩造簽約之目的。被上訴人另委請第三方進行後續工程，均係為滿足業主之需求，亦為被上訴人出資聘請上訴人製作系爭電腦程式之目的[33]。原告不服智慧財產法院更一審判決，上訴至最高法院。最高法院判決原告敗訴，維持智慧財產法院判決，全案定讞[34]。

四、委製合約之約定

（一）製作公司與創作者如何約定權利歸屬

製作公司及視覺設計師應如何約定電影主視覺及海報設計之美術著作權歸屬？倘使製作公司另需就海報設計再授權予第三人開發周邊商品，合約中應如何明訂？若合約中約定由製作公司享有著作權，就創作者的姓名標示，又應如何請求因應？

實務上針對海報設計之委製關係，製作公司通常有再授權他方開發周邊商品之需求，因此，合約中明文約定設計師同意製作公司以及製作公司指定之第三人取得海報美術著作財產權，以資因應。

33 參照智慧財產法院 99 年度民著上更一字第 5 號判決。
34 參照最高法院 100 年度台上字第 1895 號判決。本案歷審判決及詳細分析請參閱黃秀蘭，台藝大傳播學院【智慧財產權與合約談判】課程 §3 隨堂筆記─【文創著作權歸屬─出資聘人 & 職務著作】，2023 年 09 月 28 日。

合約中如約定：「甲（視覺設計師）、乙（製作公司）雙方同意就完成的著作，以乙方或乙方指定之第三人取得本著作之美術著作財產權，並以乙方為著作人享有著作人格權。」由於設計師不享有著作人格權，故合約中如果另有約定「除署名權外，甲方同意不行使著作人格權」之文字，即應刪除。此時，倘視覺設計師希望能在著作中標註其姓名，得請求在合約中增訂：「乙方同意於本著作適當位置標註甲方姓名。」

（二）行政機關藝文採購之著作權歸屬

2021年10月5日文化部頒訂發布及施行：「文化藝術工作者及事業著作權保障辦法」，規定機關進行藝文採購，著作財產權以「取得非專屬授權」為原則[35]，著作權歸創作者所有，並應署名。雖然文化部頒布該辦法旨在保護創作者，但機關辦理藝文採購、補助或徵件之成果產出著作財產權，仍應綜合考量辦理該案之目的、該成果之內容、可能之利用需求及利用方式等，約定「合理必要」之著作財產權歸屬或授權利用[36]。換言之，機關辦理採購，仍應考量採購之性質與內容，為合理必要之權利歸屬約定。

例如某縣市政府文化局提供書稿與圖片予出版社進行封面設計與排版，欲共同出版「XX文化叢書第12輯」叢書，此種合作方式，書籍中大部分內容之語文著作（書稿）、美術／攝影著作（圖片）並非由出版社創作，從而，勞務採購契約範本之第十四條權利及責任第（三）項，即不應勾選「■以廠商為著作人，並取得著作財產

35　參照文化藝術工作者及事業著作權保障辦法第8條第1項：「機關或法人有利用藝文採購成果之需求者，以約定取得著作財產權之非專屬授權為原則。但有下列情形之一者，得約定由機關或法人取得部分或全部著作財產權，或約定取得專屬授權：一、該成果係專為機關或法人之需求而採購。二、該成果涉及機關或法人保管之他人隱私或個人資料。三、該成果與機關、法人安全或執掌之保密資訊有關。四、該成果屬於機關或法人之國家重大政策或主要業務內容之依據或參考。五、其他基於保障人民參與、閱覽、利用及共享文化等公益考量。」同條2項「機關或法人依前項約定取得非專屬授權者，應就得否再授權他人利用併為約定。」

36　參照文化藝術工作者及事業著作權保障辦法第5條第1項。

權，機關則享有不限時間、地域、次數、非專屬、無償利用、並得再轉授權第三人利用之權利，廠商承諾對機關及其再授權利用之第三人不行使著作人格權。」因為文化局須將其提供書稿與圖片之著作財產權轉讓予出版社，並不合理。

根據此部叢書之出版製作方式，宜勾選「以機關為著作人，並由機關取得著作財產權之全部，廠商於完成該著作時，經機關同意：（項目由機關於招標時勾選）■取得使用授權與再授權之權利，於每次使用均需徵得機關同意。」由文化局取得叢書之著作人格權及著作財產權，始與實際情況相符。倘使由出版社負責叢書之封面設計與排版工作，由於排版之編輯著作無法與叢書內容（書稿、圖片）之語文／美術／攝影著作割裂分離使用，換言之出版社難以單獨利用此部叢書之編輯著作，宜使出版社將編輯著作轉讓予文化局，較有實益。且封面設計之美術著作亦係根據叢書內容量身設計，不宜再移作其他作品之封面使用，故須由出版社將美術著作轉讓予文化局，始能確保叢書在市場上之獨特性，且利於日後其他用途之運用，例如書展海報、電子書封面。

創作者嘔心瀝血完成作品後，亟欲保有權利，卻因不諳法律規定，對於「職務著作」或「出資聘人著作」，無法區辨，即有可能無法取得作品之權利；出資人亦可能因疏於簽約，約明出資聘人著作之權利歸屬，而喪失著作之權利。實則著作權法第11、12條已有明確規定，除非雙方有明文約定，否則著作之權利應歸屬於雇主或創作者，因此設計師之職務著作無論有無被公司採用，其作品之著作權均屬公司所有，離職時不得自行攜至新公司使用。受僱人如欲取得職務上創作之著作權，應另向雇主要求，並作成明確之約定；委製之出資方透過承攬關係，如擬掌握作品之著作權，則宜於委製合約中表明意旨，始能免於僅取得利用權，而無法掌握完整的影視

作品著作權之窘境。

　　由於出資聘人之著作權歸屬的規定，1992 年曾經修訂新制，舊法時代（1992.6.9 前）概由出資人取得著作權。修法後，新法時代（1992.6.10 迄今）雙方如未約定時—創作者有著作權，出資人有利用權，以維護創作者之權益。法院實務見解認為，出資人就受聘人依約完成之著作，縱未依約給付報酬，仍不影響出資人本於著作權法第 12 條第 3 項之利用權；但若受聘完成著作之法律關係，已經解除，出資人自不能再享有法定利用權。

　　台灣影視產業在簽訂合約時，近期雖已逐漸理解著作權歸屬之重要性，合約中皆明定影片之視聽著作權的歸屬。但對於影視合約的性質，究竟屬於承攬、委任或僱傭，莫衷一是；合約完成之語文、攝影、美術、音樂、錄音、建築或舞蹈著作，適用職務著作或出資聘人著作之規定，合約解讀常生歧異，有賴簽約雙方之溝通，形成共識；以及累積更多商業慣例與合約模式，才能正確判讀，適用順暢，相關權利各歸其所，發揮最大效益。

第四章
影視作品之授權與轉讓

　　影視作品在主創團隊與劇組拍攝製作過程中，創造了許多不同的個別著作，包含劇本、影片、配樂、劇照、服裝設計、布景道具、後製特效、行銷文案等著作。本書第三章確立影視作品中不同著作之權利歸屬後，本章將進一步分析權利人如何行使權利。權利人為了讓影視著作權之經濟效益最大化，通常會將權利授權或轉讓予他人，加以利用。然而，實務上卻常發生兩者混淆使用之情形；或授權條件（包含授權範圍／地區／期間／載體／授權金）約定不明確，產生合約執行之困擾，甚至造成違約侵權之後果。著作授權或轉讓兩者之意涵、法律效果皆有不同，影視著作權人應詳加區辨，否則，將造成權利不當變動，嚴重損害權益。

一、影視作品之授權／轉讓

（一）授權／轉讓法律效果不同

　　「著作權」之意義包括「著作財產權」及「著作人格權」。「著作人格權」三項權利內容：「公開發表權」、「姓名表示權（署名權）」、「禁止內容不當改變權」，著作人所享有之著作人格權，係永久存續，不得讓與第三人，亦不得由繼承人繼承。「著作財產權」，具有高度之經濟價值，包括重製、改作、編輯、公開播送、公開上映、公開傳輸、公開口述、公開演出、公開展示、散布、出

租等權利，受有保護年限之限制，可透過讓與或繼承完成權利之移轉。因此，實務上常見之著作授權或轉讓，限於「著作財產權」之授權或轉讓，不及於「著作人格權」。

著作人可以選擇將著作財產權「授權」他人使用，收取權利金，例如編劇授權劇本予製作公司拍攝影集；亦可以決定「讓與」著作財產權，收取轉讓之對價，例如設計師將電影海報主視覺賣斷給製作公司。不論著作人選擇何種型態，皆需理解著作財產權之「授權」與「轉讓」之定義與法律效果，才能確定合作方式和商業條件。

「授權」是指授權方仍保留著作權，僅提供著作之特定內容範圍／時間／地區予被授權方利用。但「轉讓」則不然，著作財產權經「轉讓」後，原權利人即不再享有著作權。換言之，著作財產權轉讓後，原來的權利人即喪失著作財產權，由受讓人取得著作財產權人之地位，任何人要利用著作，都要獲得受讓人即新的著作財產權人之同意或授權[1]。影視實務上經常會以著作「賣斷」、「買斷」指稱交易型態，通常指的即是著作「轉讓」。

著作之授權或轉讓，至今在實務上仍有誤用之情形，應加以釐清。例如合約中雙方約定：「甲方為本協議相關的所有智慧財產權的唯一擁有人。」另一條文卻約定：「乙方同意授予甲方非專屬授權，以行使以下在該項目中的權利……」。此際，兩條文約款即產生矛盾的情形，甲方既享有著作權，乙方則非著作之權利人，何以將著作「授權」甲方使用？因此，為貫徹甲方享有著作權之合約精神，條文宜調整如下：

1　著作權法第 36 條第 1 項：「著作財產權得全部或部分讓與他人或與他人共有。」同條 2 項：「著作財產權之受讓人，在其受讓範圍內，取得著作財產權。」同條 3 項：「著作財產權讓與之範圍依當事人之約定；其約定不明之部分，推定為未讓與。」

委託製作協議　　　　（甲方：委製方　乙方：創作者）

1. 甲方為本協議相關著作的所有智慧財產權的唯一擁有人。
2. 乙方履行本協議完成之著作皆以甲方為著作人，享有著作人格權與著作財產權，但甲方同意於作品上署名乙方為「○○」。

（二）授權／轉讓之實務案例

　　美國黑石集團（Blackstone Group）旗下投資的公司 Hipgnosis Songs Capital 於 2023 年 1 月 24 日發出聲明表示，加拿大人氣歌手小賈斯汀（Justin Bieber），將他於 2021 年 12 月 31 日前發行的 290 首歌曲之著作權（其中包含歌曲〈Baby〉）出賣給 Hipgnosis，Hipgnosis 享有轉讓歌曲的「音樂著作權」[2]。因此，小賈斯汀日後若要演唱成名曲〈Baby〉、〈Beauty and a Beat〉，須取得 Hipgnosis 音樂著作權人之同意。

　　2016 年榮獲諾貝爾文學獎巴布‧狄倫（Bob Dylan），於 2020 年將其創作的詞曲音樂著作權，以三億美元高價賣給環球音樂集團，索尼音樂娛樂公司則於 2022 年買下巴布‧狄倫 1962 年以來自行錄製的所有樂曲錄音作品。以上兩者之交易買賣，皆屬於著作權之「轉讓」[3]，故巴布‧狄倫或其他公司如日後需使用其創作之詞曲，例如〈Blowing in The Wind〉、〈Like a Rolling Stone〉，需取得環球音樂集團之授權[4]。

2　小賈斯汀兩億美元出售〈Baby〉等 290 首歌曲版權，為何 Hipgnosis 願花重金購買知名歌手的音樂版權？關鍵評論。

3　Sony 砸重金買下巴布‧狄倫所有錄音作品版權，中國廣播公司，2022 年 1 月 15 日。

4　關於歌手是否擁有自己所寫的詞曲音樂著作權？能否演唱自己的詞曲創作？涉及到歌手與唱片公司之間的約定內容。倘使音樂著作權未轉讓予唱片公司，則歌手仍享有音樂著作權。2019 年美國紅星泰勒絲（Taylor Swift）雖享有創作的詞曲音樂著作權，卻發生無法演唱、錄製專輯之情形，因為其與唱片公司的合約，在一定期間內不可以舊歌新錄專輯，這就是唱片公司以合約限制歌手保護既有專輯著作的有效方法。詳請參閱章忠信，天后泰勒絲的著作權爭議，著作權筆記。

　　台灣音樂界曾發生過一則特殊的案例，音樂著作權人先後與音樂經紀公司為著作之授權與轉讓。某詞曲創作者與音樂經紀公司初始先簽署「音樂著作專屬授權合約書」，歷經數度續約，於授權期間即將屆至時，該詞曲創作者有感於自己年事已高，將從職場退休，並表示：「從此想海闊天空，不想有任何合約羈絆。」於是與音樂經紀公司達成共識，雙方同意原專屬合約屆滿後不再續約；並為了減免檢閱財務報表及結算版稅等手續之繁瑣，該詞曲作家更進一步將原先專屬授權之音樂著作財產權「讓與」音樂公司，僅保留署名權外，同意不行使其他著作人格權。

　　詞曲作家與音樂經紀公司簽訂以下合約條文：

1. 甲方（詞曲作者）與乙方（音樂公司）於民國 100 年 1 月 1 日所簽定之「音樂著作專屬授權合約書」（下稱原合約），茲因雙方合意提前終止原合約，特於 112 年 12 月 1 日簽署本協議書。
2. 甲方同意自 112 年 12 月 1 日起，原合約授權標的之音樂著作之著作財產權歸屬乙方。
3. 甲方移轉與乙方者，僅限於原合約授權標的之著作權法所規定之現有及未來所有著作財產權，甲方保留著作人格權，但除署名權以外，甲方同意不行使其他著作人格權。
4. 有關台灣地區之音樂著作集體管理團體代表甲方徵收之公播版稅，甲、乙雙方同意仍由集管團體直接分配予甲方，無需移轉與乙方。

著作財產權可「全部」或「部分」讓與他人或與他人共有

　　著作的轉讓可否加以限制呢？限制轉讓的年限、地域、使用方式或載體？著作權法第 36 條規定：「著作財產權得全部或部分讓

與他人或與他人共有。」例如，小說家將小說的影集改編權讓與製作公司，但自己仍保有其他著作財產權，則出版社如欲印製小說，仍須經享有重製權的小說家同意，而不是向出製作公司取得授權。但如編劇與製作公司約定，由編劇出賣（轉讓）劇本之語文著作權予製作公司，轉讓期間為五年。此項約定是否合法？五年後該劇本之語文著作權是否即回復為編劇所有？依據私法自治、契約自由原則，理論上此項約定似乎並無不可。不過，「轉讓」與「授權」的法律效果既然不同，從對價關係來看，轉讓金額遠比授權金額高出許多。如果著作轉讓仍得加以限制，將架空轉讓原先立法意旨的目的，而模糊轉讓與授權之間的界限關係；甚至造成權利之紊亂。倘使受讓人在五年內將權利讓與第三方，在五年屆滿後，原先的讓與人可否要求回復其著作權？倘使允讓著作權回復，那麼市場上之交易安全將面臨潰解，法律保護善意第三人的原則亦無法貫徹。為維護交易安全，業已轉讓的權利不可能回復。可見得在轉讓的過程中，種種權利的變動環環相扣，互相牽動，因此著作轉讓不得加以限制期間，始符「轉讓」之意旨。

電影發行權之轉讓可否約定轉讓期間限制？

　　援引電影《新龍門客棧》發行權轉讓訴訟案，香港商思遠影業公司製作電影《新龍門客棧》及電影《青蛇》，其於 81、82 年先後與三本公司（負責人甲）及龍祥公司（負責人甲）簽訂合約書，約定影片發行範圍：「台灣地區之電影公開上映權、錄影帶發行權，轉讓予三本公司、中影公司各二分之一，期間為五年。」事後三本公司及龍祥公司之負責人甲，擅自偽造兩部電影之讓與證明書，並向內政部註冊登記為二部電影之著作權人。思遠影業於 88 年以三本公司及其負責人為被告，向台北地院起訴請求：確認《新龍門客棧》、《青蛇》兩部電影之著作權歸屬於思遠影業。

　　原告思遠影業公司主張，依合約書之約定僅將二部電影在台灣地區之電影公開上映權、錄影帶發行權，售予被告三本公司及訴外人中影公司、龍祥公司各二分之一，且轉讓期間僅有五年；轉讓期間五年屆滿後，被告三本公司、訴外人中影公司、龍祥公司之權利即歸消滅，所有著作權之權利均回復為原告所有。被告三本公司則辯稱，被告三本公司業已取得兩部影片之著作權，縱使雙方合約書載有五年之期間，依照著作權法第 36 條之規定，著作財產權之受讓人在其受讓範圍內取得著作財產權，意指兩部影片之著作財產權主體已發生變動，就其所讓與部分三本公司已為新的著作財產權人，原告思源公司就其讓與之部分則喪失著作權，並不因五年期間屆滿即當然發生權利轉移。

　　台北地方法院於 90 年 5 月 24 日判決確認《新龍門客棧》及《青蛇》兩部視聽著作之著作財產權屬於原告所有。判決理由在於，著作財產權人自得就所擁有著作權財產權之全部、一部，依地域、時間、內容、利用方法等而讓與他人。原告係將《新龍門客棧》、《青蛇》之電影公開上映權、錄影帶發行權，分別自《新龍門客棧》電影之簽約日起、《青蛇》電影取得准演證起，為期五年之期間內，分別讓與被告三本公司、訴外人中影公司、龍祥公司，在台灣地區授權利用。原告讓與被告三本公司、訴外人中影公司、龍祥公司有關《新龍門客棧》、《青蛇》之電影公開上映權、錄影帶發行權，應於該期間五年屆滿之日，即為消滅。被告不服一審判決提起上訴。高等法院支持原審法院見解，駁回上訴。被告再上訴。最高法院駁回上訴，全案定讞[5]。

　　依前述法院判決之實務見解，似乎認定著作財產權之轉讓可以約定轉讓期間，而期限屆滿後，著作財產權自動回歸原權利轉讓人。

5　參照台北地方法院 88 年度訴字第 4858 號民事判決、高等法院 90 年度上字第 1083 號民事判決、最高法院 92 年度台上字第 1658 號民事判決。

然而此與著作權法規定「轉讓」之法律效果互相牴觸，因為著作財產權一旦「轉讓」他人後，原權利人不再享有著作財產權，則轉讓期滿後，原權利人亦無可能再度取得著作財產權。日後，高等法院就另案於 95 年 9 月 15 日曾作出判決闡釋：「……著作權或出版權之轉讓，係指著作權或出版權終局、永久之轉讓……[6]」，顯然持與前揭判決不同之見解。

　　法律學者亦主張：「著作財產權的『讓與』，是指將著作財產權的全部或部分終局地移轉讓與他人或與他人共有，亦即將其全部著作財產權，或將其部分的權利如重製權、公開演出權，或著作財產權的應有部分以賣斷或其他類似的方法（贈與、互易）永久讓與他人，而不只是讓與一段時間，此即著作權法第 36 條第 1 項所規定情形。」[7] 若將高等法院及學者之見解，援引至前述電影《新龍門客棧》發行權轉讓訴訟案，可知原告及被告簽訂之合約，應係混淆誤用合約用語「授權」及「轉讓」，引致權利不當變動之錯誤解讀，造成原告之著作權益受損。然而該案三級三審法院判決結果，認定因著作權轉讓本身附有期限限制，於期限屆滿時失其效力，故《新龍門客棧》、《青蛇》之電影公開上映權、錄影帶發行權，應於該五年期間屆滿之日，即為消滅，其判決理由之構成顯然違反著作權讓與之規定；如探求當事人真意及履約實況，合約應屬發行權授予之約定，授權期間為五年，而非著作權轉讓約款；法院未加以導正，雖然保住原告的權益，但卻混淆「轉讓」之本質及其法律效果，應予釐清。

6　參照高等法院 94 年度上更（二）字第 792 號刑事判決。

7　參閱謝銘洋等著，《智慧財產權入門》，元照出版社，2018 年 9 月出版，頁 278。

（三）授權型態：專屬授權、非專屬授權、獨家授權

專屬授權與獨家授權兩者效力不同，以著作權人可否自行利用作品為區別

實務上主要可以區分成三種不同型態：專屬授權（Exclusive License）、非專屬授權（Non-Exclusive License）以及獨家授權（Sole License）[8]。「專屬授權」的效力最強大，是授權人給予被授權人獨占的許諾，著作財產權人一旦為專屬授權，即不得再就同一權利內容授權第三人使用，甚至授權人自己亦不得使用該權利，被授權人依契約之約定，取得行使該著作財產權之獨占權利。「非專屬授權」效力最和緩，著作財產權人為非專屬授權後，就同一內容之著作財產權得再授權多人，不受限制，且不禁止授權人本身或再授權第三人利用。至於「獨家授權」，指的是著作財產權人於授權他人後，同時負有不得再行授權第三人之義務，但並未排除著作財產權人自己行使權利。換言之，獨家授權並不等同於專屬授權，兩者最大的區別是：著作財產權人自己是否得再行使權利。當事人選擇何種授權型態，應依其約定判斷，實務上由於創作者不瞭解專屬授權、非專屬授權、獨家授權之區別，經常未約定授權之型態，造成授權的權利義務無法明確化，宜予改進。

影視作品之專屬授權、非專屬授權及獨家授權，合約實務上時而出現併存約定之情形，例如：「甲方（編劇）同意『獨家』『專屬授權』乙方（製作公司）將劇本《XXX》語文著作改編拍攝成為影集。」但由於「獨家授權」與「專屬授權」之法律效果不同，此種約定將造成日後條文解讀之爭議，故應釐清雙方之真意，刪除其一；如製作公司欲提高授權之效益，防止編劇再將劇本授權予他人改編拍攝，應採「專屬授權」之授權方式。因此，合約中應明確約

8　參照智慧財產法院 108 年度民著訴字第 99 號民事判決。

定授權類型，不宜將不同的授權型態併存，以免引起無謂紛爭。

專屬授權／獨家授權／非專屬授權之比較

授權性質 權利人	專屬授權 exclusive license	獨家授權 sole license	非專屬授權 non-exclusive license
授權人 著作財產權人	不可利用著作 不可再授權 第三人	可自行利用著作 不可再授權第三人	可利用著作 可再授權第三人
被授權人	可利用著作 可轉授權	可利用著作 轉授權？ （需經授權人同意）	可利用著作 不可轉授權

　　著作授權之三種不同型態，究竟應採取哪種授權模式為宜，創作者（例如編劇）需考量著作有無再授權他人或自行使用之情形；製作公司欲改編原著小說為影片，則需一併考量影片發行與 IP 開發所需之權利範圍，才能妥善掌握授權的型態。

二、授權合約之約定

授權合約條文宜具體明確，如約定不明依法推定「未授權」

　　授權合約要素包含授權標的、授權期間、授權區域、授權金及付款方式、授權載體、授權範圍等。雙方就授權合約內容，應為具體、明確之約定，否則，如授權事項約定「不明確」，法律上則推定為「未授權」[9]。同時，為了保障善意的被授權方，倘使授權期間內權利人轉讓其著作財產權，對於原先授權內容，須確保不會造成任何影響[10]。

[9]　著作權法第 37 條第 1 項：「著作財產權人得授權他人利用著作，其授權利用之地域、時間、內容、利用方法或其他事項，依當事人之約定；其約定不明之部分，推定為未授權。」

[10]　著作權法第 37 條第 2 項：「前項授權不因著作財產權人嗣後將其著作財產權讓與或再為授權而受影響。」

（一）授權標的

針對權利人欲授權之權利標的，應清楚明示。例如編劇欲授權劇本予他方使用，應就「〇〇劇本」之語文著作，明確表示。影視配樂之授權，權利人如果同時享有詞曲之「音樂著作權」及演唱錄製之「錄音著作權」，欲將兩者授權他方使用，則應分別就音樂著作、錄音著作兩部分列舉。在音樂授權實務上，權利人可能同時授權「多首歌曲（詞曲音樂著作）」予他方使用，此時，多首歌曲之呈現，可採取「附件清單」或是「表格」方式約定[11]。另外，電影使用特定歌曲作為配樂，可利用其全部或局部之樂段，烘托或強調影片中之氛圍及角色人物的心境，仍屬授權範圍內之利用。

（二）授權期間

授權期間將因應著作性質、授權用途及使用目的之差異而為不同約定。例如電影公司將電影海報主視覺圖檔（含標準字）非專屬授權予教科書出版社，重製使用於國中音樂教科書課本中出版銷售，由於教科書內容經年改版，具有時效性，因此授權期間僅須三至六年不等，無須永久授權。又如電影公司將預告片、劇照、電影片段等素材授權予金馬影展、台北電影節等影展單位剪輯製作影展宣傳片播映，常見約定授權期間僅限於該年度影展活動期間。不過實務上影展單位日後亦常發生需再將電影素材使用於其他年度影展活動宣傳使用之需求，不宜限制授權期限，故可與授權方洽談取得永久授權，或與授權方簽訂補充協議，約定延長授權期間為永久。

電影配樂之授權期限應如何約定？音樂產業實務上通常都會配合電影之權利保護期間進行約定，例如「附隨本片永久」、「本片受著作權法保護之期間」，意指授權期限係與電影視聽著作權保護

11 約定內容例如「授權歌曲 x 首，如附件清單」；「一、甲方就其所享有權利之音樂著作（日文版歌詞）／錄音著作 1 首（以下簡稱『本著作』）如下表，同意非專屬授權乙方按第二條所列方式重製及利用。」

年限相同之期間，始能確保電影利用時享有完整之歌曲授權。但是如果流行歌曲是針對某廣告短片配樂而授權使用，由於廣告有其時效性，且為配合消費者多追求新穎廣告之需求，因此，流行歌曲授權予廣告短片作為配樂使用，授權將有期間限制（例如三個月或一年）。電影配樂與廣告配樂之授權期間，將因著作用途的差異，會有不同期間之約定。

（三）授權的費用

授權書中未約定授權金不等於無償授權

倘使權利人「免費」提供權利內容予他方使用，授權費用是否即無需約定？由於授權費用未約定，不代表權利人即為免費提供之意，為了避免雙方認知歧異，授權費用仍應明確約定如下：「甲方（權利人）『無償』授權予乙方（被授權方）……」，或載明「授權金為零元」。授權費用或委製酬勞通常也會搭配「付款期限」及「驗收」一併約定，編劇與製作公司就劇本合約、配樂合約之簽訂，即經常會以「分期付款」方式進行。

劇本、小說、文學作品授權予影視製作之授權費多少才屬合理？現行實務並未有統一標準[12]。至於影視作品改編之權利金支付時點，常見有以下兩種方式[13]：

> **· 依照劇組進度** （甲方：作者 乙方：製作公司）
>
> 1. 「本小說著作」授權金為新台幣（下同）＿＿＿＿元整（未稅）。本合約簽約當日，乙方需支付甲方總授權金的 50%，即新台幣＿＿＿＿元整（未稅）作為簽約金。

12 不過，就小說及文學作品之授權，光磊國際版權經紀有限公司資深影視經紀人林珊珊表示：「合理的授權費是製作費的 2.5% 到 4%（2.5% 算很基本的地板價）。假設有部電影的預算是 2,000 萬元，那麼授權費 50 萬元就是相對合理的數字」，參閱出版轉影視 II．經紀．故事媒合術：談授權與擬合約，讓專業的來，產業專題研究及調查報告，文化內容策進院，2020 年 12 月 2 日。

13 參閱黃秀蘭，【蘭天律師專欄】— IP 開發多層次授權的眉角：原著、影視改編與衍生商品應用，典藏 Artouch，2022 年 12 月 1 日。

2. 若乙方根據「本小說著作」改編電影，乙方需於主創團隊到位（確定導演、製片、主要演員、監製、編劇及攝影）以書面或電子方式通知甲方，並於通知後五日內給付甲方總授權金的 50%。

3. 乙方同意將本電影收入（即本電影發行授權金）扣除成本後之淨額的 1%，支付予甲方作為分潤。

• 依照編劇工作期程支付　　（甲方：編劇　乙方：製作公司）

1. 雙方簽約完成後兩週內，甲方應交付故事大綱、人物小傳、分集大綱、第一集劇本。乙方支付 30% 之授權金，共計 30 萬元整（未稅）為簽約金。

2. 第二期期程不晚於＿＿＿年＿＿＿月＿＿＿日。甲方交付十集完整劇本並驗收通過後七日內，乙方支付 40% 之授權金，共計 40 萬元整（未稅）。

3. 尾款給付於本劇開拍日前，甲方交付劇本定稿（拍攝版）並驗收通過後七日內，乙方支付 30% 之授權金，共計 30 萬元整（未稅）。乙方如利用本合約劇本進行 IP 開發之各項收益分潤，甲、乙雙方另議之。

（四）授權範圍

　　針對授權之範圍，除了就被授權方當下欲使用之情形為授權外，授權方及被授權方更應就著作之「未來規劃」為通盤考量。倘使電影公司聘請設計師製作電影海報，電影公司若欲使用該款海報設計製作電影原聲帶專輯封面、周邊商品，是否可自行決定？鑑於電影海報作為影片之第一印象視覺連結，宜力求電影與海報之搭配得當，讓消費者足以快速辨識（或選擇）該部電影。因此，對於電影公司而言，電影海報之使用範疇不宜有過多限制，近年來電影公

司與設計師簽約，通常約定由電影公司享有海報設計之美術著作財產權，可同步使用海報製作電影原聲帶專輯封面及周邊商品；不過亦有少數情況，例如電影海報係將知名畫家之油畫作為主視覺，加以改作設計成為電影海報，畫家享有主視覺之美術著作權，電影公司僅取得海報主視覺之使用授權，且以電影宣傳用途為限，以避免與原畫作之其他商業活動發生利益衝突，此際，須視授權範圍（時間／地區／載體）是否包含電影原聲帶專輯封面及周邊商品而定。換言之，電影公司就 IP 周邊商品之開發，如果已有考量規劃，則應預先取得權利人授權，以避免後續使用之困擾。

　　導演阮鳳儀執導的台灣電影《美國女孩》，2021 年 12 月 3 日在台灣上映，與此同時，2021 年 12 月 11 日商周出版社出版《美國女孩：電影劇本與幕後創作全書》一書 [14]。電影劇本授權製作公司（水花電影股份有限公司）拍攝，嗣並授權出版社（商周出版社）出版實體書籍，權利人就授權的對象、權利內容，以及載體差異有清楚之規劃與約定，利於後續的出版開發，即屬適例。

三、授權與轉讓之選擇

　　授權與轉讓的意涵與法律效果不同，兩者應如何選擇？從權利人的角度出發，應考量「著作性質」的差異，是否有「其他利用」之可能性存在。例如電影配樂，除了使用於影片外，可另外開發成為電影原聲帶，或作為廣告配樂、體育賽事入場音樂等，因此，配樂之音樂著作權人，通常會採取授權的方式進行。就製作公司而言，買斷權利或取得更多權利範圍之授權，對其並非絕對有利之選擇，製作公司應考量授權與轉讓的「對價」天壤之別，公司之財務、預算是否足以支付；同時，就著作後續利用之規劃，公司是否有開發

14　參閱《美國女孩》電影劇本與創作全書，阮鳳儀著，110 年 12 月初版，商周出版。

衍生作品之能力，皆須事先衡量。倘使電影製作公司並無舞台劇開發之經驗，針對劇本之語文著作，公司買斷權利或同時取得舞台劇開發之授權，對其並無太大實益。

（一）影視作品各項著作之授權或轉讓（產業慣例）

電影為眾多著作之集大成，各職務人員依據「工作內容」、「貢獻程度」之差異，其所享有之著作類型亦不同。通常一部電影之著作類型，各職務人員享有之著作權如下：編劇（語文著作）、導演（戲劇著作）、美術設計（美術著作）、攝影（攝影著作）、配樂（音樂／錄音著作）、演員（表演著作）、製作公司（視聽著作）。製作公司為了確保電影能完整發行及上映，就各著作應取得授權或轉讓呢？

一般而言，導演的「戲劇著作」、演員的「表演著作」、剪接師的「編輯著作」和攝影師的「攝影著作」會經由轉讓方式使電影公司取得著作財產權，因為這些著作內容難以與電影割裂呈現，創作者也不太可能授權第三方使用。電影公司必須完整維持影片內容，以利放映及上架，因此就戲劇、表演、攝影等著作財產權，多採轉讓方式取得，成為影視實務的商業慣例。至於編劇撰寫劇本的語文著作、電影配樂的音樂著作及錄音著作，皆可再授權給他人作為其他目的使用，例如劇本授權製作舞台劇、電影配樂授權廣告作為背景音樂等，因此創作者多半以授權方式提供給影視製作公司利用劇本和配樂。但有些電影公司希望維持影片的獨特性，以及減少競爭因素，也可能支付較高的金額，取得劇本或電影配樂完整的著作權。倘若劇本未來仍有規劃使用之可能，包括進行 IP 開發，編劇宜保留較大範圍之權利，僅需授予製作公司影視改編權即足，編劇仍享有其他型態改編之著作權，日後可自由彈性行使權利。至於製作公司如果有劇本商業獨占之考量，避免編劇就劇本自行或再授權他方使用，則可考量於限定期間內為劇本專屬授權之約定，亦可

達到預防競爭之目的。

從以上商業慣例分析，各著作以授權或轉讓之方式予電影公司，其關鍵考量主要在於著作有無「多元利用」可能性？各著作利用是否會與電影產生「競爭關係」？各著作權利人如理解商業慣例運作及其邏輯，有助於放下成見、避免受騙與心態不平衡。

（二）權利保留──電影劇本《黑色追緝令》NFT 侵權訴訟

電影《黑色追緝令》（Pulp Fiction）是一部 1994 年上映 [15] 的美國影片，為昆汀・塔倫提諾（Quentin Tarantino）執導與編劇，曾榮獲奧斯卡最佳原創劇本獎。製作公司 Miramax 於 1993 年與導演昆汀・塔倫提諾簽約時，約定由製作公司取得電影大部分之著作權，導演僅保留電影劇本之部分權利，即「Tarantino has the rights to print publication（including, without limitation, screenplay publication）of the film.」。究竟導演昆汀保留享有《黑色追緝令》電影劇本之發行權，是否包含製作成 NFT 及發行上架之權利？需否取得製作公司之授權？製作公司及導演在日後的訴訟中各持己見。

導演昆汀・塔倫提諾於 2021 年 11 月初預計將未公開之電影《黑色追緝令》電影劇本手稿片段獨家導演解析影音內容，製作成七個 NFT 在 Open Sea 發行上架。電影《黑色追緝令》著作權人即製作公司 Miramax 於 2021 年 11 月 16 日向法院提起訴訟，禁止導演製作銷售 NFT，並主張：（1）製作公司享有電影及劇本之著作權，導演昆汀・塔倫提諾若利用電影劇本製作 NFT 及發行上架銷售，構成違約及侵權；（2）原告已被授予「現在或以後已知之所有媒介中」散布《黑色追緝令》的權利（granted the studio the right to distribute"Pulp Fiction"in all media now or here after known），基於

15 電影《黑色追緝令》是一部美國黑色幽默犯罪片，獲得奧斯卡提名包括最佳影片等七項大獎，最終贏得最佳原創劇本獎。Lizzy，影迷「必修」電影！是哪 4 個原因，讓《黑色追緝令》成為影響一整個世代的經典神作？娛樂重擊，2017 年 3 月 27 日。

此條款，其當然享有出售與劇本相關之 NFT 的權利，且只有原告能鑄造該片相關之 NFT。

導演昆汀・塔倫提諾則認為基於雙方合約其保留擁有出版發行權利，針對時空背景原不存在之 NFT，他身為電影劇本的原作者，當然擁有「一切未曾轉讓給第三方」之權利，包含 NFT 之製作[16]。因為依國際公約或許多國家著作權法之共通原則，作者授權或轉讓給第三者權利時，應作限縮性之解釋，亦即只要未明確授權或轉讓的部分，則權利仍應保留於原作者手中（參考我國著作權法第 36 條第 3 項、第 37 條第 1 項），故被告自得依此鑄造 NFT[17]。本案雙方於 2022 年 9 月 8 日向法院陳報已達成和解，兩週內撤回訴訟。同時發表聯合聲明：「雙方已同意將不再追究此事，期待未來相互合作，包括可能的 NFT 產品。」[18]

如從法律面分析，除了參照著作權法第 36 條保護權利人之精神外，由於製作公司 Miramax 與導演簽署之合約約定，導演仍保留部分權利，包括：「soundtrack album, music publishing, live performance, print publication (including without limitation screenplay publication, 'making of' books, comic books and novelization, in audio and electronic formats as well, as applicable), interactive media, theatrical and television sequel and remake rights, and television series and spinoff rights. （譯文：原聲帶、音樂出版、現場演出、印刷出版（包括但

16　昆汀導演的律師反駁製作公司的主張，寫道：「原告 Miramax 錯了，這是淺顯易懂的。昆汀導演的合約很清楚，他有權銷售《黑色追緝令》劇本手稿的 NFT。」（Tarantino's attorney Bryan Freedman rebutted Miramax's claims, writing that "Miramax is wrong — plain and simple. Quentin Tarantino's contract is clear: he has the right to sell NFTs of his hand-written script for Pulp Fiction."），詳請參閱 ANDREW R. CHOW，The Quentin Tarantino-Miramax Dispute Isn't the First Lawsuit Over NFTs—And it Won't Be the Last，TIME，2021 年 11 月 17 日。

17　陳家駿，從經典電影「黑色追緝令」NFT 訴訟案之強制動議—談非同質代幣之著作侵權，科技產業資訊室，2022 年 6 月 29 日。

18　Adi Robertson，Quentin Tarantino settles NFT lawsuit with Miramax / A months-long standoff ends，THE VERGE，2022 年 09 月 10 日；NOTICE OF SETTLEMENT, MIRAMAX, LLC, vs. QUENTIN TARANTINO & VISIONA ROMANTICA, INC.（Case 2:21-cv-08979-FMO-JC Document 41, Filed 09/08/22, Page ID #:591），United States District Court Central District Of California。

不限於以音訊或電子形式出版劇本、製作集、漫畫和小說等）、互動式媒體，以及製作影視續集、重拍、系列影集和其他衍生作品權利。）」，意指導演昆汀‧塔倫提諾保留的權利包括劇本電子形式的出版（print publication including electronic formats）[19]，因此導演製作發行 NFT 產品並未違約或侵權，但由於 NFT 係合約簽訂後，超過 20 年始產生之新科技，雙方易滋爭議，幸而在和解時明確化原合約之解讀歧異，方能真正解決問題。

四、影視作品製作實務：授權／轉讓之約定

（一）影視田調素材之授權與轉讓

　　劇組透過田野調查蒐集素材、資料，就田調素材之權利內容，可能包含受訪人物民法上之肖像權、隱私權、姓名權、名譽權，亦可能包含採訪者及受訪者因對談產生的語文著作等。因此，倘若劇本、影集使用田調素材，應取得田調素材權利人之授權或轉讓。過往田調素材的權利歸屬，經常被忽略；近期影視產業對於田野調查之工作日趨熱門，關於田調之成果包括錄音、錄影、逐字稿及調查報告等，其權利歸屬成為製作公司與編劇（及田調人員）重視之合約事項，實務上合約之具體約款例示參考如下：

田調開發合約　　（甲方：電影公司　乙方：田調人員／編劇）
1. 甲方委託乙方負責執行《○○》影集（以下簡稱「本著作」）之田野調查工作。

19　Neil Elan，Pulp Fiction NFT Lawsuit (Miramax V. Tarantino, Et Al.): A Preview Of Coming Attractions，Forbes，2022 年 7 月 25 日，https://www.forbes.com/sites/legalentertainment/2022/07/25/pulp-fiction-nft-lawsuit-miramax-v-tarantino-et-al-a-preview-of-coming-attractions/?sh=4156c7b56ca2。

2. 乙方應依甲方需求及指示負責執行本著作故事開發等所需之田調工作，包括但不限於實地採訪、採訪訪綱撰寫、訪談摘要整理、訪談錄音檔整理）、開發資料整理（包括但不限於相關書籍閱讀、書摘整理、網路資料整理）、會議參與，以及其他甲方交辦田調之相關工作。

3. 乙方應依甲方要求隨時回報田調工作進度、提交田調相關資料等。

4. 甲方出資聘任乙方進行田調工作，乙方因履行本合約所取得、創作等產出之本著作相關田調資料（包括但不限於文字、照片、圖片、錄音、影像等）之著作權（含著作人格權、著作財產權）及所有權，均屬於甲方所有。乙方不得對此主張任何權利，甲方並得自行或指定第三人以重製、改作等任何方式利用田調資料。

5. 乙方同意根據甲方要求修改完成田調資料，並不再另行收取修改費用，修改後文件檔案資料（包括但不限於圖文、聲音、影像等）之著作權皆歸甲方所有。

「填寫網路問卷」之田調授權方式

製作公司進行田野調查，欲瞭解時下年輕人的職場經驗與愛情故事，作為影集劇本開發之參考使用。製作公司將採用「填寫網路問卷」方式進行田調，需否取得受訪者之授權？如何透過問卷取得授權？受訪者填寫田調問卷或接受深度訪談所分享之個人職場經驗與故事，涉及隱私權、姓名權及名譽權，倘使作為劇本開發的內部使用，並由編劇進行改編撰寫成為劇本，而劇本中使用到受訪者特殊之職場個人經驗，即需取得原型人物之授權。

雖然開發過程未必使用所有受訪者之故事，但為避免日後無法找到原型人物授權，或直接使用而引發侵權之疑慮或爭議，宜在問

卷中訂定欄位，載明此份問卷之內容將作為故事開發使用，受訪者同意無償授權，並由受訪者自行勾選「同意」或「不同意」之選項，可作為受訪者同意授權之佐證。倘使劇組另外邀約特定受訪者進行深度採訪，宜簽署書面之受訪同意書，具體約定授權範圍。

（二）影視劇本之授權／轉讓

　　實務上曾發生導演以製作公司之名義，申請取得文化部短片輔導金及台中拍獎助金。導演與製作公司簽訂導演／編劇合約，約定短片劇本及影片之著作財產權歸屬製作公司，製作公司並給付微薄報酬予導演。製作公司完成短片後需依補助合約授權文化部及台中市電影館永久無償使用影片。製作公司完成短片三年後，可否將短片視聽著作權轉讓予導演？需先審視有無牴觸補助合約或相關規章辦法，輔導金辦理要點雖規定：「十二、（五）獲輔導金者不得將獲輔導金資格或輔導金短片企劃書轉讓他人。獎助合約第九條：乙方不得將契約或債權之部分或全部轉讓予他人。但……經甲方書面同意者，不在此限。」但由於製作公司並未讓與輔導金資格、獎助債權予導演，因此，並無牴觸輔導金要點／獎助合約之情形，但導演仍需概括承受製作公司應負擔之影片授權利用之義務。雙方轉讓合約具體條文例示參考如下：

著作權轉讓契約　　　　（甲方：製作公司　乙方：導演）

1. 甲、乙雙方前於民國 x/x/x 簽訂《○○》短片導演／編劇契約，甲方同意將其依導演／編劇契約所享有之智慧財產權全部讓與乙方，包括田調資料、故事大綱、角色人設、劇本之語文著作權及短片（含預告片）之視聽著作權。

2. 乙方同意概括承受甲方前與文化部、台中市電影館簽訂補助
合約之權利義務，包括但不限於下述各項：

(1) 永久無償非專屬授權台中市電影館在全世界、全媒體播
映影片。（獎助金合約）

(2) 永久無償授權文化部影視局及其再授權之人及其他政府
機關，將影片數位檔案之全部或一部重製、改作或部分
剪輯後，於國內外於非營利活動中公開上映、公開演出、
公開口述、公開展示、公開傳輸。（輔導金合約）

3. 乙方受讓享有短片《○○》劇本及影片之著作權，有權自行
使用包括但不限於改編拍攝長片或授權第三方製作舞台劇、
音樂劇，以及進行 IP 開發。

4. 本轉讓契約若與短片導演／編劇契約之內容牴觸或衝突，概
依本轉讓契約之約定為主。

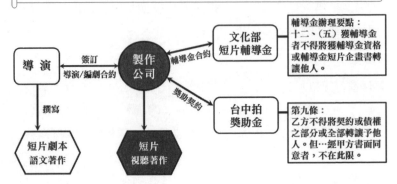

1. 導演申請補助之劇本授權書

導演希望針對劇本開發計畫申請補助，其與編劇之劇本授權書應如何簽訂？如果導演取得輔導金補助以後，希望繼續改編劇本，合約應如何約定？雙方合約具體約定參考如下：

劇本授權同意書　　　　　　　　（甲方：編劇　乙方：導演）

1. 甲方編劇○○○就其與乙方導演○○○共同創作電影《XXXX》劇本之語文著作權（以下簡稱本著作），茲同意授權予乙方改編拍攝製作為電影《XXXX》（以下簡稱本片），包含影片募資、補助／贊助金申請、發行及宣傳。

2. 甲方同意授權乙方得改編本著作為電影劇本，改編後劇本之著作權（含著作人格權及著作財產權）由乙方單獨享有。除署名權外，甲方同意不行使本著作之著作人格權。

3. 甲方就本著作之授權，擁有本片編劇之署名權利，其餘一切有關本片之視聽著作權及本片所衍生之著作財產權及所有 IP 開發及發行事業等權益均歸乙方所擁有，與甲方無涉。

4. 但若乙方確定獲得 2024 年度文化部長片輔導金或其他年度、單位等之補助時，需另外支付新台幣 10 萬元整（含稅）之劇本授權費用予甲方。除另有約定外，日後甲方不得再要求乙方支付任何費用。

（三）影視拍攝製作之授權

1. 劇組拍攝電影場景中雕塑作品之授權

劇組拍攝電影場景中所擺設的美術作品，在實務上處理授權事務經常發生，此時，劇組應向誰取得什麼權利之授權，值得討論。例如劇組拍攝飯店之場景，同時將大廳中央所擺設之雕塑作品一併拍攝入鏡，劇組需否向飯店或雕塑家取得美術著作之授權？由於劇

組拍攝電影場景之畫面中包含雕塑作品，需要取得雕塑作品之美術著作的重製、公開播送、公開傳輸權之授權。通常藝術品收藏家（飯店）買斷雕塑作品僅取得雕塑作品物之「所有權」，並未取得該美術著作之「著作財產權」，僅在少數情況下始由藝術家同時轉讓著作財產權予收藏家（飯店）。如果飯店並未取得雕塑作品之著作財產權，「授權合約」應由飯店（所有權人）及藝術家（美術著作權人）共同簽訂。但若飯店已取得雕塑作品之美術著作財產權，則由飯店（所有權及美術著作權人）單獨授權即可。

2. 音樂劇／電影引用金馬獎之 Logo 圖案、金馬獎主題曲

電影導演如欲將 2022 年公演之音樂劇《台灣有個好萊塢》[20] 改編為電影版，其中包含音樂劇中演員獲得金馬獎之橋段，影片中使用金馬獎 Logo，需否取得金馬執委會之授權？由於「金馬獎」文字名稱不受著作權法之保護，但圖案屬於美術著作，並享有商標權，因此，導演需向電影事業發展基金會及金馬執委會取得金馬獎 Logo 圖案之美術著作授權。此外，改編電影版之音樂劇製作並未將該 Logo 及文字名稱作為商標使用，故無需取得商標授權。

電影導演如拍攝重現金馬頒獎典禮之場景，欲使用原版之金馬獎主題曲〈金馬奔騰〉，需取得何項著作之授權？向何人取得授權？導演使用原版〈金馬奔騰〉歌曲，就「音樂著作」部分，須向音樂著作權人（作曲：樊曼儂／作詞：孫儀）或管理權人（音樂經紀代理公司／集管團體）取得授權。就「錄音著作」部分，須向錄音著作權人（金馬執委會或錄製者）取得授權。

20 音樂劇《台灣有個好萊塢》為知名劇團瘋戲樂工作室於 2022 年在台北表演藝術中心演出之舞台劇，其中某一橋段重現金馬獎頒獎典禮之場景，現場播放金馬獎主題曲，並已取得授權，參閱國藝會補助成果檔案；udn 售票網。

3. 廣告配樂之授權限制

關於廣告配樂之授權條件，除了就「授權區域、授權標的、授權期間、授權金、授權範圍」進行約定外，若授權人（唱片公司或音樂製作公司）不希望被授權人割裂而單獨使用廣告配樂中之音樂著作，以免造成與授權人之間競爭關係。此際，雙方合約中應特別明訂授權之限制約款，參考條文如下：「被授權人不得擅自將本合約載明之歌曲音樂著作，自廣告影片中割離，單獨進行重製、重組、混音、編曲等行為。」

4. 國際商業發票（Invoice）是否為授權依據

外國圖庫網站提供之電子發票可否取代圖片授權書？

許多廣告業主委託導演拍攝廣告短片，其與導演簽訂的委製合約中，經常會約定擔保條款：「導演保證履約過程及委製影片皆無違法侵權情事。」導演如從外國網站下載及購買背景音樂、歷史照片等素材，使用於委製影片中，卻僅收到國際商業發票（Invoice），未附有素材著作之授權書。此際，導演得否以國際商業發票為據，主張合法利用素材於短片製作？此情形有無違反委製合約之擔保條款，或觸犯著作侵權之法律風險？以上問題在實務上造成許多導演的困擾。

由於導演係信賴外國網站之授權資訊（應截圖佐證），且已完成付費授權取得國際商業發票（Invoice），其無侵害他人著作之故意存在，因此，導演不至於發生刑事責任之問題。倘使嗣後出現真正權利人出面主張權利，此時，導演須補作授權、付費或更換背景音樂、照片等素材資以因應即可，並不會違反導演合約之擔保條款約定。

商業圖庫網站之授權條款是否明確

關於商業圖庫網站授權之應用實例，台灣交通部台鐵石虎彩繪車廂設計爭議案，設計師向圖庫網站付費取得俄羅斯插畫家創作花豹圖片素材之使用授權後，將花豹圖片使用於石虎車廂設計，事後引發網友質疑有抄襲之嫌。俄羅斯插畫家享有其創作花豹圖片之美術著作權，如果俄羅斯插畫家將花豹圖片授權給圖庫網站，台灣設計師向圖庫網站付費取得花豹圖片之使用授權，且授權範圍包含完整之商業使用，即可將圖片合法使用於台鐵車廂設計。但若圖庫網站之授權條款具體載明就商業使用有特定數量或範圍之限制條款，倘使超出使用範疇，仍有侵權之疑慮[21]。

5. 創用 CC 公眾授權條款

創用 CC 授權條款（Creative Commons），呈現創作與使用兩者一體的概念。透過眾人自願共享智慧成果，讓文化資源自由流通、累積，並且激盪出更多的創作。CC 授權採「部分權利保留」，由著作人設計授權條件，將著作開放公眾使用，不限人、時、地，對所有人為有效的開放授權，以便於著作的「創」作與使「用」。創用 CC 主要包括四個授權要素：「姓名標示」、「非商業性」、「禁止改作」以及「相同方式分享」，共組成六種授權條款[22]。影視實務工作者，若考量授權費用之負擔過重，可參考創用 CC 之素材內容，依循創用 CC 公眾授權之條件加以使用。不過，關於創用 CC 之授權機制，前提仍需確認創用 CC 著作來源是否已取得合法著作權人之授權，創作者在運用創用 CC 授權素材時，也必須更加謹慎審視授權範圍及使用方式之限制，避免因誤用而觸法。

21　詳請參閱黃秀蘭，台灣藝術大學傳播學院【智慧財產權與合約談判】課程 §5 隨堂筆記【圖文設計之著作授權—實務侵權案例】，蘭天律師官網，2023 年 10 月 12 日。
22　創用 CC 授權介紹，請參閱 CC 台灣社群網站；台灣創用 CC 計畫網站。

（四）舞台劇使用動畫影片之授權

「回簽報價單」是否具有法律效力？

舞台劇常見使用動畫影片作為舞台背景，表演團體委託動畫師製作動畫影片時，實務上常見採取「回簽報價單」之方式，其效力為何？動畫師針對業主之需求而寄發報價單，屬於民法上之「要約」，倘使由業主本人或代理權人簽名回傳報價單，屬於「承諾」，雙方就報價單內容之意思表示合致，具有法律效力，雙方間即成立有效之動畫影片製作之承攬合約關係（民法第 153 條）及出資聘人關係（著作權法第 12 條）。但畢竟「報價單」內容簡略，對於雙方權利義務並無明確約定，尤其是動畫影片的權利義務歸屬並未載明，易造成紛爭。表演團體與動畫師之間仍宜就雙方約定之合作條件簽訂合約，以取代報價單。

動畫影片可否依舞台劇演出次數計算授權金？

若表演團體採用動畫師完成之動畫影片，使用於舞台劇之首演。動畫師可否要求表演團體日後全球巡演舞台劇時，如欲繼續使用動畫影片，須按演出場次支付授權金？如何約定？

建議表演團體（甲方）與動畫師（乙方）作成如下約定：

1. 本節目演出共計三場，將於 2024 年 12 月 31 日前表演完畢。
2. 乙方履行本合約所完成之著作（含動畫影片，以下簡稱本著作），以乙方為著作人，享有著作人格權及著作財產權。
3. 乙方同意授權甲方使用本著作於本節目 2024 年之三場演出。
4. 本合約演出結束後，甲方日後如進行本節目之重演、改作等表演，應通知乙方，並支付每場次 X 元之授權金。

（五）孤兒著作之許可授權制度——紀錄片《大俠胡金銓》

製作公司欲使用他人作品，卻因著作權人不明、失聯等無法取得授權之情形，時有所聞。立法者基於促進著作使用流通及文化發展之意旨，制定文化創意產業發展法第 24 條第 1 項之規定：「利用人為製作文化創意產品，已盡一切努力，就已公開發表之著作，因著作財產權人不明或其所在不明致無法取得授權時，經向著作權專責機關釋明無法取得授權之情形，且經著作權專責機關再查證後，經許可授權並提存使用報酬者，得於許可範圍內利用該著作。」建立「孤兒著作」之許可強制授權制度。例如林靖傑導演執導之紀錄片《大俠胡金銓》，於 2022 年 1 月首映，影片中使用《HERE IN HONG KONG》影片 1 分 42 秒，由於製作公司已盡一切努力，仍無法取得該著作之使用授權，因此，於 111 年 4 月 27 日向智慧財產局申請取得許可授權，給付提存權利金後，即可合法使用。

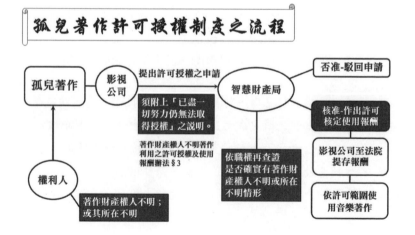

五、美術著作侵權案

（一）展覽活動帆布主視覺圖案──改製環保袋爭議 [23]

展覽活動主視覺設計帆布之所有權與美術著作權歸屬

　　展覽活動主辦單位在活動結束後，基於環保因素之考量，常將展覽活動使用之巨型帆布，委託廠商再利用，改製背包或環保袋。然而卻未留意帆布上之主視覺屬於美術著作，究竟有無取得主視覺設計師之授權，或業已轉讓由主辦單位取得該圖案之美術著作權，即當作廢棄物回收，委託廠商拆解再製，以至於原設計師出面抗議，主張侵權，廠商頗覺錯愕。台灣曾發生此類案例，某年文化局辦理某大型活動，由得標廠商簽署展覽採購案，該廠商另聘設計師創作主視覺圖案，雙方疏忽未簽約，依著作權法第 12 條之規定，主視覺圖案之美術著作權歸屬設計師所有，廠商（含業主─文化局）僅有當次展覽之利用權。

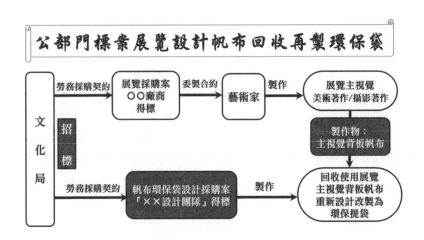

公部門標案展覽設計帆布回收再製環保袋

23　參閱蘭天律師官網，回收活動帆布重製環保潮包─我錯了嗎？2022 年 7 月 27 日。

展覽後主辦方回收再利用主視覺設計帆布，須否徵得設計師同意？

孰料活動結束後，文化局舉辦第二次招標，由某設計公司得標改製活動帆布為環保袋，但採購契約皆未載明帆布上的圖案著作權歸屬何人，得標的設計公司認為帆布為廢棄物，其上圖案可任意使用，於是利用該圖案再製為環保袋，由於設計款式獨特，上傳 IG 限時動態，引起媒體關注，加以報導。原設計師獲悉後，指控環保袋設計公司侵權，引發一連串紛爭。究竟文化局應該如何約定主視覺之著作權歸屬或授權範圍？環保提袋圖案之著作權歸屬？文化局是否有權將活動主視覺帆布委託及交付予製作公司，重新設計製作為環保提袋？環保袋製作公司有無侵權？

如果帆布上圖案的美術著作權合約明定歸文化局所有，那麼文化局委託環保袋製作公司以二創方式處理帆布，當然有權同意得標廠商使用或改作帆布上的圖案；此種情形，製作公司完全沒有侵權的疑慮。但若是圖案著作權歸屬設計師，而他只授權文化局使用在設計展中，未曾允諾作為其他用途，製作公司改作再製成為揹袋，就必須進一步分析有無侵權的風險。如果圖案的權利由設計師取得，文化局在委託處理廢棄帆布之前，就應該先取得設計師的授權，以免承包廠商陷入法律風險。因為委託人必須要擔保交給製作公司的帆布上面皆無任何權利瑕疵，包括著作權及所有權。

由於此案帆布是文化局出資定作，所有權歸文化局享有，再移轉給製作公司自由處分，這部分文化局有權處理。但是倘若帆布圖案的美術著作權不歸文化局享有，即無權利交給製作公司改作。不過，往昔通常公家機關簽訂採購契約，第十四條都是約定由機關取得所有權利，而且，無論是何種情形，製作公司均無侵權的故意，縱使最嚴重的狀況，設計師保留帆布圖案的美術著作權，他也不能控告製作公司改製的行為觸犯著作權法；因為製作公司是接受文化局委託執行合約，信任文化局有權交付廢棄帆布。但最理想的做法

還是透過合約，釐清三方的權利義務，免得環保袋製作公司無辜受牽累。

關於展覽主視覺美術著作權歸屬，應依文化局與得標廠商簽訂之展覽勞務採購契約約定之，其約定方式有兩種：

1. 展覽內容及相關素材（含主視覺）之著作權及所有權歸屬文化局：

 文化局享有主視覺之美術著作權及主視覺背板帆布之所有權，得授權及交付予設計團隊重製、改作為環保提袋。

2. 展覽內容及相關素材（含主視覺）之著作權歸屬得標廠商或設計師：

 文化局如僅取得主視覺美術著作之使用授權，授權範圍僅限於展覽活動中使用，未經主視覺美術著作權人之同意，不得將含有主視覺圖案之背板帆布提供設計團隊重製、改作為環保提袋，否則即有侵權之虞。設計公司依勞務採購契約將展覽主視覺背板帆布重新設計製作成環保提袋，應由文化局向設計師取得主視覺之授權；如未取得授權，主視覺美術著作權人出面主張權利時，應由文化局承擔侵權責任。

（二）台灣設計展——新竹獸設計爭議 [24]

2020 年 10 月間移師新竹舉辦之台灣設計展的「新竹獸」曾爆發剽竊風波。「新竹獸」為台灣藝術家郭○臣發起概念 [25]，但在與策

24 台灣英文新聞，最新！台灣設計展焦點「新竹獸」爆抄襲　總策展人不敵輿論二度回應，2020 年 12 月 9 日。

25 「郭○臣表示，今年三月受台灣設計展總策展人劉○蓉邀請，參與新竹轉運站的策展規劃，三月前往新竹場勘，新竹轉運站鄰近今年重新開放的新竹動物園，當時因參觀了動物園加上轉運站造型新穎，在他眼中猶如一座移動中的巨獸，轉運站因位於新竹交通樞紐，將他想像成眾多動物大腳伸出轉運站，

新竹獸設計爭議照片

圖片源自
郭○臣臉書

圖片源自新竹市政府

展團隊規劃設計討論後，該團隊卻交付給別的設計公司負責，總策展人更誤導大眾「新竹獸」為自己的想法，此舉不僅讓藝術家感到不受尊重，也在事件曝光後引起各界議論。郭○臣於臉書發聲後，總策展人劉○蓉出面道歉[26]。

設計師創作之新竹獸設計草圖，圖面創作已達具有原創性之程度，故受著作權法之保護。設計草圖之著作權歸屬於設計師或策展人？若新竹獸之設計草圖是由設計師自行發想、繪製而成，設計師單獨享有設計草圖之美術著作權。雖然策展人亦參與新竹獸概念討論會議共同腦力激盪，但因其僅提供抽象之概念與行銷說法，而未創作出具體表達的圖案，故不享有著作權，亦非屬共同創作。

至於策展公司是否取得「新竹獸」圖案美術著作之權利，須視具體情形下雙方的約定方式而定。如果策展公司與設計師並未達成

如同新竹這城市巨獸等待跨向下一步，而有了新竹獸的概念。」參閱最新！台灣設計展焦點「新竹獸」爆抄襲 總策展人不敵輿論二度回應，台灣英文新聞，2020 年 10 月 15 日。

26 總策展人劉○蓉在臉書表明：「身為總策展人責無旁貸的需要解釋與觀照到每一個設計師與合作夥伴的心情，我可以想像他如此體諒我們在展後才發交文心中一定很不好受，我很難過也對○臣深感抱歉。」參閱台灣設計展新竹獸惹議 總策展人在臉書致歉，中央通訊社，2020 年 10 月 13 日。

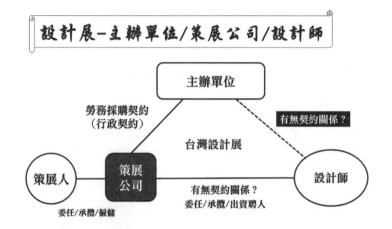

合意共同合作設計案，雙方間未曾成立法律關係，設計師僅提案展示草圖，則策展公司不享有「新竹獸」之權利。如若雙方已口頭約定由策展公司出資、設計師負責設計製作「新竹獸」，雖未簽署書面合約，仍成立著作權法規定之出資聘人關係。但倘使雙方的口頭約定未明確提及「新竹獸」設計草圖之著作權歸屬，依著作權法第12條之規定，應由設計師享有著作權，而策展公司僅在其出資目的範圍內，享有利用權；策展公司有權將設計草圖重製、改作為新竹獸成品；惟日後無法再作其他衍生性的改作。除非雙方已簽署書面設計合約，同時明文約定著作權歸屬策展公司，策展公司才可將設計草圖改作為新竹獸成品，或進一步製作其他衍生著作。

　　策展公司在設計展活動中，公開展示新竹獸成品時，若未標示原設計師之姓名，文宣看板雖列原設計師為「前期概念」，仍與直接標註作者之姓名方式有別，已侵害設計師所享有之著作人格權。關於設計草圖之美術著作財產權及著作人格權遭受侵害，設計師得依著作權法第84、85、88條之規定，向策展公司求償，亦可要求策展公司將新竹獸成品相關文宣品更新標註設計師為作者之一。倘使雙方願意和平溝通，策展公司取得設計師之諒解，執行新竹獸設

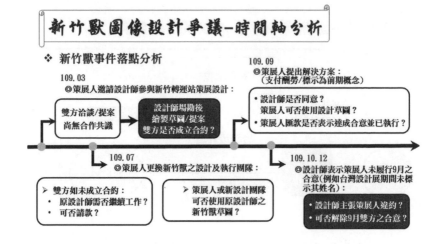

計補授權手續，策展單位補註設計師姓名，亦可解免法律責任[27]。新竹獸設計爭議事件後續曾引發名譽權侵害之法院訴訟[28]，嗣雙方達成和解結案。

（三）漫畫《灌籃高手》續集侵權案

台灣出版社依日本漫畫結局延伸創作「全新內容」，續集需否取得原著授權？

日本漫畫家井上雄彥身兼編劇及導演，睽違 27 年後，於 2023 年 1 月推出經典漫畫《灌籃高手》之電影版《灌籃高手 THE FIRST SLAM DUNK》。影片在台灣上映後，備受觀眾歡迎，勾起粉絲們的回憶，當年此部漫畫暢銷發行超過一億冊，曾引發其他出版業者之覬覦，未經授權自行製作出版內容相似之漫畫作品。因此漫畫家

27 參閱蘭天律師官網，Mutix studio 圖像設計法律系列課程 §1 隨堂筆記，2020 年 12 月 9 日，【圖像設計之智慧財產權】。

28 原告〇〇規劃設計顧問有限公司及策展人劉〇蓉以設計師郭〇臣在其個人臉書刊登貼文，散布不實之言論誣指原告剽竊其創作，毀損原告公司及策展人之名譽，提起民事求償訴訟。台北地方法院 111 年度訴字第 1010 號民事判決原告之訴駁回，法院認定被告設計師並未侵害原告公司及策展人之名譽權，原告公司提起上訴，嗣兩造於二審期間達成和解。

井上雄彥跨海至我國向侵權之出版公司提起民刑事訴訟，台灣法院深入調查進行法律分析，歷經二審全案始定讞。

　　井上雄彥於民國79-85年創作出版暢銷漫畫《灌籃高手》，享有語文、美術著作權。台灣井上公司未經漫畫家井上雄彥之授權，民國91年出版《SD2灌籃二部》第1、2集漫畫。井上雄彥於92年向台北地院聲請假處分禁止台灣井上公司重製、改作漫畫《灌籃高手》，經法院裁定准予假處分（92年8月1日執行完畢）。觀天下公司於92年10月22日出版《灌籃二部》第3、4集漫畫。井上雄彥遂以台灣井上公司、觀天下公司為被告，於93年提起民事訴訟請求停止侵權、連帶賠償新台幣510萬餘元。法官受理後，認為本件兩造爭執之主要重點在於：1. 被告所發行之系爭漫畫是否為獨立創作？2. 被告所發行之系爭漫畫是否侵害原告作品之著作人格權？

　　原告井上雄彥主張：

- **原著漫畫「流川楓」角色享有美術著作權**

1. 被告《灌籃二部》之角色造型係複製原告《灌籃高手》內所創設之人物，屬於非法重製行為，侵害原告之著作財產權；

2. 原告對《灌籃高手》之「流川楓」角色享有美術著作權，被告以「流川楓」為主要出場人物，即屬表達方式之侵害；

3. 被告之行為相當於以歪曲、竄改之方式改變原告《灌籃高手》之內容、形式或名目，業已侵害原告著作人格權。

4. 被告明知「灌籃高手」、「櫻木花道」、「流川楓」等著名表徵係原告所有，竟仿冒流川楓之人物造型繪製，擅自使用前開網址之網域名稱宣傳及販售系爭著作，使讀者混淆認原告著作之續集取名為「SD2 灌籃二部」，違反公平交易法。

被告宣稱未侵權，答辯理由如下：

- **「必要場景原則」不構成侵權**

1. 《灌籃二部》雖與《灌籃高手》同以籃球運動作為創作漫畫之構想，然此種題材構想，並非著作權法所保護者，任何人均得以籃球運動作為著作構想，並無抄襲情事。

2. 《灌籃二部》之「流川」全名為「流川克也」，並非主要球員，屬被告獨立創作之角色人物，與「流川楓」不同，無抄襲。

3. 原告雖主張《灌籃二部》出場主要角色及整體漫畫表達方式構成抄襲，但依著作之「必要場景原則」，被告之表達方式不構成侵權。

4. 《灌籃二部》之角色及作者名稱與《灌籃高手》不同，被告亦已於網頁上為著作權之聲明，自無抄襲，無使民眾混淆誤認。

5. 被告並非意圖將公司取名為「井上」以攀附原告之商譽，讀者從外觀已可輕易分辨《灌籃二部》並非原告著作，被告自無可

能對原告著作構成不公平競爭。

縱使籃球動作相似，但不表示被告漫畫的場景、人物動作、表情必然雷同

一審法院判決認定被告構成著作財產權及著作人格權之侵害，被告不得製作、編輯、授權、出版、印製、發行、運輸、販售、散布、陳列《灌籃二部》（Sweet Dream Two）或其他任何相似或近似於「SLAMDUNK」《灌籃高手》」之書籍、漫畫、雜誌、月刊、海報、月曆或其他相關之各式出版品；不得為讓與或將其所有權移轉占有予任何其他第三人或公司之行為；不得於網路報章雜誌或其他任何傳播媒體為廣告、引述之行為；不得從事任何周邊商品之製造、販賣、授權、陳列等行為；並應連帶賠償原告新台幣461萬餘元。其判決理由摘錄重點如下[29]：

1. 被告井上公司於首次宣傳系爭漫畫時，確係以「灌籃高手二部」自居，審酌其宣傳用詞為「睽違許久」，係暗示讀者此一「灌籃高手二部」係延續「灌籃高手」而來。

2. 原告所創作之灌籃高手漫畫小說，其故事結尾乃劇中主角「流川楓」前往美國發展，而被告井上公司所出版之「灌籃二部」第一集開始，即以「流川」在美國「北卡隊」對「杜克隊」之戰役為引楔，其後之故事則以流川返回日本後之情節展開，足見被告不僅在包裝封面及宣傳上企圖與本件原告之作品產生一定程度之關聯性，即作品內容亦企圖與原告之作品產生一定之關聯性或延續性。

3. 被告系爭漫畫中有部分人物、場景及動作與原告之作品相同，或僅係作部分之變動，此依原告所提出以投影膠片影印原著作

29　參照台北地方法院 93 年度智字第 10 號民事判決。

之套圖與被告系爭著作畫面重疊比對後兩者幾乎相同。縱使籃球動作相似，但不表示場景、人物動作、角度、表情亦必然雷同。被告雖辯稱系爭著作為其所獨立創作，但與常情不符，顯不可採。

4. 執行假處分時，於被告井上公司現場發現原告所創作之灌籃高手作品，參酌被告所發行之系爭漫畫中所使用之人物名稱、場景、造型等要素確與原告作品有相當程度之關聯性，堪信被告確曾參酌原告著作。

5. 被告未獲得原告許可，逕自發行足以使第三人誤以為係原告著作之後續作品，對外原告灌籃高手著作之後續作品自居，應認為對原告之著作人格權已產生侵害。

6. 被告經假處分執行後仍繼續發行內容、人物、風格、手法與《灌籃高手》雷同之作品，更有數頁圖樣與原作相同，顯有侵害原告著作財產權及著作人格權之故意。

被告不服一審判決，提起上訴。二審高等法院判決仍維持一審判決，駁回上訴，全案確定[30]。此外，井上雄彥另於 94 年提起刑事告訴，檢察官提起公訴、刑事庭判決被告違法改作有罪，處緩刑、罰金各 30 萬元。

由以上案例可知，未經授權使用尚在保護年限內之他人著作，如不符合著作權法規定合理使用之要件，構成侵權，須負擔民事賠償責任。倘有「故意」侵害著作權之情事，須負刑事責任。影視實務工作者，針對著作內容與素材之使用，宜審慎為之。

著作財產權之「授權」或「轉讓」，兩者之法律效果不相同，合約條文應予區辨，切勿誤用。「授權」為授權方仍保留著作權，

30　參照高等法院 93 年度智上字第 14 號民事判決。

僅提供特定之時間／地區予被授權方利用。但著作權經「轉讓」後，原權利人即不再享有著作權。著作授權之型態可分為「專屬授權」、「非專屬授權」及「獨家授權」，授權雙方應考量日後可能之使用規劃，擇一採行。例如製作公司欲改編原著小說為影片，應採取「獨家授權」或「專屬授權」，需一併考量後續影片發行、IP 開發所需之權利範圍。

授權合約要素包含授權標的、授權期間、授權地區、授權金及付款、授權載體、授權範圍。如授權事項約定不明確，依據我國著作權法第 37 條之規定，推定為未授權。因此，雙方就特定事項或限制如有明確要求，宜將文字明確落實於合約條款中。影視之製作過程中，製作公司針對其使用之劇本、戲劇、攝影、配樂、表演、場景道具、後製特效等，皆應取得創作者之授權或轉讓，除非使用者為公共財或主張合理使用，否則即有侵權風險。一般而言，導演的「戲劇著作」、演員的「表演著作」和攝影師的「攝影著作」通常經由轉讓方式，由影視製作公司取得著作財產權，已逐漸成為影視實務之商業慣例。

影視配樂如僅使用音樂劇中之「曲」，而另行創作「新歌詞」，取得原歌「曲」之授權自屬必要；至於「新歌詞」部分，由於係改編自原歌詞，而屬於改作，製作公司需取得原歌詞之授權。但如「新歌詞」係獨立創作，內容與原歌詞無關，並非改作，則無須取得原歌詞之授權。未經授權使用尚在保護年限內之他人著作，如不符合合理使用要件，構成侵權，須負擔民事賠償責任。倘有「故意」侵害著作權之情事，則須另外承擔刑事責任。實務上侵權案多源於授權之欠缺或不完整，而嚴重影響創作之進行，為使影視作品權利無瑕疵，製作公司應釐清各項影視著作權之歸屬，才能順利發行影片，廣為流通。

第五章
公共財與合理使用制度
——影視實例解析

　　從著作的保護與授權制度可知，利用人欲使用著作，原則上應取得著作人之同意或授權，始屬合法利用；否則將須負擔侵權之法律責任[1]。不過，授權原則也有例外，倘使利用之著作已超過保護年限，而進入公共領域（public domain），成為公共財，利用人可以自由使用。再者，著作權法除了鼓勵創作外，同時兼顧利用人對於著作之擴大利用，達成公共利益之調和、國家文化發展之目的[2]，建構「合理使用制度」，使得著作權人的個人利益與公眾利益兩者間達到衡平，以避免著作權人擁有無條件之完全獨占權，影響社會大眾之創作契機，造成權利人與利用人之間權利失衡之狀態。倘使利用著作符合合理使用之規定，利用人縱使未徵得著作人同意或授權，亦無需負擔侵權之民、刑事責任。因此「合理使用」成為影視劇組使用他人著作素材，減省授權手續與支付授權金便宜行事的制度。

　　由於著作權法「合理使用」規定為適用於各種情形，避免掛一漏萬，僅作原則性的規範，欠缺具體明確的適用標準。因而劇組拍

1　未取得授權，擅自使用他人著作，將構成民事侵害著作權之行為（著作權法第84條至90條之3規定），或需負刑事侵權責任（著作權法第91條至101條規定）。

2　著作權法第1條：「為保障著作人著作權益，調和社會公共利益，促進國家文化發展，特制定本法。本法未規定者，適用其他法律之規定。」

攝製作影視作品的過程中，經常產生許多疑義，造成拍片之遲延或剪接影片的困擾，例如：拍攝影片時，台北 101 大樓在男女主角背後入鏡，是否合法？或在畫廊拍攝音樂錄影帶，牆上畫作也同時攝入畫面，須否取得建築著作權人或美術著作權人之授權？製作紀錄片可否放寬使用新聞報導影像之限制？種種利用他人著作的界限，在影視實務經常引發導演及劇組之困惑。本章聚焦「公共財」與「合理使用」制度，解析影視實例，說明著作成為公共財之自由使用方式，並協助影視主創團隊判斷合理使用他人著作之法律界限，以期順利落實藝術創意與發想。

一、公共財

（一）公共財內涵

「公共財[3]」於著作權法領域中包括許多類型，其中保護期間屆滿之著作占公共財之最大宗，亦是一般人對於公共財普遍認知之型態[4]；其次，受拋棄、自然人死後無人繼承或法人消滅之著作同樣依法轉換為公共財[5]。作品一旦成為公共財，任何人皆可自由利用。

探究著作是否已超過保護期限成為公共財，應同時參酌著作權法之「屬地主義[6]」原則，亦即著作之保護如在創作國或地區，需依

3　Public domain 一詞來自美國，其於美國歷史上之同義詞概有 public property（公共財產）、common property（共同財產）、publicijuris（公共權）以及 public demesne（公共領地）等，我國文獻有翻譯為公共財、公共財產或公共所有者。雖然我國智慧財產法院及學者近期多以「公共領域」稱之，參閱姚信安，論公共領域於著作權法之界限，中正財經法學第 14 期，2017 年 1 月，頁 168-169 及註解 9；不過「公共財」為一般人之通俗說辭。

4　著作權法第 42 條前段規定：「著作財產權因存續期間屆滿而消滅。」當存續期間屆至時，同法第 43 條規定：「著作財產權消滅之著作，……，任何人均得自由利用。」

5　著作權法第 42 條後段規定：「於存續期間內，有下列情形之一者，亦同（著作財產權消滅）：一、著作財產權人死亡，其著作財產權依法應歸屬國庫者。二、著作財產權人為法人，於其消滅後，其著作財產權依法應歸屬於地方自治團體者。」

6　著作權法之「屬地主義」，係指何種創作屬於著作權法保護範圍、著作權歸屬或侵害著作權行為態樣及救濟方式等，均須依據被要求著作權保護所在地國家著作權法之規定。例如著作是否受侵害等情事，須依侵權行為當地之法律認定，因此，著作如果在我國發生侵害之情事，自須適用我國著作權法之規定。

當地國或地區之法律定之；但如著作移至第三地利用，則須根據該第三地之法律認定著作之各項保護機制，包括授權方式、保護年限、救濟程序等。例如紀錄片導演黃亞歷以獲得台灣第 53 屆金馬獎最佳紀錄片之作品《日曜日式散步者》為基礎，策劃 2019 年於台中國立臺灣美術館舉辦《共時的星叢》特展。特展海報主視覺選用日本畫家阿部金剛（1900-1968）之作品《空無 1 號》加以改作[7]，策展單位可否直接利用該畫作，或應取得畫家之授權等問題，即須從著作權法的「屬地主義」考量。

國美館《共時的星叢》海報 vs. 阿部金剛畫作《空無 1 號》

如果僅在台灣展覽使用該圖畫作為展覽海報之主視覺，由於中華民國著作權法規定，畫作之美術著作權保護年限為作者一生加上

7　參閱國立臺灣美術館於 2019 年 6 月 29 日至 9 月 15 日舉辦《共時的星叢》特展，官網介紹，共時的星叢：「風車詩社」與跨界域藝術時代；李孟學，星叢中的自我／台灣定位：「日殖時期現代文藝的共時與差異論壇」，Artouch 典藏，2019 年 7 月 10 日。

死亡後 50 年，亦即在 2018 年底（1968 年阿部金剛過世當年加上 50 年）保護年限屆滿，故於 2019 年在台灣改作為《共時的星叢》特展之海報使用，無須經畫家授權。但若在同一期間前往日本展覽使用該海報主視覺，由於日本之美術著作權保護年限係作者一生加上死亡後 70 年[8]，迄至 2038 年底保護年限才屆滿，因此必須取得授權。

另一著名的公共財實例——美國「米老鼠 Mickey Mouse」（美術著作），由華特・迪士尼（1901-1966）及烏布・伊沃克斯（1901-1971）於 1928 年創作並公開發表[9]。如果依美國著作權法之規定，「法人」著作之保護年限為著作公開發表後 95 年，迪士尼公司享有米老鼠之保護年限至 2023 年底始屆滿。但依我國著作權法之規定，美術著作之保護年限為作者（自然人）一生加上死亡後 50 年，「米老鼠」之保護年限迄至 2021 年底屆滿；如屬「法人」著作，其保護期間則自著作公開日起算 50 年，保護年限至 1978 年底屆滿。但因迪士尼公司為迎合消費者之需求，設計師根據原版「米奇」於不同年份創作出的新造型，由於迪士尼公司對於新造型「米奇」業已加入新創意，屬於改作之衍生著作，依著作權法享有「米奇」新造型之美術著作權，獨立受到保護。因此不同年份之「米奇」新造型保護年限計算，應個別觀察判斷，迪士尼公司藉由此種「改版」方式，不斷延續「米老鼠」IP 權利之使用年限。

（二）利用公共財之創作實例

1. 電影——《龍門客棧》

翻拍經典電影，如該電影已成為公共財，可自由拍攝。例如

8 參照日本著作權法第 51 條規定：「（第一項）著作権の存続期間は、著作物の創作の時に始まる。（第二項）著作権は、この節に別段の定めがある場合を除き、著作者の死後（共同著作物にあつては、最終に死亡した著作者の死後。次条第一項において同じ。）七十年を経過するまでの間、存続する。」
9 張瑞邦，初代米老鼠版權 2023 年底到期，「愛打著作權官司」的迪士尼願意放手讓大眾任意使用嗎？關鍵評論網，2023 年 01 月 17 日。

1967 年在台灣上映之電影《龍門客棧》，其視聽著作之保護年限業已於 2017 年 12 月 31 日屆滿，迨至 2018 年 1 月 1 日成為公共財，任何人皆可自由使用，因此，導演欲翻拍改作，或對於影片進行數位修復[10]，無需取得授權。

電影之視聽著作財產權存續期間，著作權法規定須自電影「公開發表」時起算[11]。例如 1973 年由林青霞主演在香港上映之電影《窗外》，當年因故雖在台灣未同步放映[12]，遲至 2009 年始於台灣公開上映，其保護年限仍以香港首映為起算時點，迄至 2023 年 12 月 31 日保護年限即屆滿。從而，導演若於 2024 年欲使用《窗外》電影片段，即無需取得授權。

又如迪士尼著名動畫《花木蘭》塑造之角色人物的原著故事，即源自於中國北魏（386-534 年）之《木蘭詞》，作者佚名，其語文著作權已逾保護年限，成為公共財。因此，迪士尼公司於 1998 年將花木蘭代父從軍的故事，另外加入虛構之角色人物如守護神木鬚龍、李翔將軍，增添東方神秘色彩，結合溫柔的感情線，改作為動畫作品公開上映，嗣於 2020 年再將動畫改編為真人版電影《花木蘭》公開上映，皆無需取得原著詩作的授權，亦為適例。

2. 戲劇──俄羅斯契訶夫《櫻桃園》劇本

2021 年法國亞維儂藝術節，將俄羅斯劇作家契訶夫（1860-1904）之俄文舞台劇本《櫻桃園》翻譯成為法文版公開演出，臺中國家歌劇院於 2023 年 3 月演出法文版《櫻桃園》[13]。由於原著劇本已於 1954 年 12 月 31 日保護年限屆滿，成為公共財，從而法文版

10 國家電影及視聽文化中心（影視聽中心）於 2013 年完成電影《龍門客棧》之數位修復，參閱影視聽中心官網；【島嶼江湖：武俠在台灣】龍門客棧。

11 著作權法第 34 條第 1 項：「攝影、視聽、錄音及表演之著作財產權存續至著作公開發表後五十年。」

12 鄭秉泓，瓊瑤，沒有過不過氣的問題：《窗外》與不能上映的改編電影，BIOS monthly，2021 年 1 月 5 日。

13 國家表演藝術中心臺中國家歌劇院於 2023 年 3 月 10-12 日演出「2023 NTT Arts NOVA 亞維儂藝術節 x 提亞戈 · 羅提吉斯《櫻桃園》」；JheSyue Liu，「法國超級影后伊莎貝雨蓓來台！3 月帶領亞維儂藝術節《櫻桃園》登上臺中國家歌劇院」，美麗佳人電子報 Marie Claire，2023 年 1 月 6 日。

翻譯劇本無需取得原著之授權，即可自由使用（著作權法第43條）。倘若台灣劇團欲將公共財《櫻桃園》舞台劇本改編為中文版音樂劇，亦無需取得授權；不過，如擬同時使用法文翻譯版之劇本內容，則需取得法文版劇本（衍生著作）之授權。

3. 海報設計──葛飾北齋《神奈川沖浪裏》浮世繪

日本浮世繪大師葛飾北齋（1760-1849），其木刻版畫《神奈川沖浪裏》舉世聞名，依據我國之著作權法規定，該版畫於1900年1月1日成為公共財。台灣插畫設計師張嘉路於2022年以原著作《神奈川沖浪裏》為基礎，另為創作「當代破格女」海報，作為《OS話外音》雜誌封面[14]，無需取得原著作權人授權。「當代破格女」海報，由於挹注設計師新的精神思想在內，為原著作之改作，海報屬於衍生著作，獨立受到保護。原則上海報之美術著作權由設計師享有，實務上亦有可能約定由其雇用人大梨設計事務所或委製單位話外音出版為著作人。

4. 美國國會圖書館網站素材之利用

實務上曾有製作公司欲利用美國 Library of Congress（簡稱 LOC）的圖書館網站之1950年代歷史報導，內容包含文字、插圖及照片等語文著作、美術著作。該報導出處的 Evening Star 報章在1972年已停刊，無法直接與該報社洽談授權事宜，然而 LOC 網站上註明他們不擁有任何授權的權利，請使用者自行判斷該資料是否符合「公共區域使用」的權利。此際，製作公司可否直接使用即有疑義。該篇報導出版迄今僅73年，依美國著作權法規定，除非作者在報導出版三年內即亡故，否則迄未超過保護年限「著作人終身及其死後70年」；如果報導為出版社員工創作的職務著作，屬於「僱

14 參閱「OS 話外音」臉書粉絲專頁，OS Issue 1「當代破格女」正式出刊！2022年7月20日。

傭著作」（works made for hire），則保護年限為最初發行之日起 95 年，顯示前述報導的著作內容尚在保護年限範圍，不屬於公共財。

由於著作權法採取屬地主義，如果製作公司完成的影片僅在台灣地區發行，依台灣著作權法規定之保護年限為「著作人終身及其死後 50 年」或「職務著作」為最初法人發行之日起 50 年。倘使 1950 年代報導內容屬於報社員工的職務著作，出版迄今已超過 50 年而成為公共財，則可自由使用。倘使影片需在美國或其他地區發行，或者實際上難以考證 1950 年代報導內容是否屬於報社員工的職務著作，且因出版該報導的報社已經解散，無法聯繫，難以取得授權，則宜以符合合理使用要件（例如使用長度不長約 1-2 秒、非清晰特寫、僅使用局部內容）的方式使用該報導，即可例外無需取得授權，避免法律風險。

（三）取得公共財著作權利人授權之考量

著作一旦成為公共財，任何人皆得自由使用。不過，實務上某些利用人欲使用公共財之著作，仍尋求權利人之授權，其中考量因素值得推敲。

例如電影劇組欲使用某保護年限已屆至之錄音著作作為電影配樂，仍向音樂權利人唱片公司取得授權。深究具體原因，可能係基於法律、商業投資及市場宣傳效益等因素之考量，劇組取得授權後，認為大幅降低法律風險，較能獲得投資方之信任與安心。

又如台灣服裝設計師周裕穎，曾以畫家常玉（1895-1966）的經典裸女畫系列作為素材進行設計改作，受邀參與「2018 春夏紐約時裝周」之展示活動。國立歷史博物館（史博館）雖然典藏常玉之畫作，但由於常玉畫作之美術著作已於 2016 年底保護年限屆滿，設計師周裕穎原本無需取得授權即可自由利用。不過，從史博館 2017 年發布之新聞訊息可知，史博館「授權」其品牌及「常玉經典作品」

予周裕穎設計師,雙方簽署授權書[15]。揣度箇中原因應係雙方攜手合作模式,藉由品牌授權方式,達到聯名合作之經濟及宣傳效益。

二、合理使用制度

(一)制度定位

1. 合理使用的意義

未經授權使用他人作品符合質與量合理使用要件不構成侵權

著作權法賦予著作人著作權,但基於公益目地及文化發展之考量,又以「合理使用」規定限制著作財產權之行使。所謂著作的「合理使用」(fair use),係指著作權人以外之人,對於著作權人依法享有之專有權利,縱使未經著作權人同意或授權,仍得基於學術、教育、時事報導、個人利用等正當目的,在合理範圍內,自由且無償加以利用之主張,在我國著作權法第 44 條至 65 條定有規範。

依據著作權法第 65 條第 1 項規定:「著作之合理使用,不構成著作財產權之侵害。」同條第 2 項規定:「著作之利用是否合於第 44 條至第 63 條規定或其他合理使用之情形,應審酌一切情狀,尤應注意下列事項,以為判斷之基準:一、利用之目的及性質,包括係為商業目的或非營利教育目的。二、著作之性質。三、所利用之質量及其在整個著作所占之比例。四、利用結果對著作潛在市場與現在價值之影響。」

依據前述著作權法規定,合理使用是指著作權法第 44 條到第 63 條的列舉合理使用態樣及第 65 條第 2 項判斷基準的規定。只要符合著作權法合理使用的規定,依據第 65 條第 1 項規定,即不構

15 國立歷史博物館與周裕穎設計師 Just In Case 攜手合作,由史博館「授權」其品牌及常玉經典作品,發表的系列新作 37 套新裝進軍「2018 春夏紐約時裝周」,此為國內博物館首度登上紐約時裝周。參閱國立歷史博物館新聞訊息,「遇見常玉時尚展」重現「2018 春夏紐約時裝周」常玉服裝設計,2017 年 12 月 1 日。

成著作財產權的侵害。換言之，利用人無需取得著作權人的同意，即可利用他人之著作[16]。

2. 合理使用之態樣

由於合理使用之列舉條文繁多（第 44 條至第 63 條），可以區分成幾個面向，包括公權力之行使、國民知的權利、學生之受教權、弱勢團體之利用權、人民言論及講學自由等，多屬憲法層次保護之自由權利，落實在著作權法，突破創作者授權之拘束，俾實踐憲法揭櫫之價值。

（二）政府機關、司法程序目的之合理使用

著作權法第 44 條，規範政府機關內部的合理使用[17]。「中央或地方機關[18]」其利用目的在「因立法或行政所需」，且「列為內部參考資料」，例如製作公文或擬訂政策、法規命令的參考，得在合理範圍內重製他人著作，以期行政機關之公共服務迅速確實執行。此一「合理範圍」，除了依同條但書所稱「依該著作之種類、用途及其重製物之數量、方法，有害於著作財產權人之利益者，不在此限」外，尚應依第 65 條第 2 項所定四款基準認定之。

著作權法第 45 條，為司法程序目的之合理使用規定[19]。為求訴訟案件調查之周全與裁判之公平正確，對於為司法程序使用之必要，在合理範圍內，應容許可重製他人著作。因此包括當事人、律

16 著作權法第 44 條至第 63 條為合理使用之「列舉條文」，第 65 條第 2 項之「其他合理使用」為合理使用之「概括條文」，意即，合理使用之請求依據，除了列舉條文外，也可直接援引概括條文作為請求。但「列舉條文」中判斷是否「在合理範圍內」，仍需參照第 65 條第 2 項做判斷，因此，第 65 條第 2 項仍為第 44 條至第 63 條之「過濾條款」。詳請參閱章忠信，是「合理使用」？還是「著作財產權之限制」？著作權筆記，111 年 10 月 24 日。

17 著作權法第 44 條：「中央或地方機關，因立法或行政目的所需，認有必要將他人著作列為內部參考資料時，在合理範圍內，得重製他人之著作。但依該著作之種類、用途及其重製物之數量、方法，有害於著作財產權人之利益者，不在此限。」

18 包括總統府、行政院、立法院、司法院、考試院、監察院、各部、會、行、處、局、署、省（市）政府、縣（市）政府與其所屬各機關，亦即不以一級機關為限，應包含中央或地方之各級機關在內。

19 著作權法第 45 條：「（第 1 項）專為司法程序使用之必要，在合理範圍內，得重製他人之著作。（第 2 項）前條但書規定，於前項情形準用之。」

師為主張證據或法院、檢察官等為撰寫司法書狀等進行司法程序之必要，即得依本條規定重製他人之著作，例如：在法庭上誦讀他人的劇本、播映電影片段或列印畫作，不構成著作權之侵害[20]，但仍需在合理的範圍內使用。

（三）國民知的權利——時事報導之合理使用

為了確保國民享有知的權利，將「時事報導」及「報導」情形，列舉為個別合理使用之情形，分別規範於著作權法第 49 條及第 52 條。實務上此二條文之引用頻繁，然而利用人卻常有混淆適用之情形發生，區分如下：

1. 著作權法第 49 條時事報導之合理使用

時事報導是指「當日」所發生事實的單純報導

著作權法第 49 條規定：「以廣播、攝影、錄影、新聞紙、網路或其他方法為『時事報導』者，在報導之必要範圍內，得利用其報導過程中『所接觸之著作』。」報導時事所接觸之層面極為廣泛，而於報導之過程中，極可能利用他人著作；如果不設利用之免責規定，則時事報導極易動輒得咎，受到權利人的諸多限制，有礙民眾知之權利，當非著作權法保護社會文化之意旨。所謂「時事報導[21]」者，係指「現在或最近」所發生而為社會大眾關心之當時事件之報導，包含政治、社會、經濟、文化、體育議題，性質上不宜夾帶報導者個人之價值判斷[22]。因此，如果就新聞時事另製作新聞性節目，或就新聞事件作成專論報導、評論等，因已時隔該事件之發生有一段時日，則不屬著作權法第 49 條所稱之「時事報導」[23]。

20　參照經濟部智慧財產局電子郵件 1060714 號令函。
21　有法院採取更限縮的解釋，認為「時事報導」係指「當日所發生之事實的單純報導」。參照智慧財產法院 105 年度民著上易字第 2 號民事判決。
22　參照智慧財產法院 100 年度民著上易字第 1 號民事判決。
23　同註 21。

本條所稱「所接觸之著作」，係指報導過程中，感官所得知覺存在之著作。例如新聞報導畫展時事，為使讀者瞭解展出內容，於是將展覽現場之美術著作攝入照片，刊登新聞紙上。法院判決闡明著作權法第49條為「豁免規定」，意指以新聞紙、網路等為時事報導者，在報導之必要範圍內，可利用其報導過程中所接觸之著作，並未限制須於合理範圍內為之，此種利用方式得以阻卻違法，法院自無庸斟酌是否符合著作權法第65條第2項各款所定合理使用之事項，以為判斷標準[24]。

2. 著作權法第52條報導之合理使用

著作權法第52條規定：「為報導、評論、教學、研究或其他正當目的之必要，在合理範圍內，得引用已公開發表之著作。」利用人主張第52條之適用，須符合以下要件：（1）目的正當；（2）限於已公開發表之著作；（3）自己著作與被引用著作可加以區分，意即須有自己的著作存在，且自己著作與被引用之著作可加以區別；（4）以自己創作為主，被引用之著作為輔；（5）在合理範圍內。

最高法院對於「引用」他人著作之闡釋：「所謂『引用』，係援引他人著作用於自己著作之中。所引用他人創作之部分與自己創作之部分，必須可加以區辨，否則屬於『剽竊』、『抄襲』而非『引用』[25]。」另參照經濟部智慧財產局之見解，「引用」係以「節錄或抄錄他人已公開發表之著作，供自己創作之參證或註釋之用」為必要。換言之，引用需先有自己的創作，引用著作得與自己創作加以區別，才有主張本條合理使用之空間，且須依著作權法第64條規定明示其出處[26]。

24　「豁免規定」與合理使用不同，「豁免規定」對於著作類別及專屬權種類設有限制，法院考量符合法律所定之構成要件者，即可豁免，無須再行斟酌其它合理使用之權衡要素。參照智慧財產及商業法院111年度民著訴字第67號民事判決。

25　參照最高法院84年度台上字第419號刑事判決。

26　參照經濟部智慧財產局電子郵件1080320號令函：「若無自己的創作，或自己的創作部分甚少，則無

谷阿莫製作電影介紹短片不屬於二次創作，不成立合理使用

近年影片介紹或影評如雨後春筍，在網站上唾手可得，其中谷阿莫製作之《5分鐘看完一部XX的電影》系列影片，獲得網友高度關注，但因影片內容皆屬剪輯他人影片的精華片段，加以旁白述說劇情，並無谷阿莫本身創作之著作內容，其利用他人電影之片段，即不符合「引用」之定義，不得主張著作之「合理使用」，發行商指控其影片擅自剪輯製作構成侵權，經台北地檢署偵辦後提起公訴。嗣於台北地院刑事庭審理過程中，在法官勸諭下，被告谷阿莫陸續與片商達成和解[27]，全案經告訴人撤回後，法官諭知不受理之判決而結案[28]。

實務上行為人援引著作權法第52條之情形很多，但不一定都能成立。例如某電影製作公司拍攝製作傳主的紀錄片，鑒於傳主撰述出版多項著作，享有盛名，製作公司為利用該著作提高觀眾之興趣，在宣傳紀錄片時，製作「作家小傳」之宣傳手冊，擬將傳主出版著作之封面一一列示於手冊的圖表中（約占兩頁篇幅），便於觀眾及讀者瞭解紀錄片傳主之著述。此種情形製作公司需否向出版社取得封面美術著作之授權？

製作公司為了宣傳紀錄片擬將傳主之多項著作封面，列示於圖表中，雖有推廣文學的效益與作用，然而從著作權法第52條之要件分析，為了讓讀者能瞭解其著述，製作公司「引用」傳主著作之封面並無必要性[29]，製作公司另可選擇插畫或文字表述之方式呈現，亦可達到同一目的。況且製作公司引用之封面美術著作，構成該美術著作之全部內容，合計占製作公司宣傳手冊兩頁篇幅，使用之質與量比例不低。慮及出版社當年設計書籍封面、出版宣傳作家

法主張上述合理使用規定，仍須取得著作財產權人之同意或授權。」

27　葉冠吟，谷阿莫賠百萬與片商和解 臉書聲明日後注意著作權法規定，中央通訊社，2020年6月9日。

28　參照台北地方法院107年度智財字第53號刑事判決。

29　蒐集大量書籍封面以製作文宣，是否符合合理使用，智慧財產局曾作出令函解釋。參照智財局107年2月23日電子郵件1070223號函釋。

著作有其金錢和人力之付出，現今該出版社（美術著作權人）仍在國內營業中，製作公司如欲聯繫出版社商洽授權事宜，其交易成本並不高。因此，此種情形主張合理使用之法律風險較高，仍應取得出版社之授權，較為妥適。

3.「時事報導」與「專題報導」之區辨適用

新聞報導之合理使用，是實務上日趨重要之議題，著作權法第49條及第52條規定不同，應加以區分主張。例如某網路平台為製作影視「新聞專題報導」，欲播放歷年金馬獎最佳劇情片之電影片段，可否主張合理使用？根據智慧財產法院之見解[30]，由於電視台製作之新聞專題報導，並非報導金馬獎頒獎當日獲獎電影，不符合「當日發生事實」之單純報導的條件，故無法依著作權法第49條主張「時事報導」之合理使用。但新聞台引用電影片段如屬專題報導，且影片長度不長，使用影片之質與量符合著作權法第65條第2項規定之要件，可依著作權法第52條關於報導之規定及第65條主張合理使用，無須取得電影公司之授權。

新聞台如欲製作報導當年度十大新聞事件，內容包括2021年3月23日長榮海運的船舶（長賜輪）在蘇伊士運河擱淺之新聞，新聞台欲引用蘇伊士運河官方FB影片或圖片，如果引用之長度不長（1-2秒），畫面占新聞影片之比例極小（非特寫），新聞台可依著作權法第52、65條主張合理使用，無需授權。反之，如新聞台未經授權使用他人著作，並不符合合理使用要件，不得僅以畫面上註明影片出處，即免除侵權之法律責任。

30　同註21。

4. 轉載新聞內容（圖文影片）之合理使用

「非新聞媒體者」無法主張「轉載新聞論述」之合理使用

電視台新聞節目經常轉載使用外國新聞時事報導之圖文、影片片段，例如近期熱議之時事報導──「2023 年 8 月 24 日日本福島核廢料汙水排放」、2023 年 10 月 7 日爆發加薩走廊「以巴戰爭」等時事。雖然新聞報導中「單純事實描述」之部分，不受著作權法保護，但是記者撰寫之新聞稿、拍攝畫面屬於語文、攝影、視聽等著作，具有原創性，受到著作權法保護。立法者為保障大眾對獲得時事「知的權利」，著作權法第 61 條規定，揭載於新聞紙、雜誌或網路上有關政治、經濟或社會上時事問題之論述，得由其他「新聞媒體」轉載。但是新聞報導如經註明不許轉載者，則須取得授權後始可轉載使用。職是之故，紀錄片導演如欲擷取使用各國新聞媒體所拍攝各國元首公開受訪、演講發言之新聞畫面影片，新聞媒體（或攝影師）享有該影片之視聽著作權，由於紀錄片導演並非「新聞媒體」，不符合著作權法第 61 條規定新聞轉載合理使用之適用主體，如欲使用前述新聞畫面影片，仍須向新聞媒體取得視聽著作之使用授權；除非使用之影片長度不長，其質與量符合著作權法第 65 條第 2 項規定之要件，始可主張合理使用。至於影片中各國元首公開受訪、演講之發言，如涉及國家政策相關政治內容，依著作權法第 62 條之規定任何人得利用之，則無須授權。

（四）學生受教權──教學之合理使用

1. 著作權法第 46 條教師授課、47 條編製教科書

憲法第 21 條規定：「人民有受國民教育之權利與義務。」著作權法為落實學生的受教權，並鑑於學校的教學活動，為知識傳遞之主要管道，具重大公益性質，故於第 46 條第 1 項規定：「依法設立之各級學校及其擔任教學之人，為學校授課目的之必要範圍

內，得重製、公開演出或公開上映已公開發表之著作。」師生上課使用之教科書亦可主張合理使用，以增強學生受教之效益，故第 47 條規定：「為編製依法規應經審定或編定之教科用書，編製者得重製、改作或編輯已公開發表之著作，並得公開傳輸該教科用書。」

著作權法第 46 條規定學校授課目的之合理使用，第 1 項以「現場實體課程」之合理使用為規範對象，因此電影系老師為了授課需要，在課堂上播映電影 DVD 之片段，可以主張合理使用[31]，但上課引用已公開上映之電影片段，是否在合理範圍內，仍需依第 65 條第 2 項為判斷基準[32]。為配合學校現場教學及遠距傳送科技之發展，並於第 2 項允許將現場實體課程內容，延伸至與該現場實體課程「同步或非同步遠距教學」課程之合理使用[33]，規定：「前項情形，經採取合理技術措施防止未有學校學籍或未經選課之人接收者，得公開播送或公開傳輸已公開發表之著作。」

倘使學校或教育機構及其擔任教學之人，為教育目的之必要範圍內，公開播送或公開傳輸已公開發表之著作，但未符合前開技術措施之要求，利用人雖仍可主張合理使用，但應將利用情形通知著作財產權人並支付適當之使用報酬[34]，以維護權利人之經濟上利益。

31　關於老師因為教學授課需求，其教材準備、現場教學及遠距教學等，可能面臨的著作權合理使用疑義，參照經濟部智慧財產局「教學相關之著作權 Q&A」有詳細說明。

32　學校教師播放 YouTube 影片，除有著作權法第 44 條至第 65 條合理使用規定情形外，須得到著作財產權人的授權、同意，始得為之，惟學校教師如果基於非營利的教育目的，播放的影片與課程內容相關，而且所利用的質與量占被利用原著作的比例甚低，其利用結果對於影片的利用市場不會造成經濟利益之影響，可依著作權法第 46、52 及 65 之規定引用部分影片內容，作為教材的一部分而在課堂上播放，不必取得授權。參照經濟部智慧財產局，電子郵件 1071031c 號令函。

33　參閱章忠信，著作權筆記，第四十六條（學校現場實體授課及其遠距教學之合理使用），112 年 1 月 15 日。

34　著作權法第 46-1 條：「（第 1 項）依法設立之各級學校或教育機構及其擔任教學之人，為教育目的之必要範圍內，得公開播送或公開傳輸已公開發表之著作。但有營利行為者，不適用之。（第 2 項）前項情形，除符合前條第二項規定外，利用人應將利用情形通知著作財產權人並支付適當之使用報酬。」

2. 著作權法第 52 條報導評論教學研究

　　著作權法第 52 條規定：「為報導、評論、教學、研究或其他正當目的之必要，在合理範圍內，得引用已公開發表之著作。」倘使金馬電影學院、台北電影學院或影評家在合理範圍內，於專題講座或影評文章中引用已公開上映之電影片段，且符合第 65 條第 2 項之判斷基準，亦可主張合理使用。我國最高法院對於「引用」他人著作之闡釋：「所謂引用，所引用他人著作之部分係援引他人著作，用於自己著作之中，與自己著作之部分，必須可以區辨，否則屬於剽竊、抄襲，而非引用。[35]」再對照智慧財產局之解釋[36]，著作權法所稱之「引用」係以「節錄或抄錄他人著作，供自己創作之參證或註釋」為必要，故於本案「於教學中純粹剪輯重製影片，製成五至十分鐘之短片」之情形，因無自己創作之部分，並無從主張本法第 52 條之「引用」。

　　實務上曾發生藝文中心舉辦音樂教育講座，免費開放一般民眾參加，邀請講師現場自彈自唱示範披頭四樂團〈Hey Jude〉、〈Yesterday〉[37] 歌曲片段（合計約 10 分鐘），是否應取得音樂著作之授權？由於兩首西洋歌曲音樂著作權皆仍在存續期間內，非屬公共財，原則仍需取得授權。該講座雖未對民眾收費，但因講座活動具有宣傳推廣講師合唱團之商業經濟效益，藝文中心雖僅支付車馬費予講師，然若講師車馬費超過實際交通費用，亦含有報酬之性質，具有營利色彩，不符合非營利活動之合理使用要件，無法主張非營利活動之合理使用（著作權法第 55 條）。不過，為評論分析披頭四樂曲，有現場示範之必要性，如演唱片段不長（例如每首演奏不超過全曲 5%），則可主張教學之合理使用（著作權法第 52 條）。

35　參照最高法院 84 年台上第 419 號刑事判決。
36　參照智慧財產局電子郵件 1120717 函釋。
37　〈Hey Jude〉、〈Yesterday〉之詞曲作者為約翰‧藍儂（1940-1980）與保羅‧麥卡尼（1942 至今）。

但若講師示範演唱／奏樂曲片段之長度較長，例如兩首歌曲演唱合計十分鐘，或缺乏示範之必要性，此種情況仍不符合著作權法第 65 條規定之合理使用要件，而需取得授權。

（五）戶外場所之美術著作或建築著作

著作權法第 58 條規定：「於街道、公園、建築物之外壁或其他向公眾開放之戶外場所長期展示之美術著作或建築著作，除下列情形外，得以任何方法利用之：一、以建築方式重製建築物。二、以雕塑方式重製雕塑物。三、為於本條規定之場所長期展示目的所為之重製。四、專門以販賣美術著作重製物為目的所為之重製。」

影視劇組在戶外拍攝地標、建築物、公共藝術品是否構成侵權，經常造成劇組的疑慮。依著作權法第 58 條之規定，建築物之外觀或其他向公眾開放之戶外場所「長期展示」之「美術著作」或「建築著作」，得以任何方法利用。因此劇組拍攝台北 101 大樓或台北表演藝術中心，符合合理使用，無需取得授權。但如攝影師進一步將拍攝台北 101 大樓之照片，製作海報、3D 列印模型販售，須否取得 101 大樓之建築著作權人之授權？由於攝影師以拍攝方式重製建築物，製作海報、明信片販售，符合著作權法第 58 條之合理使用要件，無需取得建築著作權人或建築物所有權人之授權。「3D 列印模型」並非以「建築」方式重製建築物，不屬於著作權法第 58 條例外情形 [38]，可主張合理使用，因此亦無需授權。

38　參照智慧財產局 107 年 5 月 4 日智著字第 10700027550 號：「就台灣在地建築物『製作 3D 數位建築模型』之行為……指以 3D 電腦繪圖軟體繪製建築物之 3D 圖形檔案，涉及原建築著作之『重製』，惟並不屬於前揭著作權法第 58 條第 1 款或第 3 款之例外情形，故所詢行為及後續於網路上傳 3D 圖形檔案供民眾下載，不論是否營利，依第 58 條規定，得主張合理使用。」、電子郵件 1060526：「三、所詢製作台灣各火車站之立體模型販售一節，因非屬上述規定之「建築方式」，故得依上述規定主張合理使用，不會生侵害該該等建築著作之問題。」

（六）著作權法第 53 條視覺障礙版著作之合理使用

特定單位製作視障版影片可以主張合理使用

　　立法者為照顧社會弱勢族群，幫助知覺障礙者利用他人著作時，減少授權的手續煩擾，制定著作權法第 53 條，規定：「（第 1 項）中央或地方政府機關、非營利機構或團體、依法立案之各級學校，為專供『視覺障礙者』、學習障礙者、聽覺障礙者或其他感知著作有困難之障礙者使用之目的，『得以翻譯、點字、錄音、數位轉換、口述影像、附加手語或其他方式利用已公開發表之著作』。（第 2 項）前項所定障礙者或其代理人為供該障礙者個人非營利使用，準用前項規定。（第 3 項）依前二項規定製作之著作重製物，得於前二項所定障礙者、中央或地方政府機關、非營利機構或團體、依法立案之各級學校間散布或公開傳輸。」

　　例如兩廳院近年推出「共融服務」中，以口述影像最能嘉惠視覺障礙者，所謂「口述影像」是指為視覺障礙觀眾於現場演出時提供的口語敘述。在表演藝術諸如戲劇、歌劇或舞蹈等作品中，有許多視覺訊息於演出中不會以口語呈現，口述影像即是演出中的肢體語言、眼神表達、道具以及燈光效果等視覺訊息轉換成口語的描述[39]。口述影像、情境字幕或觸覺導覽如描述使用第三人著作，包括舞台劇的劇本（語文著作）、演員的肢體動作（表演著作）、道具布景服裝（美術著作）等，皆可主張合理使用。唐美雲歌仔戲團《光華之君》、雲門舞集的舞蹈均製作成為口述影像之節目[40]，在該節目中，如使用已公開之歌曲、影像、文學作品，依著作權法第 53 條規定，皆屬合理使用。

　　目宿媒體股份有限公司（目宿媒體）製作發行《他們在島嶼寫作》系列紀錄片，受到各界肯定，佳評如潮，俱連視障團體都期待

39　參閱兩廳院官網對於「共融服務：口述影像」的說明。
40　黃冠傑 葉雲炫 張政捷 羅大偉，兩廳院服務升級 推出「共融計畫」，華視新聞，2020 年 9 月 29 日。

可以透過聆聽方式「觀賞」紀錄片。目宿媒體樂觀其成，同意出資
製作《朝向一首詩的完成》、《如歌的行板》、《尋找背海的人》、
《兩地》、《逍遙遊》等 5 部紀錄片之視障版。但由於配樂之授權
歷程過於複雜，於是目宿媒體詢問筆者如何克服視障版紀錄片配樂
的授權問題。

　　筆者建議依著作權法第 53 條第 1 項：「中央或地方政府機關、
非營利機構或團體、依法立案之各級學校，為專供視覺障礙者、學
習障礙者、聽覺障礙者或其他感知著作有困難之障礙者使用之目
的，得以翻譯、點字、錄音、數位轉換、口述影像、附加手語或其
他方式利用已公開發表之著作。」可以透過合理使用之制度，將配
樂使用於視障版紀錄片中，無需另經授權手續，但須由非營利機構、
團體或學校發行。目宿媒體委託專業公司製作完成後，除了無償授
權社團法人台北市視障者家長協會永久於其所屬網路平台上架之
外，並委由淡江大學視障資源中心於華文視障圖書網播放[41]，符合
著作權法合理使用制度調和社會公共利益，照顧弱勢族群之目標。

（七）著作權法第 65 條第 2 項之判斷準則 [42]

非營利性使用或標註出處　未必構成合理使用

　　民國 103 年 1 月 22 日著作權法修正後，著作權法第 65 條第 2
項判斷基準，除了成為合理使用列舉條文（第 44 條至第 63 條）「合
理範圍內」之判斷基準外，同時，也是獨立之合理使用概括條款。
判斷上應審酌「一切情狀」，並特別注意以下四款判斷基準：

1. 利用之目的及性質，包括係為商業目的或非營利教育目的。
2. 著作之性質。
3. 所利用之質量及其在整個著作所占之比例。

41　參閱淡江大學視障資源中心於華文視障圖書網。
42　參閱蔡惠如，著作權合理使用概括規定之回顧與前瞻，智慧財產月刊第 209 期，2016 年 5 月。

4.利用結果對著作潛在市場與現在價值之影響。

商業使用若符合質與量法定要件，可以主張合理使用

其中就第 1 款之判斷，不應單純就從商業營利與非商業營利二分法加以區分，認為商業營利目的之使用方式無法主張合理使用；而應斟酌是否能有助於調和社會公共利益或國家文化發展為斷。最高法院 94 年度台上字第 7127 號刑事判決認為：「著作權法第 65 條第 2 項第 1 款所謂『利用之目的及性質，包括係為商業目的或非營利教育目的』，應以著作權法第一條所規定之立法精神解析其使用目的，而非單純二分為商業及非營利（或教育目的），以符合著作權之立法宗旨。申言之，如果使用者之使用目的及性質係有助於調和社會公共利益或國家文化發展，則即使其使用目的非屬於教育目的，亦應予以正面之評價。反之，若其使用目的及性質，對於社會公益或國家文化發展毫無助益，即使使用者並未以之作為營利之手段，亦因該重製行為並未有利於其他更重要之利益，以致於必須犧牲著作財產權人之利益去容許該重製行為，而應給予負面之評價[43]」。

另著作權法第 65 條第 2 項所稱「一切情狀」，係指除例示之四項判斷基準以外之情形，如利用人之利用目的、行為妥當性、公共利益或人民知的權利、社會福利、公共領域、著作權之本質目的；以及利用著作之人企圖借用其本身著作與被利用著作之強力關聯而銷售其著作，而非其本身著作所具有之想像力與原創性為重點等。有關合理使用之判斷，不宜單取一項判斷基準，應以人類智識文化資產之公共利益為核心，以利用著作之類型為判斷標的，綜合判斷著作利用之型態與內容[44]。

43　參照最高法院 94 年度台上字第 7127 號刑事判決。

44　智慧財產法院 106 年度民著上易字第 1 號民事判決，法官得心證之理由參酌著作權法第 65 條第 2 項判斷基準，認定：「……可認系爭圖案（按指原告主張被侵權之圖案）出現於影片時之畫面，時間短暫

三、「註明出處」與「合理使用」之關係

利用他人著作若符合合理使用，則無需取得著作權人同意。此時，利用人若未能適當彰顯著作權人的貢獻，對於著作權人的尊重乃有所不足。立法者考量到此情況，於法律中明定合理使用應註明出處（著作權法第 64 條），一方面是尊重「著作人格權」，讓第三人知悉其來源，以供進一步查考或請求授權，另方面是區隔利用人之「引用他人著作部分」與「自行創作部分」，讓第三人得以評估利用人著作之價值[45]。

著作權法第 64 條：「依第四十四條至第四十七條、第四十八條之一至第五十條、第五十二條、第五十三條、第五十五條、第五十七條、第五十八條、第六十條至第六十三條規定『利用他人著作者，應明示其出處』。」同條第 2 項：「前項明示出處，就著作人之姓名或名稱，除不具名著作或著作人不明者外，應以合理之方式為之。」從條文中可以明確瞭解，註明作者、出處是利用人在主張合理使用他人著作時，依著作權法第 64 條所課予的義務，並非只要依本條規定註明作者、出處，即屬於「合理使用」。換言之，個別著作之利用行為是否屬於「合理使用」，必須依著作權法第 44 條至第 63 條及第 65 條第 2 項的規定加以判斷。

四、影視製作合理使用之實例分析

（一）電影中拍攝知名電影的海報？

1997 年上映之電影《鐵達尼號》風靡全球，聲量迄今歷久不衰，2023 年美國影劇圈還大肆慶祝該片屆滿 25 週年紀念；男女主角佇

且不清楚，無法令人意識到有展示系爭圖案之目的。況且，系爭圖案出現於系爭影片（按指原告主張侵權之影片）一、二中，對於系爭圖案之潛在市場與現在價值難以認定有何影響。」

45 關於註明出處與著作人格權中之姓名表示權的關係，詳請參閱章忠信，合理使用之註明出處與姓名表示權之保護，102 年 2 月 11 日。

立船首的畫面海報更是該部電影的經典象徵，令人印象深刻。2022年於 Netflix 上架之日劇《First Love 初戀》與韓劇《財閥家的小兒子》，劇情不約而同皆使用《鐵達尼號》海報橋段。兩部劇集使用該電影海報雖皆係屬商業利用，不過日劇《初戀》拍攝《鐵達尼號》海報的時間較短，目的僅在於襯托時代背景（影片描述年輕時男女主角一同前往觀賞《鐵達尼號》電影），海報出現時間極短，可主張合理使用。而韓劇《財閥家的小兒子》劇集描述男主角欲投資該電影的情節，海報扣合劇情重點，且使用時間較長、次數較多，難以適用合理使用之規定，應取得海報美術著作之授權。

（二）劇組拍攝電視播放新聞之畫面？

導演拍攝電影男女主角在麵店或酒吧吃飯、喝酒聊天的場景，鏡頭帶入店內電視播放新聞的畫面，例如近期在台灣舉辦的 2023世界棒球經典賽，或是持續進行的加薩走廊以巴戰爭，劇組須否向新聞台取得授權？由於電視新聞畫面之著作可能包含：影片（視聽著作權）、照片（攝影著作權）、報導文字（語文著作權）、主播記者及被報導之人物（肖像權、聲音權），原則上其使用應取得授權。但如劇組拍攝麵店或酒吧場景（含電視螢幕畫面）之長度較短，並未以特寫方式取景，電視螢幕占影片畫面比例較小，或畫面及聲音模糊不清，且新聞內容並非襯托或突顯電影劇情，即可主張合理使用。反之，若導演拍攝時間較長，或新聞畫面、主播或受訪者聲音皆清晰可見，或新聞畫面進行特寫且內容與劇情有關聯，則不符合著作權法第 49 條合理使用之規定，劇組需取得新聞之授權，始無侵權疑慮。

近期於 2022 年底在 Netflix 上映的韓劇《財閥家的小兒子》因應劇情需求，影片中穿插 1-2 秒 2001 年 9 月 11 日恐怖攻擊事件中飛機撞擊美國雙子星大樓之新聞事件畫面。911 恐攻事件新聞影片拍攝發表迄今未逾視聽著作之 50 年保護年限，並非公共財；但由

於劇組使用 1-2 秒影片片段較短，且僅為敘述影響主角投資市場的事件，符合著作權法第 65 條之合理使用，無需先行取得授權。

（三）影集引用歷史事件影像畫面？

2023 年美劇《第一夫人》因應劇情需求，影片中穿插 2007 年 12 月 10 日歐巴馬夫人蜜雪兒演講真實畫面，又如香港紀錄片《時代革命》使用 1984 年 12 月 19 日英國首相柴契爾夫人和中國大陸總理趙紫陽簽署《中英聯合聲明》之新聞影片片段 [46]，需否取得授權？新聞影片拍攝發表迄今未逾視聽著作之 50 年保護年限，並非公共財，倘使劇組僅使用 1-2 秒影片片段較短，且僅為標示故事的時代背景，可以主張符合著作權法第 65 條之合理使用要件，例外無需授權，但若使用片段較長，且真實片段在對於劇情具有重要性，則無法主張合理使用，應取得真實畫面之影像授權，始屬合法。

（四）同步拍攝演員與電視機播映的跨年晚會？

電影劇組拍攝主角一家人在客廳觀看電視轉播 2023 跨年晚會影片，倘使劇組同步拍攝電視機中的跨年晚會畫面長度約 15 秒（倒數 5 秒至新年快樂之賀語出現），僅占「跨年演唱會倒數影片全長（25 分鐘）」之 1%，使用長度不長，且選用遠景畫面，舞台上之藝人及台下群眾之肖像皆模糊不清，符合著作權法第 65 條合理使用要件，無需取得授權。又如劇組拍攝「電視機」背面，未使用「跨年演唱會倒數影片」之影像畫面，僅收錄使用影片之現場群眾歡呼聲約 10 秒，由於長度不長，且使用目的僅係為表達電影劇情中處於跨年時刻及呈現氣圍，並未透過此段聲音傳達電影主要劇情，影劇製作公司可主張合理使用，無需取得群眾歡呼聲音（錄音著作）之授權。

46　參閱黃秀蘭，台灣藝術大學傳播學院【智慧財產權與合約談判】課程 §5 隨堂筆記【公共財與合理使用制度】，蘭天律師官網，2023 年 10 月 26 日。

（五）電影中演員哼唱英文經典老歌？

動畫影片中，經常會有男、女主角哼唱幾句經典英文老歌的橋段設計，若英文老歌已超過著作權保護年限成為公共財，無需取得授權。倘使老歌之音樂著作（詞曲）仍在保護期限內，女主角哼唱歌曲如模糊不清（聲音微弱、背景聲音嘈雜、咬字不清），不易辨識出歌曲，或哼唱雖然清晰，但長度較短（3-5秒），且非影片之重要元素，此情形符合合理使用，則例外無須取得授權。

（六）紀錄片拍攝之合理使用範圍？

紀錄片之著作性質有其特殊性[47]，倘使紀錄片導演針對特定專題拍攝，需要大量援引新聞報導內容，呼應劇情發展，應就紀錄片之著作特殊性納入考量。由於紀錄片需要忠實客觀傳遞傳主、事件或時代資訊，引用新聞報導內容或歷史畫面來凸顯事件的內容有其必要性，合理使用判斷上應予以放寬。不過，這並不意味紀錄片可大量引用新聞畫面，仍須就引用新聞的使用比例及市場價值等一併審酌考量。筆者在實務案例處理時，曾遇及某探討台灣移工議題的紀錄片，其片長為 30 分鐘，引用各家媒體報導畫面合計長達 14 分鐘，導演認為欲忠實呈現台灣移工實況，應認許新聞畫面之引用，然而幾乎占一半的新聞報導業已超出合理使用可接受的範圍，不應執其為紀錄片之緣由，主張享有更高的豁免。

（七）鏡頭捕捉品牌名稱或商標 Logo？

劇組拍攝過程中，有時鏡頭會捕捉到產品的品牌名稱或商標 Logo，此情形是否應取得授權？例如導演拍攝主角在辦公室工作

47 關於紀錄片著作性質的特殊性，司法實務上，我國法院於裁判時亦有納入其性質考量。參照智慧財產法院 109 年度民著訴字第 20 號民事判決闡釋：「……紀錄影片，而具有傳遞資訊或事實之性質及功能，雖然系爭影片段與據爭影片片段之畫面相同，並未進行轉化或賦予原著作不同之其他意義或功能，然此種事實傳遞型之著作在表達上本即受有相當限制。」

之場景包含多部蘋果電腦之辦公設備，影像畫面包含蘋果電腦品牌
Logo 商標圖案，需否取得授權？美商蘋果公司已在我國註冊取得
蘋果圖案之商標權，電影導演拍攝辦公室場景包含蘋果 Logo 圖案，
並非為行銷目的，亦未與蘋果公司作同一或類似之服務使用，故未
侵害蘋果 Logo 圖案之商標權。至於蘋果 Logo 商標圖案及網頁設計
之美術著作權，只要劇組拍攝電腦網頁畫面之長度極短，畫面較小
或模糊，可主張著作權法第 65 條規定之合理使用。另電影導演拍
攝主角在 3C 公司上班，向客戶介紹蘋果電腦之功能，台詞多次提
及「Apple」，需否取得授權？影片對白中提及「Apple」，僅係描
述性之用語，亦非商標之使用態樣，且「Apple」之文字係屬名稱、
短語，不受著作權法之保護，故無需取得著作授權。

五、戲謔仿作是否能成立合理使用

　　詼諧仿作（parody）又稱戲謔仿作，係以一個或多個他人之著
作，加上作者個人的創意將他人之著作做為材料予以改編，藉以評
論嘲諷原作，例如當社會上發生爭議事件時，網友利用電影片段予
以改作，並置於社交網路上流傳，藉以嘲諷時事。利用人此種添加
新表達元素之利用行為，如不允許「合理使用」，則可能扼殺靈活
的創意表現。但如肯認其利行為之合法性，也可能使具有惡意的著
作權侵害或誹謗人格之言論，藉此模糊空間達到汙衊貶低他人之目
的，對著作權人亦不甚公平。因此國內、外法院實務雖皆肯認詼諧
仿作可主張合理使用，但應具有「轉化性之利用」性質，才能援引
現行法第 65 條第 2 項的概括條款免於侵權之評價，且需於具體個
案中由法院加以判斷 [48]。
　　西方之報章雜誌常見刊登嘲諷政治時事或人物之趣味漫畫等藝

48　美國法院音樂詼諧仿作之案例分析參閱宋海燕，娛樂法，商務印書館，2014 年出版，第 82 至 86 頁。

術創作，此類創作通常以他人創作之原著作品作為基礎，加上新創意進行評論、批判性質之改作，倘使未取得原著作之授權，是否構成侵權，值得探討。美國法院之實務見解針對「詼諧仿作」已漸漸形成一套合理使用判斷準則，尤以美國電影《麻雀變鳳凰》主題曲改編為饒舌歌曲侵權訴訟案作為具有代表性之指標案例[49]，倘使詼諧仿作通過合理使用判斷準則之檢驗，改作者即可主張合理使用，例外無須取得原著作之授權，且不構成侵權。

我國著作權法並未立法明文規定「詼諧仿作」之合理使用要件，仍須依著作權法第 65 條規定之判斷標準認定之。不過智慧財產法院曾經引用美國電影《麻雀變鳳凰》主題曲侵權案中「詼諧仿作」合理使用判斷標準之實務見解，並將其中「轉化價值」之觀點作為合理使用之輔助判斷，作成類似判決：「美國關於合理使用裁判之分析：……1994 年在 Campbell v. Acuff-Rose Music Inc.（114 S.Ct.1164）一案中……聯邦最高法院以一致之意見，判定被告的改作行為構成合理使用，被告的『戲謔仿作』具『轉換價值（transformative value）』，亦即在原著作的光環下，發揮了極高

49 美國歌手羅依奧比森（Roy Orbison）、比爾德斯（William Dees）於 1964 年創作歌曲〈Oh, Pretty Woman〉，並將詞、曲之音樂著作權轉讓予阿可夫玫瑰音樂公司（Acuff-Rose Music），該首歌曲亦被選作為電影《麻雀變鳳凰》（1990 年上映）電影主題曲。饒舌音樂團體「2 Live Crew」成員路德坎貝爾（Luther R. Campbell）等人於 1989 年將〈Oh, Pretty Woman〉改編成饒舌版歌曲〈Pretty Woman〉於 1989 年 7 月發行。音樂公司遂向美國聯邦地方法院起訴，主張被告饒舌歌手侵害原告音樂公司所享有原作歌曲〈Oh, Pretty Woman〉之音樂著作權。一審法院判原告音樂公司敗訴，認定「被告創作饒舌版歌曲之商業目的不影響合理使用之主張」，被告之新曲對原作進行諷刺，轉化原著作傳達之意念，且其使用原著作質量之範圍適當，不會對原著作市場產生影響，屬於合理使用不構成侵權。原告音樂公司不服一審判決，提起上訴。二審法院逆轉判決上訴人即原告音樂公司勝訴，認定被告之新曲雖為詼諧仿作，但新曲使用原作之主要部分，對原作之市場應有影響，故不構成合理使用。被告饒舌歌手不服二審判決，提起上訴。美國聯邦最高法院於 1994 年判決上訴人即被告歌手勝訴，認定被告改作歌曲為合理使用，故發回原審法院更新審理。判決理由敘明若詼諧仿作（Parody）具明顯之轉換價值（transformative value），有高度創作性，評論原作有利於社會，應與一般之評論、批判等合理使用齊觀。原作必須「著名」，始有戲謔仿作之價值。被告模仿原作獨特之開場音樂歌詞，且為核心部分，係因核心部分最容易使人聯想起原作即模仿標的，整體觀察饒舌歌曲，可發現後段內容與原作截然不同，具有獨特性。詼諧仿作作品與原作性質不同，不會對原作產生市場替代效果，有時反而有助於原著作之知名度。本案之後續經雙方達成和解，原告撤回訴訟，全案落幕。參照 Campbell v. Acuff-Rose Music, Inc., 510 US 569 - Supreme Court 1994，關於美國電影《麻雀變鳳凰》主題曲改編為饒舌歌曲侵權案之詳細分析，請參閱崔國斌，著作權法原理與案例，北京大學出版社，2014 年 9 月第 1 版，頁 595-602。

的創作性，應與一般對於原著作的評論或批評等合理使用等價齊觀……在本案被告〇〇公司等與告訴人 XX 公司皆為法學電子資料庫業者，被告〇〇公司等大量重製告訴人 XX 公司之資料庫內容，僅係為減省經濟投資，圖冀以最低成本，在最短的時間內建立自己之資料庫，藉以營利，俾與告訴人 XX 公司之資料庫進行同業競爭，其未經告訴人 XX 公司授權而複製之資料數量約占該項資料庫之 80%，自己建置完成部分僅占 20%，純屬將他人有著作權之資料庫之重要內容，納為自己資料庫之主要內容，未見有任何轉換之創作價值存在，核無『轉換價值（transformative value）』可言，即難認屬合理使用之行為」[50]。

（一）美國戲謔仿作判決──電影《脫線總動員》廣告侵權訴訟

美國藝人黛咪摩爾（Demi Moore）懷孕七個月時，由攝影師安妮萊博維茨（Annie Leibovitz）為她拍攝裸體之懷孕照片，照片中黛咪摩爾模仿義大利文藝復興時期畫家山卓波提切利之著名畫作《維納斯的誕生》中女神之姿勢，於 1991 年 8 月刊登在 Vanity Fair 雜誌作為封面，引發各界關注，甚至成為當年該雜誌歷來最暢銷之一期。

嗣後派拉蒙電影公司為宣傳喜劇偵探電影《脫線總動員》（Naked Gun），影片中有段劇情描述男主角與妻子就是否應懷孕生子爭執不休，派拉蒙電影公司要求行銷公司發想宣傳電影上映之提案。行銷公司建議將男主角萊斯利尼爾森（Leslie Nielsen）之肖像疊在知名女性照片上，並提供四張女藝人（莎朗史東、瑪丹娜、珍方達、黛咪摩爾）之合成照片寄給派拉蒙電影公司，每張照片皆換成男主角的臉，附上標語「今年三月截止（DUE THIS MARCH）」，作為電影上映預告宣傳[51]。

50 參照智慧財產法院 97 年刑智上訴字第 41 號刑事判決。
51 參閱 Allen Murabayashi，Who Shot It Better? Pregnancy for Vanity Fair: Annie Leibovitz vs Herself，

藝人黛咪摩爾孕照 vs. 電影《脫線總動員》海報

 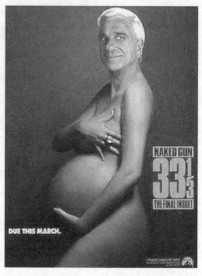

　　派拉蒙電影公司選中黛咪摩爾懷孕照片之版本，並另外聘請攝影師及模特兒，模仿黛咪摩爾懷孕照片擺出相同姿勢進行拍攝，盡可能與原照片相似，再換上男主角之頭部，面露詼諧的微笑，於1994年初刊登在雜誌作為電影宣傳，笑果十足，電影於1994年3月18日上映。此舉引發黛咪摩爾照片之攝影師安妮萊博維茨的不悅，認為其攝影作品遭派拉蒙電影公司褻瀆，遂向美國紐約南區地方法院提起侵權訴訟。1996年12月20日一審法院作出判決，原告攝影師敗訴，法官認定被告派拉蒙電影公司利用黛咪摩爾懷孕照片之行為，屬於詼諧仿作之合理使用（Fair use），不構成侵權[52]。原告攝影師不服一審判決而提起上訴，並主張電影公司利用黛咪摩爾懷孕照片係基於商業目的，且缺乏必要性，不得主張合理使用。

2017 年 6 月 28 日。
52　參照 Leibovitz v. Paramount Pictures Corp., 948 F. Supp. 1214（S.D.N.Y. 1996）。

被告派拉蒙電影公司則回應，是否屬於合理使用應以 Campbell 案（《麻雀變鳳凰》電影主題曲饒舌歌侵權訴訟）之詼諧仿作合理使用判準進行審查，始可認定。

二審法院判決原告攝影師敗訴，認定被告派拉蒙電影公司得主張詼諧仿作之合理使用，不構成侵權[53]，判決理由援引 Campbell 案以下四項判斷標準，針對本案之電影廣告逐一審查：

1. 電影廣告增添之新創意構成相當之轉化（transformative），廣告中男主角的冷笑與黛咪摩爾莊嚴的表情形成鮮明對比，可以合理認為電影廣告係透過一個假笑且愚蠢的懷孕男人之荒謬形象，嘲諷原攝影著作中一位美麗女人因懷有身孕而感到自豪之莊嚴肅穆，藉此諷刺原攝影著作之自命不凡，具有「評論」之性質。

2. 原告攝影師創作之黛咪摩爾懷孕照片雖然具有原創性，然而原創性於本案情形並非影響可否主張合理使用之關鍵因素。

3. 評估被告使用原攝影著作之質與量，原告僅就創作之表達即攝影師對背景、燈光、陰影、定位及拍照時間之選擇，受到著作權法之保護，至於攝影著作中出現之裸體、懷孕女性之身體，則不受到保護。被告承認其盡可能地模仿、複製原攝影著作，然而此高度模仿之目的在於對原攝影著作進行嘲諷，且被告清楚傳達該廣告與原攝影著作沒有任何關係。

4. 原告在本案已承認被告派拉蒙電影公司利用黛咪摩爾懷孕照片，並未對其攝影著作及衍生著作之潛在市場產生干擾，原告攝影師所受到之實際損害，僅為電影公司使用其攝影著作之授權費。然而詼諧仿作之所以值得保護，正是因為原著作者通常

53 參照 Annie Leibovitz, Plaintiff-appellant, v. Paramount Pictures Corporation, Defendant-appellee, 137 F.3d 109（2d Cir. 1998）。

不同意授權詼諧仿作對原著作進行負面批評，其可能造成聲譽之損害，惟社會公益必須仰賴批評始能進步，因此原著作者並不享有阻止衍生作品批判傳播之權利。

基於上述理由，二審法院支持地方法院之判決，認定電影《脫線總動員》模仿黛咪摩爾懷孕照片之廣告，符合詼諧仿作之合理使用，不構成侵權。

（二）我國法院針對「戲謔仿作」合理使用之判斷

學理上所謂「戲謔仿作」（parody），原係基於言論自由、表達自由及藝術自由之尊重，在滿足著作權合理使用之情形下，對於可得聯想原著作且明顯辨識差異、具備幽默或戲謔特質之仿作，合理限制原著作之著作權[54]。我國法院已有明確表態，「戲謔仿作」之合理使用判斷，應依據著作權法第 65 條第 2 項判斷。智慧財產法院 107 年度民商訴字第 1 號民事判決指出：「按學理上所稱著作權之『詼諧仿作』，參考國外司法實務，作品已與原著作所欲傳達之目的或特性有所不同，已具備所謂『轉化性之利用』，依著作權法第 65 條第 2 項主張合理使用，須參酌其利用之目的及性質、所利用著作之性質、質量及其在整個著作所占比例、利用結果對著作潛在市場與在價值之影響等要件，如不致影響原著作權人之權益，有依該條規定主張『合理使用』之空間，亦有智慧局 104 年 4 月 14 日○○○電子郵件意見可佐。可知我國學理及實務參酌美國實務見解之法理，已肯認『著作之戲謔仿作』倘符合上述要件，得依著作權法第 65 條第 2 項主張合理使用」[55]。經濟部智慧財產局亦予肯認[56]，對當時社會上發生的爭議事件，利用電影片段予以改作，置

54 參照智慧財產及商業法院 111 年度刑智上易字第 17 號刑事判決。
55 參照智慧財產法院 107 年度民商訴字第 1 號民事判決。
56 參照智慧財產局電子郵件 1040414 函釋、電子郵件 1090501d 函釋。

於社交網路上流傳，藉以嘲諷時事，抑或將圖片予以改作，置於社交網路上流傳，藉以嘲諷、kuso 時事，在學理上稱作「詼諧仿作」，參考國外司法實務，作品已與原著作所欲傳達之目的或特性有所不同，已具備所謂「轉化性之利用」，如果符合我國著作權法第 65 條第 2 項規定合理使用要件，不致影響原著作權人之權益，可以主張合理使用。

除了著作權法有「戲謔仿作」之合理使用討論外，商標法亦有「戲謔仿作」合理使用的適用。其主要的判斷仍須回歸該「戲謔仿作」，是否藉由利用他人商標表達戲謔或詼諧之意涵，用以表彰自己之商品或服務來源之標識？換言之，利用人有無就該「戲謔仿作」為商標使用，致相關消費者混淆誤認之虞，成為判斷的關鍵 [57]。

（三）歌曲〈帥到分手〉是否屬於戲謔仿作？

歌手周湯豪針對其參與詞曲創作及演唱之歌曲〈帥到分手〉提告侵權案例，台北地檢署及高檢署認為，被告演唱發行的專輯歌曲為戲謔仿作，不構成抄襲。

男歌手周湯豪於 2016 年發行唱片專輯「真（REAL）」，其中一首歌曲〈帥到分手〉係由周湯豪創作詞曲，廣受歡迎，媒體報導網路上已有破億的點擊。女歌手黃乙真於 2018 年發行唱片專輯「真的（NO Fake）」，其中一首歌曲〈帥到分手〉之旋律及歌名，與

57　在我國商標法之規範下，主張戲謔仿作合理使用之人，可以提出之抗辯有二：一為其使用的方式，僅係戲謔詼諧之言論表達，並非將他人之商標為表彰自己之商品或服務來源之標識，故非商標法上「商標之使用」行為，自無成立侵害商標權可言；如該項抗辯無法成立，使用人可主張其使用商標之行為，不致造成相關消費者混淆誤認，故不侵害商標權。但在法商 LV 商標侵權案中，二審法官認為：「被上訴人將美國 MOB 案肯認 MOB 帆布袋是戲謔仿作之判決，延伸到與帆布袋屬性有不同之粉盒、小束口袋、手拿鏡商品，使得『My Other Bag…』玩笑原本設定以平價帆布袋與昂貴 LV 手提包間的對比、矛盾所產生之詼諧、揶揄之意涵，因產品不同而無法產生連結，故被上訴人援引美國 MOB 案判決，主張系爭商品為商標戲謔仿作之合理使用云云，不足採信。」、「美國 MOB 案法院判決雖認為 MOB 帆布袋可成立商標戲謔仿作合理使用，惟我國與美國之文化、民情不同，我國消費者無法如同美國消費者般，明確瞭解『My Other Bag…』玩笑之笑點，且本件商品為粉盒、小束口袋、手拿鏡商品，與美國 MOB 案之 MOB 帆布包的屬性不同，系爭商品未能傳達任何戲謔或詼諧之意涵或諷點，且由被上訴人使用系爭圖樣的方式整體觀之，已造成我國相關消費者產生混淆誤認之虞，故被上訴人主張戲謔仿作合理使用之抗辯，不足採信。」參照智慧財產法院 108 年度民商上字第 5 號民事判決。

周湯豪版本〈帥到分手〉歌曲部分相似，周湯豪〈帥到分手〉歌曲之音樂經紀公司認為黃乙真涉嫌抄襲周湯豪歌曲〈帥到分手〉，遂向法院控告黃乙真及其所屬音樂公司違反著作權法。

檢察官偵辦調查結果，認為被告並無侵權之犯罪嫌疑，理由如下：

1. 被告創作歌曲〈帥到分手〉之英文歌名「Handsome Break Up？」後面有加問號，且各段主歌歌詞提及「帥到分手，都是你在說」、「帥到分手，都是自圓其說」等，歌曲最後並以「帥到分手？是怕你難過？」作結。由此可知被告欲傳遞概念是從「創作者或演唱者」觀點出發，表達對「帥到分手」概念的質疑或批判。例如歌詞：「總是花天酒地，當然安全感不夠」、「總是只顧自己，當然安全感不夠」，顯然是針對周湯豪原曲副歌歌詞前兩句「我帥到分手安全感不夠，你選擇向錢走都是你在說。」所創作之回應；

2. 被告引用「帥到分手」比例只占 3.2%，屬於各段主歌第一句，並非主流音樂較突出的副歌；

3. 被告專輯製作定位上，選歌大多以具有故事為主，屬於 kuso（戲謔、惡搞）表現的歌曲，並以歌手本身年齡層為主要敘事對象，因此足認利用目的是擷取代表性片段，以同年齡層女性觀點，質疑、回應，進一步添加自己觀點，評論、質疑「帥到分手」概念，具有高度原創性，利用著作性質是對原著作「轉化性利用（transformative use）」，並非剽竊後偽裝成自己創作，符合著作權法第 65 條第 1 項合理使用，不構成侵權。

檢察官於 2019 年 4 月予以不起訴處分。告訴人環球音樂出版公司不服，旋向高等法院檢察署聲請再議。根據新聞媒體報導，高檢署審查後，參考美國聯邦最高法院 Campbell《麻雀變鳳凰》電影

主題曲改編饒舌歌侵權案之實務見解，認定被告改作之歌曲〈帥到分手〉係獨立創作之詞曲，屬於具有高度創意之「戲謔仿作」，縱有實質近似及營利目的，仍應該當於合理使用之規定，構成違法阻卻事由，不應以刑事責任相繩，認定違反著作權之罪證不足，駁回再議，全案不起訴確定[58]。

（四）立法政策上是否應採納戲謔仿作？

　　參照我國司法實務，「戲謔仿作」雖可主張著作權法第 65 條第 2 項之概括合理使用，但對於是否將「戲謔仿作」獨立為「列舉合理使用」之條文，在我國立法討論上一直都存在不同看法。智慧局曾提出著作權法修正草案第 64 條規定：「為嘲諷或詼諧仿作之目的，得利用已公開發表之著作。」但尚未經立法院修訂通過[59]。由於「戲謔仿作」帶有揶揄、嘲諷之意味，列舉成為合理使用條文，於現今我國風俗民情可能產生一定的衝擊。不過，未來立法政策上，是否納入獨立之列舉條文，值得留意觀察。

（五）美國戲謔仿作的案例

1. 福特總統回憶錄（水門案）合理使用訴訟案

　　西元 1974 年美國福特總統卸任後，撰寫其回憶錄《療傷時刻》（*A Time to Heal*）於 1979 年 3 月間完稿即將出版，全文約 20 萬字，敘述福特在尼克森總統陷入水門間諜案醜聞期間，接任副總統處理水門案後續，以及日後以總統職權決定赦免尼克森所面臨刑事追訴之經過。

　　出版社以 25,000 美元代價，授權《時代雜誌》（*Times*）於1979 年 4 月下旬出版前一週獨家連載重要內容。詎料《國家雜誌》（*Nation*）趕在 4 月 3 日刊登一篇專稿《福特總統的回憶錄：赦免

58　錢利忠，神曲〈帥到分手〉爆抄襲爭議 歌手黃乙真獲不起訴確定，自由時報，2019 年 06 月 12 日。
59　蕭雄淋，有關戲謔仿作著作立法的幾個討論問題，蕭雄淋律師的部落格，2014 年 12 月 3 日。

尼克森的幕後真相》，文長共 2250 字中有大約 300 字引用福特回憶錄中，有關尼克森下台的經過內容及心路歷程。

《時代雜誌》眼見其獨家連載報導的地位消失，旋與出版社解約。出版社因時代雜誌解約，認為受有損失，遂以國家雜誌刊登福特總統回憶錄之行為，係侵害出版社之著作權為由，向美國聯邦法院提起民事侵害著作權損害賠償訴訟。

使用他人著作之精華部分難以主張合理使用

聯邦紐約南區地方法院一審法院比對認定專稿文長共 2250 字，發現被告國家雜誌直接自福特總統手稿中摘取的文字，共有 300 字，作為報導的一部分。進而以「整體對照比較法」就原告出版社的手稿與被告國家雜誌所利用的部分，自整體之觀點，加以比較，法官發現國家雜誌所利用的部分，俱屬原著作品中，最有趣亦最為感人的部分，實質上為出版社著作中的「精髓部分」（the heart of the work），其情節重大，難以構成合理之使用，因此判決原告出版社勝訴，被告應賠償出版社之損害[60]。

被告國家雜誌提起上訴，二審法院推翻第一審法院之見解，判決認定國家雜誌利用出版社著作之目的，係為報導新聞之用，此種利用目的，顯為美國著作權法第 107 條第 1 項可構成合理使用之利用行為。國家雜誌對於出版社著作之利用部分，數量較少，與回憶錄 20 萬字的文長比例甚不相當，可認構成合理使用，逆轉判決被告國家雜誌勝訴[61]。

原告出版社不服二審判決，立即提起上訴至美國最高法院，法院以六票對三票的評議，再度扭轉訴訟情勢，推翻二審上訴法院的

60 參照 Harper & Row, Publishers v. Nation Enterprises, 557 F. Supp. 1067（S.D.N.Y. 1983）。

61 參照 Harper & Row, Publishers, Inc. and the Reader's Digest association, Inc., Plaintiffs-appellees-cross-appellants, v. Nation Enterprises and the Nation Associates, Inc., defendants-appellants-cross-appellees, 723 F.2d 195（2d Cir. 1983）。

判決，認定被告國家雜誌對尚未公開發表著作的利用行為，不能構成合理使用，三審判決原告出版社勝訴，全案定讞[62]。

　　本件訴訟中美國法院認定國家雜誌利用作品之「精髓部分」（the heart of the work），難以構成合理使用之實務見解，經對照剖析我國著作權法第 65 條規定之合理使用要件，便可發現我國立法者與美國法院針對合理使用之判斷核心，皆須從利用他人著作之質與量，與利用結果對著作潛在市場與現在價值之影響等面向，綜合判斷之，足為我國創作者主張合理使用之借鏡。

2. 藝術家昆斯彩色木雕〈String of Puppies〉案：不成立合理使用

　　攝影師羅傑（Rogers）於 1980 年拍攝黑白照片〈Puppies〉，照片上為一名男子與一名女子坐在長凳上，兩人抱著八隻小狗坐著。Roger 享有攝影著作權，並將照片授權製作成明信片、賀卡等商品。美國藝術家傑夫昆斯（Koons）於 1987 年發現〈Puppies〉明信片，依照該黑白照片創作出彩色木雕，1988 年完成美術著作〈String of Puppies〉。攝影師羅傑發現木雕作品後，於 1989 年以侵害著作權為由，對昆斯藝廊提起訴訟及求償。對此，昆斯雖然承認重製黑白照片，但提出「戲謔仿作」之合理使用抗辯，昆斯認為其木雕創作係為了表達對當代經濟體制促使商業性作品大量生產，降低社會品質之批判。

若他人作品並非戲謔嘲諷之對象欠缺引用必要性，不構成合理使用

　　1990 年紐約聯邦地方法院認定，昆斯未經授權重製黑白照片，不符合合理使用，構成侵權。被告昆斯上訴，1992 年第二上訴法院認定，主張戲謔性合理使用，所複製的作品至少必須是戲謔的對象，否則即無必要重製原來的作品。昆斯之行為有商業利益，且小狗木

62　參照 Harper & Row v. Nation Enterprises, 471 U.S. 539（1985）。

羅傑黑白照片〈Puppies〉vs. 昆斯木雕作品〈String of Puppies〉

雕並未對小狗照片本身進行批評，昆斯之批判對象並不以使用小狗照片為必要，故不構成戲謔仿作之合理使用，本案成立侵權[63]。

3. 藝術家昆斯尼亞加拉畫作〈Niagara〉案：成立合理使用

另一案例同樣是藝術家昆斯之訴訟，面對不同情形，法院最終採納戲謔仿作之合理使用抗辯。時尚攝影師安德里亞布蘭奇（Blanch）於 2000 年為 Allure 雜誌拍攝 Gucci「絲綢涼鞋〈Silk Sandal〉」照片製作廣告圖。藝術家昆斯於同年將「絲綢涼鞋」廣告圖進行電腦掃描後，把照片中的腳和涼鞋調整方向、變色，置入其畫作「尼亞加拉〈Niagara〉」[64]。攝影師布蘭奇發現畫作後，於 2003 年以侵害攝影著作權為由，對昆斯提起訴訟並求償。昆斯否認侵權，並主張戲謔性之合理使用。

新畫作包含諷刺之新創意且與原照片創作目的不同，屬於轉化使用

地方法院認定昆斯之創作符合合理使用規定，不構成侵權。原告布蘭奇提起上訴。第二上訴巡迴法院著重於作品使用原創作品究

63　參照 Rogers v. Koons, 960 F.2d 301（2d Cir. 1992）；參閱原創的真相：藝術裡的剽竊、抄襲與挪用，沂藝術 YiCollecta，2021 年 1 月 7 日。

64　參閱 SIGNIFICANCE: BLANCH V. KOONS，ARTIST RIGHTS。

布蘭奇廣告照片〈Silk Sandal〉vs. 昆斯畫作〈Niagara〉

竟有無「轉化性」，意即判斷使用是否僅簡單取代原創作品，還是增加新的內涵，使新的創作具有進一步的目的或具有不同的特徵，產生新的表達，意義或訊息。法院最終認定原告布蘭奇拍攝照片欲以涼鞋營造性感，昆斯則透過畫作中之商品、圖像等欲使觀眾體驗，對生活物件產生新想法，創作目的顯不相同；昆斯將照片作為素材，增添新創造性，具有諷刺意味，為「轉化」之使用，符合戲謔仿作之合理使用[65]。

　　為鼓勵創作，著作權法賦予著作人一定期間的專屬權利保護，同時，為了調和社會公共利益，並促成國家文化發展，建構「合理使用」制度，讓利用人得在合理使用範圍內，無須徵得著作人同意或授權，即可自由利用著作。立法者為了滿足創作人利用素材的需求，在利用人與權利人之間，藉由「合理使用」的制度衡平雙方的權益，使得權利人之權利退縮，允讓創作人可以站在文明巨人的肩膀上往前邁進，激勵更多傑出作品的誕生。

65　參照 Blanch v. Koons, 467 F.3d 244（2d Cir. 2006）；參閱葉雲卿，衍生作品與轉換性使用之抗辯，北美智權報第 188 期。

　　觀察訴訟實務上，著作權人起訴主張侵權人（行為人）侵害其著作財產權時，被告（行為人）常見的抗辯理由有三：（1）著作權人所主張被侵害之著作（系爭著作）並非「著作權法保護」之著作[66]，包括公共財之利用；（2）行為人之著作「未抄襲」著作權人之系爭著作；（3）行為人利用系爭著作構成合理使用。其中就第（1）、（2）項主張不成立時，雙方即會聚焦在第（3）項行為人是否符合「合理使用」之要件。倘若行為人利用著作權人著作之行為構成合理使用，即無須承擔侵害著作財產權之責任[67]。由此足見，合理使用在實務上成為侵權爭訟中，被告重要之抗辯，關乎其法律責任成立與否。

　　我國著作權法從「政府機關、司法程序目的之合理使用」、「國民知的權利」、「學生受教權」、「弱勢族群之照料」等面向，具體規定合理使用之態樣，包含「列舉條文」（第44條至第63條），以及獨立之合理使用「概括條款」（第65條2項）。但針對「戲謔仿作」是否能成立合理使用，我國法院雖然採取類似美國判決之見解，但立法政策上是否對於「戲謔仿作」宜否列為合理使用之態樣，仍有歧異之立場。

　　作品使用或改作他人的著作，是否成立「合理使用」，固然有其隨時空發展而具不確定性，不過藉由司法實務不斷累積建構的案例，以及影視實務逐步發展出的使用共識，可以逐漸找到合理使用的範圍及界限。深入理解和認識合理使用制度，可以讓創作者有更多自由利用的空間；同時使得原著作權利人更能掌握權利保護之範圍，達到法律的衡平。

66　例如被侵害之著作非屬著作權法保護之「表達」（著作權法第10條之1），被侵害之著作屬於法定不受著作權法保護之標的（著作權法第9條第1項），或被侵害之著作不具原創性等。

67　著作權法第65條第1項規定：「著作之合理使用，不構成著作財產權之侵害。」、第91條第4項規定：「著作僅供個人參考或合理使用者，不構成著作權侵害。」

第六章
著作人格權與民法人格權
——影視侵權案例解析

　　著作人創作之成果，除了具備經濟上之交易價值外，創作者與著作之間緊密連結，呈現的精神價值，尤其能體現著作之靈魂。著作權法制度設計上，在經濟利益方面建構著作人「著作財產權[1]」，在人格或精神層面上，賦與著作人「著作人格權」。「著作人格權（moral right）」一詞，源自法文「droit moral」之譯文，此項權利被視為法國著作權法最重要的特色，深切影響歐陸國家及國際立法，台灣及鄰近亞洲國家（如中國、日本）亦均明文承認「著作人格權」的法制。

　　「著作人格權」連結作者與其著作上所有非財產性權利[2]，依據我國著作權法規定，著作人格權包含公開發表權、姓名表示權（署名權）、禁止不當改變權三大內涵，該等權利專屬於著作人本身，永久存續不消滅，且不得轉讓或繼承。此與「著作財產權」受有保護年限之限制，並可透過讓與或繼承完成權利之移轉之性質迥異。

　　影視產業實務上常見之著作人格權爭議問題，包括：電視台委

1　著作財產權包括重製、改作、編輯、公開播送、公開上映、公開傳輸、公開口述、公開演出、公開展示、散布、出租等權利，受有保護年限之限制，並可透過讓與或繼承完成權利之移轉。實務上常見之著作授權或轉讓，一般係指「著作財產權」之授權或轉讓。

2　關於著作人格權的規範精神與權利內涵，學者陳思廷從法國的法律制度解析，值得借鑒，詳請參閱陳思廷，著作人格權法制之研究—法國法之考察借鏡，《國際比較下我國著作權法之總檢討》專書，劉孔中主編，中央研究院法律學研究所，2014 年 12 月，頁 195 以下。

託製作公司開發劇本之語文著作人格權應歸屬電視台或製作公司或編劇？影展單位委託視覺設計師製作影展主視覺及宣傳影片，如以視覺設計師為著作人，同意其著作人格權永久不行使的法律效果為何？著作權人過世後，生前未公開之作品，繼承人可否代為行使公開發表權？紀錄片導演拍攝街頭抗爭之畫面，被攝入鏡的民眾可否主張肖像權被侵害？諸多影片拍攝現場之疑義，亟待釐清。本章解說我國著作人格權之內涵、現行制度規範，以及影視實務經常引發之紛擾與因應方案。

一、著作人格權之內涵

著作人格權專屬於著作人本身，不得讓與第三人，也無法由繼承人繼承[3]。其主要的內涵包括「公開發表權」、「姓名表示權（署名權）」、「禁止不當改變權」，析述如下：

（一）公開發表權

創作者享有第一次將作品公諸於世的權利

公開發表權之法律依據為著作權法第 15 條第 1 項：「著作人就其著作享有公開發表之權利。」係指對於創作之作品，只有著作人才能決定是否向公眾公開提示該著作之內容。一般認為「創作不就是為了要公開嗎？」藝術家卻有不同的看法或考量因素，譬如回憶錄，必須考慮出版時機，是否可能得罪或不利於第三方（親友或社會知名人士），因此回憶錄出版合約中傳主兼作者可以要求：「在我過世後三十年出版社才可以發行傳記」之約定，係屬合法。因為創作者享有著作人格權。著作人對於其作品享有是否發表、何時何地發表、以何種方式發表、向何人發表的決定權。不過，著作人僅

3　著作權法第 21 條：「著作人格權專屬於著作人本身，不得讓與或繼承。」

有「第一次公開發表」著作的權利，一旦著作經著作人第一次公開發表後，即不能再主張「公開發表權」[4]。實務上創作者完成創作後，如認為作品之呈現仍未臻完美，不願貿然對外發表作品，寧可耗費數年時間精雕細琢、沉澱打磨，或將作品藏諸名山、束諸高閣，更甚者可能銷毀作品。未經創作者之同意，他人不得擅自公開未發表之作品，否則將侵害創作者之公開發表權。

「公開發表權」和「公開展示權」屬於不同的權利內容，創作者簽約時，時而混淆兩者適用。「公開發表權」屬於著作人格權之一，「公開展示權」則為著作財產權之一項權能，意指向公眾展示美術著作或攝影著作之內容[5]，兩者意涵與法律效果殊異。

不特定人或特定之多數人皆屬於「公眾」範疇

所謂「公開發表」係指權利人以發行、播送、上映、口述、演出、展示或其他等方法，向「公眾」公開提示著作內容（著作權法第3條第1項第15款規定）。「公眾」在著作權法明確定義，包含「不特定人」（例如在戲院放映電影提供不特定的持票民眾入場觀賞）或「特定之多數人」，僅家庭及其正常社交之多數人，不屬於公眾之範疇[6]。因此，電影系學生在課堂上播映課程作業之自製短片，雖然未對外開放給一般民眾觀賞，但課堂上觀看影片之師生屬於「特定多數人」，故學生製作完成之短片上課時在教室播映，仍屬對公眾為公開發表之行為。

坊間許多徵文、攝影競賽，比賽簡章常有作品必須「未曾公開發表」之要求，例如台灣每年度重大的攝影賽事「新光三越國際攝影大賽」，即要求提交之作品須未曾獲得任何競賽獎項，且必須「未

4　參照經濟部智慧財產局電子郵件 1110829 號函令。
5　著作權法第 27 條：「著作人專有公開展示其未發行之美術著作或攝影著作之權利。」
6　著作權法第3條第1項第4款規定：「公眾：指不特定人或特定之多數人。但家庭及其正常社交之多數人，不在此限。」

曾公開發表」[7]。過去曾有攝影師參與攝影博覽會、交流會前，已將作品展示給不特定人觀賞；但由於攝影師認為其作品展示不屬於嚴格定義下的「展覽」形式，不構成「公開發表」，因此仍提交攝影作品參與攝影賽事，實屬誤解。

影展評審團屬於「特定之多數人」之公眾

影視實務上（影展或補助）對於公開發表的要求通常藉由簡章明文規定。例如 2022 年第 21 屆南方影展，針對南方新人獎部分規定：「凡在國內外影展入選及商業映演之作品，均視為導演之『公開』作品（僅校內放映或學校畢展不在此限制）[8]」；另 2023 年台北金馬影展之觀摩長片報名要求，規定「影片需於 2022 年 1 月之後完成方可報名，且於 2023 台北金馬影展之放映需為『台灣首映』[9]」，亦即報名影展或是申請影片補助專案前，作品需未經公開發表。然而，導演提交電影全片予影展評審團選評，則已符合「向公眾（包含特定之多數人）公開提示著作內容」之行為。縱使影展單位評選結果為影片未入圍或入圍未得獎，亦未對外公開上映，在法律上，該部影片業經公開發表，無待於日後商業院線首映或將來有其他放映活動。

1. 著作人死亡後，第三人可否公開發表其著作？

若經評估認為不違反作者意思，可合法發表其生前未公開之作品

2023 年 7 月台北美術館與國家影視聽中心聯合舉辦「楊德昌回

7 許多攝影師會將作品發布於個人作品網站、部落格或社交媒體，由於不特定多數人可於網路上觀覽攝影著作，因此，攝影師此種發布行為，符合著作權法之「公開發表」。主辦單位考量到此種情形如限制為參賽資格，似有不合理之處，因此，多將此情形列為「公開發表」之例外。參閱 2022 年台灣新光三越國際攝影大賽「參賽規則與聲明 4」規定：「參賽作品距完成日不得超過三年（2019/09/01-2022/10/31 期間），作品未曾獲得任何競賽獎項，且必須未曾公開發表展示，包含平面出版及展覽；惟發佈於個人作品網站、部落格、facebook 則不在此限。」

8 參閱 2022 第 21 屆南方影展南方獎—全球華人影片競賽報名簡章。

9 參閱 2023 年台北金馬影展「觀摩影展報名資格」。

顧展」，展示楊德昌導演（1947-2007）生前未公開之電影文物[10]。
策展單位展出已故導演未公開的著作，須否向其繼承人取得各項著
作第一次「公開發表」之授權？由於「公開發表權」無法經由繼承
方式由繼承人取得，該權利仍歸屬於已故導演楊德昌。不過，綜觀
策展單位利用行為之性質，以及其繼承人彭鎧立女士之參與，可認
為不違反導演楊德昌之意思，依著作權法第 18 條但書之規定[11]，策
展單位公開發表電影文物，屬於合法展示。

　　不過，倘使作者生前明示不得公開其著作，但過世後，第三人
卻擅自公開發表，此舉是否違法？例如奧匈帝國作家卡夫卡（Franz
Kafka）生前曾留下遺囑，明確要求摯友馬克斯‧布洛德（Max
Brod）將其生前未發表的作品全部銷毀。然而布洛德卻違背卡夫卡
的遺願，於其過世翌年隨即整理其手稿出版，才讓《審判》、《城
堡》、《美國》三部名著得以流傳[12]。另外如作家張愛玲於過世前，
曾囑咐其遺囑指定人宋淇夫婦，需銷毀《小團圓》小說手稿。然而，
宋淇並未銷毀，而是將《小團圓》手稿交由台灣皇冠出版公司的負
責人平鑫濤攜回台灣保管，嗣後由皇冠出版公司出版發行[13]。以上
兩案例，著作人都已明確表示反對的意思，從而，利用人之所為可
否主張著作權法第 18 條但書規定：「但依利用行為之性質及程度、
社會之變動或其他情事可認為不違反該著作人之意思者，不構成侵
害。」值得商榷。

10　「一一重構：楊德昌」特展，參閱台北市立美術館官網；「一一重構：楊德昌」回顧影展，參閱國家
　　電影及視聽文化中心官網。
11　著作權法第 18 條規定：「著作人死亡或消滅者，關於其著作人格權之保護，視同生存或存續，任何人
　　不得侵害。但依利用行為之性質及程度、社會之變動或其他情事可認為不違反該著作人之意思者，不
　　構成侵害。」
12　參閱黃彥霖編譯，卡夫卡絕對想不到，這批他想燒毀的手稿，竟在百年後掀起跨國爭奪戰，閱讀最前線，
　　2016 年 08 月 16 日；卡夫卡（1883-1924）寫給摯友布洛德的信中表示：「親愛的馬克思，我最後的
　　請求是：所有我留下的文字，包括日記、手稿、書信（我寫的和別人寫給我的）及隨手做的筆記等等，
　　一律焚毀，不予發表。」請參閱麥田編輯部，坐困愁城的纖細靈魂，悲涼筆觸背後的大師身影——卡
　　夫卡的故事，麥田出版 BLOG，2009 年 12 月 01 日。
13　參閱章忠信，張愛玲能禁止皇冠出版社發行「小團圓」嗎？著作權筆記，2009 年 2 月 14 日。

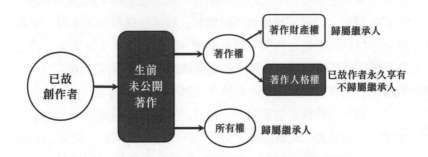

未公開作品之權利歸屬-著作權/所有權

於此情形,著作人死亡後,關於第三人公開發表之問題應如何解決,有論者建議法律宜明確規範。關於公開發表權之條文,為避免著作人逝世後,代表人無故不行使公開發表權或明顯濫用時,學者提出可參考法國智慧財產法典第 L.121-3 條增訂由法院介入公開發表權行使之規範:「代表已故著作人行使公開發表權者,如有明顯濫用或無故不行使情形,利害關係人得請求地方法院採取適當措施。代表人意見不一或缺乏已知權利人,或無人繼承或繼承人放棄繼承時,亦同」[14]。

2. 電影之公開發表時點

公開發表之時點,將連動影響著作權保護年限之計算。例如電影之視聽著作,著作財產權存續至影片公開發表後 50 年[15]。因此,如確立著作之公開發表時點,即可計算出具體的保護年限,以及作為判斷作品是否已逾越保護年限,而成為公共財之依據。

14 利害關係人為請求身故作者之代表人行使公開發表權,而訴請法院採取適當措施,依其性質應屬代位給付訴訟。參閱陳思廷(同註 2),頁 225-226。

15 著作權法第 34 條第 1 項:「攝影、視聽、錄音及表演之著作財產權存續至著作公開發表後五十年。」

　　電影之著作權發生時點是在「著作完成時」，而電影之視聽著作保護年限，是從「第一次公開發表日」即首映日開始起算 50 年。以榮獲 2023 年金馬獎最佳動畫片《八戒》為例，影片於 2023 年 11 月 18 日在金馬影展舉行世界首映，預定 2024 年在台灣院線上映，其「第一次公開發表日」為金馬影展世界首映日，視聽著作之保護年限自當日起算 50 年。但以法人為著作人之法人著作或攝影、視聽、錄音及表演之著作，在創作完成時起算 50 年內未公開發表者，其著作財產權存續至創作完成時起 50 年 16。因此，如某影視製作公司於 2000 年 1 月 1 日錄製影片未曾公開發表，迄至 2049 年 12 月 31 日該影片之視聽著作權存續年限屆滿，2050 年 1 月 1 日成為公共財。

《窗外》公開發表日無地域區別，以全球地區首次公映日為準

　　1973 年由林青霞主演之電影《窗外》在香港上映，當年因故雖在台灣未同步放映 17，遲至 2009 年始於台灣首次公開上映，究竟該片保護年限以香港或台灣首映日為準？亦滋疑義。由於著作之公開發表不受地點場域之限制，只要符合向公眾公開提示著作內容的要件，即屬「公開發表」，故電影《窗外》仍以「第一次公開發表日」即 1973 年香港首映為起算時點，迄至 2023 年 12 月 31 日止，保護年限即屆滿。

學校課堂上放映未完成版本影片，不構成公開發表

　　電影系學生拍攝短片，從最早課堂上放映「初剪版」供師生討論，嗣後製作短片之完成版本即「定剪版」在教室放映，進而以

16　著作權法第 33 條：「法人為著作人之著作，其著作財產權存續至其著作公開發表後五十年。但著作在創作完成時起算五十年內未公開發表者，其著作財產權存續至創作完成時起五十年。」第 34 條第 2 項：「前條但書規定，於前項準用之。」

17　參閱洪秀瑛，《窗外》時隔 52 年今在台見天日 金馬影后林青霞首曝祕辛，中時新聞網，2023 年 11 月 14 日。

此完成「定剪版」影片參與學校「畢業影展」，並以該影片參與校外影展競賽等。從影片製作及公開發表流程來看，課堂上放映「初剪版」並非已完成之作品，因此不屬於公開發表，迨至「定剪版」之放映，始達到「公開發表」之狀態。究竟在私人場域放映、學校藝術節放映，是否屬於公開發表？電影系學生將畢製作品報名參加影展（提供樣片給評審觀看），作品入圍後未得獎，是否已屬公開發表之作品？此議題經常為電影系學生面臨的情況，需要進一步探討。

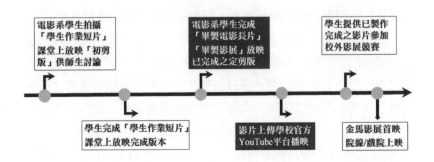

由於課堂上或影展評審期間播映影片「定剪版」，課堂師生、評審委員或學校藝術節之觀眾屬於特定多數人，因此影片播映屬於公開發表已無疑義。至於「私人場域放映」，如對象為家庭及其正常社交之多數人，由於非屬著作權法第3條第1項第4款規定之「公眾」，不構成「公開發表」；惟如放映對象為朋友、員工、特定團體成員、社團等，則仍屬已公開發表之著作。

（二）姓名表示權（署名權）

姓名表示權，是指著作人在完成著作以後，對於其著作有權決定以何種方式，表示著作人的姓名。除了本名與別名，作者也可以決定以不具名的方式，發表其著作[18]。例如影視海報標註導演（電視劇《我們與惡的距離》、電影《疫起》林君陽）、男女主角（電影《車頂上的玄天上帝》林依晨、周渝民、阮經天）的姓名，或投稿校刊要求匿名刊登。但電影主創團隊人員可否指定其署名之位置、順序、職銜，或要求電影公司在所有電影相關宣傳內容（網路Banner、文宣DM等）皆須標註其姓名？由於法律並無明文規定署名方式，因此主創團隊人員之各種署名方式要求，宜依主創團隊人員及製作公司之合約與文宣載體形式而定之。

鑒於著作人格權具一身專屬性，依法不得讓與第三人，為配合同一著作之著作財產權讓與或授權之情形，實務上經常以「著作人同意不行使著作人格權」合約條款配套處理。倘若著作人就其嘔心瀝血完成的創作，希望保有署名權，仍可透過除外條款，要求將創作者之姓名明確約定在合約中。例如製作公司委託編劇撰寫劇本，編劇與製作公司可以約定如下：

> 劇本之語文著作財產權歸屬甲方（製作公司）享有，乙方（編劇）享有語文著作人格權。除署名權外，乙方同意不行使著作人格權。

此際編劇仍享有著作人格權，只是在合約有效期限內，除了署名權之外，不行使著作人格權（包括作品的公開發表權、禁止不當改變權）。至於編劇團隊（編劇統籌、編劇群）成員較多，其署名

18　著作權法第16條第1項：「著作人於著作之原件或其重製物上或於著作公開發表時，有表示其本名、別名或不具名之權利。著作人就其著作所生之衍生著作，亦有相同之權利。」

方式、人數要求之具體約定方式，宜予限制，配合製作公司的考量與配置。

1. 姓名表示之方式

如符合社會使用慣例且無損著作人權益，可以不標註著作人姓名

著作人雖有姓名表示權，不過，依著作利用之目的及方法，「於著作人之利益無損害之虞」，且「不違反社會使用慣例」者，得例外省略著作人之姓名或名稱[19]。但未標示個別作者姓名，不可即認定未享有著作權，例如媒體公司於其新聞網站公開發表刊登報導，撰稿記者僅登載為「社會組」，智慧財產法院認定該報導之語文著作權仍屬媒體公司[20]。在主張合理使用之情形，雖未標示權利人名稱，智慧財產法院於聯合報針對 97 年 12 月 16 日立法委員邱毅遭到挺扁民眾即訴外人黃永田摘去假髮之新聞照片，提告《蘋果日報》侵權訴請賠償損害一案，亦認為並無侵害著作人格權之情事，判決理由敘明：「被上訴人蘋果日報台灣分公司合理使用系爭照片，標示『翻攝畫面』尚符合依著作權法第 16 條第 4 項規定，所為並未侵害著作人格權。」但經最高法院廢案該判決，智慧財產法院更一審判決認定《蘋果日報》不符合著作權法第 49 條、65 條之規定，構成侵權，應予賠償。[21] 法院亦曾以無誤認他人為著作人之可能，

19　著作權法第 16 條第 4 項：「依著作利用之目的及方法，於著作人之利益無損害之虞，且不違反社會使用慣例者，得省略著作人之姓名或名稱。」

20　參照智慧財產法院 111 年度民著訴字第 67 號民事判決：「原告既為系爭報導之著作人，自有權決定以任何方式表示其本名、別名或不具名之權利，原告以『社會組』作為撰文記者之表示，當無不可，自不能以系爭報導 1、3 未載明記者姓名即認原告非系爭報導 1、3 之著作財產權人。」

21　參照智慧財產法院 102 年度民著上字第 1 號民事判決，合議庭法官認為：《蘋果日報》固係利用整張系爭照片，惟所占篇幅之比例低，較諸該文字報導所占版面為小，並於系爭照片右下方標示「翻攝畫面」，且係為陳述黃永田摘取〇〇委員假髮事件相關民事訴訟終告確定之後續報導，使用系爭照片之目的在於使公眾瞭解本新聞事件之主角及來龍去脈，而為使公眾知悉所需；被上訴人《蘋果日報》僅於系爭照片右下方註記「翻攝畫面」，而非明示其出處或著作人之姓名或名稱，然對公眾而言，並無可能誤認系爭照片即為被上訴人《蘋果日報》所屬記者所拍攝。審酌維護公眾知的權利，調和社會公共利益，對於上訴人系爭著作財產權之私益與社會大眾知的公益互相衝突之利益，而認定依著作權法第 65 條第 2 項之其他合理使用情形，於衡量公共利益及憲法第 11 條所揭示之保障人民知的權利之情形下，應容許被上訴人蘋果日報於本件為合理使用之抗辯，故判定《蘋果日報》未侵權，駁回聯合報之上訴。嗣該判決被廢棄，詳請參閱黃秀蘭，2023 政治大學傳播學院新聞學系學系〔媒

且未因未標示其姓名之情形而受有任何影響,為姓名表示權例外適用之判決理由[22]。

保障著作人之姓名表示權,即保障著作人與其著作間之連結關係,為著作權法立法之宗旨,例外規定自須謹慎解釋運用,以免與著作權法保障著作人格權之立法意旨相違反。因此,學者主張利用人得省略著作人姓名之規定(著作權法第 16 條第 4 項),法院應從嚴解釋始符法制[23]。

2. 冒名創作者並非侵害「姓名表示權」

姓名表示權,是作者決定以何種方式表示著作人名義的權利,一旦作了決定,別人就不可以變更其表達方式。如第三者任意把作者的別名換成作者的本名或不具名,均屬侵害作者的姓名表示權;如將別人的作品標上自己的姓名,亦構成侵害作者的姓名表示權。

「姓名表示權」是著作權法所賦予作者,對於他的特定著作,所能享有決定以何種方式表示作者姓名的權利,因此,需有特定著作的存在,才有「姓名表示權」可言。如果冒用他人姓名發表著作,著作是由「冒用者」完成,冠上知名人士的姓名,由於該知名人士沒有任何著作被冒用,不構成該知名人士姓名表示權之侵害,而是侵害該知名人士民法第 19 條的姓名權。此外,假冒他人之名發表著作,若是以攀附他人之知名度,欺罔公眾,促銷自己的著作為目的,亦有違反公平交易法或消費者保護法之虞[24]。

介管理與溝通)課程隨堂筆記〔新聞傳播與法律風險〕,蘭天律師官網 | 主題文章 | 著作權演講,2023 年 12 月 14 日。

22 參照智慧財產法院 103 年度民公上字第 1 號民事判決「……經查酩豐公司等於其公司部落格、臉書及電子郵件上所使用之文案,雖未標示維納瑞公司之名稱,但綜觀其全文內容,係使閱讀者認識酩豐公司售有各該文案上之葡萄酒,並未使閱讀者誤認酩豐公司或任何第三人為各該文案之著作人,且維納瑞公司已於著作之原件或著作公開發表時,表示其姓名,其於重製物上亦仍可表示或不表示其姓名,並未因酩豐公司之使用情形而受有任何影響,故維納瑞公司主張酩豐公司等亦侵害其著作人格權,並不可採。」

23 參閱蕭雄淋、張雅君,著作權法第 16 條第 4 項姓名表示權例外之立法理論與實務,智慧財產權月刊第 215 期,2016 年 11 月,頁 67-69、71。

24 參閱章忠信,著作人的姓名表示權,著作權筆記,2006 年 7 月 28 日。

3. 侵權案例──《我拿青春換明天》

出版書籍擷取使用他人文章未標註出處，構成著作人格權之侵害

　　未經同意擷取他人著作，且未標明出處，除了構成著作財產權侵害，也會構成姓名表示權侵害，智慧財產法院曾就此類行為作成認定侵權之判決[25]。曾任酒店公關經理的作者徐○○撰寫「酒店業男性從業者的情緒勞動」等文章、「從男同志按摩師的性／勞動看親密勞動的內在矛盾張力」碩士論文，享有語文著作之著作人格權及著作財產權。作家陶○○未經徐○○同意，在其創作《我拿青春換明天》書籍及《改造阿姆斯特朗旋風砲：在監所入珠的八大男子》文章中，擷取使用徐○○語文著作之部分內容，且未標明出處。作者徐○○以被告陶○○侵害前述語文著作之重製權、散布權、姓名表示權為由，於民國111年向智慧財產法院提起民事訴訟求償新台幣40萬元。

　　審理程序中，法官詳加比對原告著作及被告著作之文章段落內容，認為兩者超過半數以上之文字均相同，已達相當比例相同或相似程度，兩者構成質與量的相似，具實質相似。但關於原告著作之部分內容「射精行為的控管」、「勃起對於gay spa男師的重要性」、「gay spa消費者覺得自己不是花錢才可以得到性」、「我待會多給你一點小費，你可以投入一點嗎」均僅係單純之語句，並無實質相似，自無抄襲。判定前述實質相似部分，本件被告未經原告同意或授權，抄襲語文著作部分內容，且未標註原告姓名，使人誤認被告為原告語文著作部分內容之著作人，構成重製權、散布權、姓名表示權之侵害，須賠償原告新台幣一萬元[26]。

25　承審法官在判決中詳述比對調查原告與被告之著作，並具體區分和判定其中有無構成「實質相似」之情形及理由，頗值參考。詳請參閱黃秀蘭，台藝大傳播學院【智慧財產權與合約談判】課程§8隨堂筆記【著作人格權與民法人格權】，蘭天律師官網｜主題文章｜教學課程，2023年11月2日。

26　參照智慧財產及商業法院111年度民著訴字第35號民事判決。

4. 合約提前終止之編劇署名方式

　　除了表示本名、別名外，姓名表示權的內涵，亦包含著作人「不具名」之權利。實務上曾有製作公司委聘知名編劇撰寫影視劇本，編劇與製作公司約定，若最終因特定原因，編劇僅完成部分劇本或驗收未通過，未繼續完成本合約，但編劇仍享有「原創故事」之署名權。另如製作公司另聘新編劇繼續撰寫完成劇本，且修改幅度較大，或未採用本劇本內容 70% 以上，編劇可要求製作公司不得將該編劇署名為「編劇」，以免利用其高知名度宣傳該劇本，但可標註編劇為「故事原創」。

　　製作公司主導故事開發，委聘編劇撰寫影視劇本，雙方擬簽訂「原創劇本合約」。議約時預先考量日後如果發生劇本未完成（例如驗收未通過／遲延未交付／未修改完成），或合約提前終止之情事，甲、乙雙方各自提出署名方式之訴求，明文約定下列條款，保障雙方權益：

原創劇本合約　　　　　　　（甲方：製作公司　乙方：編劇）

1. 若乙方於本合約期限內未完成之劇本，甲方得另聘其他編劇繼續劇本之撰寫，並由甲方決定劇本之編劇列名方式，得將乙方署名為「前期編劇」。（本條款保障甲方訴求）

2. 若最終因特定原因，乙方成員僅完成部分劇本或驗收未通過，未繼續完成本合約，乙方成員仍享有「原創故事」之署名權。如甲方另聘新編劇繼續撰寫完成劇本，且修改幅度較大，或未採用本劇本內容 70% 以上，甲方不得將乙方署名為「編劇」，但得標註乙方為「故事原創」。（本條款保障乙方訴求）

5.《刻在你心底的名字》電影劇本署名爭議 [27]

台灣電影《刻在你心底的名字》於 2020 年 9 月 30 日在台灣戲院上映，獲得第 57 屆金馬獎最佳攝影、最佳原創電影音樂，以及主題曲《刻在我心底的名字》獲取第 32 屆金曲獎之年度歌曲獎項，然而同年亦爆發電影劇本署名權之爭議。柳〇〇導演早年撰寫《心天堂樂園》劇本大綱，內容係根據其高中就讀天主教學校及同志啟蒙經驗，撰寫成 60 年代台東原住民男孩阿漢的故事。該劇本大綱獲得 103 年國產電影片劇本開發補助後，柳導演邀請鄭〇〇編劇依劇本大綱共同撰寫成《心天堂樂園》劇本。數年後，瞿〇〇導演邀集柳導演合作拍片，表示願意協助柳導演申請輔導金，瞿導演並就該劇本提供意見，由鄭編劇進行修改成劇本《在天堂的路上》，獲得 105 年國產電影長片輔導金。

27　參閱「我支持同志教育」FB 粉專，2021 年 9 月 2 日，引自：柳〇〇導演、蕭采薇，ETtoday 新聞雲，2021 年 08 月 31 日，獨／《刻在》故事有三版！　前劇本曝光「角色名、關鍵戲」全保留、風傳媒，2021 年 08 月 31 日，《刻在》劇本被控抄襲收割　導演瞿〇〇駁斥：一個字都沒用別人劇本。

事後，鄭編劇簽署「著作財產權讓與契約」約定將《在天堂的路上》劇本之所有權利（包含但不限於智慧財產權及著作人格權）讓與瞿導演，再由柳導演撰寫自身真實故事，瞿導演編寫新劇情，創作完成新劇本《刻在你心底的名字》，並拍攝成電影。電影《刻在你心底的名字》上映後，鄭編劇赫然發現電影編劇署名為瞿〇〇，鄭編劇則僅署名為編劇顧問，熟諳內情的人士不平而鳴，鄭編劇亦在臉書發文訴說委屈，認為其付出長達半年的時間撰寫劇本，最終未掛名為編劇頗覺傷心 [28]。

如從法律角度進行解析評論，《心天堂樂園》劇本大綱之著作權人為柳導演（創作者），《心天堂樂園》劇本之著作權人為鄭編劇及柳導演（共同創作），《在天堂的路上》劇本之著作權人為鄭編劇及柳導演（共同創作）。倘使瞿導演僅提供修改意見，並未實際創作修改劇本，則未享有此版本劇本之語文著作權。至於鄭編劇

28　參閱葉冠吟，「刻在你心底的名字」劇本傳抄襲爭議 瞿〇〇：絕對不剽竊，中央通訊社，2021 年 8 月 30 日。

簽署之「著作財產權讓與契約」約定將《在天堂的路上》劇本之所有權利（包含但不限於智慧財產權及著作人格權）讓與瞿導演，瞿導演即有權利就《在天堂的路上》劇本進行改編，並無抄襲之疑慮。但其中轉讓著作人格權之契約條文，應屬無效，因為著作權法第21條規定，著作人格權不得讓與，故鄭編劇仍享有《在天堂的路上》劇本之著作人格權。

假設電影《刻在你心底的名字》係以劇本《在天堂的路上》為基礎進行改作，宜將鄭編劇署名為原劇本之「編劇」；如僅署名為「編劇顧問」，由於編劇顧問通常係提供創作意見、風格方向，並非實際撰寫劇本之人，未享有著作人格權，故電影完成仍應將鄭○○署名為原劇本之「編劇」，較符實情。

由於電影《刻在你心底的名字》後續發生詐領補助金刑事案件，偵查期間台北地檢署傳喚鄭編劇及柳導演，皆證稱《在天堂的路上》劇本與後來的《刻在你心底的名字》劇本，在故事架構、角色、姓名、性格和劇情及核心精神皆相同，係屬同一個故事；瞿導演於開庭時亦不否認將原編劇姓名改為自己，並表示《在天堂的路上》與《刻在你心底的名字》是同一部影片，劇本之內容、精神皆相同，僅微調年代部分[29]。由此可知，電影《刻在你心底的名字》係以劇本《在天堂的路上》為基礎進行改作，確屬事實；原編劇鄭○○應享有劇本語文著作之著作人格權。

近年台灣影視產業陸續發生劇本侵權或編劇權益保障不周等爭議事件，徒增紛擾。日後如欲避免此類憾事再度發生，編劇宜在劇本創作初期或與他人共同發想原創故事時，預先簽訂合作備忘錄，

[29] 據媒體報導：「檢方調查，雖然瞿○○當時在臉書上，曾公然表示《刻在你心底的名字》劇本「一個字都沒用上」鄭女所寫的《在天堂的路上》劇本，但顯然是為了自清的誇張說法，與事實不符，也不能因申請補助與事後核銷的劇名不同，或變更編劇姓名，便認定他詐領補助。至於鄭○○突遭除名，當中可能有著作人格權與著作財產權爭議，此部分屬民事糾紛，與刑事詐欺無涉。」參閱蔣永佑，《刻在你心底的名字》擅改劇名、編劇名 瞿○○不起訴，聯合報，2023年6月6日；陳彩玲、趙大智，《刻在你心底的名字》爆抄襲！瞿○○認了編劇名字改成自己 被控詐輔導金結果出爐，壹蘋新聞網，2023年6月6日。

明文約定原創故事、劇本大綱、人物設定、劇本等創作內容之權利歸屬，同時保留自己創作過程之手稿等文件及檔案，便於未來萬一發生侵權爭議時，可作為創作之佐證。編劇如須將劇本「授權」或「轉讓」製作公司改編成新劇本，或拍攝成影視作品，亦應謹慎明訂合理之授權或轉讓金、署名權及利潤分配，以維護編劇之權益，同時符合影視合約平等互惠之精神。倘使發現已簽訂的合約中包含著作人格權轉讓之無效條文，仍有機會進行補救措施，可以針對已簽訂之合約作成補充協議，導正其中關於著作人格權約定錯誤的條文，用以調整原先失衡之條件，既符合情理法，亦可弭平人心怨懟，減少紛爭。

（三）禁止不當改變權

1. 意義

禁止不當改變權[30]，是著作人格權較常引發紛爭的內涵。「禁止不當改變權」與著作財產權之行使與利用會產生關聯，縱使是對著作合法進行改作，若其改作結果造成歪曲、割裂、竄改或其他改變其著作之內容、形式或名目致損害著作人名譽者，將構成侵害著作人格權之「禁止不當改變權」。

著作人格權係永久保護，不因著作人死亡而消滅，任何人不得任意侵害。不過，倘使依利用行為之性質及程度、社會之變動或其他情事，可認為不違反該著作人之意思，此情形例外不構成侵害[31]，例如導演彼得・傑克森（Peter Jackson）與英國廣播公司BBC合作修復製作紀錄片《他們不再老去》，在2018年推出彩色修復版紀錄片《他們不再老去》（They Shall Not Grow Old），將第

30　著作權法第17條：「著作人享有禁止他人以歪曲、割裂、竄改或其他方法改變其著作之內容、形式或名目致損害其名譽之權利。」

31　著作權法第18條：「著作人死亡或消滅者，關於其著作人格權之保護，視同生存或存續，任何人不得侵害。但依利用行為之性質及程度、社會之變動或其他情事可認為不違反該著作人之意思者，不構成侵害。」

一次世界大戰珍貴的影像紀錄史料重新修復、上色、配音，讓百年前的戰場上的士兵透過影像重現 [32]，彰顯戰爭之殘酷，並未侵害著作人攝製第一次世界大戰影像照片之著作人格權；反而創造了新的影片視聽著作權 [33]。

2. 影視侵權案例──電影《寧靜咖啡館之歌》

日本東映公司聘請台灣導演姜秀瓊執導拍攝的電影《寧靜咖啡館之歌》，2015 年 4 月 24 日電影在台劇院上映後，時隔兩年，姜秀瓊導演於 2017 年電影座談會中竟發現，當場播映之 DVD 影片中居然有九分鐘的內容無故消失，導致觀眾無法理解劇情的重要轉折 [34]。由於該消失的九分鐘，恰巧是影片中的重要轉折橋段，台灣發行商不當刪減影片內容，致使電影劇情走向產生誤差，觀眾無法理解故事情節的發展，將造成觀眾對於導演執導能力不足之誤解，

電影DVD製作發行之法律關係圖

32 參閱吳老拍，彼得傑克森執導彩色修復版《他們不再老去》：「不是栩栩如生，而是栩栩而死！」，天下雜誌，2019 年 3 月 31 日。

33 法律解析請參閱黃秀蘭，台灣藝術大學【智慧財產權與合約談判】課程 §8 隨堂筆記【著作人格權與民法人格權】，蘭天律師官網｜主題文章｜教學課程，2023 年 11 月 02 日。

34 參閱洪文，《寧靜咖啡館》DVD 關鍵 9 分鐘消失挨轟　廠商出面解釋！ETtoday 新聞雲，2017 年 05 月 12 日。

損害導演的名譽，侵害導演著作人格權之「禁止不當改變權」[35]。

3. 電影《夜闌人未靜》侵權訴訟

　　所謂「禁止不當改變權」是否包含電影畫面之改變？例如黑白電影未經導演同意，電影公司擅自改作成彩色影片，有無侵害視聽著作人格權？美國電影《夜闌人未靜》（The Asphalt Jungle）侵權案，即涉及此項爭議。此椿侵權案例之訴訟發生在法國，米高梅（MGM）電影公司聘僱約翰・休斯頓（John Huston）導演於 1950 年拍攝黑白電影《夜闌人未靜》（The Asphalt Jungle），米高梅公司享有電影之視聽著作財產權。特納娛樂公司（TEC）與米高梅公司於 1986 年合併時，取得黑白電影《夜闌人未靜》之視聽著作財產權。特納娛樂公司於 1988 年將黑白電影《夜闌人未靜》彩色化，並授權法國電視頻道 La Cinq 播放《夜闌人未靜》彩色版影片[36]。

1950年電影《夜闌人未靜》侵權案

《夜闌人未靜》電影海報

電影黑白畫面截圖

《夜闌人未靜》電影彩色版截圖

35　法律解析請參閱黃秀蘭，創作者如何維護權益？解析「著作人格權」的內涵與實踐，蘭天律師官網｜主題文章｜藝術與法律，2022 年 9 月 30 日；台北藝術大學【智慧財產權與合約談判】課程 §6 隨堂筆記【著作人格權與民法人格權－影視侵權案例解析】，蘭天律師官網｜主題文章｜教學課程，2023 年 3 月 23 日。

36　參閱《夜闌人未靜》預告片，彩色化影片；黑白影片。

電影《夜闌人未靜》導演之繼承人與編劇共同於 1988 年在法國提起訴訟，禁止彩色版影片在法國播出。原告即導演繼承人認為，導演生前反對將電影作品著色；而被告將黑白電影改作成彩色，已侵害原作品的「完整性」，構成著作人格權之侵害。被告則辯稱並未毀損原著作，僅為原著的改作，並無侵權情事。

黑白電影改作成彩色，破壞原作完整性，構成著作人格權侵害

此案件歷經法院三級三審的程序。一審判決原告勝訴，彩色版電影不得在法國電視台公開播放。二審判決逆轉被告勝訴，於是彩色版電影於 1989 年 8 月 6 日在法國電視台播放。法國最高法院最終於 1991 年 5 月 28 日判決原告（導演的繼承人）勝訴，被告特納娛樂公司侵權。法官認為約翰休斯頓導演以拍攝黑白片聞名於世，導演（原告之被繼承人）拍攝影片時，電影產業之技術已可使用彩色進行拍攝，黑白拍攝是經過深思熟慮的審美選擇；被告將電影上色已改變原始作品「完整性」，足以侵害作者（導演）的著作人格權，構成侵權；被告應下架該電影禁止播映，並賠償原告休斯頓之妻六萬法朗[37]。

2023 年 3 月 3 日在台灣上映的電影《小熊維尼：血與蜜》，電影取材自英國作家艾倫・米恩（A. A. Milne）在 1926 年出版第一本小熊維尼故事，經過了美國規定 95 年的保護期間，小熊維尼的故事已在 2022 年正式進入公共領域，成為公共財（此不包括 1961 年才誕生的「迪士尼版本」之小熊維尼）。雖然公共財任何人得自由使用創作，不過，仍須注意有無不當侵害著作人格權（禁止不當改變權）之情形[38]。

37 參閱 Colourisation and the right to preserve the integrity of a film: a comparative study between Civil and Common Law。

38 參照陳琮勛，童年夥伴遭「魔改」！恐怖電影《小熊維尼：血與蜜》會侵害迪士尼著作權嗎？換日線法律白話文國際站。

二、著作人格權約定不行使／共享著作人格權

（一）著作人格權無法讓與或繼承

作品完成之前可約定由特定人「原始取得」著作人格權

　　著作人（指創作之人）於著作完成時，享有著作人格權及著作財產權。雖然著作人格權不得讓與或繼承，不過，著作人格權的歸屬，在委製單位或雇主與創作者合作之初，「著作尚未完成」之際，雙方可以簽訂契約約定：「以委製單位或雇主為著作人，享有著作人格權」。換言之，雇用人（雇主）／出資人（製作公司）在著作完成之際，基於著作人之地位「自始取得」著作人格權，並無讓與可言，即未牴觸著作權法第 21 條著作人格權不得讓與之規定。此亦經智慧財產法院 102 年度民著上字第 1 號民事判決闡釋甚明：「查上訴人（聯合報）為曾○○之雇用人，曾○○前於 94 年 6 月 1 日簽立同意書，表明於任職上訴人公司期間，在職務上所創作、編輯、改作、翻譯之所有著作，均以上訴人為著作人，上訴人依法享有著作財產權與著作人格權等語。而系爭照片乃曾○○任職期間因執行其攝影採訪職務所拍攝者，上訴人自依前開同意書原始取得並享有著作財產權及著作人格權，前開同意書中有關上訴人依法享有著作人格權部分，性質上與讓與不同，並未違反著作權法第 21 條之強制規定，是系爭照片之著作人格權應歸上訴人所有」[39]。但若作品已經完成，著作人格權已經發生並歸屬於創作者，且不可轉讓，此際，委製單位或雇主自不得再以契約約定回溯取得著作人格權。

著作人格權可以轉讓或拋棄嗎？

　　著作人格權具一身專屬性，僅存在於創作者本身，不得拋棄或讓與。很多創作者在合約條文中常見：「著作人同意放棄或讓與著

39　同註 21。

作人格權」或類似約定，該約定違反法律規定應屬無效。因此，倘若以創作者為著作人享有著作人格權，一般情形下，雇主／製作公司與著作人會以合約進行約定：「著作人格權共有」或「著作人同意不行使」之約款，以此作為配套措施。

（二）著作人格權之例示約定 [40]

1.共享著作人格權

電影製作合約　　　　（甲方：電視台　乙方：導演公司）

1. 本片為甲、乙雙方共同完成之影片及所有成果，甲、乙雙方係共同著作人，共同享有本片之著作權（含著作財產權、著作人格權）。
2. 本片所有拷貝與後續宣傳等相關一切，須明確註明乙方為本片共同出品方與製作單位，以保障乙方權益。

2.約定不行使著作人格權

實務上常見著作權合約約定：「創作者同意不行使著作人格權」，此項約定係屬合法，因為著作權法並未禁止以特約約定限制著作人格權之行使，而且法律上關於權利的行使（或不行使）屬於權利人自由決定的範圍，只要不違反強制規定或公序良俗即可。如果著作權人願意自我節制，承諾不行使著作人格權，允讓委製單位（或業主）全權決定作品是否公開發表、創作人需否註記姓名、著作內容可否修改，便於其充分利用著作物，屬於契約自由、私法自治的範疇，合約雙方可以自由決定，並無違法之虞。

所謂「不行使著作人格權」之意義，並非謂創作者不享有權

利[41]。創作者與製作公司約定不行使著作人格權，創作者本身仍享
有著作人格權，僅因受到合約效力之拘束，製作公司公開發表授權
標的時，著作人（創作者）依約不得主張著作人格權。例示條文如
下：

電影劇本合約 （甲方：製作公司　乙方：編劇）

1. 本合約標的（劇本）之著作人格權為乙方所有，但乙方同意
不向甲方及其授權之人行使著作人格權。

現代詩徵選參賽同意書 （甲方：文化局　乙方：作家）

2. 投稿者○○○同意將其投稿參加○○現代詩創作競賽之原創
作品，無償非專屬授權主辦單位○○文化局作為城市行銷及
文化推廣使用，並承諾不向主辦單位○○文化局行使著作人
格權。

對於約定不行使著作人格權之作法，許多著作人存有疑慮，但
著作人一概反對著作人格權不行使，也可能造成作品的不當限制，
無法順利推廣及流通。合約談判之際，著作人宜辨明究竟有無必要
全然堅持。譬如著作人格權之「公開發表權」，實為絕大多數創作
者所不反對，創作完成當然期待公諸於世，此項權利保留不行使，
並不致於造成創作者權利受損之後果。至於委製單位或製作公司對
於作品的修正或改作，是否觸及「禁止不當改變權」的紅線，亦可
於合約中明確界定。因此創作者在合約同意約定不行使著作人格權
時，可就最重視的「姓名表示權」加以保留，其餘人格權內容，配

41 「所謂不行使著作人格權，係指不行使著作權法第15、16、17條所規定之權利，並非謂創作者不享有
權利。著作人約定不行使著作人格權時，契約之他方當事人如有未經著作權人同意而公開發表、表示
或不表示著作人之姓名或改變著作內容、形式及名目等行為者，因著作人對該他方當事人已約定不行
使其著作人格權，自不得向其主張著作人格權。」參照內政部83年3月8日台內著字第八三○四四○
六號函、高等法院92年度訴字第58號民事判決。

合利用者之推廣或製作公司之決策，即可達成保護雙方簽約者之目的[42]。

三、民法人格權：姓名權、肖像權、隱私權、名譽權

民法人格權係以個人之人格為基礎，其與個人存在不可分之關係。為了維護人格之完整性與不可侵犯性，無論是個人尊嚴、稱呼、身體、健康或精神活動等權利，都包含在人格權範圍裡。值得注意的是，根據民法第6條規定：「人之權利能力，始於出生，終於死亡。」因此，民法上的人格權，在人死亡後隨即消滅[43]。此與著作人格權係永久存續不同，須要加以區辨。

關於人格權內容，身體、健康、名譽、自由、信用、隱私、貞操等目前為我國民法例示規定[44]，至於「其他人格法益」則是藉由司法實務不斷充實及發展。例如肖像權雖非我國法規例示規定，不過法院實務肯認「肖像權」為人格權之一[45]，肖像為個人形象及個性之表現，屬於重要人格法益之一種。

使用名人或知名運動員肖像進行代言及廣告，在現代實務運作屢見不鮮，雙方洽談合作時，尤應注意取得肖像權之同意使用。譬如日本藝術家草間彌生與 Louis Vuitton（LV）品牌聯名合作，於2023年倫敦百貨公司 Harrods、巴黎 LV 總部外牆，以「草間彌

42 參閱典藏 Artouch（同註40）。

43 人死亡後人格權即不受保護，但這樣對於死者而言是否公允，仍有不同討論。參閱黃松茂，遷葬之人格利益？－評台灣高等法院高雄分院104年度上國易字第2號判決，月旦裁判時報第117期，2022年3月，頁27-43。

44 民法第195條第1項規定：「不法侵害他人之身體、健康、名譽、自由、信用、隱私、貞操，或不法侵害其他人格法益而情節重大者，被害人雖非財產上之損害，亦得請求賠償相當之金額。其名譽被侵害者，並得請求回復名譽之適當處分。」

45 肖像權之侵害行為，其主要情形包括：（1）肖像之作成，如拍攝、繪畫、雕塑他人肖像，其作成本身即屬侵害行為，不以公開或傳播為必要。（2）肖像之公開，如將他人肖像在電視、網路、新聞雜誌公開傳播等。（3）以營利目的之使用他人肖像，即將他人肖像加以商業化（商品化），作為推銷商品或服務等，從而，未經肖像權人同意，即從事上開行為，自屬侵害他人之肖像權。參照士林地方法院100年度訴字第778號民事判決。

生親手為百年建築上彩色圓點」為主軸，設計製作巨型藝術家雕塑[46]。此時，LV 公司使用草間彌生之外型、肖像、姓名等特徵，進行品牌宣傳，除須取得草間彌生作品之美術著作授權外，尚應取得草間彌生關於民法人格權的授權，包括製作草間彌生雕塑，亦須向藝術家或經紀公司取得肖像及姓名之授權。

影視實務上涉及民法上的人格權情形很多，包括姓名權、肖像權、身體、聲音、隱私權（故事）、名譽權（社會評價）。若未經當事人同意，貿然使用當事人以上內容進行創作，即有構成侵權之風險。

（一）肖像權、隱私權與著作權之保護衝突

1. 紀錄片拍攝街頭遊行抗爭

近年來國內、外遊行或抗爭活動風起雲湧，群眾紛紛走上街頭，例如：2018 年法國黃背心運動、2019 年香港反送中抗爭活動、2020 年台灣媽祖遶境、2022 年台灣同志遊行、2023 台灣 #MeToo 遊行。倘使電影導演拍攝街頭遊行實況，將抗爭活動的群眾入鏡，需否取得授權？有無構成肖像權、隱私權的侵害？成為拍攝前需釐清的法律議題。

無論劇情片或紀錄片，影片拍攝對象包含演員、紀錄片傳主、一般群眾等，皆享有肖像權，例如 2018 金馬獎及台北電影節之最佳紀錄片《我們的青春，在台灣》，紀錄片導演拍攝 2014 年太陽花學運活動之街景及遊行路人，其中建築外觀依著作權法第 58 條可以主張合理使用，無需取得授權，但是紀錄片之傳主須取得其本人肖像、姓名及隱私之授權；抗爭活動中路人之五官，倘使清晰可辨認，亦須取得肖像本人之授權。

46　陳姿吟，圓點風潮再現全世界！「進擊的草間彌生」巨大雕像降落巴黎、倫敦、紐約和東京，鏡週刊，2023 年 2 月 3 日。

2. 影展官方之拍攝

影展活動，官方攝影執行拍照及錄影，難免將現場的觀眾影迷拍攝入鏡，有鑑於近年來民眾對於肖像權與隱私權意識抬頭，於此情形下，官方攝影應如何避免侵權風險？由於觀眾影迷享有民法人格權之保護，受保護之標的包含肖像、身體、聲音及隱私等，影展活動之官方拍攝及錄影行為，如果攝錄到觀眾影迷之肖像、身體、聲音及隱私活動等內容，且影像、畫面、聲音清晰可辨識，需取得觀眾影迷之同意，始可使用在官方平台及提供媒體使用。但是倘使影展活動攝錄到之觀眾影迷畫面聲音內容，並不清楚（例如距離遙遠而不清楚、景深失焦、群眾大合照、側面角度極為傾斜、僅有背影等），由於實際上難以辨識為何人，此種情形則無需取得觀眾影迷之同意，即可自由使用。

倘使影展活動攝錄到之觀眾影迷畫面聲音內容清楚可辨識，但因活動現場人潮擁擠或活動時程緊湊，而難以及時取得觀眾影迷之授權或簽署同意書，則可以事先在每場活動之入場須知、入場券、活動手冊／頁、活動官網等，明確記載「任何人參與本活動視為同意影展官方拍攝、錄音／錄影其在本活動內之肖像、聲音及行為等，影展官方有權永久無償使用，不限地區、載體、用途及使用方式」之注意事項，作為授權依據。無需再以口頭宣導或書面簽章，避免影響活動之進行。

（二）深偽科技與肖像權

美國紀錄片《沒有彩虹的國度》（Welcome to Chechnya）拍攝 2017 年 2 月在車臣發生的反同志肅清運動，採訪逃離車臣的 LGBT（女同性戀 Lesbian、男同性戀 Gay、雙性戀 Bisexual、跨性別 Transgender）難民[47]。導演為了保護受訪者隱私，以免其遭車臣

47 在車臣，同志遭到大規模的迫害，被政府大量拘留、毆打、酷刑、甚至殺害。這裡的民風保守，人們

當局關押。影片最後呈現，採取深偽技術（deepfake），以移花接木的方式，將影片中的受訪者，頸部以下保留原先真實受訪者身體；頸部以上則以深偽技術連結演員肖像[48]。此時，導演雖然有效保護受訪者隱私，未揭露實際受訪者人臉，而以演員人臉取代之情形，另須取得演員之肖像同意。

（三）「ＲＩ 孫燕姿」有無侵權

中國網友利用開源的生成式語音訓練模型，使用語音素材進行訓練，透過 AI 技術「音色轉換」製作「AI 孫燕姿」翻唱大量歌曲超過一千首，並上傳至中國影音平台 bilibili。2023 年 5 月 22 日孫燕姿發出聲明：「我的 AI 角色成為目前頂流…ChatGPT、AI…處理海量的資訊模仿或創造出獨特而複雜的內容。諷刺的是，人類無法超越它…做自己已然足夠…祝你一切順利。」[49]並未指責侵權或採取法律途徑。未經藝人唱片公司／ AI 音樂公司之同意，使用藝人演唱發行之專輯歌曲／ AI 音樂，進行 AI 訓練，生成翻唱歌曲是否侵權？藝人、唱片公司或 AI 音樂公司如何進行維權？

藝人之「聲音」屬於個人特徵，與「肖像」、「姓名」、「隱私」等民法人格權保護標的性質相近，我國法院亦曾認定「聲紋」涉及人格權的基本權保障[50]，且屬於個人資料，應受個人資料保護法之

大多是穆斯林，如果發現自己家人是同志，則被認為是種恥辱，甚至可能私刑處決。本片記錄一群勇敢的同志維權運動家，冒著生命危險，救援受到虐待的受害者。導演近身採訪了幾位受到救援的同性戀者，他們以令人敬佩的坦率和勇氣講述了自身的經歷；同時也曝光了令人震驚的殘酷虐待鏡頭。參閱台灣國際酷兒影展官網，紀錄片《沒有彩虹的國度》影片介紹，2021 年 10 月 13 日。

48　導演除了讓他們變聲並使用化名，還使用了從未在其它紀錄片中使用過的高科技變臉技術，能捕捉倖存者細微的表情變化，卻又看不出他們本來的面貌，讓他們可以毫無顧忌說出自己的遭而無需擔心造到報復，讓他們的苦難能為世人所知。詳請參閱【沒有彩虹的國度】他們唯一的罪名是身為同性戀，公視紀錄觀點，2021 年 07 月 21 日。

49　黃明惠，連換氣聲都能清晰聽到……孫燕姿嘆「AI 歌手」讓粉絲都跳槽！揭露爆紅歌曲背後的「生成內幕」，今周刊，2023 年 5 月 25 日。

50　參照最高法院 102 年度台抗字第 939 號民事裁定：「按法庭錄音含有參與法庭活動之人之聲紋及情感活動等內容，交付法庭錄音光碟或數位錄音涉及其人格權等基本權之保障，應以法律明文規定或由法律明確授權。鑑於法庭錄音光碟之內容係當事人及其他在場人員之錄音資料，要屬現行個人資料保護法第二條第一款所稱個人資料……。」

規範。我國學者及國際上之討論，多數認為「聲音」應受民法人格權之保護，中國民法也有明文規定「聲音的保護適用肖像權保護的有關規定」。中國大陸的法院在 2023 年 9 月對於首例影視劇演員臺詞聲音權糾紛案，作成侵權的判決。被告遊戲公司分別在其運營上架的網路遊戲中使用原告孫紅雷（演員）影視劇聲音片段而引發訴訟。原告訴稱，二被告未經其授權，以營利為目的開發並設計案涉遊戲，客觀上構成對其聲音權益的侵害，並且此款遊戲中使用原告的人格元素塑造壞人形象，同時侵害了原告的一般人格權，請求法院判令二被告公開賠禮道歉並賠償原告經濟損失及精神損害撫慰金。

成都互聯網法庭經審理認為，自然人的聲音和肖像作為表彰自然人的人格標誌，具有人格權屬性，二被告未經孫紅雷本人同意，也未取得孫紅雷許可使用的影視作品著作權人授權同意，在開發、製作、運營的遊戲中使用其聲音，構成聲音權益侵權，但遊戲中人物形象設計來源於影視作品角色設定，在遊戲製作中未明顯偏離原劇設定。基於識別指向關係的中斷，不構成一般人格權侵權，因此一審判決兩名被告應向原告賠禮道歉，並賠償原告經濟損失三萬元 [51]。

倘使發生藝人聲音遭 AI 模仿錄製歌曲之情形，可透過民法（姓名權、聲音權）、個人資料保護法（個人資料）、著作權法（抄襲侵權）、公平交易法（不公平競爭）等相關法規，提出主張以維護藝人之權益 [52]。

（四）AI 虛擬主播之「肖像權」

AI 氣象主播「敏熙」於 2023 年 6 月起開始在民視播報新聞，

51 張庭銘、李鐵柱，全國首例！演員孫紅雷訴遊戲公司聲音侵權案一審宣判：被告賠禮道歉並賠償 3 萬元，知產力，2023 年 10 月 14 日。

52 詳請參閱黃秀蘭，台藝大傳播學院【智慧財產權與合約談判】課程 §6 隨堂筆記 - 科技與藝術之法律關係，蘭天律師官網｜主題文章｜教學課程，2023 年 10 月 19 日。

「敏熙」主播模型是由光禾感知科技公司以 AIGC (AI Generated Content，人工智慧生成內容）技術，生成虛擬主播影像；微軟公司以其開發之「Azure」AI 語音合成技術產出發音自然、流暢的播報人聲；民視則負責製播新聞，並以新聞播報、訪談節目等高畫質新聞影像資料庫進行形象優化。由三方共同打造可進行綜合中文及英文播報能力的民視 AI 主播模型「敏熙」[53]。

　　AI 主播敏熙播報氣象之新聞影片，屬於視聽著作權，「敏熙」的外觀屬於美術著作，播報內容屬於語文著作。而前述權利歸屬何單位，需視三方簽訂合作契約所訂之著作權歸屬。至於 AI 氣象主播「敏熙」有無肖像權？如遭抄襲，「敏熙」可否以其名義自行提告求償？由於「敏熙」並非自然人，依現行法規範無法享有肖像權。如有他人擅自使用「敏熙」之肖像外型，不能以「敏熙」之名義提告求償，應由「敏熙」外觀圖案之美術著作權人，以侵害著作權為由向侵權者訴請賠償。

（五）公開活動與隱私權之合理期待

　　公眾抗爭活動現場，倘使電影導演、攝影師欲拍攝街頭實況，將抗爭活動的群眾入鏡，需否取得授權？有無構成肖像權、隱私權的侵害？刑法第 315-1 條規定：「有下列行為之一者，處三年以下有期徒刑、拘役或三十萬元以下罰金：一、無故利用工具或設備窺視、竊聽他人非公開之活動、言論、談話或身體隱私部位者。二、無故以錄音、照相、錄影或電磁紀錄竊錄他人非公開之活動、言論、談話或身體隱私部位者。」可否依其反面解釋，認為遊行抗爭屬於公開活動，拍攝實況製作影片並非「無故」的情形，進行攝錄並不違法？意即民眾參與公開活動是否表示放棄隱私權之保護？

53 黃俊誠，民視與微軟合作推 AI 主播「敏熙」，為何這位美女說話時完全聽不出機械音感？知識報橘，2023 年 10 月 18 日，https://today.line.me/tw/v2/article/yzXEneo。

個人在公開場合之行為仍享有合理之隱私權保護

依照我國大法官針對「社會秩序維護法第 89 條第 2 款規定，使新聞採訪者之跟追行為受到限制，是否違憲？」解釋理由，認為即便個人處於公共場所，亦享有隱私權對其的保護。換言之，個人處在公共領域中，仍享有合理的隱私權期待。須就媒體記者是否侵害被跟追人於公共場域中得合理期待不受侵擾之私人活動領域、跟追行為是否逾越依社會通念所認不能容忍之界限、所採訪之事件是否具一定之公益性等法律問題判斷[54]。

公共領域中仍有隱私權之保護，應以合理之隱私期待進行判斷。我國法院判決亦以此做為判斷基礎，例如台灣高等法院 109 年度上字第 1453 號判決載明：「隱私係指個人對其私領域之自主權利，保護範圍包括個人私生活不受干擾及個人資訊之自我控制，惟人群共處經營社會生活，應受保護之隱私必須有所界限，即隱私是否存在，應以個人對系爭事物是否有合理期待作為判斷準則，司法院大法官第 689 號解釋意旨參照。是就已公開而得閱覽之資訊，當事人就該資訊所載之內容即無合理之隱密性期待，非屬隱私權保護範圍[55]。」

至於合理之隱私期待，其具體判斷標準為何，一直存在許多爭論。有論者認為宜採純粹客觀的標準，探究案例事實中存在的「資訊的性質」、「侵害的手段」、「侵害的場所」等為綜合判斷，換言之，虛化主觀的隱私期待，採取純粹客觀之標準。另有主張以「個人資料保護」路線，慢慢取代此議題傳統之「合理隱私期待」路線，或是將個人資料保護議題中，需要考量之相關因素，與「合理隱私期待」概念一同納入考慮，作為判斷是否存有隱私權侵害，在相關

54 參照司法院大法官釋字第 689 號解釋理由書。
55 參照高等法院 109 年度上字第 1453 號判決。

議題之處理上，始有可能減少無謂的紛擾[56]。

　　「著作人格權」制度其實是著作權法對創作人最深情的表示，它最瞭解創作人的心情，創作人有時候不欲具名、不希望發表，著作權法完全理解並接納，落實在第 15、16、17 條的條文中，以維護創作者的著作人格權。創作者對於作品的保留或封存，並非肇因於性格怪異，常係源自創作的過程中對自己的作品不滿意；很多的作者不斷地在性格或心理上有很大的衝突，在作品的表達上，天人交戰，永遠過不了自己那一關。著作權法為尊重藝術家之創作自由與精神權益，特別賦予「著作人格權」的保障。創作者可自行決定作品是否公開發表、問世時點，以及需否具名，並保有作品不被恣意變更或非法修改之權利。

　　創作者透過智慧結晶與世界對話，在公開作品的過程中，如何兼顧利用者（或被授權人）的用途，同時符合法律規定，不轉讓或放棄著作人格權、不侵害被攝者或真實人物之民法上人格權，但又可配合科技載體轉換的需求，其間的尊重信任與合約落實，亟需影視工作者深入掌握智慧財產權知識，透過權利人之談判溝通，嚴謹實踐於條文規範中，才能確保著作權益，免於陷入權利遭無端侵害之困境。

56　參閱陳宗奇，合理隱私期待之末路？─近期歐洲人權法院隱私權相關判決概述，律師法學期刊第 5 期，頁 91-96，2020 年 12 月。

第七章
劇本開發與編劇合約

　　影視劇本創作，通常以「故事」作為核心基礎，故事劇本之開發方式日趨多元，包括由編劇自行發想創作全新故事，或從原著小說改編而來，或將社會事件進行真人真事改編等。劇本改編結合 IP 開發成為近年影視產業的顯學；影音數位串流平台的盛行，更帶動劇本故事的高度利用。然而實務上，編劇、製作公司、出資人之間的影視合作，經常衍生複雜之法律關係，究竟劇本開發素材及劇本的著作權歸屬何人？發行收益如何分配？何人享有劇本 IP 開發之權利？如何簽訂劇本開發合約或編劇合約？各項法律議題，屢屢衝擊影視產業。

　　此類相應產生的商業合作模式與法律關係，常令編劇深感困惑，不知如何確立商業條件，包括授權型態、分配利潤與 IP 權利之共享。除了影視產業長年對於編劇權益保障關注較少外，最根本的原因在於，編劇對於自身權益保障認識不足，無法有效在合約談判過程中保護自身權利與爭取利益；加上影劇圈欠缺法律知識，未能正確掌握合約精神，因而導致糾紛頻起，引發訴訟，例如《刻在你心底的名字》電影劇本爭議[1]、《目擊者》電影劇本侵權案。

　　本章以「劇本開發與編劇合約」為核心，針對影視產業實務上，編劇工作者常見之法律爭議與合約問題，包括劇本之著作權歸屬、

1　關於《刻在你心底的名字》電影劇本爭議之法律解析，詳請參閱本書第六章。

編劇薪酬、劇本授權金、署名權及分潤等權益保障、退場機制等，逐項進行深入解析，並援引劇本侵權、驗收爭議等訴訟案，解釋關鍵議題。

一、劇本的權利保護

（一）劇本屬於語文著作

劇本屬於語文著作[2]，於編劇完成劇本之日起，即受著作權法保護。以 2023 年上映之《車頂上的玄天上帝》為例，黃文英導演兼編劇，楊貽茜與陳曉雯為共同編劇，原則上於編劇完成劇本時享有語文著作權，不過實務上雙方亦可能約定，由製作公司即三視多媒體股份有限公司取得劇本之語文著作權，或經授權改編拍攝為劇集。又如《我們與惡的距離》第一季劇本在編劇呂蒔媛接受公視委託創作之初，即已約定語文著作權歸屬公視，因此劇本一經撰寫完成，公視即取得著作權。

劇本之形式不限於文字，素有「紙上動畫」之稱的漫畫、「紙上電影」之稱的繪本，也都能成為劇本之類，漫畫、繪本兼具美術著作及語文著作之性質。因此，若劇本改編自漫畫、繪本以進行影片拍攝，例如日本漫畫家小山愛子創作的漫畫《舞伎家的料理人》於 2021 年改編為電視動畫，2023 年拍攝真人影集[3]；台灣作家幾米繪製的繪本《地下鐵》曾改編為電影和舞台劇[4]，數度於劇院公演，導演或製作團隊應先取得原著作品之美術、語文著作之相應授權，自不待言。

2　語文著作，包括詩、詞、散文、小說、劇本、學術論述、演講及其他之語文著作。參照經濟部智慧財產局，著作權法第五條第一項各款著作內容例示。

3　參閱 Wayne，Netflix《舞伎家的料理人》演員介紹、劇情心得與拍攝場景整理，2023 年 1 月 12 日，Waynesan 部落格。

4　參閱幾米音樂劇《地下鐵》，臺中國家歌劇院網站。

（二）劇本的範圍

劇本受著作權法保護，於法有據，但究竟劇本範圍多廣？是否包含劇本大綱、長綱、分集大綱、劇情大綱、人物設定？戲劇的場景設定、風格氛圍、田調素材、電影企劃是否亦涵蓋其中？在編劇合約或劇本開發合約的談判過程，首先面對的問題即為劇本的界定範圍。

劇本開發之田調素材、企劃案不等同於劇本，宜明文約定權利歸屬

探究劇本的範圍，判斷關鍵在於，倘使劇本之內容，已非單純之思想、概念，實際上已為具體化之表達，能凸顯編劇之個性或獨特性，符合原創性，即受有保護。例如劇本大綱、長綱、分集大綱、劇情大綱、人物設定等，皆涵蓋在劇本的保護範圍中；場景設定、風格氛圍，由於仍處在概念發想階段，尚無法納入劇本的保護範圍中。至於田調素材、電影企劃案雖然與劇本開發密切相關，但並不等同於劇本，倘使製作公司欲列入合約標的物中，應明確約定之。參考條文如下：

編劇合約　　　　　　　（甲方：影視製作公司　乙方：編劇）

■委託事項

甲方委託乙方擔任《xx》影集之編劇，為甲方創作本影集之劇本（以下簡稱本作品），乙方同意接受甲方之委託。為免生合作歧義，甲、乙雙方就委託創作本作品明定以下事宜：

本作品範圍包括乙方就作品之「開發素材」（含田調研究資料、錄音檔、逐字稿等）、劇本撰寫及改編等完成的一切創作和工作成果（含原創故事、大綱、劇本、對白、角色人物等），包含但不限於任何階段之修改稿和最終定稿。

■著作權及其他權利歸屬

1. 乙方(含第三方合作編劇)依本合約所完成之本作品(本作品範圍包括田調資料、原創故事、人物小傳、劇情大綱、劇本等)之全部著作權(著作人格權及著作財產權)及所有權利均歸屬於甲方所有(包含但不限於翻譯、撰文、修改、製作舞台劇、出版、拍攝影集或進行續集或前傳、電影等影視形式、小說或出版等平面文字的形式之改編,或以其它方式改編劇本,或其任何部分及開發所有衍生作品的權利),且以甲方為著作人。

2. 除著作權之外,甲方對於本作品亦應享有可適用之法律所允許享有的其他全部權利,包括但不限於語文著作權以及就作品其中任何文字符號、繪畫、人物造型、特定角色等元素或其組合申請註冊商標、商號等權利。

3. 甲方對根據本作品攝製的影視產品及其任何形式的衍生產品享有包括著作權在內的全部權利。

二、劇本之著作權人:編劇、編劇群、編劇顧問、劇本醫生[5]?

(一)權利主體確認:單一著作或共同著作

影視劇本開發之主體,除了由單一編劇撰寫劇本外,另有導演兼任編劇、導演與編劇共同撰寫,以及編劇統籌帶領「編劇群」合力創作等模式。電視劇集與網路劇由於劇本數量較豐,參與創作之編劇較多,製作公司通常聘請資深編劇擔任「編劇統籌」,編劇統籌自行組織及僱用「編劇群」團隊,由編劇群依製作公司及編劇統

5　參閱張敦智,「劇本醫生」在做什麼?——「挖掘、定義、與傳達」,José Silerio 的「醫道」,放映週報 606 期,2017 年 8 月 16 日。

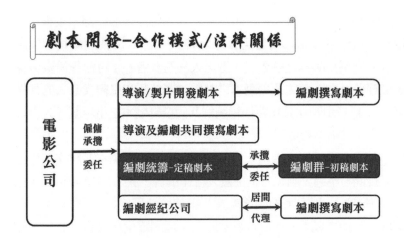

籌之指示與需求，撰寫劇本初稿後，交由編劇統籌修改及定稿，編劇統籌再提供製作公司驗收劇本。

　　近年來編劇經紀公司的組織型態，在台灣影視領域異軍突起，發展出新興合作方式，為編劇行業帶來嶄新的商業契機與經濟收入。編劇經紀公司首要的任務是開發劇本，並且尋求優質的年輕編劇撰寫企劃案、分集大綱與原型故事，作為募資、創投提案之基礎，藉由影劇市場之媒合機制，尋求製作公司之合作機會，或轉賣給影視製作公司。類此合作模式在國內日漸形成特定的商業模式，但是獲利模式尚在形塑累積經驗中。

　　例如2020年上映並獲得金馬獎最佳原著劇本獎項的台灣電影《消失的情人節》，其劇本係由導演兼編劇陳玉勳依其獨特靈感，自行發想撰寫完成[6]，日本電影《無人知曉的夏日清晨》則由導演是枝裕和根據1988年發生之社會真實事件—日本兒童遺棄案所改編撰寫。另有由電影公司發掘票房成績亮眼之外國電影作品，取得翻拍授權後，加以開發改編成台灣版電影劇本，例如2014年韓國上

映之電影《不標準情人》，2021 由台灣電影公司取得翻拍授權，改編拍攝成台灣版電影《當男人戀愛時》[7]；亦有由編劇簡莉穎與厭世姬共同撰寫劇本之劇集《人選之人—造浪者》；導演程偉豪與編劇吳瑾蓉合作，共同改編劇本之電影《關於我和鬼變成家人的那件事》[8]；或者由製作公司聘任編劇群共同撰寫劇本之電視劇《天黑請閉眼》、《俗女養成記 2》。

劇本如由「單一編劇」完成，編劇單獨取得劇本之語文著作權固無疑問。不過，劇本若是由數人合作撰寫，例如 2020 年台劇《誰是被害者》，劇本由編劇徐瑞良、梁舒婷共同完成[9]；亦有由「編劇群」共同完成[10]，且另有編劇顧問、編劇醫生加入修改完稿，此時劇本之著作權歸屬易滋疑義。倘若編劇數人共同撰寫劇本，每個人創作之內容，無法分離利用，劇本屬於「共同著作」[11]。編劇共有劇本之語文著作權之權利占比，原則上由共同編劇依各自參與的質量約定之；如無特別約定，著作權法規定以均分論[12]。但由於編劇顧問或編劇醫生未參與劇本之創作撰寫，僅提出意見充實或修正劇本的內容，故不享有劇本之語文著作權。

（二）共同著作的權利行使

2023 年電影《老狐狸》，編劇蕭雅全與詹毅文[13]；台劇《模仿

7　穆光光，台韓男人的浪漫大戰？《當男人戀愛時》與原版《不標準情人》有何不同？美麗佳人 COMMUNITY 視野觀察。

8　參閱台灣電影網《關於我和鬼變成家人的那件事》，獲選代表台灣角逐 2024 年美國第 96 屆奧斯卡金像獎最佳國際影片，2023 年 8 月 30 日；入圍第 60 屆金馬獎最佳改編劇本獎項並獲獎，參閱台北金馬獎官網，第 60 屆金馬獎入圍名單公布，2023 年 10 月 03 日。

9　參閱徐佑德、Maple，專訪／《誰是被害者》編劇徐瑞良 x 梁舒婷：台式情感加上美式思維如何做出接地氣的國際刑偵劇，娛樂重擊，2020 年 5 月 5 日。

10　近期更有「後期編劇」，例如電視劇《模仿犯》，編劇楊宛儒除了參與前期劇本開發外，更參與後期剪輯的對話與討論。參閱徐佑德、Maple，《模仿犯》「最終故事編輯」解孟儒、楊宛儒：編劇與剪接對話的新模式，什麼是「後期編劇」？後期修訂如何實際執行，Mapless Vision 活報。

11　著作權法第 8 條：「二人以上共同完成之著作，其各人之創作，不能分離利用者，為共同著作。」

12　著作權法第 40 條：「（第一項）共同著作各著作人之應有部分，依各著作人間之約定定之；無約定者，依各著作人參與創作之程度定之。各著作人參與創作之程度不明時，推定為均等。（第二項）共同著作之著作人拋棄其應有部分者，其應有部分由其他共同著作人依其應有部分之比例分享之。」

13　台灣電影網，電影《老狐狸》。

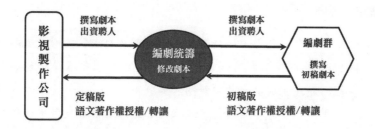

犯》由王加安、何昕明、尤以青、周克威等人擔任編劇，並由馬克明及其所屬好故事工作坊負責編劇統籌[14]。針對多位編劇人員共同創作，應由何人作為對外簽約主體？經常是簽約前必須先確定的重要事項。

舉例來說，劇本由編劇 A、B、C 多數人共同創作，導演欲使用劇本拍攝，應與何人簽約？具體方式有三種可能：1. 由全體創作人並享有著作權之編劇 A、B、C 共同簽署（著作權法第 40-1 條[15]）；2. 由全體編劇 A、B、C 共同著作權人選定之代表人單獨簽署（代表人須出示委託授權書）；3. 由共享著作權之全體編劇 A、B、C 授予代理權之經紀公司／經紀人簽署（經紀公司需擔保擁有代理權）。面對多數編劇之簽約情形，可依循上述三種方式處理，皆具法律效力。

14 新作發布《模仿犯》，「好故事工作坊有限公司」FB 粉絲專頁，2022 年 8 月 12 日。

15 著作權法第 40-1 條：「（第一項）共有之著作財產權，非經著作財產權人全體同意，不得行使之；各著作財產權人非經其他共有著作財產權人之同意，不得以其應有部分讓與他人或為他人設定質權。各著作財產權人，無正當理由者，不得拒絕同意。（第二項）共有著作財產權人，得於著作財產權人中選定代表人行使著作財產權。對於代表人之代表權所加限制，不得對抗善意第三人。（第三項）前條第二項及第三項規定，於共有著作財產權準用之。」

（三）編劇的署名權

1. 署名之約定

■單一編劇

編劇合約　　　　　　　　　（甲方：電影製作公司　乙方：編劇）

1. 甲方保證乙方編劇於完成的最終作品中享有相對應之署名權，即在完成的影片中註明「編劇：○○○」。若創作過程中甲、乙雙方產生歧見，在保證乙方署名權及支付本合約約定之階段性報酬後，為確保劇本的品質，甲方有權自行或聘任他人進行本劇本之修改、結構變動、增刪內容和重新編輯，並得署名他人為編劇，乙方與其他編劇之排名順位及署名方式皆以甲方決定安排為主，乙方不得異議。
2. 甲方在保證履行前項署名約定之前提下，甲方有權在過程中選擇任何一方為合作方，無需與乙方進行協商或取得其同意。

■編劇團隊

　　製作公司主導故事開發，委聘編劇撰寫影視劇本，雙方簽訂「原創劇本合約」，約定劇本之語文著作財產權歸屬影視製作公司、語文著作人格權歸屬編劇。針對編劇團隊的署名權，具體約款可參考如下：

原創劇本合約　　　　　　　　（甲方：製作公司　乙方：編劇）

1. 劇本之語文著作財產權歸屬甲方享有，乙方享有語文著作人格權，除署名權外，乙方同意不行使著作人格權。
2. 署名方式之約定—乙方編劇團隊（編劇統籌、編劇群）：

> 甲方為乙方署名「編劇」，署名方式為「○○○」列為
> 第一順位，如擬增列乙方其他編劇，乙方應於本劇本完
> 成前交付名單予甲方，經甲方核可後列為第二順位編劇，
> 乙方編劇至多以_____位為限。

■原創故事、原創編劇

編劇與電影製作公司另可約定，倘使劇本嗣後開發成其他作品，可針對任何與該作品有關之作品，要求註明「原創故事：○○○」之署名。另外，電影製作公司如日後委聘其他編劇參與劇本撰寫，編劇可要求第一署名編劇，意即在編劇欄位「原創編劇（即○○○）」必須居首位[16]。

2. 劇團侵害編劇之原創劇本實例分析

實務上曾發生表演團體委託 A 編劇創作《○○》原著劇本，雙方簽訂編劇合約，明定劇本之著作財產權為劇團與編劇共有，且劇本僅供劇團表演使用。表演團體亦向 A 編劇承諾，將於兩年後以此劇本製作大戲，當年僅支付編劇兩萬元報酬，A 編劇卻已將劇本大綱、分場大綱、上下半場劇本交付予劇團。事後，劇團於 2017 年以《XXX》劇本申請國藝會補助獲得舞台劇製作經費 25 萬元，嗣於 2018-2020 年間公演《XXX》舞台劇，海報署名舞台劇編劇：「B 編劇」。A 編劇觀賞 2018 年《XXX》舞台劇公演，發現該劇本內容之元素、題材、主角名稱及六成劇本設定、故事內容皆與《○○》原著劇本相同。劇團演出結束謝幕時，B 編劇及導演自稱故事創意均為自己發想，完全未提及 A 編劇。A 編劇詢問劇團為何未將其標註為原創編劇，劇團回應劇本為 B 編劇全新創作，內容與《○○》原著劇本無關，A 編劇聞悉為之氣結。

16　參閱黃秀蘭，編劇簽約的心路歷程，蘭天律師官網主題文章，2019 年 12 月 3 日。

本案究竟劇團是否有權委請他人改編原著劇本？有無侵害 A 編劇之著作人格權？A 編劇遲至 2023 年始決定維護原著劇本之著作權，是否已逾追訴時效？依著作權法之規定，創作者雖享有永久之著作人格權，但侵權之法律追訴程序仍有時效限制。刑事追訴權係自知悉犯人之時起，於六個月內提出告訴（刑事訴訟法 §237）。民事賠償請求權係自知有損害及賠償義務人時起，二年間不行使而消滅；或者自有侵權行為時起，逾十年者消滅（著作權法 §89-1）。本案劇團於 2017 年以原著劇本改編之舞台劇進行公演，未署名「A編劇」，構成侵權，事後亦持續公演，且侵權舞台劇之海報文宣、戲劇資訊等新內容，在網路上持續刊登迄今，故尚未逾民刑事侵權之追訴時效。

A 編劇提出法律諮詢時，筆者除分析劇團上述之侵權責任外，並建議其以下列訴求，向經濟部智慧財產局申請調解：（1）劇團應公開說明《XXX》舞台劇之原著編劇為「A 編劇」；（2）劇團須支付「改編授權費」及「全本劇本費」；（3）劇團每次加演舞台劇，應支付編劇「加演場演出授權費」。A 編劇從善如流，嗣後在智慧財產局調解委員睿智協調下，A 編劇與劇團達成和解，劇團團長當場誠摯致歉，A 編劇含淚欣慰接受，長達近 10 年怨屈得以紓解，全案圓滿落幕。

三、編劇合約之簽署

（一）劇本備忘錄、合約簽署時點

在影視產業實務中，過往的編劇工作者常因人情考量、師徒倫理、合作單位蓄意拖延、欠缺法律知識或性格內向害羞等因素，而錯失簽約時機，造成日後引發劇本著作權與編劇酬勞的法律紛爭與遺憾。近年來台灣影視產業蓬勃發展，編劇們逐漸學習尋求法律專業諮詢，知曉可透過簽訂合約以保障自身權益，然而對於合約簽署

時點，常常無法掌握或難以確定，致使無法及時有效保護自身作品。本文針對影視劇本合約簽署時點，提出影視開發實務上較為關鍵的幾個重要時機，包括：（1）原創故事開發階段—編劇僅先發想劇情大綱，尚未形成完整之故事，宜先簽署「原創故事開發備忘錄」，約定製作公司（或導演）及編劇共同開發原創故事之著作權歸屬、主要開發工作分配、酬勞及支出費用負擔，其餘另議之；（2）劇本撰寫階段—編劇即將或已經開始撰寫劇本，應簽署「編劇合約」（劇本授權／轉讓），約定編劇撰寫劇本之著作權歸屬、授權期間、酬勞或授權金、署名權、IP 開發、利潤分配等；（3）輔導金申請階段—編劇通常已撰寫完成劇本，應簽署「劇本授權合約」，約定編劇授權劇本予製作公司／導演攝製電影及申請輔導金，授權期間（3 個月）、授權金、署名權、利潤分配。授權期間內如未獲得輔導金或募足資金，授權期滿即合約終止；（4）影視製作階段—製作公司／導演使用劇本拍攝影視作品，應簽署「劇本授權／轉讓書」，約定編劇授權或轉讓劇本著作權予（製作公司／導演）攝製

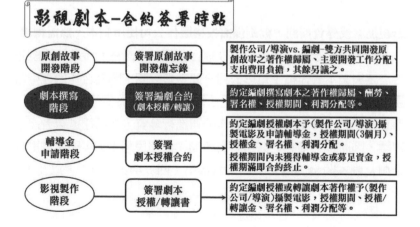

電影，授權期間、授權／轉讓金、署名權、IP 開發、利潤分配等。編劇工作者在影視劇本開發撰寫之各階段中，宜把握時機，簽署備忘錄或合約，就重要事項為合約條文之約定，例如劇本、田調素材之著作權歸屬、酬勞、授權金、署名權、工作分配、支出費用負擔、利潤分配等。

募資期間可先簽訂劇本開發合作備忘錄，資金到位後再簽正式合約

劇本開發階段常見製作公司欲聘請編劇撰寫影視劇本，但影視「開發資金」尚未到位，雙方應如何約定合約條文，始可保障各自之法律地位？如以劇本開發創作備忘錄之簽訂方式，製作公司及編劇可先確立雙方合作之意願，在備忘錄中約定主要事項，俟部分資金到位後，雙方應簽訂正式合約，進一步約定具體之合作條件。倘使備忘錄期限屆滿時，資金尚未到位或未簽訂正式合約，備忘錄即自動失效，且編劇完成之故事大綱、企劃書、劇本等著作權利由於製作公司未支付對價，故皆歸屬編劇享有，製作公司不得擅自利用或另聘其他編劇繼續創作使用。但如製作公司先支付酬勞或授權金，則雙方可商議權利分享或授權之形式。

影視提案或募資期間，編劇僅需授權製作公司使用劇本，無需轉讓

編劇與電影公司或製片合作進行募資、申請補助金時，編劇是否需讓與劇本著作權予電影公司？此為影視劇本開發合作過程中常見之疑問。實務上編劇由於缺乏法律知識，或過於信任製片、導演，而直接將劇本轉讓，提供給製作公司進行募資，然而卻遭後者惡意轉讓，因而喪失權利之憾事時有所聞。依照民國 112 年國產電影片企劃及劇本開發獎補助要點第六條第（四）項第 2 款[17]，以及 110

17 參照文化部中華民國一百十二年度電視劇本開發補助要點第六條第（四）項第 2 款：「原作者（原著作、衍生著作之著作財產權人）同意申請者改編劇本之書面授權書影本，前開授權書並應載明授權地域、期間及範圍（公開播送、公開傳輸或公開上映等）。」2023 年 4 月 27 日發布。

年 8 月 25 日文策院內容開發專案計畫劇本開發支持作業要點第 17 條第一項 [18]，皆規定僅須提供授權文件，換言之，製作公司無需要求編劇讓與劇本著作權，僅需取得劇本之「授權」，足以進行募資及申請補助金。假若製作公司以募資為由，要求編劇讓與劇本之語文著作權，如無特殊考量，編劇宜保留權利，以免劇本權利輕易轉手。

離職編劇之侵權與違約責任

　　時下影視產業中製作公司、電視台聘請編劇撰寫劇本之合作方式，包括出資聘人（承攬），或者招攬公司員工編劇（僱傭），兩者創作劇本之著作權歸屬，須依合約約定；如無約定，則以著作權法第 11、12 條出資聘人、職務著作之規定為依據。實務上曾發生文創公司員工編劇離職後，接受其他電影公司委託創作劇本，卻撰寫與原公司故事大綱（角色人物、元素、背景）相似之電影劇本之爭議事件，類此狀況離職員工編劇是否對原任職之文創公司構成侵權？值得探討。

　　如果文創公司享有離職員工（編劇）職務上創作故事大綱之語文著作權，員工離職後，參酌原公司之故事大綱撰寫電影劇本是否構成侵權，依法院見解需檢視二項侵權要件：實質相似、接觸。由於離職員工已知悉原公司之故事大綱內容，符合接觸之要件，因此侵權與否之關鍵在於，原公司之故事大綱與新公司之電影劇本，是否符合實質相似之要件。若原公司之故事大綱與新公司之電影劇本，兩者僅思想、概念相同，但故事情節、人物互動、結局等具體表達不同，不構成實質相似；若思想、概念相同，且劇本內容之具體表達亦高度相似，則構成實質相似；倘使劇本內容之思想、概念

18　文策院內容開發專案計畫劇本開發支持作業要點第 17 條第一項：「申請本計畫之專案著作權需為申請者所有或已獲著作財產權人同意或授權申請本計畫」，中華民國 110 年 8 月 25 日公告。

不同，但具體表達高度相似，亦可能構成實質相似，有侵權的法律風險。

至於離職編劇有無違反原公司之僱傭契約，需視文創公司與員工編劇簽署合約有無創作限制條款。實務上常見僱傭契約中約定：「員工於任職期間及離職後 x 年內，不得創作相同或類似題材」，該條文之限制範圍過於寬泛，對員工不利，是否合理仍有待商榷。如欲修改成較公平之約定方式，應就限制之「題材」具體約定，以免抑制編劇的創作空間與工作權益；員工離職後如接受委託創作題材相同或類似之電影劇本，倘使僅思想、概念相同而表達不同，即未構成抄襲侵權，亦無違約之情事。

（二）保密協議

編劇提案未公開之劇本、企劃書應簽訂保密協議或有保密配套措施

編劇撰寫「電影企劃、劇本大綱、人物設定、分集大綱」等，欲對外進行劇本開發、影視著作之提案，在雙方正式合作前，為了避免提案單位任意揭露或恣意利用提案內容，宜於提案前與提案單位簽訂「保密協議」，提案單位如接受編劇提案，雙方再另就劇本進一步利用簽署「授權」或「轉讓」合約。

編劇或許都理解保密協議的重要性，但卻礙於製作公司之優勢地位，製作公司若無提供保密協議書，便不敢主動要求。此際，為防範作品遭不當利用，編劇宜從幾方面具體著手：（1）於提案前，與製作公司的信件往來、社群軟體對話中明確要求並保存對話記錄；（2）提案當日編劇可自行攜帶保密協議書，以提供製片公司簽署；（3）提案結束，可於信件、Line 對話中再次確認保密約定[19]。

如果編劇提供製作公司完整或部分劇本進行提案，製作公司聽取編劇提案報告後，雙方確定未合作，但製作公司事後竟擅自使用

19 現行影視實務上，電影製作公司對於保密協議已愈加重視，多數電影製作公司都會主動提供保密協議，以確保編劇提案的權益。

提案之劇本內容，改編拍攝為影片，自屬侵害編劇的語文著作權。倘若製作公司未直接使用劇本內容，而另行聘請其他編劇，將提案編劇提供之劇本檔案，保留原劇本之故事概念，進行大幅改編為新劇本，並拍攝製作影片，假若該故事概念可明確辨識源自編劇提供的劇本，已超乎單純「思想概念」的範疇，仍有侵權之虞[20]。

劇本提案內容之保密範圍應如何界定？

　　從《小鎮醫生》劇本提案電視台洩密違約侵權案[21]，可突顯保密協議簽署對於編劇之保障與其重要性。此案源自編劇陳○○創作電影劇本《小鎮醫生》，獲影視局103年度電視節目劇本創作優等獎，陳○○得獎後將劇本專屬授權予「XX文字影像工作室有限公司」（下稱「A公司」）為後續開發。「A公司」與XX傳媒製作股份有限公司（下稱「B公司」）於民國106年3月17日簽訂保密合約書後，A公司提供《小鎮醫生》分集大綱和第1-2集劇本予B公司閱覽評估。

　　A公司與B公司雙方簽訂保密合約節錄條文如下：

> 1. 甲方（A公司）意欲揭露或提供機密文件或資料予乙方（B公司），以便乙方進行雙方合作往來／承接案件之評估。
> 2. 乙方同意對於甲方因合約所有形式揭露之一切機密文件或資料，不問其標示為參考、限閱或機密均負保密之責。
> 3. 使用限制：乙方同意保密標的嚴格限制於雙方約定之使用目的範圍內使用，未經甲方書面同意，乙方不得為自己或任何第三人之利益而使用本保密標的。

20　參閱黃秀蘭，劇本提案之權利保護，台灣電影年鑑，國家電影及視聽文化中心於2022年12月發行，頁124-133；同一文章刊載於蘭天律師官網主題文章｜案例研究，2023年10月16日；文中並就智慧財產法院106年民著訴字第29號民事判決：《天堂建築師》劇本大綱侵權訴訟案作成法律評析。

21　參照智慧財產及商業法院107年度民營訴字第10號民事判決。

嗣後雙方合作破局，B 公司未經 A 公司同意，卻擅自將《小鎮醫生》分集大綱和第 1-2 集劇本內容製作成簡報，逕向八大電視公司提案，經編劇陳○○及「A 公司」發現後，於 107 年向智慧財產法院提起訴訟。

原告 A 公司主張：

1. 被告未取得原告之授權，擅自重製、改作電影分集大綱及第 1-2 集劇本為簡報，並洩漏予八大電視台，已違反保密合約。
2. 侵害原告之語文著作權，構成民法侵權行為，並違反營業秘密法。

被告 B 公司答辯：

1. 被告未曾收到第 1-2 集劇本，其使用分集大綱製作簡報向電視台提案，符合保密合約目的。
2. 依 103 年度電視節目劇本創作獎獎勵要點第十點（四）規定及文化部影視及流行音樂產業局網站內容所示，原告《小鎮醫生》劇本及分集大綱已永久且無償授權予文化部影視局重製、散布及公開傳輸使用，顯見電影大綱已公開而不具機密性。

劇本保密範圍不以紙本文件為限，僅展示劇本內容亦須保密

法院審理後，判決被告 B 公司違反保密契約及侵害原告之著作權，被告公司應給付原告新台幣 24 萬 2000 元；被告公司負責人及員工應分別給付原告四萬元（被告公司負連帶賠償責任）。判決理由如下：

1. 依保密合約第 1 條之約定，被告 B 公司所負保密義務，不以實際收受紙本機密文件內容為限，如揭露方以展示方式揭露劇本內容，亦在保密義務範圍內，例如被告公司員工於簽約當日當場翻閱原告之第一、二集劇本內容，亦須保密。

2. 文化部影視局於 109 年 11 月 6 日回函說明自 103 年度起，網站未公開「分集大綱」，故原告之電影分集大綱，並未喪失機密性。

3. 原告要求被告在雙方確定合作前，不得向外提案或交由電視台評估，被告亦保證在雙方確定合作後，才會將資料提供給電視台，可見雙方就保密合約之使用目的及範圍僅得作為被告公司「內部」決定、評估之用，不得交由第三人評估。

4. 被告未經原告書面同意或授權，即將簡報、分集大綱提供予八大電視公司，已違反保密合約，應依約給付違約金及律師費。

（三）後續創作之優先議約權

在美國好萊塢影視產業，編劇經常要求保留後續創作（subsequent production）的優先權，即對於根據原電視劇或電影製作的後續作品進行撰寫和製作的「優先談判權」，包括續集、前傳、第二季等衍生作品。倘若製作公司允諾給予編劇後續創作優先議約權，雙方進一步需討論編劇參與或未參與後續作品開發創作實應獲取之收入[22]，對於編劇權益之保障較為周全，台灣影視產業亟須提昇編劇之地位，或可借鏡。參考條文如下：

> 乙方（編劇）授權本電影劇本之日起 10 年內，甲方（製作公司）確定製作拍攝續集或翻拍劇本時，應以不低於前創作本電影劇本之酬金，聘請乙方創作續集或翻拍劇本。如乙方放棄此項權利，甲方始有權尋求其他編劇進行合作，但仍需支付特定比例之電影淨收益之分潤予乙方。

22 參閱黛娜・阿普爾頓 & 丹尼爾・揚科利維茲著，劉苑譯，好萊塢怎樣談生意，北京聯合出版公司，2016 年 7 月第 1 版，頁 97-99、282-283。

（四）劇本之授權——《目擊者》電影劇本侵權訴訟

電影劇本之授權，如未妥善處理，事後引發訴訟，更加煩擾，例如《目擊者》電影劇本侵權案纏訟長達五年，歷經民刑事訴訟程序，終於在 2022 年底判決定讞。

製作公司提供劇本文稿邀請導演合作，雙方簽訂保密合約

該案最初在 2010 年，華○公司之負責人陳○○撰寫《目擊者》故事原型，含有靈異元素的故事，取得新聞局國產電影片劇本開發補助，於 2010 年完成 V6.2 版劇本。陳○○邀請導演程○豪合作，並提供其參考 V6.2 版本之劇本，雙方於 2012 年 3 月 10 日簽署「編劇工作保密與著作權利約定合約書」節錄條文 [23] 如下：

1. 甲方（華○公司）所籌備製作之電視或電影作品為目擊者，因提供相關劇本大綱與故事劇本與其相關工作人員……乙方（導演）因知悉甲方提供之劇情資料……故事大綱、故事情節、對白等劇本內容，不得……轉交第三者，以及不得使用相同情節、故事、人物配置、人名與故事名稱於其他劇本當中……。

2. 本案於籌備期間，因工作需要討論所產生的作品……甲方擁有本案之劇本原著、改編、著作人格權、製作權等一切智慧財產權權利。

3. 在工作合約未簽訂之前，乙方不得以任何方式洩漏或公開於第三人……若乙方違反本契約之約定者，甲方有權請求損害賠償。

23　參照智慧財產法院 108 年度民著訴字第 81 號民事判決。

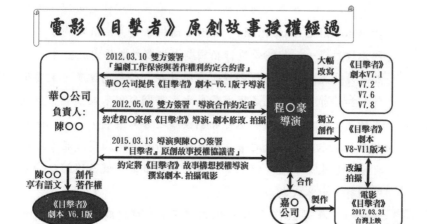

製作公司與導演簽署導演合約，導演具有修改電影劇本之權利

　　華〇公司與程導演雙方於 2012 年 5 月 2 日再簽訂「導演合作約定書」，聘任程〇豪為該片之導演，節錄條文 24：「甲方製作之《目擊者》電影項目……由甲方擔任製片人，負責籌資、參展、輔導金相關申請與補助業務事宜，乙方擔任導演，展開劇本修改、電影拍攝等導演工作相關討論，雙方於工作達成共識前，先依據本合作約定書為契約意向。」但 2013 年底華〇公司負責人陳〇〇表明無法繼續合作拍攝影片，程導演仍於 2014 年將《目擊者》原型故事改編成犯罪驚悚類型片的 V8 版電影劇本，並自覓資金，最終與嘉〇電影公司簽約合作拍攝電影。程導演為申請輔導金，於 2015 年 3 月 13 日與華〇公司之負責人陳〇〇簽署「《目擊者》原創故事授權協議書」，節錄條文如下 25：

24　同參（註 23）。
25　同參（註 23）。

1. 本人陳○○⋯就本人與編劇⋯⋯程○豪共同創作之電影「目擊者 Who killed Cock Robin」（以下簡稱本片）的故事構想，現同意授權予⋯⋯程○豪進行拍攝劇本撰寫並製作完成影片。

2. 然本片完成劇本因與原創構想有所差距，於角色發展、主要事件、和情節安排上已是獨立發展之文學劇本，本人僅就原創故事構想之授權，並擁有本片原創故事之署名權利，其餘一切有關本片及本片所衍生之著作財產權及所有其他類型成品等版權之現有和未來衍生之視聽著作權及發行事業等權益均歸程○豪所擁有，與本人無涉。

3. 惟若確定獲得 2015 年度文化部輔導金之補助時，需另外支付新台幣壹拾伍萬圓整之原創故事開發費用。

事後 2016 年 3 月電影開拍，7 月取得文化部補助。迄至同年 10 月陳○○要求支付劇本費，程導演欲付授權協議書約定 15 萬元，陳○○未予正面回應。迨至 2017 年電影《目擊者》上映。陳○○發現電影《目擊者》編劇列名為程○豪，認為影片之劇情結構、人物設定、演員對白、故事大綱，均與陳○○創作之原型劇本高度近似，提起刑事告訴，主張程導演涉嫌刑事詐欺、妨害名譽等罪，案經台北地檢署認定罪證不足，且屬民事糾紛，故於 2017 年 8 月 31 日予以不起訴處分。導演反控誣告罪，檢察官亦處分不起訴[26]。

導演使用修改版劇本與第三方公司合拍電影有無洩密侵權？

陳○○又於 2019 年 3 月以華○公司名義向智慧財產法院提起民事訴訟，訴請被告程導演、嘉○電影公司及負責人連帶賠償新台幣 200 萬元，並登報道歉。法庭攻防中，原告華○公司主張：

26 參閱錢利忠，自由時報，2017 年 8 月 31 日，《目擊者》侵權紛爭遭控詐欺 導演程偉豪不起訴。

1. 原告僅授權導演將「故事構想」改寫為不同劇本以申請 2015
 年輔導金之範圍內使用，並未授權被告程導演利用劇本或改作
 為電影；
2. 導演改作之電影劇本屬於原型故事之衍生著作；
3. 被告程導演違反與原告之保密約定，洩漏原創故事予嘉○電影
 公司，構成違約；
4. 嘉○電影公司明知程導演未取得合法授權，雙方逕行拍攝電
 影，係故意侵害原告享有原創故事之著作權。

被告程導演及嘉○電影公司答辯：

1. 電影《目擊者》劇本係程導演之獨立創作，且劇本內容已與原
 創故事完全不同，並非衍生著作；
2. 原告已將原創故事授權程導演進行改作，授權範圍亦包括進行
 後續電影拍攝與相關視聽著作之發行，自未侵害原告享有原創
 故事之著作權。

　　智慧財產法院經詳細審理後，判決原告華○公司敗訴，被告程
導演及嘉○電影公司無需連帶賠償損害。判決理由如下：
- **比對原創故事與導演修改劇本內容，敘事鋪陳、情節架構及人設
 不具同一性**
1. 依原告華○公司與程導演雙方簽署之合約內容，可認定原告籌
 拍「目擊者」電影，約定由程○豪擔任導演，展開劇本修改並
 為電影拍攝等導演工作；
2. 比對程導演修改之 V7.1 版與原告提供之 V6.2 版，確有大幅改
 版，少數沿用之場景，在場次順序編排上有所調整，且沿用之
 場景在橋段、細節之具體表達上亦有不同的呈現；

3. 程導演修改之劇本（V8 版）在角色發展、主要事件和情節安排上確有重大差異，縱使包含原創故事（V6.2 版）「記者、總編輯及配偶、外遇對象、汽車技師、警察真凶等之間互相的關係，以及記者因目擊車禍、向警察調查車禍，而發現每個人都可能是凶手」的概念與基本元素，然在劇本敘事鋪陳、情節架構及人設等完整具體呈現予人之感受，已難認二者具有同一性；

- **導演依「原創故事授權協議」有權使用劇本，可與第三方合拍電影**

4. 原告與程導演曾分別簽署「保密合約」及「導演合約」，雙方於近 3 年後再就原創故事簽署「『目擊者』原創故事授權協議書」，並約定程導演已取得原告華○公司負責人陳○○同意授權改作原創故事（V6.2 版本）並拍攝製作完成電影，陳○○享有電影原創故事之署名權利，其餘一切有關電影及電影所衍生之著作財產權及所有其他類型成品等版權之現有和未來衍生之視聽著作權及發行事業等權益均歸程導演所擁有；

5. 雙方已以「原創故事授權協議」取代「保密合約」及「導演合約」，原告華○公司並未享有《目擊者》電影劇本之著作權；

6 原告雖主張原創故事授權協議僅供申請輔導金補助用，惟協議中並無專為申請輔導金補助之用的文義，且雙方就電影劇本以程導演為編劇、陳○○為原創故事，已有共識。程導演事後繼續改版劇本，與嘉○電影公司合拍電影，並未侵害原告之權益，不構成侵權。

原告不服一審判決提起上訴，智慧財產法院二審判決原告敗訴，維持一審判決。原告公司再上訴最高法院，業經最高法院認定

上訴不合法，裁定駁回上訴，原告公司敗訴，全案定讞[27]。

四、編劇酬勞與驗收標準

目前影視產業中製作公司聘請編劇撰寫劇本之合作方式，包括出資聘人（承攬），或者招攬公司員工編劇（僱傭），兩者創作劇本之著作權歸屬，須依合約約定；如無約定，須以著作權法第 11 條職務著作之規定，由雇主取得劇本著作權，或依第 12 條出資聘人之規定，由創作者取得劇本著作權。在出資聘人（承攬）關係中，如編劇享有劇本之語文著作權，出資人在委製目的範圍內享有劇本之使用權。此時，編劇得請求支付編劇「報酬」外，基於出資人之使用，編劇另得請求支付劇本「授權金」。

具體而言，編劇契約約定編劇為獲取報酬，而為電影公司完成編劇工作，屬於「承攬」契約。編劇合約通常約定編劇「交付劇本」，以經電影公司「驗收」通過為前提，方能請求報酬。製作公司聘請編劇撰寫劇本，如約定編劇享有劇本之語文著作權，並授權公司使用，編劇得請求支付「酬勞」及劇本「授權金」。但若製作公司係僱用員工撰寫劇本，劇本著作權歸屬公司，則員工僅得請求公司支付薪資。

（一）編劇薪酬分潤方案

雖然國內影視產業的編劇薪酬整體偏低，但近年來編劇的薪酬結構日漸受到重視，編劇的貢獻日益獲得肯定。編劇的酬勞已從「稿費」的概念逐漸提升至授權金、獎金，甚至分享影視作品的利潤。授權金涵蓋原創故事授權、分集大綱稿酬與全部劇本之稿酬。另外

[27] 參照智慧財產法院 108 年民著訴字第 81 號民事判決、智慧財產法院 110 年度民著上字第 21 號民事判決、最高法院 111 年度台上字第 2311 號民事裁定。

如有追加修改稿費、調查研究與延伸故事開發及撰寫費用，電影製作公司通常會同意另行商議。編劇獎金種類則包含「創作獎金制度」、「國際平台分潤」、「影視作品改編權利金」，至於日後申請公部門補助或影劇發行，編劇享有一定比例補助金或授權金（例如3%-5%）之淨收益分潤[28]。具體約款可參考下述條文：

編劇薪酬分潤約款　　　（甲方：影視製作公司　乙方：編劇）

■**酬勞暨授權金**

1. 甲方支付給乙方本協議項下授權之權利金以及基礎稿酬為每集新台幣伍萬元整（NT$50,000），10集劇本共計為新台幣伍拾萬元整，包含原創故事授權權利金之全額、分集大綱稿酬之全部、10集劇本之稿酬。

■**增修稿費及調研費**

2. 編劇增修稿費、調查研究與延伸故事開發暨撰寫費用，由甲、乙雙方另議之，商議之原則如下：

　　（1）乙方之第一修正稿（內容的小幅度修改），修稿費暫定為新台幣8萬，並以修改三次為限，需在甲方所定期限內完成；修稿費之支付方式，採取「電影第一批資金到位後補足」或「直接作為電影製作之投資股份」，日後另議之。

　　（2）調查研究費用，乙方需事先提報預算，經甲方審核通過後，方能執行。

28　參閱黃秀蘭，編劇的商業模式—提升編劇薪酬分潤方案，蘭天律師官網主題文章2020年1月17日。

■創作獎金制度

3. 若乙方單獨創作及撰寫該連續劇共十集之劇本，並取得甲方審核通過（而甲方無需聘用第三方編劇進行修改或創作），甲方同意該劇本每集額外支付新台幣參萬元整作為獎金（撰寫獎金），十集合共新台幣參拾萬元整，甲方應在該連續劇開拍前支付乙方[29]。

■國際平台分潤

4. 倘若甲方成功開發該劇並落實與國際平台（如 Netflix 等跨國家平台）達成合作協議，甲方保證乙方根據本協議所得稿酬將符合該等國際平台之標準機制及規定。

■劇本改編權利金

5. 倘若甲方成功攝製及發行本劇集後，擬將本劇集之任何一集改編為電影/電視電影／網路電影或第 2 季／舞台劇／電玩等 IP 開發，甲方同意本劇集被改編之劇本之稿酬及權利金為每集新台幣參拾萬元整，並額外支付乙方。甲方應在電影及（或）電視電影及（或）網絡電影開拍日起 10 個工作天內向乙方支付。

■補助金分成

6. 於本劇本授權期間內，甲方若有參與乙方以利用本劇本及其衍生作品所申請任一創投或政府「補助金」（包含但不限輔導金與金馬創投），當成功通過獲得「補助金」或獎金，由乙方先扣除申請「補助金」所需成本支出後，以稅前淨利金額百分之三作為甲方獎金。

29　關於編劇之獎金或分潤，詳請參閱馬克・利特瓦克著 董媛媛、馮俊玲、李欣然、韓旭譯，電影與電視產業內的交易—從談判到最終合同，中國電影出版社，2021 年 4 月第 1 版，頁 102-104。

（二）美國編劇工會 2023 年罷工爭取薪酬調整與 OTT 平台分潤

關於編劇之薪酬，美國編劇工會訂定最低薪資給予編劇生活的保障，數十年以來，只要影劇節目在電視上重播或製作成 DVD，負責編寫該節目劇本之編劇亦可分得重播費[30]。但近年影音串流平台大量播映影集，其支付編劇的費用，卻仍是固定的年度使用費；縱使電視劇爆紅，全球收視突破千萬次點閱，編劇費用仍未調漲。好萊塢美國編劇工會 WGA（Writers Guild of America，WGA）在今（2023）年 5 月份與電影和電視製片人聯盟（AMPTP），對於串流平台對節目型態的縮短分拆和「重播費」（residual payment）條款之修訂，以及最低工資調整、AI 劇本生成之限制等談判事項未達成共識，因而爆發重大的罷工抗爭活動[31]。

經過 146 天的罷工，長時間的談判，電影和電視製片人聯盟與編劇協會雙方在 9 月 26 日達成初步協議，協議的主要條件包括：（1）調整薪資：新的合約調整編劇的薪資，當合約生效後，多數編劇的薪資立即調漲 5%，到了 2024 年 5 月再增加 4%，2025 年 5 月則再漲 3.5%；（2）增加串流版稅：在新的合約中，未來預算超過 3,000 萬美元的大型串流項目，編劇最低報酬將比現階段增加 18%，達到 10 萬美元；版稅報酬也會增加超過四分之一。節目上線的前 3 個月內，編劇還能依據觀看次數，獲得 9,000 美元至 40,500 美元的獎金；（3）追蹤作品觀看次數：在新合約中，Netflix、Disney+ 等公司，承諾將提供節目在串流平台上的播放數據，向編劇分享節目在

30　重播費類似於影劇版稅，當電影或影集在電視上重播、授權播出、海外上映、轉製成 DVD 或錄影帶出租或販售時，片商將從這些附加收入裡提撥一定比例，分潤給參與製作的演員與編劇。譬如早期的《六人行》（Friends），或 2019 年的《宅男行不行》（The Big Bang Theory）等知名影集，至今仍不斷重播，並持續分潤給當初參與編劇與演出的劇組團隊。詳請參閱張鎮宏，演員挺編劇！21 世紀好萊塢最大罷工：串流與 AI 如何餓死編故事的人？報導者，2023 年 7 月 19 日；中央社，薪資談判破裂好萊塢編劇 15 年來首度罷工，2023 年 5 月 2 日。

31　參閱陳艾伶，好萊塢編劇為什麼要罷工？從薪酬爭議、串流分潤到 AI 的潛在威脅，處處都是導火線，風傳媒，2023 年 5 月 5 日。

國內、外播放的總時數資訊 [32]。好萊塢編劇工會（WGA）向資方電影電視製片協會（AMPTP）爭取到的新版團體協約（MBA），日前得到 99% 會員投票同意通過，待最後資方簽署，此次好萊塢史上最久罷工行動就可以正式落幕 [33]。雙方談判至 2023 年 10 月 9 日，美國編劇工會與主要製片廠達成的三年合約，提供了編劇加薪、對人工智慧使用的部分保護，以及其他利益 [34]。

　　美國編劇工會為上萬名會員爭取薪酬調漲的歷程，足以為台灣影視產業之借鑑，尤其最低薪資之保障與串流版稅之增加，亦為台灣編劇期待享有的權益。關於編劇「串流版稅」的概念猶如音樂產業中詞曲作者的「公播版稅」，詞曲作者將其音樂著作授權唱片公司製作專輯或單曲，經過製作人規劃指導、歌手演唱、樂手演奏、錄音師錄製為錄音著作後，歌曲在數位音樂平台（KKBOX、Spotify、Apple Music、YouTube Music）公開傳輸，需取得音樂經紀公司之詞曲重製授權，以及中華音樂著作權協會 MÜST 公開傳輸之公播授權；前者由唱片公司支付一次性的授權金（重製版稅），後者由數位音樂平台依照下載次數按期支付授權金（公播版稅）予 MÜST，再分配給音樂經紀公司與詞曲作者。因為歌曲含有音樂著作和錄音著作，利用人（唱片公司及消費者）錄製或聆聽歌曲，其歌曲之錄音著作由詞曲音樂著作組成，成為歌曲之重要成分，因此平台需同時支付授權金予錄音著作及音樂著作之權利人。至於影音串流平台播映影集，影集係由劇本改編攝製為影片，其影片之視聽

32　在「AI 使用規定」方面，雙方經過協調，建立了一套 AI 使用準則，內容包括：由 AI 生成的文字，不得被視為作品素材來源，避免編劇的權益和報酬遭 AI 剝奪；若製片公司提供給編劇的資料，含有由 AI 生成的內容，公司也必須告知編劇；此外，編劇可以自行選擇是否使用 AI，製片公司則不得要求編劇在創作時使用 ChatGPT 等人工智慧軟體。詳請參閱李芸，好萊塢罷工第 148 天，編劇組率先離場 串流版稅、AI 使用規範達成協議，地球圖輯隊，2023 年 9 月 27 日；The new WGA contract will change how Hollywood works，The Verge，2023 年 9 月 27 日。

33　張時健，AI 不會成為影視終結者？好萊塢編劇工會明文規管 AI，美國勞資首開先例，轉角國際，2023 年 10 月 24 日。

34　鄭景懋撰編，結束罷工後 美國編劇工會批准 3 年合約，中央廣播電台，新聞引據：採訪、路透社，2023 年 10 月 10 日。

著作亦含有劇本語文著作之成分,因此按照消費者點閱觀賞影片之次數,結算支付「串流版稅」予編劇,亦符合著作權法之精神[35]。

(三)電影劇本《只有你》——編劇訴請酬勞案

倘使編劇契約約定,由編劇完成劇本撰寫工作,依約交付劇本並通過製作公司之審核,始能獲取報酬,合約性質屬於「承攬」契約。此時,編劇請求報酬之前提是,提交的劇本需經電影公司驗收通過。如提交之劇本未能驗收通過,編劇則無法請求報酬。然而究竟驗收標準為何?劇本驗收通過如何確認?實務上的爭議層出不窮,甚至對簿公堂。

編劇黃○○與 XX 娛樂事業有限公司(下稱 A 公司)於民國110 年 9 月 10 日簽訂委託編劇合約書,約定編劇黃○○撰寫《只有你》電影劇本,A 公司應支付報酬。雙方約定交付劇本之工作內容分為五階段進行,前三階段工作業已完成,編劇黃○○亦取得前三期報酬。不過,編劇黃○○於 111 年 1 月 1 日依約交付第四階段之工作成果「劇本初稿」,並於同年同月 29 日修改完成二稿劇本提交後,卻未能收到 A 公司 12 萬元之報酬,編劇黃○○遂向台北地方法院提起訴訟請求。

經法院審理調查,原告(黃○○)於簽訂系爭合約時,已明白同意原告所交付的工作成果,須以經被告(A 公司)審核通過為前提,方能請求報酬,原告自應受合約約款之拘束。由於原告提交之劇本成品,與被告預期品質有落差,包含角色性格及設定與原著落差過大、對白設計不符合目標客群、場景與節奏安排不當等,未能通過審核;被告公司職員收受原告寄送劇本初稿後,於電子郵件回應「辛苦了」,不表示其有權代表被告審核通過劇本初稿。最終法院認定,原告之劇本初稿未經被告公司審核通過,因此無法請求 12

35 著作權法第 26-1 條規定:「著作人除本法另有規定外,專有公開傳輸其著作之權利。」

萬元報酬 [36]。

（四）驗收標準與付款時程

　　通常製作公司於簽訂合約後，先支付第一期款予編劇；針對劇本各階段完成並經驗收通過後，製作公司始分期支付編劇酬勞。若為因應實際拍攝作業而需修改劇情時，編劇須配合製作公司修改劇本，並於雙方同意之期限內完成。如編劇修改特定次數後，劇本驗收仍不通過，雙方約定製作公司得解除或終止合約。

編劇合約宜明文具體約定劇本驗收之方式與基準

　　製作公司對於劇本驗收通過與否，通常影響編劇能否受領報酬及其領款時程；甚至在劇本修改後若無法通過驗收，製作公司可能啟動編劇合約終止或解除之退場機制。然而，驗收的標準常陷於主觀、抽象、寬泛，實務上編劇與製作公司經常為此爭執拉鋸。現行影視合約，針對製作公司之驗收標準多未於合約中明定，究其原因，或肇端於製作公司對於劇本開發尚無具體構想，或慮及尊重編劇創意而未設定框架，或源自導演與製作公司、投資方意見不一致，或因劇情發展變化多端，難以收攝歸納於特定標準。倘使雙方針對驗收的基準有明確共識，宜加以約定，例如委託編劇改編原著的情形，編劇與製作公司雙方約定不得更動原著男女主角、結局，並針對不得超過多少比例的原著內容調整等。又如編劇可於合約明定，如製作公司針對劇情、故事線或角色等的重新塑造或大幅度的增刪修改，屬於重大修改，不可超過三次；且如在劇本驗收通過後，才提出前述重大修改，編劇可以拒絕，如編劇接受修改，應另追加費用。以下針對現行影視實務之驗收約款，以及編劇酬勞之付款時程，例示參考條文：

36　參照台北簡易庭 111 年度北簡字第 8568 號民事判決。

■工作驗收 （甲方：電影公司　乙方：編劇）

1. 乙方需依本合約第 XX 條之約定按期交付本劇本予甲方驗收，並依照甲方之指示及需求本劇本，修改完成後再交付甲方確認無誤後始為驗收通過。但如非可歸責於乙方之重大錯誤，劇本修改以 3 次為限。

2. 本劇本經甲方驗收通過後，甲方若為因應實際拍攝作業而需修改劇情時，乙方須配合甲方修改本劇本，並於甲、乙雙方同意之期限內完成。甲方在攝製過程中，如遇到必須及時更動劇情始能順利拍攝的情況時，乙方同意甲方得自行（含委託第三人）或指示乙方修改劇本，甲方無需另行支付乙方酬勞或其他費用。

■編劇酬勞及付款

1. 甲方同意給付乙方之編劇酬勞總計為新台幣（下同）＿＿＿萬元整（含稅）。除另有約定外，甲方無需支付乙方任何其他費用。

2. 甲方付款期程如后：

 （1）第一期款：雙方簽約後＿＿＿日內支付乙方＿＿＿萬元整（含稅）。

 （2）第二期款：乙方應於西元（下同）＿＿＿年＿＿＿月＿＿＿日前完成＿＿＿萬字劇情大綱並交付甲方，驗收通過後＿＿＿日內支付＿＿＿萬元整（含稅）。

 （3）第三期款：乙方應於＿＿＿年＿＿＿月＿＿＿日前完成分場大綱並交付甲方，驗收通過後＿＿＿日內支付＿＿＿萬元整（含稅）。

 （4）第四期款：乙方應於＿＿＿年＿＿＿月＿＿＿日前完成劇本初稿並交付甲方，驗收通過後＿＿＿日內支付＿＿＿萬元整（含稅）。

（5）第五期款：乙方應於＿＿年＿＿月＿＿日前完成劇本
定稿並交付甲方，驗收通過後＿＿日內支付＿＿萬元
整（含稅）。

（6）以上款項應由乙方開立發票或簽署勞報單向甲方請領
之，甲方確認前述單據後，始依本條規定將款項匯入
乙方指定帳戶。乙方指定帳戶如后：

銀行名稱：XX 銀行 XX 分行

帳戶名稱：○○○

帳戶號碼：XXXXXXX

3. 甲方應協助乙方進行本劇本田野調查研究與受訪者之聯繫，
並負責調研工作之必要費用，包括但不限於差旅交通、住
宿、膳食、錄音／影設備。

五、退場機制

（一）合約解除與終止

結束合作時應確定「終止」或「解除」合約，兩者法律效果不同

編劇合約洽商簽訂的同時應建立「退場機制」，藉由解除或終
止合約的途徑，合法結束雙方的合作。實務上編劇共通的疑惑是：
合約的解除與終止有何不同？解約時，編劇可否不退還已自電影公
司受領的費用，但要求享有劇本權利？

「解除合約」如同簽約雙方將編劇合約一筆勾消，彷彿未簽
約，依民法第 259 條的規定，雙方必須「回復原狀」，回復至未曾
簽約的狀態[37]。換言之，合約解除，雙方互負回復原狀義務，編劇
應退還已受領的酬金，製作公司不再享有已完成劇本文稿之權利，

37 民法第 259 條：「契約解除時，當事人雙方『回復原狀』之義務，除法律另有規定或契約另有訂定外，
依左列之規定：一、由他方所受領之給付物，應返還之。二、受領之給付為金錢者，應附加自受領時
起之利息償還之。三、受領之給付為勞務或為物之使用者，應照受領時之價額，以金錢償還之。……」

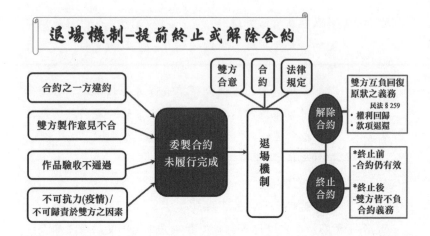

已完成劇本之語文著作權則歸屬於編劇,製作公司無權使用或持有該劇本之內容或各項素材(包含劇本創作之概念、劇情內容以及相關細節)。但如為「終止合約」,雙方合作關係從終止日始消滅,編劇無需退還已受領之酬金,製作公司仍享有乙方已完成之劇本的權利。換言之,編劇合約「終止前」合約仍有效,編劇已受領酬勞無須退還,「終止後」雙方皆不負合約義務。

關於解除或終止合約之協議約款,具體內容可參考條文如下:

合約解除與終止事由及後續處理

（甲方：影視製作公司　乙方：編劇）

1. 如有下列情形之一,甲方得逕行終止或解除本合約:

 （1）乙方未按期交付各階段之本劇本。

 （2）乙方拒絕依甲方意見修改本劇本,或於各階段修改本劇本時,修改超過三次仍未達甲方之標準、劇本規格或需求。

2. 甲方終止本合約後，取得乙方已交付本劇本之語文著作權，甲方得自行或委請第三人接續或修改完成乙方交付之本劇本，乙方不得主張任何權利，僅得視具體情形，由甲方決定於本劇本或本片適當位置標註乙方姓名，乙方之職銜及呈現方式皆由甲方決定，乙方無異議。

■解除合約

1. 甲（製作公司）、乙（編劇）雙方同意本協議書（解約協議書）於雙方簽署完成之日，原合約自始失效。

2. 除另有約定外，自本協議書簽訂日起，雙方於原合約所承擔之權利及義務皆已消滅，日後甲、乙雙方就原合約事項，互相不負擔任何權利及義務。雙方承諾且保證任一方不得再以任何方式，就原合約之解除或因解除而發生之費用或補償，向他方提起任何請求或主張。

3. 雙方同意合約解除後，乙方所有已提交劇本與相關素材檔案之語文著作之著作財產權及著作人格權，均歸屬乙方，甲方不得利用。

4. 簽署本協議之同時，乙方應返還已受領之酬勞及授權金新台幣 xx 元予甲方。

5. 甲、乙雙方確認原合約解約前之履行過程，相互並無違約或酬勞費用支付款項不清等財務糾葛情事。

■終止合約

1. 甲（製作公司）、乙（編劇）雙方於民國（下同）＿＿＿年＿＿＿月＿＿＿日簽訂之編劇合約書（合約期限：自＿＿＿年＿＿＿月＿＿＿日至＿＿＿年＿＿＿月＿＿＿日止，以下簡稱原合約），同意自即日起提前終止原合約，日後雙方就電視劇《○○○》之編劇工作，互相不負擔任何權利及義務。

2. 甲、乙雙方同意，本終止協議書簽署完成，甲方應於本協議書簽署之同時，支付＿＿＿＿＿元予乙方；＿＿年＿＿月＿＿日前應支付乙方＿＿＿＿＿元整，乙方已收取的酬勞無須退還。

3. 甲、乙雙方終止合約之後，雙方負有保密義務，不得向第三者透露劇本與合約內容，亦不得發表負面言論造成他方名譽損失。

4. 雙方同意合約終止後，甲方擁有乙方所有已提交劇本相關素材檔案之語文著作之著作財產權與改編為電視劇之視聽著作權，乙方除擁有編劇的署名權外，不行使著作人格權，甲方得聘請其他編劇接續進行本劇本之創作。

5. 甲方有權根據原有創意重新聘請編劇進行劇本創作，如新劇本創作中存在使用乙方創作之概念、細節及內容，乙方應享有共同署名權，排名順序及署名方式由甲方決定之。

6. 終止合約後乙方不得另行創作與本劇本相關之衍生作品，但乙方保有「前期編劇」之署名權。

7. 甲、乙雙方確認原合約之履行過程，雙方業已享有之權利負擔之義務皆符合合約之內容，相互並無違約或酬勞費用支付款項不清等財務糾葛情事[38]。

編劇如未修改完成劇本，製作公司得解除合約，編劇應返還酬金

　　茲以新北地方法院審理製作公司解約，並請求編劇返還報酬案，說明解約的法律效果。日舞國際娛樂股份有限公司（下稱「日舞公司」）、王〇民即好野文創工作室（下稱「好野工作室」）與編劇余〇〇三方約定，由日舞公司委託好野工作室撰寫劇本，續由

38 參閱黃秀蘭，如何結束合作─編劇新功課，蘭天律師官網主題文章 2020 年 4 月 3 日。

好野工作室受僱之編劇余○○進行劇本編撰。日舞公司於簽約日匯款新台幣 60 萬元予編劇余○○，並提供五本書籍作為創作參考。嗣後，日舞公司就提交的劇本提出修改意見，然而編劇余○○未能於期限內修正劇本總綱，日舞公司認為好野工作室及編劇余○○違約，欲解除契約，因此向法院提起訴訟。經法院審理後認定，被告「好野工作室／編劇」為獲取一定報酬，為原告「日舞公司」完成電影編劇工作，屬於「承攬」契約；被告提交之稿件雖然須經原告審核，此僅係原告為確認具有約定之品質，非指示被告處理事務，不屬於委任性質。編劇未於修正期限內修正劇本，原告得依約合法解除電影編劇契約，雙方負有回復原狀之義務，因此，判定被告敗訴，編劇應返還原告報酬 60 萬元（含利息）及五本書籍[39]。

（二）劇本開發合作終止之處理

劇本開發合作終止後　劇本及開發素材之權利歸屬？

　　影視實務上常見電視台出資聘請製作公司開發劇本，在劇本開發過程中，發生雙方理念不合，或有其他因素導致劇本開發合作提前終止。此際，製作公司已完成或未完成之劇本及開發內容等相關素材之權利歸屬何方？製作公司或電視台日後可否自行或聘請第三方繼續開發完成劇本，抑或創作開發類似題材內容的其他作品？如果劇本開發合約中並未明文約定退場機制條款，易生疑義。本文提供劇本開發合約退場機制條款，例示條文如下：

劇本開發合約　　（甲方：編劇／製作公司　乙方：電視台）

1. 本劇本開發合作案執行過程中，若甲、乙雙方就本開發內容有不同意見而無法繼續完成本開發內容或終止合作，雙方同意應另以書面共同協商解除或終止本合約相關事宜。

39　參照新北地方法院 107 年度訴字第 1225 號民事判決、高等法院 108 年度上易字第 822 號 [和解成立]。

2. 甲方如返還乙方已支付之全部金額,即由甲方單獨享有本開
發內容之著作人格權及著作財產權;

3. 但若甲、乙雙方同意,甲方無須返還乙方已支付之金額,則
甲方同意由乙方單獨享有本開發內容之著作人格權及著作財
產權,但原創故事(含IP)之著作權仍歸屬甲方。惟如乙方
支付款項已超過開發費之一半以上,甲方不得另作客觀上相
似與本開發內容故事劇情、角色人物、時空背景相同或高度
實質相似概念之其他影集製作。

影視實務上,製作公司聘請資深編劇擔任「編劇統籌」,編劇
統籌自行組織及僱用「編劇群」團隊,由編劇群依製作公司及編劇
統籌之指示及需求,撰寫劇本初稿後,交由編劇統籌修改及定稿,
編劇統籌再提供製作公司驗收劇本。製作公司自編劇統籌取得授權
或受讓取得劇本之語文著作權,即可使用劇本改編拍攝為電影,且
將影片授權戲院公開上映、電視公開播送、OTT平台公開傳輸。
由於此類劇本創作之模式,涉及「多數人」之共同創作,究竟劇本
開發之企劃案或劇本語文著作權歸何單位享有權利?單獨所有或共
有?編劇授權範圍經常引發紛爭。如事先簽訂合約明確約定劇本著
作權之歸屬,可以避免日後引發劇本權利之糾紛。

關於影視劇本合約簽署時點,在影視開發實務上較為關鍵的重
要時機:「原創故事開發階段」、「劇本撰寫階段」、「輔導金申
請階段」、「影視製作階段」。編劇工作者在各工作階段中,宜把
握時機,簽署備忘錄或合約,並就重要事項為合約條文之約定,始
能及時保障權益。

編劇契約約定編劇為獲取報酬,而為製作公司完成編劇工作,
屬於「承攬」契約。編劇交付劇本成果予製作公司,需經「驗收通
過」始可謂完成,換言之,驗收通過是編劇請求報酬之前提。製作

公司聘請編劇撰寫劇本，如約定編劇享有劇本著作權，並授權公司使用，編劇得請求支付「酬勞」及劇本「授權金」。但若製作公司僱用員工撰寫劇本，劇本之語文著作權歸屬公司，員工僅得請求公司支付薪資。

　　編劇合約尚須建立「退場機制」，於合約明確約定終止、解除合約的條件。合約「終止前」合約仍有效，編劇已受領酬勞無須退還，「終止後」雙方皆不負合約義務；而編劇「合約解除」，雙方則互負回復原狀義務，劇本權利應回歸編劇，編劇已受領款項須退還予製作公司。合作雙方明確化退場機制之約定，合約執行過程中，如劇本一再驗收不通過，或劇本交件延宕，或發生不可抗力之情形，雙方才能理性結束合作，妥善處理劇本半成品之權利歸屬，減少無謂之紛爭。

第八章
影視作品之改編授權

　　近年影視作品跨界改編蔚為風潮，故事素材來源包括漫畫、電玩遊戲、文學作品等[1]，例如 2019 年播映之台劇《用九柑仔店》，改編自漫畫家阮光民之同名漫畫；台灣公共電視於 2019 年推出《我們與惡的距離》電視劇，翌年故事工廠改編為舞台劇；2019 年上映之校園懸疑歷史驚悚片《返校》電影，改編自赤燭遊戲公司之同名電玩遊戲，2020 年公視製播《返校》電視劇[2]；2020 年台劇《做工的人》改編自作家林立青的散文集《做工的人》；2023 年於 Netflix 上線的台灣影集《模仿犯》改編自日本作家宮部美幸的推理小說《模仿犯》。影劇改編受到各界關注與喜愛，產生的外溢效益甚而又帶動原著的新一波銷售熱潮。

　　影劇改編的過程，即屬於著作權法之「改作」。究竟改作與重製兩者應如何區辨？改編合約之授權範圍應如何界定？影視作品之改編過程，能否大幅度改變原著之內容？抑或改作本身應當有所限制？基於原著改編獲得佳績後之影視作品，倘使計畫拍攝影劇「續集」或製作「前傳」，是否還需要徵得原著之同意或授權？此類改

1　有論者整理 2010 年至 2018 年文學作品改編為影劇之圖表，可以看出台灣文學作品改編成影劇，在近幾年取得極大的成功與迴響。參閱黃儀冠，國藝會補助成果的跨媒介轉化想像？文學 IP 如何開發？──以小說的影像改編與文學傳播為主，國藝會網站。

2　關於電玩遊戲《返校》，跨媒介多重改編為小說、電影、電視劇、電視小說等，改編之時序歷程以及效應，詳請參閱李政忠，跨媒介多重改編文本之閱聽人參與模式初探：以《返校》電玩個案為例，傳播文化第 22 期，2022 年 12 月，頁 171、176。

編過程中創作者常有的迷思或改作的誤解,亟需釐清。

　　本章說明改作之意義、改作後之著作權歸屬,並闡明各國小說、散文、漫畫改編為電影、電視劇之製作實例,包括《俗女養成記》、電影《疫起》和《做工的人》電影版,解析各類原著改編之授權關係,以及美國〈橙色王子〉圖像爭議案訴訟案例,援引授權條文作為示範,解說影視作品改編合約與市場機制。

一、改編之法律定性:著作權法「改作」

(一)改作的意義

　　創作,除了依據自己獨立的構思完成外,另有根據既有的著作再行創作,例如李安導演執導於 2007 年上映之電影《色,戒》,改編自張愛玲的同名短篇小說;2010 年上映之電影《父後七日》,改編自作家劉梓潔同名散文。張愛玲的小說或劉梓潔的散文屬於「原著作」,導演根據「原著作」拍攝製作成為電影等衍生作品,即為著作權法的「改作」。

　　我國著作權法第 3 條第 1 項第 11 款,針對「改作」明確規定:「指以翻譯、編曲、改寫、拍攝影片或其他方法就原著作另為創作。」以原著作為基礎「另為創作」,若已挹注創作人的精神思想在內,使其另為創作之著作已達著作權法最低創意程度之要求時,即為「改作」[3]。

漫畫從「黑白」變更為「彩色」,構成「改作」行為

　　倘若改變圖畫的形狀、顏色、人物表情,是否屬於著作權法的「改作」,在實務上兩岸出版界曾為此對簿公堂。漫畫家敖幼祥創作的黑白漫畫《烏龍院》,多年前透過台灣某公司授權中國大陸出

3　參照智慧財產法院 102 年度刑智上易字第 107 號刑事判決。

版社發行，該出版社未經作者敖幼祥之同意，擅自將漫畫顏色變更改版為彩色，遭我國法院判決認定構成侵權，判決理由在於出版社將漫畫《烏龍院》由黑白改為彩色，係屬改作態樣之一，原則上應取得原著作人之授權，始屬合法[4]。

如就原著作改作後所產生之著作為「衍生著作」，以獨立之著作保護之，著作權法第 6 條第 1 項定有明文[5]，由改作人即創作者取得衍生著作權。例如編劇將原著小說改編撰寫成為影視劇本，影視劇本屬於衍生著作，影視劇本之語文著作權歸屬於改作人即編劇所有。又如導演針對既有著作（原著小說、影視劇本）添加創意進行改作，拍攝為影片，屬於「衍生著作」，影片之視聽著作權歸屬於改作人即導演享有。不過，改作人在進行原著作品之改編前，應先取得原著作品之改作授權，故編劇撰寫劇本前，應先徵得原著小說之語文著作權人的同意；導演或影視製作公司拍片前，亦應先取得編劇之授權。

「衍生著作」並不是一種著作類別，而是「創作方法」（自原著改編而產生新作品），至於其著作類別為何，應視最後完成的作品型態（美術、音樂、攝影、語文著作）決定之[6]。例如 1989 年上映之電影《魯冰花》改編自作家鍾肇政的同名小說，電影為原著小說語文著作之衍生著作，屬於「視聽著作」，受獨立之著作保護。

（二）「改作」與「重製」之區別

當今改編的形式多元，例如漫畫家吳識鴻將現代詩人兼作家楊牧（1940-2020）之散文作品《山風海雨》改編為漫畫[7]，倘使漫畫家擷取文學家散文的文字，直接使用於漫畫對白中，屬於「重製」；

4　參照台北地方法院 93 年度智字第 98 號民事判決。

5　著作權法第 6 條第 1 項：「就原著作改作之創作為衍生著作，以獨立之著作保護之。」

6　參閱章忠信，著作權法第六條逐條釋義，著作權筆記，106 年 8 月 11 日。

7　參閱蔡佩珈，台漫登上國際舞台！吳識鴻改編楊牧散文 獲比利時漫畫節新秀首獎，風傳媒，2021 年 09 月 12 日。

漫畫家如根據散文內容進行發想，融入個人精神思想，加入新創意繪製成漫畫圖案，則屬於「改作」。外國出版社如欲將繁體中文之原著散文、漫畫作品，翻譯為法語版、日語版、英語版，屬於「改作」，須向繁體中文之原著散文及漫畫之著作權人取得授權。

「改作」以加入「新創意」為必要

改作的過程中，並非所有對原著作加以改編的行為，都會使改編後的著作，成為一個新的著作，獨立受到著作權法保護。依我國法院實務見解，改作與重製之區別關鍵，在於以原著作為基礎「另為創作」，亦即必須在改編的過程中，改作者所加入的創意、心力已經達到著作權法最低創意程度之要求時，始為「改作」，改作後之作品才會被認為屬於「衍生著作」[8]。若與原著作之內容同一而未有改作人之精神創作在內，即為「重製」[9]。例如谷阿莫「×分鐘看完一部 XX 的電影」系列影片內容，皆為谷阿莫剪輯他人影片的精華片段，加以旁白說明劇情而完成，並未加入谷阿莫本身新創作之著作內容，其利用他人電影之片段，屬於「重製」，不成立「改作」，故其提出「二次創作」之答辯並未獲檢察官採信，故台北地檢署以涉犯侵權罪，提起公訴[10]。

《槍擊瑪麗蓮夢露》：黑白照片改作為彩色圖像

關於著作之改作，美國普普藝術大師安迪·沃荷（Andy Warhol，1928-1987），以 1962 年逝世的美國好萊塢巨星瑪麗蓮·夢露（Marilyn Monroe，1926-1962）黑白肖像為靈感，於 1964 年創作數幅不同版本之彩色絹印作品。其中《被槍擊的鼠尾草藍色瑪

8 參見著作權一點通，經濟部智慧財產局著作權主題網。
9 參照智慧財產法院 104 年度刑智上易字第 38 號刑事判決。
10 參閱張達智、張孝義，網紅谷阿莫 GG「X 分鐘看完電影」被認定侵權起訴，中時新聞網、中國時報，2018 年 06 月 07 日。

安迪 · 沃荷《槍擊瑪麗蓮夢露》vs. 瑪麗蓮 · 夢露照片

麗蓮夢露（Shot Sage Blue Marilyn）》，乃將黑白肖像之瑪麗蓮 · 夢露臉部特寫，頭髮飾以金黃色呈現，眼影及嘴唇則分別以藍色、紅色強調其性感。安迪 · 沃荷以彩色化之手法表現，凸顯瑪麗蓮 · 夢露之金髮、藍眼影、紅唇、粉紅色臉蛋，具有鮮明的個人獨特性及個別性，為原攝影著作肖像之改作[11]。

（三）合理使用或侵權：安迪 · 沃荷《橙色王子》圖像爭議案

同樣是出自藝術家安迪 · 沃荷之作品，以原著作進行不同顏色之改作，是否已加入安迪 · 沃荷之個別獨特性表現，有無符合原創性或藝術轉化性？在《橙色王子》圖像侵權案，美國不同審級的法院之間有相異的看法。

黑白照片改作為「王子系列」彩色圖像，可否主張合理使用？

美國攝影師林恩 · 戈德史密斯（Lynn Goldsmith）於 1981 年拍

11 該作品於 2022 年紐約佳士得（Christie's）曼哈頓總部拍賣，開賣 4 分鐘以 1 億 9504 萬美元（約新台幣 58.5 億元）成交，詳請參閱中央通訊社，安迪 · 沃荷「槍擊瑪麗蓮—鼠尾草藍版」58.5 億落槌，2022 年 5 月 10 日；自由時報，安迪 · 沃荷鉅作「槍擊瑪麗蓮」58 億落槌 創史上最高價紀錄，2022 年 5 月 10 日。安迪 · 沃荷改作《槍擊瑪麗蓮》圖片來源：ARTPRO。瑪麗蓮 · 夢露照片之資料來源：Tatler。

攝歌手流行音樂知名歌手「王子 Prince」（Prince Rogers Nelson）
肖像照片。3 年後藝術家安迪・沃荷受託使用這張照片創作的 16
張絲網印刷圖像，稱為「王子系列」（Prince Series），1984 年刊
登於雜誌《浮華世界》（*Vanity Fair*）11 月號。歌手 Prince 於 2016
年過世時，安迪・沃荷的「王子系列」經《浮華世界》雜誌使用
其中一張「橙色王子」圖像作為致敬封面並出版發行，嗣經攝影
師林恩發現後，於 2017 年以安迪・沃荷藝術基金會（The Andy
Warhol Foundation）為被告，向紐約法院起訴，指控安迪・沃荷創
作之《橙色王子》等系列圖像構成抄襲侵權。

一審地區法院：「王子系列」彩色圖像具有轉化性，構成合理使用

　　紐約地區法院一審法院審理後，判決被告安迪・沃荷基金會
（Warhol foundation）勝訴，「王子系列」畫作不構成侵權。地區
法院認為安迪・沃荷的系列作品具有「轉化性」（transformative），
因為它傳達了與原作不同的訊息，《橙色王子》將原始照片中脆弱
（vulnerable）、不安（uncomfortable）的歌手王子形象，轉化成一

安迪・沃荷創作之《橙色王子》圖像 vs. 林恩拍攝「王子」照片

位具有代表性（iconic）且為不同凡響（larger-than-life）的人物形塑，屬於合理使用，不構成侵權。原告攝影師不服該判決，提起上訴，2020年第二巡迴上訴法院逆轉判決被告攝影師勝訴，認為《橙色王子》圖像仍保留攝影照片之基本元素，未顯著增加或改變，未經「轉化」而構成侵權。

第二巡迴上訴法院：改作所增加之新創意表達不必然具有轉化性

主要判決理由如下：

1. 安迪・沃荷雖然已加強某些元素、淡化其他照片細節（深度／對比度），並用「明顯、不自然的色彩」來修飾扁平化的黑白照片，使得「王子系列」畫作與原版照片有所差異，但不意味著所有為原作品添加新美學或新創意表達的二次創作作品，必然具有轉化性；

2. 「王子系列」彩色圖像僅保留黑白照片的基本元素，而沒有顯著增加或改變這些元素，更接近法律定義的「衍生」而非「轉化」，安迪・沃荷的「王子系列」彩色圖像作品仍然立基在攝影師之黑白照片所建構的可識別基礎上，確實侵害原告攝影師就黑白照片之攝影著作權。

被告安迪・沃荷基金會不服聯邦上訴法院判決結果，提起三審上訴[12]。

12　參閱安迪・沃荷作品被判侵權！美攝影師纏訟4年告贏，Newtalk新聞，2021年3月30日；artnet news，An Appeals Court Rules That Andy Warhol Violated a Photographer's Copyright by Using Her Image of Prince Without Credit，2021年3月29日。安迪・沃荷創作之《橙色王子》圖像及林恩史密斯拍攝「王子」照片之資料來源：Aaron Moss, Warhol's "Prince Series" Isn't Fair Use, But What Is? Copyright lately。

最高法院：二次創作的使用目的與原著作相同，不構成合理使用

經美國最高法院審理後，於 2023 年 5 月 18 日以 7 比 2 之票數作出裁決，認定安迪‧沃荷基金會商業授權予《浮華世界》雜誌使用絲網印刷圖片《橙色王子》不成立合理使用，攝影師應該得到報酬[13]。主要判決理由如下：

1. 攝影師的原創作品與其他攝影師的作品一樣，都享有著作權之保護，即使是針對著名藝術家。此類保護包括以轉化方式製作原作之衍生作品的權利；

2. 雖然基金會主張安迪沃荷為照片添加新表達方式，屬於創造變革性之使用。但並非任何增加新表達、含義或信息的轉化性使用，皆可主張合理使用，否則將侵害原作者享有以轉化方式就原作品進行衍生創作之專有權利。故需在必要範圍內考量二次創作的含義，以確定其使用目的是否與原作不同；

3. 安迪‧沃荷作品與攝影師林恩的原始照片，在商業目的上並無明顯不同，兩者都被用來為有關歌手「Prince」雜誌文章配圖，沃荷基金會無法為未經授權使用此照片提供其他有說服力的理由。

將他人著作改變為彩色圖像，是否為合理使用必須個案認定

但同時撰寫裁決的大法官薩多馬友（Sonia Sotomayor）亦強調，此裁決範圍僅限於本案《橙色王子》的圖片，安迪‧沃荷其他作品會有不同的分析與認定[14]，並非所有類似作品，都不符合合理使用。以安迪沃荷的「康寶湯罐頭畫作」作品為例，「康寶」公司使用「康寶湯罐頭商標」之目的，是為湯產品做廣告。但安迪‧沃

13 參閱安迪‧沃荷《橘色王子》涉侵權 美判攝影師勝訴，中央通訊社，2023 年 5 月 19 日。
14 參閱胡玉立，安迪‧沃荷《王子》作品侵權 最高院判75歲攝影師勝訴，聯合新聞網，2023 年 5 月 19 日。

荷的作品並不具有廣告目的，反而是透過湯罐系列作品對「消費主義」進行藝術性之社會批判，其使用目的與湯產品廣告正好相反。因此，該使用並不會取代廣告標誌的目的，換言之，法官認為該作品可能得主張合理使用。

地區法院與上訴第二巡迴法院兩者判決之差異，主要在於認定安迪‧沃荷（利用人）呈現手法，是否已符合「轉化性」的要求，第二巡迴法院認為轉化程度不足，無法成立合理使用。

本文認同上訴巡迴法院之見解，安迪‧沃荷《橙色王子》未經有創意之轉化，無主張合理使用之餘地。雖然藉由簡單的線條、色塊表現，同樣能突顯出原創性表現[15]，但本案《橙色王子》之臉部以橙色色塊呈現，並以綠色、藍色線條勾勒臉型、頭髮輪廓，呈現出整體陰鬱之氛圍，但其為攝影師照片原本拍攝之效果，並非經安迪‧沃荷改作後之藝術效果。換言之，其改變顏色並無我國著作權法第6條所規定之「另為創作」之創意，並未達改作轉化之程度，亦未符合合理使用之要件。是以第二上訴巡迴法院及最高法院均判決安迪‧沃荷基金會敗訴，應屬合法。

（四）衍生著作之權利歸屬

就原著作另為創作，改作後之著作屬於「衍生著作」；而衍生著作之保護，對原著作之著作權不生影響[16]。換言之，導演就劇本拍攝成影片，電影或影集之視聽著作屬於衍生著作，對於劇本之語文著作權，並不會產生任何影響或改變。劇本改編前，製作公司或導演應先取得編劇之授權[17]，以免侵害著作權人之改作權[18]。例如

15 參閱例如畫家常玉（1895-1966）的〈曲腿裸女〉，以簡約的線條及顏色表現出力道與美，參閱司徒嘉慧，專家教你看名畫：該怎麼欣賞常玉？天下雜誌，2017年6月15日。

16 參照著作權法第6條第2項：「衍生著作之保護，對原著作之著作權不生影響。」

17 參照著作權法第28條：「著作人專有將其著作改作成衍生著作或編輯成編輯著作之權利。但表演不適用之。」

18 倘使導演或製作公司未取得編劇之授權，就其「非法」之改作，電影之視聽著作仍屬於衍生著作，受獨立之保護，只是改作者需另負侵權之責，換言之，非法改作，由於改作者仍有原創性之表現，成立

台灣歌手韋禮安演唱電影《月老》華語主題曲〈如果可以〉（2021年發行），事後為配合電影《月老》分別在日本及韓國上映，而再演唱錄製發行之〈如果可以〉日文版及韓文版[19]，其中華語歌詞改編為日文及韓文屬於改作行為，需取得華語歌詞音樂著作之改作授權，而改編完成之日文版及韓文版之歌詞音樂著作，屬於衍生著作，由改作人取得衍生之音樂著作權。

電影導演將《煞塵爆》劇本改編拍攝電影《疫起》

2023 年上映之電影《疫起》，製作公司係改編自 2020 年金馬創投會議首獎編劇劉存菡創作《煞塵爆》劇本。由導演林君陽將《煞塵爆》劇本改編拍攝為影片，電影《疫起》之視聽著作權依製作合約約定歸屬導演或製作公司，受獨立之著作保護。電影《疫起》之導演曾與撰寫〈和平醫院 SARS 隔離日記〉的和平醫院小兒科醫師林秉鴻，以及當年也在醫院裡的小魏醫師進行田調[20]，是否需取得受訪醫師們之授權？由於電影並無過於貼近真實人物之描述，且非「還原」2003 年和平醫院之封院事件，劇本並未改編醫師之真實故事，故無需取得授權。

（五）「衍生著作」與單純之「獨立著作」差異

藝術家創作時參考他人作品是否必然構成改作？

未參考他人先前之著作而獨立完成創作者，固屬獨立著作。然而，現代社會中，多數創作係奠基於前人之著作，是否皆會被認為

衍生著作，和侵權與否要屬二事。參照最高法院 106 年度台上字第 290 號民事判決：「且特定之表達能否享有著作權，係以其有無智慧之投入為依據，而非以有無獲得授權為判斷。是就他人著作改作之衍生著作，不問是否取得授權，均於著作完成時享有獨立之著作權。至於其利用他人著作，是否構成侵害著作權應負侵害他人著作權之責，要屬另一問題，與其享有著作權者無關。」

19 中文歌曲〈如果可以〉、日語版〈赤い糸〉、韓語版〈만약〉，韋禮安攻蛋 31 首經典＋新歌唱好唱滿，大秀中日韓文版〈如果可以〉！銀河新聞台，2022 年 9 月 10 日。

20 參閱彭湘，共感封院風暴：穿越銀幕上的黑，再次回到日常─專訪《疫起》監製李耀華、導演林君陽、編劇劉存菡，放映週報，2023 年 4 月 7 日。

屬於衍生著作，值得探究。

　　智慧財產法院對於著作係屬於改作之「衍生著作」，抑或屬於單純之「獨立著作」，有明確之說明：「另按著作權法第 3 條第 1 項第 11 款所謂『改作』係指將原著作另為創作，其具體表現可為同質內容之異種變相呈現，或依原著作內容增添新之因素。而所謂獨立著作，乃指著作人為創作時，係獨立完成而未抄襲他人先行之著作而言。著作人為創作時，從無至有，完全未接觸他人著作，獨立創作完成具原創性之著作，固屬獨立著作；惟著作人創作時，雖曾參考他人著作，然其創作後之著作與原著作在客觀上已可區別，非僅細微差別，且具原創性者，亦屬獨立著作。於後者，倘係將他人著作改作而為衍生著作，固有可能涉及改作權之侵害，但若該獨立著作已具有非原著內容之精神及表達，且與原著作無相同或實質相似之處，則該著作即與改作無涉，而為單純之獨立著作，要無改作權之侵害可言 [21]。」

獨立創作之新內容如與參考之他人作品無實質相似，並非改作

　　從判決理由可知，著作人創作時，雖曾參考他人著作，然其創作後之著作與原著作在客觀上「已可區別，非僅細微差別，且具原創性者」，亦屬於所謂之獨立著作，而非衍生著作。例如 2018 年由莊文強執導，周潤發和郭富城聯袂主演的香港電影《無雙》，影片劇情與 1995 年布萊恩・辛格執導的美國電影《非常嫌疑犯》（又名《刺激驚爆點》The Usual Suspects）非常類似，借鑑之說甚囂塵上，導演莊文強否認抄襲，認為劇情已有新創 [22]，屬於獨立著作。

21　參照智慧財產法院 110 年度民著訴字第 73 號民事判決、最高法院 106 年度台上字第 1635 號民事判決。

22　導演莊文強解釋：「這種『反轉設定』在編劇專業裡是很常見的，很多電影都會用到這個結構，但他把這個結構跟電影的故事最大化地結合起來，把反轉當成一個情節去做。尤其是電影裡李問這個角色的身分，一反再反，這個跟只有一個單純反轉的結構又不一樣了，因此這種反轉只屬於《無雙》。」參閱《無雙》借鑑了好萊塢電影？會「教壞」觀眾印偽鈔？聽導演怎麼說，憫淋娛樂，2018 年 10 月 16 日。關於香港電影《無雙》與美國電影《刺激驚爆點》劇情差異之比較，詳請參閱本書第二章「影視作品之原創與抄襲侵權」之實例說明。

二、「改作」與原著「啟發」之關係

改作時僅受到原著之思想啟發,無須授權

受到原著「啟發」進而創作完成的作品,是否屬於「改作」或「重製」之一環,而應得到原著作權人之同意?例如雲門舞集編舞家林懷民受到德國文豪赫曼‧赫塞(Hermann Hesse,1877-1962)佛傳故事小說《流浪者之歌》的啟發,將印度悉達多王子求道的歷程轉化成舞作的內容,於 1994 年編作演出同名舞蹈作品,刻畫求道者虔誠渴慕的流浪生涯[23]。又如 2022 年日劇《First Love 初戀》靈感來源於日本歌手宇多田光的歌曲〈First Love〉和〈初戀〉的啟發[24]。雲門舞作及日劇受到原著的啟發,若僅為思想、概念的援用,未使用到原著具體的表達內容,依據著作權法第 10-1 條規定[25],思想、概念並不受著作權法之保護,因此,受到原著的啟發無需取得原著作權人之授權或同意。

改作時如引用靈感來源之原著部分內容需取得授權

不過,受原著啟發之情形,例如電影製作公司以歌曲為靈感來源,欲開發拍攝成為影劇。影劇中使用〈初戀〉歌曲、專輯封面和歌手肖像,固然需要取得詞、曲音樂著作及錄音著作、美術著作、攝影著作之授權;倘使未使用歌曲中的詞、曲,製作公司仍可聘請該歌曲的創作者、歌手擔任顧問,提供當年的創作靈感,協助劇本、電影的開發製作。換言之,原著歌曲作為靈感依據,成為素材發展,雖然不屬於重製、改作之範疇,但仍可以成為「商業上之交易標的」。

23 葉根泉,神形相違的求道之路《流浪者之歌》,表演藝術評論台。
24 方格子,影評解析/日劇《First Love 初戀》第一集暗示故事結局!導演沒說的 20 個劇情彩蛋,道盡人生最刻骨銘心的愛情,2023 年 2 月 13 日。
25 著作權法第 10-1 條:「依本法取得之著作權,其保護僅及於該著作之表達,而不及於其所表達之思想、程序、製程、系統、操作方法、概念、原理、發現。」

三、改編的多元型態

當今改編的型態非常多元，不同媒介、型態的改作方式經常相互轉換。例如台灣知名表演團體瘋戲樂工作室於 2023 年所推出的音樂劇《怪胎》，係改編自 2020 年上映之同名國片。漫畫家吳識鴻將現代詩人兼作家楊牧（1940-2020）之散文作品《山風海雨》改編為漫畫 [26]。又如同樣改編自文學小說之舞碼《最後一夜》，原訂於 2020 年 8 月 14-16 日在香港公演（但事後因疫情取消），此舞碼由香港舞蹈團邀請舞蹈家創作，舞蹈家以白先勇之《台北人》小說收錄之文學作品《金大班的最後一夜》為靈感，改編創作為舞蹈，描繪故事主角舞女金兆麗之三段愛情故事，並於出嫁前夕回顧燦爛的一生 [27]。舞蹈家若標榜以原著文學創作內容包括角色人物、故事背景、劇情發展、事件順序為基礎，加入新創意改編為舞蹈作品，以舞蹈肢體語言演繹表達出原著文學故事，屬於改作行為，須徵得原著小說之授權。不過，雖然舞碼劇情改編自文學小說，但舞蹈動作、姿勢為編舞家獨立創作，仍具有原創性，受到著作權法之保護。

近幾年文學作品（文本）改編為影視作品日益風行 [28]。然而，跨界的合作與改編過程，卻存在許多資訊不對等的情形。出版界可能較難想像何種類型的文本適合影視化，而影視製作公司在浩瀚書海中，亦難以擇取適合的文本加以開發，故建立媒合平台實有其必要性。文化內容策進院（文策院）為加速出版影視跨業合作，擴大台灣原創文本 IP 應用，舉辦「出版與影視媒合」活動，以協助改編

26 楊政勳，台灣創作者傳捷報！改編楊牧散文奪國際漫畫獎，2021 年 9 月 11 日，鏡週刊；吳識鴻，OKEN：詩的端倪，誠品線上，2023 年 8 月 1 日發行。

27 香港舞蹈團，舞蹈 x 文學《最後一夜》─著名編舞家梅卓燕的最新創作，LianaPress，2020 年 6 月 16 日。

28 文學作品改編為影視作品，須先取得原著作者之授權，關於原著授權合約，詳請參閱王軍、司若主編，中國影視法律實務與商務寶典，中國電影出版社，2017 年 4 月第 1 版，頁 222-224。

授權媒合[29]。「LINE 台灣影視製作團隊」透過文策院的媒合，取得台灣作者廖軒毅創作之網路漫畫《黑盒子》之影視改編權、兔將創意影業共同出品、傅凱羚擔任編劇，製作完成短片《黑盒子》，於 2023 年 10 月高雄電影節首映[30]。

影視產業之跨國改編近年來亦屬常見，例如 2021 年上映的愛情片《當男人戀愛時》，即係改編自 2014 年韓國電影《不標準情人》。面對跨國之改編需求，製作公司須留意應向何人取得何項授權，以避免侵權之風險。以 2023 年 6 月上架由真人拍攝之韓劇《今生也請多指教》為例，此劇改編自同名原著網路漫畫。倘使台灣製作公司欲將韓劇改編為台劇，首先應向韓國漫畫家或網漫平台取得原著漫畫授權；但若韓劇公司具有原著漫畫之轉授權限，亦可直接向其取得授權。然而台灣製作公司是否需同時取得韓劇及劇本之授

29 2022 年出版與影視媒合「潛力改編文本」獎勵清單，文策院即選出文字書 40 本（長篇小說 28 本、短篇小說 7 本、紀實文學 1 本、散文 4 本）及漫畫 14 本（頁漫 10 本、條漫 3 本、多格漫畫 1 本）共計 54 本。參閱文化內容策進院網站。

30 參閱 MAY SU，明潮 MINT，2023 年 9 月 5 日，改編自人氣漫畫家 Pony 同名網漫！LINE 台灣團隊首部影視作品《黑盒子》由李李仁擔任真人男主角。

權？需視台劇內容是否包含韓劇及其劇本內容，若台劇係根據原著漫畫另行創作台灣版劇本及拍攝電視劇，並未重製或改作韓劇及劇本，即無須取得授權；但如有使用到韓劇及其劇本內容，則須一併取得授權。

四、影視作品續集、前傳之改編

（一）《俗女養成記 2》

以作家江鵝創作散文集《俗女養成記》改編電視劇為例，出版社授權華視改編散文集拍攝 2019 年台劇《俗女養成記》，第一季電視劇本之故事內容完整改編自原著散文，包括人物設定、主角成長歷程、故事情節、時代背景，電視劇編劇與導演將原著散文（語文著作）改編為電視劇劇本（語文著作）、影片（視聽著作），屬於改作行為，需取得原著作者江鵝散文之授權，乃屬當然。劇集播出後引起觀眾熱烈迴響，網路討論熱度遽升。

2021 年華視繼而推出台劇《俗女養成記 2》，鑑於第一季已將原著散文各種故事情節改編盡淨，編劇群僅得另起爐灶，塑造新劇

情[31]。第二季電視劇本之故事內容重新創作，雖未具體使用江鵝散文之故事內容，但保留原著之角色人物設定及時代背景，且接續原著、第一季之結局，包括女主角陳嘉玲（謝盈萱飾）買下鬼屋、祖孫三代之家庭關係、男女主角間之感情歷程等，撰寫新的故事情節，新屋裝潢、女主角懷孕生產、父母親分居等。由於第二季之劇情立基於原著和影集第一季角色人物及背景進行改作，且第二季部分劇情回溯至第一季電視劇集／劇本之內容，並依循其人物設定、故事基礎，亦使用到第一季之場景畫面，例如三合院進行拍攝，因此，第二季需取得原著散文及影集第二季之授權，但由於使用原著內容與故事情節大幅減少，故原著之授權金可降低。

在多層次授權的歷程中，作家、出版社或第一季之編劇及製作公司是否有權收取續拍第二季電視劇之授權金？各方如何分配權利金？在影視產業尚乏相關議題之討論或觀點完整提出之際，由於權利金分配比例之約定方式，法律並無具體規定。目前我國 IP 開發之商業習慣猶在影劇市場形成中，不過仍可根據電視台實際使用原著小說、第一季電視劇本、電視劇影像之比例，定出分潤比例，但通常較第一季減半。

（二）《做工的人》電影版

2020 年公視播映之影集《做工的人》，係改編自作家林立青之同名原著散文。大慕影藝國際事業股份有限公司於 2023 年延續影集之高人氣，推出《做工的人》電影版，講述影集主要角色於 11 年前認識之故事[32]，為影集《做工的人》之前傳。由於前傳仍需保留原著散文及影集之角色人物設定與職業背景，亦即電影版之人物設定，需要與原著及影集具有一貫性，承襲人物設定及世界觀。因

31 劉慧茹，《俗女2》編劇 3 人花半年吵架嚇跑想參一咖的謝盈萱，鏡週刊，2021 年 08 月 21 日。
32 劉慧茹，【做工的人電影版 2】鐵工、怪手、板模工貫穿全片　編導惡補田調更寫實，鏡週刊，2023 年 3 月 23 日。

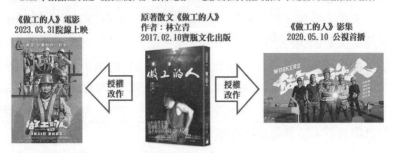

散文改編為電視劇/電影-《做工的人》

- 大慕影藝取得原著作者林立青之授權，於2020年改編拍攝播映《做工的人》影集。
- 2023年拍攝上映之《做工的人》前傳電影，電影的世界觀與情節串連皆為主創團隊創作。

《做工的人》電影
2023.03.31院線上映

原著散文《做工的人》
作者：林立青
2017.02.10寶瓶文化出版

《做工的人》影集
2020.05.10 公視首播

授權
改作

授權
改作

此，電影版仍需取得原著及影集之授權，惟須重新設計故事線與劇情，且未使用原著具體內容，故授權金可降低。

對於影視劇開發為續集或前傳，究竟是否應取得原著作或先前拍攝完成之影劇授權，其判斷的關鍵在於，有無使用先前拍攝完成之影劇畫面、內容？以世界觀、人物設定的連貫性來檢視，續集或前傳是否有承襲原著這些元素及設定？原著對此是否具有貢獻？倘使原著、拍攝完成之影劇對於續集或前傳有貢獻存在，則需要取得授權，只不過其貢獻已被稀釋，故而授權金的約定數額隨之降低。

五、影視作品改編之合約談判

（一）「改作限制」之約定

編劇或製作公司進行原著改編，其改作的範圍為何？授權期間有無限制？值得探究。例如 2023 年 3 月在 Netflix 上映的台灣影集《模仿犯》，改編自日本作家宮部美幸於 2001 年出版的同名推理小說。瀚草影視文化事業股份有限公司與南方電影有限公司將原著

小說改編為影集,創設原著所欠缺之男主角——檢察官郭曉其[33],須否取得原著作者或出版社之同意?另於 2023 年在 Netflix 播映之日劇《舞伎家的料理人》,導演是枝裕和改編自漫畫家小山愛子同名原著漫畫,日劇減少原著漫畫中角色人物間之爭執、不和及批判舞伎文化未成年工作、封閉、過勞等情節。導演透過新增原創角色表達出編劇田調時所發現之花街改革,以表支持。類此改編是否需取得漫畫家同意?2022 年底上架改編自同名網路小說之韓劇《財閥家的小兒子》,韓劇增加許多原著所缺乏的感情戲,並且變更原著之結局,需否取得原著作者之同意?以上問題,都是原著改編過程實際發生,亟需釐清之重要問題。

原著作品改編為影劇之過程,如需在主要之故事線、角色人物、結局等進行重大變動,為了避免超出授權範圍,或侵害原著作者著作人格權之紛爭產生,宜在原著改作授權合約中明確約定。以原著小說授權改編影集為例,參考合約條文如下:

原著小說授權改編合約(甲方:出版社/作家 乙方:製作公司)

1. 甲方同意乙方得自行決定是否沿用原著小說之名稱,乙方得依其業務考量自行決定本劇本及本片之名稱。

2. 甲方得對乙方改編之本劇本及本片提供建議,乙方須尊重之。

3. 在主要之故事線、角色人物、情節等不出現「重大變動」之前提下,甲方同意基於尊重乙方之藝術創作,針對本劇本及本片內容不介入或干涉。

4. 乙方應負責在劇本改編各階段與甲方溝通改編的劇本內容,使甲方充分瞭解改編劇本情節。

33 參閱 ALLIE HSIEH,Netflix《模仿犯》劇情&原著 8 大差異!抓兇功臣是「她」、檢察官是新創角色,她的墜樓真相也超驚人,2023 年 4 月 5 日,柯夢波丹 COSMOPOLITAN Taiwan。

關於上述條文中「改編之重大變動」，為免雙方解讀歧異，可進一步約定如下：

> 5. 乙方有權根據「本電影」拍攝製作之實際需求，修改原著小說的內容以符合「本電影」製作，但不得違反附件一所示項目：
>
> 附件一：本電影劇本改編不可變動之項目
> （1）原著小說 3 個角色 A、B、C 不可變動，其餘角色可刪減、不可增加。
> （2）原著小說所使用之人名不可變更。
> （3）原著小說主角的超能力與個性不可變更，亦不可忽略。

著作改編幅度仍有界限，不可侵害著作人格權之禁止不當改變權

關於作品改編之界限，以 2020 年台灣上映改編自原著小說《小婦人》之電影《她們》為例，原著小說中排行老二的「喬」，是一名具有抱負的作家，但最後嫁給德國教授，放棄寫作的夢想。電影導演改編原著小說中喬的結局，喬在電影中最後成為一名「寫作童書且精通文學的未婚女子」。假設電影導演已受讓取得原著小說之改作權，是否有權大幅改變小說之結局？有無侵害原著小說之著作人格權之禁止不當改變權？智慧財產法院之實務見解認為，著作人雖將著作財產權讓與他人，除非受讓人與著作人之間有限制其行使著作人格權之約定，否則改作權不能逾越著作人格權之禁止不當改變權所能容許之範圍[34]。

34　參照智慧財產法院 107 年度民著上字第 14 號民事判決。

跨國改編之文化轉譯有無改作限制？

在國際影視產業中，每部電影、影集作品皆期待在市場上嶄露頭角，然而作品是否有機會成為暢銷經典之作，除具備出色內容、精良品質及令人驚豔的創意之外，亦仰賴市場品味及觀眾喜好，作品能否受到熱烈歡迎難以掌握。因此每當出現爆紅之作品，勢必吸引外國公司慕名而來欲根據原作品內容加以延伸、改編再製作成外國版作品，趁勝追擊把握商機，以期在市場上獲得成功。而外國公司欲就原作品進行改作，必須考慮外國地區之在地文化、風俗民情、語言等，將原著作品之精髓進行文化轉譯，以使外國觀眾亦能順利理解及進入外國版影視作品之世界。不過，在地化改編之範圍是否毫無界限？有無法律上之限制？

美劇《指定倖存者》（2016）vs. 韓劇《60天，指定倖存者》（2019）

例如韓國製作公司將美劇《指定倖存者》改編為韓劇，依韓國歷史文化及政治制度、民族性格，改變原著戲劇之角色人物、情節及結局，須否取得美劇著作權人之同意？本文整理出《指定倖存者》美劇與韓劇之劇情，比對兩者之相同之處「以重大國家災難開場，總統公開發言時發生恐攻事件，國會大樓崩塌、總統及全體國會議員皆罹難，由唯一倖存的內閣閣員立即就職擔任代理總統」，以及相異之處：

1. 美劇男主角—建築師及住房與城市發展部長科克曼；韓劇男主角—大學教授及環境部部長朴武振。
2. 男主角接任代理總統後之反應：韓國朴武振思索有無辭職機會；美國科克曼則命令下屬「我是當前國家唯一選擇，你有 52 分鐘擬好講稿、說服美國民眾這是好事！」
3. 男主角面對敵國開啟戰爭之處理：韓國朴武振秘密蒐證按兵不動；美國科克曼當機立斷派遣戰機迎戰。

4. 結局（代理總統卸任後）：韓國朴武振回歸校園；美國科克曼參選上任正式總統。

　　類似情況在表演藝術界亦有改編實例，台灣四把椅子劇團 2023 年以「在地轉譯」之方式改編英國劇作家麥克米倫於 2011 年在美國華盛頓首演的劇作《呼吸》，表演團體將外國舞台劇本改編成為台灣版時，須將外文原著劇本進行翻譯。如為使在地觀眾順利理解劇情，可否將外國文化之笑話、俚語、名人名稱等置換為符合當地民情文化版本？

如改編幅度較大，宜以合約明文約定，避免侵害著作人格權

　　本文認為，如果跨國改編行為並未變更原著之主要內容，例如刪除不影響主要劇情之串場橋段、翻譯、俚語轉譯等，以使在地觀眾更順利瞭解劇情，形成台上台下之同理共感，如同舞台劇《呼吸》之演繹手法，或如韓劇《60 天，指定倖存者》順應民族性格與在地人物設定，並未超出改作範圍或侵害原劇作者之著作人格權，反而因地制宜、靈活改編，而博得不少掌聲。倘使僅係翻譯語意之落差，不涉及劇情之改作，被授權（改編）方可以自行決定。但若可預期改編幅度較大（例如：增加主角、改變結局等），宜明定於授權合約中，避免日後引發原作品著作人格權—禁止不當改變權之侵權疑慮，或因超出原授權範圍而遭違約求償之風險。

（二）「優先改拍權」約定

　　電影公司於籌措資金階段，權利人（作家）與電影公司應如何約定授權內容及授權期間，方足以保障彼此權益？雙方可先簽署作品改作授權合作備忘錄，約定於「特定期間」內完成資金籌措，並於該期間內由電影公司取得原著作品之「優先改拍權」。同時，針對屆期未能籌措充足資金情形，亦須一併約定備忘錄之後續效力。

文學作品改作授權合作備忘錄之參考條文例示如下：

> **小說授權改編備忘錄** 　　（甲方：作家　乙方：電影公司）
>
> 1. 甲方同意將其享有語文著作權之小說《○○○》，在本備忘錄有效期限內，專屬授權乙方改編拍攝為影視作品。
> 2. 乙方應於本備忘錄簽訂之日起三年內完成本劇資金籌措，俟資金籌措完成後，得與甲方商議權利金之事宜，並另訂劇本授權合約。
> 3. 如屆期乙方仍未籌措充足資金得以開拍本劇，則自動喪失本備忘錄合約之權利。但甲、乙雙方得另議續約事項。
> 4. 乙方應於本備忘錄簽訂之同時，支付簽約金新台幣30萬元。如乙方因前條事由喪失改編權利，甲方無需返還簽約金。
> 5. 甲方同意於本備忘錄有效期間，不得將本著作授權第三人改編劇本或拍攝成為影視作品。

（三）期權協議（Option Agreement）

　　對於電影公司而言，取得小說（文本）授權以改編成影視作品，開發初期即需支付一筆龐大的授權金予權利人，常常造成相當程度的財務負擔；且電影公司於開發劇本的過程中，在授權金沉重壓力下，也無法針對劇本影視化的風險評估再行調整計畫。面對此種情形，或可透過好萊塢行之有年之期權協議機制，區分為「劇本開發」及「劇本改作」之兩種授權階段及授權金，採取兩階段授權模式，以降低授權成本[35]。

[35] 影視產業已逐漸採納此種模式之概念，雖然在合約中未明確指出其為期權協議，但核心概念是一致的。參閱鄭心媚，雙贏的原創劇本授權方式，文中提及「我們先不做劇本版權的授權與販售，而是僅授予製作方一個短期的『使用權』。讓製作方可以在期限內，使用劇本進行資金募集與平台洽談。這個階段，製作方只需要給付一小部分費用，但著作權仍屬於編劇所有。等到確定要拍攝，再另行簽訂正式的劇本合約，至於前面給付的『使用權』費用，則可以從劇本費用裡扣除」。參閱島主鄭心媚，「台灣故事島 Story Island」臉書貼文，2022年10月12日。

1. 期權協議之功能

　　透過期權協議，製作公司與原著權利人可明文約定，使製作公司在選擇權期間內（例如 1 年）取得劇本改編之選擇權，並支付較低之權利金（第一階段），約莫為整體授權金的十分之一[36]。製作公司可先進行資金募集、田野調查等籌備工作。俟籌備工作完善後，製作公司得以在 1 年的選擇權期間內，考慮是否行使「選擇權」。如決定行使，始正式取得劇本改編權，並需支付較高之權利金即剩餘之十分之九（第二階段）。若製作公司執行選擇權且支付執行選擇權金額後，但未於執行選擇權日起算特定期間內（例如 3 年），進行電視劇拍攝，則原授予之本劇權利自動歸還於授權方，且無須返還「改編權利金」，但歸還內容不包含製作公司開發影片與前期製作所生成果與收益、劇本及其他素材。針對製作公司該期間所享有的成果及素材等內容，雙方亦可約定授權使用。

2. 期權協議之參考條文

原著改編期權協議　　　　（甲方：作家　乙方：電影公司）

乙方擬就甲方享有語文著作權之原著作品《○○○》取得台灣電視劇之改拍權。

■選擇權 Option

1. 乙方自支付「選擇權利金」（約總額之 10%）起 1 年內，取得改拍原著作品之選擇權。

2. 乙方在選擇權期間內取得將原著作品改編成台灣電視劇之專屬權利，包括尋求資金及改編撰寫成劇本。

3. 乙方得於選擇權期間內通知甲方決定執行選擇權，並支付「改編權利金」（約總額之 90%）後，即可進行台灣電視劇之正式拍攝。

36　參閱宋海燕，娛樂法 (第二版)，商務印書館，2018 年 5 月出版，2020 年 7 月第 2 刷，第 244 頁。

■權利歸還：未於授權期間完成改編

若乙方執行選擇權且支付改編權利金後，但未於執行選擇權日起算3年內，進行電視劇拍攝，則甲方授予之改編權自動歸還於甲方，且無需返還「改編權利金」。

■已改編半成品或素材之權利歸屬：

1. 乙方於選擇權期間根據原著作品改作所生之任何素材，如為乙方原創者，著作權均歸屬乙方；但如該素材含有甲方享有著作權之著作內容，則不在此限。

2. 乙方在行使選擇權之前，不得擅自利用開發素材。（Production company shall not have the right to exploit any Development Materials until and unless the Option is exercised.）

■授權人（甲方）如認為半成品／素材有利用之價值，可出資向乙方取得權利：

若乙方決定不行使選擇權，甲方出資後享有取得開發素材之獨家權利。（In the event the Option expires without exercise, Owner shall have the exclusive right acquire the Development Materials after paying the amount.）

3. 我國影視實務仿習期權協議——「開發期」與「製作期」之授權

原著改編之授權期間可區分「開發期」、「製作期」取代期權協議

由於「期權協議」機制及「選擇權」合約用語在台灣影視產業尚未普遍使用，實務上曾發生製作公司欲向出版社取得小說改編影視作品之授權，但出版社不同意簽訂「期權協議」之情況，如果將期權協議之選擇權等用語置入合約條文中，可能影響日後的雙方對於條文的認知及解讀執行。此際，雙方可以議約協商，將期權協議

的「選擇權期間」區分為「開發期」與「製作期」之授權關係，亦可達到類似於期權協議機制區分原著授權階段之效果，本文擬定示範條文如下：

原著小說改編授權合約　　（甲方：製作公司　乙方：出版社）

1. 本小說之「開發期」授權期間自雙方簽訂之日起至民國（下同）X 年 X 月 X 日止，為期二年。甲方於授權期間內得利用本漫畫進行影視劇本開發，包括田野調查、企劃、募資及撰寫劇本（包含但不限於故事大綱、人物設定、世界觀、分鏡、對白、各集劇本等）。

2. 甲方應於本合約「開發期」授權期間屆滿前，決定是否繼續利用本小說拍攝製作影視作品，並需以書面通知乙方。甲方如決定繼續進行本案及拍攝製作影視作品，屆時雙方應另以書面訂定「製作期」之授權合約；甲方如決定不繼續進行本案或未於「開發期」授權期間內作成決定通知乙方，則本合約於「開發期」授權期滿時自動終止。

3. 如「開發期」授權期滿而甲方欲延長該授權期間，經乙方同意後，每延長一年，甲方應每給付 X 萬元（含稅）授權金予乙方，但以延長至多 Y 年為限。

原著改編影視作品之授權範圍，宜預先考量日後 IP 開發範疇

製作公司與出版社簽訂原著小說改編授權合約時，通常會預先考量影視作品日後 IP 開發之範疇，及早布局，事先取得原著小說之完整授權，將授權金特定下來，可避免日後漲價，或產生其他授權障礙。本文擬定示範條文如下：

小說改編授權合約　　　（甲方：製作公司　乙方：出版社）

1. 若本案完成劇本改編，且甲、乙雙方執行完成本案開發期之授權合約，甲方如欲將其改編劇本再開發製作其續集或其他改編形式之衍生著作（包括但不限於漫畫、動畫、VR、書籍、電玩、桌遊、舞台劇、音樂劇、影集等），乙方同意甲方無須重新取得本小說之授權及支付權利金，但乙方得享有分潤權，分潤比例由甲、乙雙方另議之。

2. 若本案完成影視作品之拍攝製作，且甲、乙雙方執行完成本案製作期之授權合約，甲方如欲將其改編之影視作品再開發製作其續集或其他改編形式之衍生著作（包括但不限於漫畫、動畫、VR、書籍、電玩、桌遊、舞台劇、音樂劇、影集等），乙方同意甲方無須重新取得本小說之授權及支付權利金，但乙方得享有分潤權，分潤比例由甲、乙雙方另議之。

　　不過，關於影視作品 IP 開發之「衍生著作」的授權及授權金支付，實務上亦曾發生原著之授權方提出「衍生著作」，必須於俟日後影視作品進行 IP 開發時，雙方再另議支付衍生著作授權金之情況。究竟依台灣影視業界的做法，是否須在原著改編授權合約中預先約定，改編完成影視作品後續 IP 開發之「衍生著作」的授權金？目前在台灣業界尚未形成商業慣例，但製作公司在預算許可的範圍內，逐漸擴大原著利用之授權範圍，已成為趨勢。

　　例如 2022 年 1 月上映的電影《我吃了那男孩一整年的早餐》，係改編自同名小說，而小說實際上係改編自某網友在 Dcard 網站上，撰寫真實戀愛故事之網誌文章。網友作者將自身校園戀愛經驗撰寫成為具體之文字表達，具有原創性，屬於語文著作，出版社經網友作者授權，委託作家將 Dcard 網誌文章改編為小說，發行實體書與

電子書[37]，製作公司向出版社取得小說之影視作品改編授權[38]，撰寫劇本，拍攝電影順利上映。

電影《我吃了那男孩一整年的早餐》著作分析

分類\項目	網路文章	原著小說	編劇	導演	配樂	攝影	演員	製作／發行
著作種類	語文著作	語文著作	語文著作	戲劇著作	音樂著作錄音著作	攝影著作	表演著作	視聽著作
著作權人	原型人物 2015.10.11 上傳 Dcard	尾巴 2016.6.28 尖端出版社	杜政哲	杜政哲	侯志堅 周興哲	曾憲忠	周興哲 李沐	華映娛樂 天際娛樂 華映娛樂 （發行權）
保護年限	生存期間＋死亡後 50 年				詞曲：生存期間＋死亡後 50 年 CD：50 年	50 年		50 年 2022.1.28 台灣上映

　　由於在劇本開發期的階段，尚未拍攝製作成為影視作品，開發期間對於劇本投入的資源亦不如製作期豐碩，甚且尚未確定日後是否行使選擇權。換言之，改編的劇本日後可否繼續製作為影視作品、IP 開發，尚在未定之天，因此開發初期的原著授權金額通常較低（未涵蓋衍生著作的授權金），製作公司自然無法取得衍生著作之主導權。倘使日後影視作品順利拍攝完成，且大獲好評，製作公司在觀眾期盼下，計畫拍攝製作第二季或續集之影視作品，或進行各式 IP 開發，必須重新向原著之權利人取得授權，此際在影視市場聲勢看好的環境下，原著之權利人或出版社可能提出較高昂之授權金，對於製作公司勢必增加不小的財務負擔。

37　小說《我吃了那男孩一整年的早餐》，作者：尾巴，出版社：尖端，2016 年 6 月 28 日出版電子書及平裝版。

38　參閱黃秀蘭，第 44 屆優良電影劇本法律講座隨堂筆記【真人真事改編—取得授權的廣度與深度】蘭天律師官網，2022 年 6 月 10 日。

因此，台灣影視產業中較有經驗之製作公司，通常仍會在原著改編授權合約中預先約定「衍生著作」之授權及授權金，明訂由製作公司取得全部的衍生著作權利，且「衍生著作」的授權金已經涵蓋於原著改編影視作品之授權金中。雖然授權金之總額相對較高，不過如此一來，製作公司日後改編製作影視作品之衍生著作時，可以獲取較高之主導權，無需再受制於原著之權利人，製作公司寧可預先支付較高之改編授權金，以取得日後衍生著作的完整權限，較有保障。

六、改作侵權實例——劇本改編為《紫水晶的幸福》小說

演藝經紀公司於 2002 年 9 月間開發劇本，欲拍攝心理醫師診療經驗為主題之電視劇《戀愛精神科》，聘任兩位編劇撰寫劇本，並約定以公司為著作人，心理醫師係提供演藝經紀公司及編劇有關精神疾病、行醫經驗之諮詢。詎料，心理醫師嗣後卻將編劇撰寫的分集大綱濃縮改編為八篇小說，以十萬元之代價，出售版權予不知

情之城邦公司出版《紫水晶的幸福》一書。演藝經紀公司以心理醫師侵害著作權為由，向台北地院提起刑事自訴。

　　案經法院調查審理後，認為自訴人公司確與編劇約定以自訴人公司為著作人，有協議書影本為憑，分集故事大綱之著作財產權人屬於自訴人公司享有。被告心理醫師擅自以改作之方法侵害他人之著作財產權，處有期徒刑四個月[39]。自訴人不服一審判決量刑過輕，提起上訴，經高等法院審理後認為量刑妥適，駁回自訴人之上訴，且考量自訴人上訴後，被告已與自訴人達成和解，因認宣告之刑，以暫不執行為適當，爰併宣告緩刑兩年[40]。

　　原著改編之過程，能否大幅度改變原著之內容？改作本身是否有所限制？屬於改作過程中亟需釐清之重要議題。對此，原著作品影視化之過程，如需在主要之故事線、角色人物、結局等進行重大變動，為了避免超出授權範圍或侵害著作人格權之紛爭產生，宜在原著改作授權合約中具體約定。改作過程中，考量製作公司之授權成本及效益，製作公司與權利人可約定於特定期間之「優先改拍權」，並可採取好萊塢行之有年的「期權協議」機制。

　　面對現代社會許多跨國改編合作之情形，外國公司欲將衍生著作改編成外文版電影，除取得衍生著作授權，亦需取得原著授權。原著小說開發為影視作品，需明訂授權範圍是否包含衍生著作。若未包含衍生著作，日後影視作品發行衍生著作，則須重新取得原著授權。製作公司與權利人針對原著之改編，雙方須建立商業合作機制，簽訂影視 IP 開發合約，明訂授權、轉讓範圍、著作權歸屬、權利金、銷售分潤比例，以減少紛爭之產生，擴大改編之市場效益與藝術價值。

39　參照台北地方法院 92 年度自字第 668 號刑事判決。
40　參照高等法院 93 年上易字第 926 號刑事判決。

第九章
真人真事改編
——影視作品 vs. 原型人物授權

　　近年來國內外影劇圈，有感於真實事件擾動世界、震撼人心，劇組紛紛以社會重大事件作為故事藍本，改編拍攝躍上大銀幕，真人真事改編的影視作品成為全世界影視產業的潮流。台灣影集《商魂》、《台灣犯罪故事》、《誰是被害者》、《她和她的她》與電影《五月雪》、《石門》、《無聲》、《咒》、《牯嶺街少年殺人事件》、《賽德克·巴萊》皆改編自真實事件。影視製作公司以真人真事為題材進行拍攝，需事先取得原型人物之授權，授權範圍須明確列出。除非改編電影時，未使用或標示社會事件人物之真實姓名，僅引用部分故事情節，且經轉化，其他內容出於虛構，無法直接辨識原型人物之特徵，才無需取得當事人之同意。然而，改編過程中，種種合約爭議與權利衝突，不斷在虛幻影像與現實世界中交錯產生，創作自由與原型人物的權利孰輕孰重？影視主創團隊可否為了追求戲劇效果而犧牲真實人物的名譽和隱私？藝術價值與人權維護的界限如何區辨？

　　影視實務的紛爭帶給劇組莫大的衝擊，同時考驗著立法者與審判者的智慧及抉擇，面對影劇創作的言論自由與真實人物的人權保障，如何在法律天平上維持適度的平衡，免於傾斜？成為真人真事改編的重大課題。本章探討真人真事改編影視作品與原型人物之間

常見的法律爭議與授權疑義。援引各國真實事件改編之實例及訴訟案件深入解析，並提出授權條文作為示範，逐一釐清各類影劇改編爭議之核心問題，並解說影視作品改編真人真事的最適方案與合約型態[1]。

一、原型人物受保護之權利內容

（一）原型人物享有何種權利？

原型人物在法律上受保護之權利內容，包括姓名權、肖像權、隱私權、名譽權等「民法上人格權」。基於隱私權之維護，其個人特徵、家庭、教育、職業、病歷等「個人資料[2]」亦受到個人資料保護法之保障。此外，原型人物撰寫之日記、手稿，及其創作之畫作、音樂、相片、影片等，係受到著作權法之規範。因此，製作公司在進行真人真事之改編時，如使用到原型人物前述權利的內容，需要徵得原型人物之同意或授權，以免發生侵權爭議，而需承擔民事侵權之損害賠償責任，刑事上亦可能須負妨害名譽之罪責[3]。

觀察影視實務上改編真人真事之案例[4]，其中直接受到衝擊的法律權利，並非著作權法上的權利，而是民法上的人格權，故本文先從民法的觀點解釋「人格權」的保護制度，進而提出原型人物之授權書範例說明。

1　參閱黃秀蘭，文化內容策進院之產業專題研究及調查報告，「當真實人物躍上電影銀幕真人真事改編電影的授權爭議」系列專文，2021 年 11 月 26 日。

2　個人資料之定義參照個人資料保護法第 2 條第 1 款規定：「指自然人之姓名、出生年月日、國民身分證統一編號、護照號碼、特徵、指紋、婚姻、家庭、教育、職業、病歷、醫療、基因、性生活、健康檢查、犯罪前科、聯絡方式、財務情況、社會活動及其他得以直接或間接方式識別該個人之資料。」

3　參照刑法第 310 條規定：「意圖散布於眾，而指摘或傳述足以毀損他人名譽之事者，為誹謗罪，處一年以下有期徒刑、拘役或一萬五千元以下罰金。」

4　參閱黃秀蘭（蘭天律師），「本片根據真人真事改編」｜授權篇》當真實人物躍上電影銀幕，文化內容策進院，產業專題研究及調查報告，2021 年 11 月 26 日（同文刊載於蘭天律師官網｜主題文章｜案例研究：真人真事改編電影之授權爭議淺析）。

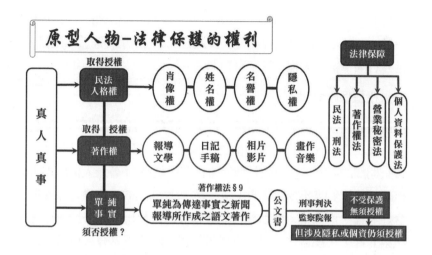

（二）民法上人格權之內涵

1. 人格權意義

民法第 6 條規定：「人的權利能力，始於出生、終於死亡。」每一個自然人出生，從搖籃到墳墓皆享有這些權利，不分貧富貴賤、種族、性別、年齡，只要處於生存期間都具備權利能力，也就擁有民法上的人格權。

真人真事的改編，可能會使用到原型人物的姓名、圖片肖像，或描述其生平事蹟，這些分別涉及姓名權、肖像權及隱私權之行使。由於原型人物的私領域通常只欲與家人或親密關係的對象分享，不希望任意公開。倘若影視製作公司將真實人物的私密事件寫成劇本、改編拍攝為影像，在電影院上映，屬於公開行為，可能侵犯原型人物的隱私權或姓名權、肖像權。除非原型人物事先授予人格權的行使，否則製作公司須負侵權責任。因此民法第 19 條明文規定，姓名權受到法律的保護；如果遭受侵害，被害人可以請求法院排除

侵害；民法第 195 條[5]則進一步規定，當個人的人格權被不法侵害的時候，可以要求排除侵害及請求損害賠償（包括精神痛苦的賠償），世界各國為維護人權，皆定有類似的立法例。

2. 人格權保護期間

自然人過世後不再享有人格權，肖像、隱私、名譽權皆隨之消滅

民法上的人格權與著作權之保護期間有差別。著作財產權的保護有期間的限制，依不同類型的著作有所差異[6]；著作人格權則永久存續，並無生前死後期間的規範[7]。至於民法上的人格權之保護期，含姓名權、肖像權、隱私權、名譽權等，始於出生、終於死亡（民法第 6 條），換言之，自然人過世之後，就不再享有人格權。推究立法意旨，係因法律賦予每一個人姓名權、肖像權、隱私權的意義，在於人之所以成為一個人，必須擁有且不可拋棄這些權利，才能夠完好地存活，進行各式法律行為，實踐生存的意義；一旦死亡，即無續行保護其人格權之必要。

3. 原型人物授權範例

為了避免侵害人格權，改編真人真事之前，應當先取得真實人物的授權，而授權範圍一方面需要顧及原型人物之真實意思及其特殊要求。同時，也應考量劇組的製作方向與因應技術、市場因素之拍攝需求，因此，針對劇本的定稿與修改配合，宜明確約定，以免日後引發原型人物與製作公司解讀歧異的爭端。真人真事改編之同意及授權例示參考條文如下：

5　民法第 195 條第 1 項規定：「不法侵害他人之身體、健康、名譽、自由、信用、隱私、貞操，或不法侵害其他人格法益而情節重大者，被害人雖非財產上之損害，亦得請求賠償相當之金額。其名譽被侵害者，並得請求回復名譽之適當處分。」

6　視聽著作、表演著作、攝影著作、錄音著作，這四種著作的保護年限是著作公開發表後 50 年（著作權法第 34 條），其他的著作包括：語文著作、美術著作、音樂著作、建築著作、戲劇舞蹈著作、電腦程式著作等的保護年限，則是著作人之生存期間及死亡後 50 年（著作權法第 30 條）。

7　著作人格權與民法上人格權之區別，詳細內容可參閱本書第六章〈著作人格權與民法人格權—影視侵權案例解析〉。

授權合約　　　　　　　（甲方：電影公司　乙方：原型人物）

■**姓名權、肖像權、隱私權、名譽權：**

1. 乙方（原型人物）同意將其生平事蹟，包括但不限於家庭背景、親友互動、求學過程、感情婚姻歷程、職涯生活事件，專屬授權甲方進行劇本創作及拍攝製作電影。

2. 甲方在本合約授權目的範圍內得使用乙方之姓名、肖像，但不得損害乙方之名譽。

3. 甲方依本合約進行劇本創作及拍攝，如需改編乙方隱私事項，且有負面評論之虞者，需經甲、乙雙方之商議。

■**著作權、肖像權：**

1. 乙方保有其所提供素材資料之著作權及肖像權，並同意授權甲方使用於本合約約定之用途。

2. 甲方承諾寫作完成之劇本，經乙方確認後定稿，始得進行電影拍攝；如乙方要求修改或潤飾，甲方在本合約之目的範圍內盡量尊重乙方之意見，但如有拍攝電影技術或市場之考量，乙方亦同意配合。

4. 原型人物授權時點

　　影視改編如果需要原型人物的授權，應於何時完成授權手續，始能符合劇本開發或製作公司、劇組之需求，常為實務界人士所忽略或刻意迴避。通常編劇或劇組進行田野調查之際，原型人物將提供資訊或接受訪談。宜在訪談前或結束後，要求受訪人物簽署授權同意書，或於劇本驗收通過定稿之同時；最遲切勿超過電影發行時點。否則一旦原型人物拒絕授權，影片上映已箭在弦上，難以修改劇情、刪減鏡頭或重新剪輯畫面，將導致侵權行為無法善後。

　　為避免受訪者之身心或環境變化（例如罹病、染疫、出國、過世、改變心意等），造成簽署授權同意書之障礙或延滯，最適切的

授權時點為「田野調查」期間。因為在蒐集、閱讀、整理歷史檔案（圖文、影音等），以及採訪錄音、拍攝重要人物採訪及影像畫面的過程中，編劇或調查人員已然設定田調目的，同時對於訪談對象（含原型人物）亦有相當認識，或已培養情誼與信任基礎，足以判斷日後使用素材之必要性與範圍，宜把握時效，適時簽署授權書。

但是劇組有時基於善意，或編劇渴望與受訪者搏感情，認為在訪談過程中，提出制式嚴謹的授權書，容易影響採訪者和受訪者之間的信任關係，而無法獲得最真摯的情感交流與資訊流通。抑或製作公司及導演尚未確定需否使用原型人物的影像、圖片，可能對於及時處理授權事宜較感疑惑；甚或擔憂萬一雙方簽署授權書，日後導演決定不使用田調素材，豈不引發受訪者不滿。種種考量或法律以外的因素，嗣後可能肇致劇組陷於進退兩難的窘境。

倘若未及時處理，日後如發生原型人物拒絕授權、猝然過世，或因疫情、戰爭等不可抗力因素，無法完成授權手續，將嚴重影響影片發行與上映。因此在採訪、錄製影音的同時，即應簽妥授權書，唯有及時取得原型人物的授權文書，才能保障影視製作公司的權益。

設若擔心日後未使用相關素材，造成電影製作公司失信或違約，可在授權書加上但書明確約定：「……，但關於前述影音訪談的檔案，由甲方（編劇或製作公司）決定是否使用。」將訪談素材的最後決定權交給製作公司，才能掌握運用與否的彈性。日後如實際運用，則有授權依據；如若評估結果不適用，對於受訪人物亦有交代。

（三）逝者的權利保護

電影《法律女王》，劇情取材自美國大法官金斯伯格（Ruth Bader Ginsburg）之真實故事，描述其與丈夫共同辯護的稅務案件，指出國稅局歧視女性的違法作為；該電影劇本係由傳主之姪子丹尼

爾・史坦普曼所撰寫，傳主親自協助[8]。此外，傳主金斯伯格亦參與拍攝個人紀錄片《RBG：不恐龍大法官》（2018年5月4日上映），描述其畢生提倡女性平權主義之奮鬥歷程，嗣於2020年9月18日逝世。在原型人物過世之情形，製作公司的改編工作或影片上映繼續進行，需否向其繼承人取得授權？

原型人物死亡後，依據民法第6條規定其人格權即消滅。換言之，原型人物之繼承人無法主張其姓名權、肖像權、隱私權、名譽權受侵害。根據個人資料保護法施行細則第2條規定：「本法所稱個人，指現生存之自然人。」原型人物逝世後，人格權已不復存在，故其個人資料亦不在保護範圍內[9]。因此，「死亡證明資料」非個人資料保護法所稱個人資料，不過，如其中尚涉及現生存自然人之資料（例如：死者之現生存父母親、通報者（家屬）之姓名、地址等資料）時，該部分仍屬個資法所稱之個人資料，應適用人資料保護法相關規定處理之[10]。

我國實務曾發生，拍攝往生者之照片上傳到Line群組，業經檢察官涉嫌觸犯刑法妨害秘密等罪提起訴訟[11]，法院審理後認為，被告之拍攝屍體及上傳相片之行為，在道德上縱有可非難之處，惟在刑法上無從以無故竊錄他人非公開活動、散布竊錄內容等罪相繩（刑法第315-1第2、3款）。高等法院判決指出：「就民法而言，所謂隱私，當然是指自然人即活人之隱私。就刑法而言，所謂隱私之法益，當然是指活人之法益，而不及於死者之法益，因為死者並無刑事法益之可言[12]。」

8　參閱《法律女王》與《RBG：不恐龍大法官》：法律不受當日風向影響，但將受到時代風氣影響，關鍵評論網，2019年3月20日。

9　蘇宏文律師，往生者的個資是否受到本法保護？｜法務長專欄，104職場力，2019年12月7日。

10　參照法務部105年1月29日「法律字第10503502210號」函令。

11　參閱吳政峰記者，法官認定「死人沒有隱私權」偷拍遺體生殖器傳LINE判無罪，自由時報，2015年5月17日。

12　參照基隆地方法院104年度訴字第92號刑事判決，本案檢察官提起上訴，高等法院最終駁回上訴，參照高等法院104年度上訴字第1452號刑事判決。

逝者雖未享有民法人格權，但家屬享有「遺族追思權」

然而，往生者是否因其死亡而致使所有權利終止或消滅？為了維護人性尊嚴，是否有持續保護某些權利之必要？遺族有無因「追思權」衍生的民法人格權，可以提出主張？我國法院見解認為死者人格利益之保護，應思考唯有個人能夠信賴其生活形象於死後仍受維護，不重大侵害，並在此種期待中生活時，憲法所保障的人性尊嚴始能獲得充分實踐。在我國強調死者為大、崇敬死者之傳統文化下，對於已歿之人為侮辱誹謗，非獨不能起死者於地下而為辯白，亦使其遺族難堪，甚有痛楚憤怨之感，故而刑法第 312 條規定侮辱誹謗死者罪[13]，藉以保護遺族對其先人之孝思追念[14]。

刑法保障任何人不得公然侮辱或誹謗已死之人

法律對人格利益之維護應考量社會變遷與文化背景，在我國既有文化傳統下，侵害死者名譽權將造成遺族精神上之痛苦，故實務判決見解認為應將「遺族對故人敬愛追慕之情」視為民法第 195 條第 1 項所稱「其他人格法益」，予以保障。且對死者所為侮辱誹謗，應認已構成對遺族虔敬追思情感之侵害，遺族得主張自己人格利益受侵害，依上開規定請求非財產上損害賠償[15]。因為「我國傳統文化素以慎終追遠著稱，宗族傳承莫不以敬天法祖為本，崇仰先人緬懷祖澤為社會上普遍之風俗習慣，並形塑為國民個人間重要人格要素之文化特色。此觀之我國刑法第 312 條特別規定對已死之人公然侮辱或犯毀謗罪之處罰，並得由已死者之配偶、直系血親等人提起告訴（刑事訴訟法第 234 條第 5 項[16] 參照）即明。是誹謗他人之先

13 刑法第 312 條：「（第 1 項）對於已死之人公然侮辱者，處拘役或九千元以下罰金。（第 2 項）對於已死之人犯誹謗罪者，處一年以下有期徒刑、拘役或三萬元以下罰金。」
14 參照彰化地方法院 109 年度訴字第 694 號民事判決。
15 同參（註 12）。
16 參照刑事訴訟法第 234 條第 4 項：「刑法第三百十二條之妨害名譽及信用罪，已死者之配偶、直系血親、三親等內之旁系血親、二親等內之姻親或家長、家屬得為告訴。」

人如同否定其後世子孫或其配偶之人格尊嚴，自屬對其等之其他人格法益之不法侵害而情節重大。」高等法院判決曾有明確闡釋[17]。

因此，製作公司將已過世之原型人物，如瑪麗蓮夢露（1926-1962）的生平事蹟撰寫成小說後，拍成影集，倘使加入虛構負面情節拍攝[18]，有侮辱、誹謗死者罪之法律風險（刑法第312條）。另製作公司如將李小龍（1940-1973）的武術功夫改編為劇本及電影，亦須考慮其子女之「遺族追思權」。

（四）被遺忘權與人格權之關係

1. 被遺忘權之意義

關於個人的資訊、資料、隱私倘公諸於世，當事人是否有權利請求刪除，此項關乎「被遺忘權」之議題，近年來在世界各國被熱烈討論，甚至已有法院判決彰顯立場。對於某些人來說，過去曾有負面經歷或評價，此類的權利要求，對他們而言更顯重要。不過，基於公眾「知的權利」的實踐，以及歷史完整性之建構，一味抹除所有負面不妥之資訊是否得宜，亦須一併考量。其主要爭議點在於，「被遺忘權」可能被用來隱瞞一些不欲人知的不名譽過往，甚至竄改或否認重要的歷史事實，從而剝奪公眾的知情權（right to be informed）[19]。

為何「被遺忘權」如此重要？提倡被「遺忘的美德」、也是《大數據》的作者兼學者麥爾荀伯格（Viktor Mayer-Schönberger）曾如此說道：「遺忘，不只是個人行為，同時也是社會遺忘我們，如此的社會遺忘給予人們重新開始的機會。」當一個人做的事可以逐漸被遺忘，他才能獲得重新開始的機會。這樣的權利對受刑人、曾犯

17　參照高等法院台中分院109年度上易字第562號民事判決。

18　參閱蘇詠智，強暴、墮胎、性幻想……電影「金髮夢露」為何被狂批？世界新聞網，2022年10月2日。

19　蔡柏毅（金融聯合徵信中心 法務室），不如相忘於江湖—淺介「被遺忘權」與「刪除權」，金融聯合徵信雜誌第34期，2019年6月，頁40-41。

錯的人更是重要。如果所做的事情無法「被遺忘」，那麼他將可能被曾經做過的錯事糾纏一生[20]。

法律應保障及尊重當事人之意願，往事不要再提

所謂「被遺忘權」（right to be forgotten），是指資訊主體對於已過時、不正確或不具留存意義之個人身分資訊經搜尋引擎搜尋結果請求刪除之權利。被遺忘權屬於「資訊自決權」（the right to informational self-determination）的一環，保護人民免於被他人蒐集、處理及利用的個人資料，直接或間接地危害個人人格開展的自由。換言之，資訊自決權或被遺忘權想要保護的是私密生活資訊不被他人知曉的權利，當一個人的私密生活不被他人所知悉時，他才可能自由自在地做自己想做的事，追求自我人格的發展[21]。

被遺忘權是否與言論自由、國民知的權利產生衝突？

我國法律並無明文規定「被遺忘權」，不過依大法官解釋第603 號闡述：「為保障個人生活私密領域免於他人侵擾及個人資料之自主控制，隱私權乃為不可或缺之基本權利，而受憲法第 22 條所保障。就個人自主控制個人資料之資訊隱私權而言，乃保障人民決定是否揭露其個人資料、及在何種範圍內、於何時、以何種方式、向何人揭露之決定權，並保障人民對其個人資料之使用有知悉與控制權及資料記載錯誤之更正權。」其中提出「個人自主控制個人資料之資訊隱私權」之意義，實際上與「被遺忘權」之內涵相似。換言之，人民可以從憲法第 22 條規定[22] 概括基本權所包蘊含的「個人資訊隱私權」，主張網路傳播媒體應移除個人資訊，達到「被遺忘」

20　龍建宇，不想被 Google 不行嗎？——被遺忘權與言論自由的權衡，法律白話文，鳴人堂，2018 年 4 月 24 日。

21　參閱龍建宇（同註 20）。

22　憲法第 22 條：「凡人民之其他自由及權利，不妨害社會秩序公共利益者，均受憲法之保障。」

的保護效果。不過，在增進公共利益、維持社會秩序之部分情況下，例如保障其他人的言論自由、新聞媒體自由、國民知的權利等，在適度範圍內，仍可合理限縮人民的基本權／個人資訊隱私權[23]。

2. 被遺忘權之歐洲立法例

歐洲人權法院於西元 2014 年宣判 C-131/12 案[24]，以及歐盟於西元 2016 年 5 月 4 日公布，2018 年 5 月 25 日施行之「一般個人資料保護指令」（General Data Protection Regulation，簡稱 GDPR）對於「個人資料」定義如下：「有關識別或可得識別自然人之任何資訊，包括姓名、身分證統一編號、位置資料、網路識別資訊（online identifier）或一個或多個自然人之身體、生理、基因、心理、經濟、文化或社會認同等具體因素之識別工具資訊。」GDPR 要求個資之蒐集、處理與利用應取得個資主體（即擁有個資之個人）之同意或符合其他法定要件，賦予個資主體「資料可攜權」，並於第 17 條確立「被遺忘權與刪除權」，建立正式的法律基礎[25]。

我國雖然並非歐盟之會員，不過參酌我國大法官解釋意旨，被遺忘權之本質屬資訊隱私權，受憲法之保障。資訊主體主張其資訊隱私權被侵害，須以法有明文之權利，如民法侵權行為相關規定

23 憲法第 23 條：「以上各條列舉之自由權利，除為防止妨礙他人自由、避免緊急危難、維持社會秩序，或增進公共利益所必要者外，不得以法律限制之。」

24 該案大意為，一名西班牙公民 Mario Costeja Gonzalez 於 1988 年，因積欠社會安全債務（social security debts）導致房屋被拍賣，此事被當地一家媒體報導後，置於網路上。從此之後只要在 Google 搜尋引擎搜尋他的名字，就會出現兩則有關他的報導，其內容為不動產拍賣公告的新聞。當事人要求該媒體應移除該則網頁新聞，該媒體則拒絕他的要求。他再次向西班牙 Google 分公司要求移除對該則網頁新聞的連結，亦未果。當事人改向西班牙「資料保護局」提出救濟，判定 Google 應移除。Google 對這個結果不服，上訴到西班牙高等法院，該法院將本案移送歐盟法院，歐盟法院於 2014 年 5 月作出判決，本案 Google 敗訴，同註 19。參照 Google Spain SL, Google Inc. v Agencia Española de Protección de Datos, Mario Costeja González（2014）is a decision by the Court of Justice of the European Union（CJEU）. It held that an Internet search engine operator is responsible for the processing that it carries out of personal information which appears on web pages published by third parties.

25 關於被遺忘權與公共利益之權衡及取捨，英國法院及德國法院各有以下實際案例，詳請參閱鄭寧，英男成功告贏 Google！你聽過「被遺忘權」嗎？Knowing 新聞，2018 年 4 月 16 日；劉徑綸，Google 被遺忘權近期歐洲法院判決趨勢，財團法人資訊工業策進會 Stli 科技法律研究所，2020 年 10 月。

或個資法第 11 條等，作為訴訟中維護其權利的依據。以下引用施○○打假球新聞網頁文章之訴訟案，說明我國關於被遺忘權之主張，於司法實務上之實踐過程。

3. 主張被遺忘權之台灣案例

新聞媒體於 97 年 10 月報導「XXX 隊執行長施○○涉入買職棒球隊打假球案」、「黑幫合資職棒 XXX 老闆涉打假球」等不實內容，透過 Google 網路搜尋引擎廣為流傳。假球案於翌年已由新北地方法院判決施○○無罪，高等法院亦以 100 年度矚上易字第 2 號刑事判決維持原判而定讞。但結案後，在 Google 網路搜尋以「施○○」為關鍵字之網路搜尋結果，仍可見大量之施○○與假球案相關之不實或負面內容持續刊登，侵害施○○之名譽權及隱私權。

當事人可否要求網路搜尋引擎公司全面移除網路上的個人資料

施○○於 106 年以 Google Inc.（即 Google 在美國的總公司）為被告，向台北地院提起訴訟，要求將 Google 網頁上關於「施○○球隊難管的真相」之「搜尋建議關鍵字」及以「施○○」關鍵字所搜尋取得之「搜尋結果」移除。最初一審 [26]、二審皆判定原告施○○敗訴，被告 Google Inc. 無需移除網路搜尋施○○打假球之資訊。原告上訴至最高法院才出現轉機，發回高等法院更審，承審法官判決上訴人即原告施○○一部勝訴、一部敗訴 [27]。

26　一審法官認為「因資訊刪除權與言論自由、新聞自由等公共利益間，各有其欲實現之基本權價值，於基本權衝突時，自須為利益衡量，依比例原則處理，是以資訊隱私權雖受隱私權之保護，惟仍應將公益性目的納入考慮以判斷之」、「中華職棒打假球事件影響中華職棒發展及優秀球員生涯甚深，始終為國內外關注之公共事務，並未隨時間經過降低假球案在中華職棒史上重要性」、「本件檢索結果之公開及自動完成功能之存在，因與公共利益有關，前已敘明，如將之刪除，將阻礙資訊流通而難以閱覽該網頁，無法滿足大眾知的權利」、「原告主張其個人資料刪除權受民法隱私權之保護，固屬有據，然因有關原告之報導、評論等網頁文章內容涉及公共利益之目的請求被告移除搜尋引擎以『施○○』關鍵字所搜尋取得如附表所示之網路搜尋結果及關於『施○○球隊難管的真相』之搜尋建議關鍵字，均為無理由，不應准許。」參照台北地方法院 104 年度訴更一字第 31 號民事判決。

27　參照高等法院 106 年度上字第 1160 號民事判決；最高法院 109 年度台上字第 489 號民事判決；高等法院 110 年度上更一字第 47 號民事判決，目前案件上訴到最高法院審理中。

當事人享有「資訊自主權」，有權決定是否公開個人資料

　　高等法院更審法官認為，隱私權雖非憲法明文列舉之權利，惟基於人性尊嚴與個人主體性之維護及人格發展之完整，並為保障個人生活私密領域免於他人侵擾及個人資料之自主控制，隱私權乃為不可或缺之基本權利，而受憲法第 22 條所保障（司法院大法官會議釋字第 585 號解釋參照）。其中就個人自主控制個人資料之資訊隱私權而言，乃保障人民決定是否揭露其個人資料、及在何種範圍內、於何時、以何種方式、向何人揭露之決定權，並保障人民對其個人資料之使用有知悉與控制權及資料記載錯誤之更正權。惟憲法對資訊隱私權之保障並非絕對，國家得於符合憲法第 23 條規定意旨之範圍內，以法律明確規定對之予以適當之限制，司法院大法官會議釋字第 603 號解釋[28] 已有明文。準此，資訊隱私權仍屬憲法基本權，資訊主體縱主張其資訊隱私權被侵害，仍須以法有明文之權利，如民法侵權行為相關規定或個資法第 11 條等，作為訴訟中維護其權利的依據。至所謂被遺忘權係歐洲人權法院於西元 2014 年 C-131/12 案，及歐盟於 2016 年 5 月 4 日公布，同月 24 日生效、2018 年 5 月 25 日施行之「一般個人資料保護指令」第 17 條所確立之權利。因本質亦屬資訊隱私權之保護，依上開大法官會議解釋意旨，自應回歸個資法或侵權行為法之法律適用。

　　因此，高院法官對於原告施○○之上訴，部分准許、部分駁回。其中一部勝訴之判決理由在於，依個人資料保護法第 11 條，被告 Google 必須移除涉及原告施○○個人資訊隱私附表編號 12 之網路搜尋結果。該網頁內容，大部分為撰文者自我情緒發抒之髒話，已不具公眾知的權利維護等公共利益，且假球案已非媒體關注焦點，刪除附表編號 12 搜尋結果，亦無害於大眾資訊接近利用之公共利

28　參照司法院大法官解釋第 603 號，94 年 9 月 28 日。

益，又該網頁文章雖記載施○○施壓打假球之隱私事實，但該部分敘述已與刑事判決結果不符，自無繼續留存該段隱私事實必要；施○○辭任球隊負責人已約 14 年，且涉及刑事責任部分獲判無罪，並已改名，避免成為公眾人物之意圖明顯，對其隱私保護有提高必要。倘未刪除該搜集之搜尋結果，不知情之民眾得隨時檢索附表編號 12 網頁內容，將持續侵害施○○之名譽、隱私。

憲法保障言論自由，對於公益性內容、個人資訊自主權須適度退讓

至於一部敗訴之判決，高院更審法官認定就此部分之網頁文章[29]，原告施○○不得主張被遺忘權之救濟，被告 Google 無需移除此部分之網頁文章。判決理由在於，原告施○○雖主張附件二、三、七之網頁文章屬於不實內容，被告 Google 係協助網頁編寫者實施侵權行為。但文章內容均與被告 Google「促進資訊充分流通」及「使公眾取得充分資訊」等公共利益目的相關。附件二、四之新聞報導大抵均以描述事發後一連串發展過程為核心，且系爭假球案為不僅國內，亦為國外媒體關注，完整新聞資訊保存仍具有公共利益與新聞價值。被告 Google 僅為網路搜尋服務提供者，並網頁文章撰寫者，亦無須負責確認網頁資訊之真實性，復未提供網頁資訊之刊登，自無侵害施○○名譽權、隱私權之侵權行為。施○○主張 Google 應移除附表編號 1 至 4、11、13 號之搜尋結果，不合於個資法及侵權行為法之要件，自無另以被遺忘權特予救濟可能，故被告 Google 就此部分之網頁文章，無需移除。

29　高院更審法官駁回部分請求，係指本件原告（上訴人）之訴求，具有新聞價值或涉及公共利益之網頁文章，包括：附件二、四之新聞報導、介紹當時施○○刻意隱藏年齡、學歷、記者會實況說明，對於施○○隱私事實之記載，並非主要部分；附件三之知識百科方式整理，以系爭假球案發展過程及影響為內容；附件五、六為發表人就系爭假球案事實經過描述及感想；附件七：發表人以類似小論文方式，逐項就系爭假球案之研究動機、研究目的、研究方法、事件紀要、該案對我國職棒之影響、結論等客觀論述。同參（註 27）高等法院 110 年度上更一字第 47 號民事判決。

二、影視作品之真實事件改編

　　台灣近期有許多影視作品，皆以真實事件進行改編，例如2023年電影《五月雪》描述馬來西亞1969年爆發的「513事件」；2023年影集《八尺門的辯護人》以1986年鄒族青年涉犯洗衣店命案——「湯英伸事件」為原型的作品；2022年電影《我吃了那男孩一整年的早餐》，改編自Dcard網友分享之戀愛文章與改編小說；2022年電視劇《村裡來了個暴走女外科》，源自外科醫師臨床病例與小說；2022年影集《我願意》，係受到真實宗教事件之啟發；2022年影集《她和她的她》，取材於社會案件（補教狼師／職場性侵案）；2021年電視劇《斯卡羅》，則以歷史事件（1867羅妹號）及小說為劇本素材。

　　國外亦有許多影視作品，源於真實人物傳記及社會事件改作。例如2023年《律師女王》影集描繪義大利首位女律師辦案過程；2022年美劇《新創玩家》參考自Podcast節目（WeWork公司興衰）；2022年日劇《配角人生》擷取綠葉演員松尾諭人生故事進行改編；2022年韓劇《黑暗榮耀》以清州女中學生暴力事件為原型；2022年影集《少年法庭》改編自韓國少年犯罪案件；2012年美國電影《亞果出任務》，則是根據1979年伊朗人質危機事件改寫拍攝。真人真事改編的素材來源日趨多元，包含社會案件、新聞報導、歷史事件、傳記小說、報章雜誌、網路論壇以及Podcast節目。

真人真事改編影視作品內容不可誹謗原型人物

　　以2020年上映之美劇《后翼棄兵》訴訟爭議案為例，影集以最後之壓軸棋局，劇組為增加戲劇張力，加入旁白：「她是女性世界冠軍棋手　而她不曾面對男性棋手」。事實上諾娜已與59名男

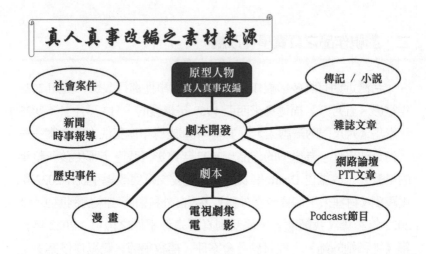

性棋手比賽，原型人物諾娜認為與事實不符、歧視女性，於 2021 年 9 月 16 日向法庭控告 Netflix 構成誹謗罪，要求刪除錯誤旁白[30]。究竟編劇、製作公司自創虛構之故事情節，而與真實內容不符時，虛構之影視作品是否享有誹謗豁免權？抑或需要徵得原型人物之同意？美國地方法院及上訴巡迴法院都明確表示，虛構作品若涉及真實人物，亦無法免於誹謗罪之指控，最終兩造以和解結案。

（一）法庭訴訟真人真事之取材

1. 法院判決書

劇本改編自法院判決書中公開的事實故事，須否取得當事人授權？

　　台灣近年來影劇取材改編自法院判決繁多，需否取得授權值得討論。這類訴訟案件包羅萬象，從職場鬥爭、權力傾軋、婚姻悲歡離合、生離死別，往往徹底顯現在法庭攻防過程，濃縮記錄於法官的判決中。編劇針對社會案件，在田野調查過程中，參酌訴訟案例，

可否直接引用法院判決內容撰擬劇本？劇本改編法院案例之事實故
事，須否取得當事人授權？

法院判決書屬於公文書，不受著作權法保護

依著作權法第9條第1項規定：「下列各款不得為著作權之標
的：一、憲法、法律、命令或公文。」；第9條第2項進一步定義：「前
項第一款所稱公文，包括公務員於職務上草擬之文告、講稿、新聞
稿及其他文書。」可知法院判決書屬於公文書，不受著作權法保護。
經法官作成判決的犯罪事件內容，亦是如此。雖然有些法官的判決
內容鏗鏘有力、擲地有聲，但由於判決書在於宣示及闡述法律的規
範與價值，法官根據各種事實與證據來審判被告有罪或無罪，或是
原告的訴訟標的請求是否合法，經法官宣判後，判決結果成為特定
地區立法單位和司法機關認定的價值。這些法律制度和價值有必要
讓國民廣為知悉，作為生活準則規範，所以著作權法未將司法判決
等公文書列為法定保護之著作。

但法院判決之當事人姓名、個人隱私、名譽仍受民法人格權保護

現階段法院判決全文在宣判後皆上傳網路，只有涉及隱私的部
分，局部遮蔽兩造當事人、證人及利害關係人真實的個資。因此訴
訟事件的來龍去脈，任何人都可以在判決書上查閱獲悉，甚至複製
內容。但是，通篇判決書都可以任意使用嗎？譬如刑案判決書的構
成，前段部分是敘述犯罪事實，敘明被害人提出告訴，檢察官提起
公訴之重要事實暨證據清單，後半段就由法官作成法律判斷。如果
編劇單純引用或重製判決法律見解的部分，並無侵害訴訟當事人權
益之虞；但倘使利用判決書敘述之犯罪事實，改編為影視劇本，例
如將殺人罪的人事時地物鉅細靡遺描述，提煉整理為驚悚懸疑片的
故事，因涉及被告個人的隱私、姓名、名譽等權利，一旦改編為影

視劇本,拍成電影或電視劇集公開播映,勢必危害該訴訟案件當事人之權益,顯然不可直接引用。

換言之,關於判決書的構成,前半段事實的部分牽涉當事人的生平事蹟,必須考慮有無侵害被告、原告的隱私權和名譽權。因此劇本原則上可以使用法院判決內容,但是判決中之案例事實,包含當事人之姓名、隱私、名譽權,仍須回歸影視個案檢視,判斷需否取得授權[31]。

2. 法庭訴訟資料

影視作品基於公益性及正當目的,可否使用法庭訴訟資料?

法庭訴訟資料之使用,例如 2017 年上映之《徐自強的練習題》紀錄片使用法庭錄音、偵訊筆錄,需否取得法院或當事人之授權?依法院組織法第 90-4 條:「持有法庭錄音、錄影內容之人,就所取得之錄音、錄影內容,不得散布、公開播送,或為非正當目的之使用。……」、法庭錄音及其利用保存辦法第 8 條:「當事人、代理人、辯護人、參加人、程序監理人,經開庭在場陳述之人書面同意者,得於開庭翌日起至裁判確定後三十日內,繳納費用請求交付法庭錄音光碟。但以主張或維護其法律上利益有必要者為限。持有前項錄音光碟之人,不得作非正當目的之使用。」條文中所謂「非正當目的使用」如何解讀?將錄音內容作為真人真事改編影片素材是否符合此要件?可否直接引用?

本文認為,參酌刑法第 311 條:「以善意發表言論,而有左列情形之一者,不罰:三、對於可受公評之事,而為適當之評論者。」規定之精神,製作公司可以主張「影片創作」係對於「可受公評之社會案件及法律制度」之評論,屬於正當目的之使用。例如紀錄片導演欲透過拍攝徐自強案之紀錄片,探討及評論刑事訴訟法最重要之

31 詳細內容參閱黃秀蘭,真人真事改編電影之授權爭議淺析,蘭天律師官網主題文章|案例研究,2021年 12 月 28 日。

「無罪推定」基本原則，具有高度之公益性，屬於正當目的之使用，且其在影片中使用法庭錄音之方式係客觀重現當年審判過程及法院判決依據之證據資料等，並無扭曲事實、誹謗他人之情形，又該案係重大社會矚目案件，與社會安全及司法制度相關，屬於可受公評之事，並未違法侵權情事，該案亦已於 2016 年判決定讞[32]，無干擾訴訟程序之餘地，紀錄片導演將法庭錄音使用於影片中，依前述法律規範，應屬合法。

（二）影視作品公開社會案件加害人之合法性

電影中公開真實綁匪錄音、嫌犯肖像

又以 2018 年上映之韓國電影《那傢伙的聲音》（Voice of a Murderer）為例，此部影片改編自 1991 年李亨浩誘拐殺人事件。九歲李亨浩在公園失蹤，事後綁匪打電話至李家要求兩億元贖金，多次更改贖金交付地點，第 44 天交付贖金後，警方在漢江下水道發現小男孩屍體，被害人早在被綁架後第二天已遭撕票身亡，擄人勒贖凶殺案迄今未偵破。導演朴鎮彪在案件爆發時擔任電視台攝影助理，全程參與案件報導，該案件 15 年公訴期滿後，朴鎮彪取得李亨浩父母之同意，將此案改編為電影，2007 年 2 月 1 日在韓國上映。導演特別在電影片尾播出 1991 年真實的綁匪錄音，並公布嫌犯素描肖像、外型特徵，希望逍遙法外的嫌犯可被發現，以慰無辜遇害的小男孩在天之靈。也許是電影產生的轟動效應，抑或是李亨浩父母反覆奔走的結果，此案在 2007 年 8 月間，韓國最高法院正式宣布，此案的追訴時效成立，即刻生效，准許警方重新啟動追查程序[33]。值得探討的疑點是《那傢伙的聲音》電影導演在影片中使用嫌犯誘拐李亨浩殺人事件之真實錄音、公布素描肖像、外型特徵，是否侵權？參酌我國政府資訊公開法第 18 條第 2 款規定：「政府資訊公

32　陳慧敏，紀錄片《徐自強的練習題》：一道質問人性的習題，報導者，2017 年 07 月 07 日。
33　韓國電影：《那傢伙的聲音》真實事件還原，每日頭條，2016 年 2 月 22 日。

開或提供有礙犯罪之偵查、追訴、執行或足以妨害刑事被告受公正之裁判或有危害他人生命、身體、自由、財產者，應限制公開或不予提供之。」而此案公布嫌犯特徵與勒贖錄音適巧可提供破案線索，自無觸犯前揭條文之餘地。

電影中使用社會案件加害人真實姓名

　　法國電影《感謝上帝》曾引起國際影視產業之軒然大波，劇情描述 1980 年法國的里昂教區連續發生的神父性侵兒童案，被害人多達 71 位，迄至 2015 年才組成了「不再沉默」協會，集體向法院提告，後來在 2019 年的 3 月法官判決神父有罪。法國導演歐容面對此樁人神共憤的性侵案，決定搬上大銀幕公諸於世。導演持續與性侵受害者及家屬、律師等人進行訪談，整理改編拍攝為電影《感謝上帝》。影片中被害人的部分都使用化名，但樞機主教巴爾巴蘭、神父培耶納等人則用真實姓名。涉案的神父培耶納頗覺不滿，以性侵案訴訟進行中，被告享有「無罪推定」的權利為由，向法院聲請限制電影上映。法官深入調查後，認為《感謝上帝》影片於片尾字幕標註培耶納神父享有無罪推定權利，已符合法律要求，於是駁回聲請，電影後來如期在法國上映 [34]。對照我國法院之實務見解，針對擅自將他人犯罪之刑事判決書及真實姓名公開予大眾觀看，是否違反個人資料保護法，法官曾作出判決認定被告無罪，理由在於無法證明行為人具有不法意圖 [35]，值得參考。因此如果電影導演在影片中使用原型人物之真實姓名，目的在於提醒社會大眾提高警覺以增進公共利益，似可以其並無不法意圖主張免責 [36]。

34 參閱上影人生─傅睿邨 Rady，電影《感謝上帝》：那些以愛之名的罪行─被最信任的人傷害，今周刊，2019 年 5 月 14 日。

35 參照台北地方法院 106 年訴字 81 號刑事判決、高等法院 107 年上訴字第 1872 號刑事判決。

36 參閱黃秀蘭，「真實姓名篇　改編性侵案（一）加害者姓名的揭露：《熔爐》《感謝上帝》」，文化內容策進院：產業專題研究及調查報告，2021 年 12 月 6 日。

（三）社會案件改編影視作品之轉化

影視作品改編社會事件宜適當轉化以避免觸及被害者及家屬之傷痛

製作公司改編社會事件時，宜同時考量被害者及家屬之觀感，避免引發爭議。以 2018 年上映之韓國電影《七罪追緝令》為例，改編自 2010 年釜山連續殺人案，取材自韓國 SBS 電視節目《想知道的真相》金正秀刑警的真實故事。犯人李東紅（化名）因殺害夜店酒吧女服務員被判 15 年徒刑，他在獄中寫信給刑警金正秀，並趁刑警探監時，寫下犯罪自白書，內容包含 11 個案件，並說「這是我送你的禮物，你有勇氣揭發它嗎？」。

製作公司將此凶殺案改編拍攝成電影，將時空背景改編成 2012 年，原型人物改編成刑警金亨珉、犯人姜泰伍，泰伍在獄中找來刑警亨珉，自白殺了七人。媒體報導因片中凶手犯案手法及藏匿屍體的地點，與真實案件極為類似，受害者之家屬主張電影影射真實事件已侵害死者之人格權、被遺忘權，向首爾中央地方法院提起訴訟請求禁止電影上映的假處分。

製作公司取材犯罪案件，若如實重現真實之犯罪手法、藏屍地點等，需否取得原型人物或被害人或家屬之授權？若未取得授權，是否構成侵權？嗣後《七罪追緝令》的製作公司向大眾道歉，說明涉及特定受害者之部分，已盡最大可能進行改編，讓觀眾切勿對號入座，有所誤認；但對於可能造成相關人士傷害，在取得家人同意的過程，確有不足。雙方多次協商後，被害者家屬撤回訴訟，電影順利上映[37]。

37 參閱車庫娛樂，WOW!SCREEN，改編自真實案件！《七罪追緝令》引起受害者家屬反彈砲轟。

三、製作公司之法律風險控管

（一）製作公司的免責聲明或註明

1. 電影《霍元甲》侵權案

當事人後代認為電影改編劇情與史實不符，侵害逝者名譽

　　2006年1月26日中港台新加坡上映之電影《霍元甲》，係改編自歷史真實人物，劇本內容及電影拍攝歷史人物武術宗師「霍元甲」（1868-1910）之一生。霍元甲之孫子霍壽金認為電影片尾雖註明「本片取材自真人真事，但故事純屬虛構，如有雷同，實屬巧合」，但影片劇情內容與史實不符，已侵害霍元甲之名譽，包括：1. 霍元甲年少輕狂、好勇鬥狠、亂收酒肉徒弟、濫殺無辜；2. 霍家滅門，沒有後代，造成霍家後代受質疑；3. 霍元甲徹悟緣於盲女月慈，和月慈關係曖昧；4. 霍元甲在擂台上被日本人打倒等。

　　原告霍壽金以「侵害名譽罪」起訴電影公司及主角李連杰，要求停止發行電影、公開道歉、恢復名譽。究竟電影公司依真實歷史事件改編為電影，需否取得歷史人物後代之同意？電影公司可否將真實歷史人物霍元甲，結合杜撰故事及人物背景？是否侵害霍元甲及其後代之名譽？各項爭執點成為第一審訴訟程序兩造當事人攻防之焦點。

電影虛構情節屬於藝術創作手法，未侵害逝者名譽

　　一審法院判決原告霍壽金敗訴，被告無需停止發行電影及道歉賠償等。原告不服一審判決，提起上訴。本案爭議焦點：原告霍壽金是否為霍元甲的直系親屬？電影的表現手法是否構成對霍元甲生前名譽的侵害？二審法院判決認定電影虛構情節屬於藝術創作手法，並未對原型人物之後代造成名譽損害，上訴人即原告霍壽金敗

訴，維持一審判決。二審判決主要理由如下：

1. 依相關證據，認定原告霍壽金是霍元甲的直系親屬；

2. 電影《霍元甲》是取材於真實歷史人物的劇情片，透過演員表演來完成影片，在故事情節、事件安排等方面則以虛構為基礎，主要特點是虛構性、表演性，追求「藝術的真實」，而不是「歷史的真實」；

3. 電影《霍元甲》中的虛構情節，屬於文藝創作表現手法、技巧，不能簡單地用「歪曲歷史」的結論來評價；

4. 侵害死者名譽應符合故意過失、違法行為、損害結果、因果關係。電影《霍元甲》旨在弘揚霍元甲的愛國精神與武術精神，從藝術上再現一代武術家成長和思想變化的過程，主觀上並無捏造事實毀損他人名譽的故意和過失；

5. 《霍元甲》通過廣電總局和文化部審查，製片方根據行政主管部門進行修改，排除侮辱、誹謗等情節；

6. 上訴人即原告提交的證據僅表明特定群體對於電影的感受，主觀上該群體由於特定的地位和角色所產生「名譽感」的降低，不必然代表客觀上霍元甲一般社會評價降低；

7. 根據誠實信用原則，以歷史人物為題材進行商業影片拍攝，應充分尊重歷史人物之後人的感受，照顧到其合理的情感利益，並儘可能地避免給其造成不良影響。《霍元甲》在故事情節的虛構方面儘管不具違法性，但在「滅門」等情節的處理上，電影製作方對霍氏後人的情感利益並未予以適當的關照，須引以為戒[38]。

38 參照北京市高級人民法院高民終級字第 309 號民事判決。

電影《霍元甲》片尾雖註明「本片取材自真人真事，但故事純屬虛構，如有雷同，實屬巧合」，是否電影公司提出此項聲明，即可豁免法律責任之追究？從本案觀察，法院具體審理影片內容，最終才認定電影公司之創作手法，並未對原型人物之後代造成名譽損害。換言之，電影製作公司有無構成侵權，本案法官並非依據片尾之免責聲明作成判決，而係就影片具體表現手法與內容判斷。

2.《王冠》第四季之爭議

「虛構聲明」可否免除對當事人名譽侵害之法律責任？

另一則引發世界各國關注的案例是 2020 年 Netflix 上架的熱門影集《王冠》第四季，涉及影片須否加註警語之爭議。該劇本改編自英國女王伊莉莎白二世歷史事蹟，以及已故戴安娜王妃與查爾斯王儲、卡蜜拉之三角戀情。影集播出後引起英國皇室不滿，英國文化大臣於 2020 年 11 月 28 日要求 Netflix 應於影集附註「虛構聲明」，避免劇迷過度投入，有損皇室形象。而 Netflix 對於英國文化大臣之要求，於 2020 年 12 月 5 日回應拒絕加註警語，並聲明：「我們一直將《王冠》以『戲劇』方式呈現，很確信我們的用戶們理解這是一部基於歷史事件改編的虛構故事，因此我們沒有任何計畫或看到任何需要去加註免責聲明[39]。」

3. 免責聲明並非電影製片公司的護身符

從以上案例可以思考的是，影視製作公司於片頭或片尾註明「本片根據真人真事改編，部分情節虛構」、「虛構部分除外」等，是否即可脫免侵權的法律責任？由於電影公司之聲明，根本不足以釐清或區辨電影中哪些部分屬於虛構，哪些內容係屬真實，因此，縱有以上聲明，如電影製作公司未經原型人物之授權，亦不得據此

39 純屬虛構還是真實歷史？在《王冠》尋找英國王室秘辛，《VERSE》雜誌，2021 年 10 月 5 日。

主張免責。目前影視產業有此項註明,為商業市場的慣例,並非法律的免責之考量。

原型人物是否有權要求製作公司提出「劇情虛構聲明」?原型人物如認為影片侵權,可能採取之法律救濟途徑為聲請假處分、請求法院禁止侵權內容上映、起訴請求製作公司下架影片,以除去人格權之侵害(民法第18條),或起訴請求製作公司回復其名譽(民法第195條)。至於要求製作公司刊登「劇情虛構聲明」,雖不足以回復名譽,但可作為道歉澄清手法之一。

(二)擔保條款

通常出版社與作家間,或是製作公司與傳主間,都會簽訂擔保條款,由作家、傳主擔保其說陳述或提供的內容係屬為真,若有侵害第三人之權益,由作家、傳主出面理清並自負法律責任。根據該擔保條款,出版社或製作公司得以就作家、傳主之侵權風險,回歸由作家、傳主承擔最終之法律責任。

例如台灣出版界曾發生退休員警「條子鴿」撰寫小說《你所說的都將成為呈堂證供》,宣傳「20年經驗的資深警察,真誠道出不吐不快的警界真相。」聲稱作品內容係記錄真實事件,2020年8月24日,由寶瓶文化出版發行實體書。作者條子鴿於2021年9月4日在其臉書發表貼文,影射曾對政界人士子女開單,卻引起政界與警界抗議內容造假,作者過往自稱的背景、經歷陸續被揭穿,導致小說部分內容之真實性亦受到質疑。2021年9月10日台北市警局出面說明「條子鴿」之在職經歷,確認小說部分內容與事實不符。而寶瓶文化則於2021年9月11日發文聲明,除了公開道歉並下架書籍外,亦無條件接受退書。同時,聲明稿中也明確指出,依出版合約條款,作者須擔保所述內容為實,如有侵害他人權益,必須擔

負起法律責任[40]。爰此，如果書籍本身觸法，寶瓶文化將可循法律途徑處理，最終應由作家自行擔負法律責任。

關於作家擔保條款之約定，參考條文如下：

> 乙方（作家／傳主）保證其履行本合約所提供之內容係屬原創，絕無違法或侵害第三方權益之情事。如有違反，乙方應出面理清並自負法律責任，概與甲方（甲方：出版社／製作公司）無涉。

（三）過失與疏忽責任保險 Errors and Omissions（E&O）Insurance

製作公司可投保電影責任保險，分攤內容影片侵權風險

為避免影片於上映前後，臨時因故不能上映或發生抄襲侵權等糾紛，導致影片業者遭受重大損害，電影製作公司可向保險公司投保影視作品之 E&O 保險，以期降低損害之風險。若保險契約中約定之特定事故發生（例如天災、Covid19 等重大傳染疾病），或引起第三人向被保險人影片業者依法求償時（抄襲侵權損害賠償），保險公司應於保險契約之範圍內負賠償責任[41]。

過失與疏忽責任保險（Errors and Omissions（E&O）Insurance），目的在於防範劇本和影片侵害隱私、名譽，構成毀謗，或抄襲侵權、侵犯商標權，有些保險契約還提供不正競爭與侵犯著作人格權的理

40 蕭筠，條子鴿風波延燒！寶瓶文化道歉了：即刻下架、無條件接受退書，ETtoday 新聞雲，2021 年 09 月 11 日。

41 另有一類似制度為「完片擔保」（Completion Guarantee），屬於擔保公司向影視投資人提供的保證，目的在於規避影視製作之風險，意指從事完片擔保服務的公司取代製片廠向銀行等金融機構提供保證，並透過流程監控等機制，保證電影能在預定時限與預算內完成，並符合前期約定的內容與形式要求，否則，完片擔保公司將接手影片製作，並按承諾的擔保金額賠償投資人。此制度源自於英國，流傳至美國已臻完善，詳請參閱楊楊吉著，娛樂業的玩「法」，中國社會科學出版社，2017 年 6 月第 1 版，頁 114-121；關於完片擔保之處理流程，另請參閱王軍、司若主編，中國影視法律實務與商務寶典，中國電影出版社，2017 年 4 月第 1 版，頁 256-257。

賠範圍 [42]。在美國好萊塢影視產業已行之有年，台灣製作公司逐漸接受此項國際電影製作之商業慣例及需求，運用於當今電影跨國聯合製作，例如台灣製作公司將國際恐怖攻擊事件或社會犯罪案件改編成為劇本及拍攝影視作品，並與法國、美國公司聯合製作。近期美國製作公司或影音串流平台為避免影片侵權遭致鉅額求償，多要求影視製作公司需投保 E&O 責任保險，筆者在律師職涯也多次接受委託處理「E&O insurance」認證工作。

　　保險公司須評估投保影片發生糾紛之責任風險高低，以決定是否承保及核定保費金額。保險公司通常會進一步要求由律師出具「E&O insurance assessment」，由律師針對影視作品之製作過程進行認證。關於保險公司此項要求，台灣製作公司需要委託深入瞭解影視製作過程之律師，例如製作團隊之隨片法律顧問，或拍攝當地之委聘律師針對影視作品之製作過程，針對下列項目進行認證：（1）真人真事改編劇本是否取得原型人物之授權？授權範圍是否完整？有無發生抄襲爭議？（2）影視配樂是否取得音樂、錄音著作權或使用授權？（3）演員是否取得表演著作及肖像授權？（4）影視作品名稱是否與其他公司、作品、商標等名稱相同或相似？

　　以下提供 E&O Insurance 查核認證之肖像授權條款例示參考：

> 1. Is the name or likeness of any living person used or is any living person portrayed （with or without use of name or likeness） in the productions?　　　　　　□ Yes　□ No
> 影視作品中有無使用任何在世人物的姓名或肖像，抑或描繪任何在世人物（包含使用或未使用姓名、肖像）？

42　關於過失與疏忽責任保險（Errors and Omissions（E&O）Insurance）的內容與劇本審查清單，詳請參閱馬克‧利特瓦克著，董媛媛、馮俊玲、李欣然、韓旭譯，電影與電視產業內的交易—從談判到最終合同，中國電影出版社，2021 年 4 月第 1 版，頁 54-57。

（2）If clearances have not been obtained, please explain: _____
如尚未取得授權，請解釋：_____。

2. Is the name or likeness of any deceased person used or is any deceased person portrayed（with or without name or likeness）in the production?　　　　　　　　□ Yes　□ No
影視作品中有無使用任何已過世人物的姓名或肖像，抑或描繪任何已過世人物（包含使用或未使用姓名、肖像）？

（1）If yes,have clearances been obtained in all cases from personal representatives, heirs or other owners of such rights?　　　　　　　　　　　　　□ Yes　□ No
如有，所有使用情況是否已經取得繼承人、遺產管理人、遺囑執行人或合法權利人之授權？

（2）If clearances have not been obtained, please explain: _____
如尚未取得授權，請解釋：_____。

經律師詳閱影片拍攝製作之授權合約、劇本及主創人員訪談後，逐一填寫上述提問之答案，保險公司審核通過後，合製或投資公司始著手簽署合約。

四、原型人物之侵權爭議案

（一）中國電影《親愛的》：片商與原型人物之爭議

電影《親愛的》改編 2008 年中國大陸農村持續發生兒童拐騙之生父尋子社會事件。中國大陸農村有打拐的現象，曾經持續發生兒童被誘騙拐走的事件，影片中的女主角李紅琴（趙薇飾演）膝下無子，某日丈夫帶回兩名幼子，謊稱為別人遺棄和他自己的私生子，後來發現都是別人的小孩。丈夫過世以後，社會局發現事實真相，

將兩名孩童帶走依法安置，於是發生一連串孩子思念母親李紅琴，李紅琴前往城裡尋找孩子、打官司的過程。

最初，劇組曾經派人採訪原型人物高〇俠，她是一名農村婦人，受訪之初，同意講述自身的故事。後續，當電影公司表示要改編劇本、拍攝成電影，她立即明確拒絕，避免再度掀起心中的創傷痛楚。高〇俠以為此事就到此為止了，沒想到導演逕自將她的故事拍攝成電影，2014 年 9 月 25 日在中國大陸上映之後，高〇俠觀影發現，片尾放上她的照片和名字，電影劇情則描述她的生平故事。觀眾認出原型人物是她本人，在村落裡指指點點，經常投以異樣的眼光。

這件事引起高〇俠本人極大的不滿，認為部分電影情節，包括女主角向別人下跪、受到毆打辱罵、為找證人作證、與人上床懷孕生子等，並非事實，引起觀眾誤解，嚴重損害其名譽，生活不堪其擾。2015 年 3 月，高〇俠希望製片方能公開說明電影中部分情節屬於虛構，有別於真實故事，以保護自身名譽權，並公開表示欲起訴劇組。

在電影公司方面，首先強調影片裡已有註記，而且公開的宣傳活動中亦說明部分劇情屬於虛構。導演陳〇辛並在記者會上表示，現實生活中高〇俠的故事在小孩（粵粵與樂樂）身分被發現後就結束了，電影中的訴訟戲、母親為孩子不惜犧牲身體劇情，都是出於電影的藝術考量進行改編，確確實實不是高女士的遭遇。但最後陳〇辛公開致歉：「如果對某個人生活造成影響，我代表劇組和自己向她道歉 [43]。」

（二）美國電影《舞孃騙很大》求償訴訟案 [44]

2019 年上映之美國電影《舞孃騙很大》改編自紐約真實社會事件—脫衣舞孃詐騙案，脫衣舞孃蘿絲琳及莎曼珊，專以有錢男性客

43　原型角色訴《親愛的》侵權 陳可辛光致歉還不夠，人民網，2015 年 3 月 9 日。

44　參照 Barbash v. STX Financing, LLC, Case No. 1:20-cv-00123-DLC（S.D.N.Y. Nov. 10, 2020）。

戶為目標，對其詐騙、下藥後竊取財物、盜刷信用卡，兩人遭警方逮捕後認罪，並未入監服刑。

2015 年《紐約雜誌》記者潔西卡普斯勒訪問蘿絲琳，將犯罪事件經過撰寫成文章〈The Hustlers at Scores〉。電影公司（STX Films）以蘿絲琳、莎曼珊為原型人物，將此篇文章改編拍攝為電影。影片於 2019 年 9 月上映，莎曼珊於 2020 年 1 月向美國曼哈頓聯邦法院提起訴訟，以電影公司未支付費用，且影片內容侵害其個人形象及名譽（在子女面前調製毒品）為由，求償 4000 萬美元。

關於此宗侵權賠償案，專家學者曾持迥異的兩種看法，主張肯定說的人認為原告的賠償請求應該成立，因為《舞孃騙很大》電影改編自犯罪案件，其中犯罪過程之描述，包括脫衣舞孃如何下藥、迷昏這些有錢的男人、盜刷信用卡、竊取財物，過程歷歷如繪；女主角經營舞孃事業，後來受到金融風暴影響，背景故事都和真實事件相仿，令人聯想到原型人物的故事。影片既然有醜化原型人物形象之部分，構成侵權，即須負賠償責任。

否定說則主張，這類犯罪過程在社會上時有所聞，過去也有類似新聞事件發生，電影公司描繪社會現象，完全沒有用到真名，亦無影射之嫌。雖然莎曼珊強調電影宣傳方式與她有關連，然而在事件具有共通性、普遍性之情況下，其實電影公司未必是在描述特定人物之真實生活，所以不構成侵權。且電影公司享有言論自由，其欲描繪某一種社會犯罪案件，讓民眾增廣見聞，瞭解詐騙過程，揭發犯罪案件，警惕人心。

法官判定電影中未使用真實姓名、肖像、聲音，未侵害當事人之名譽形象

《舞孃騙很大》訴訟案法院於 2020 年 11 月作出判決，原告莎曼珊敗訴。承審法官認定雖然電影受到雜誌文章之啟發，該文章詳

細介紹莎曼珊真實生活情節，但是電影中並未使用莎曼珊之真實姓名、肖像、圖片、聲音。加上莎曼珊參與許多媒體活動皆與電影發行掛勾，包括兩篇專訪、出版回憶錄，使其被視為有目的限制性之公眾人物；另由於原告莎曼珊無法證明製作公司具有真實惡意，故美國法院駁回本件誹謗賠償訴訟，電影公司無需賠償。

（三）美國電影《美國黑幫》侵權訴訟案 [45]

環球影業根據 1960 － 1970 年紐約市海洛因大毒梟法蘭克・盧卡斯之真實故事，改編拍攝製作成電影《美國黑幫 American Gangster》，於 2007 年 11 月 2 日在美國上映。美國三名緝毒署（United States Drug Enforcement Administration, USDEA）退休幹員，代表 400 名前任及現任幹員提起集體訴訟，控告電影《美國黑幫》多處劇情與事實不符，誤導觀眾及誹謗緝毒署幹員貪汙不法，包括電影演出執法人員非法逮捕盧卡斯、毆打盧卡斯妻子、射殺盧卡斯的狗。影片結尾出現字幕「謠傳（Legend）盧卡斯被捕後與當局合作，導致四分之三的紐約市緝毒局特工被定罪」。緝毒署前幹員向法院起訴求償逾 5500 萬美元，要求法院禁止電影上映、被告電影公司應修正電影字幕及提撥電影票房收入予 DEA 幹員基金會。

法庭攻防中，原告緝毒署前幹員主張：1. 現實社會的盧卡斯於 1975 年 1 月 28 日在家中被逮捕後，與政府合作提供線報，使得檢方掌握證據起訴多名毒販。但並無任何緝毒署幹員因此案遭起訴貪汙；2. 緝毒署幹員係合法逮捕盧卡斯，且未毆打其妻子或射殺盧卡斯的狗；3. 電影多處劇情與事實不符，對緝毒署幹員構成誹謗。

被告環球影業則辯解：1. 電影中指的是紐約市緝毒局 Drug Enforcement Agency 而非緝毒署（DEA），而紐約市緝毒局單位是虛構的，實際上並不存在；2. 影片片尾標註免責聲明，指出許多事

45　參照 Diaz v. NBC Universal, Inc.536 F. Supp. 2d 337（2008）. 參閱 American Gangster, film suits。

件是「虛構的」，並且「某些角色是合成或虛構的」；3. 電影並未對任何人構成誹謗。

誹謗言論須與特定人有關，電影中未指涉特定人不構成誹謗

紐約法院判決被告不構成誹謗侵權，無須賠償原告（2008.02.14 Diaz v. NBC Universal, Inc.），判決主要理由在於[46]：

1. 誹謗性言論必須與一個「特定」的人有關。原告未證明被告涉嫌誹謗之陳述是關於任何特定的人。原告亦承認，無論是片尾字幕或電影中，都沒有明確指出任何特定人或其他成員名稱；
2. 過去沒有聯邦、州或地方機構建置電影中之「紐約市緝毒局」或使用該名稱；
3. 電影中盧卡斯的妻子在搜查行動時遭襲擊，狗被槍殺，腐敗的執法人員盜取盧卡斯數十萬美元；但影片並未將作這些事情的人認定為 DEA（緝毒署特工）。影片中沒有任何地方發現 DEA（緝毒署）特工，也沒有任何聯邦特工腐敗的跡象；
4. 實際上盧卡斯確實協助官方逮捕和定罪許多其他毒販，但其合作並沒有導致任何執法人員被定罪。但類如環球影業的大型公司，不應該在流行電影的結尾發表不精準的謠傳聲明。

五、原型人物之授權與例外

（一）原型人物之授權條款：合約條文例示

製作公司改編原型人物傳記拍攝影片，原型人物的授權內容宜在合約中明訂，例如同意授權肖像、聲音、作品、書信與生平故事

46 詳細內容參閱黃秀蘭，台灣藝術大學傳播學院【智慧財產權與合約談判】課程 §9 隨堂筆記【真人真事改編之授權】，2023 年 11 月 9 日，蘭天律師官網主題文章｜案例研究。

等素材；而製作公司若考量未來 IP 開發，針對改作之範圍宜為最大化約定，例如改作為舞台劇、CD、DVD、作家小傳並應用於數位載體、網路平台，以避免侵權之產生。電影原型人物授權、改編範圍參考合約條文如下：

本人○○○，護照證號：XXX，為電影《○○○》之原型人物，享有原型人物生平故事及文學著作之著作權，授權 XX 公司進行電影改編製作之工作。授權範圍如后：

1. 本人同意將拍攝過程中提供的肖像、聲音、作品、書信與生平故事等素材，授權 XX 使用於其所製作發行的傳記影片，不限形式、時間與地區。

2. 配合行銷活動的需要，前項素材也可以使用在影片的文案宣傳或包裝中，而日後影片內容擷取精華片段或改作為舞台劇、CD、DVD、作家小傳並應用於數位載體、網路平台，本人同意共襄盛舉，於本影像著作及相關產品在著作權法保護年限內，授權 XX 公司進行前述方式或著作形式、載體之整理製作，發行流傳使用。

（二）授權之倒外──「轉化」的創作界限 [47]

真人真事改編之電影，有時因為事件的特殊性，例如司法案件之改編，取得加害人或是被害人的授權有其困難。此時，製作公司應如何進行改編拍攝，而不至於侵害原型人物之權利？遇此情形，需要仰賴製作公司將真實人物的形象及人事時地物進行一定程度之「轉化」，倘使改編程度已無法辨識真人真事之特徵，則無需取得授權，改編完成之影視作品不構成侵權。換言之，製作公司改編電

47 參閱蘭天律師官網｜主題文章｜案例研究（同註 31）。

影如未使用或標示社會事件人物之真實姓名,並且變更真實事件之重要特徵,僅引用部分故事情節,且經過大幅度「轉化」,其他內容出於虛構,無法直接辨識原型人物,則無需取得當事人之同意。茲舉 2009 年上映之電影《不能沒有你》為例,說明影視作品的情節取材自媒體報導,究竟可資使用的素材範圍究竟如何取捨,才能避免侵害故事主角的權利?如未使用原型人物之姓名肖像,劇情亦經轉化或虛構,是否須取得授權?

1. 以「轉化方式」,拉開與真實人物的距離

電影《不能沒有你》是 2003 年在台北發生震驚社會的新聞事件,一位單親爸爸由於無法為女兒申報戶口,以至於影響幼女上學。四處求助無門後,非常絕望,決定抱著五歲女兒從台北火車站前面的天橋跳下來,幸虧警員及時趕到現場,阻止這場人倫悲劇的發生。

事發當天媒體爭相報導,戴立忍導演獲悉這樁新聞事件,感觸良深,經過六年籌劃、撰寫劇本、改編拍成電影《不能沒有你》,嗣後在 2009 年獲金馬獎最佳原著劇本等五大獎項。

由於在電影中,編導戴立忍並未使用真實人物的照片,亦未披露其姓名或個資,俱連父女的住家、學校、職業、生活背景等,皆已轉化改寫,因此電影內容不具真實故事之事件特徵,觀眾只知道電影描述一樁悲劇的社會事件,但不明曉真實人物是何人。編劇、導演的處理手法,未涉及原型人物之姓名權、肖像權、隱私權等民法上之人格權,因此無需取得單親爸爸的授權,殆無侵權的疑慮。由此案例可知,改編真人真事需否授權的判斷標準,在於改編的方式與結果是否侵害原型人物的權利;倘若劇情經適度轉化,並無侵害原型人物權利之虞,則無授權之必要 [48]。

48　詳請參閱黃秀蘭,台藝大傳播學院【智慧財產權與合約談判】課程 §9【真人真事改編之授權】隨堂筆記,2023 年 11 月 9 日,蘭天律師官網主題文章|教學課程。

犯罪手法及元素不受保護，但須考量是否涉及當事人隱私權

2023 年初上線之台灣影集《台灣犯罪故事》，係由 Disney+ 數位平台、Imagine Entertainment 公司投資開發、台灣犢影公司製作，劇情包含《出軌》、《生死困局》、《黑潮之下》、《惡有引力》四篇故事共 12 集。該影集啟發自台灣真實社會案件——火車出軌詐保案、殺手滅門案、姦殺案、冤獄案[49]。製作公司若採用社會事件之犯罪手法及元素，加上獨立創作之角色人物、事件及其他故事線等，改編撰寫劇本及拍攝成電視劇，可能引起觀眾臆測故事與特定社會事件之關聯性；為降低真實事件與原型人物之連結，製作公司決定另闢蹊徑，研議不同的改編方式。筆者在製作公司諮詢法律意見時，提出劇情轉化之合法性建議。由於社會事件中火車出軌、詐領保險金、姦殺等犯罪手法，畏罪自殺、冤獄、滅門血案等元素，屬於方法、思想、概念而不受法律保護。劇本若未使用原型人物之姓名、肖像、聲音等個人特徵及生活隱私例如家庭、交友關係等並無侵害原型人物民法人格權之風險，則無需取得授權。

拍攝電影、編寫劇本屬於言論自由的展現，關於隱私權的界限觸及言論自由的時候，已然升高到憲法層次。另外，人格權亦屬於憲法保障之重要基本權利，倘使改編社會事、公眾人物、公共議題，未取得原型人物授權，改編為劇本與影片，是否合法？製作公司可否主張言論自由受到保障而免責？當憲法層次的這兩項權利，在拉鋸、抗爭的過程中，需要保護哪一邊？從美國電影《危機倒數》（改編伊拉克戰爭拆彈危機），可理解美國司法機關之立場。美國法院認為，為了維護憲法上的言論自由，法官判決電影《危機倒數》之影業公司勝訴，因為電影劇情業已經過一定程度的轉化，故在法律上的評價自有差異。判決理由如后：1. 電影主要劇情包括伊

49　Mion，《台灣犯罪故事》：引入好萊塢的製作模式，打造深入人心的真實犯罪故事，VERSE，2023 年 1 月 5 日。

拉克戰爭以及戰爭中戰士們的真實經歷，而上述主要內容屬於大眾所關心的公眾事件；2.原告薩維未以商業形式利用其個人形象；3.電影公司已將個人形象進行一定程度之轉化，電影創作應享有言論自由[50]。

2. 事件「共通模式」的改編手法

如依循電影《不能沒有你》之改編手法，假設某劇組欲拍攝鄭捷隨機殺人案，若導演設定的場景在捷運車廂，可是其他故事的特徵完全不同，包括凶器、行凶方式、死者人數、結束情況，如此一來，只是形成一個事件「模式」的描述，並非事件本身的重現。又譬若美國校園常常發生的隨機殺人事件，如果取材的是伊利諾州某一個學校的殺人案，但劇情設定發生在紐約，雖然同樣以手槍殺害教室裡的學生，凶器（手槍）及被害人身分（學生）皆相同，此時，僅屬改編為校園隨機殺人事件的模式，而非特定案件的故事。所以，當事件的重要特徵都摘除的時候，只有擷取其中的一、兩個特徵，並不至於產生侵權的情事。

典型的適例為公共電視台於 2019 年播映的劇集《我們與惡的距離》，當時公視聘任呂蒔媛編劇創作劇本，委由大慕影藝國際事業股份有限公司拍攝製作，劇情設定僅歸納隨機殺人事件的共通性。例如隨機殺人通常發生在人潮眾多的地方，《我們與惡的距離》即把鄭捷事件捷運車廂行凶的場景搬到電影院，同屬眾人聚集之處，亦可達到隨機殺人的戲劇性效果。

至於劇集中其他的故事情節，如凶手背後的犯罪事實、家人委任辯護律師、審判後被告迅即被槍決，這些故事屬於特定模式性的改寫手法，並未透露當事者姓名或其他特徵，因此不至於構成對原型人物的侵害，反而由於具有公益的色彩，更能警惕世道人心。

50　參閱 ERIQ GARDNER，The Hollywood reporter，2016 年 2 月 17 日，Appeals Court: 'The Hurt Locker' Is Protected By the First Amendment。

　　透過此類的故事劇情，得以提醒社會大眾，我們的社會是不是生病了？為什麼會有人在不能控制的狀況之下，竟然傷害另外一個人的重大的法益——生命權？為什麼凶手會走上這條路？因此，《我們與惡的距離》實際的觀看效益，即深刻地提醒這個社會，這些凶殺案件發生的時候，在陰暗的角落仍有許多無形的未爆彈，可能隨時會在我們每一個人的四周引爆，傷及無辜。那麼，司法機關是否應該研究防範之道？因而才會有《我們與惡的距離》劇集終結篇中描繪的「修復式司法」的實踐場景，希望藉由被害人與加害人（或家屬）的和解，慢慢地改變原本仇恨的心理；同時提醒心理學家、社會學家共同正視這些問題，積極尋求解決之道。

　　這是從公益的角度出發、改編社會事件的影視作品。當這些改編作品，沒有使用或標示特定社會事件中重要人物的真實姓名，僅僅引用部分故事情節，且經過轉化，且影片其他內容出於虛構，無法直接辨識原型人物，那麼就無需取得當事人之同意。

3.「虛構情節」之操作

　　韓國電影《熔爐》改編自作家孔枝泳的同名小說。2000 年，光州聾啞學校爆發學生慘遭性侵事件，被害人打了八年官司，在 2009 年法院宣判當天，電子媒體拍攝法院宣判實況，電視畫面中出現一個個聾啞學生被害人獲知被告輕判時，臉上難過震驚的表情。孔枝泳看了覺得事有蹊蹺，於是展開調查，從被性侵的學生及其他揭發事件的老師口中，知曉性侵的經過，組合整理寫成全書。小說內容描述在「霧津」這個虛構出來的城鎮中，一所聾啞小學的學生集體遭校長、主任及老師的性侵及暴力虐待，藉由外地來的老師與當地人權發展協會員工的幫助，帶著受害孩子告上法庭的故事[51]。

51　伊麗莎，韓國時事電影《熔爐》人性與正義的糾葛、韓國時事電影《熔爐》後續，2013 年 2 月 18、20 日。電影《熔爐》上映後引起社會譁然，網路上百萬聯署簽名，逼使光州警方組成專案小組，促成案件重啟調查，韓國後續更修訂《性暴力犯罪處罰特別法部分修訂法律案》又名《熔爐法》，來提高加害人的量刑，並延長刑事追訴時效。電影下檔後一個月，發生此案的光州私立仁和聽障學校，被取消社福

由於原著作者孔枝泳曾親自採訪受害者，並且取得授權；但無法獲得學校老師及加害者之授權，而為了保護受害者，在書中使用的人名、地名全部皆為化名，包括性侵者、案件發生城市、人物的名稱：事件的地點本來在光州，作者改成霧津；「聾啞學校」改成「慈愛學院」。在透過「虛構」出人地指稱與時空背景的改寫手法下，無需得到全數原型人物的同意，因為性侵案所有的重要特徵全部業經改寫。另一方面，此類性侵事件之手法，與社會一般性侵犯罪相似，所以電影公司不需要取得原型人物（加害者）之同意，並無侵權之虞。

關於真人真事的改編，製作公司需在創作自由與原型人物的權利保護之間須取得法律平衡。除了「著作權」以外，最直接衝擊的是原型人物姓名權、肖像權、隱私權、名譽權等民法上人格權。法律賦予生存者民法上人格權之保護，且不得拋棄此項權利，乃是為了維護人性尊嚴之必要。電影如以真實姓名等個人資訊或具體特徵改編新聞報導、社會事件之人物及故事情節，原則上須經當事人授權，尤其內容含有爭議性情節，例如：犯罪事件、違背倫理、反道德等涉及當事人隱私權、名譽權、姓名權、肖像權等應先取得當事人之同意。授權範圍應考量雙方需求，倘使就劇本的定稿及修改配合有要求，宜在合約中明確約定。製作公司應把握時機，適時簽署授權書，及時取得原型人物的授權文件，以避免後續侵權風險之產生。如經當事人同意後，電影公司改編製作完成取得視聽著作權，可自行處置本影片之任何權利，原型人物關於影片不得主張任何權利。

許可證。學校被關閉，繳回財產，由光州政府接管。參閱 Annie，不只《熔爐》，還有哪些電影真實改變了韓國社會？娛樂重擊，2016 年 11 月 8 日。

　　國內外真人真事改編的爭議案件頻傳，輕則面對媒體輿論之指責，重則進入法院訴訟攻防。因此，取得原型人物之授權固屬必要；然而，有時因為事件的特殊性，例如司法案件之改編，取得加害人或被害人的授權有其困難。此時，製作公司得以「轉化方式」，拉開與真實人物的距離，或採用事件「共通模式」的改編手法，以及「虛構情節」之操作，將真實人物的形象及人事時地物進行一定程度之「轉化」，倘使改編程度已無法辨識真人真事之特徵，則無需取得授權，改編完成之影視作品不構成侵權。一部真人真事改編的影視作品，不僅引發共感、賺人熱淚，倘係探討社會議題，更可能掀起司法波瀾，改變制度，撫慰人心，而其基礎有賴影視製作過程之合法化，尤其原型人物之良好溝通與授權，才能成就感動人心的鉅著。

第十章
影視合約
——導演 & 演員

　　在台灣影視產業團隊中，「導演」為靈魂人物，負責主導、創造、監督、控管整部影視作品之拍攝及製作過程；「演員」更是電影的關鍵角色，其演技所展現對於劇情的表演及詮釋，決定了影片的品質良窳與市場價值[1]。因此，影視製作公司與導演、演員的合約簽訂，必須審慎處理，以期影片問世叫好又賣座。本章先解說影視合約簽訂之重要性，再分析備忘錄與合約之差異，並以導演、演員之合約架構為主軸，援引影視製作實例，深入探討導演、演員之權益，同時透過訴訟爭議案例，解析實務上導演及演員之合約重要之法律議題。

一、書面合約的重要性

（一）「口頭約定」具有法律效力

簽訂「書面合約」始能在發生爭議時，提出合約文件作為憑據

　　契約當事人雙方只要互相表示意思一致，契約即成立[2]。因此，

1　優質的演員，喚起了人們的想像，讓人們能夠透過他做夢，如同李安導演在 2023 年威尼斯影展對於終身成就獎的得主一梁朝偉的讚譽：「他的眼睛裡有能震撼人心的東西，不單指他的外型或演技，從他眼中看到閃閃發光的靈魂更是如此。只要一個無聲的眼神，他就能傾訴千言萬語，遠比其他演員在一整段台詞中能傳達的多出太多。這是一個能帶你做夢和想像的靈魂。」參閱自由哥，梁朝偉獲頒威尼斯影展「金獅獎」！李安致詞全文說什麼，讓他秒落淚？商周雜誌，2023 年 9 月 4 日。

2　民法第 153 條第 1 項規定：「當事人互相表示意思一致者，無論其為明示或默示，契約即為成立。」

契約不一定必須簽訂「書面」文件，雙方如僅為「口頭」上意思表示一致，由於已達成共識，雙方契約關係依然成立，而必須受法律的拘束。雖然在法律上雙方之「口頭約定」可成立有效之契約，但是在執行過程中，常因雙方認知差距或記憶相左而各執一詞產生爭議，屆時將難以舉證核實約定之內容。因此建議合作雙方達成共識時，仍應簽訂書面之合約，對於雙方始有明確依據和保障。

（二）單方或雙方簽署合約之效力

合約須經由雙方簽署，始能拘束各方當事人。然而在實務上或因便宜行事，或意圖減少簽約流程，亦有單方簽署授權書之情形。關於「單方或雙方簽署合約」法律效力及差異之疑義，在影視實務上經常發生，實有必要釐清，以保障簽約雙方之權益。

如僅有授權人簽署授權書，被授權人違約，授權人無法依約求償

原則上「單方或雙方簽署合約」皆發生法律效力，但單方簽署文件，僅對於簽署的一方發生規範的效力，例如影片權利人以單方簽署之授權同意書，進行授權手續，被授權方可據此取得授權的依據。然而此種情況，合約無法同時約束雙方，導致事後未簽約的一方違反口頭約定時（例如被授權人超過授權範圍作其他使用或未支付授權金），簽署方卻無法依授權同意書之違約條款向他方究責求償，衍生諸多紛爭，造成不公平的結果。為了有效保障雙方權益，合約簽訂，宜以雙方簽署之方式為之[3]。

但若舉辦影展，需在短時間內洽談及處理大量之影片授權、簽訂影片授權合約、付款等行政事宜，如以影片授權方單方簽署之授權同意書進行授權手續，被授權人可據以主張取得影片播映之授

權，對於影片之授權方發生拘束效力，係屬可行，並可達到簡化雙方往返處理簽約之行政流程；授權方如果評估被授權人日後不至於有違約情形，可採單方簽訂授權書之變通方式，以期有效率地推進影展期程。

合約經「雙方」共同簽署，始能同時規範各簽約人

國片海報的設計常令人驚豔，在電影下片後仍引人懷念，回味不已，因此觀光景點或國家公園時而透過電影海報吸引人潮，例如由魏德聖導演執導的電影《海角七號》，2008 年上映後，成為台灣電影史上最賣座的國產電影。該部電影熱潮，同時也帶動影片拍攝場景屏東恆春的觀光熱潮。倘使墾丁國家公園欲將電影《海角七號》的各式劇照，張貼於國家公園中與民眾作互動，魏德聖導演所屬的果子電影公司也很樂意無償授權墾丁國家公園使用，此時，果子電影公司可否僅單方簽署授權同意書？為了明確規範雙方彼此的權利享有及義務承擔，授權同意書宜由雙方共同簽署，當某一方違反約定內容時（例如將劇照複製於明信片或周邊商品），另一方始可明確為權利主張。

電影公司經常需要借用不同場地進行拍攝，此時，是否僅由業主單方面簽立場地借用同意書即可達成租借目的？通常在「業主場地借用同意書」中，業主需保證：「場地內任何相關第三方可見之商標、產品標籤、名字、著作（含圖畫、雕塑品、書法等）可被收錄於影片素材中供電影公司使用，而不會侵犯任何第三方之權利。」而電影公司應支付業主一定之金額作為場地拍攝使用費。雙方既互相負擔特定之義務，場地借用同意書宜由雙方共同簽署，倘使有違約情事發生，才有明確之請求依據，包括啟動退場機制或損害賠償。

又如字型授權案，當設計公司與電影公司達成贊助合作共識，由設計公司授權片名標準字之「字型」美術著作予電影公司，電影

公司不須另外支付授權金或其他費用。不過,電影公司如答應設計公司,將於影片完成後在片尾註明字型設計公司授權方資訊。此時,雙方互負義務,字型授權合約書即應由雙方共同簽署為宜。

合作初期可先簽訂「備忘錄」以確定雙方關係

雙方如尚在洽商合作條件之際,許多細節尚無法形成共識,但又希望鎖定合作對象,以免計畫生變,此際可先簽署合作備忘錄或意向書,將重要項目列入備忘錄中,亦具法律效力。例如劇本改編合作備忘錄,可以先將原著(小說或漫畫)的改編權確定下來,防止競爭對手捷足先登。「備忘錄」(或意向書)之內容通常較為簡略且期間較短,僅約定主要合作模式及重要條件,例如工作項目、劇本/影片名稱、著作權歸屬、酬勞金額等,至於工作細項及期程、交件規格、驗收規範、付款方式或具體金額等,有待日後深入商議始能確定。然而「備忘錄」在法律上效力與「合約」無異,只要經由雙方簽署後,即產生合約之拘束力。

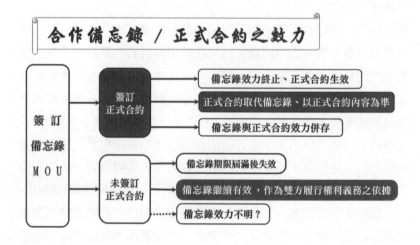

　　至於「備忘錄」期間屆滿後之法律效果,需視雙方有無另簽訂正式合約而定。若有簽訂正式合約,備忘錄可能隨之失效,但也有可能與合約效力併存。若未簽訂正式合約,則備忘錄期滿後會有三種效力處理方式:(1)備忘錄期滿後即失效;(2)備忘錄繼續有效並作為雙方履約之依據;(3)備忘錄產生效力不明確之情形。面對第(3)種備忘錄不明確情況,此時須視雙方簽訂備忘錄的約定條文文字,結合當事人簽訂備忘錄時的真實意思,進行契約解釋判斷之,為避免解讀的歧異與無謂的紛爭,宜採第(1)或(2)中約定方式。

(三)電影合約擬訂之重要架構

　　關於影視作品合約之擬定,主要可以「合約主體(簽約人)」、「合約期限」、「工作項目」、「付款方式」、「著作權歸屬」、「保密義務」、「退場機制&違約處理」、「準據法與管轄法院切入觀察」切入觀察,並落實約定。

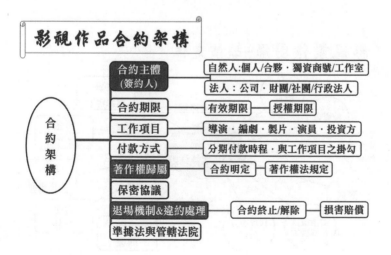

二、導演合約

（一）導演合約之簽訂時點

　　導演為影視作品的靈魂人物，製作公司通常會適時簽訂導演合約。但如欲聘請知名導演拍攝影集，而資金尚未到位，無法按期支付酬勞，製作公司是否應先與導演簽約？倘使未簽約，對於製作公司存在何種風險？此類主創團隊之簽約時點常令製作公司深感困擾。由於製作公司與導演之合約內容，常與製作公司及第三方之合約內容產生連動影響性，包括製作公司和投資人之投資合約、公部門之補助合約、OTT平台之授權發行合約、代理發行公司之發行合約等，都一定程度與導演合約內容具有關聯性。

　　因此，為確保製作公司之權益，同時也保障導演預定之工作檔期，使其盡早確定期程；縱使資金尚未到位，製作公司仍應把握時機，先與導演簽訂合作備忘錄、意向書（Memorandum Of Understanding，簡稱 MOU），約定俟資金到位後，雙方負有簽訂

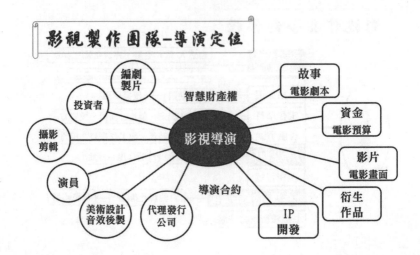

正式導演合約之義務。如屆期資金未到位，導演 MOU 效力自動終止，無須簽訂正式合約，但如導演工作已然進行，仍應支付相應之酬勞；或雙方另行協商後續合作方式，確保影片拍攝計畫持續進行。

（二）導演之「工作內容」

導演主導電影製作之整體工作規劃，於影視製作的各階段有其不同之工作項目。在「籌備期」，制訂電影製作的整體計畫、前期企劃資料研究、分鏡設計、拍攝規劃、劇組遴選（例如演員選角、美術、攝影）、場景勘察等；「拍攝期」，主控電影整體拍攝、與攝影師及演員溝通、執行實景拍攝、設定後製方向（含特效、剪接、配樂等）；「後製期」，指導與監督整體影像後製工作、確立配樂方向與製作、剪輯控管影片呈現之內容、藝術性及品質；「宣傳期」，配合影片上映發行、參加影展行銷宣傳。

除了上述的工作項目外，對於導演的工作義務，是否包含某些特定具體內容，影視實務上有時也存在渾沌不明的灰色地方，以下列舉分析之：

1. 協助募資？

導演有無「協助募資」之義務？由於台灣影視實務上，許多投資者屬意導演過去的表現成績及其聲譽，倘使導演能領軍出席製作公司的募資活動，解說劇情故事和拍攝計畫，將會提升投資者參與之意願，增加投資的成功可能性。不過，現行導演合約多未約定此項義務。若製作公司期待合約中明訂導演參與募資協助，亦須視導演參與程度之深淺，約定相應之費用或報酬請求。

2. 拍攝期間得否兼職工作？

導演於拍片期間是否可以「兼職工作」？擔任其他影片之導演或是演員角色？通常製作公司希望導演參與影片拍攝時，能以最高

之注意義務投入。不過,有時影片拍攝所跨越的時程很長,或因故中止拍攝,時隔多日始重新啟動;如果一概禁止導演在拍攝期間不得兼差,製作公司又未按期支付報酬,對於導演之生計可能會有重大影響。面對「兼差」與否之問題,宜於合約中清楚約定,以彈性化方式處理。倘使嗣後發生未能預期之情事變更,雙方可以簽署「補充協議書」因應。

3. 劇本修改義務?

台灣不少編劇同時兼導演拍攝影劇,而導演亦不乏存在具有撰寫劇本能力者,無論同一影視作品,導演本身兼編劇,抑或編劇與導演為不同人,由於導演須將文字落實為影像,對於劇本的詮釋與呈現可能有別於編劇之想像。此際,導演是否有權利更改劇本內容?或者導演是否有修改劇本的義務,以使畫面、劇情更流暢呈現?倘使導演與製作公司雙方皆有共識,宜將內容置入合約中。實務上曾發生合約明定導演負有修改劇本之義務,但由於劇本內容不佳,編劇無力修改,製作公司轉而要求導演大幅修訂,幾乎重寫劇本,實已超出導演的職責,導演可以拒絕,並無違約之虞;或可請求另定劇本授權合約,同時商議新的酬勞[4]。

4. 工作內容之變更?

導演應完成之工作成果內容及具體工作項目應以合約明訂之,若在簽約後,由製作公司之人員以口頭要求導演增加完成工作內容,有無法律上之拘束力?導演可否拒絕或應履行完成?實務上曾發生類似爭議。製作公司與導演最初書面簽約內容,僅要求導演完成 60 分鐘之電影版本。嗣後,製作公司口頭向導演告知,需更改

4　實務上曾發生導演被迫大幅修改電視劇本,甚至以其過往得獎劇本取代原不堪使用之劇本,只為保住擔任導演之機會,但事後導演差點提供全新劇本,卻又丟失了導演的職位。詳請參閱黃秀蘭,如何面對合約,印刻出版社,2019 年 3 月出版,頁 184 至 188。

製作成 30 分鐘及 90 分鐘兩個電影版本，並允諾額外給予相應報酬，但未以書面記錄。製作公司並另以 30 分鐘及 90 分鐘兩個電影版本內容，接受影視平台的合作要約，雙方簽訂投資委製合約。此際，導演有無同時完成兩個電影版本之義務？兩個電影版本是否屬於導演合約之工作範圍？導演可否追加支付報酬之請求？

　　雖然製作公司與導演之口頭約定在法律上有效，但由於未作成書面條款，倘使日後導演否認有完成兩個電影版本的義務，製作公司將難以舉證；導演如願意攝製兩個電影版本，事後向製作公司要求相應之報酬，倘遭拒絕，亦難以提出合約依據。因此，宜將口頭約定之內容具體載明於合約中，或另訂補充協議，課以導演須完成兩個電影版本之工作義務，而製作公司需支付相應報酬之義務，對於雙方而言，皆屬明確且有保障。

（三）導演之「工作期間」

　　導演合約通常需約定合約期間或工作期間。「工作期間」之約定，合約中應明定工作起訖日期、工作天數及時數等，不宜只約定「至電影拍攝完畢為止」，否則恐有導致導演工作無限延長之情形。同時，慮及影片拍攝時程，工作期間宜約定「一定之年限」，以免導演遭受長時間束縛。倘使工作期間屆滿，但拍攝工作尚未完成，此時應由雙方協商延長工作期間、支付衍生費用（酬金、損害賠償……）等，另訂補充協議或變更原合約。例示參考條文如下：

■導演之工作內容與期間　　（甲方：電影公司　乙方：導演）

1. 乙方保證並承諾自簽署本合約之日起，須以最高之注意義務及品質為甲方執行本片導演之工作，其工作內容包括但不限於提出對本片及劇本完整闡述、創作概念、影片風格定位，提供各組工作上所需之執行概念並推動各組順利運作（包括

> 但不限於演員、場景、攝影、燈光、美術道具、造型設計、音樂、特效、剪輯等），促使本片能在甲方既定的預算內，以最完整方式呈現本片。
>
> 2. 本合約自雙方簽署之日起生效，至本片正式拷貝完成為止，並以三年為限。惟如因非可歸責於乙方之事由，致未能如期完成全部拍攝製作作業，乙方應繼續提供其服務並履行本合約之義務，直至本片拍攝製作完成為止。如因可歸責於乙方之事由，致未能如期完成全部拍攝製作作業，甲方有權決定，乙方應繼續提供其服務並履行本合約之義務，直至本片拍攝完成為止，或本合約於三年期滿即告終止，甲方並得另聘他人繼續完成本片，乙方絕無異議。

（四）導演的「權利」與「決定權限」

1. 影片之視聽著作權

關於導演是否享有影片著作權，需檢視導演合約是否明文約定。目前台灣影視產業實務上，通常約定由製作公司單獨享有影片著作權，或製作公司與其指定之第三方（例如投資公司）共同取得影片之視聽著作財產權，以利後續之影片發行及 IP 開發等多元應用。但此種情形，導演仍享有著作人格權，故電影海報、劇照等仍須標示導演姓名。因此雙方通常於合約定明：「導演除署名權外，同意不行使著作人格權。」[5]

雖然導演共有電影之視聽著作財產權確實少見，但某些導演由於過去卓著的成績表現，而具有一定的談判籌碼，向製作公司要求共享視聽著作權亦屬可行，或以影片之實績要求日後 IP 開發及改

5　關於導演的署名權爭議在國內曾經引發訴訟，詳請參閱黃秀蘭，正義是你想的那樣嗎？「紀錄片導演的愛與怨」，印刻出版社，2019 年 5 月初版，頁 271 以下。

作之收益分潤權，例示參考條文如下：

■著作權共有　　　　　　（甲方：電影公司　乙方：導演）
乙方在合約期間內為甲方拍攝製作完成之影片及相關產品，由甲、乙雙方共同擁有一切權益，包括但不限於全世界電影、電視、錄影帶、數位影音、互動電影、互動電視、網際網路媒體、及過去現在將來所發明播放、播送及播映之媒體或媒介等智慧財產權，及其所衍生之任何產品之所有權益。

■影片改作分潤權
　　　　　　（甲方：投資方　乙方：電影公司　丙方：導演）
乙方及投資人（含甲方）有權於本電影首次發生收益之日起至本電影首輪戲院下映後屆滿五年之期間參與本電影收益分配。在前項 5 年收益分配期間屆滿後，本電影改作授權淨收益應由甲、乙、丙三方依 40%、40%、20% 之比例分配之。

2. 影片之利用範圍與限制

　　影視實務上，針對影片著作權約定歸屬於製作公司享有外，通常亦會針對導演可利用影片之範圍進一步約定。由於製作公司擔心導演若另外創作題材相近之影視作品，可能成為競爭作品，不利於原影之推廣，或將降低其市場利益，因此在導演合約中訂定影片利用之限制條款。但導演如欲將影片及相關素材為個人作品集之呈現使用，利於日後之提案與募資合作，亦可要求製作公司授權使用，例示參考條文如下：

■**影片題材或角色利用之限制** （甲方：製作公司　乙方：導演）
非經甲方事前書面同意，乙方及乙方成員不得藉本劇之題材與
人物另作其他有償或無償之用途，包括但不限於：以本劇為題
材、人物、形象為主題之音樂錄影帶、商業性質廣告、短劇演
出、商業性質之平面廣告等，否則視同侵害甲方著作權或損害
商業利益。

■**導演可將影片列入作品集**
乙方及乙方成員得將本劇相關內容劇本段落、影像片段、大
綱、劇照、預告片等永久無償作為其所屬公司實績或個人作品
集之非營利用途。

3. 影片「最終決定權」（Final Cut）

影片之最後決定權限（Final Cut），究竟應由導演或製作公司
享有？在電影製作過程雙方常有拉鋸，尚無定論。製作公司投注鉅
額資金，必然主張其享有最後決定權，以掌控影片之成敗；而導演
認為，藝術創作精神才是影片真正之核心價值所在，應由其享有最
後決定權。

影視合約宜明訂「影片最後決定權人」，避免影片製作陷入僵局

導演作為拍攝影片之關鍵人物，應當最瞭解作品內涵與精神，
由導演享有最後決定權，始能確保影片之藝術價值。不過，有論者
從實務經驗說明，電影導演如兼編劇，應尊重其詮釋權；但如團隊
合作的影集，劇組群策群力，並非導演獨力完成，應由製作公司拍
板定案。

雙方如何取得平衡，並將達成之共識，落實於合約條文中，以
避免後續爭議滋生，國內、外的影視團隊都仍在調適學習中。磨合

成功者，影片相得益彰；協調不順者，輕則訴對簿公堂，例如中國
大陸電影《殺戒》導演違約求償案。重則可能賠上人命，據聞中國
電影《大象席地而坐》導演胡波生前其所拍攝製作長達 4 小時的影
片，曾被製作公司要求大幅縮短，在事業與感情生活不順遂之壓力
下，竟在 2018 年自絕於人世，令人遺憾。以下透過電影《殺戒》
及《大象席地而坐》爭議案之析述，說明電影最終決定權之重要性，
以及權利之消長帶給影片之影響。

(1) 電影《殺戒》

影視投資公司可否重剪新版影片並公開上映？

電影《殺戒》總導演為章曙祥（又名章家瑞），拍攝期間總導
演與投資方意見扞格，製作後期雙方關係近乎決裂，投資方最後揚
棄導演剪輯的版本，重剪新版影片並公開上映，並將章曙祥導演署
名「前期總導演」，拒付酬金尾款，導演憤而提告[6]。中國大陸江
蘇法院合議庭認為《殺戒》導演合約既載明：「乙方（原告導演）
作為該片總導演，對該片的藝術創作具有其最終的決定權」，表示
導演對影片內容有最終決定權，投資方不可自行變更或剪輯影片內
容[7]，因而判決被告（投資方）敗訴。

導演合約已載明導演對藝術創作有最終決定權，投資公司無權重剪

被告上訴後，二審法官更進一步釐清導演合約的關鍵條文約定：
「總導演同意向所有投資方負責」，並不等同於「投資方享有影片
終剪權」，總導演只要完成影片的拍攝製作、剪輯完妥，並保證其
應當達到的藝術水準，即表示已對投資方負責。故維持原判，支持
導演訴求，判定被告真慧影業公司應支付尾款酬勞人民幣 20 萬元，

6　章家瑞起訴《殺戒》導演：她毀了這部電影，揚子晚報，2013 年 6 月 3 日。
7　參照江蘇省南京市中級人民法院（2013）甯知民初字第 164 號民事判決。

並將導演姓名與「總導演」的職銜以獨立字幕標示於電影片頭[8]。

（2）電影《大象席地而坐》

藝術創作與商業映演需求之拉鋸，何人有權拍板定案？

2018 年金馬獎最佳劇情片、最佳改編劇本之電影《大象席地而坐》，頒獎典禮上出現創作者胡波英年早逝，由母親自頒獎人李安導演手中代領獎項之場景[9]。在此部影片之製作期間，導演胡波與冬春影業公司曾就影片長度見解分歧，產生激烈爭執，導演胡波認為四小時之電影版本始符合其創作理念，而電影公司基於影片發行之市場考量，要求導演胡波剪輯成兩小時之電影版本，導致電影導演之藝術創作自由與電影公司之商業需求形成角力，拉扯不已。兩者究竟孰輕孰重[10]，需要溝通論證，進而在合約中明確約定，才不致於發生爭議之際，懸而未決；或權利傾斜，逕由特定的一方獨斷獨行，造成憾事。

製作公司與導演皆可享有影片最後決定權，例示兩種參考條文如後：

■影視製作公司（甲方）享有影片最後決定權

乙方（導演）應於本合約期間提供本片創作內容的指導，但本片之企劃、影片內容、剪輯方向、搭配演出人員之安排等事宜，由甲方擁有最終核定權，乙方不得異議。

8　參照江蘇省高級人民法院（2014）蘇知民終字第 0185 號民事判決。

9　參閱國家文化記憶庫，《大象席地而坐》榮獲金馬獎最佳劇情片。

10　電影拍完後，製片方和導演起了嚴重的意見衝突。媒體報導，胡波曾經被威脅「隨時都可以換導演」，甚至不讓他署名為導演。剪輯階段，導演胡波早已決定，這部電影是由一場戲一個長鏡頭串連而成，四小時長度是必然的結果，但製片方認為這對市場挑戰太大，堅持讓他剪成兩小時片長的版本。胡波欲向冬春影業要回四小時的版本，但對方開價 350 萬人民幣。最後，冬春影業更直接要求解除導演聘用合同，意即剝奪胡波導演之執導、剪輯、版權的權利。參閱曾芷筠，【人物】金馬獎入圍青年導演胡波之死，他是誰？為何自縊？鏡週刊，2019 年 1 月 11 日。

■電影導演享有影片最後決定權

電影導演、電影公司或其他第三方（例如：投資方、廣告商、贊助商）針對本片之拍攝、剪輯內容，如有意見不一致，應由電影公司主導安排各方進行溝通；若未能達成共識，導演與電影公司雙方同意，應尊重本片創作自由與藝術性之展現，在不影響本片主要內容（包含電影規格、劇情）之前提下，應以導演之意見為優先；電影公司應依據導演之意見，與其他第三方協商處理。

至於導演與演員之間也可能產生影像拍攝或劇情表達意見齟齬之情形，通常由導演作成最後決定。但如有資深演員堅持其所飾演之角色不得變動，或重大變動須經其同意，而與製作公司或導演無法繼續合作，亦須於合約明定解決方案，例示參考條文如下：

乙方（經紀公司）及乙方藝人確認甲方（製作公司）有權就本電影風格和劇情內容的所有創作及藝術事項作出最後決定，包括但不限於本電影的劇本、架構基調、演員表現和最後剪輯，並對本電影的推廣或商業開發等所有事項享有最終決定權。

如最終決定劇本對乙方藝人飾演的角色有重大變動（包含角色戲份、人物設定、性格走向、人物互動關係等），甲方需在3日內通過書面形式及時告知乙方該重大變動，並獲得乙方及乙方藝人同意後方執行，否則乙方藝人有權拒絕演出，且不視為違約；或乙方有權單方解除或終止本合約。

倘使認為應由製作公司或導演掌控演員結構、角色分配與劇情走向，演員應尊重導演之指揮執導權，全力配合演出，則上述條文可調整如下：

> 如最終決定劇本對乙方藝人飾演的角色有重大變動（包含角色
> 戲份、人物設定、性格走向、人物互動關係等），甲方需在3
> 日內通過書面形式及時告知乙方該重大變動，並聽取乙方及乙
> 方藝人之意見，但乙方藝人應予配合，不得拒絕演出，否則視
> 為違約；甲方有權解除或終止本合約，並更換演員，乙方就甲
> 方之損害應負賠償責任。

4. 廣告商品之「置入性行銷」決定權

　　影視產業長期缺乏拍攝資金，不少電影導演尋求廠商贊助資
金，交換的代價是讓廠商的產品置入影片內容。倘使置入拍攝手法
高明、不著痕跡，劇組不僅取得資金，更可節省部分拍攝道具之成
本，廠商也透過演員與置入產品之互動及影片發行，使產品之曝光
度提升，達到宣傳效果，形成雙贏。例如2022年「76號原子」製
作的台劇《違反校規的跳投》黑松沙士品牌置入性行銷 [11]，即為成
功案例。

　　不過，倘使置入性行銷之廣告產品過多，畫面處理不當，或偏
離劇情，置入拍攝手法低劣，抑或廠商不當介入影片拍攝，將嚴重
影響影片之原始創作精神，使得藝術片變成大型商業廣告，喪失藝
術價值，無奈又遺憾。2017年《深夜食堂》中國版的影片中酸菜、
泡麵的品牌外觀所占畫面過大，即遭人詬病，破壞美感，導致宣傳
反效果 [12]；而2021年韓劇《黑道律師文森佐》，亦因置入商品手法
拙劣，引發觀眾不滿，男主角宋仲基甚至親上火線致歉 [13]。

　　導演主控電影整體拍攝，是否理應由其享有置入性行銷的決定
權，決定拍攝的廣告內容、方式、次數、長度以及場景決定，以期

11　參閱劉慧茹，受疫情影響《違反校規的跳投》延檔至7月，Yahoo新聞，2020年4月11日。

12　參閱中版《深夜食堂》失原著精髓 遭酸加長版泡麵廣告，2017年6月14日，自由時報。

13　參閱陳昱均，中國置入性行銷太超過 宋仲基一肩扛下霸氣這樣回應，Yahoo新聞，2021年5月4日。

維持畫面品質？而演員直接與商品互動呈現，其演技與置入性商品的呈現好壞，與市場反應有直接關聯性，是否應讓演員也有參與置入性商品的決定權？現行影視實務上，通常仍由製作公司享有最終置入性行銷決定權，導演與演員僅負擔行銷配合之義務，對於商品置入行銷設計方式並無置喙之餘地。例示參考條文約定如後下：

> 甲方（製作公司）就本片所提供之置入商品，乙方（導演）應配合於本片中使用露出，以免滋生贊助廠商問題。

5. 導演分紅機制

　　我國影視產業實務上，導演合約中通常約定以一整筆固定之導演費作為工作報酬，導演領取特定金額之導演費後，對於後續所有電影發行收益，皆由製作公司收取、投資人參與分配，導演無權分潤。偶有製作公司願意在導演合約中制定主創團隊獎金條款，倘使電影上映後之票房成績亮眼、發行收入達到特定金額，導演及主創團隊即可分得特定比例之獎金。由於影視作品之成敗與發行收益難以事前預估，但製作公司及投資人必須先行投入動輒數千萬元或上億的鉅額製作費，致使電影導演與製作公司因市場反應在未定之天，簽約時無法先行談定影片收益分紅之合作條件，因此導演獎金或分潤制度在國內尚屬少見。

　　然而，導演分紅機制在國際上及好萊塢影視產業已行之有年，例如電影《瘋狂麥斯：憤怒道》導演分紅訴訟案，2012 年導演喬治米勒及華納兄弟娛樂公司合作拍攝電影《瘋狂斯：憤怒道》，雙方簽署製作合約，並約定：「扣除特定成本後之最終成本若在 1.57 億美元以內，導演可獲分紅 700 萬美元」。2015 年電影完成並順利上映，但華納公司卻以預算超支為由，拒絕支付導演分紅。2017 年導

演憤而向澳洲新南威爾斯法院提告，法院並裁定雙方暫時不得拍攝電影續集。原告導演喬治米勒主張，影片拍攝成本原來符合預算，但被告公司臨時介入刪減新增劇情更改結局，徒增人力、金錢、時間成本，致使預算超支至 1.85 億美元，被告公司應獨立負擔超支金額，並支付導演分紅。面對激烈的法庭攻防，被告華納兄弟公司則辯稱，原告拍攝延宕且超支金額未經核准，不符導演分紅之條件。且製作合約約定電影規格為 100 分鐘、PG13 級（輔導級），原告卻拍成 120 分鐘、R 級（限制級），構成違約。嗣原告導演於 2019 年受訪時表示此爭議似乎將塵埃落定，也已經開始構思電影之續作 14，2022 年導演再次受訪表示即將開拍續作即前傳電影《芙莉歐莎》15，據聞導演與華納公司雙方可能達成和解協議而撤回訴訟，因此導演始能展開電影續集之製作。

我國知名導演蔡明亮曾於 2019 年受訪表示，其從拍攝創作第一部電影《青少年哪吒》（1992 年上映），開始與製作公司簽約時，即堅持要求分紅，此部影片迄今已逾 30 年，仍不時在國際上各個影展映演、銷售 DVD、BD 光碟，因此持續進帳影片收益分紅。即使中影公司嗣將影片權利轉讓第三方，由於第三方仍須遵守導演合約之分紅約定，導演分紅之權益受有保障 16。

國內已有部分製作公司嘗試與導演進行分潤之協議，例示參考條文如下：

14　參閱龍貓大王通信，官司塵埃落定！《瘋狂麥斯：憤怒道》續集終於有可能製作了？，2019 年 7 月 31 日；Yahoo Movies UK，George Miller says 'Mad Max: Fury Road' sequels are 'pretty clearly going to happen'：「"It was hard to get anyone's attention, so we went to litigation. The chaos has stabilized and it's become extremely positive as the dust seems to have settled after [the AT&T merger]."」，2019 年 7 月 27 日。

15　參閱 Yahoo 奇摩電影戲劇編輯部，導演親曝《瘋狂麥斯》前傳電影《芙莉歐莎》新進度：這是個橫跨 15 年的史詩故事，2022 年 5 月 19 日。

16　參閱鏡週刊，蔡明亮有遠見 27 年後還可以跟郭台強拿錢，2019 年 5 月 18 日。

導演合約　　　　　　　　（甲方：製作公司　乙方：導演）

1. 甲方同意若乙方已履行完成本合約所有之導演工作義務及負擔責任，本片發行後所產生淨利潤之 2% 分配予乙方作為獎金分紅，淨利潤係指甲方及投資人優先自本片之總收入回收投資額之餘額，並扣除行銷宣發成本後所得之淨利金額。（固定比例之約定方式）

2. 甲方同意自本片發行之日起算五年內，如本合約未提前終止或解除，乙方得享有本片分紅之權利。乙方實際分紅比例及分得金額將由甲方與全部出資人商議後，於主創團隊分紅總額 2 ～ 3.5% 之範圍內決定之，甲方應盡力為乙方爭取最佳分紅比例。（彈性比例之約定方式）

（五）導演合約之退場機制

1. 導演之變更與不可撤換條款

　　導演的核心工作與義務，即是指導、監督並完成電影整體之拍攝。實務上時有發生導演於拍攝期間突然遭製作公司以電影拍攝計畫變更為由而撤換；或被迫與其他導演共同執導，掛名雙導演，對導演之權益將造成相當大的衝擊，不僅影響到導演報酬收益外，更可能犧牲導演之署名權。為避免遺憾發生，必須事先在導演合約制定因應此種突發狀況之防禦條款，以保障導演之權利，免受不公平之剝奪。影視製作實務中，亦有導演及製作公司共同投資拍片之合作模式，若製作公司籌備多年，仍未募足資金，導致影片無法開拍，雙方應如何突破僵局？尤其在有文化部輔導金的交片壓力下，如何善後？最穩妥之作法，仍是透過合約明文約定雙方終止拍片之退場機制，包含公部門補助案之撤銷與否、影片半成品之權利歸屬、既有合約素材的讓渡與對價金額之支付等。倘使事先約定明確，未雨

綢繆，屆時雙方終止合作便不至於慌亂不安，而能理性面對，維持商誼，又能明確後續處理方式。為保障導演之權利，免受不公平之權益剝奪，合約應為相應約定，例示參考條文如下：「甲方（電影公司）如需更換或增加導演，應事先經乙方（導演）書面同意，但乙方如不同意甲方更換或增加導演，乙方得終止本合約，且無需負擔任何法律責任；倘因可歸責於甲方之事由造成者，甲方應付清乙方之導演酬金，並保留乙方影片署名權。」

反之，如電影公司憂心導演無預警辭職時，合約效力如何處理，亦須先有共識。例如媒體報導合作多年的台裔導演林詣彬在《玩命關頭10》開拍一週後，於 2022 年 4 月 27 日透過 IG 發出聲明，宣布辭去電影《玩命關頭10》導演工作，令各界錯愕不已[17]。面對此種情況，製作公司可事先在導演合約明文約定：「甲（電影公司）、乙（導演）雙方同意解除本合約，乙方須退還已受領之酬勞，甲方得與其他第三方合作本片。如乙方無故辭卸導演職務，除須退還已受領之酬勞外，並應就甲方之損害負賠償責任。」以資因應。

2. 合約終止或解除後──素材權利歸屬

通常製作公司與導演所簽訂之導演合約，雙方約定導演於工作期間內所產出與電影相關之所有內容之智慧財產權，皆歸屬於製作公司享有。倘使影片拍攝過程中，製作公司與導演達成協議，提前終止導演合約，此時，導演如認為電影並未拍攝完成，其在工作期間所拍攝之影像素材，製作公司不得繼續使用。此項主張是否合理？關涉導演可否使用工作期間所拍攝的影像素材內容。

由於導演與製作公司「終止」合約之法律效果，係「向後」發生效力；導演在終止日以前所創作之所有內容，仍受到導演合約效

17 電影「玩命關頭」系列，在中國稱為「速度與激情」，導演林詣彬執導了該系列第 3、4、5、6、9 集共五部，電影第 10 集突然宣布退出。參閱《速度與激情 10》導演辭職或給環球影業帶來巨大損失 每天燒百萬美元，電玩 01 網站，2022 年 4 月 29 日。

力之拘束，換言之，依據導演合約之約定，應由製作公司享有智慧財產權，導演無權使用該影像內容。若導演欲保留影像素材之智慧財產權，應以「解除」導演合約之方式處理之。如製作公司亦同意解除導演合約，導演合約自始無效，其法律效力「溯及於簽約時」發生，意即雙方回復宛如不曾存在任何契約關係之狀態。解約時，依據民法第 259 條規定，雙方負有「回復原狀」之義務，導演需返還已受領之全部報酬予製作公司，始可保留影像素材之智慧財產權，但影像中涉及其他著作（包含劇本、攝影、配樂、表演等，應另行處理）。

（六）影視導演訴訟案例

1. 中國電視劇《朱家花園》導演解約訴訟

中國 2007 年上映之電視劇《朱家花園》曾引發導演解約訴訟案。中瑞昊天、雲南民族電影製片廠聯合拍攝電視劇《朱家花園》，聘請魯曉威擔任總導演。魯曉威導演在開始緊湊工作後，由於健康惡化而無法繼續工作，因此與劇組商議住院治療。嗣後劇組寄發律師函予魯曉威單方解約，要求魯曉威退還相應款項，魯曉威導演不服向法院提起訴訟。

原告魯曉威主張，生病住院屬於「不可抗力」，起訴要求 2 家製片廠返還劇本策劃方案等，並賠償違約金人民幣 30 萬元。被告兩家製片廠提起反訴，原告僅交付 10 集劇本，另有 10 集未完成，要求返還已支付聘任金 23 萬元，並賠償 30 萬元。經法院審理後認定，原告魯曉威敗訴。其理由在於原告魯曉威在拍攝過程中，對其身體狀況及工作強度非常清楚，卻未及時通知劇組，因此不能將疾病作為不可抗力之事由。原告魯曉威在合同期間內未交齊劇本，構成違約。另外，法院審酌被告製片廠未依合同為魯曉威購買人身意外傷害保險，屬於違約。雙方均應向對方支付 30 萬元違約金，該

金額可以抵銷。原告魯曉威尚有一半劇本未完成，應返還製片廠預付款 20 萬元，同時應返還三萬餘元的訂金[18]。

2. 台劇《腦波少女》更換導演違約案——補助金合約解除

影視劇組獲取政府補助後，若是恣意更換導演，可能違反公部門補助合約，需要返還已受領補助金，2020 年在台灣上映之偶像劇《腦波小姐》（原劇名為《鬼氣少女》）即發生過此類爭議。

麗象影業有限公司（以下稱「麗象影業」）依據「中華民國 106 年度旗艦型連續劇製作補助要點」（下稱補助要點），提出《鬼氣少女》企劃書，向文化部影視及流行音樂產業局（以下簡稱影視局）申請補助，經核定補助新台幣 3,800 萬元，雙方於 106 年 9 月 1 日簽訂「106 年度補助製作《鬼氣少女》旗艦型連續劇契約書（下稱補助契約）」，導演為于○中、張○瑞。嗣後麗象影業以東森電視改變投資意願為由，向影視局申請履約展延 6 個月，雙方並於 107 年 5 月 1 日修訂補助契約。麗象影業更於 107 年 8 月 23 日與新導演江○宏簽約，由其擔任《腦波小姐》戲劇之導演。

107 年 10 月 25 日，麗象影業旋而向影視局申請「變更導演」等工作團隊項目，主張因東森電視公司撤資屬於「非可歸責於導演之事由」，致影響導演于○中、張○瑞拍攝檔期。影視局採取評選委員之建議，以麗象影業未依補助要點及補助契約約定而自行變更導演為由，於 108 年 1 月 4 日發函廢止《鬼氣少女》補助金受領資格，並解除合約。麗象影業不服影視局廢止處分，提起訴願遭文化部決定駁回，提起行政訴訟後亦收到敗訴判決[19]。而影視局於 108 年提起行政訴訟，請求麗象影業返還已受領補助金 1520 萬元[20]。

經台北高等行政法院審理後認定，影視局勝訴，麗象影業需返

18　李罡，因病解約被索賠 30 萬元 名導魯曉威拍劇倒賠錢，北京青年報／搜狐娛樂，2008 年 11 月 25 日。

19　原告即麗象影業之訴駁回，參照台北高等行政法 10 年度訴字 135 號判決；原告提起上訴，亦遭駁回，參照最高行政法院 109 年度上字第 894 號判決。

20　腦波小姐違約變更導演劇名 文化部追討 1520 萬補助金勝訴，中央通訊社，2022 年 10 月 2 日。

還已受領補助金 1520 萬元，判決理由如下 [21]：

1. 導演等工作團隊為申請案及契約重要之點，劇組如欲變更，應依補助要點第 10 點第 1 款及補助契約第 2 條第 2 款、第 3 款之規定獲影視局同意並修正契約後，始得由變更後之導演等工作團隊執行。

2. 被告擅自變更導演等工作團隊進行拍攝，有未依核定企劃書製作節目情事，影視局因而依補助要點第 12 點第 1 項第 2 款第 1 目及補助契約第 6 條第 2 款第 1 目規定，廢止其原授予之補助資格及解除系爭契約，並請求劇組公司返還已受領之補助款 1,520 萬元，及依法應給付之法定遲延利息，自無違誤。

製作公司不服影視局廢止處分之法律救濟

製作公司	107.10 申請變更導演	影視局 原處分機關	文化部 上級機關	高等行政法院	最高行政法院
		廢止製作公司之補助金資格（行政處分）	駁回訴願（訴願決定）	駁回原告之訴（影視局處分合法） 判決	維持原審判決 製作公司敗訴 判決
		製作公司收到處分書送達 30 日內，向影視局上級機關提起訴願。	製作公司不服訴願決定，於決定書送達 2 個月內提起行政訴訟。	製作公司不服高等行政法院判決，提起上訴。	全案定讞

21　參照台北高等行政法院 110 年度訴字第 1471 號判決。

三、演員合約 [22]

（一）演員之權利內容

演員之權利，包含表演著作權、肖像權及姓名權，具有經濟價值，舉凡廣告代言、專輯唱片、戲劇、音樂錄音帶、商演等，莫不為演員帶來高知名度與經濟利益。肖像權屬於民法人格權規範之內容，隸屬於每一個自然人，不得轉讓他人，演員僅需將肖像授權經紀公司代理授權第三方（包括製作公司、廣告商）使用，即可達到利用目的。至於演員表演之著作財產權，具有經濟效益，可以轉讓他人，製作公司慮及影視作品發行及未來 IP 開發等利用之彈性，通常須取得演員之表演著作財產權。

關於「肖像權」之保護利益，向來皆認定其屬於單純之精神利益，但隨著社會的演進，肖像權具有一定程度之經濟利益，已逐漸被法院所肯認。例如最高法院 104 年度台上字第 1407 號民事判決即指出：「按傳統人格權係以人格為內容之權利，以體現人之尊嚴及價值的『精神利益』為其保護客體，該精神利益不能以金錢計算，不具財產權之性質，固有一身專屬性，而不得讓與及繼承。然隨社會變動、科技進步、傳播事業發達、企業競爭激烈，常見利用姓名、肖像等人格特徵於商業活動，產生一定之經濟效益，該人格特徵已非單純享有精神利益，實際上亦有其『經濟利益』，而具財產權之性質，應受保障 [23]。」

22 關於中國的演員合約及各項權利義務，詳請參閱王軍、司若主編，中國影視法律實務與商務寶典，中國電影出版社，2017 年 4 月第 1 版，頁 141-148。

23 參照最高法院 104 年度台上字第 1407 號民事判決。

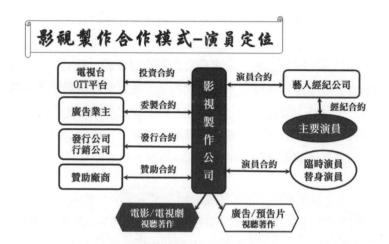

（二）演員合約之簽約主體與授權範圍

1. 演員合約之簽約主體

　　影視製作公司欲聘請藝人擔任電影男女主角，應與藝人或經紀公司簽訂演員合約？關於演員合約之簽約主體，實務上通常由「藝人經紀公司」代理簽訂，演員本人無需出面簽約。藉由經紀公司出面代表演員洽商合作條件、酬勞金額、拍攝期間、影片分潤及其他特殊合約條款，為演員爭取最大利益及保障權益，此即經紀公司發揮其專業能力之優勢。

　　不過，由經紀公司出面簽署演員合約，演員與經紀公司之演藝經紀合約是否有瑕疵存在，極易引起製作公司之擔憂。倘使演藝經紀合約屆滿或終止，然而演員合約卻尚未屆期或執行完畢，此時藝人須否繼續履行演員合約義務，易生爭議。面對此種情形，實務上通常在演員合約中明定條文如下：「乙方（經紀公司）、乙方藝人（演員）間法律關係如日後有變更或終止者，皆不影響本合約之履行內容及方式；乙方、乙方藝人不得將其內部關係之限制或特別約定對抗甲方（電影公司）。倘使乙方與乙方藝人之經紀合約於本演員合

約有效期間屆滿或提前終止，乙方藝人仍應履行本演員合約之所有義務。」

製作公司同時要求藝人於演員合約中共同署名，載明「乙方藝人簽名表示承諾遵守及履行本合約義務」，始可保障電影公司拍攝影片時，不受藝人經紀糾紛之影響。面對演員之演藝經紀合約屆期或提前終止，製作公司亦可要求演員承接經紀公司於演員合約中之所有權利義務，並簽署轉讓同意書或協議書，參考條文例示如下：

> 1. 甲（電影公司）、乙（藝人經紀公司）、丙（藝人）三方均同意，自本協議書成立之日起，乙方對於甲方之本契約權利義務均轉讓予丙方，由丙方作為本契約之權利義務人，乙方無需再就本契約享受任何權利或負擔任何義務。
> 2. 由丙方自行對甲方負責，自本協議書簽訂之日起，履行合約與乙方無涉，乙方不負履約責任。

2. 演員之授權使用範圍

經紀公司代理演員出面簽署演員合約，宜就演員之權利，包含姓名權、肖像權、表演著作權等，明確約定其使用範圍。除了授權使用範圍之正面表列外，亦可就禁止製作公司（含投資方與贊助商）使用之情形作成約定，以避免爭議產生。以下例示演員之授權範圍參考條文：

> ■演員肖像授權範圍（甲方：電影公司　乙方：演藝經紀公司）
> 1. 可使用於本片拍攝與宣傳：
> 　　乙方藝人參加本電影演出，該演員之表演著作權及其他權利

均屬甲方所有，但其表演著作署名權、肖像權、姓名權則由乙方及藝人保留，藝人肖像與姓名僅授權甲方於本電影及其宣傳用途。

2. **可使用於本片周邊商品：**

甲方得將乙方演員於本劇中之影像、造型、劇照、聲音、姓名及演出等，使用於本劇周邊商品之發行販售及宣傳。

3. **不可使用於本片衍生著作、第三方品牌宣傳：**

(1) 若甲方欲使用演員之肖像、聲音、名字於本片影音產品以外之衍生產品，包括電影書、攝影集、公仔人像模型等，甲方應事先取得乙方同意，經雙方協商合作細節、抽成比例，另立協議定之。

(2) 甲方不得將含有乙方藝人肖像的劇照、片段等全部或分割作為第三方（含贊助商或投資者）品牌的宣傳使用或任何商業行為，否則乙方及乙方藝人有權追究甲方之違約責任。

4. 本合約如經解除或可歸責於甲方之情事而終止，甲方應立即停止使用任何涉及乙方藝人肖像之內容（包含藝人參與本劇已拍攝之內容及宣傳素材等），並將已使用的內容下架。

從製作公司之角度來看，倘使製作公司提供含有演員肖像之電影劇照予出版社製作出版劇照書，是否需取得經紀公司之同意？出版社欲將含有演員肖像之電影劇照提供予 OTT 平台贊助商，製作網路文宣、聯名商品，是否受演員合約之拘束？此涉及到「演員合約」、「出版合約」及「經紀合約」彼此授權效力之關聯性。製作公司得否使用演員肖像於影片，或授權出版社作為劇照書封面之用途，需檢視經紀公司所授權肖像之使用範圍而定，製作公司若考量到影片 IP 之開發，即應爭取「最大化」授權。

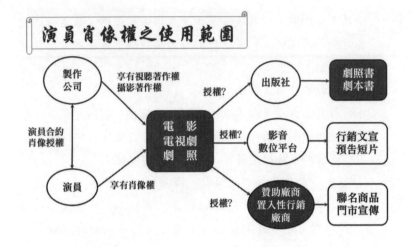

（三）演員之權利與義務

1. 表演著作權歸屬

　　演員之表演著作財產權歸屬，實務上通常會約定由製作公司所享有，或是嗣後由演員以轉讓方式予製作公司，以利於製作公司發行影視作品及後續 IP 開發。不過，演員就表演著作之署名權仍可與製作公司約定[24]，例示參考條文如后：「影片之拍攝、宣傳至發佈或播映，甲方（製作公司）保證該演員的名字在銀幕上以『女主角』之署名，並以獨立單卡形式居於所有演員之前的首張單卡。」

2. 演員之片酬與影片分潤

　　台灣影視產業針對演員、主創團隊票房分潤機制約定並不常見。在國外，演員除了片酬外，已有票房分潤之約定。例如 2019 年上映之《復仇者聯盟：終局之戰》，演員小勞勃道尼（Robert

24　依照著作權法第 12 條出資聘人之規定，製作公司享有表演著作財產權，演員仍為著作人，因此得主張著作人格權，即包含姓名表示權（署名權）。

John Downey Jr）因簽訂簽訂「票房分潤」合約，可獲得《復仇者聯盟：終局之戰》27.7 億美元電影票房 8% 的分潤，約 5000 萬美金的分紅 [25]。

　　台灣就演員分潤機制，可透過合約具體訂之，依照不同之收入來源，包括影片發行收益（院線票房收入、OTT／影音光碟收入）、置入性行銷、贊助收入、衍生／聯名／周邊商品收入，分別約定演員享有影視作品收入淨收益之特定比例，作為演員獎金或分紅，對於演員更有鼓勵的誘因與動力。例示參考條文例示如下：「當本片院線票房（含全球範圍票房）收入達新台幣壹億以上時，甲方（製作公司）同意提撥演出獎金予乙方（女主角）。獎金計算方式：台灣區域票房收入超過壹億以後之淨額提撥 1%；海外院線票房則採扣除宣傳發行成本之後，其發行盈餘提撥 1%。」

3. 演員拒演之權利與配合演出之界線

　　演員對於劇組的要求，是否都應一概配合演出，而無拒絕的權利？

（1）吻戲或露點鏡頭

　　倘使劇組臨時加入「劇本內容以外」之強吻或露點鏡頭，演員是否有權拒演？若演員在攝影棚接受指示勉強拍完強吻鏡頭，事後可否禁止劇組使用該片段？這些皆為台灣影劇實務上曾發生的問題。

　　倘使演員事前確認之劇本內容已有吻戲，表示演員已同意拍攝吻戲，劇組臨時追加其他吻戲，依演員合約之演出服從義務，演員不得拒演。不過，假使原始劇本全部內容並無吻戲或床戲，劇組現場臨時增加吻戲及床戲，應事先徵得演員同意。如未經演員同意直

25　《復仇者聯盟 4》在台灣之片名為《復仇者聯盟：終局之戰》。參閱 fortran，片酬只是小錢！《復仇者聯盟 4》票房總結 27 億美金　小勞勃道尼的抽成是這個天文數字！Juksy 網站，2019 年 7 月 14 日。

接拍攝接吻鏡頭，超出演員合約之演出範圍，演員得拒演或事後禁止劇組使用該影片畫面，亦不構成違約。

（2）品牌置入之配合義務

品牌置入劇情如與演員既有代言衝突，演員有權拒絕配合演出

製作公司為品牌置入劇情，要求演員演出飲用特定品牌之食物或飲料，演員是否得以拒演？應視該品牌置入劇情與演員代言是否發生衝突而定。倘使兩者未發生衝突，演員不得拒絕執行行銷置入之演出；反之，演員可以拒絕食用置入性商品，以避免違反代言合約。為避免爭議，劇組與廠商簽署置入性行銷合約時，必須仔細審閱，同步核對演員合約，始能避免置入條文使用劇照與演員合約限制發生牴觸。同時演員代言合約之產品或服務項目，藝人經紀公司亦應事前提交製作公司作為演員合約附件，才能主張藝人排除該項演出。

例示參考條文如下：

> **演員合約**　　　　（甲方：製作公司　乙方：藝人經紀公司）
>
> 1. 甲方所提供之道具、飾品服裝、食物等（包含贊助或置入廠商提供者），乙方藝人應配合於本電影及其相關之宣傳花絮、影音中使用露出。乙方應於簽約前及拍攝期間檢附證明，詳列乙方藝人無法配合之代言競品廠商名單及或產品／服務，以免滋生贊助廠商衝突的情事。
> 2. 如甲方因劇情需要而與乙方無法配合之廠商合作，甲方應事先告知乙方，由雙方協商解決方案。

> 3. 甲方如有違反前述條款致乙方及乙方藝人違反與第三人之合
> 約而需向第三人賠償時，乙方得向甲方請求損害賠償，但如
> 乙方未事前告知乙方代言之廠商及應排除之競品，且乙方於
> 拍攝時並未拒絕甲方者，甲方不負任何賠償責任。

　　實務上較常遇到的問題，逢及影劇節目爆紅，贊助商或投資方欲利用演員的名氣推廣商品，於是要求使用電影海報、劇照作為聯名商品，盡力宣傳；此時務必同步檢視比對贊助合約及演員合約之授權範圍，以免發生侵權或違約事件。

（3）韓劇《鬼怪》雪濃湯置入行銷之訴訟案

　　關於置入性行銷商品是否由特定演員來完成呈現，韓國法院曾發生過韓劇《鬼怪》雪濃湯置入行銷之訴訟案。韓國雪濃湯連鎖店「韓村」與韓劇《鬼怪》製作公司於2016年10月簽訂置入行銷合約，合約條文約定《鬼怪》須展示雪濃湯店面和產品，男主角孔劉需品嘗雪濃湯，雙方約定權利金4億韓元，廣告商拍攝前已依約支付訂金2.8億韓元。事後廣告商發現影片中孔劉沒有喝湯，而是男配角喝雪濃湯，廣告商認為若不是由男主角孔劉喝湯，宣傳效益大減，此則置入廣告不值得4億韓元的價值，故拒付尾款。《鬼怪》製作公司於2017年4月起訴請求廣告商支付尾款。經韓國法院審理後判定，《鬼怪》製作公司勝訴，廣告商須支付尾款。法官認為製作公司已履行合約中所有內容，包括顯示品牌商標，並未違約；倘若劇集要完全滿足廣告商強要植入廣告產品，會破壞整體劇情，不但有可能致令電視劇無法通過審查，觀眾投入度亦將下降[26]。

26　楊慈茵，孔劉沒喝雪濃湯《鬼怪》劇組險賠1200萬，TVBS新聞網，2019年5月3日。

不過，本文認為韓國法院作成《鬼怪》製作公司未違約之判決結果，是否合法妥適，值得進一步斟酌。製作公司既然與廣告商簽約明定，由男主角孔劉需品嘗雪濃湯，而《鬼怪》劇組僅拍攝男配角喝湯，男主角與男配角之知名度、感染力皆不同，對於廣告商之宣傳效益必然有深淺程度之不同影響，此時廣告商可以考慮請求減少尾款之作法，應較為公平。

4. 演員之補拍義務

演員合約中需載明演員之工作義務，例如讀本、定裝、排戲、課程訓練、試拍、開鏡記者會及角色實習安排等。實務上常見劇組要求演員無償協助補拍，或直接在合約中明訂演員之「合理補拍義務」。倘使補拍原因可歸責於演員，例如演員演出時未依導演指示走位，或古裝劇卻持手機，導致服裝道具穿幫，演員即有義務無償配合補拍，不得另請求追加酬勞。但如補拍原因係由製作公司或劇組造成，例如導演事後修改劇本，或配合置入性行銷增加場景，則應支付額外酬勞予補拍之演員，始屬合理。

5. 演員形象維持義務

演員合約中經常出現「形象維持義務條款」，其主要在約束演員應維持良好形象，不得有違法或歧視言論、言行失當或其他違反公序良俗之行為，進而導致電影公司商業利益受影響，否則需賠償因此所生之損害。

2016 年 6 月 27 日中國網友質疑演員戴立忍具有台獨傾向，而抵制其主演之電影《沒有別的愛》上映，電影公司於 7 月 15 日宣布撤換演員戴立忍，製作公司可否據此向演員求償[27]？又如 2022年 3 月 28 日美國演員威爾・史密斯在奧斯卡頒獎典禮上掌摑主

27　趙薇這次攤上事了，更換男主演戴立忍，網友能消氣？每日頭條，2016 年 7 月 16 日。

持人克里斯・洛克後，遭美國演藝學院懲處禁止參加奧斯卡活動十年。媒體報導 Netflix 預計由威爾・史密斯演出之電影《Fastand Loose》，在巴掌事件後暫時擱置；索尼原已提供電影《絕地戰警》40 頁劇本予威爾・史密斯，亦可能喊卡 [28]。假設 Netflix，索尼影業已與演員簽約，可否以掌摑涉及暴力事件為由，提出解約求償？此類涉及有無違反演員形象維持義務，需要檢視演員合約加以判斷。

英國演員強尼・戴普（Johnny Depp）因英國太陽報刊登其對前妻家暴之報導，而對報社提告誹謗。法院於 2020 年 11 月 2 日宣判強尼・戴普敗訴，認定報導內容屬實。由於其可能違反演員形象維持義務，隨後華納兄弟影業要求強尼・戴普辭演電影《怪獸與牠們的產地 3》反派巫師葛林・戴華德的角色。但此案比較特別的是，由於演員合約中包含「Pay-to-Play」特別條款，意即不管電影有沒有拍成，或是角色被其他演員所取代的話，依然能獲得全額酬勞。因此即使電影取消或被換角，強尼・戴普仍可獲得全額之演出酬勞 [29]。

演員爆發性醜聞，影響影視作品之製作及發行收益

近年全球 #MeToo 事件延燒，在台灣隨著《人選之人——造浪者》影集之熱播，也相繼爆發性醜聞事件，成為各界重視與關注之焦點 [30]，頻頻引發影視產業的製作公司與演員、劇組人員、電視台間之法律糾紛及合約爭議，包括拍攝製作中或已完成之影視作品，如因主創團隊、演員、劇組人員任一方發生性騷擾、性侵害等醜聞

28　威爾・史密斯怒甩巴掌前還大笑？為何不是出拳？網友解密，聯合新聞網，2022 年 3 月 28 日；祝潤霖，威爾・史密斯遭好萊塢片商切割 Netflix、索尼新片齊喊卡，中時新聞網，2022 年 4 月 3 日。

29　Catherine，拍一場戲後被迫辭演！強尼・戴普《怪獸 3》全額 8 位數美金片酬照樣入袋，Drama Queen 電視迷，2020 年 11 月 10 日。

30　英國廣播公司 BBC 日前以「Taiwan sees MeToo wave of after Netflix show」為題，點出台劇《人選之人——造浪者》成為這波 #MeToo 運動的關鍵角色，詳請參閱 Netflix 劇集掀台灣 #MeToo 狂潮　卻淪「內地禁片」陸網民：真諷刺，香港 01，2023 年 7 月 1 日；徐筱晴，不能算了！《人選之人》掀台灣 #MeToo 浪潮　CNN：恐影響總統大選，今日新聞 NOWNEWS，2023 年 6 月 12 日。

366_ 影視著作權 **與** 合約談判策略

事件，製作公司因而被迫停拍、換角、重拍，或電視台需緊急停播、下架影片，皆可能產生形象受損及鉅額損失。此際製作公司及電視台應如何向發生性醜聞事件的主創團隊、演員、劇組人員進行求償？可否單方面啟動解約程序？種種棘手的問題亟待釐析。

　　為避免事發後衝擊過大，製作公司近期對於演員合約中之形象維持條款增訂下述更嚴格之條件：

> ■形象維持條款
>
> 　　　　（甲方：製作公司／電視台　　乙方：經紀公司／藝人）
>
> 乙方及乙方藝人保證應以簽約時之最佳狀況履行本合約所定演出內容，並承諾於本合約期間至本電影於台灣地區首播完畢後5年內，乙方與乙方藝人應維持良好公眾形象，不為任何違反法令、公序良俗之行為，乙方、乙方藝人如有下列情形：（1）因涉「性平事件」等重大負面形象行為或涉其他違法犯罪而被依法處罰遭羈押或起訴時；（2）因涉「性平事件」或公開其不當言論或政治立場進而影響本電影攝製或本電影於全世界各國家地區銷售、發行時，甲方除得逕行換角、解除或終止本合約外，亦有權要求乙方於甲方發出通知後15日內返還因演出本電影所收取之全部演出費用，並賠償相當於乙方所收取之全部演出費用金額之懲罰性違約金。甲方並有權刪除或修改乙方藝人已經拍攝的內容（包括但不限於剪輯、潤飾或請其他演員重拍等），並不再為乙方藝人署名。

演員合約履行完成後始爆發性醜聞

　　製作單位如與發生性平事件之演員終止合作，已製作完成影片之著作權歸屬的問題，需視終止合作之處理方式進行判斷。如果演員合約「終止」，終止前之合約仍有效，已製作完成影片之著作權

歸屬應依合約約定，通常皆歸屬於製作單位。終止後合約消滅，雙方互相不負擔任何權利義務。但若演員合約「解除」，意指解除前之演員合約溯及自簽約時消滅，自始不生效力，雙方互負回復原狀之義務（民法第 259 條）。解約時已製作完成影片之著作權歸屬，應依演員合約訂之，或由雙方商議。

演員合約若無形象維持條款或退場機制，製作公司得依民法求償

如果演員合約漏未載明形象維持條款或退場機制條款，製作公司可引用民法相關條文為補充適用，請求解約及賠償。製作公司因演員爆發性醜聞，導致製作公司無法充分行使節目之視聽著作權，而受有下列損害範圍，包括：將影片自電視頻道／ OTT 平台下架、無法發行 DVD；不能再對外授權影片播映；影片之被授權者向製作公司要求負擔節目之瑕疵擔保責任或終止合約。製作公司可能請求損害賠償之範圍包含直接損害、間接損害、經濟上損失、名譽損害。

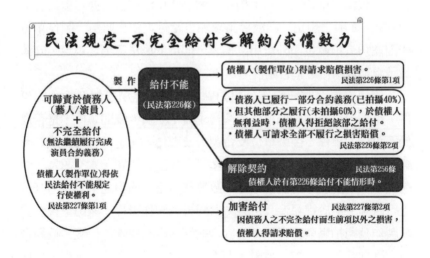

民法規定－不完全給付之解約／求償效力

製作

給付不能
（民法第226條）

可歸責於債務人
（藝人／演員）
＋
不完全給付
（無法繼續履行完成
演員合約義務）
＝
債權人（製作單位）得依
民法給付不能規定
行使權利。
民法第227條第1項

債權人（製作單位）得請求賠償損害。
民法第226條第1項

・債務人已履行一部分合約義務（已拍攝40%）
・但其他部分之履行（未拍攝60%），於債權人
　無利益時，債權人得拒絕該部之給付。
・債權人可請求全部不履行之損害賠償。
民法第226條第2項

解除契約　　民法第256條
債權人於有第226條給付不能情形時。

加害給付　　民法第227條第2項
因債務人之不完全給付而生前項以外之損害，
債權人得請求賠償。

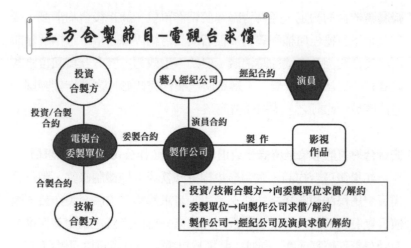

演員因性騷擾醜聞而無法演出（給付不能）或無法繼續完成演出（不完全給付），製作單位可主張債務人（演員）因性醜聞而無法繼續演出，依民法第226條給付不能及第227條不完全給付之規定，向演員請求損害賠償。製作單位並可依民法第256條解除演員合約。製作單位如因換角重拍產生額外費用之損害，亦可依民法第227條第2項之規定，向演員請求加害給付之損害賠償。製作單位如因換角重拍產生額外費用之損害，即可依民法第項之規定，向演員請求加害給付之損害賠償。

倘使電視台委託製作公司拍攝製作影片之演員爆發性醜聞事件，電視台可否向製作單位或演員求償？演員性醜聞事件，是否屬於不可抗力事件？委製單位及合製方及製作公司是否有權向演員及經紀公司求償並解約？實屬影視產業實務上之難題。本文認為，性醜聞事件不屬於不可抗力事件，故無法引用合約中之不可抗力條款進行處理。至於電視台及合製方共同投資製作影片，並由電視台委託製作公司拍攝製作影片，基於合約關係之相對性，投資／技術合製方應向電視台求償，電視台即委製單位應向製作公司求償，製作公司則可向經紀公司及演員求償。

6. 演員宣傳義務

電影發行期間，演員、導演、編劇等主創團隊需配合宣傳活動，尤其近年來國片努力宣傳，演員常需跟隨劇組南北奔波、隨片登台、映後座談。因此演員合約應載明演員宣傳義務，約定演員同意無償出席參加製作公司安排影片之各式宣傳活動，參考條文例示如下：

■宣傳義務　　　（甲方：製作公司　乙方：演藝經紀公司）

1. 乙方藝人同意參加甲方所安排與本片相關之國內外宣傳活動，且不得向甲方索取任何酬金（包括但不限於該影片之宣傳活動、電視節目宣傳、報章雜誌專訪、網路節目宣傳、電台宣傳等）。

2. 乙方同意於本片宣傳期間，盡力協調乙方藝人參加前項甲方所安排本片相關之台灣地區宣傳活動至少10場（包括首映會及記者會），若甲方需增加宣傳活動場次，應事先與乙方及乙方藝人協調檔期。

3. 因應本片之特殊宣傳手法（包括但不限於臉書直播），需事前予乙方知悉，甲、乙雙方取得共識後，始得為之。

4. 乙方藝人同意為本電影於各地區或平台之發行需求，無償配合甲方或甲方指定之人，於乙方官方社群網站（包括但不限於：Facebook、Instagram、LINE、微信、微博）等發布與本電影相關之宣傳貼文。

7. 影片競爭禁止義務

演員拍攝影視作品，表現出色，甚至獲獎肯定，必然吸引更多代言或演出之機會，然而在影視作品外溢效益之下，製作公司無從分享演員名利雙收之經濟利益，似有不公，為維護製作公司創造之

商業契機，在演員合約開始增訂影片競爭禁止條款，例示參考條文如下：

■ **競爭禁止條款** （甲方：製作公司　乙方：演藝經紀公司）

非經甲方事前書面同意，乙方及乙方藝人不得藉與本電影相同或類似之題材與人物做其他有償或無償之用途，包括但不限於：

以本電影或相同 / 類似之內容為題材、人物、形象為主題之音樂錄影帶、商業 / 公益性質廣告、短劇演出、商業 / 公益性質之平面廣告等，否則視同侵害甲方之著作權或商業權益，乙方及乙方藝人如因而獲取經濟收入，應全額歸屬甲方，並應賠償甲方之損失。

8. 演員違約案例

演員應盡其合約上之義務，否則需負擔違約賠償責任。例如合約要求演員之形象保持義務，倘使演員於合約期間爆出吸食毒品、#MeToo 性平事件、家暴等違法行為，即構成違約。例如近期韓國演員劉亞仁爆發吸毒事件，造成其於 Netflix 上多部準備上映之影集《終極對弈》、《Hi.5》、《末日愚者》受到嚴重影響。由於其違反演員合約，需負擔高額損害賠償[31]。

台灣演員許傑輝遭爆料過往之性騷擾行為，對其參與演出之戲劇及其他主持節目、活動等，皆產生佷大影響。許傑輝於 2023 年 6 月陸續發布道歉文、宣布退出演藝圈，台劇《我的婆婆怎麼那麼可愛2》一度宣布停拍、許傑輝換角[32]，劇組於 6 月 20 日宣布復拍，

31　參閱林坤緯，劉亞仁涉毒傳天價違約金　3作品喊卡「650億韓幣製作費恐泡湯」，2023年3月24日。
32　參閱陳唐蔵，許傑輝《婆婆2》被換角全數重拍！新「火寮一哥」是他，2023年6月20日。

許傑輝原演出「火寮一哥」角色戲分全部刪除，改由演員洪都拉斯取代重新拍攝演出，其他演員亦配合重拍。另部演出影集《地獄里長》僅保留關鍵戲分。

另外，演員無故拒絕參與演出，亦構成違約，但演員由於「出家」，臨時退出劇組之緣由，卻是極為特殊之案例。據報導指出，日本電影《小偷演員》在殺青前20天，女主角清水富美加突然決定出家，劇組被迫換角。清水富美加所拍大約一半的內容必須重演，損失高達數千萬元日幣，因為原本錄影廠棚已拆除的布景需重建，場地設備租借延長費用，共同演出者檔期調整賠償金。最後是由清水富美加所屬宗教團體委託律師進行對話，處理電影公司的損失賠償事宜[33]。

9. 啟動退場機制後之處理

合約終止後如何處理演員已完成或未完成之影片，酬金是否應退還？例示參考條文如下：

演員退場條款　（甲方：製作公司　乙方：演藝經紀公司）

1. 非因可歸責於乙方或乙方藝人之事由而終止本合約時，乙方藝人為本電影演出之工作若於本合約終止前已完成時，甲方仍應給付乙方全數費用，但不可抗力因素而終止本合約者，不在此限。

2. 若乙方藝人於本合約終止前僅完成部分之演出工作時，甲方仍應按乙方藝人完成其演出工作占總拍攝劇本之比例給付乙方費用；如因可歸責於乙方或乙方藝人事由而終止或解除本合約時，乙方除須賠償甲方損害外，亦需將已請領之酬金全數返還予甲方。

33 參閱日韓娛樂新聞速遞，石橋杏奈代清水富美加重拍《小偷演員》損失數千萬，每日頭條，2017年2月17日。

　　影視合約之主要內容需包含：工作項目、工作期間、權利歸屬、酬勞分潤、退場機制。導演與演員皆為電影的靈魂人物，其合約內容動見觀瞻。依商業慣例電影的所有著作權歸屬於影視製作公司，導演之戲劇著作權及演員的表演著作權需轉讓予製作公司。

　　依民法與著作權法規定，雖然口頭及書面形式，合約皆發生法律效力，但製作公司之口頭承諾，例如欲聘任導演於特定檔期拍攝影視作品，或分潤、共享影片權利等，倘使雙方未作成書面約定，日後將難以舉證。因此，宜將承諾內容具體載明於合約，若製作公司反悔即負違約責任，以保障導演權益。

　　導演或製作公司應由何人享有影片最後決定權，在實務運作常有拉鋸情形，甚至產生重大爭議。雙方應取得平衡，並將達成之共識落實於合約條文中，以避免後續爭訟滋生。如約定導演享有影片最後決定權，則影片劇情、長度、結局、剪輯版本由導演決定。

　　演員合約之簽約主體，實務上通常以「藝人經紀公司」代理簽署，演員本人無需出面簽約。由經紀公司出面代表演員洽商合作條件、酬勞金額、拍攝期間、影片分潤及其他特殊合約條款，為演員爭取最大利益及保障權益，演員委任經紀公司處理演藝事務，通常須轉讓表演著作權，但肖像權不可轉讓，僅可授權。製作公司與經紀公司簽訂演員合約，可要求藝人共同署名，承諾遵守及履行演員合約義務。

　　台灣影視產業針對演員、主創團隊票房分潤機制約定並不常見，但在國外，演員除了片酬外，亦有票房分潤之約定。台灣如擬推動演員分潤機制，可透過合約具體訂之，依照不同之收入來源，包括影片發行收益（院線票房收入、OTT／影音光碟收入）、置入性行銷、贊助收入、衍生／聯名／周邊商品收入，分別約定演員享有影視作品收入淨收益之特定比例，作為演員分紅或獎金給付，對於演員更有鼓勵的誘因與動力。導演合約加入導演對於影片共享視

聽著作權和分潤條件，將更優化主創團隊的工作條件，同時提升台灣影視製作的立基優勢。

第十一章
影視配樂製作之法律關係

　　影視配樂經常扮演畫龍點睛的重要角色，已成為電影與劇集不可或缺的元素，近年來更受到劇組與導演的高度重視，配樂授權機制日形重要。然而影視製作公司面對音樂產業精細的分工與成熟的商業模式，經常感到繁雜與陌生，除了肇因於尚未掌握配樂的著作結構和市場機制外，對於公播授權程序更是難以理解。何種配樂需經授權，何種歌曲可以自由使用？授權過程是否需同時取得音樂著作（詞曲）、錄音著作（CD）、視聽著作（MV）的授權？對於影視製作團隊似乎仍屬難題，不知從何著手，一旦處理不慎，易致侵權或違約，亟需釐清授權機制。

　　本章以「影視配樂製作之法律關係」為主軸，解說配樂授權之法律關係，並引用近期國內知名電影、電視劇配樂，剖析配樂製作流程和著作權歸屬，佐以音樂侵權案例，闡釋音樂原創性與侵權求償程序。

一、影視配樂製作與權利結構

（一）影視配樂之著作權

　　通常音樂作品之創作過程，是由作詞人填詞，作曲人譜曲，詞、曲可能均由同一人完成，也可能由相異之人各別創作，但無論何種情形，一首完整的歌曲，其中的詞、曲屬於各別獨立之「音樂著

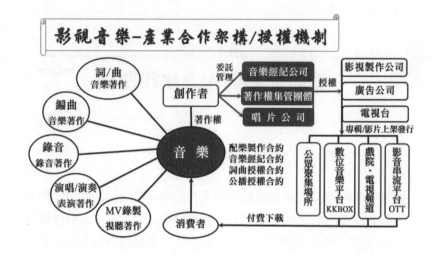

作」。詞曲藉由歌手演唱及樂手演奏呈現，屬於「表演著作」；再透過配樂師或錄音師錄製成錄音母帶及製作電影原聲帶，屬於「錄音著作」；倘使將配樂歌曲配上影像畫面製作成歌曲 MV，即構成「視聽著作」。

　　歌曲之「音樂著作」和「錄音著作」，其著作之內涵不同。所謂「音樂著作」，是指以聲音或旋律加以表現的著作，其為訴諸聽覺的藝術，包括樂曲、樂譜、歌詞等。以歌詞或樂譜為例，如果不以歌唱或彈奏的方式，讓觀眾透過聽覺去感知，其自身便與一般文字與線條圖像無異，這種需要利用聽覺感受才能完整展現創作者創作目的的藝術，將被畫分歸類為音樂著作。「錄音著作」則是附著於在 CD、黑膠等各類媒介物上的著作，歌手在錄音室錄製歌曲，錄製的內容即屬於錄音著作[1]。

　　音樂著作之保護年限為詞曲作者一生加上死亡後 50 年，而視聽著作、錄音著作、表演著作之保護存續期間，是以著作公開發表

1　參閱江鎬佑，你最愛的那首歌，總共包含了幾個著作？文化內容策進院，產業專題研究及調查報告，2021 年 8 月 31 日；什麼是音樂著作？什麼是錄音著作？經濟部智慧財產局，音樂授權 Q&A。

之時點起算 50 年 [2]。音樂著作與錄音著作除了著作內涵不同，其保護年限亦不同。

韋禮安新歌〈一直都在〉著作分析

項目＼分類	歌詞	歌曲	編曲	演唱	製作／發行
著作種類	音樂著作	音樂著作	音樂著作	表演著作	錄音著作
著作權人	林孝謙 OP：華納音樂、耀聲音樂 尖叫音樂工作室 SP：華納音樂、環球音樂出版	Jerry C 韋禮安	Jerry C	韋禮安	索尼音樂公司
保護年限	生存期間＋死亡後 50 年		50 年		50 年 2023.08.08 數位發行

（二）編曲者之音樂著作

　　歌曲之製作，除了原始之詞、曲創作者外，倘使加入「編曲者」為不同樂器演繹之編排，其所為之編曲是否受著作權法的保護即有疑義。由於編曲者係針對歌曲中同樣的旋律，以不同節奏的編排、搭配不同樂器的展現，賦予樂曲不同的感受和新的創意。依據著作權法之規定，屬於「就既有的創作加以改作」的創作形式，性質上為「改作」[3]。換言之，編曲者就原本的旋律之既有著作，加入不同樂器、音色，甚至節奏，成為另一個創作，展現編曲者的巧思，其改作所為之編曲為「衍生著作」，亦屬於音樂著作 [4]。

　　2022 年上映之電影《我吃了那男孩一整年的早餐》，影片主題

2　著作權法第 34 條第 1 項規定：「攝影、視聽、錄音及表演之著作財產權存續至著作公開發表後五十年。」

3　著作權法第 3 條第 1 項第 11 款規定：「改作：指以翻譯、『編曲』、改寫、拍攝影片或其他方法就原著作另為創作。」

4　參閱江鎬佑（同註 1）；經濟部智慧財產局 101 年 7 月 3 日慧著字第 10100055940 號令函解釋。

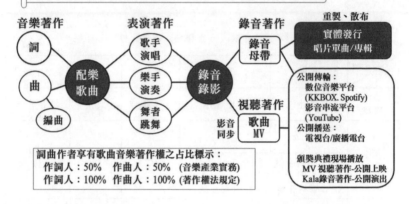

曲〈想知道你在想什麼〉獲得金馬獎最佳原創電影歌曲，由歌手周興哲所演唱，該主題曲之「歌詞」為周興哲、吳易緯共同創作，周興哲譜曲，並由袁偉翔進行編曲[5]。2023年由愛奇藝國際站推出的台灣原創劇集《不良執念清除師》，主題曲〈痛苦擁抱〉之編曲者為張少瑜和紀冠宇[6]。編曲人將原旋律重新編曲、加入新創意等改作後所產生之衍生著作，亦屬音樂著作，由編曲人享有衍生著作權，音樂界之商業慣例幾乎皆由編曲人將其著作權讓與音樂公司。

（三）音樂著作（詞、曲）之權利占比

詞曲係各自獨立之音樂著作，歌曲權利占比應註記「詞曲各100%」

音樂實務上，就詞、曲作者享有歌曲音樂著作權占比，經常載明為作詞人50%、作曲人50%，以至於詞、曲之利用，需要同時取得授權，無法分別授權獨立使用，已成為音樂產業慣例。然而，從著作權法之角度解析，詞、曲各為獨立之音樂著作，各自享有

5　參閱 Eric 周興哲〈想知道你在想什麼〉單曲介紹，銀河網路電台。
6　參閱 Ozone 痛苦擁抱（Painful Hug）Official MV—華劇《不良執念清除師》主題曲，YouTube。

100% 的音樂著作權，音樂經紀公司基於往昔詞曲經常比附創作、同時利用，而將詞、曲權利占比註記各為 50%、50%，極易使外界誤會，以為詞曲一體，屬於同一著作，相互連動影響或需同時授權，徒增音樂授權之財務負擔及困擾。實務上時而發生利用人僅需使用歌詞或歌曲製作電影配樂，但卻被音樂經紀公司要求，必須同時授權，詞曲不得分開使用，造成利用人的授權手續繁瑣和授權金額增加。

時至今日，詞曲利用方式趨於多元，作詞、作曲經常分別創作，足堪獨立使用、分別授權，傳統權利占比之註記方式顯與著作權法之規定不符，自不得作為詞曲必須同時授權的理由。尤其電影配樂經常僅需旋律襯托，毋庸歌詞同步呈現，然而影視製作公司或劇組請求單獨利用詞或曲，卻遭音樂經紀公司拒絕，強要連同歌詞一併授權，支付雙倍授權金，實令電影導演深感不公，甚至被迫放棄歌曲之使用，間接影響詞曲之流通，音樂產業此種陋習宜予導正[7]。

二、音樂歌曲之管理權限與市場運作機制

（一）詞曲作者委託「音樂經紀公司」管理「音樂著作」

在音樂產業實務上，由於詞曲運用漸趨多元，音樂著作之供應鏈結構日益複雜。著作權人（詞曲作者）為專注於音樂創作，無暇親自管理，亦乏專業資源，處理各式詞曲轉授權之簽約收費等繁瑣程序，故多以「專屬授權」方式，委由音樂經紀公司代為處理，專業負責音樂授權相關事務，包括洽商授權條件、簽約、收取授權金及結算支付版稅收入，例如詞曲作者吳青峰專屬授權環球音樂出版股份有限公司經紀代理其所有音樂著作[8]。

7　參閱黃秀蘭，影視音樂之授權關係，智慧財產月刊 292 期，112 年 4 月，頁 89。
8　參閱黃秀蘭（同註 7），頁 76。

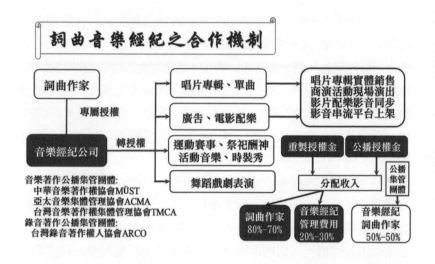

（二）公開傳輸、公開播送、公開演出權由「著作權集體管理團體」管理

在國內音樂產業界，音樂經紀公司會將音樂著作之「公開傳輸權」、「公開播送權」、「公開演出權」（業界俗稱三公權利），另行專屬授權予音樂著作權集體管理團體（實務上簡稱為「集管團體」，例如 MÜST 社團法人中華音樂著作權協會）代為管理，行之有年，形成音樂產業之既定制度。

實務上之所以把三公權利授權由集管團體代為管理，主要是音樂市場上對於「公開傳輸權」、「公開播送權」、「公開演出權」，具有大量需求，倘使利用人皆各別洽詢音樂經紀公司，將造成音樂經紀公司與利用人高度的成本負擔。為了便利音樂著作權人及音樂使用人雙方行使其權利與義務，透過著作權集管團體進行集中授權，統一收費與分配收益。此外，面對權利糾紛訴訟，集管團體在專屬授權範圍內，並可採取法律訴訟途徑，以保障音樂著作權人的權益[9]。

　　唱片公司出資灌錄唱片專輯，將音樂歌曲錄製成「錄音著作」時，常見透過合約約定以唱片公司為錄音著作權人，唱片公司則另將錄音著作之公開傳輸權、公開播送權、公開演出權授權錄音著作權集管團體（例如 ARCO 社團法人台灣錄音著作權人協會）代為管理[10]。

　　簡言之，音樂著作權人（詞曲作者）將音樂著作專屬授權予「音樂經紀公司」代為管理，音樂經紀公司再將公開傳輸權、公開播送權、公開演出權等「三公權利」授權予集管團體代為管理；錄音著作權人同樣將公播權利授予集管團體代為管理[11]。關於音樂歌曲所包含之著作類型、著作權人及管理權人，整理如下圖。

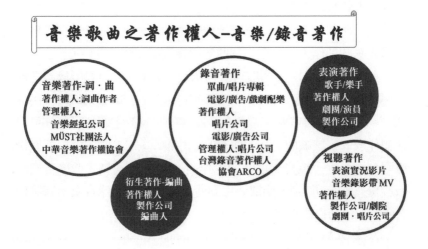

音樂歌曲之著作權人－音樂/錄音著作

音樂著作-詞·曲
著作權人:詞曲作者
管理權人:
音樂經紀公司
MÜST社團法人
中華音樂著作權協會

錄音著作
單曲/唱片專輯
電影/廣告/戲劇配樂
著作權人
唱片公司
電影/廣告公司
管理權人:唱片公司
台灣錄音著作權人
協會ARCO

表演著作
歌手/樂手
著作權人
劇團/演員
製作公司

衍生著作-編曲
著作權人
製作公司
編曲人

視聽著作
表演實況影片
音樂錄影帶 MV
著作權人
製作公司/劇院
劇團·唱片公司

9　參閱環球音樂出版股份有限公司總經理馬麗華之訪談內容，詳參何佳娜，詞曲版權大解密（下），音樂霸網站，2018 年 8 月 17 日；MÜST 社團法人中華音樂著作權協會簡介。

10　錄音著作之具體授權內容為：公開播送權、公開演出報酬請求權、為公開演出目的之必要重製權、公開傳輸權及為公開傳輸之必要重製權等。參閱 ARCO 社團法人台灣錄音著作權人協會之協會章程。

11　音樂著作與錄音著作之集管團體整合查詢，參閱經濟部智慧財產局網站；音樂／錄音著作查詢。

（三）音樂產業上 OP、SP 之意涵

音樂專輯中標示的 OP、SP 所代表意涵，常遭誤解。所謂 OP（Original Publisher），指原始發行音樂或專輯的公司，可以理解為原詞、曲著作權（管理）公司。OP 公司代表所屬的詞曲作者管理其創作的詞曲著作權，執行與被授權方談判議價、版稅代收分配發放、維護法律權益等等的工作。而所謂 SP（Sub Publisher），指的是代理詞曲著作權（管理）公司，OP 公司授權 SP 公司進行音樂著作權之管理，乃是因為 OP 公司與詞曲作者有藝人或經紀之合約關係，或因有些業務涉及跨國及區域之差異不同，藉由授權 SP 公司之管理，使其在特定區域與領域內發揮自身的優勢，以對音樂著作權為最大效益之管理[12]。

詞、曲創作者本身如未將歌曲轉讓他人或交由 OP 公司管理，利用人應向創作人本身取得詞曲使用權利；如歌曲交由 OP 公司管理，利用人應向 OP 公司取得使用權利；如 OP 公司將所擁有之歌曲轉委託 SP 公司代為管理，那麼利用人即須向 SP 公司取得使用權利[13]。例如電影《我吃了那男孩一整年的早餐》主題曲〈想知道你在想什麼〉，該歌曲之詞、曲 OP 公司為「星空飛騰國際娛樂股份有限公司」、「植光土壤音創工作室」；SP 公司為「環球音樂出版股份有限公司」[14]，如欲使用詞曲，可直接向環球音樂出版股份有限公司洽商授權事宜。

音樂專輯上經常出現 OA（Original Author）、OC（Original Composer），分別指的是音樂著作之詞、曲作者；而改編「詞」之作者為 SA（Sub Author），改編「曲」之作者為 SC（Sub Composer）[15]。

12　參閱 GOODSENSE 好感度音樂有限公司部落格，什麼是 OP、SP？，2019 年 8 月。

13　參閱環球音樂出版股份有限公司總經理馬麗華之訪談內容，詳參何佳娜，詞曲版權公司大解析（上）。

14　參閱 Eric 周興哲〈想知道你在想什麼〉單曲介紹（同註 5）。

15　參閱 Hornpub，音樂版權筆記①：歌詞裡的 OP、SP 都是什麼意思？人人焦點，2022 年 1 月 17 日。

（四）音樂著作、錄音著作之公播授權主體

倘使活動主辦方欲舉辦演唱會、音樂會、發表會、展覽會等，由於主辦單位上開活動涉及音樂著作之公開演出，因此，需取得「公開演出權」之授權。主辦方就該權利應向音樂著作之集管團體洽詢，目前台灣音樂著作之集管團體主要有三個單位，分別為「MÜST 社團法人中華音樂著作權協會」、「ACMA 社團法人亞太音樂集體管理協會」及「TMCA 社團法人台灣音樂著作權集體管理協會」[16]。

倘使主辦方尚規劃將演唱會、音樂會演出之過程製作光碟等媒介物，並將該光碟等媒介物販售或免費提供外界者，則須另行獲得「重製」及「散布」之授權。由於國內音樂著作權人之重製權與散布權均保留自己手中或音樂經紀公司處理，並未將之交由著作權集體管理團體管理，故授權手續較為複雜，必須向詞曲著作權人本人或代理之音樂出版、「音樂經紀公司」洽談授權。而利用人如果無法查知所欲利用著作之授權資訊，可向「台北市音樂著作權代理人協會（MPA）」查詢[17]。

音樂著作與錄音著作之權利二者並存，故如主辦方是直接使用唱片公司所發行之唱片或 CD 來播放歌曲，必須同時獲得音樂著作財產權及錄音著作財產權人之授權，缺一不可。主辦方使用錄音著作為公開演出，應洽詢錄音著作之集管團體，目前共計有「ARCO 社團法人台灣錄音著作權人協會」及「RPAT 社團法人中華有聲出版錄音著作權管理協會」[18]。

16　參照經濟部智慧財產局，著作授權管道資訊。
17　參照智財局資訊（同註 16）。
18　參照智財局資訊（同註 16）。

三、影視配樂之使用態樣與授權實務

（一）影視製作過程中使用音樂的態樣

1. 演員於劇中演唱歌曲

　　演員於劇中演唱歌曲是否需取得授權？實務上常滋疑義。以2023 年上映之台劇《人選之人》為例，角色張亞靜（王淨飾）在劇中扮演海龜「清唱」張惠妹歌曲〈聽海〉，需取得何項權利之授權？

　　由於劇中角色張亞靜於記者會上以歌唱方式，向現場公眾傳達著作內容，涉及音樂著作詞、曲之「公開演出[19]」利用行為，因此，需取得〈聽海〉詞、曲之公開演出權授權。劇組使用該清唱作為劇中內容，嗣後上傳至網路串流平台 Netflix 播映，另涉及「重製」及「公開傳輸」之利用行為，亦應取得〈聽海〉著作財產權人或其所加入之著作權集管團體授權[20]。由於在劇中張亞靜清唱〈聽海〉，因未使用唱片公司之錄音著作，即無需向唱片公司取得錄音著作權之授權[21]。

　　《人選之人》劇中角色陳家競在 KTV 演唱動力火車歌曲〈不甘心不放手〉，需取得音樂著作（詞、曲）、錄音著作之公開演出權，嗣後在 Netflix 播映該內容畫面，需同時取得「重製」及「公開傳輸」。另影集同時拍攝 KTV 場景包含歌曲 MV 影像畫面，由於所使用的影像畫面清晰且比例不低，無法主張合理使用，因此，劇組亦應取得 MV 視聽著作之重製權、公開播送權及公開傳輸權；實際上製作公司皆已合法取得授權。

19　著作權法第 3 條第 1 項第 9 款：「公開演出：指……歌唱、彈奏樂器或其他方法向現場之公眾傳達著作內容。」；參照智慧財產法院 106 年度刑智上易字第 38 號刑事判決：「業者舉辦演唱會、見面會等相關活動，倘活動有以現場演唱之方法，向現場聽眾傳達音樂著作內容之行為，自屬於以公開演出方法利用著作之行為」。

20　參照經濟部智慧財產局，110 年 4 月 26 日電子郵件 1100426b 令函解釋。

21　參照經濟部智慧財產局，109 年 4 月 8 日電子郵件 1090408c 令函解釋。

演唱流行歌曲之公播授權

權利 著作	重製權 （演唱／上傳）	公開播送權（電視） 公開傳輸權（OTT 平台）
音樂著作 （詞、曲）	音樂經紀公司	著作權集管團體 MÜST
錄音著作	唱片公司	著作權集管團體 ARCO
視聽著作 （音樂 MV）	唱片公司	著作權集管團體 ARCO

2. 音樂詞曲取樣（Sampling）

近來「詞曲取樣」（Sampling）之創作形式逐漸受到重視，以 2000 年孫燕姿所演唱之歌曲〈天黑黑〉為例，其「詞曲」片段取樣於台灣閩南語歌謠〈天黑黑〉。盧廣仲於 2022 年進一步翻唱孫燕姿之經典歌曲〈天黑黑〉，作為台灣影集《台灣犯罪故事》之主題曲[22]。「音樂取樣」屬於重製或改作？是否需經原詞曲著作權人之授權？皆為重要之實務問題，值得探討。

閩南語歌謠〈天黑黑〉，其歌詞源自於台灣童謠（公共財），由鄉土民謠作曲家林福裕（1931-2004）[23]，根據閩南話唸謠譜寫歌曲（作曲），並由「幸福合唱團」於 1960 年代首唱，錄製成唱片[24]。新歌擷取舊歌之歌詞、旋律特定長度，使用在新歌曲中，屬於「重製」行為，固然需取得舊歌詞曲作者之授權及支付授權金。但孫燕姿之歌曲〈天黑黑〉，取樣使用舊歌曲〈天黑黑〉童謠（公共財）的兩句歌詞與旋律，並加以重新作曲、編曲[25]，加上全新創作之歌詞，因此，無需取得舊歌音樂著作的改編授權。

22 參閱添翼音樂 Youtube 頻道，盧廣仲 Crowd Lu【天黑黑 Cloudy Day】Official Music Video（台灣犯罪故事 戲劇主題曲），2022 年 11 月 25 日。

23 參閱林福裕介紹，國立傳統藝術中心台灣音樂館典藏。

24 參閱台灣長雲樂集部落格，樂曲介紹—天黑黑（台灣童謠），2014 年 8 月 5 日。

25 參閱孫燕姿歌曲〈天黑黑〉，Myusic。

　　歌手徐佳瑩於 2009 年演唱發行之歌曲〈身騎白馬〉，亦屬「詞曲取樣」的適例，該首歌曲取樣自 2007 年發行之電音歌仔戲《我身騎白馬》，而電音歌仔戲則取樣自台灣歌仔戲《薛平貴》中，著名古詞（公共財）段落「我身騎白馬走三關，改換素衣回中原；放下西涼無人管，一心只想王寶釧 26。」近期華研歌手林愷倫於 2022 年創作單曲〈Kiss Me〉，以「給我一個吻，可以不可以」作為新歌旋律，取樣自歌手張露於 1952 年演唱經典老歌〈給我一個吻〉，同樣屬於音樂取樣之創作形式 27。又如：張信哲演唱〈永恆的印記〉取樣張艾嘉在 1986 年執導的電影同名主題曲〈最愛〉，原作曲人李宗盛、新歌作曲人陳忠義共列為〈永恆的印記〉作曲人，音樂著作權占比為李宗盛 10%：陳忠義 90%。此類之取樣使用，原則上需依實際取樣的數量（旋律長度或歌詞字數），訂出新歌的詞曲音樂著作比例及授權金，但有些歌曲由於被取樣（擷取）的詞曲作家要求占比高達 100% 或 90%，依此比例分配授權金，如雙方達成共識，實屬特例。

　　歌曲取樣經典案例為歌手杜德偉於 2004 年演唱發行之暢銷歌曲〈脫掉〉，採用取樣之創作模式，該歌曲取樣韓國饒舌團體 DJ.DOC 於 2000 年演唱發行之歌曲〈Run To You〉，而韓國歌曲〈Run To You〉之背景旋律，則取樣使用德國波尼 M. 合唱團於 1976 年發行歌曲〈Daddy Cool〉中反覆出現的特定幾段音節旋律。由於台灣歌曲〈脫掉〉之歌詞並非改編自韓國歌詞及德國歌詞，無需取得授權；然而台灣歌曲〈脫掉〉改編韓國歌曲〈Run To You〉，需另取得德國歌曲〈Daddy Cool〉特定幾段音節旋律之授權 28。杜德偉〈脫掉〉雖僅使用知名歌曲〈Daddy Cool〉片段的節奏，作曲人卻要求

26　參閱徐佳瑩〈身騎白馬〉：薛平貴與王寶釧的愛情故事，每日頭條，2019 年 2 月 21 日。

27　參閱 LINE MUSIC 主題精選，你沒有聽錯，這個似曾相似的旋律～那些取樣老歌的話題新作必須知道！2022 年 7 月 21 日。

28　參閱〈脫掉〉歌曲介紹，KKBOX 平台。

新曲百分之百的音樂著作權，新歌的作曲者只領編曲費，歌曲權利占比為零，其權利占比殊異於商業慣例。

音樂著作之詞曲取樣時，關於音樂著作權各式組合與權利占比，不一而足，基於契約自由原則，尊重創作者各方之決議，可由當事人自由約定，約定比例如下：（1）原作曲人 x%、新作曲人 x%；（2）原作曲人 100%、新作曲人 0%；（3）原作曲人 0%、新作曲人 100%。可從以上三種約款中擇一約定[29]。

3. 使用公共財之音樂

製作公司使用保護年限已屆滿之著作（公共財）為電影配樂插曲，固然無需取得授權，不過，由於著作權法採取「屬地主義」，影片完成後若欲在外國巡迴放映，或是上架 OTT 影音串流平台，則須特別注意各國音樂著作之保護年限規定，以避免侵權風險。

根據配樂使用地區著作權法之規定，判斷音樂著作是否成為公共財

例如電影公司欲請演員在劇中演唱歌曲〈望春風〉、〈意難忘〉作為配樂插曲，並於電影完成後將在歐洲、日本等外國巡迴放映。探究歌曲〈望春風〉[30]，作詞人李臨秋（1909-1979）[31]，作曲人鄧雨賢（1906-1944）[32]；歌曲〈意難忘〉[33]，作詞人慎芝（1928-1988），作曲人佐佐木俊一（1907-1957）。由於著作權法採取屬地主義，倘使影片僅在台灣放映，依台灣的著作權法規定，作者過世後 50 年詞曲音樂著作即成為公共財，任何人皆可使用，無須取得授權及支付權利金。〈望春風〉、〈意難忘〉歌「詞」之音樂著作尚在保護

29　參閱黃秀蘭，2022 高雄流行音樂中心法律課程隨堂筆記【音樂創作與智慧財產權】，蘭天律師官網｜主題文章｜著作權演講，2022 年 8 月 4 日。

30　1933 年，24 歲的李臨秋將〈望春風〉的歌詞交給 27 歲的鄧雨賢譜曲，參閱百年傳唱四月望雨，〈望春風〉歌曲介紹。

31　參閱李臨秋介紹，台灣流行音樂維基館。

32　參閱鄧雨賢介紹，台灣流行音樂維基館。

33　參閱歌曲〈意難忘〉介紹，台北愛樂文教基金會網站。

年限內,劇組需取得授權,但「曲」之音樂著作保護年限已屆滿,成為公共財,無需授權。

倘使影片將在日本或歐盟放映,由於依日本或歐盟的著作權法,須於作者過世後 70 年歌曲才成為公共財,故劇組仍需向〈意難忘〉作曲者佐佐木俊一之繼承人或其音樂經紀公司,取得「曲」之音樂著作使用授權,始符合歐盟、日本著作權法之規定。

台東阿美族原住民郭英男夫婦演唱而享譽國際的〈歡樂飲酒歌〉,其歌曲旋律傳唱多年,已成為公共財,但在豐年祭慶典中部落民眾一起合唱,領唱的長老郭英男歷年陸續變更其中旋律與唱腔、改編部分音符,依著作權法之規定,改編者(郭英男)享有編曲之著作權[34]。但因原住民音樂流傳久遠,歌曲旋律多已成為公共財,著作權法顯然難以保障原住民的音樂、圖騰、祭儀等文化藝術,因此立法院於 96 年制定「原住民族傳統智慧創作保護條例」、104年「原住民族傳統智慧創作保護實施辦法」,建立原住民族傳統智慧創作專用權申請制度,藉此保護原住民之傳統文化成果。阿美族大馬蘭地區部落於 106 年就「sapilitemoh to nani riyaray a kapot no sefi a radiw(馬蘭阿美飲酒歡樂歌)」提出專用權之申請,經原住民族委員會審核通過後於 107 年公告,由整個大馬蘭地區部落共同享有〈歡樂飲酒歌〉的專用權[35]。

又如 2018 年在台灣上映的英國電影《恩德培行動》,劇情描述巴解組織及德國左翼恐怖組織共同策劃劫機事件,以色列人搭乘法航遭恐怖分子綁架後,以色列軍方營救人質的驚險過程。導演為了襯托影片的驚悚刺激氛圍,使用猶太三大節日的「逾越節」古老歌謠搖滾版作為電影配樂,此種宗教歌謠與台灣原住民很多部落的

34 參閱黃秀蘭,〈歡樂飲酒歌〉國際侵權訴訟案:台灣原住民 vs. 亞特蘭大奧運(中英雙語版),2023年 5 月 8 日,印刻文學生活雜誌出版股份有限公司。

35 參閱原住民族委員會原住民族傳統智慧創作專用權公告(證書)-1060322000035-(馬蘭阿美飲酒歡樂歌)。

歌謠一般，世代傳唱經年累月地傳遞下來，而且期間經過很多人改編，所以歌曲創作的權利人通常無從辨認，在著作的使用上經常引發爭議。

電影《恩德培行動》中使用逾越節的宗教音樂作為配樂，由於此曲已經超過著作權法的保護年限，著作財產業已消滅，成為「公共財」，依著作權法第43條規定：「著作財產權消滅之著作，任何人均得自由利用。」故電影《恩德培行動》配樂之音樂著作部份無需經作曲家的同意（詞曲創作者亦因時代久遠無從查考），但須取得改編為搖滾版編曲人的授權，因為編曲在著作權法上屬於衍生著作，享有編曲的音樂著作權，導演或電影公司必須取得配樂編曲者的同意，方能使用。此外，電影中數度出現《細胞分裂》的舞蹈畫面[36]，搭配現代版配樂，錄製於這部電影中，在關鍵的緊張情節片段播映舞蹈畫面，烘托氣氛，兼有提示被綁架的人質重獲自由之意涵。劇中將宗教古調改編搖滾版配樂，新創編曲之音樂著作，由改編者享有著作權。

4. 單獨使用詞或曲

近年有越來越多的電影導演及影視製作公司希冀合法取得電影（電視劇）配樂的授權，然而音樂產業的複雜成規，卻讓他們深覺困難重重，甚至增加授權成本而裹步不前；或怯於使用合適的配樂。音樂經紀公司過去相沿成習，無論翻譯、改作或新創作，只要配上原曲或原詞之一項音樂著作，即要求使用者必須同時取得原作之歌詞及歌曲的授權才同意授權。然而，對於影視產業利用者而言卻深感困惑，何以配樂僅使用單一詞或曲的情形，未同時利用詞與曲，卻須同步取得詞曲作者的授權？

36　電影中出現的舞蹈畫面，是以色列知名的巴希瓦舞團藝術總監歐哈德，納哈里在1993年創作的舞碼—《細胞分裂 Anaphaza》，特別選取搭配逾越節古老的歌謠，象徵摩西帶領以色列人出埃及，獲得自由，他們認為這首歌謠對以色列深具歷史意義，於是特別將古謠改編成為搖滾版歌曲，較具現代感。

　　從法律角度解析，音樂之詞、曲為各別獨立之音樂著作，各自享有百分之百完整的音樂著作權，實務上音樂經紀公司將詞、曲權利占比註記各為 50%、50%，極易使外界誤會詞曲為一體，相互連動而需同時授權，徒增音樂授權之財務負擔及困擾。實則詞、曲可分別利用與授權，方符合著作權法之規定。

　　例如電影導演欲將台灣歌手劉若英演唱之華語歌曲〈很愛很愛你〉，作為電影配樂主題曲，由於華語歌曲〈很愛很愛你〉係改編自日文歌曲〈長い間〉，雖使用日文歌曲〈長い間〉中相同的旋律（曲）[37]，但中文歌詞部分已由施人誠重新填詞[38]，電影導演並未使用到日文歌曲中的詞，因此，僅需取得華語歌曲之詞授權及日文原曲之授權，即可合法使用。

（二）影視配樂之授權合約

　　影視配樂製作時，詞曲作家、配樂師、錄音師、演唱者及音樂經紀公司、唱片公司、演藝經紀公司與電影公司之間的合作模式，

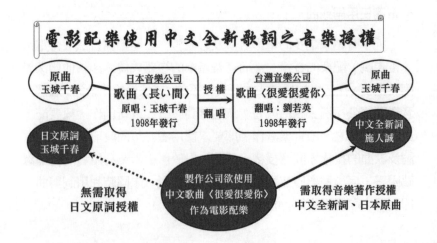

電影配樂使用中文全新歌詞之音樂授權

37　參閱 Kiroro official channel YouTube 頻道，Kiroro「長い間」Official Music Video。

38　參閱滾石唱片 YouTube 頻道，劉若英 René Liu【很愛很愛你 Love you so much】Official Music Video。

形成多層次的授權關係。不同階段影視配樂透過授權或轉讓之約定，其著作權歸屬相異的個人或公司，詞曲作者委託音樂經紀公司將其音樂著作轉授權予電影公司使用，電影公司聘請配樂師或音樂公司製作配樂，雙方須約定錄音著作之歸屬。例如 2023 年上映的電影《老狐狸》委託侯志堅作曲、許惠婷填詞，動力火車演唱，錄製為歌曲〈鳥仔〉，授權予積木影像製作有限公司，交由導演蕭雅全作為電影主題曲，入圍第 60 屆金馬獎「最佳原創電影歌曲」。有時電影公司也會利用既有流行歌曲作為配樂，例如電影《我沒有談的那場戀愛》採用百代唱片（股）公司於 2020 年 12 月所發行，由藝人艾怡良創作詞曲及演唱〈我這個人〉歌曲作為主題曲，榮獲 2021 年金馬獎最佳原創電影歌曲獎。

在電影配樂利用中，授權標的需包括音樂著作、錄音著作、視聽著作（主題曲 MV）、表演著作等，若缺其一，造成授權不完整，即有侵權之疑慮，影視劇組稍有疏忽，可能誤觸法網。此外，除電影、電視劇之製作需使用音樂，在實務上亦有時尚品牌使用電影配樂作為時裝模特兒走秀音樂，例如 Chloé 於 2018 巴黎春夏時裝秀使用導演侯孝賢執導電影《千禧曼波》配樂作為背景音樂，或設計品牌公司之商品行銷活動，邀請獨立樂團共同合作，進而產生多元的音樂授權關係之實例。

影視配樂之授權合約，應就著作授權之內容、授權之使用範圍、著作權利歸屬、版稅分配比例等，為明確且特定之約定，例示參考條文如下：

■電影配樂授權合約 （甲方：電影公司 乙方：配樂師）

1. 乙方就其所享有音樂著作權之下列著作（如附件一，下稱本著作）共 X 首同意授權甲方使用本著作於甲方製作發行電影《○○》影片中（含預告片及花絮等宣傳影片），與甲方製作發行電影原聲帶專輯（含 MV、卡拉 OK 伴唱錄影帶、花絮等宣傳影片）。

2. 甲方利用本著作灌錄製作電影配樂，聘任乙方為製作人，須支付製作人費用新台幣 X 元整（含稅），製作完成之錄音著作，以甲方為著作人，享有著作財產權及著作人格權。

3. 甲方須支付乙方本合約之詞曲影音同步權利金（Synchronization Fee）及錄音著作授權金新台幣 x 元整（含稅）。

4. 甲方利用本著作所灌錄重製於任何錄音著作產品（如錄音帶、CD、數位版本……等）而以銷售數量計算灌錄版稅（Mechanical Royalty）之方式計費時，收取實收淨額，扣除甲方所有印刷品及管銷成本後之餘額，應以下列比例方式給付版稅或權利金予乙方：甲方 - 30% 乙方 - 70%。

■音樂著作授權合約

（甲方：電影公司 乙方：音樂經紀公司）

乙方就其享有權利或取得授權之詞曲音樂著作壹首（以下簡稱本著作），同意非專屬授權甲方作為電影《XXX》（以下簡稱本片）之配樂主題曲，並依下列方式重製及利用：

1. 本著作名稱：〈○○〉，詞曲作者：乙方藝人 XXX。

2. 詞曲授權比例：100%，OP／SP：藝人經紀公司。

（1）授權期間：永久；授權地區：全世界。

（2）授權範圍：乙方非專屬授權甲方僅限於以本片之主
題曲名義數位上架本著作於全球音樂串流平台，並
以影音同步方式重製於甲方電影《XXX》、主題曲
MV音樂錄影帶、宣傳影片（包含電影預告片、宣
傳花絮、宣傳活動及相關訪問影片素材和節目宣傳
使用）。

根據上述合約條款，製作公司有權在電影之記者會現場「單獨
播放配樂」作為背景音樂，因為記者會屬於宣傳影片的活動，甲方
可於宣傳活動單獨播放電影配樂。但電影公司若宣傳其他影片，則
因超出授權範圍而不得利用該音樂著作。

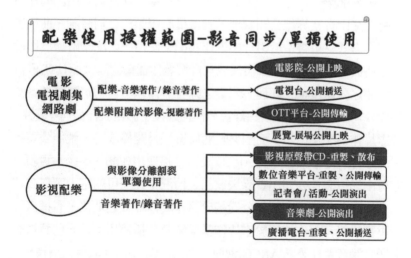

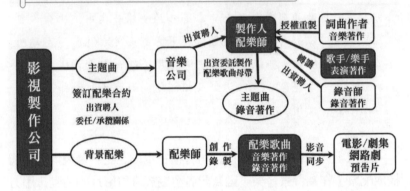

委託製作影視配樂之法律關係

（三）委託製作電影配樂之授權

影視配樂委製完成詞、曲之音樂著作權，通常約定由詞曲作者享有，交由音樂經紀公司管理，其授權影視製作公司將詞、曲以影音同步方式「重製」於影片中，作為配樂使用。而配樂附隨於影片公開播放時，影視製作公司須另向音樂著作權集管團體 MÜST 取得詞、曲之公播授權。同理，配樂之錄音著作權，若約定歸屬於音樂唱片公司或配樂師享有，由錄音著作權人授予影視製作公司「重製」於影片作為配樂使用。而配樂附隨於影片公開播放時，製作公司須另向錄音著作權集管團體 ARCO 支付公播使用報酬。不過，實務上亦有由影視製作公司出資錄製歌曲之情況，此際可約定由製作公司享有錄音著作權，則製作公司基於錄音著作權人之地位，有權自行「重製」錄音著作使用於影片作為配樂及公播使用；但若已將電影配樂之錄音著作委託 ARCO 管理，則仍需向 ARCO 取得公播授權。製作公司如有製作發行影視原聲帶之計畫，由於其僅享有配樂之錄音著作權，故尚需另向音樂經紀公司取得詞、曲音樂著作之授權。

電影主題曲亦屬影視配樂中重要的議題。製作公司及音樂公司合作電影主題曲之製作，製作公司可否要求單獨享有歌曲之錄音著作權及音樂著作權？針對配樂委製合約之約定方式，實務上常見之約定主要可分為四種：（1）由甲（製作公司）、乙（經紀公司／乙方藝人）雙方共同享有，權利占比甲、乙方各為 X%：X%；（2）由甲方單獨享有錄音著作權，乙方享有音樂著作權，授權甲方使用；（3）由乙方單獨享有音樂、錄音著作權，授權甲方使用；（4）由乙方藝人單獨享有音樂、錄音著作權，委託乙方經紀代理，轉授權甲方使用。

電影《美國女孩》之製作公司即水花電影公司曾與添翼音樂公司合作，由添翼音樂所屬藝人陳綺貞創作詞曲、錄製歌曲並演唱電影《美國女孩》主題曲〈盡在不言中〉，即屬上述第（4）種授權型態。

至於電影配樂之授權期限應如何約定？音樂產業實務上通常都會配合電影之權利保護期間進行約定，例如「永久」、「本片受著作權法保護之期間」，意指授權期限係與電影視聽著作權保護年限相同之期間，始能確保電影利用時享有完整之歌曲授權。不過，偶

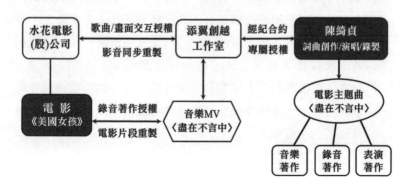

有音樂授權方僅同意授權電影公司重製使用歌曲五年之期間。倘使電影公司希望永久使用該配樂，可以請求授權方另取得音樂著作財產權人之同意，作成永久授權；以免五年屆滿後，電影公司必須重新面對配樂授權的問題。如果屆時無法取得授權，或授權金不合理地抬高價格，對於電影公司都會產生困擾。

關於音樂委託製作合約可參考條文如下：

■音樂委託製作合約（甲方：電影公司　乙方：藝人經紀公司）
甲方委託乙方經紀之藝人○○○（以下簡稱乙方藝人）製作、演唱音樂作品《○○》作為電影《XXX》主題曲（以下簡稱本配樂），雙方約定條款：

1. 乙方負責本配樂之創作與製作，包括作曲、編曲、音樂剪輯、錄音規劃、指揮、混音監督、樂手／歌手訓練與錄音等工作。

2. 若有改編他人樂曲之需求，皆由甲方負責取得或經合法授權原曲之著作權等權利，相關費用不包含在本合約酬金中。

3. 甲、乙雙方同意，本配樂之錄音著作權及相關衍生權利，以及所有製作物（母帶及所有版本拷貝）之所有權等，均永久全部歸屬甲方享有，乙方同意除乙方藝人之姓名表示權（即署名權）外，乙方同意不行使著作人格權。

4. 甲方有權選擇本配樂發表之平台與形式，永久且不限次數在全世界公開播送、公開上映、公開傳輸（及必要重製）、公開演出、公開展示、編輯、改作、重製、出租、發行視聽產品、製作銷售相關產品（包括但不限於 BD、DVD、CD、動畫、配樂原聲帶專輯等）或宣傳品（包含但不限於預告及幕後花絮）、及過去現在將來所發明播放、播送及播映之媒體或媒介等用途。

（四）電影原聲帶發行：以影視製作公司委託唱片公司發行為例

　　製作公司將電影配樂製作完成後，如欲發行電影原聲帶，通常委託音樂唱片公司代為發行原聲帶專輯 CD 產品之數位上架／實體發行。影視製作公司與音樂唱片公司簽訂電影原聲帶發行合約時，宜就授權標的、授權平台、地區、權利範圍、發行期間、版稅分配等明確約定，例示參考條文如下：

■電影原聲帶發行合約

（甲方：影視製作公司　乙方：唱片公司）

1. 甲方同意就其製作並擁有著作權之電影《○○○》（下稱本片）配樂／歌曲／口白之錄音著作（以下合稱本合約著），專屬授權乙方發行本片原聲帶專輯（以下簡稱本合約專輯），包括實體或虛擬數位通路。

2. 授權平台包括但不限於全球數位平台如 YouTube、YouTube Music、iTunes、Spotify、Apple Music、TikTok／抖音、臉書、微博、Line、微信（WeChat）、Instagram、Twitter、Tumblr、Vevo、全世界各地區之電信及網路數位平台等。

3. 授權地區：全世界。

4. 發行期間自本合約原聲帶發行日起算五年。如於本合約到期後一個月內，任一方未提出不欲續約之意思表示，本合約自動延展壹年，其後亦同。

5. 乙方應支付甲方權利金（版稅），計算及支付方式如下：
　　全球實體銷售之版稅計算，以本合約專輯未稅批發價＊XX% 結算支付。
　　全球數位發行之版稅計算，以本合約專輯淨收入 ＊50% 結算支付。

> 6. 乙方及其發行商應自行向各地著作權集管團體取得音樂
> 著作之公開播送、公開傳輸及公開演出授權及支付款項。

（五）配樂授權合約之擔保條款

實務上曾發生台灣作曲人創作之歌曲〈失眠〉，由歌手潘瑋柏演唱錄製成為專輯歌曲，歌曲發行後，有網友發現此曲之副歌部分與韓國藝人龍俊亨創作曲之旋律高度相似，疑似抄襲。事後台灣作曲人發布道歉聲明，表示其十分欣賞韓國藝人的音樂作品，自己可能無意識寫了相同旋律，如有構成侵權，願意接受任何法律上的責任[39]。本文分析，倘使經認定構成歌曲抄襲，音樂經紀公司、唱片公司可依作曲合約中的擔保條款，要求台灣作曲人負起擔保責任、出面處理紛爭及賠償損失。同理，製作公司欲使用音樂配樂於影視作品中，取得詞曲創作者或音樂經紀公司之音樂著作授權，通常合約都載明「擔保條款」，由詞曲創作者或音樂經紀公司確保其擁有權利，且歌曲係屬原創並無侵害第三人權利之情形。倘使授權標的之著作內容含有第三人著作，亦須同時於擔保條款中作約定，創作者或音樂經紀公司需負責取得著作權利人之授權，以保障被授權人製作公司之權益。以下例示參考條文：

■詞曲作者之擔保條款

（甲方：電影公司　乙方：音樂經紀公司／詞曲作家）

1. 乙方擔保其為詞曲之創作人（或權利人），確實擁有完整之著作權，絕無侵害任何第三人之權利或為其他違法行為。

39 參閱盧薇淩，ETtoday 星光雲，2017 年 8 月 14 日，潘瑋柏《失眠》作曲人說話了！「無意識寫了相同旋律」。

2. 如涉及侵權或違法爭議，乙方應負責出面理清，概與甲方無涉，倘使因而導致甲方或本著作之作者名譽形象受損，或有實質損害，乙方應負賠償責任。

■**藝文採購勞務契約範本之擔保條款（文化部公告 111 年 5 月 16 日修正版）**[40]

第十五條　權利及責任（甲方：行政機關　乙方：廠商）

1. 乙方應擔保第三人就履約標的，對於甲方不得主張任何權利。

2. 乙方履約，其有侵害第三人合法權益時，應由乙方負責處理並承擔一切法律責任及費用，包括甲方所發生之費用。甲方並得請求損害賠償。

3. 乙方非實際創作人，且未享有著作財產權者，乙方負有……為甲方取得著作財產權人授權之義務。乙方並應……將著作權歸屬約定書、著作財產權授權書交付甲方收存。

（六）影像與音樂之交互授權

　　電影公司經常和音樂公司及歌手合作，透過電影、電視劇影像及流行歌曲之交互授權應用，更能彼此互相拉抬聲勢，亦可節省昂貴的音樂、影像授權費用，節省成本。因此近年流行趨勢，影視作品進行後製時，常見電影公司及唱片公司交互授權之合作方式，由唱片公司授權電影公司使用音樂歌曲作為電影及預告片之配樂，電影公司則授權唱片公司剪輯電影畫面製作音樂歌曲 MV 影片，影音同步相互襯托，彼此互惠互利，創造雙贏。例如 2023 年 1 月在

40　參照藝文採購勞務契約範本之擔保條款，文化部，文化藝術採購及著作權專區。

Disney+ 首播之影集《台灣犯罪故事》，使用盧廣仲演唱歌曲〈天黑黑〉作為主題曲，而音樂公司亦使用影集《台灣犯罪故事》之影像畫面剪輯製作〈天黑黑〉歌曲 MV[41]，即屬音樂及影視雙方交互授權之情形。另有 2023 年台灣影集《親愛壞蛋》，使用庾澄慶所演唱的〈On My Way〉作為片尾曲，音樂公司同樣取用影集《親愛壞蛋》之畫面作為歌曲 MV[42]。又如蔡依林演唱《關於我和鬼變成家人的那件事》電影的主題曲〈親愛的對象〉入圍 2023 年金馬影展「最佳原創電影歌曲獎」，MV 畫面皆以電影劇情組成[43]。針對電影配樂、影像畫面之交互授權，說明合作方式參考如下：

■歌曲：唱片公司提供予製作公司／無償非專屬授權

1. 歌手演唱主題歌曲之錄音、音樂著作，影音同步重製於影集及預告影片。

2. 使用相同歌曲版本重製一次作為電影配樂，與影像結合作為電影預告片或電影主題曲 MV 影片。

3. 為配合電影宣傳，唱片公司同意提供歌手之肖像、影片及簡介等素材，作為電影主題曲演唱藝人之文案及圖片。

■影像：製作公司提供予唱片公司／無償非專屬授權

1. 製作公司可提供之影集部分畫面，讓唱片公司無償製作成 MV 影片。

2. 唱片公司利用影集之影像製作音樂錄影帶 MV 所得之收益（如授權 KTV、Youtube 平台上架等），可同意無需拆分予製作公司；但如電影票房大賣，帶動 MV 之點閱下載，製作公司要求分潤，亦屬合理。

41 參閱添翼音樂 Youtube 頻道（同註 22）。

42 參閱福茂唱片 Youtube 頻道，庾澄慶 Harlem Yu【On My Way】Official Music Video - TVBS 原創影集《親愛壞蛋》片尾曲，2023 年 4 月 20 日。

43 參閱蔡依林〈親愛的對象〉Official MV｜「關於我和鬼變成家人的那件事」電影主題曲，2022 年 12 月 11 日。

（七）音樂公播侵權案例

倘使利用人未經授權逕自使用音樂著作，須負侵權賠償責任，實務上集管團體與詞曲作家皆有提告勝訴之案例。

1. 電音 DJ 音樂表演侵權訴訟案

斯邦奈公司於民國 102 至 106 年間舉辦「Road To Ultra Taiwan」、「黑派對 2016」等六場電音派對音樂表演活動，未取得音樂公開演出之授權，事後社團法人中華音樂著作權協會（MÜST）於 105 至 106 年間陸續寄發存證信函予斯邦奈公司警告侵權，要求補授權。斯邦奈公司置諸不理，MÜST 向智慧財產法院提起訴訟，請求斯邦奈公司及負責人連帶賠償新台幣 470 萬餘元。法庭攻防中，原告 MÜST 主張：被告舉辦活動公開演出曲目未獲授權，構成侵權。被告斯邦奈公司則答辯，現場 DJ 以電腦混音製造不同於原曲的獨特音樂，DJ 創作演出仰賴現場氣氛與當下靈感，被告無從要求 DJ 事先提供、審核表演曲目。被告僅負責活動場地租借、票券銷售，並非活動演出者，DJ 亦非受僱於被告公司。

一審法院判決被告斯邦奈有限公司及負責人應連帶給付原告新台幣 241 萬 1116 元 [44]。判決理由在於，原告 MÜST 已取得被告活動歌曲詞曲公開演出權之專屬授權。被告斯邦奈公司舉辦系爭活動中，分別就附表之全部歌曲，均有公開演出行為。被告斯邦奈公司之營業登記事項為「藝文服務業、演藝活動業、音樂展演空間業」等，顯示被告係以舉辦商業或藝文演出活動為主要之營利收入；國外 DJ 均係受任或受雇於被告公司在活動中公開演出音樂著作，且被告公司作為策畫舉辦並以販售系爭活動入場票券營利者，當屬活動之音樂著作利用人。被告公司未事先提出申請利用音樂著作，顯然未與原告成立授權契約並支付使用報酬，仍於活動中透過國外 DJ

44 參照智慧財產法院 107 年度民著訴字第 29 號民事判決。

公開演出歌曲，侵害原告所管理音樂著作之公開演出權，原告自得請求損害賠償。另依公司法第 23 條第 2 項規定，被告斯邦奈公司負責人對於公司業務執行，違法致他人受有損害，應與公司負連帶賠償之責。

原告 MÜST 及被告斯邦奈公司皆不服一審判決，均提起上訴。二審智慧財產法院判決，被告斯邦奈公司以賠償 123 萬 8738 元為宜，原審判決關於被告斯邦奈公司超過此金額之部分廢棄 [45]。

2. 國家地理頻道廣告音樂侵權案

我國有 15 家音樂公司及兩位作曲家與香港福斯公司及國家地理頻道公司曾經簽署「廣告音樂授權契約」，雙方約定音樂公司及作曲家同意將音樂著作授權給福斯公司及國家地理頻道使用在電視頻道公開播送，授權期間迄至 2014 年 12 月 31 日為止，授權期間屆滿後，音樂公司及作曲家也同意再續約一年，但雙方需要另訂新約。

嗣後授權期間屆滿，雙方並未簽署新約，福斯公司及國家地理頻道卻仍然繼續在電視頻道中公開播送音樂，且未支付權利金予音樂公司及作曲家。故音樂公司及作曲家提起給付權利金訴訟，請求福斯公司及國家地理頻道支付自 2015 年起至 2016 年 6 月 30 日止的權利金。2019 年 5 月台北地方法院判決福斯公司及國家地理頻道敗訴，認定就廣告音樂著作部分無授權契約等契約關係存在，被告未經同意或授權，自 2015 年起至 2016 年 6 月 30 日止，在被告經營的頻道公開播送廣告音樂，侵害廣告音樂著作的著作財產權。因此福斯公司須賠償新台幣約 573 萬元，國家地理頻道須賠償約 85 萬元 [46]。

45 參照智慧財產及商業法院 109 年度民著上字第 16 號民事判決。
46 參照台北地方法院 105 年智字第 30 號民事判決。

3. 著作權集管團體之概括授權，仍有侵權風險？

在音樂授權實務上，縱使利用單位已取得著作權集管團體之概括授權，但個別歌曲之利用，如不在該概括授權之曲目清單中，仍有被控侵權之疑慮。茲以電視台節目音樂公播侵權訴訟案為例，說明此種情形。

大立電視股份有限公司（以下簡稱「大立電視公司」）與中華音樂著作權協會 MÜST（以下簡稱 MÜST），於 107 年 5 月 25 日簽署音樂著作概括授權契約，大立電視公司每年需支付 6 萬元授權金予 MÜST。大立電視公司拍攝製作電視節目，節目中由觀眾點歌後由大立電視公司播放歌曲。大立電視公司曾分別在電視及網路頻道播放歌唱節目影片，節目中使用之歌曲〈離家〉、〈雙人枕頭〉並未取得音樂公司及社團法人亞太音樂集管協會 ACMA（以下簡稱 ACMA）之授權，ACMA 事後發現，認為已侵害音樂著作之公開傳輸權、公開傳輸必要上載重製權、公開播送權，因此，於 110 年以大立電視公司及其負責人為被告，提起刑事告訴。

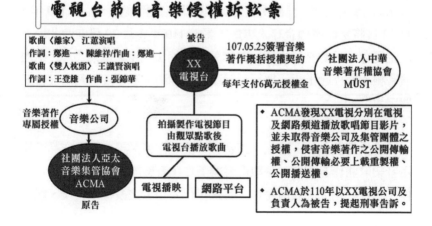

告訴人 ACMA 主張，被告未取得音樂著作財產權人及集管團體之授權，竟擅自將含有音樂著作之節目在電視頻道及網路平台播映，已侵害音樂著作之公開傳輸權、公開傳輸必要上載重製權、公開播送權。被告大立電視公司辯稱，其係衛星電視台，就其所公開傳輸及公開播送之音樂，已與社團法人中華音樂著作權協會 MÜST 簽約，取得該協會之概括授權。被告係在不知情之情況下使用告訴人 ACMA 享有音樂著作權之歌曲，收到告訴人 ACMA 之存證信函後，因告訴人之授權金開價過高，被告遂將合理金額提存法院，實則並無侵權故意。

經台中地方法院審理，於 2022 年 7 月 12 日判決被告大立電視公司無侵權故意，因此宣判無罪。判決理由在於，被告與 MÜST 簽約，取得該協會之概括授權。被告有相當理由合理信賴其於節目中所使用之歌曲，已自 MÜST 取得歌曲使用之合法授權，被告對於未經授權使用告訴人所管理之音樂著作一事，欠缺刑事法上故意。縱認被告未於使用前善盡查詢義務，而對告訴人管理之歌曲有誤用之情，也僅係應注意而不注意之「過失」，被告主觀上尚不具侵害告訴人著作權之故意。且被告就告訴人管理之歌曲，每年應付授權金為 4000 餘元，被告已多次向告訴人提出足額授權金，並於 110 年 1 月 22 日將足額授權金存入專戶，更於 110 年 3 月 29 日向台北地方法院提存，足認被告主觀上確無著作權違法利用之故意[47]。台中地檢署檢察官提起上訴，經智慧財產及商業法院審理後，判定被告無罪定讞[48]。

音樂詞曲創作、演唱、錄音，皆受著作權保護。影視作品若使用音樂歌曲作為配樂，應取得音樂著作（音樂經紀公司）、錄音著作（唱片公司）、表演著作（藝人經紀公司）之授權。音樂、錄音

47 參照台中地方法院 110 年度智易字第 43 號刑事判決。
48 參照智慧財產及商業法院 111 年度刑智上易字第 43 號刑事判決。

著作授權人應擔保授權標的詞曲、配樂無權利瑕疵。

　　影視公司需深入瞭解音樂歌曲之管理權限與市場運作機制，針對影視配樂之授權合約，應就授權標的、授權範圍、期間、地區、授權金、分潤等為明確約定，以杜爭議。倘使影視公司使用音樂著作為配樂，並將電影（含歌曲）公開播送（電視播映）、公開傳輸（數位平台上架）時，則需另向著作權集管團體取得公播授權，並支付授權金。

　　詞、曲各為獨立之音樂著作，各自享有完整的音樂著作權，音樂經紀公司基於往昔詞曲經常比附創作、同時利用，而將詞、曲權利占比註記各為 50%、50%，極易使外界誤會，以為詞曲一體，屬於同一著作。利用人如僅需使用歌詞或歌曲製作電影配樂，但卻被音樂經紀公司要求，必須同時授權，詞曲不得分開使用，造成利用人的授權手續繁瑣和授權金額增加。傳統註記方式顯然與著作權法規定不符，音樂產業此種陋習宜予導正。

　　影視作品進行後製及行銷宣傳時，常見電影公司及唱片公司交互授權之合作方式，由唱片公司授權電影公司使用音樂歌曲作為電影及預告片之配樂，電影公司則授權唱片公司剪輯電影畫面製作音樂歌曲 MV 影片，影音同步相互襯托，彼此互惠互利，創造雙贏。此種電影配樂與影片畫面交互授權搭配情形，已逐漸形成商業合作模式，為近幾年跨界合作之流行趨勢。

　　電影配樂製作完成後，如製作成電影原聲帶，電影製作公司與音樂公司就此簽訂電影原聲帶數位發行合約，主要會涉及公開傳輸權、公開播送權、公開演出權（三公權利）之約定。數位音樂平台上架音樂單曲，除須向音樂經紀公司取得音樂著作之重製授權，另向唱片公司取得錄音著作之重製授權外，並應向集管團體取得公開傳輸授權。集管團體於收取授權金，須支付予音樂經紀公司及詞曲作者。透過完整的授權機制，影視與音樂產業的合作將益臻健全。

第十二章
紀錄片製作與傳主權利

　　近年來越來越多紀錄片進入院線上映，票房表現亮眼[1]，例如齊柏林導演拍攝的《看見台灣》，讓民眾見證台灣的美麗與哀愁；香港導演周威廷的《時代革命》記錄了香港抗爭的血淚歷程，蔡崇隆導演執導《九槍》拍下移工被追捕臨死的掙扎。紀錄片作品不僅在國內榮獲獎項肯定，同時也在國際影展受到高度矚目，《神人之家》入選威尼斯市場展[2]，令人雀躍。台灣紀錄片作品迭創傲人成績後，製作公司、電視台、基金會以及投資人紛紛開始加入，紀錄片製作生態亦從過去導演個人之單打獨鬥模式，逐漸轉變為團隊合作，更引入國際合製模式。

　　然而在紀錄片製作過程中，由於影片內容與拍攝對象之生活隱私密切相關，拍攝過程時而過度侵入私領域生活或空間，導演與傳主時有齟齬發生，例如《在高速公路上游泳》的傳主辜國瑭與導演吳耀東。劇組與被拍攝對象間存在不對等的地位，導演和傳主之日常生活和交友、家庭、工作關係緊密相連，其交錯產生複雜的權利義務關係，亦易引發紛爭。拍攝過程中可能發生傳主猝逝之突發狀況或拒絕拍攝，此時紀錄片可否繼續完成及公開發行，原授權合約效力是否產生變化，亦需釐清。

1　例如紀錄 2019 年香港抗爭運動的電影《時代革命》，不僅於 2021 年榮獲第 58 屆金馬獎最佳紀錄片獎，台灣 2022 年上映四天，全台票房即累計 800 萬元。參閱記者蕭采薇，《時代革命》四天票房刷新紀錄片名「四字」網瘋傳：打了會出事，2022 年 3 月 1 日，ETtoday 新聞雲。

2　2021 年台灣紀錄片《神人之家》入選威尼斯市場展 全球僅七部，台灣英文新聞，2021 年 7 月 8 日。

　　本章援引國內、外紀錄片製作、授權實例與侵權訴訟案，深入探討及解析紀錄片與傳主間法律爭議與授權疑義，並反思紀錄片在「創作自由」與「權利保護」之衝突下，兩者間如何找到合於情理法的平衡點。

一、紀錄片傳主之「授權標的」及「題材開發」

　　紀錄片製作需釐清傳主與製作公司、導演及電視台等投資人之各方法律關係，製作團隊進行田野調查、四處取材採訪時，應盡早商請受訪者簽署授權使用肖像及著作之同意書（受訪同意書），以免日後紀錄片完成時，可能發生受訪者拒絕授權，或受訪者已失聯、失智，甚至過世而無法取得使用權源之憾事。此外，製作團隊撰寫之故事大綱、企劃書及採訪過程中所拍攝之照片、影片等，紀錄片公司亦須與製作團隊成員簽署授權或轉讓合約，以取得語文、攝影、視聽等著作權，始可完整取得紀錄片之著作權利，便於日後之利用、放映及改作。

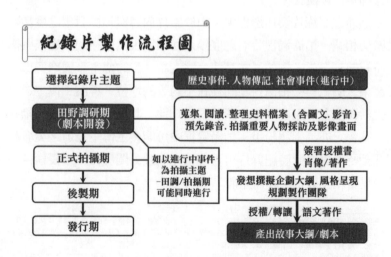

（一）紀錄片傳主之授權標的

　　傳主之權利主要透過民法、刑法、著作權法及個人資料保護法加以保護。傳主之授權標的可以區分為「民法人格權（姓名權、肖像權、隱私權、名譽權）」，以及「著作權（日記、手稿、照片、影片、畫作、音樂）」。倘使製作公司使用「單純為傳達事實之新聞報導」所作成之語文著作或「公文書」例如法院判決書、監察院報告，依著作權法第9條之規定，此類內容不受著作權法之保護，因此事實或公文書之利用無需取得授權。參考條文例示如下：

> ■紀錄片傳主之同意及授權（甲方：製作公司　乙方：傳主）
> 1. 乙方（傳主）同意將生平事蹟，包括但不限於家庭背景、親友互動、工作歷程、政治職涯、生活事件，專屬授權甲方進行劇本寫作及拍攝製作紀錄片。
> 2. 乙方保有其所提供素材資料之著作權及肖像權、姓名權、隱私權，並同意授權甲方使用於本合約約定之用途。

　　為了使紀錄片能合法拍攝，事先取得傳主相關權利之授權有其必要。然而，國內影視實務上即曾發生，製作公司雖已取得傳主之權利授權，但由於傳主年事已高，不幸於紀錄片拍攝過程中死亡。此際，製作公司是否需重新取得傳主繼承人之同意或授權？由於雙方不諳法律之規定，經常引發誤解及爭議。

1. 傳主於拍攝期間死亡，製作公司需補簽授權書？

　　以2021年3月19上映之台灣紀錄片《削瘦的靈魂》為例，導演朱賢哲拍攝台灣知名作家七等生之生平故事[3]，製作公司目宿媒

3　參閱《削瘦的靈魂》影片介紹，國家電影及視聽文化中心官網。

體與傳主業已簽署文學家授權書，傳主同意配合製作公司拍攝紀錄電影，製作公司有權將傳主筆名、肖像、聲音、手稿、作品、生平故事，使用於紀錄電影及其衍生著作。

由於拍攝當時傳主年事已高，且懼憚面對攝影鏡頭，雖然導演已利用半年時光與傳主相處，培養感情，但部分場景仍需委請傳主之女兒協助拍攝，以捕捉真實、自然的紀錄畫面[4]。此時，針對女兒拍攝之影片片段，製作公司需與傳主女兒簽署影片授權或轉讓同意書，才能將此片段收錄於紀錄片中。

在紀錄片《削瘦的靈魂》製作過程中，傳主於 2020 年 10 月 24 日過世[5]，依民法第 6 條之規定，傳主之肖像權隨之消滅，紀錄片公司無需繼續取得肖像授權。不過，傳主生前創作小說作品之語文著作權，例如：《我愛黑眼珠》、《沙河悲歌》等，尚未逾作者一生加 50 年之保護年限，著作權仍由其繼承人存續享有，因此紀錄片中如使用傳主之小說作品，仍需向繼承人取得著作授權。不過，倘使傳主生前已經簽署著作授權書，由繼承人概括承受其權利義務，紀錄片公司即無須再向繼承人重新取得授權。

2. 傳主需要簽訂「演員合約」嗎？

紀錄片在於忠實記錄傳主的生命故事，導演拍攝傳主之日常，即是紀錄傳主如實之模樣。導演或製片若與傳主簽訂「演員合約」，極易讓人產生傳主是否在演戲的誤解，模糊紀錄片的真實界線。換言之，傳統之紀錄片係以客觀拍攝傳主之真實生活為原則，導演及製作單位不宜過度介入，以免影響傳主而失真。

然而，對於過往已發生之歷史事件或已逝世之重要人物，客觀上已無法直接拍攝業已消失的人事物，紀錄片導演為完整呈現傳主生平或歷史事件之全貌，希望藉由戲劇手法、動畫特效之方式重現

4　蔣亞妮，一部拍給以後的電影：訪《削瘦的靈魂》導演朱賢哲，聯合文學雜誌，2021 年 2 月 23 日。
5　參閱作家七等生過世 享壽 81 歲，中央通訊社，2020 年 10 月 26 日。

當年之人事時地物，此時即須透過「演員」演出。由於演員之演出屬於著作權法保護之表演著作，且享有肖像權，因此紀錄片導演需要簽訂演員合約，約定由導演或製作公司取得演員表演著作權，並有權使用演員之肖像[6]，其使用方式與劇情片相同，應約定可用在正片與宣傳文案與活動中。

（二）紀錄片之題材拍攝多元

　　以傳主作為記錄主體歷來一向是紀錄片的主軸，包括由目宿媒體製作「他們在島嶼寫作」第三系列文學紀錄片《新寶島曼波》（2023 年）由台灣詩人楊澤自編自導自演[7]，又如朱賽貝托納多雷編導、香港導演王家衛監製之《配樂大師顏尼歐》（2023 年），詳實記錄影配樂家的創作生涯[8]。台灣導演林靖傑耗時四年為本土詩人吳晟拍攝紀錄片《他還年輕》（2022 年），記錄吳晟長期關心台灣社會與土地生態議題，以及對台灣本土文學的貢獻[9]；同樣由導演林靖傑執導，2022 年上映之《大俠胡金銓》，敘述胡金銓導演生平與創作影響力[10]；於 2020 年在 Netflix 上映之韓國女團紀錄片《Black pink：Light up the Sky》，講述了韓國女子流行音樂組合 BLACKPINK 從初入行到聲名大噪的故事[11]。另有 2022 年金馬獎最佳紀錄《九槍》，導演蔡崇隆以越南移工阮國非遭台灣警察連開九槍之社會案件為題材拍攝[12]，入圍 2023 年金馬獎最佳紀錄片《撼山河　撼向世界》，林正盛導演描繪音樂創作者陳明章為台灣土地

6　參閱蘭天律師，2022 桃園城市紀錄片徵選培訓活動—智慧財產權法律課程 隨堂筆記【紀錄片製作之法律解析】，2022 年 2 月 12 日。

7　參閱詩人楊澤自導自演「新寶島曼波」童子賢：兩種人別來看，聯合報，2023 年 10 月 31 日。

8　參閱配樂大師顏尼歐，開眼電影網。

9　參閱吳晟紀錄片《他還年輕》上映！以鏡頭記錄下國民詩人對台灣土地的關懷，2022 年 9 月 4 日，La Vie 網站。

10　參閱大俠胡金銓第一部曲—先知曾經來過，台灣電影網。

11　參閱 EVA LEE，《BLACKPINK: Light Up the Sky》音樂紀錄片 Netflix 正式上線！粉絲快來換頭像四位成員任你選，cosmoplitan。

12　參閱 TNL 編輯，【2022 金馬獎】最佳紀錄片由蔡崇隆執導的《九槍》獲得，梳理移工背後的結構性問題、力道十足，關鍵評論網。

創作出一首首經典歌曲[13]。至於導演麥覺明所執導，於 2023 年上映之《山椒魚來了》，則是以「自然生態」進行深度觀察，完整記錄下台灣特有種[14]。多元的拍攝內容，展現出台灣紀錄片豐沛的多樣性。

　　在這些豐富多元的紀錄片拍攝題材上，可能涉及著作權的疑義，以及紀錄片 IP 開發之可能性，值得進一步探討。

1. 歷史事件及人物

　　拍攝知名或重要之歷史事件及人物，例如紀錄片《社頂的孩子》以動畫結合實景拍攝重現 1867 年 3 月美國商船羅妹號（Rover）在恆春外海觸礁，船長夫婦以及船員共 14 人上岸後遭原住民殺害，史稱「羅妹號事件」[15]。電影《賽德克・巴萊》描述原住民頭目莫那魯道與霧社事件的故事。由於歷史人物已逝世，其民法人格權包含姓名、肖像、肢體、儀態、個性、成長經歷、隱私等，依據民法第 6 條規定已消滅，因此導演或製作公司無須向其繼承人取得授權。但紀錄片中有關歷史人物之描繪與影片呈現，須與真實相符，不得改編虛構有損死者名譽之情事，避免觸犯誹謗死者之刑事罪責[16]，以及承擔侵害遺族追思權之民事賠償責任，死者之配偶、直系血親及特定親屬或家屬，皆可提起誹謗死者罪之刑事告訴[17]。

　　倘若導演欲以故總統蔣介石、宋美齡、孔令偉為對象進行紀錄片專題製作，該三人皆屬知名的歷史人物，觀眾輿論將賦予高度關注，自需更加嚴謹考證。不過，倘使在劇情中係根據歷史資料描繪

13　黃曦，《撼山河 撼向世界》：從金馬來到金馬——專訪林正盛 x 陳明章，釀電影，2023 年 11 月 16 日。

14　參閱萬孟賢，結合生態、人物與環境的紀錄片技藝——《山椒魚來了》導演麥覺明使命推廣「台灣特有種」，放映週報，2023 年 2 月 24 日。

15　參閱《社頂的孩子》：複雜流動的血統身世，放映週報第 699 期，2021 年 9 月 13 日。

16　刑法第 312 條：「（第 1 項）對於已死之人公然侮辱者，處拘役或九千元以下罰金。（第 2 項）對於已死之人犯誹謗罪者，處一年以下有期徒刑、拘役或三萬元以下罰金。」

17　刑事訴訟法第 234 條規定：「刑法第三百十二條之妨害名譽及信用罪，已死者之配偶、直系血親、三親等內之旁系血親、二親等內之姻親或家長、家屬得為告訴。」

人物形象，使用本名和模仿造型呈現，並無侵權疑慮。若為劇情情節之需要，虛構或轉化之內容，而未降低死者之社會評價、損害名譽或形象，由於劇情已合理轉化，且影視製作公司享有戲劇創作的言論自由，並無侵權故意，故不構成侵權。

2. 行為藝術及群眾展演

紀錄片拍攝有時會涉及不同參與者配合入鏡演出，以《瑪莉娜的512小時》為例，該片拍攝行為藝術家瑪莉娜‧阿布拉莫維奇於2014年夏天在「英國倫敦蛇形畫廊」舉辦展覽《512小時》的始末，她選擇在空無一物的展場裡，引領前來參觀展覽的觀眾，共同進行一場長達512小時，為期64天的「藝術性社會實驗」，總計參與者高達13萬人。該紀錄片最特別之處，是讓前來參與者成為鏡頭下之表演主體，影片並於2022年4月15日在台灣上映[18]。

紀錄片以行為藝術、展覽內容、策展論述、文章為題材拍攝時，導演或製作公司應注意取得相應之表演著作、美術著作及語文著作等授權；鏡頭拍攝參與者清晰的容貌長相及展演過程，亦應獲得其肖像權和表演著作權之使用同意。紀錄片《瑪莉娜的512小時》實際製作過程中，欲取得高達13萬人次參與者之授權，確實有其困難，執行上可於展覽票券、活動官網上註記說明，民眾入場參與展覽，即同意接受主辦單位之記錄拍攝，並同意其表演著作、肖像權使用於紀錄片，簡化授權手續，以資因應。

3. 遊行活動

台灣街道的遊行實況，除了各項議題之示威抗議外，許多民俗慶典之大型遊行，例如媽祖遶境祭典活動、同志大遊行，亦屬導演甚感興趣的拍攝題材。面對街上遊行群眾，倘使紀錄片導演欲以空

18 參閱《瑪莉娜的512小時》一空無與忘我，沉靜與重生，SJKen的浮光掠影」部落格。

拍或沿途拍攝方式，紀錄行進中的遊行民眾，嗣後可否使用其中含有民眾肖像之影像於影片中？面對擁擠混亂之遊行現場，導演又應如何取得被攝者之授權？

如果民眾主動向攝影機鏡頭招手，雖然無法直接認定為同意授權，但民眾明知攝影師正在拍攝中，仍有招手之友善動作，顯然同意入鏡，若製作公司在現場無法取得本人授權，亦可主張使用肖像之免責。倘使民眾僅望向攝影機，而未作出任何反應，則無法認定同意拍攝，若影像中民眾之五官清楚可得辨認，需取得授權始可使用。如若現場無暇請民眾簽署書面文件，由於在法律上口頭承諾亦具有法律效力，可將民眾口頭答應之過程錄音錄影，作為取得肖像授權之證明[19]。

4. 法庭活動

導演可否拍攝真實之法庭活動？依法庭旁聽規則第7條之規定[20]，原則上民眾在法庭旁聽，應保持肅靜，不得向法庭攝影、錄影、錄音；但若經審判長許可，例外可以拍攝錄影或錄音。

進一步探究，導演是否可使用法庭上之錄影、錄音內容？依法院組織法第90-4條：「持有法庭錄音、錄影內容之人，就所取得之錄音、錄影內容，不得散布、公開播送，或為非正當目的之使用。……」、法庭錄音及其利用保存辦法第8條：「當事人、代理人、辯護人、參加人、程序監理人，經開庭在場陳述之人書面同意者，得於開庭翌日起至裁判確定後三十日內，繳納費用請求交付法庭錄音光碟。但以主張或維護其法律上利益有必要者為限。持有前項錄音光碟之人，不得作非正當目的使用。」條文中所謂「非正當目的使用」應如何解讀？錄影、錄音內容作為紀錄片素材是否符合此要

19　參閱蘭天律師（同註6）。
20　法庭旁聽規則第7條：「旁聽人在法庭旁聽，應保持肅靜，並不得有下列行為：……二、向法庭攝影、錄影、錄音。但經審判長許可者，不在此限。」

件？可否直接引用？可否參酌刑法第 311 條：「以善意發表言論，而有左列情形之一者，不罰：三、對於可受公評之事，而為適當之評論者。」規定之精神，主張影片創作屬於評論可受公評之法律案件，且係正當目的使用而免責[21]？

倘以導演紀岳君所執導，於 2017 年上映之紀錄片《徐自強的練習題》[22] 為例，紀錄片導演欲透過拍攝徐自強案之紀錄片，探討及評論刑事訴訟程序最重要之「無罪推定」基本原則，具有高度之公益性，屬於正當目的之使用，且其在影片中使用法庭錄音之方式，係客觀重現當年審判過程及法院判決依據之證據資料等，並無扭曲事實、誹謗他人之情形；又該案係重大社會矚目案件，與社會安全及司法制度相關，屬於可受公評之事，並未違法侵權情事，並已獲刑案被告之同意，紀錄片導演將法庭錄音使用於影片中，依前述法令規範，係屬合法。

至於法庭筆錄、鑑定報告、證物可否作為紀錄片之素材？有無觸犯政府資訊公開法、檔案法，或侵害國家機密、當事人隱私？參照政府資訊公開法第 18 條第 1 項第 1、2 款[23]、檔案法第 17、18 條之規定[24]，若是政府資訊公開或提供有礙犯罪之偵查、追訴、執行或足以妨害刑事被告受公正之裁判或有危害他人生命、身體、自由、財產者，這些內容不得作為紀錄片之素材；而內容檔案若為國家機密、犯罪資料、工商秘密者，或是依法令、契約有保密之義務，以及為維護公共利益或第三人之正當權益等情形，機關得拒絕檔案閱

21　參閱蘭天律師，司法院一法律戲劇諮詢平台｜智慧財產法律講座隨堂筆記【真人真事改編一法庭篇】，2022 年 8 月 17 日。

22　參閱徐自強的練習題，開眼電影網。

23　政府資訊第 18 條第 1 項：「政府資訊屬於下列各款情形之一者，應限制公開或不予提供之：一、經依法核定為國家機密或其他法律、法規命令規定應秘密事項或限制、禁止公開者。二、公開或提供有礙犯罪之偵查、追訴、執行或足以妨害刑事被告受公正之裁判或有危害他人生命、身體、自由、財產者。……」

24　檔案法第 17 條：「申請閱覽、抄錄或複製檔案，應以書面敘明理由為之，各機關非有法律依據不得拒絕。」同法第 18 條：「檔案有下列情形之一者，各機關得拒絕前條之申請：一、有關國家機密者。二、有關犯罪資料者。三、有關工商秘密者。四、有關學識技能檢定及資格審查之資料者。五、有關人事及薪資資料者。六、依法令或契約有保密之義務者。七、其他為維護公共利益或第三人之正當權益者。」

覽、抄錄，以上內容亦不得使用於紀錄片中。

（三）紀錄片之 IP 開發可能性

近來紀錄片成為影視產業與表演藝術、展覽 IP 開發關注之題材，以紀錄片為基底，進行多面向之 IP 開發，其衍生的可能性日趨豐沛與多元。例如由導演黃亞歷所執導之紀錄片《日曜日式散步者》（2016 年），該片主要討論 1930 年代台灣的文學團體「風車詩社」，以及追溯超現實主義運動在台發展情形。紀錄片完成後，接續《日曜日式散步者：風車詩社及其時代》（2016 年）兩冊專書出版，《立黑吞浪者》（2016 年）表演藝術展演，都是環繞在「風車詩社」，探尋現代主義議題持續向外延伸[25]。繼影片、專書與表演藝術之後，黃亞歷導演親自策展，於國立臺灣美術館舉辦的「共時的星叢『風車詩社』與跨界域藝術時代」（2019 年），更是在同一脈絡下，進一步深化且擴延由 20 世紀至 1940 年代歐亞現代主義論題的展覽。換言之，展覽與上述影片、專書與表演藝術皆以「風

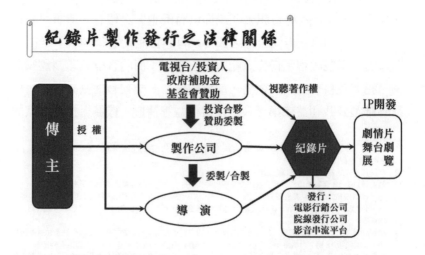

25　孫松榮，文藝後殖民的超前部署：從《日曜日式散步者》到《共時的星叢》，Verse，2021 年 2 月 25 日。

車詩社」做為思想中心，重現歷史事件[26]。以「紀錄片」作為起始，不斷開發出各種的藝術型態。

紀錄片製作完成後，進一步亦可開發或改作成其他衍生著作，例如台灣黃信堯導演將畢製紀錄片《唬爛三小》改編為電影《同學麥娜絲》（2020）。另外台灣漫畫家鄭問（1958-2017）之《千年一問》漫畫展在故宮舉辦，嗣後由王婉柔導演拍攝製作紀錄片《千年一問》，發行影音光碟，同時推出《長坂坡》公仔模型等，皆使用鄭問之漫畫作品內容，應取得鄭問繼承人之授權。至於影音商品、公仔模型之收益權屬於何人，需視製作公司與鄭問繼承人之間有無合約約定。又有動畫紀錄片《冲天》改作之電影小說《天空的情書》，亦屬紀錄片 IP 開發之適例。作者撰寫電影小說，是否需重新取得紀錄片傳主之授權？或紀錄片公司可否代表紀錄片傳主直接授權？須視紀錄片公司是否享有紀錄片傳主生平故事之轉授權權利，如享有轉授權，紀錄片公司可直接授權；倘使未擁有該權限，作者需重

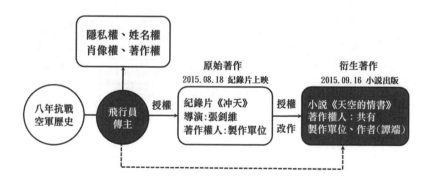

紀錄片改作－電影小說《天空的情書》

隱私權、姓名權
肖像權、著作權

八年抗戰
空軍歷史

飛行員
傳主

授權

原始著作
2015.08.18 紀錄片上映

紀錄片《冲天》
導演：張釗維
著作權人：製作單位

授權
改作

衍生著作
2015.09.16 小說出版

小說《天空的情書》
著作權人：共有
製作單位、作者（譚端）

26　孫松榮：我們如何現代過？關於「共時的星叢：『風車詩社』與跨界域藝術時代」，BIOS monthly，2019 年 8 月 19 日。

新向紀錄片傳主取得授權。

另有英國紀錄片《Jamie： Drag Queen at 16》，其 IP 發展同樣多元。該紀錄片描述 16 歲少年傑米從遭受校園霸凌到成為變裝皇后之真人真事，於 2011 年拍攝成為 BBC 電視台紀錄片[27]。該影片於 2017 年改編成音樂劇《Everybody's Talking About Jamie》[28]，並於 2021 年改編成電影《蝴蝶少年：傑米》[29]。繼續深入探討，如果有動畫公司欲向紀錄片製作公司取得紀錄片之動畫電影改編權，改編範圍是否僅限於作品內容？若超出範圍，製作公司有無法律責任？紀錄片改編之授權範圍，僅限於製作公司享有著作權以及得轉授權之內容。若超出授權範圍，動畫公司需自行向真實人物或合法權利人取得授權，與製作公司無關。製作公司如授權超出其授權範圍，需負侵權或違約責任。

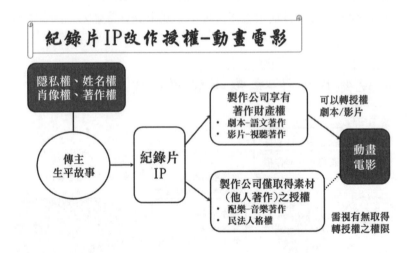

27　參閱 Jamie: Drag Queen at 16，IMDb。

28　參閱 Everybody's Talking About Jamie 音樂劇，《un presqu'architecte taïwanais》，2018 年 3 月 13 日。

29　參閱蝴蝶少年：傑米，LoveTvShow。

二、紀錄片合約之特殊條款

（一）傳主之「擔保條款」

　　紀錄片傳主接受導演採訪所陳述之內容，可能發生虛假、錯誤或瑕疵情形，例如紀錄片《阿查依蘭的呼喚》曾入圍 2020 年台北電影獎最佳紀錄片，但卻發生傳主身分不實之訴訟。該片是由導演魏郁蓁歷時七年籌備拍攝，記錄排灣族屏東縣來義鄉大後（Tjuwaqau）部落，一位單親媽媽、不會說母語的女頭目廖莉華人生故事[30]。傳主廖莉華在影片中表示其為大後部落阿戰贏浪家族之唯一傳統領袖，並於紀錄片宣傳場合、網路媒體及在大後部落內，提出相同之陳述。2021 年 11 月紀錄片在院線上映後，引發大後部落其他族人之質疑。

　　部落領袖高玉金認為，大後部落歷任傳統領袖均由阿戰贏浪家族之「長嗣」擔任，高玉金始為現任即第八代傳統領袖。為了「確認」廖莉華為大後部落巴佳力努克體系阿戰贏浪家族傳統領袖之「身分不存在」，高玉金於 111 年向屏東地方法院起訴請求。經法院審理後判定，原告高玉金之請求有理由，被告廖莉華之阿戰贏浪家族傳統領袖身分確認不存在[31]。被告不服一審判決提起上訴，本案現於高等法院審理中[32]。

　　面對傳主所陳述之內容，可能涉及虛假、錯誤、瑕疵之法律風險，導演或製作公司為了保障自身權益，可要求傳主簽署「擔保條款」，參考條文例示如下：「傳主保證其履行本合約所提供之內容係屬真實，絕無虛假、違法或侵害第三方權益之情事。如有違反，應出面理清並自負法律責任，概與製作公司無涉。如因此造成製作

30　參閱《阿查依蘭的呼喚》，國家電影及視聽文化中心。

31　參照屏東地院 110 年度原訴字第 21 號民事判決，2022 年 12 月 29 日。

32　參照高等法院高雄分院 112 年度原上字第 1 號民事案件繫屬中。

公司之損害，且係可歸責於傳主之事由造成者，傳主應賠償其損害。」

（二）多方簽約之連動關係約定

多數合製方如未共同簽約，應比對確認各別合約約款不可相互牴觸

隨著紀錄片的預算提升、主創團隊規模擴大，多方跨國合製紀錄片的情形越加頻繁，伴隨而生日益複雜的合約結構。以 2022 台北電影獎百萬首獎及最佳紀錄片《神人之家》[33] 為例，該片最初由文化內容策進院（下稱文策院）與台灣飛望影像有限公司（下稱飛望影像）簽署「合作備忘錄」（MOU），成為正式合作夥伴，文策院以「國際合作投資」專案計畫支持《神人之家》[34]。另外，該片是由飛望影像與法國 Films de Force Majeure 共同合製，飛望影像與文策院及法國 Films de Force Majeure 分別簽訂合作備忘錄（MOU）與合製合約，三方當事人所成立之契約關係，就權利歸屬及利潤分配等合約約定具有連動關係，各合約間不得彼此牴觸。

然而，面對連動、交互影響的合約關係，如何才能使合約彼此不產生衝突[35]？此際，合約中應有「架接條款」之設計。例如飛望影像與文策院所簽訂之合作備忘錄，約定文策院投資飛望影像新台幣 175 萬元，並參與該紀錄片的分潤[36]。為了確保文策院之權益，以及降低使飛望影像違約風險，適宜的做法，應由飛望影像與法國 Films de Force Majeure 於合製合約中，載明法國 Films de Force Majeure 明確理解，並同意遵守飛望影像於與文策院之 MOU 約款。

33 TNL 編輯，【2022 台北電影獎】百萬首獎《神人之家》：奪 3 項獎成本屆大贏家，導演感謝評審「用這麼溫柔的方式擁抱我們」，關鍵評論網。

34 參閱文策院助攻 受支持作品國際溫量大增 《神人之家》入選威尼斯市場展，2021 年 7 月 7 日。

35 三方的法律關係連動，類似情形亦存在於演員、經紀公司及影視公司中。例如經紀公司與影視公司簽約由旗下藝人參與拍片，但影視公司擔心經紀公司與演員的合約關係是否已經屆滿。為了讓演員同時也知悉該合約內容存在，合約雖由甲（影視公司）、乙（經紀公司）簽訂，不過在合約最後的簽名欄位中，應納入乙方藝人併同簽名，讓該藝人知悉有合約內容存在，確保影視公司及經紀公司權益。

36 參閱【娛樂透視】《神人之家》創投籌資源 直視原生家庭糾葛解心結，鏡週刊，2022 年 11 月 27 日。

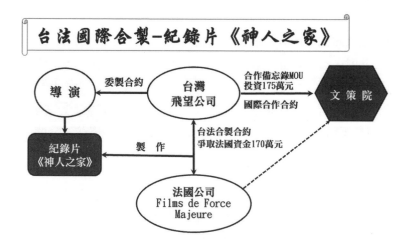

三、紀錄片之素材使用、場景拍攝

（一）引用他人影片、音樂 [37]

紀錄片《我們的那時此刻》於 2016 年 3 月 4 日在台灣上映，由楊力州導演執導、桂綸鎂旁白，影片中穿插多部經典電影片段及金馬影帝影后訪談影片 [38]。紀錄片引用電影片段（含配樂），如引用片段較長且畫面為特寫、配樂清晰，需取得下述著作之重製、公開播送、公開傳輸、公開上映授權：（1）影片畫面之視聽著作權（影視公司享有）；（2）配樂：音樂、錄音、表演著作權（詞曲作者／唱片公司／藝人享有）；（3）演員之肖像權（歌手／藝人享有）。但如紀錄片使用片段較短，且畫面、配樂不清晰，符合著作權法第 65 條之合理使用要件，無需取得授權。

音樂紀錄片《跨樂時代》由導演兼編劇熊儒賢於 2019 年 8 月

37 參閱蘭天律師，台北藝術大學【智慧財產權與合約談判】課程 §10 隨堂筆記【紀錄片之授權解析】，2022 年 4 月 21 日。

38 參閱鄭秉泓，《我們的那時此刻》：千萬委託值不值，國家電影及視聽文化中心放映週報，2016 年 3 月 31 日。

製作完成並上映,影片中穿插多首經典歌曲及影音片段[39]。紀錄片引用經典歌曲之影音片段,若經典老歌、影音已逾保護年限[40],成為公共財,無須授權。倘使音樂、影像尚在保護年限內,而使用長度不長、畫面不清晰,符合著作權法第 65 條之合理使用要件,亦無需授權。若非合理使用,紀錄片使用音樂、影像屬於重製行為,於 OTT 平台上播映,須同時取得公開播送、公開傳輸、公開上映權之授權。

(二)引用新聞報導[41]

紀錄片製作過程中,亦經常會使用新聞報導之影片片段,例如導演製作紀錄片介紹長榮海運的船舶(長賜輪)於 2021 年 3 月 23 日在蘇伊士運河擱淺[42],造成河道壅塞之新聞,欲引用蘇伊士運河官方 FB 影片、圖片,需否取得授權?或可主張著作權法第 49 條(時事報導)、第 52 條(報導研究)、第 65 條之合理使用?

根據智慧財產法院認定,「時事報導」係指當日發生事實之單純報導,如就新聞事件事後另作報導性節目,針對社會事件進行專論報導、評論等,由於已失時效性,則不屬於「時事報導」[43]。紀錄片之拍攝製作並非進行時事報導,無法主張著作權法第 49 條之合理使用,如不符合其他合理使用的要件,仍需取得引用影片之授權。

但若導演引用蘇伊士運河官方 FB 影片、圖片之長度不長(例如 1-2 秒),且引用畫面占平台影片畫面極小(非特寫),使用質與量符合著作權法第 65 條規定之合理使用要件,可依著作權法第

39　參閱微笑台灣編輯室,搭上台灣流行音樂的時光機,《跨樂時代》記錄每一個年代的情感。

40　音樂著作財產權之保護年限為作者一生及其死亡後 50 年;攝影、視聽、錄音及表演之著作財產權,自公開發表日起算 50 年。參照著作權法第 30 條、34 條規定。

41　參閱蘭天律師(同註 37)。

42　長榮貨輪擱淺蘇伊士運河卡逾百艘船恐需數日才恢復航運,中央通訊社,2021 年 3 月 24 日。

43　參照智慧財產法院 105 年度民著上易字第 2 號民事判決。

52、65 條主張合理使用，無需經權利人授權。倘使導演直接使用蘇伊士運河官方 FB 完整影片置入紀錄片中，雖已註明影片出處，仍無法免除侵權風險，如未取得授權，亦不符合合理使用要件，仍需負侵權之法律責任。

（三）拍攝捷運、社區場景 [44]

拍攝傳主搭乘台北捷運之場景，由於台北捷運車廂內部及月台，具有特定規格和共同的外觀，並無特殊裝潢設計，非屬美術著作，無需取得捷運局之授權。但拍攝過程中，搭乘捷運的乘客亦攝入鏡頭，如影片清楚拍攝乘客肖像，須取得肖像授權；若拍攝乘客肖像模糊且無法辨識，則無需取得乘客同意。

另導演拍攝傳主在社區打掃，同時拍攝到他人住宅外觀（包含大門門牌），倘使拍攝之門牌資訊模糊不清，不至於洩漏屋主個人資料，無需取得屋主同意。不過，若是同時拍攝到屋主之日常生活，包含屋主在窗內、陽台之活動等，因涉及隱私權，則需取得屋主之同意。

（四）拍攝法定貨幣紙鈔 [45]

2022 台灣國際紀錄片影展 TIDF 放映一部關於紙鈔的紀錄短片《Pink Mao》，導演唐菡拍攝中國人民幣之紙鈔，從紙幣色彩的質疑出發，解析偶像、符號、權力結構和形象轉化、瓦解的過程，紙鈔印有毛澤東肖像 [46]。紙鈔設計中使用之圖案、畫作、肖像照，屬於美術著作及攝影著作，由創作者享有美術著作權及攝影著作權，例如 2000 年之新台幣 1 千元鈔票設計之正面為中央印製廠人員拍攝福星國小學生之照片，背面則是「特有生物研究保育中心」之人

44　參閱蘭天律師（同註 6）。

45　參閱蘭天律師（同註 37）。

46　參閱 TIDF 台灣國際紀錄片影展；JC 陳柏樺／「粉紅色的毛澤東」：一張百元紙鈔如何洞見當代中國？鳴人堂，2022 年 4 月 13 日。

員黃淑芬彩繪之帝雉圖案。公部門將「紙鈔設計」核定為貨幣圖樣後，若認定為「公文」，依著作權法第9條之規定，不受保護，但如其上各別圖案構成著作權第5條所定的美術著作，而非前述公文時，欲單獨利用該圖案仍應經各該著作權人同意或授權[47]。因此紀錄片拍攝紙鈔，同時攝入拍攝下圖案、畫作、肖像照，除美術著作、攝影著作已逾保護年限或符合合理使用要件外，導演仍應取得美術或攝影著作授權。

（五）使用孤兒著作

使用他人著作應先取得授權，但現實中卻可能發生遍尋不著權利人之情形，面對此種難以洽商授權利用之著作，即俗稱的「孤兒著作」，我國文化創意產業發展法第24條規定，利用人為製作文化創意產品，已盡一切努力，就已公開發表之著作，因著作財產權人不明或其所在不明致無法取得授權時，經向著作權專責機關釋明無法取得授權之情形，且經著作權專責機關再查證後，經許可授權並提存使用報酬者，得於許可範圍內利用該著作。

2023年上映台灣文學紀錄片《新寶島曼波》中使用「警備總部照片」，由於製作公司目宿媒體股份有限公司已盡一切努力，仍無法取得該攝影著作之使用授權，因此，於112年5月12日向智慧財產局申請許可授權。經濟部智慧財產局於112年8月8日核發許可授權公文函[48]，載明許可利用之範圍如下：

1. 許可利用行為：得將旨揭攝影著作重製使用於紀錄片「新寶島曼波」中，於電影院、電視、OTT／網路播映並發行實體影像產品（BD、DVD）800套（發行實體影像產品額度用罄須另

案申請許可）。

2. 許可授權區域：限台、澎、金、馬地區。

3. 許可授權期間：自提存使用報酬之日起，得不限期間重製、改作、散布、公開播送及公開傳輸。

4. 許可授權性質：非專屬授權，並不得轉授權予第三人或禁止他人利用。

5. 旨揭攝影著作貴公司須依下列核定之使用報酬予以提存後，始得利用：重製、改作、散布、公開播送及公開傳輸之使用報酬為新台幣 600 元，應一次全數提存完畢。

6. 依本處分製作之紀錄片及實體影像產品，應於適當位置載明下列事項：（1）處分之日期、文號及許可利用條件及範圍；（2）實體影像產品部分，另載明足以辨識內含旨揭攝影著作之影像產品數量之序號。

四、紀錄片「創作自由」與「權利保護」之衝突

紀錄片榮獲獎項肯定，在藝術表現自有其意義與價值存在。不過，這些紀錄片所拍攝之手段、方式或呈現結果，都一定程度影響甚至侵害到被拍攝對象的權益，除了須從紀錄片倫理的角度反思外，在創作歷程中，藝術價值與拍攝對象權利，孰輕孰重？在紀錄片《給 19 歲的我》與《在高速公路上游泳》上映後，引發各界的討論與批判。

（一）《給十九歲的我》

近期飽受爭議的香港紀錄片《給 19 歲的我》，香港導演張婉婷歷時十年拍攝六位千禧年出生的英華女校學生，自 2011 年起至 2021 年間之 10 年成長過程，藉此紀錄學校重建的歷程。媒體披露英華女校於 2012 年 4 月份取得學生家長簽署之「英華女學校【學

校重建計畫】紀錄片拍攝事宜同意書」，作為拍攝紀錄片的授權依據。孰料影片於 2023 年 2 月 2 日在香港僅上映兩天，片中主角阿聆、阿佘陸續在《明周文化》發表「萬言書」，並接受訪問，控訴校方和片方不尊重學生隱私，在拍攝及公開上映問題上對她們進行誤導和施壓。排山倒海的輿論抨擊接踵而來，致使英華女學校校長和張婉婷導演公開道歉，紀錄片《給 19 歲的我》並於 2 月 6 日起下架暫停公映[49]。雖然校方隨即表示退出香港電影金像獎之遴選競賽，但 4 月 16 日卻仍獲得「第 41 屆香港電影金像獎」最佳影片的獎項[50]，再度掀起「藝術」與「人權」孰為重要的爭論。

該紀錄片拍攝涉及許多法律議題值得討論，例如學生家長身為未成年人之法定代理人，其簽署同意書授權校方拍攝紀錄片之法律效力為何？同意書僅就「在校期間（2011 年至 2016 年各學年）」同意授權攝製團隊訪問、拍攝，攝製團隊於 2017 年之後繼續進行拍攝，被攝女學生未為反對之表示，可否據此解釋為該被拍攝學生已為「默示同意」？女學生 18 歲成年後，可否向學校與導演表示反對拍攝紀錄片，或拒絕公開放映？

立法者為保護未成年人的權益，在兒童或青少年智慮經驗未臻成熟的時期，規定由法定代理人決定其法律行為。一旦家長作成決定，或以書面完成法律行為，皆對未成年人發生效力，以滿足未成年人成長階段之各項需求，並維護交易安全與法律安定性。倘若成年後的學生，皆可針對過去父母代為同意之表示，否定其法律效力，屆時可能會嚴重影響既有的法秩序安定狀態，甚至危害善意第三方之權益。因此就本紀錄片爭議，為確保既有的法秩序安定，成年後的女學生不得再針對過去父母代為同意的授權內容，否定其效力。

49　《給十九歲的我》導演張婉婷回應多項爭議 2 月 6 日起已停止電影公映，香港 01，2023 年 2 月 5 日。
　　《給十九歲的我》退出角逐香港電影金像獎「最佳電影」獎項，自由亞洲電台，2023 年 2 月 9 日。
50　參閱 Alvin，第 41 屆香港電影金像獎：鄭秀文 10 次提名終奪影后、《給十九歲的我》爭議聲中奪最佳電影，關鍵評論網。

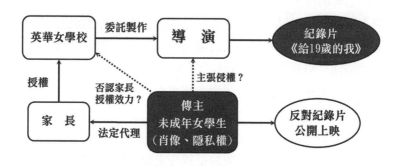

未成年傳主授權關係－紀錄片《給19歲的我》

英華女學校　──委託製作→　導　演　→　紀錄片《給19歲的我》

授權　否認家長授權效力？　主張侵權？

家　長　法定代理　傳主　未成年女學生（肖像、隱私權）　→　反對紀錄片公開上映

　　然而，為了保障未成年子女之利益，以及其身心靈的健全發展，在長達十年的紀錄片拍攝期間，是否應尊重被攝女學生的自主權與隱私權，在法律上並非無考量的空間。尤其紀錄片內容涉及被攝女學生之私密層面等敏感個人資料，於被攝女學生成年後，是否可主張隱私權、名譽權，要求攝製團隊調整或刪除其不當的拍攝內容？能否撤回先前同意攝製團隊所使用的個人資料？值得深度省思 [51]。

（二）從《在高速公路上游泳》到《Goodnight & Goodbye》

　　導演吳耀東於 1997 年拍攝紀錄片《在高速公路上游泳》，學弟辜國瑭主動提出願意被拍攝，議題涵蓋同性戀、憂鬱症、愛滋病、朋友誠信的衝突、生命本質的鬥爭等。《在高速公路上游泳》獲得 1998 年金穗獎紀錄片影帶類首獎，更成為首位榮獲日本山形影展小川紳介獎的台灣紀錄片創作者，導演於 2008 年拍攝其續作《Goodnight & Goodbye》，卻在回訪拍攝獨居傳主辜國瑭之翌日，發現傳主已猝死在房中，引發一連串紀錄片倫理及法律爭論 [52]。

51　詳細法律爭議之分析，請參閱黃秀蘭，紀錄片《給十九歲的我》法律爭議，蘭天律師官網｜主題文章｜案例研究，2023 年 2 月 14 日。
52　參閱國家電影及視聽文化中心，吳耀東個人簡介；陳平浩，【電影狂碎碎念】《在高速公路上游泳》

紀錄片《在高速公路上游泳》在藝術創作層面上無疑獲得佳績，但導演表示傳主辜國塘的家人在紀錄片放映後感到非常痛苦[53]。而辜國塘若仍在世，是否如上一部紀錄片《在高速公路上游泳》一般，偶有情緒起伏干擾，或與導演意見不合，但仍願意與世人分享他的奇特經歷？或是時移勢易，心境改變，不再接受生命軌跡以影像記錄的際遇？紀錄片導演如何抉擇？抑或傳主本身同意披露其隱私事蹟，家人卻感羞辱與困擾，需否尊重家人的感受，而有所節制？實務上亦有發生紀錄片導演取得傳主同意後，卻在影片即將完成之際，傳主心生後悔翻異前詞，導演應如何決定是否放映影片？此番困境已超出法律之判定，屬於紀錄片之倫理與拍攝界線，需要導演與劇組秉持最大誠意和家屬溝通，才能順利播映，了無窒礙。

（三）《九槍》

2017 年 8 月 31 日，27 歲的越南移工阮國非在新竹縣鳳山溪畔遭警方連開九槍致命，引發社會輿論。五年後，這段來自執法警方身上所配戴的密錄器影像，在紀錄片導演蔡崇隆最新作品《九槍》中首次公開，完整呈現阮國非中槍至救護車到場的半小時，從影像中明顯看到第一台救護車先護送明顯沒有生命危險、只有鼻梁受傷的民防人員，圍觀的警察與民眾盯著阮國非在地匍匐，卻沒人敢接近。直到第二台救護車到場，警察將垂死的他拖出車底，在他肩上又踩了一腳，才將他移上擔架的過程。影片內容令人震驚，獲得2022 年金馬獎最佳紀錄片之同時，被金馬執委會執行長聞天祥評為

與《Goodnight & Goodbye》：終於死滅的煙火，關鍵評論網，2019 年 3 月 21 日。

53　導演吳耀東更在一次受訪中表示：「因為片子內容觸及到辜國塘的同志身分跟一些比較隱私的生命經歷跟身體狀況，我不得不去接受很多來自他家人的壓力，他在美國的妹妹就曾經寫了一封很長的航空郵件給我，要我不要再放片，這會為他們家帶來困擾，我也接過他媽媽打給我的電話，只因為有次我把片子提供給辜國塘參與同志跟愛滋團體的議題推廣放映這樣，她就打來要我把所有毛帶跟作品都交出去給她處理……」，詳請參閱林秉君，無淚的傷痛怎麼說？《Goodnight & Goodbye》導演吳耀東專訪，放映週報第 644 期，2019 年 4 月 28 日。

當年最痛苦的電影 [54]。

　　導演使用事發當天的密錄器影像，讓國人有機會還原、看見事件的原貌，啟動更多不同觀點的對話與討論 [55]。不過，導演究竟是如何取得密錄器影像？導演是否可以使用這段偵查不公開的影片內容？需否取得死者家屬或警方的同意？值得進一步深思。

五、紀錄片揭露真實面，有無誹謗？

（一）《以神之名：信仰的背叛》

　　韓國紀錄片《以神之名：信仰的背叛》，揭露四名自稱「救世主」的韓國邪教領袖鄭明析，探索令人膽寒的真實故事，揭發盲目信仰的黑暗面，2023 年在 Netflix 上架後，掀起輿論與網友關注邪教 [56]。據媒體報導所載，創立「嬰兒花園」教派之金己順即以影片內容侵害其人格為由，向首爾中央地方法院提出禁止《以神之名》講述嬰兒花園的播放第 5、6 集的假處分申請，倘若不配合下架就得每天支付 1,000 萬韓元（新台幣約 24 萬）的補償金 [57]。

　　紀錄片內容採訪受害者揭露加害人之負面事件，並進一步演出加害人之施暴過程，可以思考的是，當紀錄片拍攝並揭發真實，對於事件之加害人而言，是否構成誹謗？參照我國刑法第 310 條、311 條規定，紀錄片導演對於事件之描述與拍攝，係根據田野調查、檢舉人告知、受害者訪談等，進而確信該事件之原貌；且揭露邪教惡行於大眾，具有高度之公益性質。導演根據其調查取得之真實內容進行拍攝，並以其紀錄片觀點，對於社會矚目可受公評之事件，

54　參閱蔣宜婷，【蔡崇隆九槍 1】年度最痛苦電影　警對移工阮國非開槍畫面首次曝光，鏡週刊。

55　參閱吳亭儀，【金馬 59】最佳紀錄片獎《九槍》導演蔡崇隆專訪，他用事發影像翻轉真相，人物誌，2022 年 11 月 17 日。

56　參閱以神之名：信仰的背叛，Netflix。

57　參閱黃雅琪，邪教女教主不滿《以神之名》告 Netflix 美國總部求償鉅款、下架紀錄片，2023 年 3 月 25 日，鏡週刊國際要聞。

為適當之評論,應屬合法。

(二)NHK 紀錄片侵害原住民名譽權訴訟案

日本公共電視台 NHK 於 2009 年 4 月 5 日播出採訪節目,1910 年排灣族人參加英國倫敦之「日英博覽會」,排灣族人被作為展示品的一部分,NHK 節目旁白介紹:當時英法在博覽會中把殖民地民眾當成展品,真人展示被稱為「人間動物園」。影片拍攝一名排灣族受訪者觀看其父親與其他排灣族人參與日英博覽會的照片,受訪者以排灣族語說出一段話,日文字幕翻譯成「我感到很悲傷」;實際上受訪者之真意為排灣語「很懷念」(其父親)之意。

由於 NHK 電視台採訪時,未對受訪之排灣族人提及「人間動物園」等用語,僅提供受訪者父親的照片,請受訪者說明感想,但事後 NHK 自行加上旁白,以「人間動物園」形容博覽會展示之情景,並附上被展示之排灣族人的女兒多年後看到照片感到很悲傷的說辭。

排灣族認為 NHK 電視台在訪問片段加上「人間動物園」等具有歧視意味,恣意編撰採訪內容,已侵害排灣族之名譽權。參與節目錄製的排灣族人及日本文化櫻花頻道、日本收視觀眾等超過一萬人集體提告,以 NHK 電視台為被告,於 2009 年向日本東京法院提起民事賠償訴訟。

本件訴訟之關鍵爭議為 NHK 於紀錄片中使用「人間動物園」標語指涉台灣原住民是否構成侵權?2012 年東京地方法院一審判決原告敗訴,被告不構成侵權,法官認為被告團隊使用「人間動物園」一詞作為節目標註文字,並未侵害排灣族人及受訪者原告之名譽權等。經原告上訴後,2013 年高等法院判決結果逆轉,宣判原告勝訴,被告應賠償 100 萬日圓。判決理由在於被告係日本公共電視,對於可能侵權之報導方式應謹慎注意;被告團隊用帶有種族歧視意味之「人間動物園」一詞製作節目,對於參加日英博覽會的排灣族

人構成侮辱，也對受訪者原告造成困擾，損害原告之社會評價及名譽。

NHK 電視台上訴三審，2016 年最高法院撤銷二審判決，改判原告敗訴，法院認定被告未侵權，製作單位僅係為呈現日本對台統治時，模仿西歐列強，把排灣族人帶到英國展示其生活行為，收視觀眾應會理解為該節目是在指陳當事人受到歧視，僅係陳述過去的歧視行為，原告在社會上之評價不至於因節目播出而受損[58]。

六、紀錄片製作爭議之實務案例

（一）策展人委製陶藝紀錄片侵權訴訟

電視台委託紀錄片公司拍攝製作紀錄片，或紀錄片公司聘請導演拍片，屬於著作權法規定之出資聘人關係，皆應簽署製作合約，明文約定影片之著作權歸屬，約定方式包含雙方共有（含共有比例）、委製單位享有或創作人享有，始可避免日後發生爭議。

國立台東生活美學館舉辦之 2015 年花東原創生活節創作展，曾發生委製影片訴訟案。策展人與紀錄片導演於 104 年 9 月口頭約定由導演製作陶藝紀錄片，報酬 6 萬元。但策展人於 11 月片面終止契約關係，事後雙方簽署影像記錄合作約定書，明文約定乙方（導演）所交付之毛片，著作權仍屬乙方；乙方授權甲方（策展人）使用於「花東原創生活節創作展」成果影片中一次，含預告片，且甲方可以作公開使用，但不得有商業用途。未料策展人在花東原創生活節創作展開始前即自行使用導演提供之紀錄毛片，製作兩支影片並上傳 YouTube，展覽結束後亦未移除影片。導演發現後即寄發存證信函予策展人，要求下架影片，並向智慧財產法院起訴，訴請策

58　參閱黃之棟，「NHK 排灣族歧視訴訟」的部落批判理論反思，台灣民主季刊第 14 卷第 1 期，2017 年 3 月；蘭天律師（同註 37）。

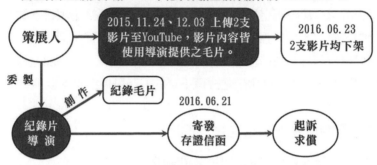

策展人委製陶藝紀錄片訴訟

◆ 國立台東生活美學館-2015年花東原創生活節創作展 2015.12.05-13

策展人　→　2015.11.24、12.03 上傳2支影片至YouTube，影片內容皆使用導演提供之毛片。　→　2016.06.23 2支影片均下架

委製

創作　→　紀錄毛片

2016.06.21

紀錄片導演　→　寄發存證信函　→　起訴求償

展人及生活美學館長等人應連帶賠償新台幣 52 萬元。

　　原告導演主張，原告僅授權被告使用紀錄毛片於「2015 花東原創生活節」展覽成果影一次。被告未經原告同意擅自使用紀錄毛片並製作兩支影片上傳 YouTube 長達半年，違反著作權法第 37 條第 1 項之規定，構成侵權。國立台東生活美學館為被告策劃展覽之籌辦單位，故該館館長應負連帶損害賠償責任。被告策展人、美學館館長則辯稱，被告出資聘請原告完成紀錄影片，依著作權法第 12 條第 3 項出資聘人之規定，享有紀錄毛片之利用權。合作約定書之約定是指預告片和成果影片皆可使用紀錄毛片。被告館長並無侵權故意，亦未參與任何情事，無需負責。

　　智慧財產法院宣判，原告導演勝訴，被告策展人等應連帶賠償新台幣 10 萬元，被告館長無需賠償。判決理由在於，依合約約定，原告之授權範圍應指紀錄毛片包含預告片在內，得使用一次，而不得使用於系爭展覽外之其他地方。被告僅限於展覽中無論以成果片預告片或其他名義，均只能播放一次。被告兩次上傳影片之行為，已逾越授權範圍。展覽結束後，影片仍放置一段時間後始撤下，亦

已逾越使用期間。著作權法第 12 條出資人之利用範圍，應依出資目的及其他情形而為綜合判斷。依合約「背景說明」提及雙方係就「本展所需」合作紀錄片拍攝與製作，特別約定授權範圍，且原告與被告在合作前有糾紛彼此不快等綜合判斷，授權範圍應僅限於展覽所需使用，不得於展覽所需之外，無限利用。但原告未舉證被告館長有何參與侵權行為，無法認定賠償責任 [59]。

（二）紀錄片《牽阮的手》著作權回復之解約協議

紀錄片之製作過程亦可能發生製作公司與委製單位意見不合之情況，例如 2010 年台灣國際紀錄片雙年展台灣獎首獎紀錄片《牽阮的手》曾發生影片驗收爭議，委製方基於種種考量，要求導演莊益增、顏蘭權刪減紀錄片中省議員林義雄「林宅血案」及鄭南榕為爭取言論自由自焚之影片段落。然而導演為維護創作自由，堅持如實公開傳主田朝明醫師生平經歷與時代背景，以及其參與黨外抗爭活動之過程，自始至終拒絕刪剪影片。嗣後電視台以驗收不通過為由，指稱導演違約，紀錄片委製之合約關係最終走上解約一途 [60]，雙方簽署解約書，導演僅得貸款負債以返還鉅額製作費 [61]。

倘使委製單位與導演對於紀錄片之剪輯存有歧見，不得不結束合作，啟動退場機制，雙方應簽訂終止委製關係之書面，約定回復著作權及返還委製酬勞。解約協議書例示參考條文如下：

59　參照智慧財產法院 105 年民著訴字第 41 號民事判決。

60　關於紀錄片《牽阮的手》解約經過，維基百科敘述甚詳；另請參閱謝筱君，「我想把記憶留下來」——顏蘭權導演專訪，Medium，台大歷史系學會學術部，2019 年 1 月 16 日。

61　筆者當時協助莊益增、顏蘭權導演處理解約程序，共同經歷談判的艱辛，並目睹導演陷入困境的掙扎與割捨。事後導演回到南部教書還債，度過數年困頓清貧的歲月，但不減對於紀錄片的熱愛，債務清償部分後，又投入拍攝工作，在南台灣的棗莊長期蹲點，近期已完成《種土的故事》紀錄片之拍攝製作，繼《無米樂》之後，再度傳達人對土地的尊敬與情感。參閱張潼，土地關懷影展　5 位導演說故事，中國時報，2018 年 09 月 21 日。

■紀錄片解約協議書　　（甲方：電視台　乙方：製作公司）

1. 本協議書自甲、乙雙方簽署日起發生效力，生效之同時，甲、乙之原合約失其效力。

2. 乙方應於＿＿年＿＿月＿＿日前返還甲方製作費 xx 萬元。

3. 本片之著作權（包括著作人格權暨財產權）皆歸屬於乙方，甲方不得主張任何權利。

4. 本片於製作期間乙方自行使用之甲方資料，乙方應支付甲方相應之授權費。

5. 本片籌備與製作期間，乙方以甲方名義對外洽談影片、音樂、照片、報紙等相關著作權並簽署之所有授權合約，本終止合約協議生效後，將全數轉由乙方全權負責，乙方需自行妥善處理並負法律上應有之責任，與甲方無涉，如因此致使甲方遭受損害，乙方應負賠償之責。

　　紀錄片之拍攝製作，涉及故事人物之民法上人格權與著作權，需取得紀錄傳主之授權，授權標的包括民法人格權（姓名權、肖像權、隱私權、名譽權）」，以及「著作權（日記、手稿、照片、影片、畫作、音樂）」。導演取得傳主授權拍攝紀錄片，如拍攝過程中傳主過世，傳主生前已簽署著作授權書之權利義務，由繼承人概括承受，導演仍可繼續完成影片製作。

　　除了以「傳主」作為記錄主體外，紀錄片以「社會案件」、「自然生態」等為題材拍攝亦不計其數。如拍攝知名歷史人物，依據民法第 6 條規定，該人物之人格權已消滅，不過，導演或製作公司不得改編虛構有損死者名譽之情事，避免觸犯誹謗死者之刑事罪責，負擔侵害遺族追思權之民事賠償責任。

　　傳主所陳述之內容，可能涉及虛假、錯誤、瑕疵之法律風險，例如紀錄片《阿查依蘭的呼喚》曾發生傳主身分不實之訴訟。導演

或製作公司為了保障自身權益，可要求傳主簽署「擔保條款」。此外，導演或製作公司，在面對投資、合製或贊助多方主體的合作關係中，彼此間之合約內容會產生連動、交互影響，為了避免個別合約衝突產生，此際，合約中應有「架接條款」之設計。

　　《給十九歲的我》、《在高速公路上游泳》、《九槍》三部紀錄片都曾榮獲獎項肯定，在藝術表現有其意義與價值存在。不過，這些紀錄片所拍攝之手段、方式或呈現結果，都一定程度影響甚至侵害到被拍攝對象的權益。「藝術」與「人權」孰輕孰重的爭論該如何衡量，結合法律與紀錄片倫理，值得深刻省思。

第十三章
影視投資合作之法律關係

　　在影視產業實務中，故事、資金與主創團隊皆為影片製作之關鍵要素。導演、編劇及製片們經常提出各式影視製作企劃案，故事創作的靈感源源不絕；然而決定影視作品的啟動或完成，常在於資金之籌募。倘使欠缺資金，影片可能無法拍攝或導致中斷[1]，因此「募資」成為台灣多數影視創作者面臨的重大難題和挑戰。倘若幸運獲得足夠的資金投入，劇組與製片隨即進入投資合約談判的階段，許多訴求與商業條件必須被明確提出，雙方進行溝通、退讓與交換。在台灣這些投資談判的複雜議題，尚處艱辛溝通、蹣跚學步的階段，成功者自然得以順利拍攝製作；失敗者可能紛爭不斷，甚至反目成仇、對簿公堂[2]，古今中外皆有類似的案例。

1　在疫情、資金不足的雙重打擊下，魏德聖導演的電影《台灣三部曲》2021 年宣布停拍，詳請參閱米倉影業官網，「致 所有參與『台灣三部曲電影集資計畫』的天使人」訊息；魯皓平，《台灣三部曲》停工不解散！每月燒 5000 萬，魏德聖：沒有任何錢進我口袋，遠見雜誌，2021 年 06 月 30 日；發行 NFT 啟航《台灣三部曲》之夢，魏德聖用 NFT 把台灣故事說進元宇宙，數位時代，2021 年 5 月 3 日。

2　在國內引發各界議論的慘烈實例，莫過於去（2023）年 7 月爆發之果子電影公司與中影國際公司投資導演魏德聖執導電影《賽德克・巴萊》之股權糾紛，案情交錯複雜，雙方相互提告民刑事訴訟，法院受理後刻正深入調查中。參閱林均，魏德聖不認 4,500 萬債務、控郭台強設局　中影向他喊話：面對解決債務，台視新聞網，2023 年 7 月 20 日，報導指出「中影董事長郭台強 2010 年投資導演魏德聖電影《賽德克.巴萊》，但現在他指控魏德聖積欠 4,500 萬元，並透過法院向魏德聖旗下「果子電影」、「米倉影業」發出強制執行令，可能將遭到查封。魏德聖則發出聲明表示，郭台強奪走《賽德克・巴萊》版權和 8.8 億票房分帳，甚至誘騙自己簽下 4500 萬元借款本票，讓他氣得提出告訴。」果子電影委託黃秀蘭律師公開聲明稿，指出本票債權不存在，雙方並已展開民刑事訴訟，詳見黃秀蘭，電影導演的怒與企業家的狠，蘭天律師官網，2023 年 7 月 22 日；「果子被強摘」不是羅生門—台北廣播電台專訪，2023 年 9 月 8 日；錢利忠，郭台強控欠款 4,500 萬！魏德聖反控郭台強詐欺 北檢今傳喚魏德聖出庭，2023 年 11 月 7 日。

影視製作募資之重要性

實務上常見影視製作投資之合作疑義及法律糾紛，過往曾發生電影導演與投資方合作，雙方未約定導演享有電影之著作權及分潤權，俟導演埋首努力完成影片後，赫然發現權利和分潤兩頭空。又如動畫製片積極為漫畫家推動動畫開發案，不惜預先墊付開發費用，四處奔走尋找投資方、申請公部門資金，然而動畫作品即將完成，製片卻遭廠商追討鉅額製作費，動畫著作權亦歸屬廠商，此際如何挽救動畫製片之權益？

在跨國投資中，台灣影視公司與歐洲公司聯合製作影集，台灣製片順利申請取得台灣公部門之資金，並簽訂投資合約，但公部門要求影集內容須符合特定條件，台灣製片應如何要求及確保歐洲公司共同遵守投資合約之約定，使得合約間的連動關係可以順暢運作？台韓或日韓影視合製談判中，如何決定出資結構與影片權利占比？可否區分時間、地域分段共享影片權益？發行權與製作費、分潤如何訂出合理公平的比例？

影視投資過程中，製作公司與投資方究竟應該如何商議平等互利的合作模式，達到影片順利完成上映、資金完整回收獲利的共同目標？不僅投資方應尊重製作團隊的藝術理念與創作專業，製作公司亦應理解出資股權結構和財務規劃，才能建立良好的投資法律關係。本章深入解構影視投資合作之態樣，釐清資金來源及性質、製作方與投資方之權利義務關係、預算超支之處理方式，擬訂投資合約之重要條文，並探討權利歸屬及利潤分配等實務上常見之重要議題。

一、影視製作之投資關係

（一）資金來源及投資結構

近期台灣知名影視作品《人選之人》、《疫起》、《商魂》、《模

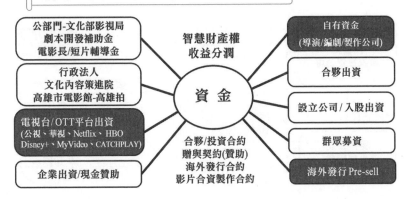

仿犯》、《做工的人》、《不良執念清除師》、《八尺門的辯護人》
等，資金來自於國內、外積極支持台灣電影與電視劇之投資方，包
括百韋數碼創意、樂到家、文化內容策進院、公視、華視、大慕可
可、伯樂影業、台灣大哥大（MyVideo）、聯合數位文創、影響原
創、有戲娛樂、CATCHPLAY、鏡文學、良人行影業、內容物數位
電影、華文創、愛奇藝、HBO、Disney+ 與 Netflix 等，有了充裕的
資金挹注，導演和劇組的夢想才能實現。

　　台灣影視產業籌備資金之方式及管道日趨多元靈活，目前實務
常見之資金來源，包括：導演、編劇、製作公司之「自有資金」，
公司企業以合夥方式共同集資，電視台出資委製，OTT 串流平台提
供資金（Netflix、HBO、Disney+、My Video、CATCHPLAY），或
由導演、製作公司、投資人等多方共同入股出資設立公司[3]，以及行

3　具體實例如侯孝賢導演以其開設之三視多媒體網路公司與投資人合組光點影業公司，拍攝電影《聶隱
　娘》，投資人即是以「合組公司」方式參與；文化內容策進院與 KKBOX 集團共同投資七十六號原子
　有限公司（Studio76），投資製作公司以「投資入股」方式成為股東；公視與投資人台灣大哥大公司合
　資拍攝《火神的眼淚》電視劇屬於「共同委製」；華文創公司投資電影《陽光普照》，挹注資金予製
　作公司，參與合作。

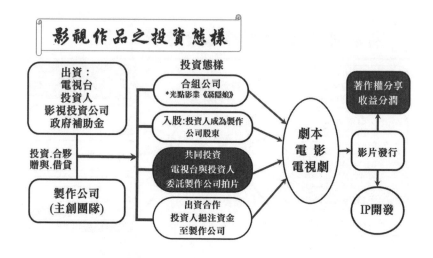

政法人文化內容策進院、高雄市電影館（高雄拍）之投資，公部門文化部影視局之劇本開發補助金與電影長片、短片輔導金。另有企業贊助、置入性行銷、群眾募資、海外發行 Pre-sale 之特殊出資型態。

　　台灣影視產業資金趨向多元，以一種態度電影公司製作於 2023 年 10 月 6 日上映之電影《周處除三害》為例，該片入圍第 60 屆金馬獎最佳導演、最佳原創電影音樂及最佳男主角等七項提名。分析其拍攝資金結構，合計有 111 年度台中市影視發展基金會「台中拍」250 萬元獎勵金[4]、高雄市政府「高雄人」投資，以及其他現金與技術投資者，包括緯來電視網、霹靂國際多媒體、黃精甫導演與個別投資人。

　　又如好勁影業公司製作於 2022 年在高雄與台中實景開鏡拍攝之電影《失能少年》[5]為例，該影片拍攝資金結構包含：109 年文化

4　台中市政府新聞局，《周處除三害》台中首映　綠川、精明商圈成電影中關鍵要點，2023 年 10 月 5 日。

5　參閱王心妤，導演游智涵失能少年開鏡 率金獎演員關注青少年犯罪，中央社，2022 年 08 月 03 日。

部國產電影長片 900 萬元輔導金[6]、110 年度台中市影視發展基金會
「台中拍」之 400 萬元獎勵金[7]、高雄市政府「高雄人」投資、內容
物數位電影製作有限公司技術投資、文策院「內容開發專案計畫：
前期開發支持」計畫支持金等。

　　2023 年上映之電影《關於我和鬼變成家人的那件事》，其中參
與之投資者更趨多元，牽涉的法律關係益加複雜。該片由威秀、秀
泰、國賓、新光四大影城所成立的「推手影業股份有限公司」，聯
手「文化內容策進院」共同投資設立「伯樂影業股份有限公司」[8]，
該公司並與「金盞花大影業股份有限公司」共同擔任電影之製作公
司。投資該電影而列名為出品公司計有：伯樂影業股份有限公司、
金盞花大影業股份有限公司、中環國際娛樂事業股份有限公司、良
人行影業有限公司、宏將影業有限公司、聚星文創娛樂事業股份有
限公司、滿滿額娛樂股份有限公司、東森電視事業股份有限公司、
（香港）眾合千澄影視文化傳媒有限公司、瀚草影視文化事業股份
有限公司[9]，各公司可能都以其各別不同之方式，參與投資其中。顯
然一部影片的完成，製作公司與投資公司可以基於業務營收目的、
財務布局與法務規劃之考量，尋求不同的合作形式。

　　影視公司透過多樣之合作方式取得拍片資金，需根據個別的投
資態樣，分別簽訂不同型態之電影投資合約，包含合夥、投資合約、
贈與契約（贊助、群眾募資）、海外發行合約、影片合資製作合約、
行政契約（輔導金），具體明文約定投資標的影片之智慧財產權歸
屬及收益分潤。

6　參照 109 年度第 2 梯次國產電影長片輔導金獲選名單，文化部獎補助資訊，2021 年 1 月 4 日。

7　參閱林惠貞，「台中拍」電影徵選結果揭曉　劇情長片《失能少年》獲選，今傳媒／蕃薯藤
　　yamNews，2021 年 12 月 17 日。

8　參閱唐子晴，四大影城聯手文策院，斥資 1.9 億成立「伯樂影業」！一口氣開拍七部國片圖什麼？
　　2021 年 3 月 30 日，數位時代。

9　參閱影片簡介「關於我和鬼變成家人的那件事」，台灣電影網。

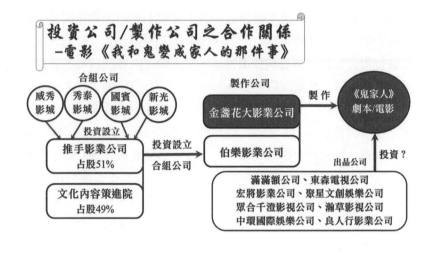

（二）投資人之出資方式

　　援引鏡文學出品之劇集《八尺門的辯護人》於 2023 年 7 月甫播出即受到各界關注，躍居 Netflix 台灣地區排行榜，蟬聯數週冠軍。其資金來自多方投資人 [10]，製作公司是否須共同簽約？或各自簽訂投資合約？其利弊得失為何？實務上須視不同之投資情況而採取合適之簽約方式，如各方投資人有共識各方應享有同等之投資權益，為確保各方認知及同意之投資條件一致，可採取共同簽約之方式，較無爭議。但若多方投資人之投資條件各不相同，或有投資人不願曝光身分，則宜採取各自簽訂投資合約之方式，以確保投資合作之機密性，提升投資意願，並避免相互比較及影響。

1. 現金出資

　　投資人以現金作為出資之方式最為常見，其中，投資人就出資

10　參閱葉婉如，李銘順鍍金後再拍台劇　《八尺門的辯護人》下苦功，鏡週刊，2021 年 12 月 17 日。謝文哲，《八尺門的辯護人》好評登 Netflix 排行榜首　3 個月網路聲量已破萬筆，鏡週刊，2023 年 8 月 5 日。

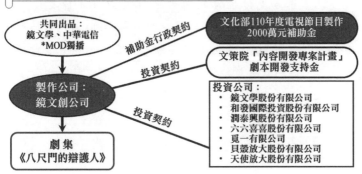

影視投資製作之法律關係
—劇集《八尺門的辯護人》

共同出品：
鏡文學、中華電信
*MOD獨播

補助金行政契約

投資契約

投資契約

文化部110年度電視節目製作
2000萬元補助金

文策院「內容開發專案計畫」
劇本開發支持金

投資公司：
・ 鏡文學股份有限公司
・ 和發國際投資股份有限公司
・ 潤泰興股份有限公司
・ 六六喜喜股份有限公司
・ 覓一有限公司
・ 貝殼放大股份有限公司
・ 天使放大股份有限公司

製作公司：
鏡文創公司

劇集
《八尺門的辯護人》

金額、權利占比、付款時程屬於「分期支付」或「一次到位」等條件宜明確約定，法律上並無制式規定，只要具體、明確、可執行，皆可視投資人之需求明訂於投資合約中，目前實務處理方式傾向於依影片製作時程分期支付，以保障投資方權益。參考條文如下：

■現金出資 （甲方：影視製作公司 乙方：投資公司）

1. 甲方為本片之拍攝製作方及出品公司，工作內容包括：編列預算、完成劇本、組建主創團隊、申請補助款/募集、拍攝製作（含後製）、行銷發行等。本片總預算為新台幣3500萬元，甲方給付投資金額新台幣500萬元，享有投資占比為X%。

2. 乙方為本片監製及出品公司，負責募集資金、影片發行及收益分配等事宜。乙方給付投資金額新台幣3000萬元整，享有投資占比為X%。乙方得在其投資占比內另行對外募資。

■資金付款時程 （甲方：影視製作公司　乙方：投資方）

1. 分期支付

　　（1）甲方支付投資款新台幣 3000 萬元，投資比例為 XX%，由主創團隊共有投資款 2000 萬元之持股，餘款 1000 萬元甲方得另覓投資人，俟甲方與投資人確認投資條件並簽署協議後，甲方應知會乙方。

　　（2）乙方作為本片投資方之一，負責投資額總計 2500 萬元整，投資比例為 XX%。

　　（3）本合約簽署後 7 日內，乙方應支付投資款現金 20%。

　　（4）本片開機日後 10 日內，乙方應支付投資款現金 50%。

　　（5）本片殺青後 30 日內，乙方應支付投資款現金 30%。

2. 一次到位

　　乙方同意就其承諾投資之金額，於民國＿＿＿＿年＿＿＿＿月＿＿＿＿日前全額匯（存）入本片投資專戶，由甲方負責處理本片全部資金募集、運用、收支分配事宜。

2. 技術出資

　　影視投資之出資方式，除了現金挹注外，另得以「技術」方式出資入股[11]。主創團隊在台灣影視產業日受重視，導演、製片、男女主角、後製公司皆可以技術股之方式參與，公司法亦肯認此項制度[12]，允許技術者能夠在缺乏資金的情況下參與公司投資，並能享

11　關於「技術出資」，出資標的可經估價衡量確定其價值，公司可獲得該出資技術之所有、使用及收益權。至於「勞務出資」，則較重視勞務出資者之個人特性，且難以經由評估認定其價值，兩者有所不同。參照經濟部 104 年 6 月 1 日經商字第 10402411780 號令函解釋；參閱周延鵬，智慧財產作價投資與新創事業，政大智慧財產評論，第四卷第二期，政大機構典藏。

12　依公司法第 99-1 條、156 條規定，「股份有限公司」及「有限公司」都可以技術出資入股，且技術入股之比例並無限制。不過 156 條第 5 項規定，以技術抵充之數額需經「董事會決議」，意即該技術可以抵充之金額，應先經鑑價公司鑑價後，再經董事會議價通過，始可決定該技術股所占公司之股份（或出資額）。

受電影投資權益。至於技術出資之價值如何鑑估？法規並無明確的認定標準，為了避免紛爭，其鑑估方式須由專業鑑價機構或專業財會人員進行 [13]。以下舉例「後製公司」技術入股方式。

　　參考條文：

■**技術出資條款**　（甲方：影視製作公司　乙方：投資公司）

本片製作總預算 5000 萬元，甲方負責籌措 90% 資金為 4500 萬元整，其金額包含甲方已獲文化部電影長片輔導金 1500 萬元整，乙方（後製公司）依後期製作明細表金額 500 萬元作為技術出資占比為 10%。

3. 行政機關補助金之性質

　　公部門補助金屬於投資或收入，需於投資合約中明文約定，始可避免爭議。實務上有約定將公部門補助金作為製作公司之投資金額，以對應製作公司之實績及主創團隊聲譽，亦有約定公部門補助金全部投入製作經費，不得視為任一投資方之投資金額，以示公平；少數情形則應投資方要求列入收入項目，以期提升投資意願。以下就「投資款」、「收入」、「製作費」之約定，例示參考條文：

■**補助金充作投資款**　　　（甲方：製作公司　乙方：投資人）

1. 本片製作總預算伍仟萬元，乙方負責出資新台幣伍佰萬元，甲方負責籌措 90% 的資金為肆仟伍佰萬元整，其金額包含甲方已獲 112 年文化部國產電影長片輔導金壹仟伍佰萬元整，餘款新台幣參仟萬元甲方得另覓投資人。

13　為了避免技術本身價值認定流於主觀，公司登記主管機關除了會要求會計師出具資本額簽證報告，通常還需提供專業獨立第三方機構出具之技術評價報告，以供會計師及主管機關客觀確認技術價值。參閱技術股─實務上遇到的限制及困難，睿譽會計師事務所網站。

> 2. 甲方電影公司全權處理本片全部資金募集（含文化部輔
> 導金之申請及撥款等）、運用、收支分配事宜。

■補助金充作影片收入

　本片製作總預算伍仟萬元，由甲方負責籌措90％的資金為
肆仟伍佰萬元整，乙方投入資金伍佰萬元整，如獲 113 年文
化部國產電影長片輔導金之補助，應列入本片之收入，俟日
後電影發行分配收益時再行分配。

■補助金充作製作費

　甲、乙雙方同意甲方申請獲得之文化部國產電影長片輔導金
新台幣 1000 萬元整，將全數支用於製作費，不計入甲、乙
雙方各自出資比例。

4. 特別股之入資

　　近年來台灣影視投資實務中，製作公司嘗試採取「特別股」制
度引入投資方之資金。特別股可就分派股息及紅利、分派公司賸餘
財產、股東表決權行使之順序……等 [14]，為有別於一般公司普通股
之約定，使股東入股之權益有更彈性化的設計，但又不介入製作公
司之經營管理，容許製作公司保有創作經營之自由空間，投資方又
能透過特別股之運作，享有相應於投資股份之利益，符合雙方的需
求與利益 [15]。製作公司所發行之特別股嗣後亦得收回，不過，不得

14　製作公司以「特別股」引入資金，常見之製作公司屬於股份有限公司，由投資方挹注資金於製作公司，
　　取得其特別股。其特別股之設計，可參照公司法第 157 條規定。

15　影視投資之特別股投資型態，多為投資方提供資金，以取得製作公司之特別股；而非製作公司注資取
　　得投資方經營公司之特別股。因為台灣影視製作公司多為導演或製片開設，目的在於拍攝製作影視作
　　品，其專長與職志在於藝術創作，而非經營管理一般以商業導向為主之公司。在果子電影有限公司魏
　　德聖導演與中國國際股份有限公司負責人郭台強之間，關於電影《賽德克‧巴萊》的投資案發生糾紛，
　　肇致主因之一為投資方式反其道而行，中影國際要求果子電影注資，取得中影國際 1500 萬股的特別股
　　後，僅短短 1 年即以《賽德克‧巴萊》電影發行收入虧損為由，以 1 元買回果子電影價值 1 億 5 千萬
　　元的特別股，迫使果子電影最初以低價出售《賽德克‧巴萊》電影著作權後，繼之又喪失投資公司之

損害特別股股東按照章程應有之權利[16]。以下例示特別股投資合約
之參考條文：

■特別股投資合約

（甲方：出資人／特別股股東　乙方：製作公司）

1. 甲乙雙方同意本次發行之特別股存續期間自簽約日起算，
 共計 6 年。

2. 乙方同意於 113 年及 115 年分兩次各配發 100 萬元之現
 金股利予甲方。本特別股存續期滿後，乙方應以不低於
 每股 X 元之價格全數買回。

3. 本特別股股東即甲方無表決權及選舉權，亦無被選舉為
 董事及監察人之權利。除依乙方公司章程參與乙方公司
 剩餘財產分派之順序，優先於普通股，次於一般債權人
 外，不得再參加普通股東之剩餘財產分派。

4. 於本特別股存續期間內，關於本片製作產生之工作成果
 之著作財產權歸屬甲、乙雙方共有。但甲方同意於乙方
 買回特別股之同時，將其享有之任何權益，全部無償轉
 讓予乙方單獨所有。

5. 本特別股存續期間內，甲方優先享有本片收益之分潤權
 利，到期後終止。

股權，損失重大。台灣的導演通常專注於創作，以拍攝影片為志業，不諳公司治理與股權操作，如投
資方意圖不軌，製作公司恐難保權益。前述投資案之關鍵分析詳請參閱黃秀蘭，一樁精心策劃的騙局—
史上最慘烈的影視投資案，蘭天律師官網｜會議桌上，2023 年 10 月 06 日。

16　公司法第 158 條規定：「公司發行之特別股，得收回之。但不得損害特別股股東按照章程應有之權利。」

（三）投資金額之管理——銀行專戶設置

投資公司與影視製作公司簽署投資合約時，雙方應約定設立專款專用帳戶，不得與公司其他款項混用，以免拍攝電影製作費之計算與收入之分配帳目不清。然而，投資金額之銀行專戶究竟應以製作公司或投資公司之名義設置、管理？在投資實務操作上亦有討論空間。如以投資公司名義開立銀行專戶，對於製作公司管理支配預算常有扞格或不當干擾，致使主創團隊心生疑懼。投資合約中雖常約定，投資公司須負責籌措、提供本劇集製作費總預算金額，並保證資金到位，以提供作為拍攝製作本劇集之使用；但由於製作公司負責主導並執行本片之攝製工作，需要支用各項費用，故實務上皆由製作公司設置影片之專款專戶，自行管理掌控，以把握時效，而能契合劇組需求。另於合約中明定不得將資金擅自移作其他用途或存入其他帳戶或提領使用，始可能保障投資公司之權益。參考條文例示如下：

■**影片投資專戶之設置管控**（甲方：製作公司　乙方：投資公司）

1. 甲方須設置本片之專款專戶，指定專戶由甲方負責管理，並依本片製作費總預算金額將款項存入本片專戶，以支付本片之開支及費用。另就本片其他收入款項（包含但不限於補助金、贊助款等）及影片發行相關之所有收入款項，除本合約另有約定外，均須存入本專戶。

2. 甲方須於收到其他投資人（含 OTT 平台）依本片電影投資合約所應匯付之各期投資款後，立即通知乙方，並將款項全數存入本專戶，不得擅自移作其他用途或存入其他帳戶或提領使用。

3. 除投資額外，乙方不需支付任何費用。

（四）總預算超支

1. 投資人有無增資義務？

法律未規定投資人之增資義務，故宜於投資合約明定增資方案

　　由於影片之拍攝製作過程變數極多，製作資金不足（總預算超支）之情形時有所聞。發生製作資金不足或是總預算超支情形時，投資人有無增資義務？參照民法第 669 條之規定：「合夥人除有特別訂定外，無於約定出資之外增加出資之義務。因損失而致資本減少者，合夥人無補充之義務。」由此以觀，合夥之投資人並無增資義務，因此，投資合約中就此情形宜事先明定，以杜絕事後之紛爭。縱有資金不足、總預算超支之情形發生，嗣後亦可簽署「補充協議」，約定由何人（投資人、導演、製作公司）負擔超支金額，或由全體投資人依投資比例共同分擔，抑或由製作公司另覓資金來源，俾免影片拍攝之預算有斷炊之虞。但如由其中一方單獨承擔，投資比例將隨之變動，亦應一併商議處理。

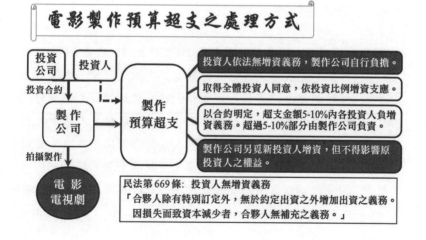

2. 製作費用超支之處理約定

製作公司得以投資合約明文預留「預算超支之合理範圍」

　　近年台灣影視產業實務中，關於製作超支費用之處理方式，有些投資人會在合約中要求，需徵得其同意始有出資之義務；而實務上常見約定為超支金額如在總預算 5% 以內，須由所有投資方依投資比例增資，對於製作公司而言較有彈性。至於超過總預算 5% 之超支金額，始須徵得所有投資方的同意後，另訂增資協議；且若有任一投資方不同意增資，製作公司亦應有權自行出資或另覓其他投資人加入增資，始能促成影視作品順利製作完成。

　　實務上曾有投資合約之雙方約定「如遇超支須追加製作費時，應先取得所有投資方的同意始得為之」，意指如有任一投資方不同意追加製作費，則製作公司無法自行出資或另覓其他投資人加入增資。如此一來，可能阻礙影視作品之順利製作，或無法以理想之拍攝品質完成影視作品。不過，倘使製作公司已在總預算金額中預留製作費之彈性使用空間，實際上再超支的機率極低，上述約款對於投資方可謂妥適之保障方式，但仍需預留協商之機會，以防主、客觀環境之變化。例示參考條文如下：

■**需取得投資人同意之增資**（甲方：製作公司　乙方：投資人）

1. 如因不可抗力或其他不可歸責於甲方之因素，導致本片製作費超出總費用原始預算，而有追加投資之必要時，甲方應以書面先行通知各投資人，經各投資人與甲方經書面確認後，乙方及各投資人於其出資比例之內，有增加出資之義務。乙方與投資人的投資金額、投資比例、投資收益以及所享有 S 的權利，未經各方投資人同意將不會變更。

2. 但若預估超支費用超過總製作費原始預算 110% 時，由全

體當事人另行協商處理方式。

■投資人就 5% 內預算超支負增資義務

（甲方：製作公司　乙方：投資人）

1. 如遇有狀況必須追加製作費時，超支金額如在總預算 5% 以內，須由所有投資方依投資比例增資。超過總預算 5% 之超支金額，應由甲方負責與全部投資方協商追加之製作費，另訂增資協議。

2. 若有任一投資方不同意增資，甲方有權自行出資或另覓其他投資人加入增資。甲方及各投資方擁有之投資額及分潤占比，依實際出資比例為準。

3. 第三方投資人之加入

投資合約宜明定第三投資方加入時，整體投資比例之變更方式

　　製作公司面對資金不足、總預算超支困境之情形，倘使全體投資人皆已無力出資，此時製作公司可能尋求第三方投資人之加入，不過需視投資合約有無約定加入新投資人之限制，並且需一併考量投資份額稀釋之風險。例示參考條文如下：

■第三投資方

（甲方：電影公司　乙方：原投資者　丙方：新投資者）

1. 乙方同意甲方得另覓投資人（含丙方），於甲方負責之投資額中分擔出資義務及分享出資比例之權利，甲方並應向乙方告知該等投資人之投資資訊（姓名或公司名稱、投資時點、出資額及投資比例等），乙方得（或不得）提出異議。

2. 甲、乙雙方若須引入任何第三方投資者以任何方式（包括資金投入）換取雙方於本協議內之部分權利，不得超

> 出或相當於或損害甲、乙雙方在本協議之權益。
> 3. 甲、丙雙方於本協議書約定之權益不得逾越或變更甲方與乙方於 2024 年 2 月 1 日簽署之合作拍攝協議書（詳附件）之範圍，亦不得損及乙方在該協議書所享有之權益。

實務上曾有投資方憂心自身從投資合約獲取之條件，劣於其他投資人，於是要求關於投資收益之分配、智慧財產權之歸屬、引介報酬等合作條件須與參加本次電影製作的其他投資人和製作公司簽署之投資契約相同；並提出下述條文：「若其他投資人依其所簽署之投資契約條款，於投資收益之分配、智慧財產權之歸屬、引介報酬等內容，享有任何優於乙方（投資人）之投資條件或權利者，甲方（製作公司）應使乙方享有同等之投資條件或權利。」此項條款旋遭製作公司拒絕，因為每一投資方出資金額或挹注之資源殊異，豈能要求等同待遇？投資人不合理的要求很難期待製作公司屈從。

（五）投資人權益分配

投資合約的談判中，投資者最為重視的合作條件，除了出資額與投資比例之外，莫過於投資權益之確保。投資者就投資拍攝影片之視聽著作權，是否可主張共同享有？影片以外的一切素材，投資者可否共享權利？投資收益之標的、分配順序等內容應如何分配？皆屬投資方亟需掌控之談判事項。

1. 影片著作權共有之方式

關於投資人權益分配之影片著作權共有方式，常見以下型態可擇一約定，例示參考條文如下：

> **投資方權益約定**　　（甲方：製作公司　乙、丙方：投資人）
> 1. 製作公司與投資人依「投資比例」共有影片視聽著作權
> 甲方（製作公司）享有著作人格權，乙、丙方（投資人）與

甲方共享影片著作財產權，共有比例為甲方35%、乙方35%、丙方30%，三方皆得於全世界戲院、電視、網際網路等公開播送、公開上映、公開傳輸及重製發行影音製品及其他衍生商品。

2. **製作公司單獨享有影片視聽著作權、外國投資公司（數位平台）享有發行權**

 （1）製作公司享有本片《〇〇》視聽著作權，XX數位平台享有本片《〇〇》在美國地區發行之專屬授權及發行收益。

 （2）本片之出品單位列名甲、乙、丙方，美國之「發行單位」列名丙方。

3. **製作公司單獨擁有影片著作權（含發行權）、投資者只分取影片現金收益，且分潤權訂有期間限制**

 （1）XX投資公司享有本片《〇〇》台灣地區發行之全部收益，及台灣地區以外發行收益之30% 分潤權。

 （2）甲、乙雙方同意乙方依享有本片收益分配之權利，以自本片首次商業院線公開上映之日起算十年為限，且乙方自該十年期限屆滿之日起，不再享有本片收益分配之權利及視聽著作權。

4. **依特別約定（甲方：台灣製作公司　乙方：台灣投資者　丙方：美國投資者）**

 （1）甲、乙雙方同意，本片在美國地區之著作權及相關收益，歸丙方擁有25年，著作權期限日由本片公開首映之日起計算。

 （2）丙方同意25年後著作權期限屆滿日起，前項由丙方享有本片在美國地區之著作權及相關收益，全部歸屬甲、乙雙方依投資比例共有。

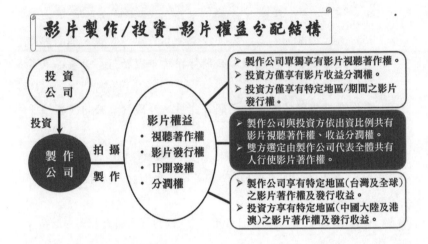

2. 影片素材權利歸屬分配

實務上曾發生投資方與製作公司對於影片附屬權益之分配意見分歧之情形。投資者認為任何以投資款支應之產出內容，投資方皆有權共享權利，故要求與製作公司共享電影劇本、配樂、主視覺設計、劇照、宣傳素材等及包含半成品等一切素材之所有權及著作權。其訴求是否合理？

面對此項疑義，需視投資者投入資金、投資合約生效時點及資金挹注內容而定。以「電影劇本」為例，倘使劇本在「投資合約生效前」已完成，由於投資者對於劇本的完成並無貢獻投入，此時，劇本應由製作公司單獨享有語文著作權。不過，實務上製作公司有時因為資金短缺，俟資金到位後，以投資人之資金補足先前之成本費用（如給付編劇費），投資者是否可視其補足額度，要求分享已完成之作品權利？實則有別於影片之拍攝製作，投資者在劇本之創作過程，未參與亦無任何貢獻，故劇本仍應由製作公司單獨享有較為合理。除非劇本係在「投資合約生效後」始完成，才可約定由投

資人與製作公司依投資比例共有語文著作權。至於製作公司認為劇本（包含原創／授權改編之劇本）創作時，投資者尚未加入，無權分享，此際如何說服投資人放棄共享劇本著作權之訴求？為免傷害投資合作之關係，實需審慎以對，細膩處理。

3. 投資收益分配

投資合約應明文影片發行收益之分配順序

投資收益之內容與分配方式，為投資者所關心之焦點。投資收益除了電影發行收入（票房、授權金）外，也包括贊助金、衍生商品收益、影展獲獎獎金。通常影片發行收入係以「淨收益」進行分配，意指影片收益分配前，須先扣除製作成本、管銷費用之金額，分配之順序原則上係依各方投資比例定之。不過，有時為因應投資人「保本」的要求，將優先償還投資額後，再依各方投資比例進行利潤分配。至於預算超支之費用可否先扣除？需視投資合約之約定，如未約定，則需判斷超支金額係由何方負擔？是否計入負擔之一方之投資金額等？始可判斷之。參考條文例示兩種約定模式如下：

■影片收益分配

按投資金額比例分配：

1. 製作公司與投資方分潤基礎為本片及本片之衍生商品於全世界以各種播映、傳輸、散布等方式所收取之授權及銷售收入（包括但不限網路、無線電視、DVD、VOD、IPTV、PPV、有線電視、衛星電視、旅館、航空器、戲院、非戲院上映等權利），扣除必要費用（含銷售佣金、必要成本、應納稅項）後剩餘之淨收入。

2. 如本片及本片之衍生商品產生任何營利淨收入，以製作公司35%、A投資人35%、B投資人30%之比例分配。

投資方先保本再分潤：

本片淨收益，由 A 投資人及其他投資方依各方出資金額比例優先回收，製作公司同意暫不參與收益分配。但在 A 投資人及其他投資方已優先回收全部出資金額後，本片淨收益將由 A 投資人與製作公司及其他投資人依照各方投資金額比例進行分配之。

另關於投資收益分配的權利，主創團隊（包含導演、編劇、製片、男女主角）可否要求與製作公司共享劇本、影視作品之著作權及分配利潤？如何約定？目前實務上由主創團隊與製作公司共享劇本、影視作品之著作權之實例並不多見，通常係由投資方與製作公司依投資比例共享劇本、影視作品之著作權，以達到衡平彼此權益之效果。不過某些投資方本身並不具備推廣、開發作品之業務能力，若使其共享劇本、影視作品之著作權，依著作權法第 40 之 1 條規定 [17]，日後作品之多元應用、IP 開發等，皆須取得該投資方之同意後，始可進行，如此一來，可能影響作品開發之市場契機。因此製作公司與投資方共享作品著作權之情形，可考慮將著作權行使之權限，以選定製作公司為代表人之方式，委託製作公司全權處理 [18]，以免延誤影片發行或進行 IP 開發之商機，俟製作公司收取權利金或收入後，再依投比例分潤。另參考國際上之知名導演、演員等主創團隊參與影片票房分潤之商業模式，已行之有年，然而在台灣影視產業卻尚未普及，未來主創團隊爭取引入影片分潤機制，應予支持。

17 著作權法第 40 之 1 條第 1 項規定：「共有之著作財產權，非經著作財產權人全體同意，不得行使之；各著作財產權人非經其他共有著作權人之同意，不得以其應有部分讓與他人或為他人設定質權。各著作財產權人，無正當理由者，不得拒絕同意。」

18 著作權法第 40 之 1 條第 2 項規定：「共有著作財產權人，得於著作財產權中選定代表人行使著作財產權。對於代表人之代表權所加限制，不得對抗善意第三人。」

4.Pre-sell 發行權預先授予

電影發行權之預先授予（Pre-sell，傳統影視圈稱為「版權銷售」），亦屬近期製作公司開始嘗試的投資方式，係指電影公司籌資時，可將尚未開拍未完成電影之部分「發行權」預先授權予發行公司，換取資金投入作為其投資條件。例如外國發行商承諾支付影片權利（製作公司）最低保證收入金額（Minimum Guarantee）新台幣陸仟萬元整，且於簽約後預付。例示參考條文如下：

1. 製作公司同意專屬授權發行公司在本合約授權期限、地區內，以現在已知或未來發生的任何及所有媒體之方式，可自行或轉授權予第三方發行本電影。

Producer hereby grants and licenses to Distributor the exclusive rights to exploit and to license to third party sub-distributors to the Picture in any and all media now known or hereafter devised throughout the Territory, during the Term.

2. 發行公司應給付製作公司可扣抵之最低保證電影授權金 200,000 美元，並依本電影發行收益總額結算進行利潤分配。

Distributor shall pay Producer a recoupable license fee. The license fee shall be calculated as the sum of the Minimum Guarantee（"MG"）of USD200,000 payable to the Producer and any Gross Receipts determined in accordance with the profit share report.

究竟如何區別「投資款」或「預付權利金」？一般影片授權發行，必須授權標的影片已經完成，且可確定內容、片長，才進行授權程序。若電影尚未拍攝製作完成，投資者以投資身分與立場提供預付權利金，則與一般影片授權並不相同，前者具備投資風險之性

質,並須自負盈虧。

5. 電影跨國投資製作之權益約定

實務上常有台灣電影公司與中國大陸導演合資之案例,雙方約定由導演享有影片之著作人格權及著作財產權,而台灣電影投資方取得影片之台灣獨家發行權,以及影片在全球發行收益之特定比例分潤權,亦屬妥適之權益分配方案。雖然台灣投資方未享有影片之著作權,但仍透過合約約定取得具有經濟效益之影片發行權及分潤權,獲得實質利益,而導演仍可保有作品之著作權,保留創作心血,形成雙贏。

關於電影跨國投資與製作之合約,可針對不同的「地區」、「期間」、「權利比例」為各國投資方進行區分,除了增加資金挹注來源,亦可回應投資者之多元分潤需求。以侯孝賢導演執導的武俠片《聶隱娘》(2015 年上映)為例,該電影針對投資方之權益共享,分別就「電影視聽著作權」、「電影發行權」有細緻化約定。

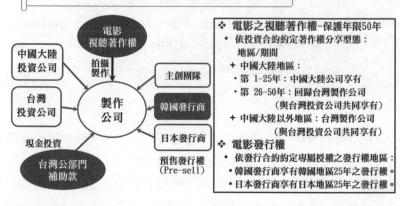

　　《聶隱娘》電影之「視聽著作權」，區分為「中國大陸地區」：
（1）第 1-25 年──中國大陸公司享有；（2）第 26-50 年──回歸
台灣製作公司享有。「中國大陸以外地區」則由台灣製作公司、台
灣投資公司共同享有。另針對「電影發行權」約定：韓國發行商享
有韓國地區 25 年之發行權；日本發行商享有日本地區 25 年之發行
權。

　　隨著影視跨國投資、合作愈加頻繁，跨國投資合約就著作權歸
屬、分潤比例約定上能更具體細緻，舉例參考條文：

■著作權、發行權歸屬
　　　　　　　　　　（甲方：中國投資公司　乙方：台灣製作公司）
1. 本片在中國內地（不包括香港、澳門以及台灣地區）之
 著作權及發行權歸屬甲方擁有。
2. 本片在中國內地之著作權和相關收益，由甲方單獨擁有，
 期間自本片公開首映日起至 25 年止；甲方同意，於 25
 年期滿後，上述甲方權利和相關收益，全部歸乙方擁有。
3. 本片在中國地區以外地區的著作權和相關收益由甲乙雙
 方和主創團隊按以下比例享有並進行分成：主創團隊（含
 重要演員分紅及酬勞補貼、技術團隊及經營團隊）占
 20%，甲方（含甲方所引進的合作投資方）占 40%，乙
 方（含乙方所引進的合作投資方）占 40%。

■跨國合製之發行分潤
　　　　　　　　　　（甲方：義大利製作公司 乙方：台灣製作公司）
1. 本片在歐洲的所有發行權由甲方獨家享有 25 年，在歐洲
 的所有發行收入，歸甲方單獨所有，由此產生的發行及
 其他費用由甲方單獨承擔墊付。

2. 本片於歐洲發行25年期滿後，前項甲方權利與相關收益，全部歸乙方擁有。

3. 甲方執行本片在歐洲之發行及宣傳事務，應提交宣傳發行計畫和預算、損益表及分成比例文件予乙方確認，甲方應承諾本片在歐洲的宣發費用不得超過歐元xxx萬元。

4. 乙方在台灣及中國大陸發行本片所得之所有收入，歸乙方單獨所有，由此產生的發行及其它費用由乙方單獨承擔墊付。

5. 本片在歐洲、台灣及中國大陸以外地區之發行收入，扣除相關發行代理費、宣傳發行費用、收回甲、乙雙方投資款，如有盈餘，主創團隊占盈餘20%，甲方占盈餘40%，乙方占盈餘40%進行分成。

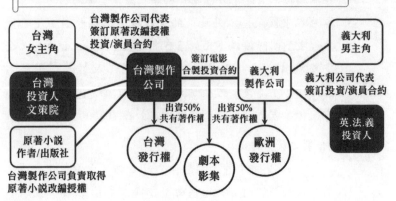

台義合製投資關係－權益歸屬／利潤分配

（六）投資人之退場機制

影視投資合作若提前結束，各方應簽訂終止或解除協議

　　製作公司如因不可抗力、資金不足、預算超支、理念不合、一方違約等事由，而與投資方無法繼續合作，處理方式包括投資合約之解除或提前終止，投資方可否要求返還全額資金？解除或終止合約後，投資方可否享有已完成之影片權利？如因可歸責於製作公司之事由，投資公司單方終止投資合約，可否要求返還全額資金？如因不可抗力之事由致投資契約終止，已支出之製作費，投資者可否要求返還？以上重要問題，皆屬於投資者啟動退場機制時所需考量的事項。

　　以台灣影視實務常見之製作費超支的嚴重情形，若係可歸責於製作公司之事由造成，投資公司單方終止投資合約，可否要求返還全額資金？實務上可由製作公司與投資方協商增資；如投資方同意增資，須與製作公司及其他投資方簽署補充協議，明訂增資後之投資比例及權益分配。若投資方拒絕增資，由於預算超支之原因係可歸責於製作公司，須由製作公司自行負擔超支金額。倘若製作公司拒絕負擔，勢必影響影片拍攝，投資公司可依據合約，以重大違約為由，單方面解除或終止合約。

若因不可抗力因素而結束合作，雙方互相不再負擔合約給付義務

　　但如不可歸責於製作公司，投資方亦無增資義務，導致影片無法繼續拍攝完成，屬於不可歸責於雙方之情形，依民法之規定，雙方免除給付義務，製作公司對於投資方無繼續拍攝影片之義務，投資方亦無需再出資。倘使投資方已全部出資，投資方得依製作案之完成比例，請求返還資金，並可共享已完成部分影片之權利。例如：短片製作案總預算 500 萬元，投資方已全額出資，製作公司僅完成劇本及拍攝空景鏡頭，已支出 150 萬元之製作費。製作案終止後，

投資公司得請求製作公司返還尚未支出之 350 萬元投資款，並與製作公司共享劇本及空景影片之視聽著作權。

投資方與製作公司欲結束合作時，雙方啟動退場機制，應決定以終止合約或解除合約之方式處理投資關係，並簽訂解除協議書或終止協議書。終止協議書的內容須約明下列事項：（1）終止前投資合約仍有效，雙方須負合約義務；（2）投資合約終止後，雙方皆不再負合約義務；（3）雙方須明定已完成、未完成影片及素材等相關內容之權利歸屬（雙方共有或由特定一方單獨享有／另一方獲得金錢彌補）；（4）已支出之製作費依投資比例分擔、投資款餘額返還各投資方。解除協議書的內容則包括：（1）投資合約解除後，自始無效；（2）雙方互負「回復原狀」義務（民法 §259）；（3）製作公司單獨享有已完成、未完成影片及素材等相關內容之權利；（4）投資方取回資金、已支出製作費由製作公司自行負擔。

如因不可抗力之事由致投資契約終止，已支出之製作費，投資者可否要求返還？應優先依投資合約約定之不可抗力條款處理。如未約定不可抗力條款，可依民法第 266 條之規定處理，雙方無須繼續履行義務，投資人僅可要求返還未支出之投資款。至於已支出投資款所完成之影片或素材應由雙方商議其權利歸屬。

實務上曾有投資方為確保不虧損，向製作公司提出下述條文：「除另有約定外，本契約終止時，製作方應返還投資方之出資及應得之利益。返還金額由製作方及投資方協議定之。」依此約款，無論影片盈虧，在投資合約終止時，製作公司皆須負責返還投資方之出資額，對於製作公司而言確屬不公，且違背投資自負盈虧之精神，故而製作公司堅辭不就，最終雙方溝通未果，放棄合作，投資案終告破局。

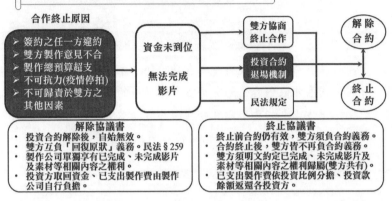

（七）發行收益結算與虧損處理

電影發行後之收益，應於何時結算分配，是投資者所關切的，除了票房收入為大宗外，另有新媒體等其他收益，合約中應為如何約定？面對電影製作、發行虧損之情形，又應如何處理？例示參考條文如下：

■影片發行收益之結算

　1. 戲院票房收入

　　乙方（發行公司）應於授權標的（影片）上映結束後兩週內，提供授權標的之總收入財務報表數字予甲方（電影公司），乙方於所有上映戲院收到款項並扣除乙方發行費用和代墊款項後（最遲不得晚於授權標的上映結束後之 3 個月內），應通知甲方開立發票向乙方請款，乙方於收到發票後，將於次月的 25 日前以匯款方式支付甲方，匯款手續費由匯款總額內扣除。

2. 新媒體收益

乙方（發行公司）應於新媒體收益開始入帳時，每年6月30日及12月31日，向甲方（電影公司）提交「新媒體收益結算表」。甲方應於收到發行收益結算表15日內，確認新媒體收益與扣抵發行費之金額，如甲方未回覆或無異議，視為同意報表內容，如有甲方實際可得的新媒體收益金額，則由甲方出具相應數額之發票向乙方請款，由乙方於收到發票後30日內支付至甲方指定帳戶，因匯款產生的手續費由甲方負擔。

■ 電影製作、發行虧損之補充協議

電影製作、發行虧損之處理方式，通常由電影公司與投資方簽訂補充協議書，重新議定投資比例。

1. 甲（電影公司）、乙（投資人A）、丙（投資人B）各方為合作拍攝電影《○○○》（以下簡稱本片），於2020年6月7日簽訂電影製作投資合約（下稱原合約），因甲方實際拍攝支出超過原合約出資額，超出金額由甲方吸收墊付，轉作甲方之出資額，日後若因本片之利用而有收入時，扣除本片成本後，其盈餘再按各方出資比例分配。　·

2. 甲、乙、丙參方出資比例應為相應調整，特約定如下：

出資方	原合約出資額	原合約出資比例	調整後出資額	調整後出資比例
甲方	4,000,000	40%	8,000,000	57%
乙方	3,000,000	30%	3,000,000	21.5%
丙方	3,000,000	30%	3,000,000	21.5%

二、電影投資糾紛案

（一）台灣電影《杏林醫院》訴訟案

電影《杏林醫院》之投資糾紛案，主要源自於投資人所簽署的投資合約違反法規強制規定而無效。影童國際有限公司（以下簡稱影童公司）與海樂影業公司（以下簡稱海樂影業）於 105 年 5 月 12 日簽訂「杏林醫院影片合作合約（下稱系爭合約）」，雙方約定共同出資合夥拍攝電影，各負擔二分之一成本。影片票房回收扣除成本後淨利 20% 分紅予製作方（即甲方導演／監製），其餘 80% 依投資比例分配 [19]。

《杏林醫院》影片拍攝完成後於戲院上映，由 Netflix 上架發行。據時報資訊 110 年 4 月 13 日刊載「《文創股》杏林醫院票房挹注海樂 Q1 營收年增 3.5 倍」報導，影童公司認為海樂影業就本片發行取得新台幣（下同）3,042 萬元之營業收入，雙方對電影收益之帳目及財產處理方式發生爭執。嗣後影童公司要求海樂影業提出影片發行銷售帳冊遭拒，遂而依民法合夥（合夥解散、清償債務、返還出資及賸餘財產分配）等規定 [20]，向法院聲請支付命令 [21]，要求海樂影業給付電影收益。影童公司依據合夥關係請求海樂影業公司支付第一季合併營收數額之半數即 1,521 萬元。法院通知債權人影童公司補正釋明債權證明文件、請求金額之計算方式及其依據與合夥關係之商業登記等資料。債權人影童公司具狀說明系爭合約即合夥存在之證明文件，因債務人海樂影業拒絕提出該片相關帳冊，故以

19　參照新北地方法院 111 年度司促字第 21065 號民事裁定。

20　民法第 692 條第 1 項第 3 款規定：「合夥因左列事項之一而解散：二、合夥人全體同意解散者。」、第 698 條：「合夥財產不足返還各合夥人之出資者，按各合夥人出資額之比例返還之。第 699 條：「合夥財產，於清償合夥債務及返還各合夥人出資後，尚有賸餘者，按各合夥人應受分配利益之成數分配之。」

21　所謂支付命令，是債權人很常用來向債務人催討欠款的方式之一。此為督促程序，有別於訴訟程序，債權人向法院聲請支付命令，能迅速、簡易取得執行名義為強制執行以實現其債權，並節省當事人及法院之勞費，達到訟經濟之效，參照民事訴訟法第 508 條至第 521 條規定。

網路報導內容為請求金額之依據。

公司法人與他人簽訂共同製作影片之「合夥契約」，係屬違法無效

本案經新北地方法院審理後，裁定駁回影童公司之支付命令聲請。理由在於：

1. 依公司法第 13 條第 1 項，公司不得為他公司無限責任股東或合夥事業之合夥人。影童公司及海樂影業均為公司，依法不得為合夥事業之合夥人，雙方不成立合夥之法律關係，無從依民法合夥規定請求付款；

2. 債權人影童公司明知海樂影業為興櫃公司，財務報表揭露於公開資訊觀測站，直接以網路報導內容請求，未提出計算依據資料，亦未依約定方式計算，其請求金額亦無理由[22]。

本案最主要的核心關鍵在於，依據公司法第 13 條規定，公司不得成為他公司之合夥人。由於公司擔任合夥人將承擔無限責任，有害公司股東之權益，因此公司法明文禁止此情形，屬於強行規定，若有違反，依據民法第 71 條規定，該合夥契約無效[23]。此際，影童公司可依據民法第 179 條不當得利[24]，請求海樂影業返還其先前投資額。

22 參照新北地方法院 111 年度司促字第 21065 號民事裁定（駁回支付命令之聲請）。原告影童國際有限公司提起民事訴訟，請求被告海樂影業股份有限公司應協同原告清算合夥事業財產，本案目前台北地方法院審理中，參照新北地方法院民事裁定本件移送台北地方法院。

23 參照最高法院 86 年度台上字第 1587 號民事判決闡釋：「按公司不得為他公司無限責任股東或合夥事業之合夥人，公司法第十三條第一項定有明文。此為強制規定，違反之者，依民法第七十一條規定，該合夥契約為無效。」

24 民法第 179 條：「無法律上之原因而受利益，致他人受損害者，應返還其利益。雖有法律上之原因，而其後已不存在者，亦同。」

（二）電影《哭翻天》輔導金返還訴訟案

影片驗收未通過構成輔導金資格撤銷事由

　　某電影公司獲得國產電影長片《哭翻天》輔導金之補助資格，並於 101 年 3 月 30 日與文化部影視及流行音樂產業局簽訂 100 年度國產電影長片輔導金影片製作合約書。影片製作完成後，提交影視局審核影片，並未通過，經修改後再送審，仍未通過。影視局依「100 年度國產電影長片輔導金辦理要點」第 12 點、第 16 點第 1 款第 5 目之規定，於 104 年 7 月 6 日發函「撤銷」電影公司之補助資格，並解除輔導金合約，命電影公司返還 210 萬元。電影公司不服影視局之行政處分，向上級機關文化部提起訴願後，文化部於 104 年 11 月 20 日作成訴願決定，認定影視局發函撤銷電影公司補助資格之行政處分違法，亦無權以處分方式命令電影公司繳還返還 210 萬元，故撤銷原處分。

　　影視局復於 104 年 12 月 18 日重新發函「廢止」電影公司之輔導金補助資格。電影公司二度提起訴願，文化部於 105 年 3 月 25

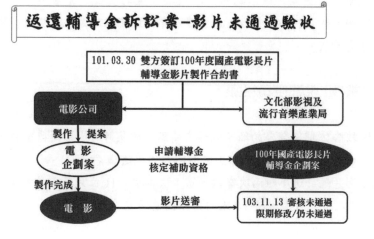

日駁回其訴願。由於電影公司遲未返還輔導金,影視局於 107 年 4 月 27 日向基隆地院聲請支付命令請求電影公司返還輔導金 210 萬元,被告電影公司提出異議,案經於 107 年 6 月裁定移送台北地院後,台北地院認為本案係屬公法權利義務關係,而於 109 年 6 月裁定移送高等行政法院審理。電影公司於 109 年另提起行政訴訟,請求高等行政法院確認被告影視局對原告之 210 萬元債權不存在。

關於原告電影公司對影視局提起「確認輔導金 210 萬元債權不存在」之訴訟,原告電影公司主張:

1. 被告審核電影長片的拍攝品質,屬於個人主觀價值的認定,且有認定影片價值觀偏差的意識形態審查,違反憲法第 11 條規定;

2. 依據民法第 247 條之 1 規定,輔導金要點第 12 點第 3 項第 3 款規定顯失公平,應屬無效,被告不能據此廢止補助資格處分;

3. 依行政程序法第 125 條規定,補助資格處分應自廢止時向後失效,被告應無請求原告繳還已領 210 萬元的依據;

4. 被告影片已取得准演執照,何以無法通過拍攝品質的審核?被告進行審查,並未說明無法通過審查的理由,亦未與原告溝通,審查程序不符合行政程序法第 102 條陳述意見之規定,應為無效。

被告影視局則反駁主張:

1. 被告依輔導金合約條及輔導金要點,邀集評選小組進行審核,由評選小組委員 1/2 以上書面同意作成建議;

2. 影片經評選小組兩次審核,第 1 次審核,11 位評選委員中僅有 2 人勾選同意通過,9 人勾選不同意通過;

3. 第 2 次審核，11 位評選委員中僅有 1 人勾選同意通過，10 人勾選不同意通過，均達 1/2 以上，其作成影片未通過審核的決定，審核程序並無違誤。

多數評審皆認定影片品質無法驗收通過，未侵害憲法保障藝術自由

　　高等行政法院判決原告電影公司敗訴，確認被告影視局享有輔導金債權。主要判決理由在於：

1. 輔導金合約是被告影視局為履行電影法及輔導金要點等公法規範所定職務而與原告簽訂，從影片拍攝限定導演及一定比例的主要演員須具有我國國籍、參加國際影展應以中華民國（台灣）名義參加等條件，輔導金合約具有扶植我國電影產業等行政目的，屬於行政契約；

2. 原告之影片經被告通知限期修改，原告於期限內修改後仍未通過審核，已該當於輔導金要點第 16 點第 1 款第 5 目要件，被告以撤銷補助資格解除輔導金合約，係屬合法，有權請求原告返還輔導金；

3. 獲輔導金者並非隨意攝製電影長片即可領取輔導金，而須完成一定規格及品質的要求，始能領取，以符合輔導金要點第 1 點所稱「產製具文化藝術價值及市場價值」之國產電影長片的宗旨。被告依輔導金要點規定邀集評選小組審核，評選小組以極為懸殊的比例不同意通過，被告作成處分撤銷補助資格，未侵害憲法保障的藝術自由[25]。

25　參照台北高等行政法院 108 年度訴字第 470 號判決。

原告不服高等行政法院判決，提起上訴。嗣經最高行政法院判決駁回上訴，維持原審判決[26]。

影視局就撤銷電影補助金之爭議獲得勝訴，其在另案中請求電影公司應返還輔導金 210 萬元之訴訟，高等法院亦判決原告影視局勝訴，被告電影公司應返還輔導金 210 萬元及利息。主要判決理由包括：

1. 依輔導金辦理要點之規定，被告電影公司於電影長片完成攝製後，應向原告影視局申請審核，審核事項包括拍攝品質，由評選小組委員 2 分之 1 以上之書面同意作成建議，經原告核定未通過審核者，得要求限期修改後，再送審核。屆期未修改或於期限內修改後仍未通過審核者，原告應撤銷輔導金受領資格，並得不為催告，逕行解除契約；獲輔導金者應無條件繳回已領的輔導金；

2. 被告電影公司於 103 年 9 月 26 日製作完成影片送請影視局審核，評選小組出具書面意見，有 9 人不同意通過，2 人同意通過。影視局通知電影公司於 6 個月內修改後再送請審核，電影公司於 104 年 5 月 12 日再送審核時，11 位評選委員僅有 1 人同意通過，10 人不同意通過；

3. 原告影視局始依輔導金辦理要點之規定作成處分，取消電影公司之輔導金受領資格、解除輔導金合約，被告電影公司應繳回已受領輔導金 210 萬元[27]。

26 參照最高行政法院 109 年度上字第 918 號判決。
27 參照台北高等行政法院 109 年度訴字第 989 號判決。

（三）中國電影《西遊：降魔篇》訴訟案 [28]

2013 年 2 月 10 日由影星周星馳執導在中國上映之電影《西遊：降魔篇》，亦曾引發電影公司合資訴訟，值得深入探討。華誼兄弟公司（甲方）與周星馳控股的崴盈投資公司（乙方）合作拍攝影片《西遊：降魔篇》，雙方陸續簽訂《電影合作協定書》（2012 年 2 月 21 日），約定：「當……發行淨收益大於或等於人民幣貳千萬元時，甲、乙雙方……進行收益分配……。」2012 年 9 月 15 日訂立 [補充協議一]，約定：「自本補充協定簽署之日起對該影片的製作進行調整包括但不限於把影片轉制為 3D 版）……」。

嗣後雙方派員商議 [補充協議二]，約定：「《合作協定》第四條發行及收益分配……現變更為……甲乙雙方同意……影院發行之票房收入（以甲方收到院線給出的票房結算單中的金額為准，下稱票房收入）大於伍億元人民幣……乙方票房分紅計算標準為：票房收入在伍億元基礎上每增加壹仟萬元人民幣，乙方可以獲得乙方票房分紅壹佰萬元人民幣……3、本補充協定自雙方簽字蓋章之日起生效。」但兩家公司的監製與總監談判過程中，僅以往來電郵確認，[補充協議二] 未簽名蓋章。

由於電影上映後，截至 2014 年 8 月 31 日在中國大陸地區票房收入高達人民幣 12 億 4839 萬元，然而華誼兄弟公司並未支付影片分紅予崴盈投資公司，因此崴盈投資公司於 2015 年 4 月 13 日訴請求法院判令：確認電影《西遊降魔篇》合作協定書之補充協議二於 2013 年 1 月 21 日成立並生效。被告華誼兄弟公司向原告支付電影收益分配款人民幣 94,269,098 元。

本案之法庭攻防重點在於，雙方約定變更影片分紅條款之 [補充協議二] 是否成立生效？原告主張，[補充協議二] 之合約內容係

28 參照崴盈投資有限公司訴華誼兄弟傳媒股份有限公司合作創作合同糾紛一案，2014 北京市第三中級人民法院（知）初字第 13217 號民事判決。

由雙方人員以電郵數次來往確認無誤，已經成立生效，被告應支付影片分紅。被告華誼兄弟公司則辯稱，[補充協議二]僅是雙方洽商過程中形成的文本，而且該文本第三條亦約定本補充協議自雙方簽字蓋章之日起生效，目前雙方並未簽字用印，故[補充協議二]並未成立生效，被告無需依約支付影片分紅予原告。

雙方當時以電郵溝通、修改及確認[補充協議二]合約內容版本之實況。究竟[補充協議二]有無生效？持肯定看法者認為，雙方在電郵中已明確表示合約內容確認無誤，可以用印了，雙方既已達成合意，[補充協議二]當然成立有效；持反對見解者則主張合約在正式簽名蓋章之前，未經公司負責人拍板定案，仍有修改內容之機會，因此[補充協議二]尚未簽名蓋章，並未發生法律效力。

經中國大陸之法院審理後判決，被告華誼公司勝訴，無需支付原告影片分紅 9,400 多萬元。理由如后：

1. 雙方來往的電子郵件僅為對合同文本的洽商，屬於合同的洽商、談判過程。

2. [補充協議二]內容是對發行及收益分配條款的變更，事關原、被告雙方權利義務的重要條款。因此，就《合作協定》中發行及收益分配重要條款的變更，以合同書形式進行，更符合雙方當事人之間的交易習慣，亦能滿足交易安全的需要。

3. 儘管甲方總監以電郵表示合約沒有問題，可以隨時簽字；但該表示應理解為欲以書面形式訂立合同，而非以電子形式訂立合同的承諾。

4. 原告崴盈公司亦多次催促被告華誼兄弟公司安排簽約手續，可見原告亦有以書面簽訂[補充協議二]的意向。原、被告雙方均未簽字蓋章，故[補充協議二]不成立。

由此案例可以瞭解，洽談合約需時刻留意締約要素，把握簽署時機。以免疏忽簽約的形式要件，導致合約不生效力，全盤皆輸，高達 9000 多萬元人民幣的票房分潤拱手讓人。

（四）台灣電影《變身》返還投資金訴訟案

電影公司於民國 101 年 5 月 25 日與電影導演簽署電影《變身》投資合約書，約定將導演之酬勞轉計成出資新台幣 300 萬元，且保證可以回收導演之現金出資額 700 萬元整。同時約定如有違約爭議，應循仲裁途逕為最終處理，仲裁程序應依台灣仲裁法之規定於台北進行。電影於 102 年 1 月 18 日上映後票房不佳，無利潤可分配，導演於 103 年 10 月向法院聲請支付命令，請求電影公司返還現金出資額 700 萬元，法院核發支付命令後，電影公司聲明異議，雙方出資返還爭議交付仲裁。仲裁協會於 105 年 9 月 3 日作成仲裁判斷：「電影公司應給付聲請人導演 700 萬元。」電影公司不服，向法院起訴請求撤銷仲裁判斷。

原告電影公司主張，被告導演明知影片之美術設計「宇宙超人」造型與日本東映公司「假面騎士」極為相似，仍決定使用，未盡導演之注意義務。造成電影上映前引發抄襲糾紛，原告除需支付東映公司授權金 49 萬餘元，電影上映亦遭抵制，海外發行受限慘賠，導致無利潤。被告導演須負債務不履行之損害賠償責任，經原告行使抵銷抗辯後，被告於仲裁案已無債權（投資款）可向原告主張。仲裁協會之仲裁判斷漏未考量被告違反導演義務，損害賠償與債權抵銷之部分，應予撤銷。被告導演答辯，投資合約全文並無本片「導演」相關權利義務之規定，故導演違約賠償之爭議不在仲裁標的範圍內。原告電影公司另與美術設計師另簽有《變身 ACTION》工作人員合約，有任何侵權爭議，應由美術設計師負賠償責任。依投資合約第 3 條第 4 項之約定，因本片衍生之智慧財產權紛爭，概由原告全權負責。故美術設計之抄襲風波與投資合約無關，原告仍應給

付 700 萬元投資款。

台北地院一審判決認定，仲裁判斷應撤銷，原告電影公司無須返還投資額。理由在於，雙方就被告是否違反其導演義務而違約，是否應就人物造型問題負責，皆有爭議，屬於仲裁協議之範圍。原告以被告違約須負賠償責任為由，提出抵銷抗辯，亦屬仲裁協議之範圍，仲裁法庭應加以審酌。且因原告提出之抵銷抗辯是否成立？抵銷金額為何？皆可能影響仲裁判斷之結果（即原告須否給付被告賠償額？給付金額為何？），仲裁法庭漏未審理原告之抵銷抗辯，違反仲裁協議，應予撤銷[29]。

導演將其導演酬勞轉為電影投資款，已履行出資義務

導演不服一審判決，向高等法院提起上訴。二審法院逆轉判決，廢棄原審判決，駁回原告電影公司之原審請求，即認定仲裁判斷有效，電影公司必需返還導演現金出資 700 萬餘元[30]。理由臚列於后：

1. 雙方簽署投資合約前，導演與電影公司已簽訂導演契約，係獨立於投資合約之外。投資合約第 11 條之仲裁協議範圍，不包含導演是否違反導演合約義務及電影公司抵銷抗辯之爭議；

2. 導演有無重大過失導致製作費超支而需負責，與導演處理導演契約事務有無過失，係屬二事。電影公司既已於簽署投資合約時給付導演酬勞，導演亦同時移轉導演酬勞 300 萬元予電影公司作為出資給付，則導演已履行出資義務；

3. 導演如未盡導演契約之注意義務，依民法第 544 條之規定僅需賠償予電影公司，導演仍得請求酬勞，故導演並未違反出資之義務，電影公司主張導演違反導演契約應賠償損害之抵銷抗

29　參照台北地方法院 105 年仲訴字第 15 號民事判決。

30　參照高等法院 106 年重上字第 535 號民事判決。

辯，不在投資合約第 11 條約定之仲裁協議範圍；

4. 仲裁判斷並未違反仲裁協議，無須撤銷。因此高院法官廢棄一審判決，電影公司仍須依約支付投資款予導演。

（五）電影《殺手歐陽盆栽》返還投資款訴訟

補助金是否屬於發行收入？應否列作計算電影利潤之基礎？

台灣電影《殺手歐陽盆栽》（英文片名：The Killer Who Never Kills，以下簡稱本片）係由影〇〇公司（以下簡稱製作公司）拍攝製作，藝人蕭敬騰主演男主角。製作公司於電影募資期間，邀請時〇〇〇文創娛樂公司（以下簡稱投資公司）投資本片之拍攝製作，雙方於西元 2010 年 10 月 13 日簽訂「影片拍攝合作合約書」，約定投資公司提供新台幣 2,000 萬元之電影拍攝資金，製作公司則保證電影分潤將優先給付予投資公司，以利於回收投資金額。本片於 2011 年 7 月 29 日攝製完成並在台灣院線上映，票房逾新台幣 4000 萬元，其後陸續於香港、大陸及其他地區上映及海外發行，投資公司原以為本片之發行成果不俗，應能順利回收電影投資金額，然而製作公司僅分配 225 萬元予投資公司，與投資公司之預期落差太大。

投資公司自行結算本片各地區之票房收入，扣除相關發行成本，並且將製作公司為拍攝本片所申請獲得行政院新聞局之行銷補助 285 萬 3,664 元、映演補助 150 萬元，以及台北市政府文化局之補助 150 萬元，一併加入計算，進而統計出本片之電影利潤應有 2,282 萬 6,698 元。投資公司遂於 2015 年向台北地方法院提起民事訴訟，請求被告製作公司返還電影投資款 2,000 萬元。本件訴訟之法庭攻防焦點在於，製作公司因拍攝電影所獲得之補助款，應否列作計算電影利潤之基礎？

原告投資公司首先提出其與製作公司簽署之影片拍攝合作合約作為佐證，並主張依合約第 5 條之約定：「……1. 乙方（製作公司）

應保證標的影片所產生的任何「利潤」（定義詳下述第二項規定），均應優先給付予甲方（投資公司），以使甲方（投資公司）得完全回收其所投入之投資金額。2. 除當事人另有書面約定外，本條所稱之『利潤』係指：（1）標的影片於台灣、香港、中國大陸等地區院線上映之票房收入，扣除院線業者拆帳款及發行費用後所剩餘之款項。（2）標的影片於上揭地區之其他發行、授權及版權銷售收入，扣除必要之銷售佣金及銷售費用後所剩餘之款項。（3）標的影片於全球其他各地區上映、發行、授權及版權銷售所取得之收入，扣除必要之銷售佣金及銷售費用後所剩餘之款項。」顯然製作公司依約負有將本片之利潤優先給付予投資公司，使投資公司得完全回收其所投入之投資金額 2000 萬元之合約義務。

被告製作公司辯稱，電影收入扣除成本後之盈餘僅有 452 萬 5,105 元，且因原告投資公司指定掛名為電影出品人之一者，竟在本片上映期間發生負面新聞，重挫電影票房造成損害，應與原告享有之利潤抵銷。此外，製作公司受領之補助款，並非電影之「收入」，不可列入電影利潤之計算基礎。

原告投資公司又主張，依影片拍攝合作合約第 5 條第 2 項之約定，「利潤」係指電影收入扣除成本費用後之餘額，既然「補助」之目的在於降低電影製作成本，可以解釋為「電影行銷映演成本之扣除」，故應列作計算電影「利潤」之基礎。被告製作公司補充答辯，補助款並非影片拍攝合作合約第 5 條所稱「收入」，無須將之列為計算利潤之基礎。

最後，台北地院一審判決[31] 被告製作公司敗訴，應給付原告投資公司 1,562 萬 6,888 元。判決理由為影片拍攝合作合約第 5 條已明訂「利潤」之計算方式為「影片之院線票房、發行、授權及版權銷售收入扣除費用」，並未包含「補助」。因此，原告主張「補助」

31 參照台北地院 104 年重訴字第 81 號民事判決。

應列作計算電影利潤之基礎，不可採，並認定本片在台灣、香港、大陸及其他地區之電影利潤金額，經加總後為 1,787 萬 6,888 元，由於原告已自被告受領 225 萬元，故原告得請求被告返還投資款為 1,562 萬 6,888 元。被告製作公司不服一審判決，提起上訴[32]，惟雙方嗣於 2019 年 1 月 11 日在高等法院移付調解成立，全案落幕。

本件原告以「利潤」為「收入扣除成本」之一般概念，逐將「補助」認定為金錢收入之一，主張「補助」應列入計算利潤之基礎，卻忽略「補助」之性質與電影發行收入中，並不相同。在影視產業實務上，世界各國之政府機關皆有不同之電影補助方案，此類「補助」固然可以減輕影視製作之部分財務負擔，然而主要目的在於鼓勵及支持創作者全心投入影視作品之創作，促進文化藝術之推廣。實際上含有「補助」電影，同時「補助」創作者的性質，此與基於對價關係而獲得之電影發行收入，截然不同。投資公司享有電影之利潤，係來自基於影片而產生之商業收入，而不包括補助金，較符合公部門核發補助金之精神。不論是電影投資合約或電影發行合約，關於分潤條款之約定，宜特別載明「補助」、「贊助」、「獎金」此類款項是否列入計算利潤之基礎，較無爭議。

台灣影視產業籌備資金之方式及管道近來日趨多元靈活，面對不同之投資型態，製作公司應與之分別簽署不同型態之電影投資合約，包含簽訂合夥、投資合約、贈與契約（贊助、群眾募資）、海外發行合約、影片合資製作合約、行政契約（輔導金），具體明文約定投資標的影片之智慧財產權歸屬及收益分潤。

現行投資人之出資方式，除了「現金出資」外，亦得以「技術」方式出資入股，讓技術者能夠在缺乏資金的情況下參與公司投資，並能享受電影投資權益。實務上常見者，「後製公司」以技術

32 參照高等法院 105 年度重上字第 381 號（調解成立）。

出資方式參與入股，而製作公司另有嘗試採取「特別股」制度引入資金，就分派股息及紅利、分派公司賸餘財產、股東表決權行使之順序……等，有別於一般普通股之約定，為更彈性化的設計。

面對製作資金不足或總預算超支情形，電影投資合約需明確約定投資人有無增資義務，以及第三方投資人加入有無限制，以管控複數投資人股權稀釋之風險。如約定投資者同意超支金額以總預算x% 為上限，發生超支時，投資者同意增資，應簽訂補充協議，並依各投資者最終之投資金額總數，重新計算投資比例。

電影投資合約需就權益分配（著作權共享、收益分潤）、資金回收與分潤、投資收益、退場機制等清楚約定，以避免後續爭議發生。其中，投資人之投資利益，應以淨收益分配，包括回收資金、分潤。投資收益除了包括電影發行收入（票房、授權金）外，亦包含贊助金、衍生商品收益、影展獲獎獎金。

當今電影跨國投資與製作益趨頻繁，其合約可針對不同的「地區」、「期間」、「權利比例」為細膩區分，除了增加資金挹注來源，亦可回應投資者之多元分潤需求。例如侯孝賢導演執導的武俠片《聶隱娘》（2015年上映），該電影即分別就「電影視聽著作權」、「電影發行權」，於不同國家，劃分不同年限，有細緻化之約定。

電影投資合約宜就退場機制為明確約定，如因不可歸責於製作公司之事由，或不可抗力等因素而導致影片無法繼續拍攝完成，可於投資合約約定任一方有權終止或解除合約，並明訂解約或終止合約後，取回投資款之方式。才能在結束合作之際，及時停損，和平善後，保障各方權益。

第十四章
電影發行合約
——行銷宣傳 & 海外代理

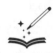

　　電影從開發、募資籌備、拍攝到後製完成，最後進入電影發行階段，面臨影片問世的決勝時刻。此際，面對市場的考驗，亟需仰賴發行公司通路檔期的安排、規劃與宣傳。在發行公司專業的行銷策劃與目標市場制定下，影片如能成功發行將能帶來豐沛的收益與分潤，除了填補製作成本外，製作公司、投資者更能因而獲利，名利雙收。因此，發行公司的角色極為重要，必須成功地將影視作品與市場順利接軌，具體任務內容，不僅包括影片映演通路、檔期、電影拷貝數量、公關活動操作與執行等活動，尚須及時推出影片之影音產品，並於影音串流平台上架，延續影視作品在院線和有線電視播映之生命週期。此外，影片參加世界各國影展成為提高國際能見度的最佳管道，尤其台灣國片更需要走出島嶼，躍上世界舞台。但因過往授權海外代理發行，關於參加國際影展的約定並不明確，滋生疑義，也影響台灣影片進入國際影展與各地戲院發行的契機。

　　本章以「電影發行合約—行銷宣傳／海外代理」為核心，逐一解析發行合約簽訂之時點，是否應於提前至募資或製作過程，或是於影片完成後為之？發行商類型之選擇，以台灣發行公司為對象，抑或是以國際發行代理商、外國當地發行公司為選項等實務上之重要議題，剖析影片發行之工作內容、收益態樣、結算及分潤方式，

並透過實際案例與合約條文，進一步探討台灣影視產業面對海外代理的難題與侷限，最後引用訴訟案例，說明發行合約常見之爭議與處理。

一、發行公司之選定與合作模式

（一）發行權的意義

影視作品拍攝完成後，常見的發行態樣涵蓋：戲院放映、有線／無線／衛星電視台播映、OTT（Over the Top）平台[1]或網路電視傳輸、DVD 經銷／出租以及海外代理發行等。電影發行之收益主要包含票房收入、DVD 銷售金額及播映授權金等，通常由影片代理發行商統一收取及結算，再支付予製作公司，而製作公司需根據電影投資合約、委製合約等，按照合約約定之分潤比例，分配影片收益予各出資人及分潤權利人（例如主創團隊）。

何謂「發行」？我國著作權法第 3 條第 1 項 14 款規定：「發行：指權利人散布能滿足公眾合理需要之重製物。」第 12 款規定：「散布：指不問有償或無償，將著作之原件或重製物提供公眾交易或流通。」以此解析，著作權法所謂的「發行」，包括「有形」實體著作物（影視作品）之買賣或租借，其對應的權利範疇為「移轉所有權之散布權[2]」或「出租權[3]」；以及數位傳輸或利用設備播送放映之散布形式，對應的權利內容為「公開播送權、公開上映權、公開傳輸權」。

易言之，發行權之具體內容，可包含公開上映權（戲院放映）、

1　為透過網際網路傳輸的線上影音服務（Over the Top；以下簡稱 OTT）的一種形式，提供隨選視訊資源（Video on Demand；以下簡稱 VOD），根據費用機制不同又可分為 Subscription-based VOD（以月、年為時間區間收費）及 Transaction-based VOD（以單部影音做計次收費）等類型。

2　著作權法第 28-1 條第 1 項：「著作人除本法另有規定外，專有以移轉所有權之方式，散布其著作之權利。」

3　著作權法第 29 條第 1 項：「著作人除本法另有規定外，專有出租其著作之權利。」

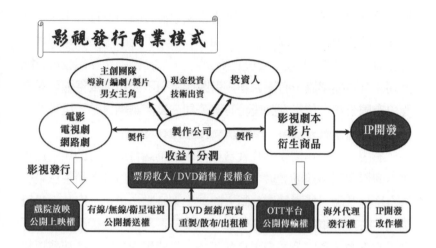

公開播送權（電視台播映）、公開傳輸權（OTT 影音串流平台）、
重製權／散布權／出租權（DVD 買賣／出租）……等。意即，影
視作品之發行權邁入科技飛快進步的 21 世紀，更多利用形式屬於
「無形」之利用權，不僅限於「有形」著作物之買賣或租借。至於
實務上之發行合約，就發行權利所指之內容為何，應視雙方所約定
之授權內容而定，不可一概而論。

（二）發行公司之選擇與合約談判

1. 發行公司之選擇

　　影視作品拍攝完成後，眼看影片即將發行，進入市場接受考驗，
究竟是一夕爆紅，或是票房慘跌，立見分曉。此際也正是劇組收成
歡呼、導演奔波疲累到達臨界點的時刻，倘使因此無力慎選影片代
理發行的合作夥伴，抑或未審慎擬訂發行合約，導致影片發行過程
屢生問題，將成為製作公司的夢魘，亟需深入盤點箇中緣由。實務
上針對影片發行型態（戲院上映、OTT 平台上架、電視台播映、影
展放映），以及宣傳方式、發行區域（台灣地區、中國大陸、全世

界）之不同考量，製作公司宜選定合適之發行公司進行合作。現階段在台灣影視產業活躍的發行公司，包括：香港商甲上娛樂有限公司台灣分公司 [4]、牽猴子股份有限公司 [5]、采昌國際多媒體股份有限公司、華映娛樂股份有限公司、海鵬影業有限公司、威望國際娛樂股份有限公司、傳影互動股份有限公司、美商華納兄弟（遠東）股份有限公司台灣分公司、車庫娛樂股份有限公司等。

影視製作公司需視影片性質與需求洽詢適合的發行公司，近年來台灣影視產業蓬勃發展，發行公司日益增加，但其行銷手法是否符合影片基調、能否精準判斷上映或上架時點、可否爭取院線最適檔期、有無進軍國際影展之資源，以及是否具備平台授權上架之商業談判實力，各家公司表現良莠不齊，常使製作公司及導演難以抉擇，深怕所託非人，市場行銷全軍覆沒。

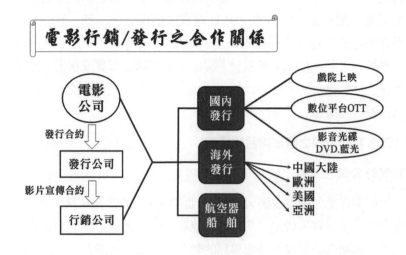

電影行銷/發行之合作關係

4　甲上娛樂有限公司近期發行《車頂上的玄天上帝》、《富都青年》、《我的麻吉4個鬼》、《同學麥娜絲》、《陽光普照》、《大佛普拉斯》等知名電影，台灣電影網。

5　牽猴子股份有限公司發行《看見台灣》、《總舖師》、《翻滾吧！阿信》、《南方，寂寞鐵道》、《撼山河，撼向世界》、《咒》、《流麻溝十五號》等電影。

2. 尋求發行公司之合作時點

影視作品之製作歷程，從開發、募資籌備、製作、後製完成，最後進入電影發行、映演階段。影視產業傳統做法，多數於後製完成、進入發行階段，始尋訪合作的發行公司。但近年來對於影片發行的設定與規劃，逐漸提前商談合作條件。尤其置入性行銷之安排，常常牽動劇情與畫面呈現，必須提前到劇本撰擬階段商議定案，才能巧妙地置入行銷需求，而無違和之感。

面對影視作品發行生態的改變與趨勢變化，如果能在影視作品製作階段，針對市場提早確立、評估，並擬定行銷策略，將可能大大提升電影在市場成功之可能性。以台劇《俗女養成記》、《我們與惡的距離》、《花甲男孩轉大人》、《八尺門的辯護人》為例，行銷時點提前，票房表現亮眼。因此，製作公司及早洽詢發行公司簽訂合約，不再侷限於傳統之特定階段，而可以更彈性地進行規劃[6]。甚至募資階段，數位影音平台、電視台或發行公司即加入投資行列，發行工作亦可提前商議，但投資合約與發行合約仍須分別簽訂，對雙方權利義務較為明確。

（三）發行之權限與範圍

發行權內涵之確立，連動影響發行公司之權限範疇。電影發行之授權範圍，可依發行商所需利用電影之地域、時間、內容、利用方法或其他事項，透過發行合約具體約定之，包含具體明定授權標的、授權性質、授權期間、授權地區、授權金……等。

1. 授權地區

台灣常見與台灣發行公司簽訂之發行合約中，授權地域之約定為「全球地區」。然而，探究台灣發行公司實際於外國地區之代理

6 參閱壹壹影業 x 壹間學校官網，針對台劇《俗女養成記》、《我們與惡的距離》、《花甲男孩轉大人》分析行銷歷程，壹起看數據行銷：節奏總整理。

權限，是否能有效協助影片在當地劇院上映，或是前往國外影展參展放映，在在考驗台灣發行公司的資源與實力。有鑑於此，倘使影視作品規劃在外國發行、映演，除了台灣發行公司外，另可考慮同時委託外國當地之發行公司，或單獨尋求國際發行代理商的合作。但如發行單位不只一家時，各發行公司之權利應於合約中透過授權地區、期間或載體加以限制，劃分各自權限，以免重疊而違約。例如製作公司將中國大陸以外之地區授權迪士尼公司發行，合約中載明：「Licensed Territories：All territories Worldwide, excluding Mainland China」。又如於中國大陸同時授權阿里巴巴文化傳媒有限公司（tudou.com、youku.com）、騰訊電腦系統有限公司（www.qq.com）、愛奇藝資訊技術有限公司（www.iqiyi.com）三家公司以同一條件同步發行，應明定首播及企宣、載體、維權手續皆相同之條件，以免獨厚於某發行商而違約。

2. 授權期間

授權期間除了一定期間約款外，可就合約屆滿前「續約」進行約定，例如：「自＿＿年＿＿月＿＿日起至＿＿年＿＿月＿＿日止，共＿＿年。合約屆滿前＿＿個月，若雙方未為不續約之意思表示，則本約視同展延一年，爾後亦同。」授權地域，可具體列出包含或是排除何地區範圍。例如「大中華地區（包含台灣、中國、香港、澳門）」、「全球（除日本外）」，或是直接限定特定區域如「台灣、澎湖、金門、馬祖地區」。

3. 授權型態

電影製作公司授權發行公司進行影片發行時，必須釐清授權之型態，屬於「獨家授權」或「專屬授權」或「非專屬授權」發行。倘使將影片專屬授權予發行公司，電影公司本身即不得再利用、發行影片，當然也不能授權第三方發行；獨家發行則為電影公司本身

可以自己利用影片，但是不能再授權第三方發行，非專屬授權則可同時授權予多個單位使用，不受限制也不相衝突，三者之法律效果有別，亟需明確分辨。由於專屬授權與非專屬授權之法律效果大相逕庭，兩者不可同時於授權合約中並存，但是可以在時間上約定先後順序。實務上常見以「期間」區隔，以滿足電影製作公司與發行商之需求，例如約定：「專屬授權期限為甲方（發行商）於影音串流平台上架公開播送、公開傳輸本影片之日起 3 個月內，期滿後轉為非專屬授權。」亦可以「地區」作為區分之界限，約定「甲方在大中華地區（包含台灣、中國、港澳地區）享有本片之專屬授權，在大中華地區以外之全球地區享有本片之非專屬授權。」

MyVideo 數位平台之獨家節目《花甲少年趣旅行》、FriDay 影音數位平台獨家節目《財閥家的小兒子》及《模範計程車 II》等，皆是採取獨家授權之模式。所謂「獨家授權」意指片商（授權人）在授權區域範圍內，不得再授予第三人相同之權利。因此，倘使外國片商與台灣數位平台，約定電影之授權範圍為「台灣地區獨家TVOD、SVOD」內，外國片商即不得再將影片授權台灣地區之其他 OTT 平台上架。

授權發行之範圍與載體，實務上合約常以表格羅列各項權利及範圍呈現，以下舉例中文版、英文版之電影發行列表：

表 1. 電影發行範圍／載體（中文版）

委任 發行地區	授權範圍	委任工作	授權期限	
台灣地區 （包含 台.澎.金.馬）	院線	戲院首輪、二輪及禮堂放映等 排片與收款、行銷統籌執行	3	年
	電視發行權	台灣發行	3	年
	影音產品	台灣產品銷售	3	年
	新媒體版權	台灣發行	3	年

表 2. 電影海外發行之授權載體範圍（英文版）

	Rights	Licensed Rights
Cinematic 電影上映	Theatrical	[]Yes []No
	Non-Theatrical	[]Yes []No
Videogram 影音光碟	Public Video	[]Yes []No
	Video Rental	[]Yes []No
	Video Sell	[]Yes []No
	DVD／Blu-ray	[]Yes []No
Free TV 免費電視		[]Yes []No
Pay TV 付費電視	Pay TV Terrestrial	[]Yes []No
	Pay TV Cable	[]Yes []No
	Pay TV Satellite	[]Yes []No
PPV 按次付費	Pay Per View	[]Yes []No
Digital 數位播映	VOD	[]Yes []No
	NVOD	[]Yes []No
	TVOD	[]Yes []No
	AVOD	[]Yes []No
	FVOD	[]Yes []No
	SVOD	[]Yes []No
	EST	[]Yes []No
	Internet Mobile	[]Yes []No
Ancillary 附屬權利	Ship	[]Yes []No
	Hotel Motel	[]Yes []No
	In-flight	[]Yes []No

（四）發行公司之工作義務

發行公司之具體工作內容，包含：製作預告片、規劃及洽談戲院上映／電視播映／ OTT 上架、電影包場、行銷宣傳企劃、建置

管理影片官網與社群媒體、撰擬新聞稿、發稿、舉辦記者會／首映會／座談會、邀請名人推薦、製作海報文宣……等行銷宣傳事務。電影導演如欲要求發行公司舉辦電影記者會、預定影片之戲院上映日、指定影片上架之 OTT 平台，需事先與發行公司溝通可行性，並具體明定於影片發行合約中，始有保障。

　　接受電影製作公司授權與委託後，發行公司必需安排影片院線發行各項工作，包含戲院規劃檔期及票房收入結算與收款。雙方進一步約定首輪戲院安排上映廳數須於首週達 x 家（含）以上。並且擔任行銷統籌，負責上映前所有行銷活動的企劃與執行，包括但不限於公關宣傳、異業洽談、素材整合、戲院活動、廣告企劃與購買、新媒體宣傳等。且須主導媒體計畫與預算規劃，列出發行預算表，經電影公司同意後執行之。關於規劃行銷宣傳影片，以及安排影片於戲院上映，可謂為發行公司最重要的工作項目之一環，例示參考條文如下：

■行銷宣傳之規劃

乙方（發行公司）須根據本劇及本片之內容屬性，企劃「本劇／本片」行銷宣傳發行方針並編列相關預算，包含行銷「本劇／本片」製作物之設計統籌規劃、媒體購買、媒體新聞企劃、及行銷活動之策劃執行等，於＿＿＿年＿＿＿月＿＿＿日前提交行銷企劃書予甲方（製作公司）確認，經甲方同意後，由乙方執行之。乙方業務執行內容，包括但不限於下列項目：

1. 行銷企劃：規劃及擬定行銷策略、宣傳預算、安排工作進度及執行。
2. 媒體公關：撰寫及發布新聞稿、安排宣傳節目／通告／採訪、舉辦記者會／首映會等媒體活動。

3. 廣告投放：依甲方之廣告預算規劃安排最大宣傳效益之廣告項目、製作及曝光。

4. 宣傳物設計製作：規劃及安排主視覺海報及其他實體／數位文宣設計製作等事宜。

5. 其他約定事項。

■戲院上映之安排

1. 乙方（發行公司）協助電影包場需求及安排。影片戲院上映之規劃、洽談及安排，包括但不限於協助甲方（製作公司）與第三人簽訂與發行事務相關之契約、電影片拷貝入出庫之管理等。

2. 乙方協助戲院行銷、宣傳事務，包括但不限於下述事項：

（1）協助與戲院洽談首映會場地、試映會場地等事宜。

（2）戲院布置洽談、報紙刊登、影廳廣告宣傳事宜，戲院上映的宣傳版位以最終戲院提供為主。

（3）戲院素材製作包含前導海報、前導預告、正式海報、正式預告、幕後花絮、短秒廣告、社群影音平面設計、主題曲 MV 等電影相關宣傳素材，由甲方提供素材供乙方製作宣傳使用。

（4）提供電影票房收入報告，並完成票房收入之結算、收取、支付。

　　製作公司可否指定影片「上映檔期」？發行合約固然可為相關約定，不過，由於影片上映日期之實質決定權在於戲院院線方，發行公司無法掌握上映日期；製作公司如堅持要求發行公司確定上映檔期，易致發行公司違約，最終致使雙方發行合約之談判破局。因此，關於發行公司之工作內容、義務約定，需要併同現實考量，參

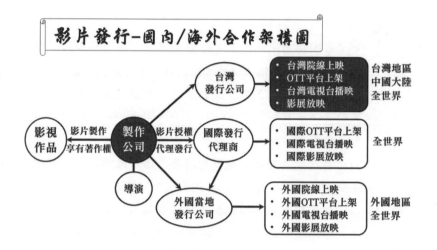

酌商業慣例,並衡量發行公司是否有能力、權限完成,而非一概強行要求列入合約。

「參與國際影展」是否為發行公司之重要義務?

影片參加世界各國影展,成為提高國際能見度的最佳管道,尤其台灣國片更需要進入世界各國的影視市場,才能擴大行銷網。但因過往製作公司委託及授權海外代理發行,關於參加國際影展的約定並不明確,滋生疑義,也造成台灣影片登上國際影展遺珠之憾。考量發行公司必須掌握海外之市場與影展,且有能力協助參與發行,因此,發行合約宜載明參展(含影展名稱)義務及影片出品國之標示方式,並可要求發行公司定期向電影公司回報影展報名實況及進度,影片入圍後並應協助安排電影公司所指派之人員參加影展之交通、膳宿、翻譯、文宣品等事務,始能周全地照顧影片參展的權益,並解決獨立導演與製片前往影展現場環境陌生、乏人照應的窘境。例示參考條文如下:

■發行公司參展義務

1. 甲（電影公司）、乙（代理發行公司）雙方均有權以本影片提報參加全地區世界各項影展、電視展或市場展。

2. 乙方應為本合約之影片擬訂影展報名計畫（須包含：坎城影展、威尼斯影展、柏林歐洲電影市場展、香港國際影視展、釜山影展），提交甲方確認後即可執行；甲方如欲自行報名影展，應事先通知乙方，確認與前述計畫並無衝突後即可為之，若有衝突，應經雙方討論決定之。

3. 乙方應定期向甲方回報影展報名實況及進度，影片入圍後並應協助安排甲方所指派之人員參加影展之交通、膳宿、翻譯、文宣品等事務。

■影展出品國之標示方式

1. 台灣電影製作公司與中國電影投資公司雙方同意合作拍攝電影，乙方（中國投資公司）為中國地區之電影著作權人，甲方（台灣電影公司）為中國地區以外所有地區之電影著作權人。

2. 如果甲、乙任一方欲為影片報名影展，須經雙方同意，方可參加，關於影片出品國的標示方式，於中國地區範圍內，由乙方決定；於中國地區範圍外，由甲方決定。

二、影片授權發行之服務費與盈虧結算

實務上有部分電影公司將影視作品交由發行公司處理，後續對於影片發行收益實況卻一無所悉，不知可否向發行公司要求提供報表，亦未收到發行收益之財務報告。此時應回歸發行合約，通常合約中應約定明確之影片發行收益結算方式、時間及提供報表，如果發行公司未依約支付收入或寄發報表，則構成違約，若合約中訂有

退場機制條款，電影公司即可主張終止合約，並要求發行公司支付影片收益。發行公司支付電影收益後，電影製作公司即需與投資方進行結算，將影片的院線票房收入、DVD 銷售、網路下載收入與海外發行（含航空器和船舶）授權金等收益加總，扣除製作費、預算超支、戲院拆帳分成、行銷服務費及各項行銷宣傳費用、貸款融資等必要成本費用後，即須與投資人分潤，回收資金及分紅。

　　以下針對實務上發行合約在談判或執行過程中，製作公司與發行商經常發生之歧見之說明如下：

（一）電影發行之授權期間起算時點

　　影片代理商如欲專屬授權電影《○○○》予數位影音平台，授權期間之起算點，宜為明確特定。實務上常見之約定有三種：（1）自本合約「簽訂日」起算 X 年；（2）自乙方（數位影音平台）「收到」影片素材日起算 X 年；（3）自影片「上架日」起算 X 年，但影片至遲須於本合約簽訂日起六個月內上架，如未上架，自六個月期滿日起算 X 年。

　　影片授權期間如從合約簽訂日起算，對於數位影音平台而言似乎過於嚴苛，因為數位影音平台尚未收到影片素材，無從發行或作任何利用；且倘使平台針對影片先進行一段時間之廣告、行銷後始上架，將大幅縮減授權期間利益。至於從「收到」影片素材或於影片「上架日」作為起算時點，雖較為合理，但對於雙方仍各有其優劣，為了避免爭議，雙方宜於合約中清楚明訂。

發行商之轉授權期間可否超過其代理之發行期間？

　　代理發行公司將影片轉授權第三方時，可否與第三人簽署超過製作公司給予的代理期間之發行合約？轉授權期間超過代理發行期間，此為長期存在電影發行中難解的議題。例如影視製作公司授權發行公司之代理期限為 10 年，發行公司卻將影片授權予 OTT 平台

15 年期限之情形。由於電影及影集之視聽著作權的保護年限長達50 年，發行公司為謀求更高利潤，經常將授權各地發行商或影音平台之發行期間拉長至 10 年、20 年或 25 年，造成五年的發行合約屆期後，製作公司尋求下一家發行商合作之際，由於缺乏轉授權實益，影響發行商合作意願。為了避免發行公司轉授權超過代理發行期間，影響影視製作公司日後之權益，影視製作公司（授權方）可特別約定轉授權期間超過發行期間之處理方式，宣示「違約侵權」的法律效果，以此方式禁止發行公司逾越代理期限。參考條文例示如下：「乙方（發行公司）依照本合約許可協力廠商使用，對協力廠商進行授權（包括獨家授權）或許可後續各層次協力廠商再行授權時，其授權許可使用期限均不得超過甲方（影視製作公司）授予乙方的授權期限。授權期屆至後，如乙方或乙方轉授權之權利人繼續使用授權影片，視為違約及侵權。」

影片代理發行期間vs.轉授權期間之衝突

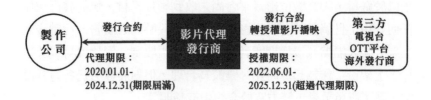

（二）OTT 平台之影集首播權

　　OTT（Over the top）平台時下已成為電影發行之重要管道，各平台對於影視作品之「首播權」爭取競爭尤其激烈，主要著眼於背後龐大之商業利益。然而，當 OTT 平台力求爭取首播權時，製作公司面對同步合作之各家不同平台的商業條件，如何安排才能使各

合約之間不致產生衝突？

例如製作公司同時授權中國 OTT 平台（限於中國大陸，不含港澳台地區）、Disney+（台灣地區）及電視台（台灣地區）發行播映影集，而中國 OTT 平台要求享有影集之「全球首播權」，製作公司應如何擬訂合約條文，以避免與台灣地區迪士尼＋及電視台播映衝突？例示參考條文約定如下：「乙方（製作公司）保證甲方（中國 OTT 平台）為本劇集在全球範圍內的新媒體首播平台，且授權作品在授權地區以外的其他地區，在任何其他媒體（包含迪士尼＋）的首播時間與播出進度不早於甲方平台。」

此際，製作公司再與其他影音串流平台簽約時，必須將首播時間押後，以免違約。

影片上架 OTT 平台，倘使影片播映素材不符合平台播映規格，無法順利播映，平台可否要求製作公司更換影片？亦屬實務上常見的問題。面對此情形，通常合約中都訂有素材交付之瑕疵擔保約款，以資因應。例示參考條文：「甲方（影片代理商）須提供乙方（數位影音平台）符合數位平台播映規格之影片檔案。如影片檔案無法在乙方平台順利播映，且甲方無法補正，乙方得要求撤片或換片，

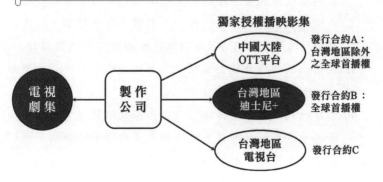

甲方須提供同等質量之其他影片供乙方挑選換片。若乙方選擇撤片，甲方應返還乙方該影片相應之授權金。」

（三）發行服務費、支出費用、保底權利金

發行公司依合約約定，自影片發行收入中抽取特定比例之服務費，往年多為新台幣30萬元，近年發行公司調整至50萬元、100萬元或甚至120-180萬元皆有之；或以影片收益之特定比例分配，需視影片及雙方需求而定。至於電影代理發行之墊支費用，包含行政帳務、素材處理、字幕翻譯、影展報名、行銷宣傳費用、外部廣告代理商佣金、網路傳輸費及稅金等。通常是由電影公司預先支付一筆款項作為發行支出金額。如有超支需求，應取得電影公司同意後，始可支出，否則逕由發行公司自行負擔；或由發行公司墊付，日後結算發行收益時，預先扣除。例示參考條文如下：

■電影代理發行服務費

（甲方：影視製作公司　乙方：發行公司）

1. 從利用及開發本合約權利所產生的毛收入，乙方收取該毛收入之20%作為服務費。乙方從毛收入扣除服務費、電影市場參與費用、一般發行費用及特別發行費用之後，應將剩餘的全數款項支付給甲方。

2. 任何從校園放映、座談會及相似之影片放映活動授權所產生之盈餘，或由著作權仲介團體收取之報酬，以及影展所得之獎金，乙方收取前述收入的50%作為服務費。

3. 任何影展活動及電影獎項報名所得之獎金，甲、乙雙方以50%：50%的比例分成。

4. 當發行收入實際支付給乙方後始能收取服務費，並將扣除經雙方事前認可或事後追認之支出費用的餘額，按約定時程匯款給甲方。

■發行支出費用（以下兩者擇一）

1. 影視製作公司預先支付

（甲方：影視製作公司　乙方：發行公司）

甲方預先支付一筆 x 元作為發行支出金額。如有超支需求，應取得甲方同意後，始可支出，否則由乙方自行負擔。

2. 發行公司墊付

由發行公司墊付，日後結算發行收益時，預先扣除。

（1）本影片於戲院公開上映所獲致之所有票房收入，於優先扣抵由乙方代墊之「宣傳發行費」後，再由乙方扣抵「戲院代理發行服務報酬」，倘仍有餘額，該餘額由甲方分得 50%，由乙方分得 50%。

（2）倘戲院公開上映所獲致之所有票房收入於扣抵「宣傳發行費」及「戲院代理發行服務報酬」後已無餘額，甲方自無法獲取任何戲院票房收入，並且，乙方得就扣抵不足之部分，繼續由新媒體收入中依序扣抵「宣傳發行費」及／或「戲院代理發行服務報酬」至完全扣抵為止。

　　電影海外發行合約中，如肯定影片之市場潛力，以及導演與主創團隊的實績，發行商會提前預付權利金，俟影片發行再扣抵，傳統實務稱為「Pre-Sell」，表示影片發行權提前授予。倘若代理期間屆滿，預付權利金未扣抵完畢，電影公司毋庸返還，具有保證之性質，稱為最低額的保證金 MG（Minimum Guarantee），中國大陸則名之為「保底權利金」，對於電影公司前期資金之挹注，發揮極大功效。由於 MG 之支付常在影片拍攝製作前即已發生，發行商必須自負盈虧，承擔風險，設若日後影片因故未完成或上映後票房賣座差，發行商需共同分擔損失，具有投資的意涵，因此在影視投資實

務上,亦將此類合作歸類為投資的一種態樣。以下舉例參考條文及
部分中英文對照:

1. Financial Terms: （保底權利金MG）
 Total Minimum Guarantee is USD xxxxx that is payable by
 wire transfer as follows:Distributor shall pay 100% Minimum
 Guarantee to Licensor within 14 working days while received the
 invoice .
 發行公司應於收受授權方商業發票14日內匯付最低保證金
 之全額。

2. Royalty & Report: （發行收益分潤及結算報告）
 Distributor shall recoup the MG from the Gross Receipts after
 deducting the Distribution Costs and, only after the completion
 of the recoupment of the MG, remit the Royalty in excess of the
 MG, if any.
 發行公司應自影片發行之總收入中扣除宣發成本,並從總收
 入中回收MG金額。發行公司回收全部MG金額後,如有
 剩餘款項,始需匯款予電影公司。

3. The Royalty shall be 50% of the Gross Receipts after deducting
 the Distribution Costs and completing the recoupment of the MG.
 發行公司將總收入扣除宣傳發行成本及MG後,應支付剩餘
 款項50%予電影公司。

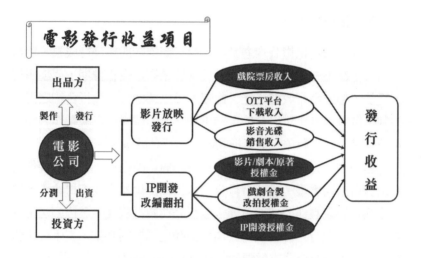

發行代理權合約期滿或終止後，授權金／服務費之處理

　　發行公司於合約期滿或終止後，即不得再行使其代理權，但所有根據合約終止前所簽訂發行合約之效力將不受影響。因此，發行公司持續收取影片發行收入（授權金）應繼續支付予電影公司，而電影公司亦應持續給付發行公司代理服務費。為了避免雙方認知差異與誤會，宜明確落實於合約中。舉例參考條文如下：

1. 合約屆期或終止後，代理公司不得再行使其代理權，但所有根據本合約終止前所簽訂發行合約之效力將不受影響，代理人得繼續收取相關發行佣金和回收相關之發行及墊支費用，並依本合約約定給付著作權人甲方（電影公司）應得之收入。

2. 乙方（發行公司）經紀代理本影片而授權予第三者使用，如基於特殊因素之考量逾越本合約期限之期間，本合約期滿後，乙方仍有權就合約有效期間內對「本影片」所作之授權繼續收取酬勞（代理服務費），並支付甲方應得之收益。

（四）退場機制約定

實務上常見電影公司遇到影片發行商違約或無發行成果、實績等情形，卻不知如何處理，以至於影片錯過黃金宣傳期，或誤用行銷手法，導致發行收益不佳。此際，可以透過影視發行合約之退場機制，解除或終止發行合約，結束雙方合作關係，影視製作公司即可另覓其他合作對象，更新推動影片之行銷計畫。

影視製作公司常將影片重心置於拍攝上映過程，對於影視作品交由發行公司處理，設若發行公司未依約提供報表或支付收入，構成違約，影視製作公司即可催告發行公司履行義務。發行公司拒絕履約或遲延執行，影視製作公司可啟動退場機制條款，主張終止合約，並要求發行公司支付影片收益及其他損害賠償。

簡言之，影視製作公司面對發行公司承諾完成之事項，無法履行或達成發行成果與實績，構成違約情事，影視製作公司應針對此種情形為相應之退場機制約定，取得解除、終止合約之權利，以保障影視製作公司之權益。例示參考條文如下：

■退場機制（解除／終止合約）

1. 如有下列情事，甲方（影視製作公司）有權以書面向乙方（發行公司）為代理權撤銷及合約終止或解除，乙方無異議且不得以此為由向甲方求償：

 （1）影片在兩年內未進入任何一個電影節參展或參賽；

 （2）乙方未經甲方書面同意擅自與第三方廠商簽署超過本合約代理期限之授權發行合約並收取費用；

 （3）乙方未依合約按時向甲方支付發行收入；

 （4）乙方未按本合約之授權範圍行使影片權利。

2. 甲方撤銷代理權及終止或解除合約後，乙方應自行承擔所墊付的影片必要發行支出費用及宣發費用。

三、置入性行銷與權利擔保

（一）宣傳品之權利歸屬與權利擔保

　　行銷宣傳為發行階段極為重要的一環，也是影片進入市場的敲門磚。發行公司無不盡其所能，設計各項行銷活動與企宣品，激發起潛在觀眾對於影片的高度關注，包括製作前導影片、預告片、文宣品、社群媒體貼文、周邊商品或贈品等。由於此類行銷文案影片皆從電影或影集取材發想，部分直接使用劇照、影像、劇本台詞金句，或製作 Q 版公仔和周邊商品，且費用來自發行服務費或影視製作公司另行出資之成本費用，其智慧財產權應歸屬影視製作公司，在發行合約期限屆滿後，影視製作公司仍可繼續使用；或在同一行銷時段，授權其他地區或載體之發行公司使用，始屬公允便利，例示參考條文如下：

　　■行銷宣傳製作物之權利歸屬

　　1. 乙方（行銷公司）基於推廣目的得使用本片，製作行銷宣發素材，惟需事先提供該宣發素材成品予甲方（影視製作公司）審核確認內容後，始可使用。

　　2. 乙方為履行本合約所產出所有內容（含海報、宣傳影片、文案、文宣品）之智慧財產權及所有權利皆歸屬甲方，以甲方為著作人，享有著作人格權及著作財產權。

　　3. 甲方同意乙方於行銷合約期間內，得使用甲方提供或經甲方審核由乙方自行製作之宣發素材，並得將該宣發素材轉授權予第三方使用，以達宣傳本片之目的。

　　製作公司簽訂電影發行合約，除授權影片之視聽著作權予發行公司外，需擔保影片中使用之劇本、配樂、美術設計、演員表演等

著作皆已取得合法授權，但無需將前述各項著作轉授權予發行商，通常授權標的包含電影或影集之正片、文宣品、劇照等。倘使製作公司授權劇集影片予影音平台上架播映，嗣後影片播出引發侵權爭議，製作公司並未取得演員肖像、配樂之授權，藝人經紀、音樂經紀公司發函要求平台下架影片，因而造成損失。此際，發行公司或影音平台可否向製作公司求償，須視發行合約有無約定擔保條款，如有約定製作公司擔保影片並無違法侵權，倘使發生前述未取得授權之情事，發行公司或影音平台則可依擔保條款向製作公司求償。

倘使行銷公司未經授權，擅自製作知名的角色人物，例如改作神力女超人形象設計 Q 版宣傳影片，被指控侵權時，電影公司是否需負責？面對此情形，電影公司與行銷公司彼此間，應就授權影片之著作權、宣傳及行銷電影所使用之任何內容等，為交互擔保無侵權違法之情事，以此保障彼此權益。

以下舉例參考條文說明：

■權利擔保條款　　（甲方：電影製作公司　乙方：行銷公司）

1. 乙方須擔保宣傳及行銷電影之過程所設計或使用之任何內容（包括但不限於本片企劃內容、行銷計畫），均無抄襲或侵權等違法情事，如該內容或宣傳方式違法，應由乙方自行負責，概與甲方無涉。

2. 甲方保證影片及提供之相關影片素材等資料（含歌詞、歌曲、錄音、視聽、劇本、畫面、布景、道具或其他著作），皆自行擁有或已取得原著作權人之授權，享有合法完全之著作財產權、完整播映權等，以及有充分權利可授權乙方為標的影片著作權之使用。如有違反，甲方應負擔全責，並由乙方限期補正及由甲方賠償所有損害。

3. 乙方取得授權之標的影片，未經甲方書面同意不得另作他用；乙方不得刪除影片中的著作權標識及演職人員名單及文字。

（二）置入性行銷合約

　　置入性行銷之合作模式於現今影視產業日益盛行，合約內容也愈加多元且細緻。電影公司與行銷公司簽訂合約時，針對置入商品露出之時間長度、呈現方式、以及置入商品後影片之播映平台（例如中國大陸之優酷、愛奇藝、騰訊、芒果 TV 擇一）皆約定限定條款。影視製作公司提供給置入品牌公司之回饋條件，除了片尾感謝名單、首映會活動背板露出品牌公司外，近期實務亦有比較特別的回饋方式，約定由演員為其品牌產品進行社交媒體之宣傳。以下例示參考條文：

■置入性行銷合作合約

（甲方：電影製作公司　乙方：置入品牌公司）

1. 乙方同意以現金贊助方式與甲方合作，贊助金額合計新台幣參佰萬元整，分期匯入甲方指定帳戶。乙方應於本合約簽訂之日起一週內匯付壹佰萬元，甲方提供置入行銷方式之劇本內容及分鏡表予乙方之日起一週內匯付壹佰萬元，置入行銷畫面完成之日起一週內匯付壹佰萬元。

2. 甲方保證本片《○○○》於以下平台上架播映：國際影音串流平台（NETFLIX 港澳台地區、DISNEY+、WARNER MEDIA 旗下平台 擇一）；中國大陸影音串流平台（優酷、愛奇藝、騰訊、芒果 TV 擇一）。

3. 甲方應於本片電影畫面中,自然露出乙方品牌○○至少 x 次、乙方門市店面或店員制服商標至少 x 次、乙方品牌 Jingle 至少 x 次,惟畫面細節呈現以甲方電影製作專業意見為主。並於劇情中「○○」角色裝扮中,露出乙方制服及相關周邊製作物,露出方式由甲方決定,並須提供分鏡畫面予乙方作為佐證。

4. 甲方若因應劇情需求,而有必要性更動品牌置入的劇情情節,需提前至少該場拍攝日前15個工作天與乙方溝通,並取得乙方同意後方可進行拍攝。如乙方不同意者,乙方得解除本合約,但甲方不需返還乙方前期已合作給付之價金。

5. 若經乙方確認並進入拍攝,乙方不得另行要求修改劇本,如乙方在其確認範圍內的劇情額外修改,甲方得要求所增加之拍攝成本由乙方進行負擔。

■置入性行銷影像畫面之使用範圍

（甲方：電影公司 乙方：置入品牌公司）

1. 甲方於置入本片之劇集場次播出後,應提供該當場次劇集中所有乙方品牌置入相關影音（以下簡稱本畫面）予乙方,並授權乙方可全部或部分使用於乙方官方網站、手機APP、及社群平台（包括不限於FB、IG、YT頻道）,以及乙方營運之店面等露出。

2. 甲方同意授權期間,自本片於數位影音平台首次播畢日（不含重播）起算半年（180天）。如有必要,乙方僅得就本畫面為適當之編輯,但不得就本片之影像內容進行任何重製或修改。

3. 授權期滿後乙方得將本畫面作為品牌行銷歷程記錄，乙方未以本畫面於其 FB 及 IG 平台下廣告，均屬非商業用途範圍，甲方同意乙方得於該非商業用途範圍內，持續無償使用本畫面。但乙方如因而獲利，應與甲方商議分潤方式，並訂立補充協議書。

■ **電影公司之回饋**

甲方（影視製作公司）之回饋：

1. 於本專案之官方售票網站、正片之片尾感謝名單、首映會活動背板露出乙方（置入品牌公司）LOGO。

2. 於本專案之官方社群媒體平台露出，撰寫專屬乙方感謝貼文至少 2 則。

3. 於本專案發起公益活動新聞稿中，提及感謝乙方之贊助，且針對此公益活動於電影社群媒體中，撰寫專屬乙方感謝文至少 1 則。

4. 因應本專案發起之公益活動中，乙方贊助之產品項目，提供主演群（男女主角、男女配角）之演員中，任一社群帳號貼文或限時動態露出至少 2 則。

5. 本專案電影之首映會邀請乙方參與共計＿＿＿＿名，並於首映會活動置入乙方品牌及產品至少 1 項。

6. 提供本專案電影海報影片及劇照素材於乙方自媒體共同宣傳使用。

　　為依約執行上述條款，甲方（影視製作公司）應與主演群（男女主角、男女配角）之演員商議，於演員合約中增訂配合行銷公司或發行公司宣傳之義務，包括社群帳號貼文或限時動態露出至少 2 則宣傳文案或照片。

（三）贊助合約與投資合約之連動關係

在募資的過程中，有些投資方要求影片中作成置入性行銷，並以提供現金贊助作為對價。為明確化投資關係與贊助之權利義務，此種情形宜分別簽訂合約，以免合約義務相互干擾，發生不當影響的法律效果。但執行過程仍有可能互相牽動，例如投資合約因故解除，然而置入性行銷的義務已完成，此際如何處理贊助合約，建議先行約定處理方式，以杜爭議。例示參考條文如下：「甲、乙雙方同意，本協議之品牌置入合作係以乙方（贊助商）現金投資甲方（製作公司）拍攝製作本片，並另簽署投資合約且維持有效作為前提，如該投資合約因可歸責於乙方之事由而提前終止或解除或乙方未支付／收回本片投資金額，不影響本協議之效力，乙方應於投資合約發生前述情事（終止或解除或乙方未支付投資金額）之日起一週內支付參佰萬元予甲方，充作贊助款，且甲方最終置入品牌呈現方式由甲方決定之。」

四、發行合約之爭訟案例

影視產業實務上常見之電影發行爭議，以影片發行收入之利潤分配、投資金額之回收等較為常見，若當事人無法自行達成共識、談判失敗，最終僅得進入法院訴訟程序，由公正之第三方即法院深入調查案情，進行審理並作成判決。以下援引具有參考價值的經典訴訟案例，深入探討及解析。

（一）電影《真愛神出來》解約還款訴訟

製作公司向 OTT 發行商保證電影在戲院上映規模至少達 50 廳

〇擎國際視聽公司（以下簡稱發行公司）與影〇〇公司（以下簡稱製作公司）於西元 2015 年 1 月 21 日簽署電影《真愛神出來》

之授權合約書，雙方約定：1. 製作公司自 2015 年 6 月 1 日至 2022 年 5 月 31 日獨家授權台灣地區以外之所有權利、全球航空公司機上之公開播映權、全球 iTunes 電影播映等權利予發行公司；2. 發行公司應支付製作公司授權金 670 萬元；3. 製作公司承諾電影將於 2015 年 3 月 30 日院線上映，且在全台保證至少有 50 廳之放映規模。授權合約簽署後，發行公司於 2015 年 2 月 5 日給付第 1 期款 211 萬 500 元（含稅）予製作公司。

　　然而製作公司並未兌現電影上映日期之承諾，電影《真愛神出來》遲至 2019 年 1 月 4 日始在台灣院線上映，放映規模僅全台 7 廳，影片上映兩週後就匆匆下檔，製作公司於 2019 年 3 月 15 日始交付電影素材予發行公司。

製作公司未如期完成影片預定上映規模是否構成違約？

　　發行公司深覺電影《真愛神出來》延後上映長達近四年，導致發行公司在此期間內無法取得電影素材，更無從依授權合約行使電影發行相關權利，甚至授權合約期間七年中前四年形同虛設，損失慘重。發行公司遂於 2019 年 1 月 22 日寄發存證信函予製作公司解除電影《真愛神出來》之授權合約，並於同年向台北地方法院提起訴訟，先位聲明訴請被告製作公司應返還第一期款 211 萬 500 元（依民法第 259 條第 1 款、第 2 款規定），倘使法院認定原告發行公司不得解除授權合約，不能請求返還第一期款，則備位聲明訴請減少價金（依民法第 359 條規定），被告應返還第一期款之溢領部分為 117 萬 2,500 元。

發行公司主張：電影遲延上映且未達 50 廳構成「不完全給付」

　　原告發行公司主張被告之電影遲延 4 年始在台灣上映，放映規模只有 7 廳，不符合被告於授權合約中保證上映之 50 廳，給付內

容具有重大瑕疵，且無法補正，屬於民法上之不完全給付。由於電影之授權合約屬於有償契約，原告得依民法第354條之規定準用民法買賣規定之「物之瑕疵擔保」（第359條），並依不完全給付準用給付不能之規定（第227條、第226條、第256條），單方面解除電影之授權合約，被告依法負有回復原狀之義務，而應返還原告發行公司支付之第一期款。

製作公司答辯：影片上映廳數是由戲院控制，不可歸責於製作公司

被告製作公司則辯稱，雙方依著作權法之規定所簽署電影《真愛神出來》之授權合約，並非買賣契約，原告發行公司不得依民法買賣之規定解除授權合約。此外，依授權合約第10條違約條款之約定，僅在被告未交付電影素材，並經原告發行公司催告後，被告仍逾期未改正時，原告發行公司始得終止合約並請求退還款項。由於被告已交付無瑕疵之電影素材予原告發行公司，而且電影上映之廳數係由戲院方安排及決定，倘使戲院方將廳數保留予其他影片，自不可歸責於被告，故原告發行公司不得以電影上映廳數未達50廳為由解除電影之授權合約。

法院判決：影片發行授權合約準用民法買賣之規定

台北地方法院一審判決[7]，被告製作公司敗訴，應支付原告發行公司211萬500元。判決理由為電影《真愛神出來》之授權合約，係以被告就電影授權播映之權利作為原告發行公司支付價金義務之對價，屬於有對價關係之有償契約，授權契約之性質雖然涉及電影著作之公開播映等權利，非典型之買賣契約，然本件授權合約之爭議為電影素材交付遲延、上映遲延且廳數過少，並未直接涉及著作財產權之轉讓爭議，尚無何契約性質所不許準用買賣契約相關規定

7　參照台北地方法院108年訴字第1752號民事判決。

之情形，自得依民法準用買賣之規定。

製作公司延遲交付影片放映素材，發行公司有權解除合約

　　此外，原告發行公司與被告締約之目的在於取得電影之後續放映如 DVD、機上放映、iTunes 放映等權利，並且藉以獲利，從而給付價金，由此可見，電影放映廳數、規模與發行獲利息息相關，「全台保證至少 50 廳放映」乃係原告發行公司與被告就電影後續放映之獲利可能性及製作規模所為約定之品質。由於被告之電影上映遲延長達 3 年 9 個月，放映 7 廳與 50 廳之差距甚大，足以認定被告交付電影素材供原告進行後續放映時，其所提供之物有欠缺其保證之品質之瑕疵，自應負瑕疵擔保之責任，原告發行公司單方面解除電影之授權合約係屬合法，被告應返還已受領之第一期款。

（二）電影《殺手歐陽盆栽》給付賠償金訴訟

影片之戲院上映與 DVD 影音產品上市之市場競爭衝突

　　原告發行公司之關係企業飛〇國際視聽公司亦作為共同原告，對製作公司訴請賠償。起因是製作公司將其製作電影《殺手歐陽盆栽》獨家授權予蓋〇整合行銷公司（以下簡稱行銷公司）在台灣、亞洲地區發行電影之航空娛樂及 DVD 影音商品等，雙方於 2011 年 2 月 9 日簽署獨家授權合約，授權期間從電影上映日三個月後開始即自 2011 年 10 月 1 日起至 2018 年 9 月 30 日止。行銷公司並將此獨家授權合約之權利，轉授權予飛〇國際視聽公司。電影《殺手歐陽盆栽》於 2011 年 7 月 29 日在台灣上映後，由於製作公司規劃電影於 2012 年 1 月 6 日在中國上映，倘使飛〇國際視聽公司於 2011 年 10 月 1 日發行電影 DVD 商品，勢必嚴重影響電影在中國上映之票房。

製作公司以新電影之投資股份彌補 DVD 發行公司之市場損失

製作公司向飛〇國際視聽公司提議，請求其延後至 2012 年 1 月 11 日再發行銷售電影 DVD 商品，雖然飛〇國際視聽公司同意延後發行 DVD，但因其估算如按原日期上架銷售電影 DVD 商品，台灣區應有新台幣 350 萬元收入，倘使延後 3 個月發行，台灣之電影熱度早已降溫，發行收入可能銳減至 100 萬元，前後收入之差額為 250 萬元。為彌補飛〇國際視聽公司之業務損失，雙方於 2011 年 12 月 2 日簽署電影《殺手歐陽盆栽》之協議書，約定飛〇國際視聽公司享有製作公司下一部電影 200 萬元之投資股份及分潤，倘使製作公司未在簽署協議後之 1 年半內啟動任何電影專案及電影製作行為，即應支付 100 萬元現金予飛〇國際視聽公司。至於為何飛〇國際視聽公司估算收入之差額為 250 萬元，協議書中卻僅約定製作公司需賠償 100 萬？因為飛〇國際視聽公司提出之發行收入只是預估金額，沒有實際之預售金額或訂單作為佐證。因此雙方協議過程中，製作公司必然討價還價，不可能照單全收，透過來回磋商，雙方以 100 萬元達成共識。

嗣後製作公司並未如期製作新電影，飛〇國際視聽公司於 2013 年 7 月 12 日向製作公司請款，又於 2014 年 11 月 20 日發函催告製作公司付款未果，遂向台北地方法院起訴請求製作公司依協議支付 100 萬元。原告飛〇國際視聽公司主張，被告違反電影《殺手歐陽盆栽》協議書之約定，未如期啟動任何電影專案及電影製作行為，應依協議支付 100 萬元。被告則辯稱，雙方簽署電影《殺手歐陽盆栽》協議書後，即啟動製作新電影，如電影《BBS 鄉民的正義》、《變身 Action》等，並提出原告飛行公司與被告討論電影《BBS 鄉民的正義》、電影《變身 Action》著作權之電子郵件內容；又提出被告公司負責人〇〇〇列為電影《BBS 鄉民的正義》、《變身 Action》之製片，作為被告並無違反協議約定「一年半內啟動電影專案或電

影製作」之佐證。

製作公司未證明其已經啟動電影專案及電影製作

　　台北地方法院一審判決[8]，被告製作公司敗訴，應支付原告飛〇國際視聽公司 100 萬元。判決理由在於，被告提出與原告飛〇國際視聽公司討論電影《BBS 鄉民的正義》、《變身 Action》影片發行及後續上映情形之電子郵件內容，不足以證明被告確實啟動電影專案及電影製作。甚至原告飛〇國際視聽公司後續取得兩部電影之發行授權，被告均非授權人，亦難認定被告啟動電影專案及電影製作。縱然被告提出其公司負責人〇〇〇列為兩部電影之製片，亦僅係以〇〇〇個人名義，難認係被告所啟動電影專案及電影製作。此外，電影《BBS 鄉民的正義》僅係被告參與「投資」之項目，不符合協議書約定「啟動電影專案及電影製作」之條件，被告應依協議支付 100 萬元。

　　被告製作公司不服一審判決，提起上訴。高等法院於 2020 年 8 月 26 日判決上訴人製作公司敗訴[9]，上訴駁回，維持一審法院判決。上訴人製作公司不服二審判決，提起上訴。最高法院以上訴人製作公司未表明二審判決所違背之法令及具體內容為由，認定上訴不合法，於 2021 年 1 月 6 日判決上訴駁回[10]，全案定讞。

（三）電影《角頭 2》發行收益分配訴訟

　　華人電通公司投資委託理大公司為本片之製作與出品公司，負責影片對外募資、收益分配、輔導金申請、送審等工作。點晴石公司是理大製作公司之債權人，因遲遲收不到款項，故向星泰娛樂公司（電影發行方）查封理大公司之電影票房收入分配款，然而星泰

8　參照台北地方法院 108 年訴字第 1752 號民事判決。

9　參照高等法院 109 年度上字第 172 號民事判決。

10　參照最高法院 109 年台上字第 3355 號民事裁定。

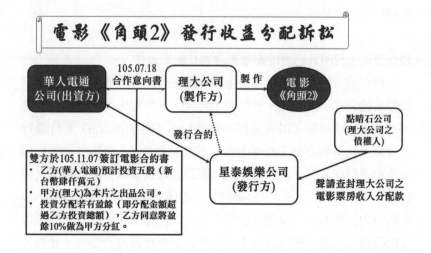

娛樂公司表示其已改與華人電通公司（電影出資方）簽訂院線發行合約，因此星泰娛樂公司無需支付電影票房收入予理大製作公司，無法查封。債權人點晴石公司遂向台北地院請求：（1）被告理大公司及被告華人電通公司連帶給付新台幣 2,448 萬 4,171 元；或（2）被告華人電通公司應給付被告理大公司 2,448 萬 4,171 元，並由原告點晴石公司代為受領。

原告點晴石公司的法律立場在於，被告華人電通公司委請被告理大公司發行系爭電影時係屬委任關係，而被告理大公司亦對被告華人電通公司享有分紅之請求權，故原告得代位向華人電通公司請求將系爭電影票房收入之分紅交予理大公司。被告華人電通及理大公司答辯，電影合約約定電影拍攝完成上映後之投資分配原則均歸華人電通公司所有，僅在盈餘分配金額超過華人電通公司投資總額時，理大公司始能分配盈餘百分之十作為分紅並以製作費為其報酬，華人電通公司有權收取票房收入。電影票房盈餘未超過華人電通公司投資總額，故約定之條件既未成就，理大公司即無額外之盈餘分紅。

電影合約約定票房分配條件未成就，無需給付盈餘分紅

台北地院一審判決，原告點睛石公司敗訴，被告華人電通及被告理大公司無需支付電影票房分紅。判決理由立基於，電影票房尚未達系爭電影之總投資額 9,000 萬元，理大公司尚無法依系爭電影合約書第 2 條第 9 項約定向華人電通公司請求盈餘 10% 之分紅，對華人電通公司就系爭電影票房收入之盈餘並無債權 [11]。

電影出資方與戲院公司重簽合約改定票房分潤，收款人侵害債權人權益

原告點睛石公司不服一審判決，提起上訴。高等法院逆轉判決原告勝訴，被告應連帶支付電影票房分紅新台幣 1041 萬 4574 元。合議庭法官認定華人公司與星泰公司於 107 年 2 月 7 日重新用印簽訂電影院線發行合約書，由華人公司發行並收取系爭電影票房收入分潤款，且合約書所載日期 106 年 7 月 27 日並非實際簽署日期，而係華人公司收回院線發行權後，其與星泰公司重簽系爭院線發行合約書，並直接向星泰公司收取系爭電影票房收入分潤款，目的在於避免該款項將來遭上訴人原告點睛石強制執行，係以違背善良風俗之方式侵害上訴人之債權。上訴人得依民法侵權行為第 184 條第 1 項後段、第 185 條第 1 項之規定，請求被上訴人賠償損害 [12]。被告華人電通及被告理大公司不服二審判決，提起上訴。最高法院逆轉判決被告勝訴，廢棄二審判決，發回高等法院重新審理中 [13]。

（四）韓國電影《狩獵的時間》Netflix 發行訴訟

韓國電影《狩獵的時間》之發行曾引發爭議，該電影原訂於 2020 年 2 月 26 日在韓國戲院上映，嗣後適逢疫情之故而被迫取消，

11　參照士林地方法院 107 年度重訴字第 350 號民事判決。
12　參照高等法院 108 年度重上字第 337 號民事判決。
13　參照最高法院 111 年度台上字第 623 號民事判決。

電影投資發行商 Little Big 與 Netflix 商議後，雙方於 2020 年 3 月聯合聲明，宣布電影將於 4 月 10 日在全球 190 多國同步上架 Netflix 平台播映。然而此舉卻引發電影海外代理商 Contents panda 的強烈不滿，Contents panda 旋即向韓國首爾法院提起訴訟，要求禁止電影《狩獵的時間》在全球電影院、網路、電視放映。

電影投資發行商 Little Big 在院線上映影片前，即於 OTT 平台上架影片，海外代理商 Contents panda 可否提出違約、網路侵權訴訟？此項爭執點也成了本案法庭攻防的焦點。

原告 Contents panda 在訴訟程序中主張，Little Big 與 Netflix 和 Contents panda 兩者簽訂發行合約，成立雙重合約而屬於重複授權；若 Netflix 上映電影，將嚴重影響海外發行之權益。被告 Little Big 則辯稱，電影係受 covid-19 疫情影響而無法上映，此等天然災害屬於不可抗力之情形，雙方皆無須為此負責。經首爾法院審理後，於 2020 年 4 月 8 日判決原告勝訴。最終雙方於 4 月 16 日達成和解，由 Little Big 公開道歉，對於其單方面終止 Contents panda 的合約，無視 Contents panda 過去一年多來海外銷售貢獻，致上歉意，電影

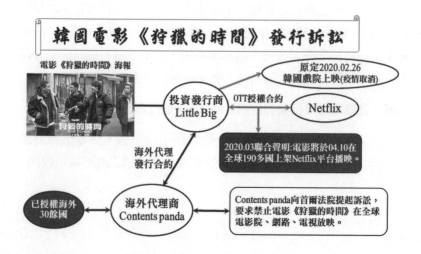

於同年 4 月 30 日在 Netflix 順利上線 [14]。

　　影視作品完成拍攝後進入發行階段，面對市場的考驗，亟需仰賴發行公司通路的安排、規劃與宣傳。代理發行合約需明確載明授權標的、授權性質、授權期間、授權地區、授權載體、授權金等事項。關於發行公司之工作義務，包含行銷宣傳、排定戲院檔期、OTT 平台上架、參與影展、定期提供財務報表等，宜明定於合約條文中，利於雙方遵行。發行合約之授權型態，必須釐清屬於「獨家授權」或「專屬授權」或「非專屬授權」。專屬授權與非專屬授權之法律效果殊異，兩者不可同時於授權合約中並存，但是可以在時間上約定先後順序，即以「期間」區隔，另可以「地區」作為區分之界限。轉授權期間超過代理發行期間之法律效果如何？此為長期存在電影發行中難解的議題。除合約另有約定，發行公司轉授權第三方之發行期間，不得超過電影代理期間，以免構成違約。發行代理期間以三至七年為宜，雙方為避免疑義，可約定轉授權發行期間如超過代理期間，其約定無效。

　　電影發行後之收益，應於何時結算分配，其分配比例為何，以及電影製作、發行虧損之處理方式，皆是投資者甚為關切的合作條件。通常投資影片之收益分配原則需先回本，再分紅。採取毛收入或淨收入需明訂，淨利之扣除項目包含製作成本費用、預算超支、行銷服務費、戲院拆帳分成、貸款融資、投資本金及盈餘分配。電影公司面對發行公司承諾完成之事項，無法達成發行成果與實績，構成違約情事，電影公司應就此情形為相應之退場機制約定，使其可單方面解除、終止合約，以保障電影公司之權益。電影公司終止或解除合約後，發行公司應自行承擔所墊付的影片發行支出及宣發費用。發行工作為影片進入市場成敗之關鍵，發行合約因應科技進

14　《狩獵的時間》訴訟終於落幕，本月 23 日 Netflix 上線，yahoo 新聞，2020 年 4 月 21 日。

步，以及全球影視需求之提升，其商業條件日趨複雜，有賴電影公司與發行公司之細膩談判與整合，始能畢其功於一役，期使電影順利上映，名利雙收。

第十五章
影視 IP 開發

　　影視作品之多元 IP 開發，邁入 21 世紀益顯重要，世界各國影視產業爭相投入、積極推展，頻頻締造佳績。目前我國影視實務 IP 開發尚在發展中，各種商業模式在市場中碰撞，不僅導演與劇組嘗試各種影視開發的合作型態，致力探索作品改編的極限，投資方更關注 IP 運用的商機及收益。IP 開發的過程中創造眾多新穎的創意作品，形塑新興的市場機制，開闢影視寬廣的視野與疆域，然而在權利人與開發商之間也產生複雜難解的爭議，甚至醞釀重大的法律議題。

　　本章以「影視 IP 開發」為核心，深入探討進階之多層次著作授權關係，逐步介紹國內、外因應 IP 開發形成的合作架構，從中拆解多層次授權的結構，並探討 IP 衍生的著作權利歸屬等實務常見的問題，進而剖析商業模式與合約交易條件，提供 IP 開發結合商業、藝術與法律的最適機制。

一、影視 IP 開發態樣

（一）影視 IP 開發之法律意義

　　「IP」係指「智慧資產」（Intellectual Property），項目包含圖像、文學作品、原創故事、劇本、人物角色（虛擬人物／角色、藝人、網紅、KOL）、歌曲，經過開發後，可能改作成為舞台劇、音

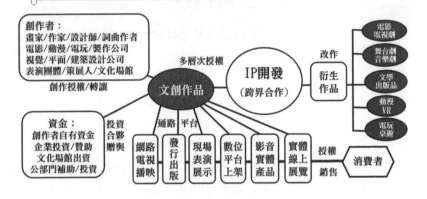

樂劇、舞蹈、電視劇、電影、網路劇、紀錄片、電玩、動漫,商機無限。IP 開發歷程中,首需分辨照片、影像、新聞報導中的社會案件、史料文獻裡的歷史事件,屬於 IP 之素材,並非 IP 本身。進而須區分 IP 主體與開發單位,以及 IP 改作歷程中授權合作態樣,權利人與開發商各自分工項目,以建立 IP 開發的產業鏈。

「IP 開發」即為一系列著作權法的重製與改作歷程

　　從智慧財產權的觀點出發,IP 開發即為一連串「重製」及「改作」的歷程。依我國著作權法規定,「改作」係指著作人將原著作以翻譯、編曲、改寫、拍攝影片或其他方法另為創作而言[1]。著作權法珍視並鼓勵改作,故設立條文規範改作之授權要件,並保護改作後衍生之作品。改作者(即開發者或其委聘改編之人)須以特定方法「另為創作」,智慧財產法院判決闡釋:「以原著作為基礎另為創作時,若已挹注創作人的精神思想在內,致其所另為創作之著

1　著作權法第 3 條第 2 項第 11 款規定。

作已達著作權法最低創意程度之要求時，即為『改作』；若與原著作之內容同一而未有改作人之精神創作在內，即為『重製』[2]。」「改作係將原著作另為創作，其具體表現可為同質內容之異種變相呈現，或依原著作內容增添新之因素[3]。」例如：劇本改編拍攝為電影，漫畫改編為影集，動畫改編為 VR 影片[4]。

衍生著作之創作，須同時取得原著作重製與改作之授權

改作後之新作品屬於「衍生著作」，依我國著作權法第 6 條第 1 項之規定：「就原著作改作之創作為衍生著作，以獨立之著作保護之。」由改作人享有衍生著作之權利，例如：編曲者享有其改編完成樂曲（衍生著作）的音樂著作權，但改編前應先經過原著作之權利人（詞曲作者）的同意；且依著作權法第 6 條第 2 項之規定：「衍生著作之保護，對原著作之著作權不生影響。」及智慧財產局之實務見解[5]，意指原著作（詞曲）之著作權仍屬於原權利人可自由使用，此外，任何人如欲使用改編樂曲，亦須同時取得「原著作」（詞曲）與「衍生著作」（改編樂曲）之授權；又如原著小說改編為電影劇本，編劇享有該劇本之語文著作權，除另有約定外，原著小說之作者不得主張對該劇本享有任何權利，但可將小說再授權給劇團改編為舞台劇，或授權出版社改編為漫畫。立法者對於衍生著作之保護，顯然肯認改作行為將創造新的權利，發揮經濟效益，透過著作授權手續，賺取授權金，甚至授權人可參與被授權者（開發商）加值運用之分潤機制，因此 IP 開發之改作實力在 21 世紀成為影視產業不可忽視的競爭力[6]。

2　參照智慧財產法院 102 年度刑智上易字第 107 號刑事判決。

3　參照智慧財產法院 109 年度民著訴字第 101 號民事判決。

4　參閱蘭天律師，IP 開發多層次授權的眉角：原著、影視改編與衍生商品應用，2022 年 12 月 1 日。

5　參照經濟部智慧財產局解釋令函，電子郵件 1120428b；電子郵件 1120414：「如欲利用之梗圖，係經他人改作後之衍生著作，亦須分別取得「原著作」及歷次「衍生著作」之各著作財產權人之同意或授權，方屬合法利用。」

6　參閱蘭天律師（同註 4）。

（二）影視 IP 開發之型態與類型

進行 IP 開發首要之務在於選定素材，舉凡圖像角色、原創故事、文學作品、史實、社會事件、知名人物等皆屬近期熱門實用的素材，具有深厚的開發潛力，足以承載無數創意，蘊育多元商機。各式 IP 素材透過巧思，轉化為文創商品或影視創作，促進跨界合作與商業模式。

近期影視 IP 開發的實例繁多，例如 2020 年上映之電影《怪胎》，於 2023 年改編成同名音樂劇[7]；日本作家村上春樹之短篇小說集《沒有女人的男人們》同名篇章〈Drive My Car〉（在車上），於 2022 年改作成電影《在車上》，比較特別的是，電影中之劇中劇《凡尼亞舅舅》，更是取材於俄國契訶夫（1860-1904）之舞台劇本《凡尼亞舅舅》。

遊戲的 IP 開發在近年可謂熱門議題，由任天堂公司於 1981 年製作發行大型電玩遊戲《大金剛》，其中的遊戲主角「瑪利歐」，先後被開發成《瑪利歐兄弟》（1983 年）、《超級瑪利歐兄弟》（1985年）[8]。《超級瑪利歐兄弟》遊戲系列，於 2023 年更由任天堂、照明娛樂和環球影業聯合製作改編成動畫電影上映，並發展為日本大阪環球影城之主題樂園[9]。

真實事件改編為影視作品者亦屬常見，例如 2023 年台灣上映之恐怖電影《化劫》，係改編自作家笭菁經典小說《禁忌之化劫》，該小說內容取材自真人真事[10]。2022 年台灣上映之電影《我吃了那男孩一整年的早餐》，電影亦是由同名小說改編而來，且該部小說

7　2023 夏日放／ FUN 時光─瘋戲樂工作室　音樂劇《怪胎》，OPENTIX；電影《怪胎》配樂師許家維 Dcard 分享文，Dcard，2020 年 8 月 22 日。

8　參閱超級瑪利歐兄弟電影版，維基百科。

9　參閱迷誠品內容中心，揭開《超級瑪利歐》的 7 個秘密！瑪利歐最喜歡吃的不是蘑菇而是「這道料理」，原本差點被大力水手卜派取代？ 2023 年 5 月 3 日；日本大阪環球影城官網。

10　參閱 CHRISTY DENG、NIKI HO，電影《化劫》改編自真人真事！「鬼媽媽」曾莞婷跪地爬行市場、黃騰浩為救妻子賠上自己，2023 年 5 月 15 日，ELLE。

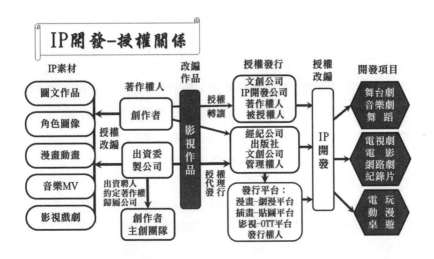

實際上係改編自某網友在 Dcard 網站上撰寫真實戀愛故事之網誌文章[11]。改編自真人真事之影視作品，尤其應注意是否取得原型人物之相關授權，包括隱私權、姓名權、肖像權、名譽權、著作權等。

　　IP 開發需要豐富的想像力、市場敏感度。綜觀這幾年影視 IP 開發之素材選擇，可以歸納出以下幾種熱門實用、具有開發潛力的素材：

1. 角色人物

　　「角色」涵蓋真實人物或虛擬角色，作為核心「品牌」，足以發揮商業價值與經濟利益，例如寶可夢、哈利波特、素還真、無聊猿、櫻桃小丸子等，皆屬典型的角色人物 IP。去年（2023）美國電影《Barbie 芭比》以在世界各國玩具界享有盛名長達六十餘年的芭比娃娃為原型，全球票房衝破 14 億美元，居 2023 年全球電影票房之冠，令人驚嘆。又如知名 LINE Friends 插畫人物 IP「熊大」，由 LINE 公司享有美術著作權，其將熊大及其他系列人物插畫開發

11　參閱電影《我吃了那男孩一整年的早餐》簡介，台灣電影網。

成貼圖商品，2017 年授權予南韓設計師朴承根（Park Seung Gun）所創辦的服裝品牌 push BUTTON 合作設計時裝[12]，另於 2019 年與 Netflix 合作製作原創動畫影集《BROWN & FRIENDS》3D 動畫[13]。再如台灣動畫家邱立偉將貓咪著色，加上兒童配音，虛構角色人物「小貓巴克里」[14]，受到市場熱烈回響後，接續展開製作動畫電影、動畫歌曲、展覽、周邊商品等 IP 開發歷程，其以角色人物為核心，為它寫歌、編舞、拍電影、安排劇場演出等，進軍國際，積極拓展動畫角色 IP 之經濟發展及多元開發的可能性。

傳統布袋戲劇團，邁入 21 世紀積極藉由角色人物之 IP 開發力求突破，例如「霹靂布袋戲」研發「素還真」之形象角色，將布袋戲角色人物之衍生作品，擴大至公仔模型、電玩遊戲、電影、劇集、Hello Kitty 品牌聯名及 NFT，足堪作為國內傳統掌中戲角色人物 IP 開發之範例[15]。

角色人物之開發，亦可從經典流傳的文學或藝術作品中尋找取材，如該等著作財產權已逾保護年限，成為公共財，任何人皆可自由使用[16]，例如迪士尼動畫人物 IP「花木蘭」，源自於中國古詩《木蘭辭》的人物，美國迪士尼公司於 1998 年改編成動畫《花木蘭》，享有美術、語文、視聽著作權；又於 2020 年根據人物 IP「花木蘭」，再改編成真人版同名電影，而享有視聽著作權，屬於多層次之開發

12 參閱 Sandy，〈時尚圈多了新主角！ LINE FRIENDS 熊大兔兔時髦變身，與 pushBUTTON 合作聯名服飾登上時裝週〉，VOGUE 雜誌，2017 年 3 月 28 日。

13 參閱黃育仁，〈熊大、兔兔躍上 Netflix ！變 3D 動畫跨螢幕合作〉，華視新聞，2019 年 12 月 12 日。

14 導演邱立偉將其大學時期創作的作業繪本，為其中的貓咪角色著上黃橙毛色、大圓眼，加上兒童配音，虛構角色人物「小貓巴克里」就此誕生。再以台南在地街道作為場景，塑造出溫暖的動物世界，2010 年 13 集的動畫影集《小貓巴克里》於公視首播後，獲得第 46 屆金鐘獎動畫節目獎之肯定，亦贏得兒童們的喜愛，YouTube 網路頻道上出現家長們自行拍攝上傳的家庭影片，紀錄分享孩子們隨同動畫起舞擺動的童真模樣，《小貓巴克里》頓時成為家喻戶曉的熱門 IP。詳請參閱李尤，無數個 1/24 秒堆砌的期待——動畫導演邱立偉畫了 20 年，始終是少年，VERSE，2022 年 9 月 22 日。

15 參閱蘭天律師，國立中山大學藝術所 2023 智慧財產權法律課程隨堂筆記【台灣文創 IP 改編與智慧財產權歸屬】。

16 著作權法第 43 條：「著作財產權消滅之著作，除本法另有規定外，任何人均得自由利用。」

型態 [17]。

角色人物 IP 之外觀造型屬於美術著作，受到法律保護

　　關於 IP 塑造的角色人物是否受到著作權法之保護，如屬圖像造型，包括櫻桃小丸子、凱蒂貓、天竺鼠車車、米老鼠等，依據經濟部智慧財產局解釋係享有美術著作權 [18]。但影視劇集中之主角人物，例如：超人、蜘蛛人、哈利波特、福爾摩斯、包青天之人物特徵是否單獨受到保護，抑或需連同故事情節始一併成為著作權之客體？歷來不同觀點在實務上相繼出現。

「角色人物」以故事形塑角色性格、描繪情節，可受到著作權法保護

　　依照我國經濟部智慧財產局之見解 [19]，雖然角色人物之「名稱」，不受著作權法保護，但是倘使故事之角色人物經過作者高度發展、清晰描繪，例如：金庸小說中的令狐沖、楊過、小龍女、韋小寶等，此種故事發展得越完整的角色人物，該角色本身會包含更多的表達成分，此際，如有他人欲使用該角色時，實際上可以再發揮之表達空間較少。因此，任何人欲利用這種具備民眾所熟知性格

17　參閱 ROBERT ITO，從《木蘭詩》到《花木蘭》：每個時代自己的女英雄，紐約時報中文網，2020 年 9 月 4 日。

18　「由於蠟筆小新等漫畫或卡通角色具有原創性及創作性，屬著作權法所保護之美術著作。」參照經濟部智慧財產局 109 年電子郵件 1090319b 號令函。

19　參照經濟部智慧財產局 105 年電子郵件 1050823b 號令函：「（1）人物角色名稱部份：單純的『名稱』雖不受著作權法保護，惟故事中的人物角色究屬『思想』，或屬於『表達』而受著作權法所保護？在我國實務上雖尚無定論，然而通常而言，著作內容經過作者高度發展、清晰描繪，故事發展得越完整的角色，此種角色會包含更多的表達成分，從而他人欲藉此素材（思想）來發揮之表達空間即較少，例如：金庸小說中的令狐沖、楊過、小龍女、韋小寶等。因此，如利用這種具備民眾所熟知性格與情節色彩之『人物角色』而另行創作，即會涉及『改作』他人著作之行為……（另請參閱台灣高等法院 93 年度智上字第 14 號民事判決 - 日本漫畫家井上雄彥的作品《灌籃高手》侵權事件）。」（2）故事情節部份：一般而言，如果原著作之故事情節，包括故事的主要事件、事件順序、角色人物性格、人物之間的關係及情節發展的描述已經達到足夠具體程度，亦即原作者已創出一個被充分描述的結構（sufficiently elaborate structure）時，就可能構成「表達」而受著作權法保護，因此如欲利用上述被充分描述的結構另行創作，亦涉及「改作」他人著作之行為，仍應徵得被利用著作之著作財產權人之同意或授權始得為之。」

與情節色彩之「人物角色」而另行創作，將涉及「改作」他人著作之行為，需先取得角色人物之授權，始可合法利用。

關於電影中之人物是否受著作權法保護，可參酌美國司法實務建立之兩套判斷標準「清晰描繪標準」與「角色即故事標準」。（1）清晰描繪標準：故事角色可獨立於故事情節之外，受到著作權保護。當發展越完整的角色，包含越多的「表達」成分與越少的「思想」成份，也越能取得著作權保護[20]；（2）角色即故事標準：若故事角色已成為故事本身，則可獨立取得著作權保護，但若該角色只是說故事遊戲中的一顆棋子，則無法取得著作權保護[21]。換言之，角色並非單純說故事的工具，反而故事本身呈現出角色特質之工具。

美國法院實務曾處理過 007 系列電影詹姆士龐德角色侵權訴訟案[22]，在法院判決中法院特別說明：無論依據「清晰描繪標準」或「角色即故事標準」，詹姆士龐德角色均可獲得著作權保護。但法院其實並未就兩標準之優劣作出分析、比較與選擇[23]。

2. 文學作品[24]

以文學作品進行影視化、IP 開發者甚為常見，其中，作家駱以軍創作散文集《小兒子》（2014），文風活潑逗趣，受到各方關注。

20　參閱李治安，故事角色的第二人生：論著作權法對故事角色之保護，智財產權月刊第 169 期，2013 年 1 月，頁 112-113。

21　同參李治安（註 20），頁 121。

22　日本本田汽車於 1994 年在美國推出之電視廣告，內容為穿著西裝、斯文帥氣、駕駛跑車的白人男子，伴有美麗女郎，被壞人追趕攻擊，白人男子駕車高速甩尾避開對手。美國米高梅電影公司指控本田汽車廣告侵權，向加州中央地方法院起訴，請求禁止汽車廣告播放。美國法院依「清晰描繪標準」分析 007 系列影集所發展「詹姆士龐德」角色之特質，具有獨特男性魅力、神準槍法、優越體能；且每部 007 系列電影中皆有危險追逐場景、與女性調情、機智談話，法院認定此類特質已成為角色之一部分。詹姆士龐德角色非常獨特，儘管歷年扮演該角色之演員不同，但特定素質仍不變。觀眾到戲院是為了觀賞不同系列電影故事「如何呈現詹姆士龐德角色特質」，角色並非單純說故事的工具，反而系列電影的故事，才是呈現詹姆士龐德角色特質的工具，即「角色即故事標準」。詳細內容參閱張嘉惠，美國法院對於角色著作權保護之判斷標準—研析美國第九巡迴上訴法院 DC Comics v. Towle 一案，智慧財產權月刊第 227 期，2017 年 11 月。

23　同參李治安（註 20），頁 123。

24　關於文學作品、動漫、遊戲的 IP 保護特點，詳請參閱參閱王軍、司若主編，中國影視法律實務與商務寶典，中國電影出版社，2017 年 4 月第 1 版，頁 187-191。

夢田文創取得《小兒子》IP 授權進行開發，自 2017 年起迄今積極研發推展衍生著作，包括動畫、繪本、舞台劇、主題書店、電視劇、紀實影片、兒歌、音樂劇及兒童節目等，內容和型態豐富多元 [25]。夢田文創持續數年展開多元豐沛之 IP 開發成果，持續有新作問世，可見文學作品在不斷的加值利用中，具有極大的開發潛能。

文學 IP 開發，原著作者可要求授權金與開發成果之分潤

《小兒子》IP 開發衍生著作之權利歸屬，究竟應屬於夢田文創或改作人享有值得探究。依著作權法出資聘人之規定，應由實際受託改作之人享有衍生著作權，不過亦可透過 IP 開發合約之約定，歸屬於夢田文創或出資之第三方。至於原創 IP 作者駱以軍可否享有《小兒子》各項衍生著作之分潤，需依照合約約定，判斷衍生著作之分潤比例。若無合約約定，需視《小兒子》著作權是否轉讓或授權而定之，倘使僅係授權，原著作者可要求授權金及日後各項開

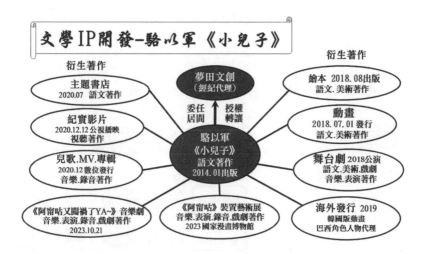

發產品之分潤；若已轉讓他人，原著作者即無權要求分配 IP 開發後所得收益。

再以作家呂赫若（1914-1951）短篇小說〈牛車〉、〈冬夜〉改編成電影劇本為例，作者呂赫若〈牛車〉、〈冬夜〉之語文著作，已逾作者一生加上 50 年之保護年限，成為公共財。某電影導演如計畫於大學開設編劇課程，依學校指定之文學教材，邀集學生共同改編〈牛車〉、〈冬夜〉為電影劇本，並簽署書面，約定由導演與學生共同享有電影劇本之語文著作權。合約中明文記載：「如獲獎金或授權金之收益，由學校自獲得該獎金或收益受領結算後一個月內，按著作權比例結算支付予導演及學生。」此即台灣文學改編成電影劇本後，針對衍生著作之權利歸屬及利潤分配的基礎類型。

電影公司與作家簽署文學作品授權改編合約時，授權期間之約定相當重要。倘使期限約定過長，電影公司遲未開拍，等於綁住作家無法另尋其他合作對象；如若期限約定過短，對於電影公司而言，可能來不及籌資及進行田野調查。實務上關於授權期限可兼顧電影公司及作家權益之條文約定方式如下：「電影公司應於本合約簽訂

出版作品IP開發之授權架構圖

之日起 2 年內開拍本片，但電影公司有延長授權期限的優先權，為期 1 年。倘若因不可抗力因素導致電影公司未能如期開拍，作家同意另簽約約定順延期限，否則本合約逕行終止，電影公司不再享有改編權，作家亦無須歸還甲方已付之權利金。……作家得另行授權第三方與本合約相同之權利。」明定授權期限，且保障作家持有授權金之權益。

3. 漫畫

漫畫創作在國際 IP 開發領域中，扮演重要的角色，日趨受到重視，包括影視化、動畫、電玩遊戲、展覽、貼圖、VR 影片等迄今持續活絡發展，例如日本漫畫改編為動畫《鬼滅之刃》、美國漫威漫畫改編為真人電影《星際異攻隊》系列、韓國網路漫畫改編真人韓劇《今生也請多指教》[26]。

韓國經典漫畫《與神同行》之 IP 授權歷程，完整呈現成熟的 IP 開發各階段作品，足為借鏡。韓國漫畫家周浩旻於 2011 年創作漫畫《與神同行—神的審判》在日本漫畫雜誌連載，2017 年轉至韓國漫畫數位平台「LINEWEBTOON」連載。首爾藝術團改編為音樂劇《與神同行黃泉路》（2015 年韓國首演），韓國編導金容華改拍成韓國電影《與神同行：罪與罰》（2017 年台灣上映），韓文漫畫翻譯成繁體中文在台灣「LINEWEBTOON」上架（2018），韓國編導金容華拍攝製作續集電影《與神同行：最後審判》（2018 年台灣上映），台灣電影發行商與手機遊戲商聯名合作，將電影之「陰間使者」形象置入《御神師》手遊角色設計[27]。

電影公司進而與 VR 遊戲公司合作開發《與神同行—地獄脫逃》VR 電影密室逃脫遊戲（2018 年網路上架），以 VR 技術還原電影《與

26　參閱 Ching，2023 高期待「漫改韓劇」推薦！《Moving》卡司超強，申惠善《今生也請多指教》6 月開播，Beauty 美人圈，2023 年 2 月 6 日。

27　參閱蘭天律師（同註 4）。

神同行》七個地獄及相關劇情，玩家需在限定時間內藉由語音聊天合作解謎，以通過地獄關門[28]。VR遊戲公司製作電影VR遊戲，需向漫畫家及電影公司取得美術著作與視聽著作的授權。若手遊公司僅取材電影角色人物造型，設定作為遊戲人物，亦應取得原著漫畫之授權。

近年台灣漫畫產業備受各界矚目，繼2009年中央研究院執行「數位典藏與數位學習國家型科技計畫」，由本土圖文創作者們，將漫畫結合台灣歷史、民俗、社會與生態等議題，創作代表台灣在地精神的《Creative Comic Collection 創作集》，次年由文化內容策進院接手管理，延續過往史料題材轉譯能量，擴大孵育具台灣元素的漫畫內容，並全面數位化上線，致力於台灣漫畫的推廣，2022年起，CCC數位平台改版上線，2023年平台更名為「CCC webcomics 追漫台」[29]，建立台漫品牌形象，促進及協助漫畫家與文創產業之連結及合作，開發海內外之市場機會。

漫畫改編結合 AI 科幻，授權人可否共享最終權益？

以台灣漫畫家常勝創作之漫畫IP《閻鐵花》為例，此部漫畫以傳統戲曲結合科幻，講述京劇女伶成為超級英雄。於2020年9月24日上架CCC網漫平台[30]，作者授權大辣出版社製作出版《閻鐵花》實體漫畫書，並推出漫畫女主角人物造型濾鏡電腦程式、女配角隨身攜帶物品之孫悟空面具等周邊商品。嗣經電影導演廖明毅向出版社及作者提案將《閻鐵花》IP進行影視開發[31]，由牽猴子行銷公司取得製作真人電影版之漫畫改編授權、一種態度電影公司取得

28　參閱 Sani，《與神同行》將製作 VR 密室逃脱遊戲！一起體驗從 7 大地獄中逃脱的刺激感吧，2019 年 8 月 13 日，Korea Star Daily。

29　參閱文化內容策進院官網，CCC 創作集／CCCwebcomics 追漫台，2023 年 3 月 27 日。

30　參閱 CCC 追漫台，《閻鐵花》。

31　參閱楊政勳，漫畫《閻鐵花》電影化確定！《怪胎》導演廖明毅執導，鏡娛樂，2021 年 3 月 15 日。

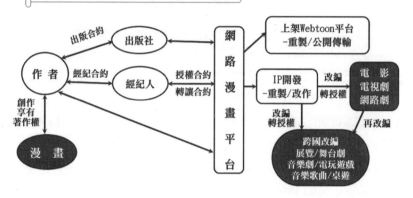

製作影集版之漫畫改編授權 [32]，日後將有更多開發的空間。

　　台灣漫畫家阮光民的作品《用九柑仔店》，曾先後改編為電視劇及舞台劇 [33]。公視於 2021 年 7 月 10 日首播之電視劇《神之鄉》，改編自台灣漫畫家左萱之同名漫畫，公視將原著漫畫兩冊改編為 10集劇集，增添大溪宗教文化周邊情節，結合田調內容之桃園大溪百年社頭文化之遶境競爭、年輕陣頭等劇情支線及人物等內容 [34]，豐富劇情內容，更增加戲劇張力，漫畫家參與拍攝過程，影片製作並未違反或悖離原著漫畫之創作精神 [35]。另外台灣漫畫家葉宏甲創作之經典漫畫《諸葛四郎》，由紙風車劇團取得漫畫改編之授權，並製作成為兒童舞台劇於 2017 年公演，又由童年漫畫公司再改編製

32　《閻鐵花》電影＋影集版權確認！大辣出版╳牽猴子╳一種態度，台灣漫畫基地，2021 年 11 月 25 日。
33　楊政勳，最強台灣漫畫 IP 改編電視劇 《用九柑仔店》豪華卡司曝光，鏡週刊，2019 年 7 月 11 日；《用九柑仔店》再改編舞台劇版，阮光民感動作品遇伯樂，三立新聞網，2021 年 4 月 14 日；林奕如，《用九柑仔店》改編舞台劇有洋蔥 李運慶初讀本就濕成一片，ETtoday 星光雲，2022 年 4 月 29 日。
34　參閱廖芷瑩，以地方文化而生的台灣戲劇觀察—《神之鄉》影集與大溪在地關係，放映週報 698 期，2021 年 9 月 8 日。
35　參閱羅珮淋，【臺漫現場專欄】台灣影視劇本的秘密武器 ── 談臺漫改編電視劇的近況，典藏 ARTOUCH 專欄，2021 年 11 月 2 日。

作成為 3D 動畫《英雄的英雄》於 2022 年上映 [36]，此亦為台灣漫畫 IP 開發之適例。

4. 繪本

繪本同時兼具有「圖像語言」與「文字語言」，兩種表現形式，在 IP 開發改編過程中深受歡迎。知名插畫家幾米的繪本作品膾炙人口，數度授權製作公司將繪本開發拍攝電影、電視劇等作品，在台灣成為 IP 開發的典範實例，包括 2001 年出版之繪本作品《地下鐵》，先於 2003 年改編成電影及音樂劇，音樂劇陸續於 2012 年、2017 年分別由不同表演團隊重新演繹改版演出，另於 2006 年改編成電視劇。又如 1999 年出版繪本《向左走·向右走》於 2005 年改編拍攝為電視劇，2008 年由導演黎煥雄改編製作音樂劇，當年公演佳評如潮，蔚為經典，嗣於 2010 年、2016 年及 2022 年持續改版演出音樂劇 [37]。2009 年出版繪本《星空》亦於 2011 年由原子映像公司製作成為同名電影 [38]。此外幾米繪本的人物角色亦成為台灣各地景點的指標裝置藝術，此類重製與改作皆需原作者的授權。

二、改編授權之範圍與限制

（一）改編授權之範圍

原著作權利人授權第三方進行改作時，為了確保原著之品質與精神核心，可否針對授權改編之範圍加以限制？被授權人之改作程度是否應受拘束？屬於實務上常見且重要之問題。合約中宜清楚確立授權範圍，並針對改作程度及限制情形加以約定，以避免雙方認

36 參閱陸坡，【影評】《諸葛四郎－英雄的英雄》：台灣難得的漫改動畫，雖不完美但能看到製作團隊的用心與努力，關鍵評論網，2022 年 1 月 30 日。

37 幾米音樂劇《向左走向右走》心電感應版，國家表演藝術中心，2022 年 9 月 1 日；La Vie，幾米音樂劇《向左走向右走》2022 年心電感應版！魏如萱、蔡旻佑再度攜手演出，2022 年 9 月 10 日。

38 參閱幾米官網，《星空》。

知差距而產生爭議。

　　改編合約應明確約定 IP 開發之項目及範圍，換言之，針對「授權範圍」應具體特定其改作內容及型態，例如將原著授權改編為電影、網路劇、舞台劇或動畫；授權方如有所保留，亦須逐一列出，開發方始可掌握界限，不至於違約，且有助於授權金與分潤之評估約定。例示參考條文如下：

1. 乙方（製作公司）得將本著作改編並拍攝製作為電視劇集（以下稱為本劇）、電影、網路劇、舞台劇、電玩線上遊戲、動畫等作品，並享有該作品之著作權。
2. 乙方（製作公司）擁有本劇及其他衍生作品除以下第 3 條漫畫出版及劇本書外之全部權益，包括全世界電影、電視、所有影像、圖文、書籍過去現在將來所發明播放、播送及播映之媒體或媒介及該產品所衍生之任何產品所有權益。
3. 甲方（編劇）保有本著作改編為漫畫出版與劇本書出版之權益。

　　除了明定授權範圍外，另可就改編完成著作（即改編作品）之「其他 IP 衍生創作」等權限進行約定，例如由被授權方權人取得該優先使用權，並可就衍生商品銷售金額之抽成作為授權金。具體約款可參考如下：

1. 茲因雙方同意由乙方（授權方）授權其享有著作權之電視劇《○○○》（西元 2025 年上映，共 3 季，下稱本著作）劇本及相關素材予甲方（被授權方），供甲方利用改編為電影《○○○》。

> 2. 甲方擁有使用本著作進行未來 IP 衍生創作（包括但不限於
> 舞台劇、電玩、動畫等）之優先權利，授權金與合作條件須
> 另訂合約約定。但如果甲方欲為製作本著作 IP 之衍生商品，
> 乙方同意甲方得以該衍生商品銷售金額之抽成作為本著作之
> 授權金，具體抽成細節由雙方另議之。

　　原著授權方為了確保原著品質與精神價值之一貫性，可要求被授權方主動告知改編之內容與進度，原著授權方並得提供改編之建議；同時在主創團隊確定時，被授權方應主動告知使授權方知悉。雙方可約定如下：

> 為確保甲方（影視製作公司）授權標的與乙方（表演劇團）自
> 行或指定第三人創作之音樂劇本及本案標的有一貫性，乙方同
> 意須於改編過程中主動使甲方知悉音樂劇本及本案標的之創作
> 情況（含劇本大綱、初稿等）及進度，甲方得於音樂劇本撰寫
> 期間提供改編建議。當本案標的確定主創團隊（音樂劇導演、
> 編劇、男女主角）時，乙方應主動使甲方知悉。

　　簡言之，原著權利人應先確立授權 IP 開發項目及範圍，針對授權內容清楚特定，授權方如有所保留，須逐一指明。授權方並可要求被授權方主動使其知悉授權創作之進度，並就改作之限制，於合約中明立界限。

（二）作家王定國文學作品改編舞台劇──《落英》

　　2023 年 5 月底動見体劇團在台北表演藝術中心首演之舞台劇《落英》，該劇改編自作家王定國《那麼熱，那麼冷》一書中之小

說〈落英〉[39]。舞台劇之編劇、導演在原著小說基礎上，增加原著作品所無之劇情內容。有別於原著小說以男主角葉國定之視角作為故事主述，舞台劇新增其他角色間之互動劇情、人物關係及場景，包括妻子雪與男主角高中情敵之戀愛場景以及其與男主角高中同學間之情慾、感情等複雜關係。舞台劇更採用曾心梅演唱之台語歌曲〈酒是舞伴你是生命〉作為配樂，營造滑稽、輕鬆打鬧、玩耍之氛圍[40]。

　　舞台劇大幅度改編原著內容，增加許多原著所缺乏的情節，其改作是否受有限制或約束？為了避免授權雙方合約解讀之歧異及疑慮，宜於授權合約中明定改作程度與界限。針對改編之限制，例示參考條文如下：

1. 乙方（製作公司／劇團）利用本著作改編並拍攝製作之衍生作品，其核心須符合原著作探討婚姻價值與同窗情感之中心思想與世界觀，未經甲方（小說作者）事前書面同意，乙方不得更改之。

2. 乙方改編原著，如有重大變動，包括增減重要角色、變更時代背景或地名／人名／場景等，應與甲方商議，共同作成決議。

3. 甲方得參與乙方（製作公司／劇團）劇集製作之導演、角色人選決定，乙方不得拒絕。

39　參閱動見体「王定國小説」系列作品《落英》。
40　參閱王定國小説改編舞台劇「落英」演繹中年心事，中央通訊社，2023 年 4 月 6 日。

（三）台版《消失的情人節》改編為日版《快一秒的他》

2023 年上映之日本電影《快一秒的他》，該片改編自 2020 年陳玉勳導演的電影《消失的情人節》[41]。日本導演山下敦弘將原片的角色性別翻轉，從原本的「快女慢男 CP」轉變為「快男慢女 CP」。對應劇中的主角人物，台版男主角阿泰（慢一秒）、女主角曉淇（快一秒），日版男主角皇一（快一秒）、女主角麗華（慢一秒），藉由翻轉性別主角，讓翻拍之電影有了嶄新的視野與生命。

日本製作公司如使用《消失的情人節》之電影與劇本，應同時取得電影視聽著作及劇本語文著作之授權。日本製作公司如欲變更原影片之片名、劇情、人物設定等，例如改變男女主角的性向與相應之故事情節，亦應針對改作的條件和限制，清楚明訂於授權合約中，以明確改編範圍。

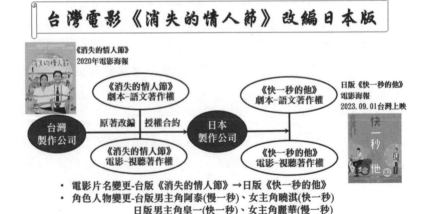

台灣電影《消失的情人節》改編日本版

- 電影片名變更-台版《消失的情人節》→日版《快一秒的他》
- 角色人物變更-台版男主角阿泰(慢一秒)、女主角曉淇(快一秒)
 日版男主角皇一(快一秒)、女主角麗華(慢一秒)

41　參閱 Yui，日版《消失的情人節》將上映！《快一秒的他》名編劇宮藤官九郎出手改編，岡田將生、清原果耶男女主角「快慢反轉」，Bella，2023 年 3 月 29 日。

（四）音樂電影改編為音樂劇──配樂之限制使用

以音樂型態為核心的電影題材近年深受觀眾喜愛，例如 2016 年上映的美國歌舞愛情浪漫喜劇片《樂來越愛你》（La La Land）[42]，2018 年美國歌舞愛情劇情片《一個巨星的誕生》[43]等，無論在電影獎項或票房反應都表現亮眼。倘使表演劇團欲延續電影的口碑與回響，進一步將音樂電影改編為音樂劇，實務上常見電影製作公司，為了市場區隔或維持產品的獨特性，而限制音樂劇不得使用電影配樂歌曲，需另外創作音樂劇配樂。參考條文可約定如下：

> 乙方（表演團體）僅限於將甲方（電影公司）授權之電影劇本改編為音樂劇本及音樂劇。乙方於本音樂劇中僅限於使用原創音樂，不得使用與授權標的電影相同之配樂及歌曲。

電影《海角七號》為導演魏德聖執導的首部劇情長片，2008 年 8 月 22 日台灣上映。2023 年全民大劇團製作音樂劇《海角七號》造夢者，於 11 月台北首演[44]，音樂劇演出將使用三首電影主題曲及 14 首原創歌曲[45]，需取得魏德聖導演劇本、影片與配樂之授權。

42　參閱 SYLVIA CHENG 與 ANTHEA HSIEH，【長大後才懂】《樂來越愛你》「後來的我們什麼都有了，卻沒有了彼此」關於愛情與麵包的 4 個選擇題，ELLE，2023 年 01 月 28 日。

43　電影《一個巨星的誕生》自 1932 年起至今，已經被翻拍成五個電影版本。參考 JERRY HSIEH，對比《一個巨星的誕生》五個不同年代的版本，感covid一次比一次更深刻，迷誠品，2021 年 12 月 22 日。

44　參閱博客來售票系統節目介紹。

45　音樂劇編導謝念祖表示，本次改編音樂劇《海角七號》並非重現電影的劇情，而是要刻劃當年拍攝的幕後艱辛過程。詳請參閱潘韶宇，《海角七號》全新音樂劇正式開賣！孫協志演出魏德聖 喜劇重現當年拍片艱辛，立報傳媒，2023 年 7 月 25 日。

《海角七號》音樂劇－魏德聖導演拍片故事

《海角七號》電影海報

《海角七號》造夢者
音樂劇海報

* 電影《海角七號》為導演魏德聖執導的首部劇情長片，2008.08.22台灣上映。

* 2023年全民大劇團製作音樂劇《海角七號》造夢者，11月台北首演。

導演及劇組拍攝電影的幕後艱辛過程 → 改編 → 音樂劇

三、影視 IP 開發之權利歸屬與「多層次授權」

影視 IP 開發過程中，取得權利人之改編授權乃屬當然。然而，當原著之 IP 開發逐漸類型多元化以後，IP 開發成果不斷往外擴展，例如原著小說改編成電影票房表現亮眼，電視台欲將電影改編為電視劇，此際，電視劇之製作，是否僅需取得電影視聽著作與劇本語文著作之授權即可？還是仍需取得原著小說語文著作之授權？抑或逕行取得原著小說之授權，無需徵求電影權利人之同意，即有疑義。此問題涉及多層次授權之複雜內容，通常需視 IP 開發設定之改作方式及利用素材而定。雖然法律上揭櫫私法自治契約、自由原則，著作授權鏈如何銜接，悉聽授權方與被授權方自由約定，但既然電影改編成功，自有其創意與獨特性；除非電視劇之改編決意另闢蹊徑，否則同屬文字落實至影像，極難避免其間之相似性，故此種改編情形，宜同時取得原著小說及電影劇本、影片之授權，以避免抄襲侵權之疑慮。況且電影改編投注人力創意與金錢時間，方能獲致票房成功，其外溢效果引導其他 IP 開發之商業契機，皆由原著小

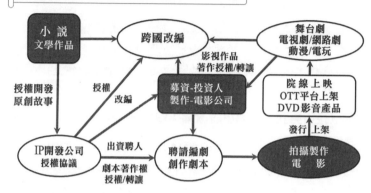

說獨享，亦有不公！

進一步應確認者，是原著作及 IP 開發衍生著作之權利歸屬。確立權利為何人享有，進一步檢視欲開發之作品內容，確定使用何項著作內容或素材，以判斷需取得何人何項權利之授權。IP 之開發與改編，通常以著作權法之「改作」方式進行，伴隨產生「衍生著作」之權利。茲舉改編授權之參考條文，依我國著作權法第 6 條規定，說明原著、衍生著作之著作權歸屬：

1. 乙方（編劇）單獨享有本案「原創故事」之著作財產權及著作人格權。

2. 乙方同意將本案「原創故事」專屬授權予甲方（電影公司），甲方有權獨立改編製作國內外現在及未來開發之所有與舞台劇、電影、電視劇、影像相關產品及服務權利，單獨享有改編產品之著作財產權及著作人格權，並有權公開演出及發行包括但不限於表演節目、影音產品、小說出版品、數位平台上架、國內外有線／無線／衛星電視播映。

3. 甲方得將乙方授權之本案「原創故事」轉授權予第三方，授權收益應與乙方分潤。

4. 乙方須擔保劇本具原創性，且其故事與劇本符合我國法律規定，無抄襲侵權等違法情事，如因違法產生之民事賠償與刑事責任，概與甲方無涉，應由乙方全權負責。

（一）《花甲男孩》短篇小說改編：電視劇、電影版

文學作品進行影視 IP 開發需經多層次授權，例如電視劇《花甲男孩轉大人》（共七集）改編自作家楊富閔之短篇小說《花甲男孩》，經導演瞿友寧建議，以男主角鄭花甲為核心、整體家族為主軸，加上各房支線，改編為長篇故事。劇集於 2017 年在台視首播後，大受好評，因此該劇播畢後，電視台旋即安排播出未刪減版電視劇《花甲男孩轉大人 全》共十集[46]，並宣布拍攝續集電影《花甲大人轉男孩》。電影版之劇本根據電視劇最終集男主角花甲接到兵單入伍從軍的劇情，延續創作花甲退伍後遭遇穿越回小時候的奇幻故事，2018 年電影上映。

如果電影版劇本之故事情節、人物設定與角色互動關係皆係根據原著改編而來，需取得原著小說之授權；倘若電影畫面及劇情延續使用電視劇集／劇本之人物設定、故事基礎，或有使用相同場景，電影製作公司亦須取得電視劇之改作授權。實際上原著小說作家楊富閔全程參與電視劇及電影版之劇本撰寫，電影版應已徵得作家之同意有權改編原著小說。至於作家日後如欲將電影版中花甲遭遇的奇幻故事寫成小說或電影小說[47]，由於電影劇本係由作家與編劇群共同創作，且劇本之著作權亦可能約定讓與製作公司享有，因此倘

46 參閱自由時報，2017 年 7 月 29 日，《花甲》一刀未剪版來了！盧廣仲神解新舊版本差別。
47 參閱娛樂重擊，2018 年 2 月 16 日，專訪／《花甲大人轉男孩》導演瞿友寧 X 編劇楊富閔：從原著啟程到大銀幕，鄭花甲一家人是怎麼誕生的？

使作家欲使用電影劇本之部分內容，仍須向電影劇本之權利人取得授權。

（二）《返校》電玩 IP 開發：電影、電視劇、實境體驗展

赤燭遊戲公司於 2017 年 1 月製作發行之電玩遊戲《返校》，陸續改編為小說（2017）、電影（2019）、電視劇（2020）、實境展覽（2020），成為近期 IP 開發的最佳實例[48]。《返校》最初作為一款敘事型遊戲，成功開發為不同的改編成品，無限延續其生命週期，讓 IP「一源多用」不斷向外擴散。

2020 年《返校》改作成實境體驗（沉浸式體驗型）展覽，於台北松山文創園區展出，首次將電腦單機遊戲轉換成實境體驗性質的多元展覽。展覽現場主要可區分成三個展區，第一區（實境沉浸式體驗區）以電玩遊戲中的經典場景重現作為體驗，還原翠華中學的場景，體驗者將化身讀書會成員，進入女主角方芮欣的輪迴，結合

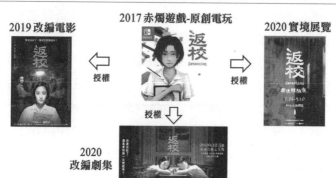

電玩《返校》改編-電影/電視劇/實境展覽

2017 赤燭遊戲-原創電玩

2019 改編電影 ← 授權

2020 實境展覽 → 授權

授權 ↓

2020 改編劇集

場景、演員、聲音、光影、氣味讓體驗者進入遊戲中的世界；第二區（場景道具互動拍照區）精選遊戲中的重要道具與場景實體化，讓觀眾可進行互動拍照；第三區則是展出赤燭團隊開發《返校》遊戲的緣起與過程，包含人物與場景設定的原稿、團隊人員的採訪影片等，讓觀眾進一步瞭解《返校》背後的秘密[49]。

《返校》展覽設計前述展區與橋段，應取得何項著作權利之授權？是否應依序取得電視劇、電影、小說、遊戲等多層次授權？觀察該實境展，展場中所有呈現之畫面、設計、美術，都源自於電玩遊戲，展覽僅將電玩遊戲之劇本、故事情節、人物角色、圖案及相關影音等加以重製及改作為數位藝術互動之形式，如未使用小說、電影、電視劇內容或元素[50]，因此，策展單位僅需取得原著電玩遊戲著作之授權即可。授權內容可能包含遊戲企劃（語文著作）、遊戲劇本（語文著作）、遊戲程式設計（電腦程式著作）、遊戲美術（美術著作）、遊戲配樂（音樂著作／錄音著作）、遊戲配音（表演著作／錄音著作）等。

（三）伊藤潤二漫畫系列改編為台劇《聰明鎮》

台灣製作公司奇蹟映畫所將日本漫畫家伊藤潤二之恐怖漫畫《富江》、《蛞蝓少女》、《血玉樹》、《人頭氣球》等作品，經北京公司改編成為劇本轉授權後，改編拍攝台劇《聰明鎮》。伊藤潤二創作漫畫《富江》於 1987 年在日本雜誌《Halloween》連載。日本朝日新聞出版社代理漫畫家伊藤潤二之漫畫著作權，並於 2021 年將「真人版網路影集製作之改編權」授予北京公司。北京公司針對原著作漫畫開發完成電視劇之劇本，並進一步將原著作改編權及

49 參閱返校 Detention 實境體驗展，udn x 瘋活動。

50 《返校》實境展台北展覽結束後，亦移至高雄駁二術特區展出，展場的呈現與紀錄，詳細可參考【返校實境體驗展心得】嚇爛！差點閃尿還原度爆高，高雄場獨家提供翠華高中制服拍照，金大佛的奪門而出家日誌。

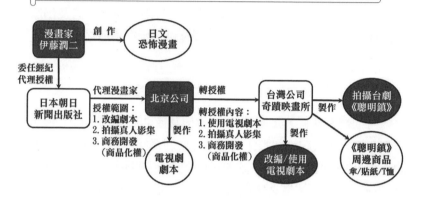

其完成之劇本「轉授權」予台灣奇蹟映畫所製作公司，由其藉漫畫改編成為劇本及拍攝影集《聰明鎮》[51]。但此項授權並未包含周邊商品或原著漫畫之 IP 開發，倘因影集《聰明鎮》之帶動，而有開發產製周邊商品的市場需求，製作公司仍需另向漫畫家伊藤潤二徵求授權，除非該周邊商品為影集製作公司單獨創作，並未利用原著之內容或圖案，則由製作公司享有完整的美術著作權或其他權利。

在前述多層次授權過程中，影集《聰明鎮》之著作權歸屬何人？漫畫家、出版社、北京公司或台灣奇蹟映畫所？由於影集《聰明鎮》屬於原著漫畫之衍生著作，由改作人即製作公司享有衍生著作權，宜在原著改編授權合約中明文約定影集《聰明鎮》之視聽著作權歸屬於製作公司即台灣奇蹟映畫所單獨享有。至於影集《聰明鎮》如改編為動畫或電玩，則除了須取得製作公司奇蹟映畫所授權視聽著作外，尚須向北京公司和漫畫家取得劇本與原著漫畫之授權。倘使動畫／電玩公司認為視聽著作授權金過高，繞過影集製作公司，逕

向漫畫家洽談授權事宜，是否有損於影集製作公司耗費鉅資、承擔風險形塑的智慧財產？如果因此扼殺製作公司影視改編的動力，是否也斷送 IP 開發長尾效應？此種情形，宜限制原著作者及出版社的授權射程，或允讓製作公司參與授權鏈，始符事理之平，促進 IP 開發的健全發展。

（四）《仙劍奇俠傳》遊戲 IP 開發之多層次授權

《仙劍奇俠傳》是遊戲 IP 開發極為成功之實例。自 1995 年 7 月由台灣大宇資訊公司製作發行之《仙劍奇俠傳》，為華人最知名的單機 RPG 遊戲。嗣後，該款電腦遊戲持續開發，發展出《仙劍奇俠傳》第 2 到 7 集之單機遊戲，亦開發成網路遊戲、手機遊戲等。該遊戲於 2005 年改編為同名電視劇[52]，2012 年作家管平潮將其改編為同名小說，遊戲更於 2015 年起陸續改編成網路影集及舞台劇，亦改編成漫畫《水靈劫》、《憶相逢》，於 2017 年在 LINE WEBTOON 漫畫平台上架發行。該款遊戲除了改編之衍生作品豐富多元外，比較特別的是，2023 年大宇資訊與區塊鏈遊戲平台《The Sandbox》合作，進軍 web3 元宇宙領域，打造「元宇宙大宇樂園」，並以《仙劍奇俠傳》做為大宇樂園的第一款遊戲[53]。

如欲以《仙劍奇俠傳》遊戲進行多面向之改編，需要取得何人之授權？應視改編作品所使用到之著作為斷。例如《仙劍奇俠傳》原著遊戲改編為漫畫，倘使漫畫未使用到小說之故事情節、角色設定、事件順序等，無需取得《仙劍奇俠傳》小說之授權。

52　《仙劍奇俠傳》電視劇為 2005 年播映，新電視劇《仙劍》據媒體報導，是以《仙劍奇俠傳》電視劇進行改編，並預定於 2023 年播映。參照 GNN 記者 RU，《仙劍奇俠傳》新電視劇《仙劍》首度曝光宣傳影片，2022 年 11 月 3 日。

53　參閱周文凱，【老遊戲奔元宇宙 3】大宇 IP《仙劍》卡位元宇宙　經典場景還原滿滿懷舊感，鏡週刊，2023 年 3 月 2 日；周文凱，【老遊戲奔元宇宙 4】保留《仙劍》原作彩蛋　她不怕粉絲挑剔被「炎上」；周文凱，【老遊戲奔元宇宙 5】進駐發展元宇宙　老牌遊戲商不求獲利先卡位。

　　《仙劍奇俠傳》遊戲先後被改編為電視劇與網路影集，倘使網路影集使用電視劇情畫面、場景設定、角色人物對白等內容，固然需取得電視劇視聽著作之授權。但由於電視劇與網路影集是由不同製作公司進行改編開發，早年開發電視劇之製作公司，若對於改編網路影集有興趣與規劃，但礙於資金尚未到位，可於授權改編電視劇合約簽訂同時，約定未來網路影集改編及拍攝具有優先權；則於資金籌募完成後，即可進行網路影集之改編計畫，無需承擔過多的風險。

四、IP 開發商業模式及分潤、收益分配

（一）設立新 IP 開發公司

　　進行 IP 之規劃與開發，通常由被授權方主導和執行，以期掌控較大的自主性；但近期實務上有採取共同設立新公司之商業模式，加以經營管理，以提升合作雙方之緊密度，並大幅降低授權金之財務負擔。例如台灣動畫家邱立偉創作虛構角色人物 IP「小貓巴克里」，其先設立兔子創意股份有限公司，並與龍馬文創、飛越資本等企業合組「小貓巴克里公司」作為 IP 開發公司[54]，以小貓巴克里公司之名義進行各項 IP 開發，包括製作小貓巴克里之 3D 動畫電影、授權遊戲公司開發手遊、製作系列網路動畫劇、授權漫畫和繪本等，即屬適例。

　　電玩遊戲公司如欲授權其電玩遊戲之人物角色及其著作權、商標權、專利權予文創製作公司進行 IP 開發，雙方共同出資設立新公司，簽訂 IP 開發投資合約，並確立權利歸屬、利潤分配，參考條文例示如下：

54　參閱邱莉玲，工商時報，2016 年 9 月 12 日，小貓巴克里錢途亮　台灣動畫界首家 IP 公司誕生。

■甲（電玩遊戲公司）、乙（文創製作公司）雙方擬共同出資開設立「xx IP 公司」（以實際設立登記公司名稱為準，以下簡稱「本公司」），由甲方授權本公司執行甲方享有電玩遊戲作品之著作財產權之 IP 開發相關事宜，特立投資合約（下稱「本合約」），約定條款如後：

1. 本公司之負責人經甲、乙雙方協商後，由乙方指派之，乙方享有本公司董事席位至少　席，並負責監督及主導本公司之經營管理業務。甲、乙雙方應促使本公司之設立登記手續於民國＿＿年＿＿月＿＿日前完成。

2. 甲方同意將其享有著作權及智慧財產權之電玩遊戲等作品，以專屬授權方式提供本公司進行 IP 開發，且無需支付授權金。

3. 本公司總出資為新台幣 XXX 萬元整。甲方同意現金出資新台幣 XXX 萬元整，取得本公司之總出資額占比 XX%，乙方則出資新台幣 XXX 萬元整，取得本公司之總出資額占比 XX%。

4. 由本公司根據授權標的進行 IP 開發、改作完成之衍生著作，以本公司為著作人，享有著作人格權及著作財產權。甲方同意本公司及其授權或讓與之第三人利用該衍生著作時，無需另取得原著作即授權標的之授權及支付權利金。

5. 本公司因發行前項衍生著作所產生之收益，應依甲、乙雙方投資比例分配之。

（二）IP 開發之收益分配、衍生商品授權合約

　　IP 開發收益之分配，以及衍生商品授權與利潤分配等，一向為權利人極為關心之事項。原著作者與開發單位理所當然可以享受 IP 開發的利益，至於在開發過程中有特殊貢獻的參與者呢？以演員為例，台灣影集《八尺門的辯護人》躍居 Netflix 排行榜冠軍，男主角李銘順演活了公設辯護人佟寶駒的角色，又如演員謝盈萱將《俗女養成記》中女主角陳嘉玲詮釋得維妙維肖，贏得觀眾一致的讚賞。若作品有後續之 IP 開發的可能性，且使用演員之表演著作時，演員可否主張其貢獻重大，在簽訂演員合約時，即要求「人物角色」的表演著作歸屬演員所有，或與製作公司共有，日後 IP 開發時，演員可同時參與授權並分潤？IP 開發外溢的效益如何分配？在台灣影視產業亦逐漸引起討論，目前雖然僅以獎金或串流分潤方式處理個案，日後建立市場機制亦屬指日可待。

　　倘使原著小說或漫畫銷售有限，但經改編為影視作品後，帶動原著之銷售熱潮，影視製作單位可否主張分取銷售收益？又如原著因而獲有 IP 開發之機會，影視製作單位可否參與分潤？在 IP 開

發蓬勃發展的台灣影視產業，宜將外溢效益正確導向各環節的貢獻者，包括影視製作公司，不宜獨厚於原著作者，始能真正刺激產業之良性循環，達到公平分配之目標。

關於 IP 開發之利益分配，實務上通常會以「收益淨值」作結算以分配各自比例，其中淨收入之計算，需要扣除必要成本費用（製作費、預算超支、劇院拆帳分成、行銷服務費 & 各項費用、貸款融資、投資本金）。衍生商品之授權合約，則應特別明定授權範圍與利潤分配方式。茲舉參考條文如下：

■ IP 開發收益之分配

故事 IP 開發收益之結算：授權金、開發項目之收益分潤

1. 小說收益結算—實體／電子書、周邊商品之銷售分潤、外文版授權金甲、乙雙方同意，本小說著作實體／電子書及其衍生周邊商品之所有收益，扣除必要成本及經銷代理費之淨值：甲方（影視製作公司）享有＿＿＿%、乙方（劇團）享有＿＿＿%。

2. 舞台劇／電影收益淨值之結算：

 （1）甲方享有＿＿＿%、乙方享有＿＿＿%。

 （2）收益包含演出票房收入、DVD 銷售、網路下載收入、海外發行授權金。

 （3）演出票房收入財務報表之提供、檢核金額。

 （4）淨收入之計算：扣除必要成本費用（製作費、預算超支、戲院拆帳、分成、行銷服務費／各項費用、貸款融資、投資本金）。

3. 其他收益結算：

 甲、乙雙方同意，任何與本故事 IP 及其衍生著作相關之收益，扣除必要成本之淨值，甲方享有＿＿＿%、乙方享有＿＿＿%。

■衍生商品授權合約

1. 甲乙雙方共同開發電影《xxx》聯名商品,甲方(文創公司)負責本專案商品之製作及銷售;乙方(影視製作公司)提供本專案商品圖樣之設計。

2. 本專案商品販售網頁由甲方負責製作;乙方提供商品販售網頁之素材。

3. 經取得乙方事前同意及不損害乙方相關權益之條件下,甲方可以與第三人另行簽訂本專案商品之授權合約,且應依本合約結算分潤予乙方。

4. IP 授權:乙方提供甲方電影之劇照、主視覺、標準字等素材作為參考,甲方不得直接使用,所有再製物與宣傳物需事先由乙方確認核可後始可在社群媒體、網路使用。

5. 甲、乙雙方同意,甲方每銷售 1 項本專案商品時,應結算分潤該商品之定價 x%(含稅)予乙方。

6. 拆潤款項以月結方式結算,甲、乙雙方同意以每月末日為該月結帳日,甲方應於次月 15 日前提出結算及拆潤金額之報表予乙方簽名確認,乙方於確認報表無誤開立發票向甲方請款。甲方收受乙方發票後,應於收受乙方發票之次月月底以前,以匯款方式將拆潤款項一次如數給付乙方,匯款手續費用由甲方負擔。

IP 開發需要豐富的想像力、市場敏感度,以及文化藝術轉譯之創意與預算掌控力。「文化轉譯」是以語言、音樂、影像、文字等媒介,理解並轉化對方的行為和各項文化質素,演繹創作在地化的著作內容;在全球化的競爭中,IP 開發如巧妙完成文化轉譯,將使得開發之產品更具競爭優勢。綜觀近年來台灣影視 IP 開發之素材選擇,主要有角色人物、文學作品、漫畫、繪本、遊戲等,皆為熱

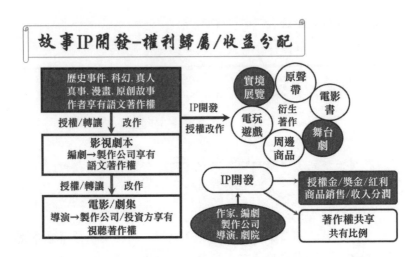

門實用、具有開發潛力的素材，因而造就 IP 開發影視化之佳績。

IP 開發為一連串之「改作」歷程，改編之作品為衍生作品，獨立受到保護。原創 IP 多層次授權關係中，需明確約定原著、製作公司、電視台、發行商、OTT 平台之授權條件，包括授權標的、範圍、期間、地區、授權金等。授權方（例如原著作家）與 IP 開發公司宜簽訂「影視改編開發授權合約」，具體約定開發期間各方製作完成開發內容之權利歸屬。如未約定或未簽約，依著作權法之規定，由創作者享有創作成果之著作權。至於原著小說或漫畫改作為影視作品之商業模式，影視作品之著作權歸屬與分潤機制無需並存。原著小說或漫畫的權利人可以在授予製作公司改編權利後，約定分潤。

進行 IP 開發需取得原著作之授權自屬當然，然其授權範圍宜包含衍生著作之約定，例如改編劇本及拍攝製作電影或電視劇，日後發行或利用衍生著作始無須重新取得授權。原型人物（例如：網紅、KOL）授權拍攝電影，或是授權為劇本改編及人物角色之 IP 開發，其授權合約須包含著作、肖像、隱私等權利之授與。製作公

司嗣後完成之劇本或電影，其著作權利不歸屬原型人物享有。不過，原型人物仍保有其肖像權、姓名權、隱私權、名譽權，雙方須釐清授權之範圍和界線，以杜爭議。

　　IP 開發的成果涉及權利之共享與收益之分配，以及衍生商品授權與利潤分配等，一向為權利人極為關心之焦點，但究竟在多層次的授權鏈中，何人或何單位可享有權利或分潤，台灣影視產業之市場機制尚在摸索建立中。實務上通常會以「收益淨值」進行結算以分配各自比例，其中淨收入之計算，需要扣除必要成本費用（製作費、預算超支、戲院拆帳分成、行銷服務費＆各項費用、貸款融資、投資本金）；而衍生商品之授權合約，則應特別明定授權範圍與利潤分配方式。諸多商業條件須落實於合約中，IP 開發才能成為各方利益均霑的甜美成果。

　　透過電影／劇集講述故事，不只可以影響到人的感受，甚至還能為他人帶來無可想像的啟發力量[55]，台灣導演總是「保持著一定的距離，深情款款地看著這個世界。」拍攝電影成為台灣導演的信念[56]，也是對自己、對觀眾、對天地眾生最深刻最多情的承諾。人類文明不斷透過導演、編劇、製片偕同劇組演譯製作每一個時代動人的故事，讓人們在調劑娛樂療癒之餘，獲得向上提升的動力，創造更深刻雋永的生命篇章。

55 如同導演魏德聖在專訪中訴說當導演的心境：「當你講一個故事，可以講到讓你哭、讓你笑、讓你停止呼吸，那是很高的成就。做完《賽德克・巴萊》，瞭解到原來電影可以影響他（觀眾）的將來，它創造了時代，你創造了它。我當導演拍電影就是想要影響很多人，所以夢會做愈大！」詳請參閱魏德聖，海角七號、賽德克巴萊、KANO……魏德聖談創作心路歷程，國立教育廣播電台節目主持人黃兆徽專訪，2023 年 7 月 26 日。
56 侯孝賢導演獲頒第 57 屆金馬獎終生成就獎，侯導謙遜地說：「我喜歡電影，我拍電影，這就是我的信念。」參閱 EACHENLEE，侯孝賢影響台灣電影的 10 個觀點，BAZAAR，2020 年 11 月 21 日；陳凱棠，冷靜的深情——侯孝賢如何成為台灣新浪潮電影舵手，中央通訊社文化，2020 年 11 月 6 日。

附錄
參考書目、期刊、論文

1. 謝銘洋（2016 年），《智慧財產權法》，元照出版社，頁 309。

2. 謝銘洋等著（2018 年），《智慧財產權入門》，元照出版社，頁 278。

3. 馬克・利特瓦克著，董媛媛、馮俊玲、李欣然、韓旭譯（2021 年 4 月），《電影與電視產業內的交易——從談判到最終合同》，中國電影出版社，頁 58-59。

4. 高戡（2017 年），《影視娛樂法》，清華大學出版社，頁 368-369。

5. 楊吉著（2017 年），《娛樂業的玩"法"》，中國社會科學出版社，頁 95-111。

6. 宋海燕（2014 年），《娛樂法》，商務印書館，第 82 至 86 頁。

7. 宋海燕（2020 年），《娛樂法》（第二版），商務印書館，第 244 頁。

8. 崔國斌（2014 年），《著作權法原理與案例》，北京大學出版社，頁 595-602。

9. 黛娜・阿普爾頓＆丹尼爾・揚科利維茲著，劉茫譯（2016 年），《好萊塢怎樣談生意》，北京聯合出版公司，頁 97-99、282-283。

10. 王軍、司若主編（2017 年），《中國影視法律實務與商務寶典》，中國電影出版社，頁 222-224。

11. 黃秀蘭（2019 年），《如何面對合約》，印刻文學生活雜誌出版股份有限公司，頁 184 至 188。

12. 黃秀蘭（2019 年），《正義是你想的那樣嗎？》〈紀錄片導演的愛

與怨〉，印刻文學生活雜誌出版股份有限公司，頁 271 以下。

13. 黃秀蘭（2023 年），《〈歡樂飲酒歌〉國際侵權訴訟案：台灣原住民 vs. 亞特蘭大奧運》（中英雙語版），印刻文學生活雜誌出版股份有限公司。

14. 經濟部智慧財產局編，《營業秘密保護實務教戰手冊 2.0》。

15. 阮鳳儀著（2021 年 12 月），《《美國女孩》電影劇本與創作全書》，商周出版社。

16. 吳依庭（2019 年），《影視劇本契約爭議探討——以台灣、中國大陸委託創作契約之判決為中心》，國立政治大學科技管理與智慧財產研究所碩士論文，頁 51-57。

17. 李治安（2013 年 1 月），〈故事角色的第二人生：論著作權法對故事角色之保護〉，智財財產權月刊第 169 期，頁 112-113。

18. 唐毓麗（2015 年 12 月），〈陳玉慧《微婚啟事》的眾聲喧嘩與文學試驗〉，文學新鑰第 22 期，南華大學文學系，頁 1-46。

19. 蔡宗豪（2018 年），《關於「必要場景原則」之歷史演變美國法院之發展適用》，國立政治大學科技管理與智慧財產研究所碩士論文，頁 31-56。

20. 姚信安（2017 年 1 月），《論公共領域於著作權法之界限》，中正財經法學第 14 期，頁 168-169。

21. 蔡惠如（2016 年 5 月），〈著作權合理使用概括規定之回顧與前瞻〉，智慧財產月刊第 209 期。

22. 葉雲卿，〈衍生作品與轉換性使用之抗辯〉，北美智權報第 188 期。

23. 陳思廷（2014 年），〈著作人格權法制之研究——法國法之考察借鏡〉，《國際比較下我國著作權法之總檢討》專書，劉孔中主編，中央研究院法律學研究所，頁 195 以下。

24. 蕭雄淋、張雅君（2016 年 11 月），〈著作權法第 16 條第 4 項姓名表示權例外之立法理論與實務〉，智慧財產權月刊第 215 期，頁

67-69、71。

25. 黃松茂（2022 年 3 月），〈遷葬之人格利益？——評台灣高等法院高雄分院 104 年度上國易字第 2 號判決〉，月旦裁判時報第 117 期，頁 27-43。

26. 陳宗奇（2020 年 12 月），〈合理隱私期待之末路？——近期歐洲人權法院隱私權相關判決概述〉，律師法學期刊第 5 期，頁 91-96。

27. 黃秀蘭（2010 年 4 月），〈影像與繪本侵權案例淺析——以幾米繪本《向左走‧向右走》與江蕙專輯 MTV 侵權判決為例〉，法學新論第 21 期，元照出版有限公司，頁 79-109。

28. 黃秀蘭（2022 年 12 月），〈劇本提案之權利保護〉，台灣電影年鑑，國家電影及視聽文化中心，頁 124-133。

29. 黃秀蘭（2023 年 4 月），〈影視音樂之授權關係〉，智慧財產月刊第 292 期，頁 89。

30. 黃秀蘭（2022 年 1 月），〈創作者和法律人想的不一樣，處理合約不能放在心裡〉，台灣電影網。

31. 黃秀蘭（2021 年 12 月），〈真實姓名篇 改編性侵案（一）加害者姓名的揭露：《熔爐》《感謝上帝》〉，文化內容策進院：產業專題研究及調查報告。

32. 黃儀冠（2019 年 11 月），〈國藝會補助成果的跨媒介轉化想像？文學ＩＰ如何開發？——以小說的影像改編與文學傳播為主〉，國藝會網站。

33. 李政忠（2022 年 12 月），〈跨媒介多重改編文本之閱聽人參與模式初探：以《返校》電玩個案為例〉，傳播文化第 22 期，頁 171、176。

34. 蔡柏毅（2019 年 6 月），〈不如相忘於江湖——淺介「被遺忘權」與「刪除權」〉，金融聯合徵信雜誌第 34 期，頁 40-41。

35. 黃之棟（2017 年 3 月），〈「NHK 排灣族歧視訴訟」的部落批判理論反思〉，台灣民主季刊第 14 卷第 1 期。

36. 周延鵬，〈智慧財產作價投資與新創事業〉，政大智慧財產評論，第四卷第二期，政大機構典藏。

37. 張嘉惠（2017 年 11 月），〈美國法院對於角色著作權保護之判斷標準——研析美國第九巡迴上訴法院 DC Comics v. Towle 一案〉，智慧財產權月刊第 227 期。

38. 洪燕嫩（2016 年 6 月），〈賣座電影或電視節目名稱之商標保護〉，聖島智慧財產權實務報導，18 卷 06 期。

39. 章忠信（2009 年 2 月），〈張愛玲能禁止皇冠出版社發行「小團圓」嗎？〉著作權筆記。

40. 張敦智（2017 年 8 月），〈「劇本醫生」在做什麼？——「挖掘、定義、與傳達」，José Silerio 的「醫道」〉，放映週報第 606 期。

41. 彭湘（2023 年 4 月），〈共感封院風暴：穿越銀幕上的黑，再次回到日常——專訪《疫起》監製李耀華、導演林君陽、編劇劉存菡〉，放映週報。

42. 葉根泉（2013 年 3 月），〈神形相違的求道之路《流浪者之歌》〉，表演藝術評論台。

43. 龍建宇（2018 年 4 月），〈不想被 Google 不行嗎？——被遺忘權與言論自由的權衡〉，法律白話文。

44. 蔣亞妮（2021 年 2 月），〈一部拍給以後的電影：訪《削瘦的靈魂》導演朱賢哲〉，聯合文學雜誌。

45. 黃香（2021 年 9 月），〈《社頂的孩子》：複雜流動的血統身世〉，放映週報第 699 期。

46. 鄭秉泓（2016 年 3 月），〈《我們的那時此刻》：千萬委託值不值〉，國家電影及視聽文化中心放映週報。

47. 廖芷瑩（2021 年 9 月），〈以地方文化而生的台灣戲劇觀察——《神

之鄉》影集與大溪在地關係〉，放映週報第 698 期。

48. 張硯拓（2023 年 8 月），〈專訪魏德聖導演：他活著的每一天，都在想電影——姜秀瓊 x 魏德聖的楊導回憶〉，釀電影季刊。

49. 黃曦（2023 年 11 月），〈《撼山河 撼向世界》：從金馬來到金馬——專訪林正盛 x 陳明章〉，釀電影。

50. 何燦成（2002 年 5 月），〈論商標識別性與著名商標之關係——評台北高等行政法院八十九年度訴字第十一號判決〉，智慧財產權月刊。

· 欲知更多智慧財產權法律之專題解析文章、案例研究、Podcast、時事爭議分析及著作權 Q&A 等，請瀏覽及關注：

蘭天律師官方網站：www.lanandlaw.com

蘭天律師 Facebook 粉絲專頁：www.facebook.com/lawyerbrightday

本書各章註解（含網址）、彩色版圖解統整於蘭天律師官網【出版品專區→參考註解】頁面，網址連結請見 QR Code：

INK PUBLISHING　Magic　30
影視著作權與合約談判策略

作　　者	黃秀蘭
總 編 輯	初安民
責任編輯	宋敏菁
美術編輯	陳淑美
校　　對	孫家琦　黃秀蘭　凌孝於　宋敏菁

發 行 人	張書銘
出　　版	INK印刻文學生活雜誌出版股份有限公司
	新北市中和區建一路249號8樓
	電話：02-22281626
	傳眞：02-22281598
	e-mail：ink.book@msa.hinet.net
網　　址	舒讀網http：//www.inksudu.com.tw

法律顧問	巨鼎博達法律事務所
	施竣中律師
總 代 理	成陽出版股份有限公司
	電話：03-3589000（代表號）
	傳眞：03-3556521
郵政劃撥	19785090 印刻文學生活雜誌出版股份有限公司
印　　刷	海王印刷事業股份有限公司

港澳總經銷	泛華發行代理有限公司
地　　址	香港新界將軍澳工業邨駿昌街7號2樓
電　　話	(852) 2798 2220
傳　　眞	(852) 2796 5471
網　　址	www.gccd.com.hk

出版日期	2024 年3月　初版
ISBN	978-986-387-720-2

定　價　　700 元

Copyright © 2024 by Huang Shiu-Lan
Published by INK Literary Monthly Publishing Co., Ltd.
All Rights Reserved

國家圖書館出版品預行編目資料

影視著作權與合約談判策略／
黃秀蘭 著.--初版, - - 新北市中和區：
INK印刻文學,
2024.03　面；公分（Magic；30）
ISBN 978-986-387-720-2（平裝）

1.電影　2.電視　3.著作權法　4.智慧財產權

987.1　　　　　　　　113001645

舒讀網